# 梵谷傳

## Lust for Life

IRVING STONE
伊爾文・史東——著

余光中——譯

謹以此書中譯本獻給

始終其事的　吾妻我存

余光中
二〇〇九年十二月八日
（我存生日）

# VAN GOGH 梵谷傳
## Lust for Life

Self-Portrait　自畫像

Sien with Ciga▊
Sitting on the Ground by the Stov▊
莎楊拿火▊

**I**

礦區

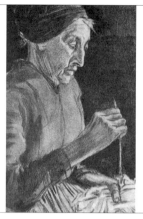

Woman Sewing　縫衣婦
Head of a Young Peasant　農家少年頭像

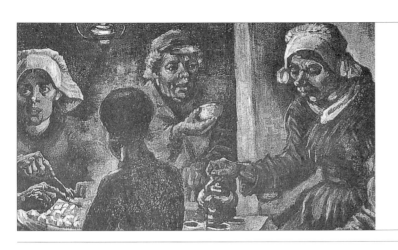

# 4 努能——

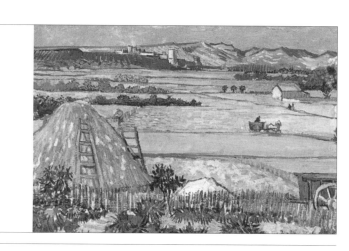

# 巴黎 5

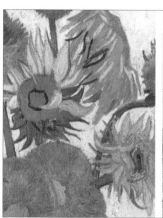
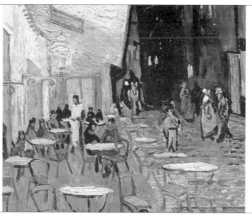

The Night Café　夜間咖啡
The Sunflower　向日

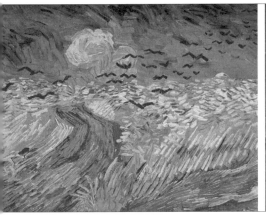
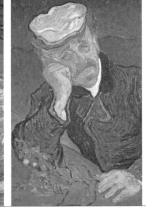

Portrait of Doctor Gachet 嘉舍大夫
Wheatfield with Crows 麥田群鴉

# 九歌版 《梵谷傳》 新序

《梵谷傳》（Lust for Life）的原書出版於一九三四年，作者史東（Irving Stone,
1903-1989）是美國著名的傳記作家，其他名著尚包括米開朗吉羅、傑克・倫敦、
佛洛伊德等的傳記。五十年代末期，好萊塢更將此書拍成電影，即以書名為名，
並由寇克・道格拉斯飾演梵谷，安東尼・昆飾演高敢。

我的譯本完成於一九五五年十月十六日，邊譯邊刊，在《大華晚報》上連
載，同年十一月二十四日刊畢；至於由《重光文藝出版社》出書，則要等到一九
五七年。它是我迄今十四本譯書的第二本。一九七八年此書由我重新修正，由

《大地》改版推出。今年九月我再度仔細校訂，把這本增訂版交給《九歌》隆重刊行。回顧此書的譯印史，竟已超過了半世紀：當初動筆始譯，與我存尚未結婚，今日三度出書，四個女兒竟已步入中年。半世紀來這本書在我家隨處可見，早成了珊珊姐妹們成長歲月的「文化背景」，感覺上，苦命的梵谷簡直就像我們的家人。一九九〇年，我們特地去歐洲回拜他，不但訪他於阿姆斯特丹的「梵谷美術館」，奧特羅的「庫勒‧穆勒美術館」，更去巴黎北郊的奧維，憑弔他和弟弟西奧的雙墓。

當初起意要譯這本傳記，是因為我存家裡有此原書，我讀罷深為所動，更因她手頭還有三兩本梵谷的畫冊，便於比照研究，於是我決定開始中譯的浩大工程。一在《大華晚報》連載，當然難下虎背，我一面在國防部的聯絡局任少尉翻譯官，一面就利用公餘零零碎碎的時間趕稿。譯稿改正之後，即刻郵寄給當時在崁子腳中紡幼稚園做老師的我存，由她在有格稿子上直書謄清，寄回台北給我，最後才由我親自送給《大華晚報》去登。就這麼兩人同心，兩地合作，足足忙了幾乎一年。這樣子的「家庭手工業」，今日絕對不會有人做了。三十多萬字的手稿，全由我存謄清。後來的《大地》版，現在的《九歌》版，也大半由她幫我校對。梵谷地下有知，或會說聲「謝謝」，高興之餘，說不定還會為她速寫畫像吧。在精神上，此書乃是夫妻兩人共同的「產品」，等於季珊之後的第五個女兒。我要借新版誕生的機會，向她深致謝意，並將這得來不易的中文譯本題獻給她。

才如江海命如絲，梵谷一生受盡貧困、病痛、屈辱、孤寂，但追求完美藝術的意志從不動搖。他的畫，生前沒人看得起，死後沒人買得起。而今日，富如荷

蘭銀行，要發行簽賬卡時也得借重他的畫面，名之為梵谷卡。荷蘭最有錢的銀行，竟要向荷蘭最窮的人「借錢」，只為沾梵谷的光。這意思，我在當日的記者會上曾慷慨陳辭。

梵谷歿後，他的弟媳婦約翰娜如何努力奔走，終於得將梵谷的作品掛進美術館，呈現在廣大的觀眾與讀者面前，其曲折之經歷，可見於我的文章〈兩個寡婦的故事〉（《青銅一夢》）。

最後，有幾個譯名應該在此說明。Van Gogh的發音在荷蘭語中十分急峭剛強，像是喉間梗物要努力咳出，中文很難模仿。中國大陸一律譯為「梵高」，台港及海外則多從我所譯的「梵谷」。我的譯法也是有來頭的。當初我在廈門大學，讀馮至的《十四行集》，有一首詩就叫「梵谷」。後來我一直不假思索，就跟定了馮至。Rembrandt我譯成「冉伯讓」，乃承襲朱光潛。他的譯法多麼儒雅，比起目前通用的「林布蘭」來，不但更為高古，而且更逼近原音。朱光潛的文章雅俗共賞，當年受他啟蒙我感恩至今。所以「冉伯讓」這三個字（多像春秋的人名啊）我絕不讓，是用定了。至於把Gauguin譯成「高敢」，倒是我師心自用，因為此人頗有個性，語必驚人，但只活了五十五歲，不算「高庚」，何況「敢」字更近原音。

張曉風女士的〈護井的人〉，側寫《梵谷傳》中譯本的始末，並追溯我存早年的曲折，文情俱茂，十分動人。特載於後，並深致感激。

余光中　二〇〇九年十一月二日

一 梵谷畫作

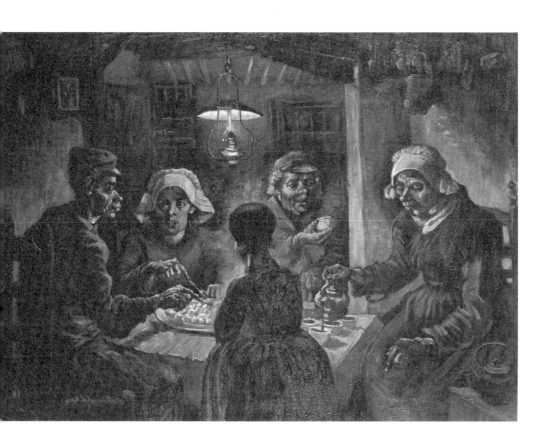

Peach Trees in Blossom (Souvenir de Mauve) ｜ 桃花盛開：紀念莫夫 ｜ 1888年3月

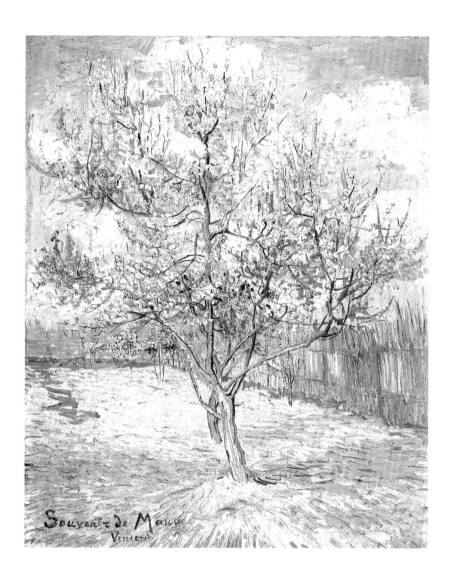

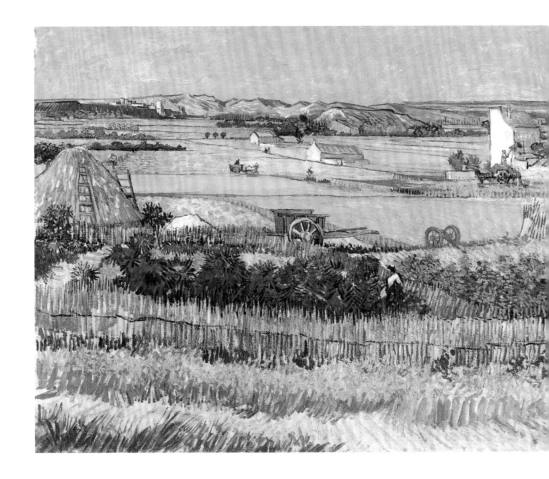

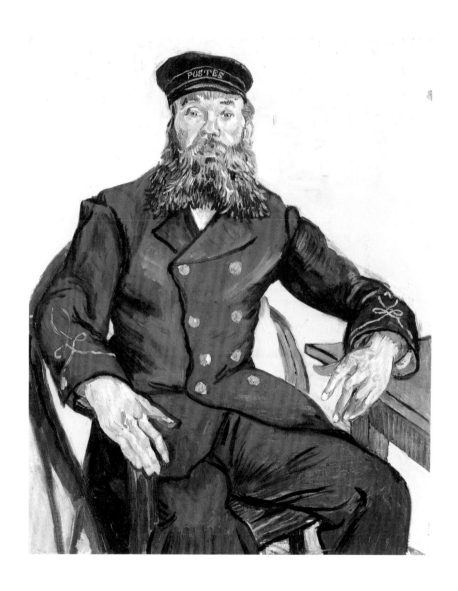

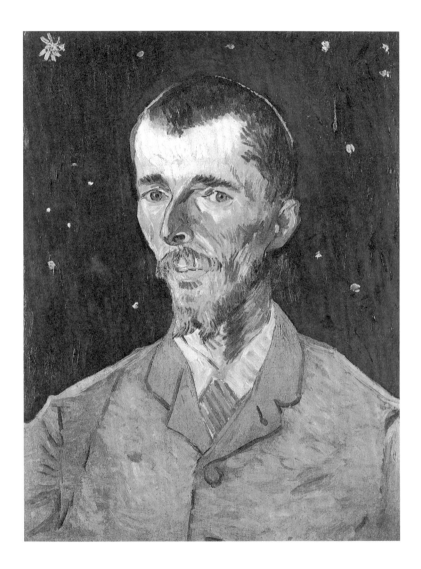

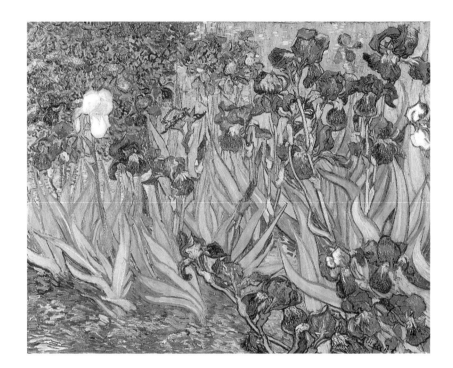

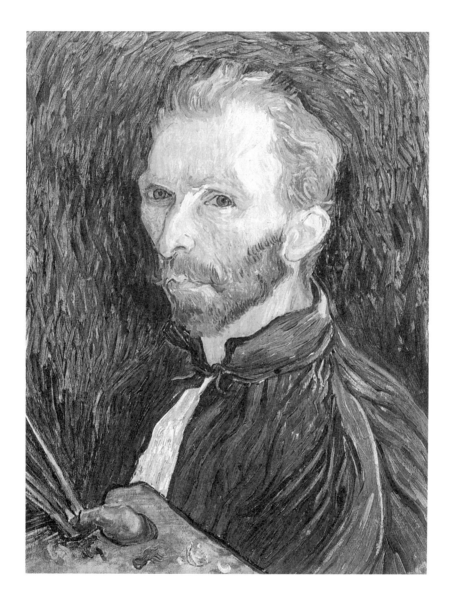

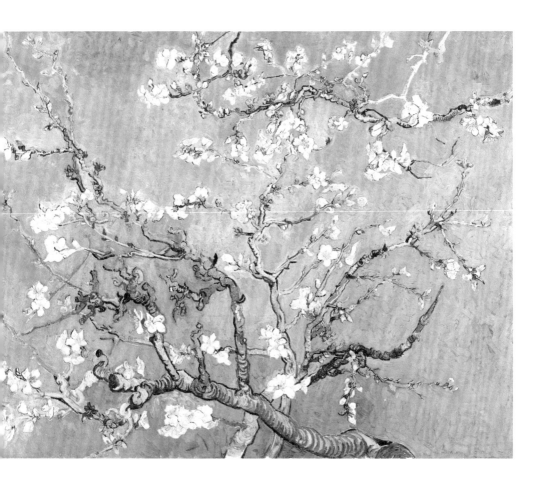

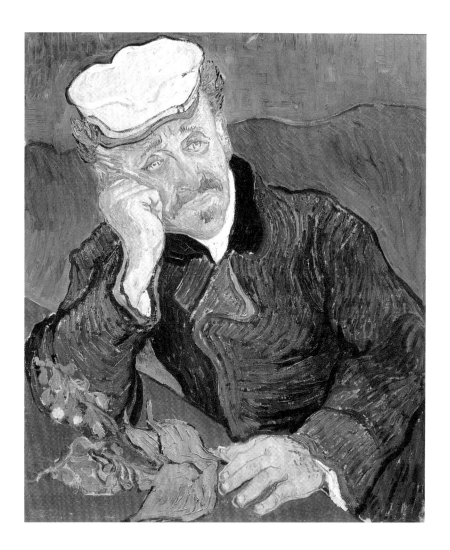

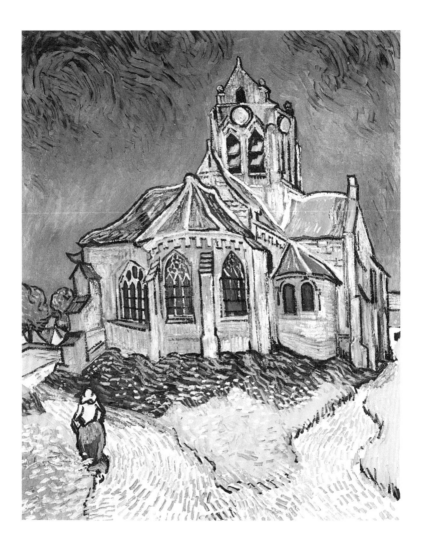

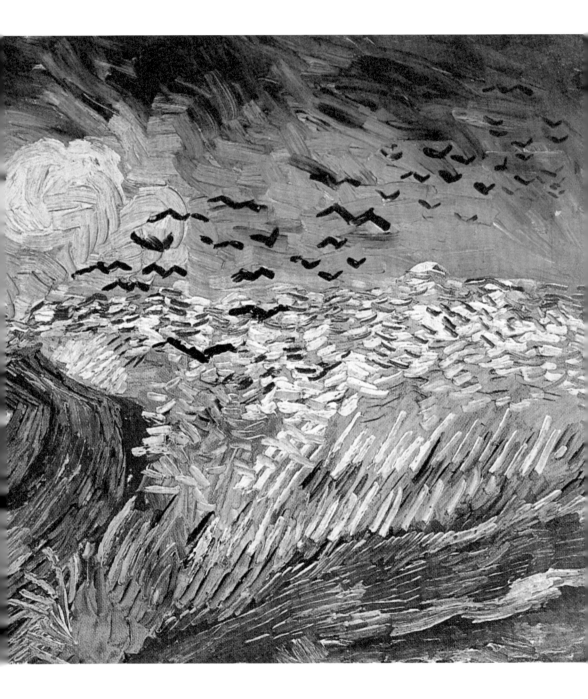

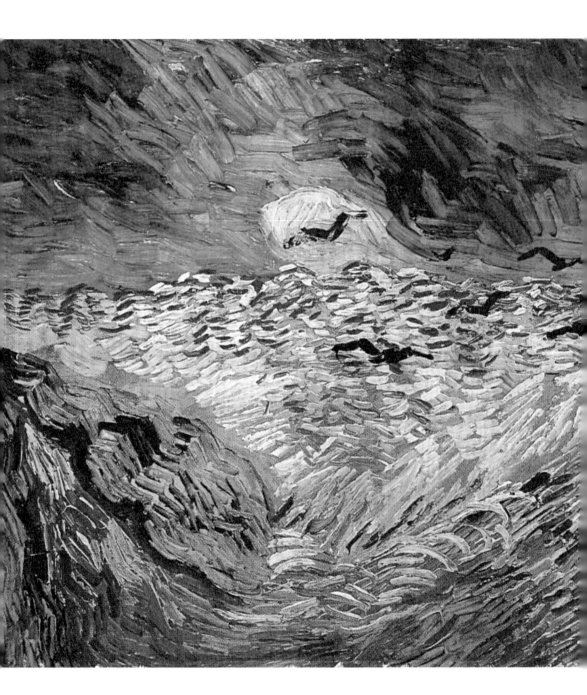

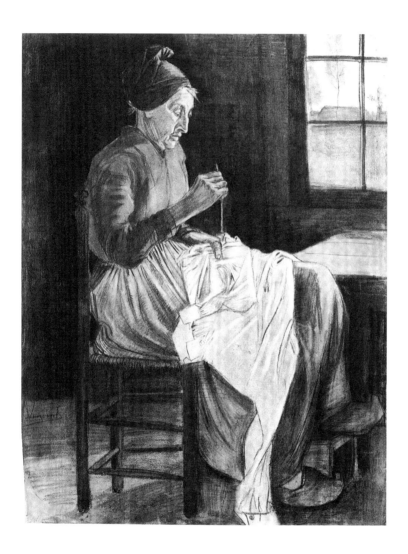

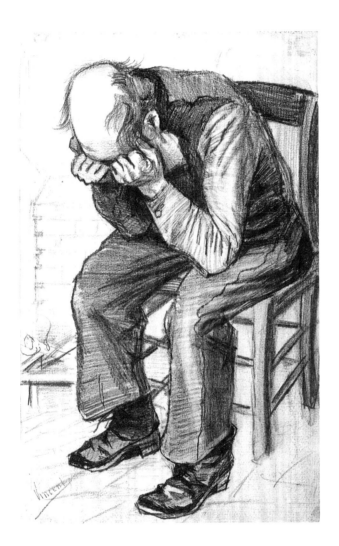

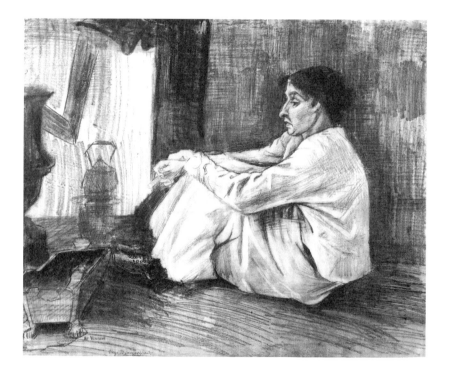

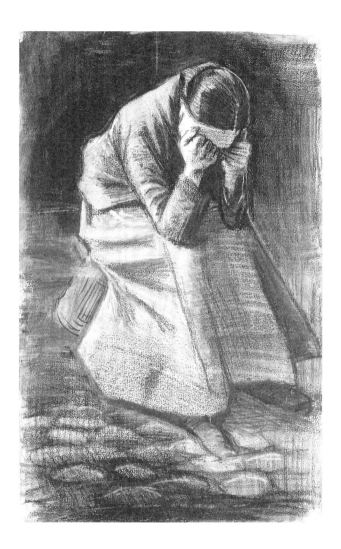

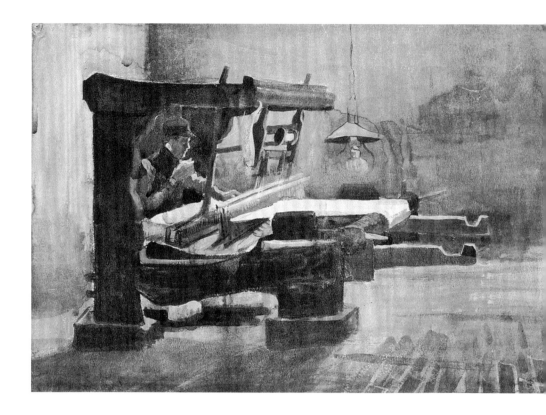

**Head of a Young Peasant** │ 農家少年頭像 │ 1885年初

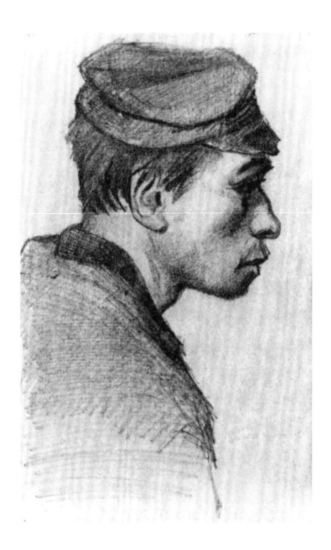

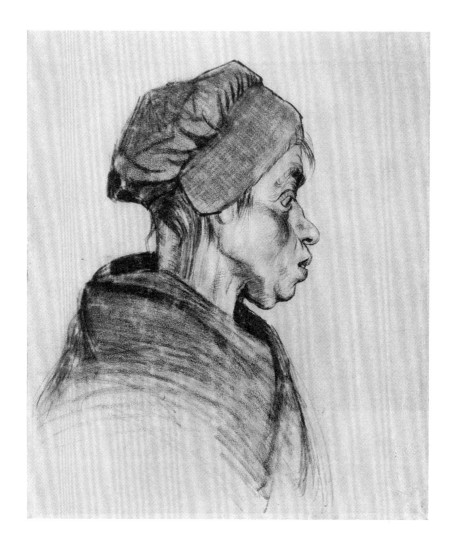

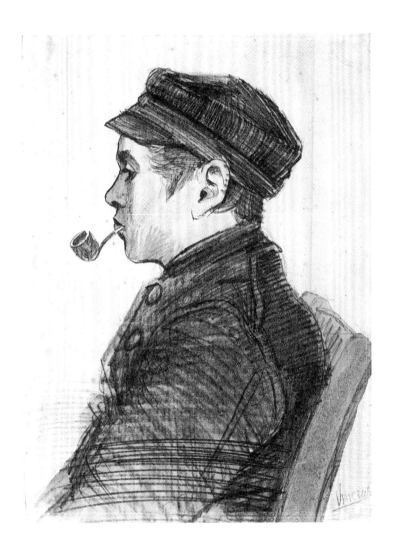

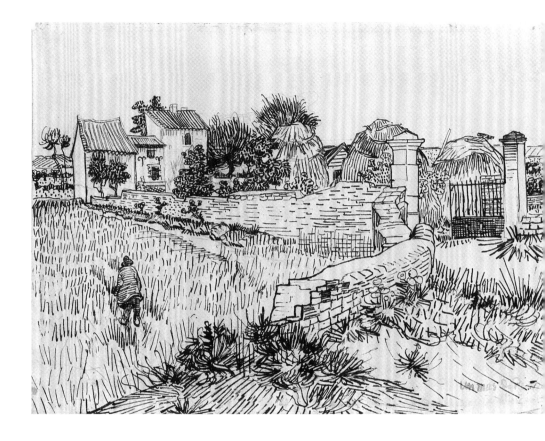

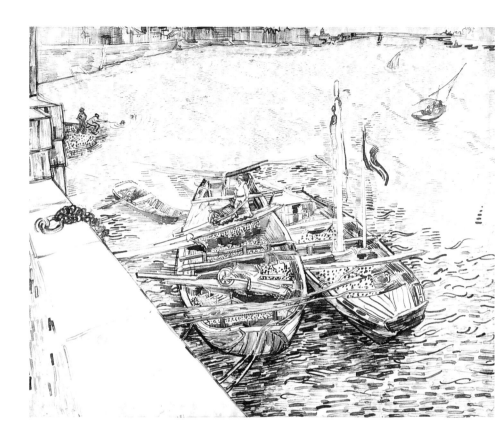

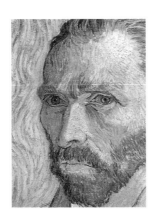

倫敦　｜　序幕

# 娃娃的天使

[ 1 ]

「梵谷先生！該醒了！」

即在夢中，文生也在等待愛修拉的聲音。

「我已經醒了，」愛修拉小姐。」他大聲回答。

「哼！你剛才沒醒，」女孩笑起來，「現在才醒的。」他聽見她下樓又走進廚房。

文生兩手伸到背後，只一撐，便跳下床來。他的肩膀和胸膛都很寬大，兩臂粗壯而結實。他匆匆套上了衣服，從罐裡倒出一點涼水，磨動剃刀。

文生享受著每日剃鬍的儀式；先從寬闊的右頰沿著于思鬍子直剃到豐滿的嘴角；再從右邊的鼻孔起將上唇的右半剃光，再剃左半；最後剃下巴，他的下巴有如一塊巨大、渾圓而溫暖的花崗石。

他將臉伸到玻璃櫥上布拉班特草①和橡葉紮成的花圈裡。這是他弟弟西奧採自桑德附近的荒野，寄來倫敦給他的。只要嗅到荷蘭的氣息，他這一天就順利開始。

「梵谷先生，」愛修拉又敲門喊他。「郵差剛才送過這封信來給你。」

拆開信封，他便認出是母親的筆跡。「親愛的文生，」他念道：「讓我在信上和你談談。」

他的臉感到寒冷而潮濕，便將來信塞進褲袋，準備暇時再讀，其實在古伯畫店裡他常有餘暇。他把又長又密紅中帶黃的頭髮梳向腦後，穿上一件硬繃繃的白襯衫，套上低領，

繫了一條活結的大黑領帶，然後下樓去享用早餐和愛修拉的笑容。

愛修拉·羅葉和她的寡母在後園一間小屋裡開了一所專收男孩的幼稚園，她的父親則是普羅汪斯一位已故的副牧師。愛修拉是個笑眯眯的十九歲的姑娘，有一雙大眼睛，小巧的鵝蛋臉，淡淡的膚色和嬌小纖細的身段。文生最愛看她笑時的光輝，像五色鮮麗的陽傘的光輝一般，掠過她動人的小臉。

愛修拉用輕快而優雅的動作料理餐事，他一面進餐，她一面興奮地閒談。他才二十一歲，正在初戀。生命在他的面前展開。他想，如果自己能一輩子在愛修拉的對面吃早飯的話，該多幸運。

愛修拉送來一片火腿、一個蛋，和一杯濃濃的紅茶。她小鳥撲翅般地在他對面的椅上坐下，摸摸腦後棕黃的鬢髮，一面朝他微笑，一面不斷敏捷地將鹽、胡椒、牛油和烤麵包遞給他。

「你的木犀草長高了一點了，」她舔舔嘴唇說道。「上班以前去看看好嗎？」

「好，」他答道。「你肯，嗯，你願意……帶我去看嗎？」

「看他，多滑稽！他自己種了木犀草，居然就不曉得上哪兒找去了。」她最愛談論人家，似乎人家並不在場。

文生感到語笨拙。他的舉止和他的體格一般笨拙，好像無法找到適當的話來和愛修拉交談。他們走進了後院。雖是四月微寒的清晨，蘋果樹已經開花。愛修拉的屋子和幼稚園中間還隔著一座小小的花園。不過幾天以前，文生在這兒種下了罌粟花和甜豌豆。木犀草正在破土茁長。文生和愛修拉在它兩旁蹲下，兩人的頭幾乎相觸。愛修拉有一股濃烈而自然的髮香。

「愛修拉小姐。」他說。

「嗯?」她縮回了頭,疑惑地望他微笑。

「我……我……我是說……」

「哎呀,你結結巴巴地說什麼嘛?」她說著猛站了起來。他一直跟她到幼稚園的門口。

「小娃娃們就要來了,」她說。「你去畫店裡要遲到了吧?」

「還早呢,我只要三刻鐘就走到河濱大道了。」

她無話可說,便伸手去背後整理一小卷鬆開的柔髮。她身材的曲線,就如此纖細的體質說來,已經非常可觀。

「你答應我給幼稚園的那張布拉班特的圖畫,怎麼說啦?」她問道。

「我把西塞・德・科克(Caesar de Cock)的一張畫寄去了巴黎。他會為你題字呢!」

「哦,好極了!」她拍起手來,把上身微微扭轉,又扭回來。「有時,梵谷先生,有時你真討人喜歡。」

她用眼睛和嘴角朝他微笑,正想走開。他一把抓住她的手臂。「昨夜上床後,我為你想起了一個名字,」他說。「我把你叫做『娃娃的天使』。」

愛修拉仰面狂笑。「娃娃的天使!」她叫道:「我要去告訴媽媽!」

她掙脫了他的手,回頭聳肩朝他大笑,跑過花園,衝進了屋子。

■ 譯註

1. 布拉班特為荷蘭一省名。

# 古伯畫店

文生戴上禮帽，拿了手套，踏上了克萊彭區的馬路。在離開倫敦市中心這麼遠的地方，只有稀疏的屋子。每個花園裡都開著紫丁香花，山楂和金鏈花。

正是八點一刻；古伯畫店要到九點才開始上班。他頗為健步，等到房屋漸密，走路上班的生意人也愈來愈多。他對他們都極感親切；他們也知道戀愛是多麼美妙。

他沿著泰晤士河的堤岸，走過西敏寺大橋，走過西敏寺和國會，終於走進了河岸街，南安普頓十七號——這裡便是專門印賣名畫的古伯公司倫敦分行的地址。

他走過鋪有厚毯，掛著豪華帷幕的大展覽室時，看到一幅油畫，畫著一條六碼長的非魚非龍的怪物，上面還飛著一個小人。畫題是「天使長米高鬥殺撒旦圖」。

一個店員望見他走過來，告訴他說：「石印桌上有你的包裹。」

走過陳列著米雷（Millais），布頓（Boughton）和寶納（Turner）油畫的大展覽室，便到了專供蝕刻畫和石印畫展覽用的第二室。可是大半的交易卻在較前二室更像生意場所的第三室舉行。文生想起昨晚最後來買畫的婦人，不覺笑了起來。

當時那婦人曾如此問她的丈夫：「哈利，我是看不懂這幅畫，你呢？這隻狗倒有點像去年夏天在布來敦咬過我的那一隻。」

「哎呀，老的，」哈利說：「我們何必要一隻狗呢？狗老是找女主人的麻煩。」

文生覺得自己賣出去的畫都很蹩腳。進店的顧客中，大多數對於他們要買的畫一無所

知。他們總是出高價買賤貨，可是這關他什麼事呢？他的責任不過是使畫室生意興隆罷了。

他拆開巴黎古伯畫店寄來的包裹。是西塞‧德‧科克寄來的，上面題著：「給文生和愛修拉：吾友之友即吾之友。」

「今晚把這張畫送給她時，我要向她提出來了，」他喃喃自語道。「再過幾天我就二十二歲了，現在我的月薪已有五鎊。不必再等待了。」

時間在古伯畫店靜靜的內室裡，過得很快。每天他平均為古伯畫店售出五十張印畫，雖然他寧願售賣油畫和蝕刻畫，但也滿足於為畫店掙這麼多的錢。他喜歡其他的店員，他們也喜歡他；他們常在一起，欣然談論歐洲大陸的事情。

他年紀雖輕，平素卻有點陰沉，不願和別人來往。大家向來都認為他古怪，甚至於有點離奇。可是如今愛修拉已經使他的個性完全改變。她使他願意和人親近，願意廣結人緣；她使他掙脫自我，又引他欣賞有規律的日常生活的好處。

畫店六點停止營業。奧巴克先生攔住了正要出門的文生。「我接到你叔叔文生‧梵谷的來信，」他提起你，」他說。「他想知道你的近況。我很高興能夠告訴他，你是店裡一等的好店員。」

「多謝你過獎了，先生。」

「別客氣，等你度過暑假，我想派你離開內室，到蝕刻畫和石印畫室裡來。」

「這件事此刻對我太重要了，先生，因為我……我就要結婚了！」

「真的？好消息。婚禮何時舉行？」

「我想是今年夏天。」他以前一直就沒有想到過婚期。

054

「孩子，好極了。今年你已經第一個加過了薪，不過，等你蜜月旅行後回來，我想店裡會再設法加你。」

# ─3─

# 愛情起於自身的幻影

文生吃過晚飯，推開椅子說：「愛修拉小姐，我去拿畫來給你。」

愛修拉穿著一件繡有銅綠色的仙子的時行衣裳。「畫家為我題幾句好話沒有？」她問。

「有的。你要是能弄盞燈來，我就去幫你掛在幼稚園裡。」

她把雙唇鼓成可以一吻的怪樣，斜睨著他。「我得幫媽媽的忙。半小時後再弄好嗎？」

文生把雙肘靠在房中的衣櫃上面，對鏡自照。他一向很少注意自己的相貌；在荷蘭，這種事情似乎無關緊要。他發現，比起英國人來，自己的臉和頭是稍微笨重。他的兩眼埋藏在橫岩的深縫裡；他的鼻梁很高，寬而直有如脛骨；他那圓屋頂似的前額，高高地聳起，其高度相當於他的濃眉到豐滿的嘴唇間的距離；他的兩顴寬闊而有力，頸項略為粗壯，那厚實的下巴簡直就是荷蘭人性格的活標誌。

終於他轉身不再照鏡，慵困地坐在床沿上。他出身於嚴肅的家庭；以前從未愛過一個

女孩，甚至於從未注視任何女孩，或是經驗過男女之間偶然的調情。他對於愛修拉的戀愛，並無狂熱或肉慾的成分。他年輕；他是個理想主義者；這只是他的初戀。

他看看錶。只過了五分鐘。伸展在前面的二十五分鐘似乎永無了期。他從母親的來信裡抽出了弟弟西奧的短簡，再閱讀一遍。西奧比文生小四歲，現在正補上文生在海牙古伯畫店所遺的空缺。西奧和文生自幼就是一對好兄弟，正如他們的父親西奧多勒斯和文生叔叔一樣。

文生撿起一本書，在上面墊幾張紙，開始寫信給西奧。他從梳妝檯的最上層抽屜裡，抽出自己在泰晤士河堤岸上畫的幾張草率的速寫，塞進信封，又附進一張若蓋（Jacquet）的畫，「帶劍的女孩」的照片，一同寄給西奧。

「哎呀，」他大叫起來，「我完全忘記了愛修拉了！」他看看錶；已經遲了一刻鐘。他抓起一把梳子，努力想梳順一頭鬈曲而發紅的亂髮，又拿起桌上西塞‧德‧科克的畫，把門推開。

當他跑進客廳時，愛修拉說：「我還以為你已經忘記我了。」她正在為幼稚園的小娃娃貼紙做的玩具。「你把我的畫帶來了沒有？我可以看了吧？」

「我要先把它掛起來，再讓你看。燈弄好沒有？」

「在媽那兒。」

他從廚房裡趕回來時，她便遞給他一條海藍色的圍巾，叫他為她圍在肩頭。他觸到那絲巾，興奮得顫抖。小徑昏暗，愛修拉便用指尖輕輕扶在他那粗糙的黑外套的袖子上。園中浮著蘋果花的清香。她滑了一下，更加使勁抓住了他的手臂，一面因自己的笨拙高興地大笑。他不懂為什麼她滑了一下，就覺得這麼好笑，可是他貪看她的身子帶笑走下了暗

056

徑。他打開幼稚園的大門，讓她走進去，她那嬌小的臉龐幾乎和他的相觸，她深深地望著他的眼睛，好像不待他開口，便已回答了他的問題。

他將油燈放在桌上。「你要我把圖畫掛在哪兒？」他問道。

「就在我桌上的牆頭，你覺得好不好？」

這座小屋以前是一所暑屋，房中約有十五張矮凳和桌子。他和愛修拉並肩站在一起，共同摸索著掛圖的適當位置。文生極為緊張；他正要把圖釘釘在牆上，便失手把圖釘釘落下。她笑他，聲調安詳而親密。

「唉，笨蛋，讓我來。」

她舉起雙臂，運用周身的肌肉，敏捷地工作。她的手勢輕快而優雅。在那幽暗的燈光中，文生恨不得一把將她擁在懷裡，就這麼穩穩的一抱，就解決了這整個棘手的事情。可是，儘管愛修拉在暗中時時和他相觸，她好像一直不曾做出受抱的姿勢。他將油燈高高舉起，好讓她念那題辭。她很高興，拍拍手，又仰身朝後傾搖。她動得很厲害，他簡直跟她不上。

「這麼說來，他也成了我的朋友了，不是嗎？」她問道。「我一直就想認識一位畫家。」

文生想說幾句溫存話，好引到求婚之途。愛修拉在半明半昧中轉臉望他。燈火在她的眼裡映出點點的反光。她的鵝蛋臉嵌在黑影裡，當他看到她那潤濕的紅唇自光潔而白皙的皮膚上隆起時，一種說不出的感覺在他的心裡激盪。

過了一陣脈脈有意的沉寂。他覺得她正伸向自己，等自己說出那句多餘的情話。他幾度潤濕雙唇。愛修拉轉過頭來，從微聳的肩後望著他的眼睛，接著便跑出門去。

他深恐失去機會，便向她追去。她在蘋果樹下停了一下。

「愛修拉，求求你。」

她回身望他，微微顫抖。寒星湧現，夜色昏黑。他已將油燈掉在背後。愛修拉的髮香在他的鼻孔。她將絲圍巾緊裹著兩肩，雙手交叉抱在胸前。

自廚房窗口幽微的燈火。唯一的照明來在胸前。

「愛修拉，求求你。」

「你冷了，」他說。

「嗯，我們還是進去吧！」

「不！求求你，我……」他擋住了她的去路。

「我想你應該曉得。今年我升了級，我給調到前面的石印室裡去了……一年之中，我這是第二次加薪了……」

愛修拉退後一步，解開了圍巾，堅定地站在夜色裡，毫無蔽護，反覺十分溫暖。

「梵谷先生，你究竟要告訴我什麼嘛？」

「求求你，別選這種時候，我正在發抖呢。」

「我不過想跟你談談。你曉得……我……我是說……」

「懂你的意思。」

她將下巴俯藏到溫暖的圍巾裡面，疑惑的大眼仰視著他。「嗨，梵谷先生，恐怕我不

他感到她的語氣裡孕著冷峻，暗暗咒詛自己不該這麼笨拙。驀地他胸中的熱情平伏了下來；他感到恬靜而鎮定。他在心裡默試過許多種的語氣，終於選擇了自己最喜歡的一種。

「愛修拉，我想要告訴你一件你已經知道的事情。我全心全意地愛你，只有你做我的妻

子，我才會有幸福。」

他覺察到，她對於他忽然的鎮定是多麼驚異。他不曉得此刻應否將她抱在懷裡。

「你的妻子！」她的聲音升了幾個音階。「梵谷先生，那絕無可能！」

他的眸子從山岩一般的眼眶裡注視著她，她在暗中清晰地看到他的雙眼。「恐怕現在是輪到我不懂……」

「好奇怪，你會不懂。我訂婚一年多了。」

他不曉得自己在那裡站了好久，也不知道自己的思緒和感觸。「他是誰？」他無精打采地問。

「哦，你沒見過我的未婚夫？你還沒來的時候，他就住你的房間。我以為你曉得的。」

「我怎麼會呢？」

她踮起足尖，向廚房的方向窺探。「嗯，我……我……以為總有人會告訴你的。」

「既然知道我一直在愛你，為什麼還要一整年都瞞著我？」現在他的聲調再無猶豫和徬徨。

「你已經一年多沒見到他了！那你早忘記他了！我才是你現在的愛人呢！」

「沒有。他住在威爾斯。他來看過你沒有？」

「我住到這兒來以後，他來看過你沒有？」

「愛我，難道是我的錯嗎？我不過想跟你做個朋友。」

他一下拋開了理智和考慮，將她一把抱了過來，魯莽地強吻她那迴避的嘴唇。他嘗到了她潤濕的雙唇，甜蜜的嘴腔和芳香的柔髮；他全部強烈的愛戀在胸中升起。

「愛修拉，你並不愛他。我不會讓你愛他。你要做我的妻子。沒有你，我受不了。除非

你忘記他，嫁給我，我永遠不會甘休！」

「嫁給你！嫁給我，我永遠不會甘休！」

「嫁給你！」她叫道：「難道我要嫁給愛我的一切男人嗎？喂！讓我走，聽見沒有？不然，我要喊救命了。」

她掙開擁抱，氣喘喘地跑下了暗徑。當她跑到了石級前面，她轉過身來，用著像一聲狂喊那麼打擊他的，低而清的聲音罵他⋯

「紅頭傻子！」

# 「讓我們忘了它，好嗎？」

次晨再無人來喊他。他無精打采地爬下床來。他依著半圓的手勢剃臉，遺漏了幾叢鬍鬚。早餐時，愛修拉不曾出現。他走進城去古伯上班。當他經過昨晨看見的那些行人時，他發現他們也變了。望上去，他們就像一群寂寞的遊魂，匆匆趕去做無用的工作。

他看不見盛開的金鏈花，也看不見沿路的栗樹。陽光甚至比昨晨還要明亮。但是他視若無睹。

今天他賣掉二十幅安格爾（Ingres）的彩色版「愛神海誕圖」。這些畫為古伯賺了大錢，可是文生已經失去為畫店賺錢的得意情緒。他再無耐心應付進來買畫的顧客。他們不

但不能分別好的和壞的藝術，而且似乎有一種絕對的天才，專挑做作的，膚淺的和庸俗的作品。

他的同事向來不認為他是什麼樂天派的人物，可是他一向也盡力克己，做得討喜而隨俗。一個店員問另一個店員說：「你想我們有名的梵谷世家這位後人又出了什麼錯啦？」

「我想他是今天早晨下床下錯了邊。」

「他要煩心的事多著呢。他的叔叔文生‧梵谷是巴黎、柏林、布魯塞爾、海牙和阿姆斯特丹所有古伯畫店的一半的老闆。這老頭子正在生病，又沒有兒女；大家都說他會把這行生意屬於他的那一半留給這傢伙。」

「有的人就有這麼運氣。」

「還不止呢。他的伯伯亨利‧梵谷在布魯塞爾和阿姆斯特丹開了好幾家大畫店；還有一個伯伯，叫做科尼留斯‧梵谷，是荷蘭最大的畫店的老闆。嘿！梵谷是歐洲最大的販畫世家。有朝一日，我們隔壁這位紅頭的朋友真要掌握整個歐陸的藝術！」

當夜文生走進羅葉家的飯廳，發現愛修拉和她的母親正在切切低語。他一進門，她們立即住口，留下一句話懸在半空。

愛修拉跑進廚房裡去。「晚安，」羅葉夫人打個招呼，她眼中閃著奇異的光輝。

文生坐在大桌前獨用晚餐。愛修拉的打擊只使他驚惶一時，不曾使他死心。他根本不甘心把「不」當做回答。他要把另一位男人擠出愛修拉的心房。

直到快要一個星期，他才候到她站定下來，有足夠的時間對她說話。一星期來，他幾乎廢寢忘餐；他的倔強漸漸變為緊張。他在畫店買賣的成績大為減低。他的眼睛喪失了綠光，只留下充滿痛苦的藍色。當他要說話時，他較前更為感覺難於選擇字眼。

吃過星期天豐盛的晚餐，他跟她走進花園。「愛修拉小姐，」他說，「那天晚上使你受驚，真抱歉。」

她用冷冷的大眼仰望著他，好像因為他跟她來而感到驚訝。

「哦，沒有關係。算不了什麼。讓我們忘掉它吧，好嗎？」

「我真恨不得能忘記自己曾經對你無禮。可是我說過的話卻是真的。」

他向她走近一步。她避開了。

「何苦又提起呢？」愛修拉說。「我心裡早把那回事忘得乾乾淨淨了。」她背著他轉過身去，走下了小徑。他趕快追上去。

「我必須再提起這回事。愛修拉，你不曉得我多麼愛你！你不曉得這個星期我多麼苦悶。你為什麼一直躲開我呢？」

「我們進去好嗎？我想母親正在等客人呢。」

「你不可能真的愛另外這個男人的。如果是真的，我應該在你眼裡看得出來。」

「我想我沒空再說下去了。你說你什麼時候要回去度假？」

他嚥下口水說：「七月。」

「真巧。我的未婚夫正要來和我一同過七月的假期，我們要用他的老房間。」

「我絕對不會把你讓給他，愛修拉！」

「你得乾脆停止這種胡鬧了。要不，母親說你可以去另找房子。」

他又花了兩個月的工夫，想說服她。他的老脾氣又發了；當他不能和愛修拉廝守在一起，他只願獨守孤寂，不讓別人打擾他對她的相思。對於店裡的人，他變得不可親近。為了愛慕愛修拉所喚醒的幻境，如今重又入睡，他重新變成在桑德時他父母所熟悉的那個陰

鬱而易怒的男孩子了。

七月來臨，假期也到了。他不願離開倫敦達兩週之久。他覺得，只要自己留在羅葉家，愛修拉就不會愛上別人。

他下樓到客廳裡去。愛修拉和她的母親正坐在裡面。她們交換了一個含意深長的眼色。

「羅葉夫人，我只帶一個手提包，」他說。「我要我房裡所有的東西保持原狀。這兒給你我離開兩星期的房租。」

「梵谷先生，我想你不如把所有的東西都帶走。」羅葉夫人說。

「為什麼？」

「從星期一上午起，你的房間就改租了。我們覺得，你還是住在別處好些。」

「我們？」

他回轉身去，兩眼從眉下深凹的眼眶裡注視著愛修拉。這一望只有疑問，別無表情。

「是，我們，」她的母親答道。「我女兒的未婚夫寫信來說，他要你搬出去。我想，梵谷先生，最好你從沒來過這裡。」

## 梵谷家人

西奧多勒斯・梵谷駕著馬車，來布里達車站接他的兒子。他穿著牧師那種厚的黑大衣，寬襟背心，漿硬的白襯衫，大而黑的蝴蝶結，遮沒了一切，只露出一線細窄的高領。

只消匆匆一瞥，文生便已認出他父親臉上的兩個特徵：右眼皮較左眼皮略為下垂，將眼睛遮了許多；左半的嘴簡直成了一根瘦而緊的線條，右半卻飽滿而豐盈。他的眼神淡漠，其表情僅為，「這就是我」。

桑德的居民常說，西奧多勒斯牧師到處去行善時，總是戴一頂高聳的絲帽。

直到臨死，他都不懂何以自己不能更有成就。他覺得自己好幾年前就應該被邀去主持阿姆斯特丹和海牙的重要講壇。教區的居民都叫他英俊的牧師；他受過良好的教育，性情和藹可親，性靈修養極深。而且事主不倦。可是二十五年來，他一直給埋沒在桑德這個小村子上，為世所忘。梵谷家六兄弟中，只有他尚未達到全國倚重的地位。

文生出生地的桑德牧師館，是一座木架的房子，隔著馬路和市場及鎮公所相對。廚房後面，有一座種了金合歡的花園，細心培植的花叢中間，有許多小徑相通。教堂是一座小小的木屋，藏在緊接園後的樹叢中間。兩邊各開著兩扇嵌有平玻璃的哥德式小窗，木地板上大約有一打硬木長椅，還有釘死在木板上的許多暖盆。後端有幾級木梯，通到一架陳舊的手風琴前面。這是一個簡樸的拜主的地方，籠罩著加爾文和他那改革的精神。

文生的母親，安娜・柯妮麗亞正在前面的窗口倚望，馬車還未停妥，便已將門啟開。

她將他慈愛地擁在自己寬大的懷裡，馬上覺出這孩子有點異樣。

「我的好孩子，」她喃喃地說。「我的文生。」

她的眼睛時藍時綠，常是張得大大的，孕著溫和的疑問，透視別人而不加苛責。鼻孔兩側到兩邊嘴角，有一條淺淺的皺紋，隨著年月的消逝逐漸加深，而皺紋愈深，這張臉愈給人一種解頤含笑的印象。

安娜‧柯妮麗亞‧賈本特斯小姐的娘家在海牙，她的父親在海牙素有「皇家書商」之稱。老賈本特斯的生意做得很好，終因獲選印製荷蘭初訂的憲章而聞名全國。他的幾個女兒都有很好的教養，其中一個嫁給文生‧梵谷叔叔，第三個則嫁給阿姆斯特丹城有名的史垂克牧師。

安娜‧柯妮麗亞真是個好女人。她不見也不知塵世的罪惡。她但知弱點、誘惑、勞役和痛苦。西奧多勒斯‧梵谷也是個好人，可是他熟悉罪惡，連微疵小過都深惡痛絕。

飯廳是梵谷家庭的活動中心，而每當晚餐的盤碟清除完畢，那大餐桌便成了家庭生活的中心地點。大家就在這兒，圍著那盞親切的油燈，消磨夜晚。安娜‧柯妮麗亞很為文生煩心；他瘦了，舉止也變得突兀了。

「有哪兒覺得不對嗎，文生？」當晚食畢她問道。「我覺得你的樣子不很自然。」

「沒有，」他說。「沒什麼不對。」

文生環視桌子一周，安娜、伊麗莎白和維爾敏都坐在桌前，這三個古怪的小妮子全是他的妹妹。

「你覺得倫敦過得慣嗎？」西奧多勒斯問。「如果你過不慣，我可以去跟你的文生叔叔講。我想他可以把你調去巴黎的某個分店。」

文生非常激動。「不要，不要，不要這樣！」他叫道。「我不想離開倫敦，我……」

他抑制住自己。「隨你的便吧。」西奧多勒斯說。

「一定是那個女孩子，」安娜·柯妮麗亞暗自說道。「現在我明白他來信的毛病了。」

桑德鄰近的荒原上，長著松林和叢叢的橡樹。文生整天獨自在野外遨遊，有時俯視那遍佈荒原的一汪汪池沼。他唯一的消遣便是作畫；他作了幾張花園的素描，又畫了星期六下午自牧師館窗中眺見的市場景象，和家屋的前門。繪畫使他暫時忘卻愛修拉。

西奧多勒斯常因長子不繼承父業而感到遺憾。父子倆同去探視一位生病的農人，當晚駕車回家，路經荒原，兩人下車漫步片刻。紅日落在松林的背後，晚空映在點點的池中，荒原和黃沙滿溢著安詳。

「你祖父也是一位牧師，文生，」我一直希望你能繼續幹這一行。」

「為什麼你認為我想改行呢？」

「我不過這麼說說，萬一你真要……你去阿姆斯特丹念神學院，可以住在陽伯伯那兒。」

史垂克牧師自願指點你的學業。」

「你是勸我離開古伯嗎？」

「哦！不是的，當然不是的。可是如果你在那兒過得不快活……有時人是會變的……」

「我曉得。可是我無意離開古伯。」

他動身去倫敦的那天，兩老駕車送他到布里達。安娜·柯妮麗亞問他，「文生，我們寫信還是寄老地址嗎？」

「不，我要搬家了。」

「我贊成你離開羅葉那一家人，」他父親說。「我一直就不喜歡那一家。他們的隱私太多了。」

文生變得緊張起來。他母親溫暖的手按住他的手，不讓西奧多勒斯聽見，輕聲說道：

「別難過，好孩子。將來等你比較能自立，找一個荷蘭的好姑娘要痛快得多。愛修拉那女孩，她對你沒有好處的，她不配你。」

他暗自納罕，母親怎會曉得。

<br>

— 6 —

# 「哼，你不過是一個鄉巴佬！」

回到倫敦，他在坎辛敦新路租到供應家具的房間。房東太太是個小老太婆，每晚八時就寢。屋中平日寂無聲響。但夜夜他心頭都有一番激烈的掙扎；他真想逕直跑到羅葉家去。他總是把自己鎖在房裡，堅決發誓要立刻就寢。可是一刻鐘後，他又莫名其妙地上了街，趕去愛修拉的家裡。

他走到她那一排街屋時，覺得自己是走進了她的神光仙氛。對她如此敏感而又無法親近，已是一種折磨；但置身「藤舍」而莫能一近那逼人的靈性的光輝，更為磨人千倍。

痛苦使他起了奇變。它使他同情別人的痛苦。它使他不能忍受周圍一切低級而速成的

事物。他不再有益於畫店。顧客請教他對某幅畫的意見，他就毫不含糊地告訴人家那幅畫有多糟，當然人家就不買了。只有在藝術家表現痛苦的畫裡，他才發現真實和深刻的感情。

十月份有個壯健的主婦，高花邊領子，高聳的胸脯、黑外套、戴一頂藍羽為飾的天鵝絨圓帽，走進店來，要找幾張畫去佈置她城裡的新居。她一下纏住了文生。

「我要你們存貨裡最好的貨色，」她說。「價錢你不必擔心。尺寸是這樣的：客廳裡有兩整幅牆各長五十呎，還有一面牆嵌了兩扇窗子，中間空著⋯⋯」

他花了大半個下午，勸她買幾張冉伯讓的銅版畫，一張精印的寶納的威尼斯水景，幾張石印的泰斯・馬瑞斯（Thys Maris）以及柯羅（Corot）和杜比尼（Daubigny）的博物館中作品的照片。這女人有一種屢試不爽的本能，文生給她看某位畫家的一組作品，她必挑中最惡劣的一張。她還有一種相等的天才，能夠匆匆一瞥，便蓋棺論定，拒絕文生認為純真的所有作品。過了幾個鐘頭，文生漸漸覺得，這面容臃腫而稚氣凌人的女人，簡直成了愚昧的中產階級和商業生活的標準代表。

「你瞧，」她洋洋自得地叫道，「我想我還選得不壞呢。」

「就算你閉起眼睛選，」文生說，「也不會選得更糟。」

那女人笨重地站了起來，把寬闊的絨裙掃向一邊。花邊領下，文生看得見血液從她聳起的胸口直湧上頭項。

「哼！」她大叫道，「哼！你不過是一個⋯⋯一個⋯⋯鄉巴佬！」

她衝出店去，絨帽上高翹的羽毛不斷前後搖顫。奧巴克先生大怒。「我的好文生，」他叫道，「你這是什麼毛病？你毀了這星期最大

的交易，還得罪了那位女人！」

「奧巴克先生，你能回答我一個問題嗎？」

「哼，什麼問題？我自己還有幾個問題要問你呢。」

文生推開那女人選的畫，雙手撐住桌沿。「那麼請告訴我，一個人浪費僅有的一生，把極其惡劣的畫賣給極其愚蠢的人，怎麼對得起他自己。」

奧巴克根本不答他。「如果再發生類似的事件，」他說。「我只好寫信給你的叔叔，請他調你去別的分店。我不能讓你來斷送我的生意。」

文生揮手驅走奧巴克濃烈的氣息。「奧巴克先生，我們怎麼能用廢紙來賺這種大錢呢？進店裡來買得起畫的人，為什麼真正的貨色正眼都不看一看呢？難道說，是他們的錢使他們麻木了嗎？為什麼真正能欣賞好藝術的窮人竟會身無分文，連一張貼牆的印畫都買不起呢？」

奧巴克古怪地望著他。「這是什麼意思？社會主義嗎？」

回到家裡，他撿起桌上瑞南的作品，翻至他做過記號的一頁。「要求現世的順利，」他念道，「一個人就得先心死。人生在世不僅在於求樂，不僅在於坦白做人，他應該悟解人類的重大意義，爭取自身的尊嚴，而且超越人人要混日子都必須敷衍的那一套庸習陋俗。」

耶誕前一週的光景，羅葉家在屋前的窗口裝了一棵精緻的聖誕樹。過了兩夜，他路過時，看見屋內燈火輝煌，鄰人自前門進入，又聽見門內笑聲喧譁。原來羅葉家正在開耶誕晚會。文生跑步回家，匆匆刮過臉，穿上乾淨襯衫，結上領帶，然後盡速趕回克萊彭。他在樓下休息數分鐘，喘一口氣。

正是耶誕；空中洋溢著親善和寬恕的精神。他走上樓去，敲響門環，聽見一陣耳熟的步聲走過大廳，一種耳熟的聲音回頭向客廳裡的人大聲說話。門開了，燈光照在他臉上。他望著愛修拉。她穿一件有大蝶結和花邊流蘇的無袖綠色裙衣。他從未見她如此嬌豔。

「愛修拉，」他說。

一種表情掠過她的臉龐，清楚地複述上次她在園中對他說過的話。望著她，他又記起了那些話。

「走吧，」她說。

她迎面砰然把門關上。

翌晨他搭船回去荷蘭。

耶誕是古伯畫店最忙的旺季。奧巴克先生寫信給文生叔叔，說他的姪兒連「請假」也不說一聲，便度假去了。文生叔叔決定把他姪兒調去巴黎莎普達路的總店。

從此不再管文生的事。但是假期一完，他又忍不住要管了，終於為他的姪兒在多特勒支的布呂舍‧布拉姆書店謀得一個店員的職位。這是兩位文生‧梵谷發生關係的最後一次。

他在多特勒支住了將近四個月。他既不快樂，也不憂傷，不順利，也不失意。他根本就心不在焉。一個星期六的夜裡，他搭多特勒支開出的末班車去奧登巴希，再走回桑德家裡。荒原景色極美，夜的氣息清涼而強烈。夜色雖已昏黑，他仍能分辨松林和延向遠方的荒野。此情此景使他想起父親書房裡掛的那幅波德麥爾的印畫。夜空密佈烏雲，但是星光自雲間透出。他走到桑德的教堂墓地，時間還很早；他聽見遠處昏黑的麥苗田上有雲雀在歌唱。

父母明白他的心情惡劣。夏天，全家搬去幾公里外的一個小市鎮艾田，西奧多勒斯已被派任該地的牧師。艾田有一個圍著榆樹的大廣場，和重鎮布里達間有火車相通。在西奧多勒斯看來，這算是稍稍升了一級。

到了初秋，又得重作決定了。愛修拉尚未出嫁。

「文生，你是不宜在這些店裡工作的，」父親說。「你的心靈一直接引你去為主工作。」

「我是想去，可是……」

「那麼，為什麼不到阿姆斯特丹念書去？」

「我是想去，可是……」

「你心裡還拿不定主意嗎？」

「是的。現在我也說不清。讓我再考慮一下吧！」

陽伯伯路過艾田。他說，「文生，阿姆斯特丹我家裡有個房間，等你去住。」

他的母親接嘴說，「史垂克牧師寫信來說，他可以為你找到好老師。」

他自愛修拉那兒嘗到痛苦時，就已承受了世間一切貧民的氣息。他知道在阿姆斯特丹大學他能夠接受最理想的訓練。梵谷和史垂克兩家會招待他，鼓勵他，用金錢、書本和同情來協助他。可是他無法一刀兩斷。愛修拉仍在英國，尚未出嫁。在荷蘭，他已經和她失去了聯絡。他要來幾份英國的報紙，應了幾處徵求職員的廣告，終於在距離倫敦四小時半火車行程的一個叫藍斯蓋特的海港，謀得一席教職。

# 藍斯蓋特和艾爾華斯

史托克斯先生的校舍建在一個廣場上，場中有一大片草地，四周圍著鐵欄杆。校中收了二十四個男孩，年齡十歲到十四歲不等。文生要教他們法文、德文和荷文，課後還得看管他們，週末晚上又得幫他們沐浴。校方只供他膳宿，不給薪俸。

藍斯蓋特是一個陰鬱的地方，倒很適合他的心情。無形之中他已將自己的痛苦當作一個親切的同伴；它使愛修拉時時守在他身旁。如果他不能和自己心愛的女孩守在一塊，他在哪兒都無所謂。他的身心充溢著愛修拉至於飽和，他只求無人來沖淡這種感覺。

「史托克斯先生，你能付我一點錢嗎？」文生問道。「只要夠買菸草和衣服就行。」

「不行，這我絕對辦不到，」史托克斯答道。「本校多的是只求膳宿的教員。」

第一個星期六的清早，文生自藍斯蓋特動身去倫敦。路長天熱，入晚才轉涼。他終於走到了堪特布里，在環繞著那座中世紀大教堂的古樹蔭下，休息一會。不久他又向前步行，直走到一汪小池塘邊幾棵疏朗朗的大櫸樹和榆樹前面。他在樹下一眛睡到清晨四時；破曉時分，小鳥唱起歌來，將他喚醒。午後他走到蔡騰，遠遠地眺見半淹的低牧地之間，流過滿佈船隻的泰晤士河。將晚時，文生走進熟悉的倫敦近郊，也不顧滿身的疲乏，仍舊抖擻精神，直奔向羅葉家去。

他一看見她的家，他趕回英國以追求的愛情，和接觸到愛修拉的感覺，便一下伸出手來，攫住了他。在英國，她仍屬於他，因為他能感覺到她。

他無法靜抑自己怦忱的心跳。他倚在樹上，那種麻木的痛苦非文字或有聲的思想所能表達。最後愛修拉客廳的燈火熄去，接著她臥室的燈光也滅了。整個屋子沉入黑暗。文生忍痛走開，疲乏地挨下了克萊彭去。走到望不見她的屋子時，他意識到自己又失去了她。

如今他幻想自己和愛修拉結了婚時，他不再把她想像成一個得意的畫商的太太。理想中，她變成了一位福音牧師的任勞任怨而忠實的妻子，伴著他在陋巷為貧民工作。

幾乎每個週末他都想走去倫敦，可是又覺得趕不回來上星期一早晨的課。有時他竟花整個星期五和星期六的夜晚趕路，只為了看愛修拉星期天早上從家裡出來，去上教堂。他沒錢解決路上的食宿，漸到冬天，更苦嚴寒。每當週一黎明回到藍斯蓋特，他往往冷得發抖，又倦又餓，要整整一個星期，才會復原。

幾月後，他在艾爾華斯鎮上瓊斯先生的美以美學堂裡找到一個較佳的職位。瓊斯先生是個牧師，教區很大。他聘文生去做教師，但不久改委他做鄉間的副牧師。

文生又得改變他心目中的那些圖畫了。愛修拉不再是一個在陋巷工作的福音牧師的妻子，而是一個鄉間教士的妻子，在教區裡幫助她的丈夫，正如他母親幫他父親一樣。他想像愛修拉讚許地望著他，高興他終於脫離了古伯畫店那種狹窄的商場生活，而為全人類工作了。

他不讓自己覺悟愛修拉的婚期正一天天逼近。另外那個男人在他的心裡根本就不存在。他總認為愛修拉所以拒絕他，是因為他本身有什麼特別的缺點，這種缺點他總會克復的。

除了為主工作以外，還有更好的辦法嗎？

瓊斯先生發現他們那些窮學生都來自倫敦。校長把家長的地址交給文生，派他徒步前去收取學費。文生發現他們全住在白寺的中心區。巷裡充溢著臭氣，寒冷而簡陋的房裡擠滿了人

口繁多的家庭，飢餓和疾病從每雙眼睛裡向外凝視。許多學生的父親做的是政府禁止在正式市場出售的腐肉生意。文生發現他們舉家裹著敗絮在抖索，吃的是粥食的晚餐，乾麵包屑和腐爛的肉。文生聽他們訴窮說苦，每至天黑。

原來他喜歡去倫敦，是因為歸途可以順便經過愛修拉的家屋。白寺的陋巷使他淡忘了愛修拉，他忘了要繞道克萊彭回去。他每每回到艾爾華斯，對瓊斯先生交不出一個銅板。

一個星期四的晚上，正當佈道之際，牧師側身向副牧師，佯作困態，「今晚我覺得累極了，文生。你一向都在編寫講稿，對嗎？現在讓我們來聽一遍吧！我想試試看你能做什麼樣的牧師。」

文生顫抖地走上了講臺。他的面孔發紅，兩隻手也不知如何是好。他的聲音喑啞而猶豫。他只能憑記憶去摸索自己在白紙上寫得清清楚楚的那些圓潤的辭句。可是他覺得這些零碎的字句和笨拙的手勢都洋溢著自己的精神。

「好極了，文生，」瓊斯先生說。「下星期我派你去里支蒙。」

這是一個清爽的秋日，自艾爾華斯順著泰晤士河岸走到里支蒙，沿途景色佳美。藍空和滿是黃葉的大栗樹倒影在水中。里支蒙的居民寫信給瓊斯先生說，他們喜歡這位年輕的講道師，因此這位忠厚長者決定提拔文生。瓊斯先生在特爾能姆園的教堂頗為重要，聽眾人多而好挑剔。如果文生在那兒能講得精采，那他簡直有資格主持一切講壇。

文生選了詩篇第一百十九章第十九節做他的講辭：「我在塵世，原是生人，祈諸上蒼，勿隱其命。」他講得簡潔而有力。他的年輕，他的熱情，他沉重的手勢，他的大頭和犀利的目光，在在都使聽眾深為感動。

許多聽眾擁上前來感謝他的福音。他和他們握手，又對他們微笑，恍惚如在霧裡。等

074

到聽眾散盡，他立即溜出教堂的後門，踏上去倫敦的長途。

暴風雨來了。他忘了帶帽子和外套。泰晤士河水微作黃色，近岸處尤然。天邊閃著電光，上陳龐然的烏雲，大雨自雲端下傾，水鞭斜抽。他濕到貼肉，但仍欣悅地健步前行。

他終於成功了！他已經找到自己了！他有勝利可以獻在愛修拉的腳下，和她共享了。

暴雨鞭打著白色小徑上的塵土，又撼動叢叢的山楂子。遠處有一座城市，有如杜瑞的畫，有角樓、有磨坊，有石板瓦的屋頂和哥德式的房屋。

他一路掙扎，進了倫敦，雨水注下了他的臉，透進了他的皮靴。將近黃昏，他還未到羅葉家門，灰暗而陰森的暮色沉沉下垂。遠遠地他聽見音樂的聲音和提琴的調子，暗暗納罕何事。屋中所有的房間都點亮了燈火。許多馬車停在陣雨裡。文生窺見客廳中有賓客跳舞。一個老車夫坐在御座上，撐著一把大雨傘，蜷縮做一塊在避雨。

「裡面是什麼事？」他問。

「娶新娘子吧，我想。」

文生倚在馬車旁，雨水自紅髮上沖下他的面孔。歇了一會，前門開開。愛修拉和一位高而瘦的男子出現在門口。客廳裡的來賓一起湧上了走廊，一面笑、一面喊、一面撒米。御者揮動皮鞭趕馬。兩馬便緩緩前進。文生向前追了幾步，把臉貼在雨水下注的窗上。愛修拉正被那男人緊緊地擁在懷裡，她的嘴唇正緊吻著他的。馬車馳去了。

文生心中如有脆物折斷之聲，斷得十分清脆。魔力已經解除。沒料到會這麼容易。

他冒著陣雨跋涉回去艾爾華斯，便收拾行李，從此永別英倫。

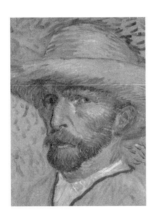

礦區 | **I**

# 阿姆斯特丹

海軍中將約翰‧梵谷，荷蘭海軍中最高級的長官，站在海軍院後面他那免租而寬敞的寓所門檻上。為了歡迎他的姪兒，他特地穿上了戎裝；兩肩都聳著金燦燦的肩章。他那厚實的梵谷下巴上面，突出一根堅強而高聳的鼻子，一直承接到那突如懸崖的前額。

「文生，你來這兒，我真高興。」他說。「我的孩子都各自成家去了，家裡很清靜。」

他們爬上一道陡峭的寬樓梯，陽伯伯①打開一扇門。文生進房，把包袱放下。室中有扇大窗，可以俯視院內。陽伯伯坐在床沿上，在金閃閃的階章所允許的範圍以內，竭力做出很隨便的姿態。

「聽說你決定學習傳教，我很高興，」他說。「梵谷家裡總要有一個人為主工作的。」

文生掏出煙斗，把菸絲仔細地裝進斗裡；每當他需要特加考慮的時候，他常做這種動作。

「你知道，我想做一個福音牧師，馬上就開始工作。」

「別去做什麼福音牧師，文生。他們都是些不學無術的人，天曉得他們傳的是些什麼東塗西改的神學。不行的，好孩子，梵谷家出來的牧師總得是個大學畢業生。對了，你還是先解開行李吧。晚上八點開飯。」

海軍中將寬闊的背影自門口消失，一陣輕愁便落在文生的心頭。他四顧室內；床寬闊而舒適，衣櫥很大，矮而光滑的書桌誘人就坐。他覺得很不慣，有如面對生人。他抓起帽子，匆匆走過市府廣場。他找到一家猶太人開的書店，敞開的木箱裡擺著優美的畫頁。選

了半天，文生挑了十三張畫，挾在腋下，然後一路嗅著強烈的柏油氣味，沿著碼頭走回家去。

他怕將牆弄壞，正把畫輕輕地釘在牆上，有人叩門了。史垂克牧師走了進來。史垂克是文生的姨丈，並非梵谷族人……他的妻和文生的母親是姊妹。他是阿姆斯特丹有名的牧師，公認他頗有才氣。他的黑大衣料子很好，剪裁合身。

寒暄既畢，牧師說道，「我已經請了我國的古文大家孟德・達・科斯塔來指點你的拉丁文和希臘文。他住在猶太區；你可以在星期一下午三點鐘去他那兒上第一課。不過我今天來，是專程請你明天去吃星期天的正餐的。你的阿姨威廉敏娜和表姐凱伊都等不及要見你。」

「那太好了。什麼時候去呢？」

「我們是中午吃，正好我做過末班的晨禱。」

史垂克牧師拿起黑帽和大書，文生說，「請代我問候姨家的人。」

「明天見。」他的姨夫說著，便走了出去。

■ 譯註

1. 即約翰・梵谷。

# 凱伊

史垂克牧師家居住的開澤格拉希特街（或「皇帝運河街」）是阿姆斯特丹最華貴的街道之一。它是第四條馬蹄形的蔭道夾運河的街路，從港市的南邊起，繞過城中心，又折回港的北邊。此街十分整潔；這麼體面的一條運河是不會生滿「克魯斯」的；所謂「克魯斯」，是一種神秘的綠苔，經過數百年的堆積，已在城中比較貧窮的區域的河面上結了厚厚的一層。

沿街的房屋都是道地的佛蘭德式①；蓋得很講究，狹長、緊湊、像一長列拘謹的清教徒士兵那麼肅立。

次日，文生聽史垂克姨夫講完道，便向牧師家走去。光燦的太陽撥開了永遠飄浮在荷蘭天空的灰雲，一時大氣澄明透亮。時候尚早，他踏著沉思的步伐前行，一面望著運河上的小船逆流而上。

這些船大半是沙舟，兩端尖削，船身呈長方形；經水蝕成黑色，中部空而大，可以載貨。曬衣索從船頭牽到船尾，上面掛滿了全家洗淨的濕衣。船主將撐竿插入河土中，抵在肩頭，扭曲而艱苦地掙扎著，走過了舷板，小船便在足下向前滑行。船娘總是一個結實、豐滿、臉色紅潤的女人，永遠坐在船尾，掌著笨重的木舵。孩子們則和狗嬉戲，每隔片刻，便跑進艙底他們的家去。

史垂克牧師的寓所是典型的佛蘭德式建築；狹長，三層樓，屋頂有一座長方形的樓，

080

上開閣樓小窗，飾著波形的花紋。窗內伸出一根橫樑，末端掛著一個長鐵鈎。威廉敏娜姨母將文生迎到飯廳裡。牆上懸著阿里‧薛佛畫的一幅加爾文像，食具架上放著一套光燦的銀質食具。牆用深色的木質線板飾成。

文生還不曾習慣於房中平日的黑暗，幽影中竟走出一個顧長婀娜的女孩，熱絡地招呼他。

「你自然是不會認得我的，」她的音調真飽滿，「我就是你的表姐凱伊。」

文生握著她伸過來的手；數月來，這是他第一次接觸到年輕女人柔軟而溫暖的肌膚。

「我們從來沒有見過面，」女孩用那種親暱的語調說下去，「我覺得真有點怪，因為我已經二十六歲，而你應該有⋯⋯？」

文生默然凝視著她。少待，他才覺得必須回答人家。為了掩飾自己的笨拙，他衝口而出，聲音粗而高：「二十四，比你小。」

「對。嗯，我想其實也不算怪。你從來沒去過阿姆斯特丹，我末，一直也沒去過布拉班特。瞧我，真是不會招待客人。你請坐吧。」

他在一張硬木椅上坐下。忽然，很神妙地，他從笨拙的鄉巴佬變成了很有修養的紳士，說道，「母親常盼你來看我們。我想布拉班特一定會使你滿意。鄉居真是舒服。」

「我曉得。安娜姨媽寫信來催過我好幾次。我得趕快去一次了。」

「對，」文生答道，「你一定要去。」

他的心裡只有很幽遠的一部分在聆聽並回答那女孩。其餘的部分，正以獨身過久的男人那種狂熱的焦渴吸飲著她的美貌。凱伊有荷蘭女人那種堅強的面貌，但這種堅強已經給修平、鑿光，到了精巧的程度。她的秀髮不像荷蘭女人那種稻黃色或生紅色，而是兩者奇

妙的融合，結果是紅火燃著了黃光，放出一種燦明而微妙的溫暖。她一向保護自己的皮膚，不讓風吹日曬，下巴的白皙侵入兩頰的紅潤，有如經過一個荷蘭精細的畫師加以潤色。她的眼色深藍，跳躍著生命的歡愉，她的豐唇微張，一若迎受生命的歡暢。

她注意到文生的沉默，說道，「表弟，你在想什麼？你好像有心事似的。」

「我正在想，冉伯讓一定喜歡畫你。」

凱伊笑得很低沉，帶著成熟而豐滿的喉音。她問道，「冉伯讓只喜歡畫醜老太婆，對不對？」

「不對，」文生答道，「他畫的是美的老太婆，有的貧窮，有的不快活，但因憂傷而找到了靈魂。」

凱伊開始認真注視起文生來了。他適才進來時，她不過無意地朝他一瞥，只注意到他那滿頭鏽紅色的亂髮和略粗的面貌。此刻她看到了他那豐滿的嘴，深陷而閃光的眼睛，梵谷家人那種高聳而勻稱的前額，和朝著她略向前伸的不屈不撓的下巴。

「對不起，我真笨，」她幾乎耳語一般喃喃說道。「我懂你說冉伯讓的意思。他畫那些皺紋的老人，臉上刻著痛苦和失敗，可真攫住美的本質了，對嗎？」

「你們這些小孩子這麼起勁地在談些什麼？」史垂克牧師在門廊上問道。

「我們剛剛混熟，」凱伊答道。「你怎麼沒告訴過我，有這麼位好表弟？」

另一位男人走了進來，瘦長的身材，自如的笑容，可親的舉止。凱伊站起來，熱烈地吻他。

「文生表弟，」她說，「這是我的丈夫傅思。」

少待，她又走回房中，帶來一個兩歲的男孩，平頭、神氣，具有他母親那種期望的臉龐和淡藍的眼睛。凱伊俯身將男孩抱起。傅思便張臂擁抱她們母子兩人。

082

「文生，你陪我坐在這邊好嗎？」威廉敏娜姨母問他。

凱伊坐在文生對面，夾在傅思和巍然端坐的陽伯伯中間。此刻因為丈夫已經回家，她早把文生忘在腦後。她頰上的顏色轉深了。有一次，她丈夫用低抑的語調說了句俏皮話，她便敏捷而機靈地傾過身去吻他。

他們這種恩愛的波浪，顫動著，氾濫開來，一下便將文生淹沒。自從那回命中注定的星期天之後，愛修拉遺下的舊痛自他心底一個神秘的泉源再度湧起，一直氾濫到他身心最外緣的堤防。面前的這個小家庭是如此親密而歡愛，他不禁感到在這幾個疲乏的月份，自己是多麼飢餓，多麼急切地需要愛情的營養，同時也又覺得，這種飢餓的感覺是無法輕易消除的。

■ 譯註

1. 佛蘭德為比利時西部，法國北端及荷蘭西南部一帶的古稱。

─ 3 ─

# 迂腐的土牧師

每天早晨，文生在日出前便起身誦讀聖經。等到五點左右太陽上升，他便到俯臨海軍

院的窗口，望著成群的工人，擠成一排冗長參差的黑影，從大門口湧進來。小汽船在須德海上駛來駛去，而遠處，靠近院對面的村子，他看見急急移動的棕色帆船。

等到太陽高高升起，將木堆上的水汽乾時，文生便離開窗口，嚼一塊乾麵包，飲一杯啤酒，作為早餐，然後便坐下來，應付拉丁文和希臘文七小時的圍攻。

專心攻讀四五小時後，他的頭便感到沉重；他的頭每每發熱，思緒便糾纏不清。他不明白，經過這麼些年的感情生活，自己怎能堅持下去，作單純而刻板的研讀。他將文法規則硬向腦子裡塞，直到夕陽偏西，該去孟德‧達‧科斯塔處上課的時間。途中，他沿著外區行走，繞過舊區教堂，老教堂和南教堂，再穿過開著鐵匠店、桶店和石印畫店的曲巷。

孟德使文生想起魯伯瑞畫的「耶穌‧基督像臨摹」；他是古典型的猶太人，具有深邃而凹藏的眼睛，清癯、凹陷而神經質的面孔，和古猶太教士那種軟而尖的美髯。午後三四點的光景，猶太區極為悶熱；文生腦中脹滿了七小時的希臘文和拉丁文，再加上額外的荷蘭史和文法，常常愛和孟德談論石印畫。一天，他將馬瑞斯速寫的「浸禮」拿給老師欣賞。

孟德用瘦而尖的手指捏著「浸禮」，讓高窗口透進來的一道滿映塵灰的強烈陽光射在畫上。

「很好，」他帶著猶太人的喉音說道。「這幅畫抓住了一種宗教的普愛精神。」

文生的疲乏頓時消失。他熱烈地解釋起馬瑞斯的藝術來。孟德不禁暗暗搖頭。史垂克牧師給他高酬，是為了教文生希臘文和拉丁文。

「文生，」他靜靜地說。「馬瑞斯固然很好，可是時間已晚，我們還是繼續上課吧，好嗎？」

文生心裡明白。兩小時的課程後，歸途，他常常在店門之前停步，看砍木工人，木匠和船糧搬工們做工。一個大酒窖前，有許多門開著，工人們則提著燈在黑暗的地窖裡穿梭來往。

陽伯伯去海爾服役一個星期；一日將暮，凱伊和傅思知悉文生獨自住在海軍院後的大屋裡，便過去邀他晚餐。

「陽伯伯回來以前，你一定每晚都要來我們家裡。」凱伊說。「母親問你，每星期做過禮拜，可願意來我們家吃午飯？」

晚飯後，全家都玩起牌來，文生因為不會玩，便在一旁靜靜坐下，讀葛呂宋的《十字軍東征史》。從坐處文生可以看到凱伊和她那敏捷而動人的微笑的種種變幻。她離開牌桌，走到他身邊。

「文生表弟，你在看什麼書？」她問道。

他將書名告訴了她，說道，「這是本精采的小冊子，簡直可以說有點泰斯・馬瑞斯的情調。」

凱伊笑起來。他老是舉這些有趣的文學典故。「何以是泰斯・馬瑞斯呢？」她問。

「念這一段，看是不是會聯想起馬瑞斯的畫面；就是這兒，作者描寫山岩上有一座古堡，暮色裡隱現一座秋林，前景是一片黑暗的田野，有一個農人在趕一匹白馬耕田。」

凱伊一面念，文生一面端椅子給她坐。她望著他，一種沉思的表情遮暗了她的藍眼。

「不錯，」她說，「正像一幅馬瑞斯的畫。作者和畫家用各自的手法表現出相同的思想。」

文生接過書，用手指熱烈地指劃著書頁。「這一行簡直像出自米舍雷或是卡萊爾的手

「喲，文生表弟，像你這樣沒進過好久學校的人，簡直博學得驚人嘛。你現在還看好多書嗎？」

「不，我倒想看，可是沒機會。其實我也不必這麼熱心看書，因為一切的學問都已經藏在基督的教言裡了——它比任何書都要完整、優美。」

「哦，文生，」凱伊跳起來，叫道，「這完全不像是你說的話！」

文生驚異地注視著她。

「我覺得你在『十字軍東征史』裡看出馬瑞斯的畫面時，比起你此刻學迂腐的鄉下牧師說教，是要高明得多了；雖然父親說你應該專心一意，不宜老想這些事情。」

傅思走過來說，「凱伊，我們已經發了你的牌了。」

凱伊對文生突出的額頭下那對生動而燃亮的炭火似的眼睛注視了一會，便挽著她丈夫的手臂，回到牌桌上去了。

# 4

# 拉丁文和希臘文

孟德・達・科斯塔明白文生喜歡和他談些生活中比較廣泛的事物，所以每週總有幾

次，授課完畢，他便藉故陪文生走回城裡。

一日，他帶文生行經城中一個頗為引人的地區，即是自封代爾公園附近的來茲門直到荷蘭火車站一帶的郊區。到處都是鋸木廠，還有附帶小花園的工人茅舍，人煙極為稠密，有小運河多條流經其間。

「在這種地區做一個牧師，一定很有趣。」文生說。

「對，」孟德將自己的煙斗裝滿，把圓錐形的煙袋遞給文生，說道：「這裡的人比我們城裡那些朋友更需要上帝和宗教。」

他們正走過日本風味的小木橋。文生停步說，「先生，你這是什麼意思？」

「這些工人，」孟德用手緩緩地一劃說，「過的日子很苦。生了病，沒錢請醫生。明天的伙食得靠今天的工作，而且都是苦工。他們的房屋，你自己看見的，都狹小而簡陋；他們永遠生活在貧困的陰影裡。他們和生活打交道是吃虧的：他們需要思念上帝來安慰自己。」

文生燃著了煙斗，將火柴投入腳下的小運河裡。「而城裡的人呢？」他問。

「他們有好衣服穿，有穩固的地位，還有應變的存款。如果他們也會想到上帝，他不過是一個得意的老紳士，對於人間種種可愛的情形感到很滿足罷了。」

「說穿了，」文生說，「他們是有點無聊。」

「天哪！」孟德叫道，「我可沒這麼說。」

「哎，是我說的。」

當晚，他將希臘文讀本攤在面前，久久地凝視著對面的牆壁。他記起了倫敦的陋巷，陰慘的貧困和痛苦：他記起了自己一度想做個福音牧師，去幫助那些窮人。他心目中的景

象一閃，又到了史垂克姨夫的教堂。聽眾都很富有，受過良好的教育，對於生活中較為美好的事物既很敏感，又有把握獲取。史垂克姨夫的講道辭優美而快慰，可是聽眾中有誰需要安慰呢？

他來阿姆斯特丹已經半年了。如今他終於開始了解，勤讀只是天賦的可憐的代用品。

他推開那些古文書，又將代數翻開。午夜，陽伯伯走進房來。

「文生，我看見你門下的燈光，」海軍中將說道，「更夫告訴我，他今早四點鐘看見你在院裡走動。你一天要工作幾小時？」

「每天不等。十八小時到二十小時之間。」

「二十小時！」陽伯伯搖搖頭；他臉上疑慮的表情更顯著了。「你不應該需要這麼多小時的。」

信，梵谷家裡的人竟會失敗。這位海軍中將簡直難於相

「我總得把課程做完，陽伯伯。」

陽伯伯攢起了他的濃眉。「雖然如此，」他說，「我卻答應過你父母，要好好地照顧你。乖乖地去睡吧，以後再莫用功到這麼晚。」

文生推開了他的練習。他不需要睡眠；他不需要戀愛、同情或是快樂。他只需要學習自己的拉丁文、希臘文、代數和文法，以便通過考試，去上大學，做一個牧師，為上帝在人間做些實際的工作。

088

# 孟德・達・科斯塔

到了五月，來阿姆斯特丹剛滿一年，他開始覺得，自己不宜受正式教育的缺點，終將壓倒自己。這不僅是敘述事實，也是承認失敗，每一次他的腦裡只要有一部分將此感覺呈現在自己面前，他便鞭策其餘的部分，用苦讀來淹沒這種承認。

如果這僅是工作困難而他又顯然不宜此種工作的單純問題，那他倒不致感到這麼困擾。日夜折磨著他的問題卻是：「他願意像史垂克姨夫那樣，做一個紳士派的聰明牧師嗎？」如果今後的五年內，他想的儘是些文法變用和公式的話，那麼他個人為窮人，病人和被蹂躪的人服務的理想又將如何？

五月底某日下午，文生從孟德習課完畢，說道，「達・科斯塔先生，你有空陪我去散步嗎？」

孟德近來已經覺察文生日漸加劇的內心矛盾；他料到這位青年已經到了非作決定不可的地步。

「好，我本來也想去散步一會兒。雨後的空氣非常清新，我願意陪你。」他把羊毛圍巾在頸間纏了幾道，又穿上一件高領的黑色外衣。兩人上了街，走過三百多年前放逐史賓諾薩①的猶太教堂，再走過幾排街屋，便到了冉伯讓在海街的故居。

他們走過那座古宅，孟德淡淡地說道：「他死得又窮困又羞辱。」

文生立刻擡頭望他。孟德慣在別人幾未發問之前，便已透視到問題的核心。這位長者

孟德望著他父母並列的墳墓，說道，「文生，每個人都有完整的自我，都有自己的特性，如果他能順性做去，那麼無論他做些什麼，結果總會美滿的。如果你當初一直做賣畫的生意，那麼造就你這個人的天性，終會使你變成一個優秀的畫商。教書呢，也是一樣。不論你選的是哪一行，總有一天你會充分表現自己的。」

「要是我不留在阿姆斯特丹做一個職業的牧師呢？」

「那也沒關係。你可以回倫敦去做福音牧師，或者去做店員，或者去布拉班特做一個農夫。無論你做哪一行，你都做得好的。我已經認識你為人的本質，我知道你的本質優秀。這一生，你屢次以為自己失敗了，可是最後你總會表現自己，就憑那種表現你不虛此生。」

「謝謝你，達‧科斯塔先生。你的話使我獲益不少。」

孟德微微顫抖。他坐的石凳已經轉冷，紅日也已落入海中。他站起身來說，「走吧，文生？」

■ 譯註

1. Baruch Spinoza十七世紀猶太籍的荷蘭大哲學家。按史賓諾薩之放逐原為一六五六年，距梵谷此時（一八七七年）不過二百二十一年。史東錯了。

# 更大的力量何在？

## ─6─

次日垂暮之際，文生獨立窗前，俯覽全院。小徑側旁，那些白楊的纖幹細枝精巧地襯貼在灰暗的晚空。

文生自語道，「難道我不善於正規的功課，就等於說我在世上一無用處嗎？究竟拉丁文和希臘文跟普愛同胞有什麼關係呢？」

陽伯伯在下面院裡巡視走過。向遠處，文生可以看見阿特惹號前面船塢中的一片黑色桅影，還有周圍許多紅色和灰色的低舷鐵甲艦。

「我一向要做的事原來是實事求是為主工作，而不是畫三角形圓圈。我從來不想要一個大教堂，也不想用花言巧語來傳道。我屬於下層的痛苦的現在，不是五年以後！」

正在這時，鐘聲響了，工人們開始潮水般湧向大門。點燈的人來院裡點燈。文生自窗口轉過身來。

他知道一年來他的父親，陽伯伯和史垂克姨夫已經為他花費許多時間和金錢。如果他放棄的話，他們會覺得前功盡棄。

只是，他已經誠心誠意試過了。他總不能一天工作二十小時以上吧。他顯然是不宜於這種學究生涯的。他開始得太晚了。如果明天他出去做一個福音牧師，為上帝的人民工作，那算不算是失敗呢？如果他醫治了病人，鼓舞了倦者，安慰了罪徒，又說服了懷疑的人，那又算不算是失敗呢？

家裡當然會說是失敗。他們會說他永遠不會成功，說他無用又無情，說他是梵谷家裡的一頭黑羊。

「無論你做哪一行，」孟德說過，「你都做得好的，最後你總會表現自己，就憑那種表現你不虛此生。」

凱伊什麼都明白，她早已捉住他的鬼胎，說他可能變成一個心地褊窄的牧師。不錯，真理的聲音在阿姆斯特丹正日漸衰微，如果他再留在阿城，他可就真會變成那樣。他知道自己在人世的本分，而孟德已經鼓起他前進的勇氣。他的家裡會鄙視他，可是他似乎不再在乎了。他為上帝犧牲自己的地位，還嫌它太小呢！

他匆匆收拾行李，也不告別，便出門去了。

# ─7─
# 福音學校

由梵登布林克、德容和皮德森三位牧師組成的比利時福音佈道委員會，正在布魯塞爾開設一所新學堂，不收學費，學生只需繳納一點膳宿費。文生去見委員會，便被收錄做學生。

「三個月後，我們會派你在比利時境內工作。」皮德森牧師說。

「假使他合格的話。」德容牧師轉向皮德森，沉重地說。德容年輕時曾做機工，失去一隻拇指，便改習神學。

「梵谷先生，宣揚福音的工作所需要的，是對教民發表大眾愛聽的娓娓動人的福音。」

梵登布林克牧師也說道。

皮德森牧師陪文生走出舉行會談的教堂，兩人走進了布魯塞爾眩目的陽光，他便抓住文生的手臂。「孩子，你，我真高興，」他說：「在比利時，有許多好工作都在等我們去做，像你這麼熱心，我敢說你一定能勝任的。」

文生簡直分不出，究竟是炎熱的陽光，還是這位長者分外的慈祥，使他更溫暖。兩人走過六層石樓夾峙的大街，文生竭力想找話回答。皮德森牧師停了下來。

「我要在這裡轉彎了，」他說。「哪，把我名片拿去，哪天晚上有空，來看我。我喜歡和你聊天。」

把文生也算在裡面，福音學校只有三個學生。負責管教他們的波克馬先生瘦小而精悍，有一張深凹的臉；即使從眉毛到下巴畫一條垂直線，也不會碰到他的鼻子和嘴唇。

文生的兩位同學都是十九歲的鄉下孩子。兩人很快便成了好友，而且一致嘲弄文生，來促進他們的友誼。

起初一時大意，文生告訴過其中一位說，「我的志向是克己泯我。」後來每當他們發現他在努力記誦法文講辭或是苦於經書典籍，他們總要問他，「你在做什麼，梵谷，心頭在泯滅自我嗎？」

文生最大的苦頭，卻是在波克馬先生的手裡吃的。這位先生要將他們教成優秀的佈道家；每夜他們得在家裡準備一篇講稿，等明天上課時演說。兩個男孩不外編些圓滑而幼稚

的福音，滔滔地背了出來。可是文生卻寫得十分遲緩，每一行都貫注了他全部的心血。他要說的話都是深心的感受，可是等到在班上站起來時，那些字句卻出口不易。

波克馬責問他道，「梵谷，連話都不會說，你怎麼指望做福音牧師呢？誰會來聽你傳道呢？」

等到文生坦然即席演說時，波克馬的憤怒終於達到了頂點。為使講辭含意深刻，他一直忙到夜深，苦心孤詣地用正確的法文將每個字都寫好。第二天上課，那兩個男孩輕輕鬆鬆地談論耶穌和得救，有一兩次，乘著波克馬點頭稱善，還偷瞟自己的筆記。輪到文生，他居然把講辭攤在面前，朗誦了起來。波克馬根本不屑一聽。

「難道他們在阿姆斯特丹是這樣教你的嗎？梵谷，任誰從我班上出去，都得學會不加準備，立刻登臺講道，還得感動聽眾！」

文生試講了一次，可是他不能依次記憶昨夜寫下的文字。兩位同學看他結結巴巴吃力地背誦，毫無顧忌地笑出聲來，波克馬也參加他們作樂。在阿姆斯特丹這一年來，文生的神經已經給磨得只剩一張犀利的刀口了。

「波克馬先生，」他宣佈道，「我覺得怎麼講好，就怎麼講，我做得並不壞，我不願再受你的侮辱！」

波克馬大怒。「叫你怎麼做，就得怎麼做，」他吼道，「不然就不讓你上我的課！」

從此兩人之間的衝突公開化了。文生做的講辭四倍於先生要他做的數目，因為他夜裡不能成寐，上床待睡毫無益處。他食慾銳減，面容消瘦，舉止突兀。

十一月，他應召去教堂接受委員會的派命。前途的障礙終於消除，他感到一種厭倦的滿足。他到時，兩位同學已在場。他進門時，皮德森牧師不曾望他，波克馬卻直瞪著他，

眼裡閃著光彩。

德容祝賀那兩位男孩學業合格，並將兩人派往胡格斯特拉登和艾提霍夫。兩位同學互相挽臂走了出去。

「梵谷先生，」德容說道，「本委員會不認為你能夠向世人傳佈上帝的福音。本席很抱歉，我們不能給你任命。」

似乎過了很久，文生才問道，「我的成績怎麼不合格呢？」

「你不肯服從上級。本教會的第一守則便是絕對服從。再加你沒有學會即席演講。你的老師認為你還不夠傳教的資格。」

文生望著皮德森牧師，可是他的朋友卻向窗外凝視。「那我怎麼辦呢？」他並不一定要問誰。

「要是你願意，可以回校再讀半年，」梵登布林克答道。「也許半年後……」

文生俯首凝視著自己粗糙的平頭皮靴，發現靴皮已經開裂。再也想不起什麼話好說，他默默轉身走了出來。

他匆匆走過街頭，發現自己到了拉肯。也不明白為什麼要這麼走，他走上了運河邊的縴道，旁邊儘是繁忙而喧囂的各式匠店。不久他越過了那些房屋，來到一片空田。田中立著一匹老白馬，瘦骨嶙峋，一輩子的苦工使牠倦得奄奄欲絕。此地荒寂無人，地面陳著一具頭蓋骨，後面遠遠橫著一匹死馬的乾白殘骸，旁邊便是專剝馬皮的工人住的小屋。

些許的感情又流回心裡，沖走了麻木的感覺，文生落寞地掏出煙斗。他劃根火柴去點菸，可是菸味出奇的苦澀。他就地面的一根橫木坐了下來。老白馬踅了過來，用鼻子摩擦文生的背部。他轉過身去，愛撫那家畜的瘦頸。

過了一刻，上帝的思念在他的心中浮起，他不禁快慰了。「耶穌在暴風雨中也泰然自若，」他自慰道。「我並不孤單，因為上帝並未遺棄我。無論如何，總有一天我會找到報答他的途徑。」

回到自己房裡，他發現皮德森牧師正在等他。「文生，我要請你去我家吃晚飯。」他說。

他們向前走去，街上擠滿了去吃晚餐的工人。皮德森若無其事地談些不相干的事情。文生傾聽他說的每一個字，清醒得可怕。皮德森引他走進了改為畫室的前房。牆上掛著幾張水彩畫，牆角還倚著一面畫板。

文生說，「啊，你還畫畫呢。我一直不曉得。」

皮德森難為情的。他答道，「我是畫了玩的。有空的時候就畫幾張消遣。不值得向我的同事一提的。」

他們就座吃飯。皮德森有個女兒，一個沉靜的十五歲的姑娘，雙眼一直盯著盤子，不撞起來。皮德森一直說些不相干的話，文生為了表示禮貌，只好勉強吃了一點。忽然皮德森正在說的話吸住了他的注意；他不曉得這位牧師怎麼會引上這個話題的。

「波瑞納治是一個煤礦區，」做主人的說。「區裡幾乎每個人都得下煤洞。他們冒著經常發生的重重危險做工，薪水還吃不飽肚子。他們住的都是些破破爛爛的草屋，妻子和兒女一年倒有大半年在受凍、發燒、挨餓。」

文生不解，為什麼要把這些事告訴他。他問道，「礦區在哪兒呢？」

「在比利時的南部，靠近蒙斯。最近我曾經在那兒住過一段時間；文生，要是說真有什麼人需要別人去向他們傳教，安慰他們的話，那就是波瑞納治的礦工了。」

098

文生的喉頭哽住了，東西再也吃不下。他放下叉子。皮德森何苦使他難堪呢？

「文生，」牧師說，「你何不去礦區試一試？像你這麼結實而熱心，一定能做許多好事的。」

「我怎麼能去？委員會⋯⋯」

「嗯，我知道。前幾天我寫了封信給你父親，解釋你的處境。今天下午我收到他的回信。他說，他會負擔你在礦區的費用，直到我為你爭到正式的任命為止。」

文生一躍而起。「這麼說，你能為我設法一個位置了。」

「是啊，不過需要一點時間。等到委員會看見你做得多成功的時候，他們自然會回心轉意的。就算他們不肯的話⋯⋯德容和梵登布林克總也有求我的時候，為了酬謝我⋯⋯文生，本國的窮人就需要像你這樣的人物，上帝在上，為了使你能去安慰他們，任何手段都可說問心無愧！」

## 黑嘴巴

— 8 —

火車駛近南方，一群山崗湧現在地平線上。文生看膩了佛蘭德那種單調的平野，便飽覽這些山崗，內心欣慰而輕鬆。如是觀察了幾分鐘後，文生才發現這些山都很古怪。每座

都是單峰獨崗，全從平地削直聳起。

「黑埃及，」他望著窗外那一長列光怪陸離的金字塔，喃喃自語。他轉身向鄰座的乘客問道，「你能告訴我那些山是怎麼來的嗎？」

「行，」鄰客答道，「那些山是由地下挖煤時帶出來的廢料堆積成的。你看見那輛小車樣長成的。我每天望著它們向空中長高幾分之一吋，已經足足望了五十年了。」

他正說著，那輛小車側轉了過來，傾出一團烏雲，捲下坡去。那人說，「諾，就是那火車在瓦斯美停下，文生便跳下車來。這小鎮坐落在一個荒寂的谷底，雖有蒼白的陽光斜照下來，一層濃厚的煤煙卻遮住了青空。瓦斯美的兩排曲折，污穢的紅磚房屋從谷底吃力地爬上了山坡，但是還不到山頂，紅磚消隱，露出了小瓦斯美。

文生一面爬上長長的坡路，一面感到奇怪，村裡何以竟如此荒寂。到處都不見男人；偶或看到門廊上立著一個婦人，面上只有無聊而麻木的表情。

小瓦斯美是礦工住的村子。全村只有一座磚房，那便是恰恰蓋在山頂的烘麵包師約翰·巴提斯特·丹尼斯特·丹尼斯的家屋。文生此刻正向該屋走去，因為丹尼斯已經去信給皮德森牧師，說願意供給派住該村的下一任福音牧師的膳宿。

丹尼斯太太熱烈地歡迎過文生，便帶他經過飄出烘麵包香味的暖洋洋的廚房，去看他的臥室，原來是屋簷下的一角空房，後面突兀地伸下了屋椽，但窗外可見小瓦斯美路。此房已由丹尼斯太太那雙能幹的粗手刮洗乾淨。文生一見之下，便歡喜它。他極為興奮，不待解開行李，便衝下了通向廚房的幾級粗木梯，告訴丹尼斯太太他要出門去。

「你可要記得回來吃晚飯噢，」她說，「我們五點開飯。」

文生喜歡丹尼斯太太。他覺得她天生通達事理而不必費心去加以思考。「我會回來的，太太，」他說。「只是想到處去看看。」

「今晚有個朋友要來，你倒可以見見他。」他在馬加斯做工頭，你該知道的好多事情，他都可以告訴你。」

外面早已下著大雪。文生走下山坡，發現人家花園和田野周圍的矮樹籬笆已給煙突的烏煙薰黑。丹尼斯住宅的東邊橫著一條深谷，大部分礦工的小屋便在其中；西邊則是一大片空地，上面矗立著一座廢料的黑山，還有馬加斯礦洞的許多煙突，小瓦斯美大部分的礦工都要下那邊的礦洞。通過空地的一條四路，上面滿佈棘叢，路面被多節的樹根破壞無遺。

馬加斯是比利時煤廠相連的七礦之一，在礦區中它年代最久，也最危險。此洞聲名很壞，因為許多工人在下洞或出洞時，碰到毒氣、爆炸、淹水或是舊隧道傾倒，往往便在洞裡葬身。地面上蹲著兩座矮磚房，裡面裝著運煤出洞的機器，煤塊就在這兒分類，裝進貨車。曾是黃磚蓋的高聳的煙突，每日二十四小時不斷向鄰近的地區散播著成塊的烏煙。馬加斯的周圍都是窮礦工的小屋，旁邊盡是煤煙薰黑的枯樹、棘叢、糞堆、灰堆、廢煤堆，而巍然俯臨這一切的，便是那座黑山。這是個陰森的地方；一眼看去，文生覺得一切都沉鬱而荒涼。

「怪不得他們叫這兒做黑鄉，」他自語道。

他在那兒站了一陣，礦工們便開始從大門口湧了出來。他們都穿著粗糙襤褸的衣服，戴著皮帽；女人和男人穿得一樣。每個人都周身黑透，狀如掃煙囪的工人，眼白和蓋滿煙灰的臉形成了奇怪的對照。人家叫他們做「黑嘴巴」，不是沒有理由的。因為從黎明前起就

一直給關在黑暗的地下做苦工，即使下午那微弱的陽光也能刺痛他們的眼睛。工人們半盲地顛跛著走出大門，用急促而難懂的方言交談。他們都是小個子，肩膀狹窄而向內彎曲，手腳則瘦骨嶙峋。

現在文生才明白，何以下午村中悄無人影；真正的小瓦斯美並不是谷中那些叢叢的小屋，而是深入地下七百公尺的一座迷城，幾乎全部的居民醒著的時候大半都在其中消磨。

「若克‧費尼是自修成功的，」晚餐時，丹尼斯太太告訴文生，「可是他一直是礦工的朋友。」

「升了級的工頭不都是工人的朋友嗎？」

「才不呢，文生先生，才不是呢。他們一從小瓦斯美升到了瓦斯美，眼光就變了。為了錢，他們就到了礦主那邊去，忘了自己在洞裡也做過苦工。若克卻是忠實可靠。我們每次罷工，只有他說得動工人。工人除了他，誰的話都不聽的。可憐人喲，活不了多久了。」

「他怎麼啦？」文生問道。

「還不是那回事——」肺病。下洞的人都得這種病的。他只怕挨不過今年冬天。」

不久，若克‧費尼走了進來。他身材矮小，兩肩佝僂，具有礦區人民那種深陷而憂鬱的眼睛，鼻孔裡，眉梢上，耳孔中，都長著觸鬚般的粗毛，頭頂卻又光禿禿的。他聽說文生是個福音牧師，要來改進礦工的命運，不禁深深嘆息道，「啊，先生，許多人都想要幫助我們，可是這兒的生活永遠是老樣。」

「你覺得礦區的環境不好嗎？」文生問道。

若克沉默了一會，說道，「我自己倒不覺得。我母親曾經教我念過一點書，就靠了那點東西我總算升了工頭。去瓦斯美的路邊我有座小磚房，家裡從來不短少吃的。我自己，是沒有什麼好埋怨的……」

忽然一陣劇烈的嗆咳打斷了他的談話；文生覺得他那平削的胸膛一定要給壓炸了。若克走到前門，向大路吐了幾口痰，回到暖和的廚房裡坐下，輕輕扯著自己的耳毛、鼻毛、眉毛。

「先生，你想，我做工頭時，已經二十九歲了。那時我的肺早完蛋了。這幾年來，我的運氣總算還不壞。可是那些礦工……」他看了丹尼斯太太一眼，問道，「怎麼樣？我帶他去看看亨利‧德克魯克好嗎？」

「當然，讓他聽個明白，也沒有關係嘛。」

若克轉身向文生致歉道，「先生，到底我還是一個工頭，得對『他們』盡點忠。可是亨利，他會告訴你的！」

文生隨若克衝入外面的寒夜，立刻投入了礦工的谷地。礦工住的都是些簡陋的單間小木屋，當初蓋的時候毫無計畫，亂七八糟，歪歪斜斜地一路蓋下坡去，形成了一個污巷的迷魂陣，只有內裡人才走得通。文生跟在若克的背後，一路絆著石頭，木材和成堆的垃

坂，顛躓而行。下坡路走了一半的樣子，他們才到達德克魯克的茅屋。屋後的小窗透出一線燈光。德克魯克太太應聲開門。

德克魯克的茅屋和谷地中別的茅屋完全一樣，泥土的地面，長滿青苔的屋頂，麻袋的布條塞住木壁的空隙，聊以遮風。屋後的兩個牆角各置一床，其中一張已經睡著三個小孩。屋中的陳設僅有一個橢圓的火爐，一張附有長凳的木桌，一張椅子，和一個釘死在牆上的箱子，裡面盛著一些罐子和盤子。正如大多數的礦工一樣，德克魯克家為了能夠偶嘗肉食，也養了一頭山羊和幾隻兔子。山羊睡在孩子們的床下；兔子則睡在爐後一束稻草上面。

德克魯克太太打開上半扇大門，看看是誰來了，然後才請兩人進屋。婚前她曾和德克魯克在一個坑裡工作多年，把一小車一小車的煤塊順著鐵軌，直推到計數板前。她生命的鮮汁已經榨乾，還不到二十六歲，已經憔悴、消瘦而蒼老。

德克魯克本來斜靠著火爐背火的一邊，坐在椅上，看見若克，便猛站了起來。「嗨！」他大叫起來。「好久不來我家了。歡迎你來，也歡迎你的朋友。」

德克魯克一向誇口，說在這礦區裡，只有他不會死在坑中。他常說：「我是要老死在床上的。那些煤洞坑洞死不死我的，我才不讓它們坑死呢！」

在他頭部的右邊，閃著一大方塊紅色的禿皮，像在髮叢中開了一扇窗子。這塊紅疤是一個紀念品，紀念當日送他下坑的籠子像石頭落井似地墜下一百公尺，跌死了二十九個同伴。如今走起路來，一隻腳總是拖在後面；因為當日他煤坑的木架倒塌，把他悶在裡面五天，這隻腿便壓碎了四處。他那粗黑的襯衫在右邊三根斷肋骨處龐然隆起，這幾根斷骨自從他因坑氣爆炸給撞在一輛煤車上直到現在，尚未動手術整好。但他是個勇士，勇敢得像

104

一隻鬥雞；什麼力量都不能將他打倒。只因他平日批評廠方最為激烈，便將他派到最壞的坑中去，挖最難挖的煤，忍受最困苦的工作環境。他的工作愈重，他對「他們」，那些不知、不見但又恆在的敵人，愈為憤怒。一個頰窩長在他那滿是鬚根的下巴上，居中而稍偏的地位，使他那短而結實的臉顯得有點歪斜。

「梵谷先生，」他說，「你來得正好。我們在這礦區裡連奴隸都不如，簡直就是畜生。清早三點鐘，我們就下了馬加斯坑；休息十五分鐘的時候，我們就用來吃飯，接著就一口氣做到下午四點鐘。先生，那下面又黑又熱。我們只好光著身子做工，到處都是煤灰和毒氣，根本不能呼吸！把煤塊從坑裡挖出來，根本就沒地方讓你站直；我們只好跪著做，一折兩半。不管男孩還是女孩，八、九歲就得開始下洞。到了二十，就都有了熱病和肺病了。如果不給地火燒死，或者在籠裡給摔死（他摸摸自己頭上的紅疤），就可以活到四十歲，生肺病死！我沒瞎說吧，費尼？」

他這種激動的方言，文生覺得真難聽得懂。儘管眼睛火得發黑，那個斜頰窩卻使他臉上有一種欣慰的神色。

「正是這樣，德克魯克。」若克說。

德克魯克太太此時已經坐在斜對面牆角自己的床上。煤油燈的微光把她半籠在陰影裡。儘管她以前聽過了一千遍，每逢她丈夫這麼說時，她仍側耳傾聽。多年來推煤車的生活，三個孩子的生育，加上在這間塞著麻布袋的小屋裡一連度過的多少嚴冬，這些已經挫盡她的鬥志。德克魯克又拉回殘腿來，從若克轉向文生。

「先生，我們做這些苦工，有多少待遇呢？一間房的茅屋，吃下去的東西，只夠把鶴嘴鋤。我們吃些什麼？麵包，酸酪餅，黑咖啡。一年有這麼一兩次，也許有肉吃！只要有一

天，他們扣去了五毛錢，我們就要餓死！也就不能把他們的煤給挖上來，他們沒有少給我們，這是唯一的原因。我們這一輩子，先生，每一天都得準備死！要是生了病，就給剔出去，一個法郎也不給，死得像隻狗，老婆跟小孩靠鄰居來餵。從八歲一直到四十，先生，在漆黑的地裡悶了三十二年，到頭來在路對面那座山上找個洞睡下去，把它一起給忘記。」

# 成功了！

— 10 —

文生發現礦工們都沒有知識，未受教育，其中大多數都不識字；可是另一方面，做起困難的工作來卻聰明而迅速，勇敢而誠實，而且十分敏感。因為生了熱病，他們又消瘦又蒼白，面呈倦容，剩把骨頭。他們的膚色慘白而帶病黃（因為只有在星期天才曬得到太陽），上面還灑著成千點的小黑孔。他們具有被人壓迫卻又無力反抗的那種深陷而憂鬱的眼睛。

文生覺得他們都很動人。他們純真而和善，像布拉班特省的桑德人和艾田人一樣。當地景物給他的蕭條之感也已經消失，因為他覺得礦區頗有個性，事事物物都開始有意義起來。

文生來礦區後數日，便在丹尼斯麵包店後一座簡陋的草棚裡舉行他第一次的佈道會。

他將棚裡著實清理了一番，又把長凳搬進去，好讓聽眾坐下，大家頸間裹著長圍巾，頭上戴著小帽，以禦寒氣。文生借來的一盞煤油燈散出僅有的微光。礦工們暗中坐在粗凳上，把雙手夾在腋下取暖，一面望著文生俯臨在聖經上指手劃腳，注意聽他講下去。

文生努力尋找適當的福音來開始他的佈道。最後他選了使徒行傳第十六章第九節，

「夜有神像向保羅顯靈：一個馬其頓人站住，向他求道，『請來馬其頓救助吾人』。」

「各位朋友，我們可以把這位馬其頓人看做一個工人，」文生說，「臉上刻著憂愁，痛苦和疲倦的皺紋，這麼一個工人。他有自己的光榮和魅力，因為他有不朽的靈魂，他需要不滅的糧食，那便是神的教誨。神希望人人學習耶穌，謙遜度日，不好高鶩遠，只求安於貧賤的生活，從福音裡學習良善而純潔的心地，如此，到了注定的那一天，他才能升入天國，找到寧靜。」

村中病人很多，他便每日像醫生一般到處巡視，只要可能，他總為他們帶點牛奶或麵包，一雙暖和的短襪或是床上的被蓋。傷寒和惡性熱病（礦工叫它做「狂熱病」）襲到村上，使患者神志昏迷，頻作惡夢。瘦弱而悲慘的礦工們紛紛病倒，患者日漸增多。

小瓦斯美全村都親熱地叫他文生先生，但是多少還有點拘束。村中沒有一間茅屋他不曾給以食物和安慰，不曾看護病患，為苦難者祈禱，為悲慘者帶去上帝的光輝。耶誕前數日，他在馬加斯附近找到一所廢馬棚，其大可坐百人。棚子簡陋，陰冷而荒涼，卻擠滿小瓦斯美的礦工，一直塞到門口。他們聽文生講述伯利恆和人世的和平。他來礦區只有六週，眼看著環境一天天變壞，可是如今在幾盞小燈昏照下的陋棚裡，他總算把耶穌帶到這些黑嘴巴的面前，用未來天國的希望來溫暖他們的心靈。

如今他的生活只有一件憾事使他不安；那便是，他仍受父親的接濟。每夜他都祈求，有一天能賺幾塊法郎，維持自己卑微的生活。

氣候愈變愈惡劣。烏雲籠蓋著整個礦區。暴雨傾盆下注，使凹路和谷山茅屋的地面化成泥濘的溝道。元旦那一天，約翰‧巴提斯特下山去瓦斯美，回來時帶給文生一封信。信封左上角寫著皮德森牧師的名字。文生衝進自己簷下的房間，興奮得顫抖。急雨打在屋頂上，可是他聽不見。他用笨拙的手指撕開信封。內容如下：

親愛的文生：

福音委員會已風聞你成績不凡，決定自今年元旦起，給你六個月的臨時職位。

如果你一直到六月底，諸事進行順利，你便可得到正式任命。你的臨時月薪是五十法郎。

望常來信，並保持樂觀。

<div style="text-align: right">摯友皮德森上</div>

他手裡緊握著來信，狂喜地伏倒在床上。他終於找到終身的工作了！他終於成功了！他就要領取五十法郎的月薪，應付膳宿綽綽有餘，不再需要依人度日了。

他坐在桌前，寫了一封激動而勝利的信給他父親，說他不再需要父親的接濟，並且從此立志為家庭爭光。寫好信，天已黃昏；雷電正掃過馬加斯的上空。他衝下樓去，穿過廚房，狂喜地衝進雨裡。

他一直就希望如此，只怪自己沒有毅力和勇氣去追尋罷了！

108

丹尼斯太太追了上去。「文生先生！你上哪兒去呀？你忘了帶帽子和大衣啦！」

文生並不停步回答。他奔上附近的一個土堆。遙望可眺見大半個礦區，眺見那些煙囪，那些煤丘，礦工們的茅舍，還有剛從坑裡出來的黑鴉鴉的人影，像一窩螞蟻似地熙來攘往。遠遠地，他眺見許多白色的小茅屋，反襯在一片黑松林的前面，其旁遙遙聳起教堂的塔尖和一座老磨坊。一片霧氣籠罩著全景。暮雲的陰影織成了光和影的奇象。這一切景象使他來礦區後首次想起了米歇爾和雷斯達爾的畫面。

# 撿煤渣

─ 11 ─

文生既然做了正式的福音牧師，便需要一個長期的集會場所。找了好久，他在谷底松林中的一條小徑旁發現一座相當大的屋子，名叫「托兒院」，以往曾是該區兒童習舞之地。

文生將他所有的印畫都掛上後，這屋子居然也頗動人了。每天下午，他便在這兒集合四到八歲的小孩，教他們認字念書，為他們講解聖經的簡單故事。這就是大多數的兒童終身僅受的教育了。

文生向幫他借到這所托兒院的若克・費尼問道，「有辦法弄些煤來取暖嗎？小朋友得保暖，要是生了火爐，夜裡的集會也可以延長。」

若克想了一下說：「明天中午來這兒，我會教你怎麼去撿煤。」

次日文生到托兒院去，發現一群礦工的妻女正在等他。她們都穿了黑上衣，黑長裙，頭上包著頭巾，大家都帶著布袋。

「文生先生，我跟你帶來一個袋子，」費尼的小女孩叫道。「你也要裝滿一袋喲。」

她們爬過礦工茅屋圍成的迷魂陣似的曲巷，行經以馬加斯為中心的田野，再繞過廠屋的圍牆，最後才走到後面黑色廢料的金字塔。於是大家散開來，像一群小昆蟲湧上一條枯木似地，爬了上去，各自從不同的角度去襲擊黑峰。

「你要爬上山頂才拾得到煤，文生先生，」費尼姑娘說道：「這幾年來，我們已經把煤堆的下層撿得一乾二淨了。來吧，讓我指給你看，什麼叫煤。」

她像頭小山羊似地爬上了黑色的山坡，可是文生主要得靠雙手和雙膝爬行，因為他腳下的煤屑不斷向下滑開。費尼姑娘向前爬行，不久又蹲下身來，把小塊的泥片戲擲文生。她是個漂亮的姑娘，兩頰紅潤，動作機警而有生氣；費尼做工頭時，她才七歲，因此她從未進過礦洞。

「跟上來嘛，文生先生，」她喊道，「要不，等你將袋子裝滿時，就要落到最後面去了！」她來這兒簡直是旅行；因為廠方有精炭減價賣給費尼。

她們不能全跑到頂上去，因為小車正機械而規則地輪流向兩邊傾倒垃圾。在這種金字塔上撿尋煤渣並非易事。費尼姑娘教文生把廢料挖起來，捧在手裡，再讓泥土、石塊和其他不相干的東西從指間漏下。廠房遺漏的煤屑分量，實在微不足道。礦婦們撿到的，無非是些和著泥板石的雜貨，在市場上是不能出售的。廢料給雪片和雨水淋濕，不久文生的雙手都給擦破、割傷，等到礦婦們快要裝滿她們的布袋時，文生才把他希望是煤的東西裝了

110

四分之一袋。

每個礦婦都將自己的煤袋留在托兒院裡，然後趕回家去準備晚飯，可是走前大家都答應當夜要來聽道，並且把家人也一齊帶來。費尼姑娘請文生去她家同吃晚飯，他欣然接受。費尼家裡有兩整間的房間；一間放著火爐，烹具和餐桌用具，另一間放著全家的臥床。儘管費尼還算小康，他家裡可就是沒有肥皂，文生也曉得，肥皂對於礦區的居民，也是不可獲得的奢侈品。男孩子從下煤坑那一天起，女孩子從上煤山那一天起，礦區的人一輩子就不曾完全洗淨過臉上的煤灰。

費尼太太盛了一淺鍋的涼水，拿到街上來給文生，他便盡量擦洗一番。他也不曉得自己洗得有多乾淨，等到自己在那年輕姑娘的對面坐下，看她臉上仍有一道道煤屑和煙灰的黑條時，他才覺得自己的樣子一定也差不多。用飯時，費尼姑娘一直談得很起勁。

「你看，文生，」若克說道，「你來小瓦斯美已經快要兩個月了，可是礦區是怎麼一回事，你還是不懂。」

「對，費尼先生，」文生極其謙遜地答道，「可是這兒的居民，我想我是慢慢了解了。」

「我不是那個意思，」若克說著，拔出一根長長的鼻毛，注視了一會。「我是說，你只看過我們地面上的生活。那其實是無關緊要的。我們不過在地面上睡覺罷了。要是你真想明白我們的生活實況，你最好揀一個坑，下去看看我們怎樣從清早三點鐘一直做到下午四點。」

「我倒很想下去看看，」文生說，「可是廠方會准我嗎？」

「我已經替你申請過了，」若克說著，撿起一塊方糖銜在嘴裡，再含口微溫、墨黑而苦澀的咖啡，嚥了下去。「明天我要下馬加斯去作安全視察。早上三點差一刻，在丹尼斯家

門前等我，我會去帶你。」

全家大小都跟文生走去托兒院，若克剛才在暖和的家裡還興沖沖地健好無事，此刻卻縮成一團，咳得好厲害，只好又回家去。文生走到托兒院，發現亨利‧德克魯克早已到了，正拖著殘腿，把火爐敲得叮噹響。

「啊，晚安，文生先生，」他喊著，結實的臉上滿著笑容。「小瓦斯美全村，只有我點得著這個爐子。以前我們常在這兒開晚會，我早就摸熟這爐子了。這玩意是有點淘氣，可是它的怪脾氣騙不了我。」

布袋裡裝的東西都是潮的，只有一小部分是煤，可是德克魯克不久便使爐子散出強烈的溫暖。他到處蹦來蹦去，血色便湧現在他那頭皮的禿疤上，使他的皺皮轉成甜菜的髒紅色。

當夜，幾乎小瓦斯美所有礦工的家庭都來托兒院，聽文生在他的教堂裡初次講道。長凳坐滿人後，附近人家便將家裡的木箱和椅子都搬了來。屋裡擠滿了三百多個靈魂。當天下午礦婦們的熱忱，加上自己終於有個教堂傳道，使文生心頭感到溫暖，他的講辭誠懇感人，礦民們臉上的陰鬱表情因而消失了。

「曾經有這麼一種古老而良好的信仰，」文生對他那些黑嘴的聽眾說道，「說是我們在這人間原是生人。可是我們並不孤單，因為天父和我們同在。我們都是朝山的信徒，一生只是人世到天國的長途旅行。

「憂愁勝過歡樂──即使在作樂時，良心也是悲傷的。去弔喪之家勝過去宴樂之宅，因為悲傷使良心的面色轉好。

「對於耶穌基督的信徒，沒有一種憂傷不含有希望。他們有的是永恆的新生，永遠避暗

就明。

「天父啊，求你保我們遠離罪惡。也莫給我們貧窮，也莫給我們財富，請賜給我們應得的麵包吧。」

「阿門。」

德克魯克太太第一個跑到他面前。她眼前起了一陣霧，嘴角顫抖。「文生先生，」她說。「我的生活苦得連上帝都給忘記了。你又把祂找回來給我。謝謝你幫助。」

等聽眾散盡，文生鎖起托兒院，沉思地走上山坡，回到丹尼斯家裡。從當晚聽眾對他的歡迎看來，他知道礦工們的拘謹態度已經完全冰釋，他們終於信任他了。黑嘴們終於當他做上帝的使者，完全接受他了。為什麼會有這變化呢？當然不是因為他有了個新教堂；礦工們根本不在乎這種東西。他們並不知道他福音教會的新任命，因為他以前根本沒告訴過他們，說自己還不是正式的牧師。雖然他今天發表的講辭熱烈而優美，以前在陰暗的茅屋和荒廢的馬廐裡，他的講辭不也一樣精采麼？

丹尼斯夫婦已經入睡在和廚房隔開的舒適的小屋裡，可是麵包房裡仍溢著新鮮芳香的麵包氣息。文生在廚房中的深井內汲起一點清水，又自桶中傾入碗裡，上樓去取肥皂和鏡子。他將鏡子靠在牆上，對鏡自照。嘿，他猜對了；在費尼家裡，他只洗去一小部分的煤灰。他的眼皮和下巴依舊是烏黑的。剛才把新教堂奉獻給神時，自己臉上竟滿是煤灰；如果他的父親和史垂克姨夫看見他這副樣子，真不曉得如何大驚失色；想到這些，他獨自笑了起來。

他將雙手浸入涼水，用自己從布魯塞爾帶來的肥皂搓出泡沫，正要將肥皂水猛擦面孔的時候，他心裡忽然轉了一個念頭。他的濕手停在空中。他重新注視鏡子，看到自己額上

的皺紋裡，眼皮上，兩頰上和脹鼓鼓的大下巴上，到處都是廢料的黑煙灰。

「對了！」他大聲叫起來。「就因為這樣他們才歡迎我的。我終於和他們打成一片了。」

他將雙手在水中沖淨，也不擦臉，便去睡了。他一天在礦區，就一天把煤灰塗在臉上，使自己的面容和別人一樣。

## 馬加斯坑

翌晨，文生兩點半便起身，在丹尼斯的廚房裡吃了一片乾麵包，三點差一刻，便去門前會見若克。夜間一直下著大雪。去馬加斯的小路早已雪封莫辨。他們越過田野向黑煙囪和黑山走去時，文生眺見礦工們從四面八方疾奔過雪地，像許多黑色的小動物在趕回窩去一般。清晨酷寒，礦工們都將單薄的黑外套翻上來圍著下巴，同時佝僂著兩肩取暖。

若克先把他帶到一間房裡，但見標著號碼的燈臺下，各掛著一盞煤油燈。「底下出了事，」若克說，「只要看少了哪幾盞燈，就曉得是誰遭了殃。」

礦工們匆匆地取了燈，便跑過雪封的庭院，奔向裝有升降機的磚房。文生和若克也加入了人群。下洞的籠子上下共分六層，出洞時每層可載一輛煤車。下洞時，每一層只能容

114

兩個工人舒適地蹲在裡面，此刻每層卻塞滿了五個礦工，像一堆煤似地降下洞去。

若克因為是個工頭，只和文生跟一個助手擠進了頂層。他們蹲得很低，腳趾抵著籠邊，頭部頂著鐵絲的籠蓋。

「文生先生，兩手要直放在胸前，」若克說，「要是有一隻手碰到旁邊的洞壁，就會斷掉。」

一聲信號發過，籠子便順著兩條鋼軌疾衝下去。下洞的孔道通過岩石的空間，只比籠子本身寬那麼一點。文生想到底下的黑洞一落半哩之深，只要出點毛病，一定給摔死，不禁周身發抖。穿過一個黑洞，火箭似地落向不可測的深淵，這樣的恐懼他從來沒經驗過。

文生曉得其實沒有什麼可怕，因為兩個多月來，升降機一直沒出過事，可是煤油燈那幽影搖曳的昏光卻無助於推理。

他將自己本能的戰慄告訴若克，若克同情地一笑。「每個工人都有這種感覺的。」他說。

「不過，他們下洞久了，一定也慣了吧？」

「才不，永遠不會慣的！一直到死，他們對這籠子都有一種不能克復的恐懼感。」

「先生，你呢？……」

「我心裡跟你一樣，也在發抖呢，而我下洞已經下了三十三年啦！」

到了三百五十公尺，正是半路，籠子停了一下，又向下疾衝。文生瞥見一股股水自洞壁間流出，不禁又戰慄起來。他向上看時，只見天光縮成一顆星那麼小。直到六百五十公尺的深處，他們才走出籠子，礦工們卻繼續下降。文生發現自己置身的一條寬闊的隧道，自岩石和泥土之中開出。他知道自己會落入酷熱的地獄裡，不料隧道卻尚為涼爽。

他叫起來，「這裡很不錯嘛，費尼先生！」

「錯是不錯，可是這一層沒人做工的。這些坑早就給挖空了，這兒有通風設備，一直通到頂上，可是對於更下層的礦工可沒有好處。」

他們順著地道大約走了四分之一哩，若克便轉身說，「跟我來，文生先生，可是要慢點，慢慢地；要是你滑一跤，我們全得送命。」

他果然就在文生眼前沒入地下。文生顛簸地跟上去，在地上找到一個洞，便伸手去摸扶梯。洞身之小，只容一個瘦子通過。開始的五公尺還不算難走，可是到了半路，文生只好懸空後轉，朝反方向走下去。水開始從石間滲透出來；梯級上結滿了黏土。文生感到身上有流水滴過。

最後兩人總算摸到了洞底，便沿著一條長地道手膝並用地爬向離出口最遠的礦穴。旁邊有一長列粗木頂住的小洞，像地窖裡的隔間。每個小洞有五人一組礦工，其中兩人用鶴嘴鋤挖煤，第三人自兩人足下將煤拖開，第四人把煤裝上小車，第五人便將小車順著窄軌推走。

挖煤的工人總是穿著粗麻布工裝，又髒又黑。鏟煤的通常是一個小男孩，除了腰間圍塊麻袋布外，渾身赤條條的，呈渾黑色。至於推車走過三呎寬的過道的，則常是一個女孩，和男人一般烏黑，上身只披件粗衣。水自洞頂漏下，形成了一個鐘乳石穴。僅有的光來自盞盞小燈，為了省油，燈心都捲得很低。這兒沒有通風設備，空氣滿含煤灰。地下的天然熱氣蒸得礦工們冒出一條條的烏汗。最初幾個坑裡，文生看見工人們還可以直立揮鋤，等他順著過道再向前走，煤坑便愈來愈小，最後工人們只能伏在地上，用肘支住前臂，揮動鶴嘴鋤。一小時一小時地過去，礦工的體溫提高了煤洞的氣溫，洞裡的煤灰愈來

愈濃，最後礦工們也大口端出悶熱的烏煙。

「這些工人每天賺兩個半法郎，」若克告訴文生，「可是有個條件，挖出來的煤的質料要檢驗站的監工通過。五年以前，每天是三個法郎，可是每年工錢都在減低。」

若克檢查過保護礦工生命的支柱，轉身對挖煤的工人說：

「你的木架不行嘛。愈來愈鬆啦，石頂隨時會垮。」

鋤手之一，也就是那一組的頭子，爆出了一串牢騷話，快得文生只能聽懂幾個字。

「只要是他們給錢弄架子，」他叫道，「我們當然弄！要我們花時間去弄架子，誰來挖煤呢？要我們餓死在家裡，還不如壓死在石頭底下。」

在末端一個煤坑後面，地上又有個洞。這一次連下洞的梯子都沒有了。處處都堆著木頭，防止垃圾下傾，將下面的工人埋在裡面。若克取過文生的煤燈，掛在自己皮帶上。

「慢點噢，文生先生，」他再三叮嚀道。「可別踩在我頭上，害我跌死。」他們一面用腳探索駐足的木材，一面用手握緊兩旁的垃圾，以防墮入絕境，就這麼一步接一步地走下黑洞，又下了五公尺深。

下一層又是一個煤坑，可是這一次礦工們連做工的小洞都沒有，只能向壁間的窄縫裡鋤取煤塊。礦工都伏在地上，背脊抵著石頂，用鶴嘴鋤向角落裡的煤床挖掘。此刻文生才悟到上面的煤坑原來還算涼爽而舒適；底下這一層的熱氣像個火旺旺的爐子，濃得可以用鈍器割開。操作的礦工們氣喘喘地，像挨打的野獸，又粗又乾的舌頭直往下吊，赤裸裸的肉體上結起一層泥污和煙灰。文生自己完全閒著，都已覺得再也受不了這種酷熱和煤灰。礦工們正做著劇烈的勞工，體溫自然比他的高上無數倍，卻無法休息一會，涼一涼。如果歇下來，他們就挖不到足量的煤，也就領不到當天的五毛工錢了。

文生和若克手膝並用地爬過這些蜂窩般的煤穴之間的通道，每隔片刻，便須背貼洞壁，讓細軌上的煤車滾過。這一層的地道比上面的狹小，推車的女孩也比較年輕，都不滿十歲。

地道的盡頭有一根金屬斜管，煤車便用粗索沿著吊下去。「來吧，文生先生，」若克說。「我帶你下最後一層去，七百公尺深，你可以看看世界上別地方都沒有的東西！」

兩人順著金屬斜管，向下滑了三十公尺後，文生發現自己到了一條鋪有雙軌的寬隧道。他們沿隧道回頭走了半哩路；到了盡頭，兩人便攀上一條礦脈，爬過通口，直到另一邊，才攀下了一個新掘的煤洞。「這是個新坑，」若克說，「世界上最難挖煤的礦洞。」

此穴通向一連串十二個窄小的黑洞。若克鑽進了一個黑洞，喊道，「跟我來。」洞口僅容文生的兩肩塞過。他擠了進去，像條蛇一樣，用肚子貼在地上爬行，一面又用手指和腳趾掘地前進。若克的皮靴只在他前面三吋，可是他看不見。這條隧道穿石而過，只有一呎半高，兩呎半寬。剛才隧道開端的洞口已經幾乎沒有新鮮的空氣，可是比這個礦穴來，還算是涼爽的了。

爬到盡頭，文生到了一個圓頂似的空穴，其高幾乎可容一人直立。這兒一片漆黑，起先文生什麼也看不見；過了一會，他才注意到沿壁有四點微弱的藍光。他全身都已汗濕；額上的汗水把煤灰帶入眼中，使雙眼劇痛。他用肚子貼地爬行過久，氣喘咻咻，此刻才略感輕鬆地站起身來，透一口氣。吸進去的都是火，液體的火，滾進了他的肺部，使他燙焦而窒息。這兒是馬加斯最壞的煤洞，簡直可做中世紀的酷刑室。

「唔呵！」一個熟悉的聲音喊道，「原來是文生先生。你是特地來看看，我們每天怎麼掙這五毛錢的嗎，先生？」

118

若克急急走到燈前，加以檢查，一圈藍弧正逐漸將燈光吞沒。

「他不該下這兒來的！」德克魯克的眼白閃著光，向文生耳語說，「他要在那邊隧道裡出了血，我們還得用絞轆和滑車把他拖上去呢。」

「德克魯克，」若克叫道，「這些煤燈就像這樣子點了一早上嗎？」

「是啊，」德克魯克漫不經心地答道，「地火一天比一天旺。總有一次它會爆炸，我們的煩惱也就完了。」

「這些洞上星期天已經抽過水了嘛。」若克說。

「還不是會流回來，流回來呃。」德克魯克過癮地搔著頭上的黑疤說道。

「那你們這星期就得休息一天，讓我們再清理一次。」

礦工們掀起了強烈的抗議。「家裡的孩子已經吃不飽了！工錢根本吃不飽，別說再歇它一整天了！叫他們等我們不在這兒時再來清理好了，別人要吃飽，我們也要吃飽啊！」

「沒關係，」德克魯克笑道，「這些洞是悶不死我的。以前就妄想把我悶死過的。我可是要老死在床上。說起吃東西，什麼時候，費尼？」

若克將錶湊近藍焰。「九點了。」

「好！我們可以吃中飯了。」

轉著白眼球的烏黑而汗濕的肉體都放下了工作，靠著石壁蹲下來，各自打開飯盒。他們不能爬到稍微涼些的洞裡去吃飯，因為大家只準備休息十五分鐘。爬行來去，就幾乎要那麼久了。於是他們便坐在凝固的熱氣裡，取出兩片夾了酸乾酪的粗厚麵包，飢極而啖，一面吃，手上的烏煙便一面大條大條地染上了白麵包。每人都用啤酒瓶裝著微溫的咖啡，吃時便用咖啡來送麵包。這種咖啡、麵包、酸乳酪，便是他們每天工作十三小時的報酬。

文生已經下洞六小時。他因空氣不足而頭暈，更因悶熱和煤灰而感窒息。他覺得自己再也無法長久忍耐這種苦刑了。等到若克說他們該走時，他實在不勝感激。

「注意地火，德克魯克，」若克臨進洞前吩咐他道。「要是情形不對，最好把你的人全帶出來。」

德克魯克嗄氣地笑道，「要是我們交不出煤來，他們這一天給不給我們五毛錢呢？」這問題是沒有答案的，德克魯克和若克一樣明白。若克聳聳肩頭，以腹貼地，爬進了隧道。文生跟上去，眼睛給烏黑的汗水刺痛，什麼也看不清。

走了半個鐘頭，兩人到了籠鉤前面，籠子便在這兒吊煤和工人出洞。若克走進堆疊「夾石」（即可棄的雜石）的石穴，咳出了烏痰。

籠子向上疾升，有如出井的水桶，文生在籠裡轉頭問他的朋友，「先生，請告訴我，你們這些工人為什麼老要下洞去呢，為什麼不去別處，另外找事情呢？」

「唉，我的好文生先生，沒有別的事好做嘛。我們不能去別處，因為沒錢去啊。整個礦區就沒有一家礦工存上十塊法郎。就算我們走得掉，先生，我們不願走。水手明曉得在船上有各式各樣的危險在等他，可是一上了岸，他就想海了。我們還不是一樣，先生，我們也愛自己的煤坑；我們在地下，比在地上舒服。我們指望的，不過是能過活的工錢，合理的工作時間和安全設備罷了。」

籠子升到了地面。文生走過雪封的院子，淡淡的日色照得他眼花。盥洗室中的鏡子照出他漆黑的面孔。也不待沖洗，他便半昏迷地奔向野外，一面吸著新鮮的空氣，一面懷疑自己是否忽然得了「狂熱病」，一直做惡夢到現在。無疑地，上帝是不會讓自己的兒女做這種可怕的苦工的吧？剛才看見的一切，一定是做夢吧？

120

他走過比較小康的丹尼斯家，不假思索，便顛顛倒倒穿過谷中那些迷魂陣似的污巷，走去德克魯克的屋子。起先沒人出來應門。過了一會，那六歲的男孩子才來到門口，蒼白、貧血、瘦小，可是帶有德克魯克那種奮鬥的勇氣。再過兩年，他每天清早三點也要下馬加斯坑去，把煤塊鏟上煤車。

「媽上煤山去了，」男孩用尖細的聲音說道，「你等一下吧，文生先生；我正在照料娃娃呢！」

德克魯克的兩個嬰孩只穿著換洗小褲，正坐在地上玩著幾根棍子和一條繩子。兩人都凍得發青。大男孩把廢煤加進火爐，只發出一點微溫。文生望著他們，也發起抖來。他把兩個嬰孩抱上床去，齊頸蓋好。他不明白自己為什麼到這悲慘的茅屋裡來，他只覺得自己應該做些什麼，對德克魯克家人說些什麼，幫他們一點忙。他必須使他們知道，至少還有他了解他們悲慘的全貌。

德克魯克太太手和臉烏黑地走回家來。開始她簡直認不出滿身煤污的文生。她跑到貯藏食物的小箱子前，取出一點咖啡，放在爐火上面。等她將咖啡遞給他時，它尚未微溫，又黑、又苦，還有木頭味道，文生為討這善良婦人的歡喜，還是喝了。

「這一向煤山簡直糟糕，文生先生，」她抱怨說。「廠裡什麼都不放過，連小塊的煤渣都不漏。我有什麼辦法讓這些孩子取暖嘛？根本沒衣服給他們穿，只有那些小內衣和點粗麻布。這些麻袋布磨得他們發痛，把皮都磨掉了。要是叫他們成天睡在床上，怎麼長得大呢？」

文生忍住淚水，喉頭哽塞，可是什麼也說不出。他從未目睹過這麼難堪的個別的悲劇。他開始懷疑，這個女人連自己的孩子都凍得要死，祈禱和福音對她到底有什麼益處？

這一切悲劇裡上帝何在？他袋裡還有幾塊法郎，便送給了德克魯克太太。

「買幾件羊毛襪褲給孩子們穿吧。」他說。

他知道這只是一種無益的舉動；整個礦區還有好幾百個小孩正在受凍。等到這些襪褲一穿破了，德克魯克的孩子們還是要受凍。

他走上坡去丹尼斯家。烘麵包的廚房溫暖而舒適，丹尼斯太太為他燒水洗澡，又為他將昨夜剩下的燉兔肉做了一頓豐盛的午餐。她看出，經過剛才的一幕，他顯得疲倦而又緊張，便擺出一點牛油，給他塗麵包。

文生上樓到自己的房裡。他的肚子又暖又飽；床寬大而安逸；床單白淨，枕上還有白套子。牆上掛著世界聞名的大畫家的印畫。他拉開衣櫥檢視自己一疊疊的襯衫、內衣褲、短襪和背心；又走去衣櫥，望著裡面掛著的暖和的大衣和幾套衣服，還有兩雙備用的鞋子。終於他發現自己是騙子、懦夫。他對礦工們宣揚安貧之道，可是自己的生活卻舒適而富裕。他只是一個玩弄詞藻的偽君子。他的宗教只是一種無聊又無益的玩意兒。礦工們早該蔑視他，把他趕出礦區去的。他假裝和他們同甘共苦，卻在這兒穿暖和而漂亮的衣服，睡舒服的床，一頓飯比礦工們一星期吃的還多。他坐享這種舒適和奢侈，連工作都不必做，不過到處去油嘴說謊，裝好人罷了。礦區的居民一句話都不該相信他；不該來聽他講道，或接受他的領導。他這一套安逸的生活根本就戳穿了自己的甜言蜜語。他又失敗了，失敗得比以前更慘！

唉，他只有兩條路可走：乘大家還沒看出他竟是一隻說謊的、沒心肝的惡狗，在黑夜的掩護下逃出礦區，不然就得接受今天親眼看到的真相，切切實實為神服務。

他從衣櫃裡取出所有的衣服，匆匆塞進提袋，接著又將成套的衣服、鞋子、書籍和畫

頁裝進去，把提袋暫時放在椅子上，與沖沖地跑出前門。

谷底流過一條小澗。一過澗，松林便順著對面的山坡一路長上去，林中散落著幾座礦工的小屋。尋問了一回，文生發現有一座茅舍無人居住。那是一間沒窗的木板小屋，蓋在頗陡的山坡上。地面是久經踐踏的泥土；溶化的雪水從較高一邊的木板下流了進來。上面只有粗陋的樑木架住屋頂，由於經冬無人居住，木板間的節眼和裂縫透進了一陣陣的冷風。

「這屋子是誰的？」文生向陪他來的女人問道。

「瓦斯美一個生意人的。」

「你曉得租錢好多嗎？」

「每月五個法郎。」

「好極了，我要租下來。」

「可是文生先生，你不能住在這兒呀！」

「為什麼不能？」

「可是……可是……這兒太苦了。比我家還要糟。這是小瓦斯美最壞的茅房！」

「這正是我要租下來的原因！」

他重新爬上山去，心理浮起了新的寧靜感。剛才他離開時，丹尼斯太太有事去他房裡，看見了他理好的提包。

他一回去，她便叫了起來，「文生先生，出了什麼事嗎？為什麼忽然要回荷蘭去呢？」

「我不走，丹尼斯太太。我還住在礦區。」

「那為什麼……？」她臉上現出不解的表情。

等文生解釋過後，她柔和地說，「相信我，文生先生，你不能那樣過日子的；你過不慣的。現在和耶穌的時候不同了；如今大家應該儘量過好日子。大家看你的工作，都曉得你是好人。」

文生再也不聽勸說。他去見瓦斯美的那位生意人，把小屋租下，搬了進去。幾天後，他收到第一次的薪水支票五十法郎，便買了一張小木床和一個舊火爐。買過這些東西，餘下的錢只夠他料理本月份的麵包、酸乾酪和咖啡了。他把垃圾堆在茅舍上邊的牆腳下，堵住雪水，又用麻袋布塞住裂縫和節眼。現在他總算和礦工們住同樣的屋子，吃同樣的食物，睡同樣的床了。他已經和他們打成一片，他有資格向他們宣揚福音了。

# 上一課經濟學

<span>13</span>

管理瓦斯美附近四個礦洞的比利時煤廠經理，完全不像文生準備會見的那種貪婪的野獸。不錯，他是有點矮胖，但眼睛卻溫柔而富於同情，舉止態度像個自願吃點小虧的人。

注意聽罷罷工們悲慘的情況後，他說道，「我知道，梵谷先生。說來話可長了。工人總以為我們故意要把他們餓死，好多賺些錢。可是請相信我，梵谷先生，這完全和事實不符。哪，我拿幾張巴黎國際礦產局的圖表給你看看。」

他把一張大圖表攤在桌上，用手指指著底下的一條藍線說：

「看諾，先生，比利時的煤礦是世界上最差的煤礦。挖煤這麼困難，要拿去公開市場出賣，幾乎是賺不到錢的。整個歐洲，我們的開採費用最貴，而利潤卻最低！你看，我們必須把自己的煤照每噸成本最低的礦廠所出的市價賣出去。我們這一輩子，天天都有破產的危險。你懂我的意思嗎？」

「我相信是懂的。」

「如果每天多給工人一個法郎，我們的成本就要高出煤炭的市價，那乾脆就得關門。到那時工人們可真要餓死了。」

「廠方少賺一點錢不行嗎？少賺些，工人就多分些。」

經理憂鬱地搖搖頭。「不行的，先生，你曉得開煤廠靠什麼嗎？靠投資呀，跟別的工業一樣。投資要有賺頭，不然就要投到別處去了。如今比利時煤廠的股票只有三分利。只要減半分利息，股東們就要退股了。他們一退股，我們只好關門，我們總不能沒資本開礦呀！那麼工人又得挨餓了。所以你看，梵谷先生，造成礦區這種慘狀的，並不是股東或經理，而是礦洞的煤層不合理。這種困境，依我看，只好怪上帝了！」

照說文生聽了這種褻瀆神明的話，應該大為震驚，但他並不震驚。他正思索經理告訴他的情形。

「不過，你們至少可以在工作時間上想想辦法。每天下地十三小時，全村的人都要送命嘛！」

「不行的，先生，我們不能減少工作的時間，因為那樣等於加他們工錢。減少時間，他們挖的煤就減少了，可是一天照拿五毛錢，結果每噸的成本又得提高。」

「那麼，還有一件事情一定可以改善。」

「你是說危險的工作環境嗎？」

「是啊。坑裡出事和死亡的次數，總可以減低啊！」

經理耐心地又搖搖頭。「不行的，先生，我們辦不到。本廠的股票利息太低了，新股票在市場上賣不出去。況且根本沒有盈餘可以用來改善礦洞。──唉，先生，這件事是絕望的惡性循環。我已經看它循環過幾千次了。就因為這樣，我才從堅定虔誠的天主教徒變成怨恨的無神論者。我不懂天國的上帝為什麼要故意造成這麼一個局面，一小時的慈悲都沒有，就這麼一世紀接一世紀地在悲慘的絕境裡奴役著整區的居民！」

文生想不出什麼話好說。他麻木地走了回去。

<br>

# 易碎品

|14|

二月是一年中最苦的月份。沒遮攔的寒風掃過山谷和山頭，行人幾乎無法上街。礦工之家這時最需要廢煤取暖，可是在這麼冰冷的風裡，礦婦們都不能出門去黑山上尋拾。大家只有用粗裙、工裝、棉長襪和頭巾來抵禦刺骨的寒風。

孩子們只好天天躺在床上，以免凍斃。因為沒有煤生爐子，熱食幾乎無法享受。男人

們從熱得使人起泡的大地的內臟裡鑽出來，不容準備，一下子就投入零下溫度的氣候，只好冒著刀割般的狂風，走過雪封的原野，掙扎回家。每個星期，天天都有人死於肝病和肺炎。文生在這個月份念了許多篇葬詞。

他已經不教那些臉皮凍得發青的孩子們念書，成天只去馬加斯的山上，盡力撿拾煤屑，去分給災情最重的茅屋。他不再需要煤屑抹在臉上；他臉上已經永遠掛著礦工的標記了。外人走進小瓦斯美，真要叫他「……又是一個黑炭頭。」

在金字形的山上來回爬了好幾個鐘頭，他撿了將滿半袋的廢煤，冰封的岩石磨破了他發青的雙手。將近四點，他決定歇下工作，將撿到的煤屑帶回村中，至少可以讓幾個礦婦為丈夫預備熱咖啡。他走到馬加斯的門口，礦工們正潮湧而出。有幾個工人認出是他，喃喃說了一聲「您好」，但是，其餘的工人都將雙手縮在袋裡，兩肩內傾，注視地面，向前走去。

最後走出大門的是一個小老頭子，咳得全身劇震，幾乎不能走路。他的兩膝打著顫，每當掃過雪地的冷風撲向他時，他便搖搖晃晃，有如遭受猛擊。他幾乎伏倒在冰地裡。過了一回，他鼓足勇氣，側身頂著狂風，開始緩緩地越過田野。他的肩頭裹著從瓦斯美店裡弄來的一塊麻袋。文生看見布上印有文字。他睜大了眼睛去辨認，原來是：「易碎品」幾個大字。

文生將廢煤送到礦工們的茅舍裡，便回去自己的小屋，把自己全部的衣服攤在床上，一共是五件襯衫，三套內衣褲、四雙短襪、兩套鞋、兩套外衣，外加一件軍用外套。他把一件襯衫，一雙短襪和一套內衣褲留在床上，其餘的全部塞進提包。

他將那套衣服送給背上寫著「易碎品」的老叟；又把內衣褲和襯衫送給孩子們，裁開

來做小衣服穿；短襪則分配必須下馬加斯洞的肺病病人；那件暖和的外套，他送給了一個孕婦，因為她的丈夫幾天前死於洞塌，她得下洞代他，來養活兩個娃娃。

托兒院關門了，因為文生不願分掉礦婦們的廢煤，再加礦工家人也怕在雪水裡走路，會把腳踩濕。文生輪流去每個茅屋裡舉行小小的禮拜儀式。漸漸，他感覺自己必需專心做實際的工作，例如診治、洗濯、摩擦、煮熱飲料、準備藥品。最後他索性將聖經留在家裡，因為他再也沒空去翻閱。上帝的教誨已經變成礦工們負擔不起的奢侈品了。

到了三月，寒勢稍退，熱病卻繼之而來。文生從二月份的薪水裡拿四十法郎來購買食物和藥品送給病人，自己吃的卻難以果腹。他因營養不足而日形消瘦；他的緊張而突兀的舉止日漸顯著。嚴寒淘盡了他的活力；他開始抱著熱病到處奔走。他的雙眼變成空眶中的一對大火窟，那梵谷式的大頭也似乎縮小了。他的兩頰和眼下顯然陷了下去，下巴卻和往日一般毅然翹向前面。

德克魯克的大孩子染了傷寒，床鋪便成了問題。家裡只有兩張床；父母睡一張，三個孩子睡一張。如果兩個小的仍舊和大孩子同睡，恐怕他們會受傳染。如果把他們放在地上睡，又怕他們生肺炎。如果父母睡在地上，第二天就不能上工。文生立刻想到該如何應付。

等德克魯克放工回家，文生便對他說，「德克魯克，晚飯前你幫我一下忙好嗎？」

德克魯克已很疲倦，又因頭上的疤痛感到不適，但是他問也不問，便拖著殘腿跟文生去了。兩人走到文生家裡，文生便將床上的兩條毛毯掀去一條，說道，「你拿一頭，我們把這張床搬到你家去，給那孩子睡。」

德克魯克把牙齒銼得軋軋出聲。「我們有三個孩子，」他說，「要是上帝真有這個意

128

思，我們是死得起一個的。可是能照料全村的，只有一個文生先生，我不願讓他害死自己！」

他一跛一跛疲倦地走出去。文生將床拆開，扛在肩頭，一直送到德克魯克家裡，裝了起來。德克魯克和他的妻子吃著乾麵包和咖啡的晚餐，一面望著文生把大孩子抱到自己的床上，加以看護。

當晚，他又去丹尼斯家，問他們可有麥稈，讓他帶回自己的屋裡墊著睡覺。丹尼斯太太聽到他剛才做的事情，大吃一驚。

「文生先生，」她叫道，「你的舊房間還是空著的。你一定要回到這兒來住。」

「你真好，丹尼斯太太，可是我不能再回來。」

「我曉得，你是愁錢，約翰·巴提斯特和我生意做得還不錯，你可以免費和我們住在一起，像兄弟一樣。你不是常對我們說，上帝的孩子們都是兄弟嗎？」

文生覺得很冷，冷得發抖，也餓。他數週來冒著熱病到處走動而神志昏迷。他因營養不良，睡眠不足而變得衰弱。他被村上日益加深的悲哀和痛苦所困擾，幾乎要發瘋了。樓上的床暖和、柔軟而清潔。丹尼斯太太會餵他，解除他腹中飢餓的痛楚；她會照料他的熱病，飲他以溫暖而強烈的飲料，直到他骨髓裡的濕冷全被驅盡。他發抖又發軟，幾乎要倒在麵包店的紅磚地上。他及時把握住自己。

這是上帝最後的考驗。如果現在失敗了，他必前功盡棄。全村正淪入苦難和貧困的最嚴重階段，他怎麼可以躲開，去做一個脆弱可恥的懦夫，舒適和奢侈一供在眼前，便緊緊抓住不放？

「上帝看到你的善行了，丹尼斯太太，」他說，「祂會獎賞你的。可是你不能引我逃避

自己的責任。如果你不弄點草來給我，恐怕我只好睡在地上了。不過請你莫給我別的東西，我是不能要的。」

在茅屋的一角，他將麥稈鋪在潮濕的地上，身上則蓋著薄薄的毛毯。他整夜失眠；天亮時又開始咳嗽，兩隻眼睛似乎陷得更深。他的熱度繼續增高，只能半意識到自己的動作。屋中沒有廢煤生爐子；他又覺得自己不能再剝削礦工，將自己從黑山撿來的煤渣取一把來用。他勉強嚥下幾口乾硬的麵包，便出門去開始一天的工作。

## 黑色的金字塔

— 15 —

三月疲困地挨到四月，情形稍有起色。風停了，斜照的陽光也射得透些，最後雪也化了。雪一化，便看到黑色的原野，聽到雲雀的歌聲，林中那些接骨木樹也開始發出了嫩芽。熱病退了，等到氣候轉暖，村中的礦婦們也可以蜂擁到馬加斯的山上去撿煤渣了。不久，茅屋中那些卵形的火爐裡燃起暖洋洋的火焰；白天，孩子們可以下床活動了，文生重新將托兒院開放。全村的居民都擠進來聽他第一次講道。一抹笑意又回到礦工們憂鬱的眼裡；居民也敢於將頭稍稍撞起了。自封為托兒院正式司火兼司閽的德克魯克，正在爐邊使勁地搔著頭皮，說著笑話。

130

「苦盡甘來，」文生在講壇上興高采烈地喊道。「上帝已經考驗過你們，發現你們都很真實。最苦的日子已經過去。田裡的麥子就要成熟，你們做完一天工，坐在大門口的時候，太陽會來把你們曬得暖洋洋的。孩子們就要跑出去追雲雀，去林中採漿果了。擡起頭來仰視上帝吧，許多好日子正等著你們呢。上帝是仁慈的，上帝是公正的。你們的信仰和努力會得到祂的獎賞。仰頭感謝祂吧，苦盡甘來了，苦盡甘來了。」

礦工們熱烈地仰天致謝。屋中充溢著歡愉的聲音，每個人都對旁座的人說道，「文生先生是對的。我們的災難已經過去了。冬天過去了，苦盡甘來了！」

過了幾天，文生和一群孩子在馬加斯背後撿拾煤渣，忽然看見裝了升降機的磚房裡面湧出許多小黑人影，跑過田野，向四方散開。

「什麼事？」文生叫起來。「還不到三點鐘嘛，太陽還沒有當空呢。」

「出了事啦！」一位大些的男孩喊道。「我以前看他們那樣逃過的！底下一定有東西倒了！」

他們儘速跑下了黑山，雙手和衣服都給石頭擦破了。馬加斯周圍的田野像爬滿了逃生的黑蟻。等到文生他們都下山來時，奔跑的人潮已經轉向，女人都抱著嬰孩，拖著孩子，從村裡四面八方惶急地遍野奔來。

文生跑到大門口時，只聽見許多激動的聲音在狂叫，「地火！地火！新坑裡！都給悶住了！都給陷在裡面了！」

嚴寒時一向臥病在床的若克・費尼，此刻也火急地衝了過來。他更瘦了，胸部也更陷下去了。等他跑到了身邊，文生一把抓住他，問道，「什麼事？快說！」

「德克魯克那個坑！記得那些藍燈嗎？我早曉得會出事！」

「好多人？底下有好多人？我們救得著嗎？」

「十二個洞。底下有好多人？我們救得著嗎？」

「救得到他們嗎？」

「不敢說。我馬上帶一個志願隊下去。」

「帶我一同去。我也去幫忙。」

「不行，我要熟手。」他衝過院子，向升降機跑去。

白馬拖的小車直趕到大門口，以前也是它，把死傷纍纍的工人拖去山坡上的小屋。剛才衝過田野去的礦工們，此刻帶著家人跑回來了。有些女人不由自主地哭了起來，有些女人則睜大了兩眼，向前茫然凝視。孩子們在啜泣，工頭們則跑來跑去，提高嗓子在喊人，組織搶救隊。

突然間，眾響俱寂。一小隊工人從升降機房出現，擡著用毯子裹住的東西，緩緩步下梯來。那沉寂剎那間是不言而喻的。接著，喊的喊，哭的哭，大家同時爆出聲來。

「是誰嘛？死啦？還活的吧？看在上帝的面上，把名字告訴我們吧！揭開來看看！揭開來！我的男人在底下哪！我的那些孩子！我的兩個寶寶都在那坑裡哪！」

撞人的小隊在白馬拖的小車前停下。其中一人說話了。「救了三個在外頭卸煤的，可是都給燒慘了。」

「是誰嘛？看在上帝的分上，告訴我們吧！揭開來看看！揭開來！我的寶寶也在底下哪！我的寶寶，我的寶寶！」

說話的人掀開毯子，露出燒焦的臉，兩個是九歲左右的女孩，一個是十歲的男孩。孩子們的家人衝上去，悲喜交集地哭了起來。三張毛毯終於裝進了三個孩子都已失去知覺。

白馬小車，駛過原野的凹路。文生和傷者的家人跟在車旁，跑得氣喘喘地，像野獸一般。文生的背後傳來恐怖和悲傷的哭聲，一陣高似一陣。他邊跑邊轉頭眺望，但見天邊一長列煤堆的黑山。

「黑埃及！」他悲憤地高呼。「黑埃及啊！上帝的選民再被奴役了！啊，上帝，祢怎麼可以這樣！祢怎麼可以這樣！」

三個孩子燒得幾乎要死。凡是暴露的部分，皮毛都給燒光了。文生走進第一間小屋。孩子的母親正痛苦地扭著雙手。文生解開孩子的衣服，叫道，「油，油，快！」那婦人屋裡正有點油。文生將它敷在傷處，又叫道，「好，拿繃帶來！」

那婦人呆立不動，眼中滿含恐懼地凝視著他。文生發怒喊道，「繃帶！你要你孩子死嗎？」

「我們什麼也沒有，」那婦人泣道。「家裡連塊白布條都沒有，一整個冬天什麼都沒有！」

孩子動了一下，呻吟起來。文生猛地脫掉外套和襯衫，將內衣撕了下來。他重新將外套穿上，再把其餘的衣服撕成布條，從頭到腳把孩子紮好。他拿起油罐，跑到第二個孩子身邊，照第一個一樣，將她裹好。輪到第三個孩子，襯衫和內衣都用完了。十歲的男孩已經奄奄一息。文生脫下褲子和毛襯衫，然後穿回外褲。將毛襯褲剪做繃帶。

他將外套緊緊裹住光赤的胸膛，橫過原野，向馬加斯奔去。老遠他又聽到那一片悲悼的聲音，妻子和母親不斷的哭聲。

底下每次只容一個搶救隊工作。通向礦脈的隧道太窄了，大家都在等自己的輪次。文生向一個副工頭問道，「有沒有希望？」

「到現在早死光了。」

「掘得到嗎？」

「都給埋在石頭底下了。」

「要掘好久？」

「幾個星期，也許幾個月。」

「以前都是這麼久嘛。」

「為什麼要那麼久？為什麼？」

「那他們準是完了！」

「五十七個男人和女孩子！」

「全給活埋了！」

「再也見不到了！」

搶救隊輪班工作了三十六小時。有丈夫和孩子在底下的礦婦們，趕也趕不開。地面上的男人不斷向她們保證，搶救絕無問題，可是礦婦知道他們在說謊。家裡沒有死人的礦婦們，則從原野的對面送來熱咖啡和麵包。可是遭難的礦婦們一點也不肯吃。午夜時分，若克·費尼給裏在毯子裡擡了上來。他得了溢血症，第二天便死了。

過了整整兩天兩夜，文生終於勸德克魯克太太帶著孩子們回去。志願搶救隊不斷地挖了十二天。採礦停頓了。煤既然挖不上來，工錢也不發了。村中剩餘的幾塊法郎不久便被用光，丹尼斯太太照常做麵包，賒帳分給工人。最後她的本錢也已用光，只好停止營業。廠方一文也不發，到了第十天的晚上，反而叫搶救隊停止，命令礦工們重新開工。小瓦斯美沒有一分錢可以抵抗飢餓了。

134

礦工們罷工了。

文生收到了四月份的薪水，便下山去瓦斯美，買了五十法郎的食物，分給各家礦戶。

全村賴此維生，過了六日。之後，大家只好去林中撿食漿果、樹葉和野草。男人們便去野外獵取生物：老鼠、陸龜、蝸牛、蟾蜍、蜥蜴、貓、狗，只要是能夠塞進肚裡，解除飢餓的陣痛的東西都行。最後什麼也找不到了。文生便寫信去布魯塞爾求援。可是援款不至，礦工們只有坐視妻兒們挨餓了。

礦工們請求文生為礦中五十七位他們而去的亡魂舉行葬禮。一百位男女和孩子擠在文生的小屋裡。這幾天文生只有咖啡下肚。自從出了事，他幾乎就沒有吃過固體的食物。他弱得站不住腳，熱病和絕望又落回他的心裡，他的眼睛像一對烏黑的針眼，他的兩頰深陷，眼下那圓形的顴骨卻更為突出，臉上長滿了一層污穢的紅鬍子。他身上只裹著一塊粗麻布，充當內衣。屋中只有一燈，自斷橡下垂，發出明滅的昏光。文生以一肘支頤，躺在屋角的稻草堆上。孤燈投下怪異而搖曳的陰影，籠在粗木壁和一百個默默受難的心靈上。

他開始用乾澀而昏沉的聲音講道，字字都迴盪在沉寂的空間。那刻著飢餓和失敗的瘦削的黑臉，齊用眼睛凝望著他，像在仰視上帝，上帝是離他們太遠了。門被打開了，一個孩子的聲音叫道，

陌生人的粗嗓子自屋外傳來，因憤怒而高揚。

「兩位先生，文生先生在這兒哪！」

文生停了下來。一百個礦民同時扭轉頭去，望著門口。兩位衣冠楚楚的人士走了進來。油燈的昏光乍亮了片刻。文生瞥見兩張陌生的臉上滿是恐懼。

「歡迎你們，德容牧師和梵登布林克牧師，」文生說著，並不站起來。「我們正在為活埋在馬加斯坑裡的五十七個工人舉行葬禮。也許你們願意說幾句話，安慰安慰大家吧。」

兩位牧師呆了半天，說不出話來。

「豈有此理！簡直豈有此理！」德容拍響著自己凸出的大肚子，叫了起來。

「簡直像到了非洲的叢林裡了！」梵登布林克說道。

「天才曉得他誤了多少人。」

德容把兩手交叉擱在肚子上，叫道，「我叫你根本別用他的。」

「只怕要花好幾年工夫，才能把這些帶回基督的正路上去哪。」

「我曉得……可是皮德森……誰料得到這種情形呢？這傢伙簡直是神經病！」

「我早就疑心他有神經。我從來就不信他。」

兩位牧師說的法語又快又純，礦工們一個字也聽不懂。文生自己又弱又病，還沒有領會他們交談的內容。

德容挺著肚子擠過了人群，鎮定而凶狠地命令文生，「把這些髒狗趕回家去！」

「可是葬禮呢！我們還沒有做完……」

「管什麼葬禮，叫他們走。」

礦工們莫名其妙地緩緩列隊而出。兩牧師轉向文生。「你到底是怎麼搞的？在這種黑洞裡舉行禮拜，你這是什麼意思？你這是提倡的什麼新野蠻教派？你一點規矩，一點禮節都不懂嗎？這種行為配做一個基督教的牧師嗎？居然做起這種事來了，你完全瘋了嗎？你要坍我們教會的臺，是嗎？」

德容停了一會，打量簡陋的茅屋，文生睡覺的草窩，裹在文生身上的麻袋布，和他那深陷而發燒的眼睛。

他說道，「梵谷先生，本教會幸虧只給了你一個臨時的職位。現在告訴你，這任命算

136

是取消了。你再也不准做我們的事了。我認為你的所作所為簡直可惡、可恥。你的薪水停發，接著就要派一個新人來替你。如果我不是心腸好，只當你是完全瘋了的話，我簡直要叫你做比利時福音教會歷來最下流的異教敵人！」

一段長久的死寂。「怎麼樣，梵谷先生，你難道就沒有話為自己辯白嗎？」

文生記起當日在布魯塞爾，他們不肯派任他的情景。如今他連什麼感覺都沒有，更別說講話了。

「德容教友，我們不如走吧，」過了一會，梵登布林克說道。「這兒已經無能為力了。他已經不可救藥。萬一在瓦斯美找不到一家像樣的旅館，今晚只好坐火車回蒙斯去了。」

― 16 ―

# 上帝不管

翌晨，一群年紀大些的礦工來找文生。「先生，」他們說，「現在若克·費尼死了，我們相信得過的只有你一個人了。你得教我們怎麼辦才行。除非沒辦法，我們可不願意平白餓死。說不定你能叫『他們』答應我們的請求。等你見過了他們，要是你再叫我們回去開工，我們就開工。要是你叫我們餓肚子，我們也願意幹。我們只聽你的，先生，不聽別人的。」

比利時煤廠的辦公室籠著一層喪事的陰氣。經理欣然接見文生，同情地聽他陳辭。

「梵谷先生，」他說，「我明白，礦工們因為我們沒有去挖屍首，都非常憤怒。可是，挖了又有什麼用呢？廠方已經決定不再開那個坑；連本都撈不回來。我們要挖，得要一個月，結果又怎麼樣？不過把死人從一個墳裡挖出來，再埋到別的墳裡去。」

「那麼，活著的又怎麼辦呢？你們不能想辦法把底下的情形改善一下嗎？難道他們一輩子天天都要冒險送死嗎？」

「可不是，先生，他們只好如此。只好如此。廠方根本沒錢拿來做安全設備。礦工們這麼爭下去是輸定了的；鐵硬的經濟法則對他們不利，他們勝不了的。更糟的是，如果他們再過一星期不回去開工的話，馬加斯煤礦永遠停工。到那時，只有上帝才曉得他們的下場了。」

文生垂頭喪氣走上回小瓦斯美的曲折長途。「也許上帝曉得，」他悲憤地自語，「也許祂就是不曉得。」

很顯然，他對礦工們再也沒有什麼用處了。他只好勸他們回到那肺病坑裡去，每天工作十三小時，吃挨餓的口糧，讓橫死威脅半數的工人，讓纏綿的咳死威脅其餘的一半。他用盡一切方法去幫助他們，全失敗了。就連上帝也不能救他們了。他來礦區原是要用上帝的教誨撫慰他們的心靈，可是等到他終於發現，礦工們永恆的敵人竟是萬能的上帝祂自己，而非僱主們的時候，他還有什麼話好說呢？

只要他一勸礦工們回去開工，勸他們再去過奴隸的生活，他對他們就毫無用處了。就算委員會能允許他，他也不能再講道了，事到如今，福音還有什麼好處呢？上帝對於礦工們的祈禱早已充耳不聞，而文生也一直無法將祂軟化。

138

於是突然之間，他發現一件自己久已明白的事了。這一切上帝長上帝短的討論，全是幼稚的逃避現實；全是一個驚恐而寂寞的凡人在冰冷、黑暗而永恆的夜裡竊語的謊言。上帝並不存在，簡單一句話。上帝並不存在。有的只是混亂；悲慘、痛苦、殘酷、磨人、盲目、無盡無止的混亂。

# 崩潰

礦工們又開工了。西奧多勒斯‧梵谷自福音委員會得悉一切情形，便寄錢給文生，囑文生回去艾田。文生不肯，反而回去丹尼斯處。他獨去托兒院憑弔一番，將牆上所有印畫取下，掛回自己簷下的房裡。

一切又破產了，須要清點存貨。只是並無存貨。沒有工作、沒有錢。沒有健康、沒有氣力、沒有主意、沒有情緒、沒有慾望、沒有雄心、沒有理想，最糟的是，生命失去了憑藉。他已經二十六歲，失敗過五次，再無勇氣重新開始了。

他對鏡自照。紅鬚一球一球地爬個滿臉，亂髮落疏了，豐滿而成熟的嘴唇壓成了一道窄線，雙眸也已沒入昏暗的眼穴。曾是文生‧梵谷的整個個性如今似已萎縮、冷凝、湮沒殆盡。

他向丹尼斯太太借了一小塊肥皂，站在滿盆水裡，從頭到腳擦洗了一番。他俯視自己往日那結實而精壯的肉體，但見遍體瘦骨。幾個月來，他第一次將頭髮梳成老樣。丹尼斯太太把自己丈夫的襯衫和一套內衣褲拿上樓來給文生。他穿好衣服，走下樓去，到生氣蓬勃的麵包房裡。他和丹尼斯夫婦一同用餐；自從坑裡出事以來，固體的熟食這是第一次通過他的雙唇。他奇怪自己為什麼要費事吃東西，他口中的食物味如暖木漿。

他沒有告訴礦工們，說教會已經禁止他繼續傳教，工人們也沒有再請他如此，他們似乎也不在乎這一套了。文生很少再和他們談話了。他對誰都很少談話了。見面時，只互道一聲「日安」。他不再去他們家裡，也不再和他們一起生活，一起思想了。礦工們像是有深切的了解和無言的默契，一致避免談論到他。他們也學他的樣子，拘謹起來，可是絕不怪他變了。大家心照不宣。礦區的日子就這麼過下去。

家裡來了一封短信，說凱伊的丈夫忽然去世了。他正在情感枯竭的低潮，只將此事深藏在腦海一角。

幾星期過去了。文生成天只是吃飯、睡覺、呆坐。他的熱病漸漸退了，體力和體重也漸增加，可是，兩眼卻像盛屍體的棺材上開了兩個玻璃洞。夏天來了；黑野，煙突和煤山在驕陽裡閃光。文生獨往野外徘徊。他只是走著，不為運動，也不為消遣。他完全不知道自己要去何處，也不知道路上行經何物。他如此走動，因為他已經倦於臥下，倦於坐立了。可是走倦時，他只好再坐下、臥下或是站住。

他的錢用完了不久，便接到弟弟西奧從巴黎的來信，叫他利用附去的錢作一個決定，重新自立，別在礦區浪費時光。文生把錢交給丹尼斯太太。他留在礦區，不是喜歡礦區，

而是因為沒有別處好去，去別處也得大費工夫。

他失去了上帝，他失去了自己。如今他又失去世界上最重要的東西，失去天生就同情他，了解他，如他希望被了解那麼的唯一的人。西奧也拋棄他的哥哥了。整個冬天，西奧每星期總要給他一兩封親熱的長信，鼓勵他、關切他。如今來信完全停止了。西奧也失去信心；西奧也絕望了。於是文生寂寞了，完全寂寞了，連上帝也棄他而去，他變成一個殭屍，在荒寞的世上夢遊，不明白自己為何還在人間。

無關緊要的小事

— 18 —

盛夏凋零而為清秋。蕭條的草木萎謝了，文生的內心卻有樣東西復活了。他一時還不能面對自己的生活，只好轉向別人的生活，重新讀起書來。閱讀一向是他最精妙最可靠的愛好，而現在，在別人的成敗和甘苦裡，他暫忘了自己重大的失敗時時來纏他的鬼影。

天氣宜人的時候，他便去野外，閱讀終日；碰上雨天，他如不躺在簷下的床上，便斜靠在丹尼斯廚房的牆上，呆坐上幾個鐘頭。幾星期後，他已讀完了幾百個像他一樣平凡的人的傳記；他們也很努力，也小有勝利，也大有挫敗；透過他們，他對自己也漸漸有了反省的適當距離。終日縈迴在他腦裡的主題：「我敗了。我敗了。我敗了。」漸漸轉為「現

在我要做什麼？我最適宜做什麼事？我在人世的本分是什麼？」於是他每讀一本書，便在裡面尋求有什麼途徑能重新賦他的生命以方向。

他打算什麼時候重找工作，維持自己的生活，做社會有用的一份子，為人類的工作出一份力呢？

文生自己也苦於找不到答案。

最後他終於到了閱讀的飽和點，再也不想翻看書本了。失敗後的幾個星期，他一時又麻木，又重病，對一切都提不起興趣。後來他利用文學來淹沒自己的情緒，居然成功。如今他幾已完全復原，數月來給堵住的痛苦感情便像洶湧的洪流一般氾濫開來，將他捲入了悲慘和失望。近日修養得來的心境似乎於他毫無益處。

他已經到了生命的最低潮，他自己曉得。

他知道自己尚潛伏著一些長處，並不全是個笨伯或是敗家精，對人類還可以小有貢獻。可是貢獻什麼呢？刻板的商人生涯不合他的個性，而別的行業，只要他或有潛能去做的，他都一一試過了。難道他注定了要永遠失敗和痛苦？難道他的生命真已了結？

這些問題不斷纏繞他，始終找不到答案。他就這麼一天一天混下去，直混到了冬天。

他的父親日久生厭，便斷絕接濟；他只好不去丹尼斯家吃飯，節起食來。等到西奧不耐煩的時候，父親又會覺悟到自己為父的責任了。

就這麼兩人輪流接濟他，文生總算能吃個半飽。

十一月的一個晴天，文生兩手空空，心頭也空空，漫步走去馬加斯，坐在牆外一個鏽鐵輪上。一個老礦工從大門裡走了出來，黑帽前傾，半遮著兩眼，佝僂著背，兩手插在衣

家裡來信總說他生活怪誕；他的父親堅認他這樣懶散度日，是違叛一切的社會體統。

袋裡，膝頭瘦削地露了出來。文生說不出究竟是什麼，可是那老礦工身上有件什麼東西吸住了他。他無意中懶懶地伸手入袋，取出一段鉛筆頭和一封家書，就在信封背後匆匆地畫下一個小人影走過黑色的田野。

文生展開父親的來信，發現只有一面寫了字。稍停，又有一個礦工走出大門，這回是一個十七歲左右的小伙子。他身材較高，站得較挺，走起路來，兩肩也與高采烈地聳著，他沿著馬加斯那高高的石牆直向鐵路走去。文生畫了他好幾分鐘，他的背影才消逝。

## 想兩個同道的藝術家

—| 19 |—

文生在丹尼斯家找到幾張白淨的紙和一枝粗鉛筆。他把兩張初稿放在桌上，開始臨樣重畫。他的手笨拙而生硬；他無法將心目中的線條移到紙上。用橡皮擦反而多於用鉛筆畫，可是他努力使他的人物重現在紙上，始終不懈。他聚精會神地畫著，渾不覺黃昏爬進了房來。丹尼斯太太來叩他房門的時候，他竟吃了一驚。

「文生先生，」她喊道，「開晚飯了。」

「晚飯！」文生驚呼起來。「還沒有這麼晚吧。」

晚餐時，他興高采烈地和丹尼斯夫妻談話，眼中微露光彩。丹尼斯夫婦倆交換了一個

會意的眼色。吃過微量的晚餐，文生便先告退，立即回到自己房裡。他點亮了小燈，把兩張素描釘在牆上，儘量站遠些，好看個真切。

「不行，」他自語著，古怪地笑了起來。「完全不行。也許明天我能稍微畫得好些。」

他把煤油燈放在床邊的地板上，睡了下來。他漫不經心地凝望著自己的兩張速寫，不久目光又轉到牆上其他的印畫。自從七個月前，他將那些畫由托兒院牆上取回來那一天起，他這是第一次真正看到它們。他忽然覺悟自己在懷念舊日圖畫的天地了。曾經有一個時期，他知道誰是冉伯讓，誰是米勒（Millet）、杜普瑞（Jules Dupré），戴拉庫瓦（Delacroix①）和馬瑞斯。他想起自己舊日先後收藏過的那許多可愛的印畫，還有他寄給弟弟西奧和兩老的石印畫和蝕刻畫。他想起在倫敦和阿姆斯特丹的藝術館中欣賞過的那一切宏美的油畫，想著想著，他竟不再感到痛苦，睡得深沉而安詳。煤油燈的火焰由抖動而轉成藍色，終於熄滅了。

第二天清晨他兩點半醒來，精神十分煥發。他輕鬆地跳下床來，穿好衣服，拿了大鉛筆和寫字紙，又去廚房裡找來一塊薄木板，便動身去馬加斯。他暗中坐在昨日那鏽鐵輪上，等候礦工們來上工。

他畫得匆促而潦草，因為他只想畫下對每個人物的第一印象。過了一個鐘頭，礦工們全下了洞時，他畫好了五個不連面孔的身體。他輕快地走過田野，帶了一杯咖啡上樓，一直等到天亮，便開始臨摹自己的初稿。那些礦工外表上的一切奇異小特徵在他心目中原很熟悉，但剛才在暗中因為礦工們在他下面背著他走過去，無法加以把握；這時他竭力想畫出來。

他的解剖全部錯誤，他的比例不倫不類，他的手法光怪陸離，顯得可笑。可是畫上的

144

人物就像礦工，不容和別種人物相混。文生看自己這麼笨拙了。接著他又坐在床沿上，面對著阿勒貝（Allebë）畫的冬日街頭提著熱水和煤炭的小老太婆，試加描摹。他努力把老嫗表現了出來，卻無法使她和背後的街道或房屋打成一片。他將紙一把捏掉，丟向一邊，又將椅子搬到巴斯布姆所畫的雲天孤樹圖前。看起來倒很簡單，只有一棵孤樹，一角沃土，和天上的雲朵。可是巴斯布姆的雲的烘托手法精緻而細膩；文生發現最平易的藝術作品，在細節的取捨上往往也最嚴謹，因此最難臨摹。

早晨在時間的領域外溜了過去。文生用完了最後一張紙，便翻箱倒篋，徹底查看自己有多少餘款；結果找到兩個法郎，想去蒙斯必可買到好紙，說不定還能買到一枝炭筆，便踏上了十二公里的長途。他走下小瓦斯美和瓦斯美間的綿延山嶺，看到幾個礦婦立在門首。他在平素機械的「日安」之後，還加了一聲熱烈的「您好？」到了去蒙斯中途的小鎮巴杜哈日，他發現一家麵包店窗後有個漂亮的女孩。他進店去買了一個五分錢的甜麵包，只為了看她一眼。

巴杜哈日和瓦斯美中間的田野，豪雨初過，一片照眼的嫩綠。文生決心等買得起綠粉筆時，一定回來臨摹。到了蒙斯，他搜購到一本光滑的黃紙，幾根炭筆，和一枝粗心鉛筆。店門口擺著滿櫃的舊畫頁。文生自審無力購買，只好欣賞它好幾個鐘頭。店主也來共賞，兩人一張張地加以評論，儼如兩個老友在同遊藝術館。

兩人欣賞了良久，文生說道，「真抱歉，我身上乾得一張也買不起。」

店主聳肩擺手，做出法國人那種生動的姿態說，「沒關係，先生；下回再來看，沒錢也沒關係。」

他悠閒地踏上十二公里的歸途。落日正徐向金字塔山錯落的天邊，把幾片浮雲的邊緣

照成貝殼那種精巧的微紅色。文生發現瓦斯美的小石屋天然組成了蝕刻畫面；爬上山頂，又發現橫臥腳下的綠谷是何等幽靜。他感到很愉快，卻說不出原因。

第二天，他跑去馬加斯後面的廢煤山上，速寫俯身坡上挖取黑色金屑的女孩和礦婦。

飯後他說，「丹尼斯先生，丹尼斯太太，請暫時不要離開座位。我有點事情。」

他跑回房去，拿來那本畫紙和炭筆，匆匆把兩位朋友的像移到紙上。丹尼斯太太走了過來，從他背後俯視畫像，叫了起來，「文生先生，你還是一個畫家呢！」

文生難為情道，「那裡，我只是畫了玩的。」

「可是，畫得滿好嘛，」丹尼斯太太說。「幾乎有點像我呢。」

「有點像，」文生笑起來，「可是不很像。」

他並不寫信回去，告訴家裡人自己近來在做什麼，他知道他們會說，而且說得沒錯，

「哦，文生又有新花樣。他到底什麼時候才定下心來，做些有益的事呢？」

何況，這新的活動有一種奇妙的特質；這是他個人的活動，和別人無關。他不願拿自己的速寫做談話或寫信的題目。對於它們，他感到一種欲加隱諱的情緒，這是他對任何事物都不曾有過的態度，他不願讓陌生的眼睛看到自己的作品。儘管那些作品在詳加研究時，外行得糟糕，可是在粗獷與難解之中，卻自有一種神聖。

他重新走進礦工們的小屋，可是這一次帶的是圖畫紙和粉筆，而不是聖經。礦工們並不因此減低對他的歡迎。他畫孩子們在地上相嬉，妻子們俯身在卵形的爐前，畫礦工之家做完了一天的工作，在吃晚飯。他畫煙囪矗立的馬加斯，黑色的原野，谷地對面的松林，和巴杜哈日附近耕田的農夫。遇到天氣不好，他便守在房裡臨摹牆壁上的印畫，和前一天畫下的初稿。夜間就寢時，他覺得日間的作品也許還有一兩張畫得並不太壞。可是等他明早

醒來，卻發現創作的陶醉已經一宿無餘，昨天的作品簡直荒謬，荒謬極了。他毫不懊悔地把它們扔掉。

他已經降伏了心裡的痛苦之獸，他感到快樂，因為他不再想起自己的煩惱了。他知道老用父親和弟弟的錢而不設法自立，本應感到慚愧，可是他並不在乎，他只是畫下去。

幾星期後，他已經臨過牆上的印畫好幾遍了，他感到如要求進步，非得多臨幾張，尤其是大師們的作品。不管西奧已經有一年沒寫信給他，他將自己的驕傲埋進劣畫堆裡，寫了一封信給弟弟。

親愛的西奧：

我要是沒記錯的話，你一定還有米勒畫的「田間的勞作」。可否寄來，借我暫用一下？

我得告訴你，我正在學畫巴斯布姆和阿勒貝的巨幅畫頁。說不定你見了還不致太不滿意。

儘可能多寄點畫來，別為我擔心。只要我能繼續工作，總可以恢復正常的。

寫這封信時，我正忙於畫圖，現在急於畫下去，晚安吧，趕快把畫寄來。

在心中和你熱烈握手！

文生

漸漸他感到一種新的飢餓，想找位畫家談談自己的作品，看看哪兒畫得對，哪兒畫得不對。他明知自己的作品拙劣，可又當局者迷，看不出究竟壞在哪兒。他需要的，是一個

陌生人不留情面的眼睛，不受創造者的得意情緒所蒙蔽的那麼一對眼睛。

那麼去找誰呢？這種飢餓，比起他去年冬天一連幾天僅吃乾麵包時的飢餓來，還要迫切。他非要知道而且感覺到，世界上還有其他的藝術家，和他同類的人，面臨同樣的技術問題，用同樣的方式思想；他們對於藝術這一行的原則那種認真的謹嚴態度，使他的努力不曾白費。他想起，世間有人把一生都獻給了藝術，像馬瑞斯和莫夫（Mauve）便是。在這礦區裡，那種事情幾乎難以置信。

一個陰雨的下午，他正守在房裡習畫，心頭忽地閃過一景，恍見皮德森牧師站在布魯塞爾的畫室裡說，「可是請莫向我的會友們提起此事！」他知道自己終於找對人了。他檢視自己近日的創作，選出幾幅礦工的人體素描，一幅俯身在卵形爐邊的礦婦，和一幅撿拾廢煤的老嫗。他動身去布魯塞爾。

他袋裡只有三法郎零幾分錢，坐不起火車。全程步行約為八十公里。當文生走了一下午，一晚上，第二天又走了大半天，離布魯塞爾還有三十哩。他本想一直向前走，可是他的薄鞋已經走破，一隻腳的腳趾已經破頂而出。他的外套在小瓦斯美已經穿了整整一年，上面早結了一層塵土，再加他連梳子和替換的襯衫都沒有帶，所以第二天早上只能用涼水沖臉。

他用硬紙片墊在鞋底，一早便動身上路。鞋皮開始割痛他突出鞋尖的腳趾；不久便血流滿腳。硬紙片磨光了，變成了水泡，水泡又變成血泡，終於血泡也破了。他又餓、又渴、又倦、但仍十分快樂。

**他真的要和別的畫家會談了！**

當天下午他走到布魯塞爾郊外，袋裡不名一文。皮德森的寓所他記得很清楚，便急急

148

沿街而行。行人看見他來，都趕快讓開，然後在背後注視他，搖起頭來。文生只管拖著跛腳向前急急趕路，根本就沒有注意人家。

牧師的小女兒應鈴開門。她吃驚地望著文生汗污縱橫的臉，不加梳理的叢叢亂髮，骯髒的外套，結成泥塊的褲子，和烏黑而血污的腳，不禁尖叫著奔過了前廳。皮德森牧師來到門口，望望文生，一時簡直認不出他，但不久恍然大悟，綻開了衷心的笑容。

「嘿，文生好孩子，」他叫道，「真高興能再見到你。快進來，快進來吧。」

他帶文生走進書房，搬張舒適的椅子給他。現在既已到達目的地，文生心裡的意志鐵索便驀然斷了，他忽然感覺到兩天來只吃麵包和些許乾酪奔波了八十公里的勞困。他背上的肌肉鬆懈了，兩肩垂了下來，他覺得呼吸出奇地困難。

「文生，附近我有一個朋友有間空房，」皮德森說。「走了這麼久，洗洗乾淨，去那邊休息好嗎？」

「好。想不到我會這麼累。」

牧師取帽陪文生上街，鄰居的注視他視若無睹。

「今晚你也許要好好睡一下，」他說，「明天十二點你可一定過來吃中飯。我們有好多話要談呢。」

文生立在鐵盆裡擦洗了一番，才六點鐘，便空著肚子去睡覺了。直到第二天上午十點鐘，要不是因為飢餓在肚裡無情地搥打，恐怕還睜不開眼呢。把房間租給皮德森的那位朋友借了一把剃刀，一把梳子和一把衣刷給文生；他努力將自己清潔一番，結果發現除皮鞋外，其他一切都可以補救。

文生餓極了，皮德森一邊笑談布魯塞爾的近聞，他卻毫不客氣地狼吞虎嚥。飯後，兩

人退入書房。

「哦，」文生說，「你近來畫了不少畫呢，對嗎？牆上這都是新畫嘛。」

「是啊，」皮德森答道，「我開始發現繪畫比傳教有趣多了。」

文生笑說，「你花這麼多工夫不做正事，不會有時良心不安嗎？」

皮德森大笑說，「你曉得魯本士的軼事嗎？當時他正任荷蘭駐西班牙大使，每天下午，常在御花園裡畫畫。有一天西班牙宮中有個瀟灑的侍臣走過，說道，『喲，外交家有時也畫幾張畫消遣呢。』魯本士答道，『錯了，藝術家有時為了消遣，也辦點外交！』」

皮德森和文生交換了一個會心的大笑。文生解開了他的小紙包。「最近我也畫了一點畫，」他說，「特地帶了三張人體素描給你看看。你願意指點一下嗎？」

皮德森感到畏縮，他知道批評初習者的作品是一件不討好的事。可是他仍把那三張速寫倚在畫架上，站得遠遠地打量一番。文生忽然透過他朋友的眼睛看到自己的作品了；他覺得那些畫都畫得十分外行。

「我的第一個印象，」過了一會，牧師說道，「便是你畫的時候，一定很靠近你的對象。對嗎？」

「對，我只能這樣。我大半的作品都是在礦工擁擠的小屋裡畫的。」

「我明白了。所以你缺乏透視。你不能設法找個地方，站得離你的對象遠些嗎？我相信那樣你會看得得清楚些。」

「有幾間礦工的茅屋還相當寬大。我可以花很少錢租一間，改成畫室。」

「好主意。」

他又沉默了半晌，然後吃力地說，「你以前學過畫沒有？你用方格子紙畫臉嗎？你量

150

不量呢？」

文生臉紅了。「我不懂那些事怎麼做，」

我以為拿起筆來就可以畫的。」

「啊，不行的，」皮德森傷感地說。「得先學會基本的技巧，慢慢才談得上畫呢。諾，讓我指給你看，這女人的毛病在哪兒。」

他拿把尺來，把人頭和身子都劃上方格，指示文生，他的比例多麼不稱，然後一面畫著一面解釋著，將頭部重新畫過。幾乎改了一個鐘頭，他才退後再量那張速寫說，「諾！我想這才算把人體畫對了。」

文生和他並立在房間的另一頭，打量著畫紙。毫無疑問，現在這女人的比例是無懈可擊了。可是她不再是礦工的妻子，不再是廢煤山坡上撿煤渣的礦民了。她只是一個彎著腰的普通女人，畫得很工整罷了。文生一語不發，向畫架走去，將那張俯身在卵形爐邊的女人倚在改過的畫旁邊，然後退回去和皮德森站在一起。

「哼姆，」皮德森說。「對了，我懂你意思了。我給了她比例，卻毀了她的個性了。」

兩人並立良久，注視著那畫。皮德森不由自主地開口了，「你知道，文生，站在爐邊的那個女人實在不壞。真不壞。畫是糟透了，光暗深淺都不對，她的臉更是無可救藥。說真的，她根本就沒有臉。可是那張畫卻很有點意思。我不很說得上你到底抓住了什麼東西。到底是什麼呢，文生？」

「敢說我自己也不懂。我見她是這樣子，就畫下來了。」

這一次輪到皮德森疾走去畫架前了。他把自己改正的畫稿丟進字紙簍，說道，「你不在乎吧，總之我已經把它塗壞了，」只把另一張女人獨倚在架上。他退回文生身邊，兩人

一同坐下。牧師幾番要開口說話，可是語不成句。他終於說，「文生，我本來不願意承認，可是我真相信，我有點歡喜那女人了。開始我覺得她真糟，可是她自有一種力量在慢慢征服我。」

「幹嘛你不願意承認呢？」文生問道。

「因為我照理不該喜歡它的。整個畫面都不對，全不對！隨便哪一所藝術學校的初級班，都會叫你撕掉重畫的。可是她卻有一種力量向我伸來。我幾乎可以發誓，那女人我像在哪兒見過似的。」

「也許你在礦區真見過她，」文生天真地說。

皮德森立刻轉頭望他，然後說，「我想你說對了。她沒有臉，她不一定是誰。總之，她是所有礦工的妻子合成的形象。礦工妻子的神氣給你抓住了，文生，這一點，比一切循規蹈矩的畫來，要重要一千倍。不錯，我喜歡你這女人。她直接對我說話。」

文生顫抖了，可是他不敢說話。皮德森是一位有經驗的藝術家，一位行家；如果他居然要那張畫，真喜歡得要……

「你捨得送我嗎，文生？我真想把她掛在牆上。我想她和我會成為好朋友的。」

■ 譯註

1. 十九世紀法國浪漫畫派大師，梵谷一生受其言行的影響極深。

152

# 西奧來了

等到文生決意回去小瓦斯美，皮德森牧師便將自己的一雙舊鞋送他，替換他的破履，又送他回去礦區的火車票錢。在友情的最高意義下文生接受了這些贈與，他知道施與受的分別純屬於人間。

在火車上，文生體會到兩件重要的事情；皮德森牧師一直沒提起他做福音牧師怎麼失敗，反而當他做同道的藝術家平等待他。皮德森對他的一張畫當真喜歡到意欲收藏的程度；這是一個重大的考驗。

「他已經為我開了路，」文生自語道。「如果他居然喜歡我的作品，別人也會喜歡的。」

回到丹尼斯店裡，他發現西奧已把「田間的勞作」寄來，可是沒有附信。和皮德森的會談已經重鼓起他的信心，因此他欣然去研討米勒公公的作品。西奧在信中曾附來幾張大號的畫紙，幾天後，文生已經臨了十頁「田間的勞作」，把第一卷畫完。不久他又覺得自己需要研習裸體畫，同時明知在礦區絕對找不到人做他的模特兒，他便去信給海牙古伯畫店的經理老友戴士提格，問他可願將巴格的「炭筆畫帖」借給自己。

同時他記起了皮德森的勸告，便在小瓦斯美路的坡頂附近，以每月九個法郎租到一座礦工的茅屋。這一次租房子，他盡量找最好的，不是找最壞的了。房中有粗木地板，兩扇透光的窗子，還有床、桌、椅、爐各一。房間之大，可容文生將模特兒安排在一頭，自己

則遠在另一頭，便於充分取景。去年冬天，小瓦斯美沒有一個礦婦或是小孩沒受到文生的幫助，當然大家都接受他的請求，來充模特兒。到了星期天，礦工們都擠到他的屋裡來，讓他速寫。他們覺得這玩意真好玩。畫室裡老是人滿，大家在文生的背後伸頭探腦，感到又有趣又驚奇。

「炭筆畫帖」從海牙寄到，文生一連兩個星期從清早到夜晚臨摹那六十幅特寫。戴士提格把「素描讀本」也寄了來；文生更加勤奮地學習。

往日他心頭五次的失敗，都一掃而空了。即使為上帝工作，也不能像藝術創造給他這麼純粹的狂歡和持久不斷的滿足。有一次他一連十一天袋裡不名一文，只好以借自丹尼斯太太的幾塊麵包充飢，卻從未因挨餓而怨天尤人，甚至不自艾自怨。精神的營養這麼好，讓肚子餓著又有什麼關係呢？

接連一個星期，他每天清早才兩點半便去馬加斯的大門口畫巨幅的礦工：沿著荊棘圍籬，踏過雪地小徑，走向豎坑的男女工人；在暗中走過，看不真切的幽影。背後他畫上礦廠的宏大建築，還有那成堆的廢渣，隱隱襯在天邊。等初稿畫成，他又臨了一張，附在信裡，寄給西奧。

從清早畫到天黑，然後在燈光下臨摹一遍，就這麼過了整整兩個月。他心裡又生出一種慾望，想和別的畫家會談，看看自己有什麼發展，因為他覺得自己稍有進步，而手法和眼光也較為圓熟，他還是沒什麼把握。不過這一次他需要一位老師，需要他來扶掖自己。為了報答這種教誨，他什麼事都肯做；他願意為那個人擦皮鞋，願意每天十次掃那人畫室的地板。

布瑞東住在一百七十公里外的庫里葉，他的作品是文生素所欽佩的。文生搭上火車，

直坐到錢已用盡，然後一連走了五天，睡的是乾草堆，吃的是用一兩張畫稿向人換來的麵包。等到他站在庫里葉的林間，望見布瑞東新蓋紅磚畫室又精緻又宏大時，他的勇氣消失了。他在鎮上徘徊了兩天，最後，畫室那冷峻而惡客的外表使他沮喪。他又疲倦又餓極，袋無分文，腳下穿著皮德森牧師那雙薄得快破的鞋子，又開始跋涉一百七十公里，走回礦區。

他生著病，心灰意懶地回到礦工的茅舍。沒有人寄信或寄錢給他。他臥倒在床上了。

礦婦們都來看護他，將她們從丈夫和孩子們的口裡省下來的一點點食物，拿給他吃。

長途奔波使他體重減輕好幾磅，他的兩頰陷下去了，發燒燃著了他墨綠色雙眼的無底深淵。儘管生著病，他的心靈仍保持清醒，他知道已經到非作決定不可的地步了。

他這一生要怎樣安排呢？做教員、做書販、做畫商、還是做店員呢？他要住到哪兒去呢？去艾田和父母同住嗎？去巴黎和西奧同住嗎？還是去阿姆斯特丹投靠伯伯和姨夫？還是投入渺茫的虛空，隨遇而安，命裡注定做什麼就做什麼呢？

一天，他的體力稍稍回復，正倚在床頭臨摹泰奧多·盧梭①的「荒原上的窯爐」，心裡在想，這麼沉溺在無傷大雅的小小消遣裡，到底要混到幾時，忽然有人未經叩門，便走進房來。

原來是他的弟弟西奧。

■ 譯註

1. Theodore Rousseau，和在本書第五章「巴黎」出場的 Henri Rousseau 並非一人。

# 萊斯威克的老磨坊

幾年不見，西奧出頭了。他如今才二十三歲，在巴黎已經是一個得意的畫商，受到同事和家人的敬重。諸如衣著，舉止和言談等等社交應對，他都很熟練。他穿了一件胸部高聳的漂亮黑上衣，寬襟上飾有緞花邊，高硬領上打著個大白領結。

他有梵谷家人的寬大前額，頭髮深褐色，面貌秀氣得像個女孩子，眼色柔和而沉思，優美的鵝蛋臉，下巴尖細。

西奧倚著房門，愕視著文生。他離開巴黎才幾個鐘頭。在他的公寓裡，有優美的路易‧菲立普式家具可以坐臥，有置放面巾肥皂的洗面盆，有窗帷、地毯、寫字桌、書架，柔和的燈光，悅目的牆紙。文生卻躺在一塊骯髒而無墊的床褥上，身上只蓋著一條舊毯。牆和地板都是粗木造成，一張破桌和椅子是僅有的陳設。他的臉不洗，髮不梳，臉上和頸上蔓延著粗糙的紅鬍子。

「喂，西奧。」文生打個招呼。

西奧匆匆走過去，俯身在床上。「文生，出了什麼岔啦？你怎麼啦？」

「沒什麼。我現在好了。我剛病了一些時候。」

「可是這個……這個……破洞！你絕對不會住在這兒的……這不是你的住所吧？」

「當然是的。是又怎麼樣？我用這兒做畫室。」

「啊，文生！」他伸手撫弄哥哥的亂髮；他的喉頭哽住了，說不出話來。

「你來得正好，西奧。」

「文生，告訴我你是怎麼一回事吧。你怎麼會病的？什麼病呢？」

文生把庫里葉之行告訴了他。

「你是累壞了，怪不得。回來以後，吃東西調勻嗎？有沒有好好調養？」

「礦工的婦人們一直在照料我。」

「不錯，可是你吃些什麼呢？」西奧四顧室內。「你的東西藏在哪兒？簡直看不見嘛。」

「那些女人每天帶點東西來餵我。都是她們省下來的；麵包、咖啡，一點乾酪，或者兔子肉。」

「可是，文生。你也該曉得，光吃麵包和咖啡是不能恢復體力的。你怎麼不買點雞蛋，蔬菜跟肉呢？」

西奧在床邊坐下。

「在礦區跟在別處一樣，那些東西要花錢的。」

「沒什麼，小伙子，你已經盡力而為了。我過得很好嘛。不要幾天，我就會起來走動了。」

「文生，看在上帝的分上，原諒我吧！我一直不曉得。我一直不明白。」

「唉呀，算了。沒什麼。巴黎的情形怎麼樣？你要去哪兒？去過艾田沒有？」

「……我一直不曉得，文生，我一直不明白。」

西奧舉手擦擦眼睛，像是掃開什麼迷糊的蛛網似的。「不。我一直沒想到。我只當你……」

西奧跳了起來。「這偏僻的鎮上有商店沒有？……這兒買得到東西嗎？」

「有，山下的瓦斯美有好幾家。把那張椅子端過來吧！我要跟你談談。啊，西奧，快要兩年了！」

西奧用手指輕撫他哥哥的臉，說道，「首先我要找比利時最好吃的東西，把你餵飽。你餓壞了，你的病是餓出來的。然後我要給你吃點退熱的藥，弄個軟枕頭給你睡。幸好有我來這兒。要是我早曉得這種情形……我回來以前可不許動。」

他出門去了。文生拿起鉛筆，望著「野窯」，臨摹起來。半點鐘後，西奧回來了，背後跟來兩個小男孩。他帶來兩床被單，一個枕頭，幾紮罐子和盤子，還有幾包食品。他將兩條涼爽的白被單給文生墊蓋，扶他躺下。

「喂，你這個爐子怎麼起的？」他問著，脫去了漂亮的上衣，把兩袖捲起。

「那邊有紙和樹枝。先點著了，再把炭擺上去。」

西奧注視了廢料一會，說道，「炭！你把這叫做炭嗎？」

「我們用的就是這個。諾，我教你怎麼起火。」

他正想下床，西奧一跳過去，按住他。

「躺下來，你這傻小子！」他吼道：「再不許動，不然我只好揍你一頓了。」

幾個月來，文生第一次呆笑起來。他眼中的微笑幾乎驅走了熱病。西奧放了兩個蛋在新買的一個罐裡，又切些四季豆放進另一個新罐。他取第三個罐子熱點新鮮牛奶，又把扁平的架子夾了白麵包，放在火上烘。文生望著西奧穿著襯衫在爐邊手忙腳亂，看到弟弟在自己身邊，比吃什麼東西都要舒服。

這頓飯終於做好了。西奧把桌子拖到床邊，把自己提袋裡的一條白淨毛巾鋪在桌上。

他切下一塊好牛油和在四季豆裡，把兩個嫩煮蛋打在盤裡，又撿起一把湯匙。

158

「好了，小伙子，」他說，「把嘴張開。準備好好吃一頓吧，天曉得你好久沒吃過了。」

「哦，別胡鬧，西奧，」文生說，「我自己可以吃。」

西奧盛滿一匙蛋，要餵文生。「張開嘴來，小傢伙，」他說，「不然我就倒在你眼睛裡。」

文生吃過，倒頭靠在枕上，滿足地長嘆一聲。「東西是好吃的，」他說，「我已經忘記了。」

「你可不能一下子又忘了。」

「現在告訴我，西奧，把一切都告訴我。古伯畫店怎麼樣了？我簡直聽不到外面的消息。」

「那你就得再孤陋寡聞一會兒。諾，這東西可以使你安眠。我要你歇一下，讓吃下去的東西好好消化。」

「可是，西奧，我不想睡嘛。我只想聊天，我隨時都可以睡。」

「誰問你想要什麼呢？我是在命令你，把這個乖乖喝下去。等你醒過來，我有好吃的牛排和馬鈴薯，你吃了馬上就可以起床。」

文生一瞌睡到天黑，醒來精神大為振奮。西奧正坐在一扇窗下，檢視文生的圖畫。文生心裡一片安詳，他凝望西奧良久，才發出聲來。西奧看見他醒了，滿臉笑容地跳起身來。

「嗯！現在覺得如何？好些了吧？你一定睡得很沉。」

「你覺得那些畫怎麼樣？可有哪張你喜歡的？」

「等我先把馬鈴薯都削好了。我已經把牛排放上去。就可以煮了。」他去爐邊料理餐

事，又端了一盆熱水到床邊來。「用我的剃刀，還是用你的，文生？」

「我不光臉，先吃牛排好嗎？」

「不行，老太爺。頸子和耳朵沒洗乾淨，頭髮沒梳好，也不准吃。諾，先把這塊毛巾墊

在下巴底下。」

他把文生的鬍子修個乾淨，徹底洗滌一番，把他頭髮梳好，然後把自己提包裡的新襯

衫取一件出來給他穿上。

「好了！」他叫著，退後打量自己的成績。「現在看起來才像梵谷家的人了。」

「西奧，趕快！牛排燒焦了！」

「乖乖，西奧，你難道要我吃這一整塊牛排嗎？」

「絕無此意。有一半歸我吃。好了，我們吃吧。只要閉起眼來，就可以幻想我們是在艾

田家裡了。」

西奧擺好桌子，端上晚餐：計有牛油煮馬鈴薯，一塊又厚又嫩的牛排，還有牛奶。

飯後，西奧把文生的煙斗裝上巴黎帶來的菸絲。「抽吧，」他說。「我本來不應該讓

你抽的，不過我想好菸絲也許對你有益。」

文生悠然自得地吸菸，不時用那溫暖而微濕的煙嘴摩擦自己的光臉。西奧的目光越過

了煙斗，透過了粗木板壁，一直回到布拉班特的童年。在他的天地裡，文生永遠是最重要

的人，甚至比他母親或父親還重要得多。文生使他的童年甜蜜而美好。去年在巴黎，他竟

將這些忘記了；他不應該再忘記了。沒有文生的生活，在他看來，總有點不夠完整。他覺得

他屬於文生，文生也屬於他。在一起的時候，兩人能了解這世界；一旦分開，世界總有點

使他困惑。在一起的時候，兩人能把握生命的意義和目的，而加以珍惜；分開時，他常常不明白自己何以要工作，何以會成功。他需要文生來充實自己的生命。文生也需要他，實際上文生還是個孩子。他必須把文生帶出這破洞，使他自立。他必須使文生覺悟自己是在浪費生命，必須搖醒文生，使文生踏上自新之途。

「文生，」他說，「我準備給你一兩天的工夫，讓你復原，然後帶你回艾田去。」

文生默默吸著煙斗，過了好幾分鐘。他知道這件事非和盤托出不可了，不幸的是，又無法不落言詮。哪，他必須使西奧了解。西奧了解了，一切也就迎刃而解了。

「西奧，我回家去有什麼用呢？在家裡，不知不覺地我已經變成一個荒謬而可疑的人物，至少他們已經不信任我了。所以我認為最好還是保持一點距離，讓他們不覺得有我這個人。

「我是個感情用事的人，會做糊塗事。碰到該耐心等待的時候，我總是說得太早，做得太快。實情如此，難道要我承認自己是一無所長的危險人物嗎？我是不承認的。問題就在，如何設法把這種熱情善加利用。例如我對於圖畫和書本有一種不可抗拒的熱愛，我總想好好自修，就像我要吃麵包一樣。這一點想必你也了解。」

「不錯，」他說，「有時我自己賺一點麵包吃，有時朋友可憐我，給我一點。不錯，我

文生倒一點菸絲在手裡，合攏兩掌將它揉濕，裝進煙斗，卻又忘記點燃。

「我很了解，文生。可是在你這種年齡，看畫讀書只能算是一種消遣，和人生的大事沒有關係。你這麼到處遊蕩失業，已經快要五年了。五年來，你一直在退步，一直在墮落。」

已經失去許多人的信任，經濟總是陷於窘境，前途只有一片黯淡。難道這就算是墮落嗎？西奧，我已經選定的路，得走下去。如果我不再閱讀，如果我不再追求，那我才算是完

了。」

「你顯然是要告訴我什麼吧，大孩子，要是我猜得出來，就好了。」

文生吸下了火柴的火焰，把菸燃著。「我還記得當日，」他說，「我們在萊斯威克的老磨坊旁邊一起散步的情景；那時我們好多事都很投合。」

「可是，文生，你變了很多了。」

「也不盡然。那時我的生活沒現在困苦；至於我的人生觀和思想，卻一點也沒變。」

「為你，我願意相信這一點。」

「西奧，別以為我已經改變初衷。變來變去，我其實沒變；我唯一擔心的，便是我對這世界有什麼用處？我能有什麼貢獻，什麼成績？」

西奧站起身來，把煤油燈弄了半天，最後總算點著了。他倒了一杯牛奶。「諾，喝吧。我不要你太累了。」

文生喝得太快，幾乎給濃得嗆住了。等不及揩乾急於說話的嘴唇上的奶漬，他接下去說，「我們內在的思想會露到外面來嗎？也許我們的靈魂裡有一把烈火，可是沒有人走近來取暖。過路的人只看見煙囪裡冒出一點輕煙，便向前走了。你看該怎麼辦呢？難道我們不應該守護那內在的火焰，保持活力，耐心等待有這麼一天，有人會走過來取暖嗎？」

西奧站起來，坐在床沿上去。「你猜我心裡剛才閃過什麼情景？」他問道。

「猜不到。」

「萊斯威克的老磨坊。」

「那真是一座可愛的老磨坊，對嗎？」

「對。」

「我們小時也很可愛。」

「你使我的童年快樂，文生。我最早的記憶裡，總是你。」

一陣悠長的沉默。

「文生，我希望你能了解，剛才我對你的責備，是家裡的意思，不是我的意思。他們勸我來這兒試一試，看能不能把你罵得回荷蘭去找個工作。」

「沒關係，西奧，他們說的話完全是對的。可惜他們不了解我的意思，不了解『現在』對我一生的關係。如果說我在世界上沒落了，相反地，你卻上進了。如果說我已經失去別人的同情，那麼你是贏得了別人的同情。這已經使我很快樂了。我說這話，完全是誠心誠意的，永遠如此。如果你看得出我不只是一個不可救藥的懶人，我就非常快樂了。」

「忘掉那些話吧。我一整年沒寫信給你，是因為疏忽，而不是因為反感。當初我常愛和你牽手在桑德高曠的草原上漫步，從那時起，我一直就信任你，對你的信心不言而喻。現在我對你的信心絕不減低。我只要在你身邊，就曉得你所做的一切終會成功。」

文生露出了寬闊、欣慰，布拉班特式的笑容。「你說得好，西奧。」

忽然間，西奧變成了行動家。

「哪，文生，讓我們把這件事情當場解決了吧。我就猜到，你剛才玩弄的這些抽象玩意的後面，一定有些東西你想要做的，有些東西你覺得到頭來會合你個性，到頭來能給你快樂和成功的。嗯，大孩子，乾脆說出來吧。古伯畫店兩年半來已經加過我兩次薪，我的錢簡直多得不曉得怎麼辦。如果你想要做什麼事，一開頭需要幫忙的話，簡單告訴我你終於找到了真正的終生事業，那我們就可以合作。你出力，我出錢。等到你能賺錢的時候，就可以連本帶利地還我。現在承認吧，你心裡打的是什麼主意？你是否早已決定這一生要做

一番事業？」

文生轉望西奧剛才在窗下審視的那一堆畫稿。他的臉上盪開了一個憨笑，表現的是驚奇和懷疑，終於轉成了覺悟。他圓睜雙眼，張開嘴巴，整個性靈盛開如陽光中的向日葵。

「啊，我真好運氣！」他喃喃地說。「這便是我一直想說而不明白的東西。」

西奧的眼睛隨著他的投向畫稿。「我早料到了。」他說。

文生因激動和欣喜而顫抖了；他好像突然從沉睡中醒來。

「西奧，你比我悟得快！我不許自己想這件事情。我怕。當然我有事要做。我一生都朝著它走，從來沒有懷疑過。當初我在阿姆斯特丹和布魯塞爾念書，已經有強烈的衝動要畫畫，要把自己看到的東西移到紙上。可是當時我克制住自己。我怕它會干擾自己真正的工作。我真的工作！我真瞎了眼！這些年來，我心裡一直有樣東西掙扎著要衝出來，我自己卻不讓它出來。我把它打了回去。如今我已經二十七了，還是一事無成。我真是一個白癡，什麼也看不見想不通的白癡。」

「沒關係，文生。有你這樣的毅力和決心，你的成就比別的初學的人一定要大上千倍。何況你此生來日方長。」

「無論如何，我總有十年吧。十年內總該有點成就了。」

「當然了！巴黎、布魯塞爾、阿姆斯特丹、海牙，你愛住哪兒就住哪兒。只要你選定，我就把生活費按月寄給你。我不在乎你需要畫幾年，文生，只要你不灰心，我永遠也不灰心。」

「啊，西奧，苦了這幾個月，我一直摸索一樣東西，想從我生命裡發掘出真正的目的和意義，而自己居然不曉得！現在我曉得了，我再也不會氣餒了。西奧，你知道這件事的意

義嗎？浪費了這許多年，『我終於發現自己了！』我要做一個畫家。我自然要做一個畫家。我非做不可。所以我做別的工作全失敗了，因為我不是那種材料。現在我終於找到絕對不會失敗的東西了。啊，西奧，牢獄終於打開了，而你是拉開門閂的人！」

「任何力量都不能疏遠我們！我們又在一起了，對嗎，文生？」

「對，西奧，永不分離。」

「好了，你休息一下，把身體養好。過幾天你好些了，我就送你去荷蘭，或者巴黎，或者你愛去的任何地方。」

文生一躍下床，直跳過半間屋子。

「過幾天，去你的！」他叫道。「我們馬上走。九點鐘有班火車去布魯塞爾。」

說著，他火急地穿起衣服來。

「可是，文生，你今晚不能趕路，你正在生病呢。」

「生病！那是上古史了。我一生從來沒有這麼舒服過。來吧，西奧，好小子，我們得在十分鐘左右趕去火車站。把那些漂亮的白被單塞進提包裡，我們動身吧！」

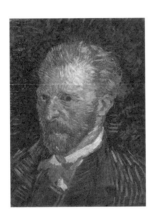

艾
田 ｜ **2**

# 「這一行有飯吃！」

西奧陪文生在布魯塞爾逗留了一天，便獨自回巴黎去了。春天到了，布拉班特的鄉村在向他呼喚，家遂如迷人的港了。文生買了一套「維路丁」料子做的粗黑絨工裝，和幾張未經漂白的洋紗色的安格爾畫紙，便搭下一班的火車回到艾田的牧師故居。

安娜‧柯妮麗亞不滿文生的生活，因為她覺得這種生活對他是苦多樂少。西奧多勒斯反對他的立場比較客觀；如果文生是別人的兒子，他早就不理他了。他知道上帝不歡喜文生那種罪惡的生活方式，但又疑心祂恐怕更不歡喜父棄其子。

文生發現父親的頭髮更加蒼白，右眼皮也更加下垂了。他的面容一若因蒼老而萎縮，可是又沒有長鬍子出來補償，而面部的表情也已從「我就是我」變成「這豈是我」了。

在母親身上，文生卻發現比往日更有力，更動人，歲月不但沒有使她消減，反而使她增多。鼻側和下巴中間的皺紋裡刻出的微笑，寬恕了別人尚未犯的錯誤；她那寬闊而慈善的面孔，對於生命的宏美是一個永恆的肯定。

一連幾天，家裡用滋補的食物和親情把文生餵飽，對於他既無錢財也無前途這回事，佯作不知。他去荒原上茸毛頂茅屋之間遨遊，看砍下了松林的空地上有伐木工人在忙於做工，悠然徜徉於去魯森達爾的路上，又走過新教徒的倉庫，望見對面牧場上的磨坊和教堂墓地裡的榆樹。礦區消逝了，他的健康和體力驟見恢復，不久他便急於開始工作了。

一日雨晨，安娜‧柯妮麗亞很早便下樓到廚房裡去，發現爐火已經紅旺旺的，文生正

168

坐在爐前，兩腳架在鐵格子上，膝頭放著臨摹「一天到晚」才一半的畫稿。

「啊，孩子，你早啊，」她叫道。

「你早，媽。」他親熱地吻她那寬大的臉頰。

「你怎麼起這麼早呢，文生？」

「嗯，媽，我要工作。」

「工作？」

安娜‧柯妮麗亞望望他膝頭上的畫稿，又望望熊熊的火爐。「哦，你是說生火。可是你不該為生火起床呢。」

「不是的，我是說畫畫。」

安娜‧柯妮麗亞在兒子的背後重新打量那畫稿，在她看來，那簡直像小孩子臨著雜誌上的圖畫，畫了玩兒的東西。

「你準備畫畫維生嗎，文生？」

「是啊。」

他將自己的決定和西奧答應相助的事情解釋了一遍。出他意料的是，安娜‧柯妮麗亞居然很高興。她急急地走去起居室，拿來一封信。

「我們的表親安東‧莫夫是個畫家。」她說，「他賺了不少錢呢。就前幾天我還接到妹妹這封來信──你曉得，莫夫娶了她女兒吉蒂──她信裡說，安東每一張畫，在戴士提格的古伯畫店裡，都要賣上五、六百盾呢。」

「是啊，莫夫漸漸變成荷蘭的大畫家了。」

「他那種畫，畫一幅要多久呢，文生？」

「要看情形，媽。有的油畫只要幾天，有的要幾年。」

「幾年！乖乖！」

安娜‧柯妮麗亞想了一下，問道，「你畫人家畫得像嗎？」

「哼，我也不曉得。樓上有幾張速寫，我拿給你看看。」

等他再回到樓下，母親已經戴上了白色的廚房便帽，正將水壺放在大火爐上。牆上那光燦燦的藍白相間的瓷磚使房裡產生悅目的情調。

「我正在弄你愛吃的烘乾酪，文生，」安娜‧柯妮麗亞說，「你還記得吧？」

「問我還記得吧！哦，媽！」

他魯莽地抱住她的肩頭。她仰望著他，帶著不安的笑容。文生是她的長子，也是她的寶貝：他的痛苦是她生平唯一的憾事。

「回家來和媽在一起，高興嗎？」她問道。

他頑皮地捏她那新鮮而起皺的臉龐。

「高興啊，好媽媽。」他答道。

她接過礦區居民的速寫畫稿，仔細打量了一番。

「可是文生，他們的臉怎麼啦？」

「沒怎麼，為什麼呢？」

「他們根本沒有面孔。」

「我曉得，我只對身體發生興趣。」

「不過，你還是會畫人家的臉的，是嗎？我相信艾田這兒有好多女人愛找人們給她們畫像。就憑這個可以謀生呢。」

「嗯，我想可以吧。可是我得等自己畫好了再說。」

母親正把雞蛋打進她昨天濾過的一鍋酸乾酪裡。她停了下來，兩手都捏著半個蛋殼，自爐邊轉身來。

「你說是，你得先把畫畫好，才能畫出夠好的人像去賣錢嗎？」

「不是的，」文生用鉛筆敏捷地描繪著，說道，「我先得把畫畫好，才畫得出好畫。」

安娜・柯妮麗亞心事重重地把蛋黃攪進白乾酪裡，然後說道，「我只怕是不懂你的意思，孩子。」

「我也不懂，」文生說，「可是道理是如此。」

早餐桌上，安娜・柯妮麗亞吃著毛茸茸金色的酪餅，把這消息告訴了丈夫。兩老在私下一直很為文生煩心。

「這一行有出路嗎，文生？」父親問他。「你將來能自食其力嗎？」

「剛開頭自然不行。西奧準備支持我，直到我能自立。等我畫上了軌道，自然可以賺錢。倫敦和巴黎的畫師每天可以賺十到十五個法郎，跟雜誌畫插圖的也很賺錢。」

看到文生心裡有了打算，管它什麼打算，只要不像前幾年那麼東遊西蕩，西奧多勒斯也放了心。

「文生，你要是真的開了頭，希望你有始有終。要是老改行，什麼事都做不成的。」

「這是最後一次了，爸爸。我不會再變了。」

# 傻子

不久，雨季過去，天氣開始轉暖。文生帶著畫具和畫架，去郊外探勝尋幽。雖然他常去巴西發德的一汪大池沼邊，對著睡蓮寫生，他卻最愛在斜埔附近的荒原上作畫。艾田是一個閉塞的小鎮，居民對也都側目而視。像文生這種黑絨工裝，在鎮上還是初次看見；本地居民從沒見過一個壯年男子，只帶著鉛筆和畫紙，成天在野外鬼混。他對父親教區裡的居民保持著粗率而淡漠的禮貌，可是大家都避免和他來往。在這種偏僻的地方，他成了一個怪物，一個笑柄；他的衣著、舉止、紅鬍子、他的往事、他的無所事事，和他那永遠坐在野外凝視一切的怪行，無一不怪。雖然他於人無損，只求我行我素，大家可是懷疑他，怕他，因為他與眾不同。文生卻不知道居民不喜歡他。

這一向他正畫一大張砍伐中的松林，以溪邊的一棵獨樹為主題。一位收拾場地的工人常來他背後看他畫，面上露出空虛的憨笑，有時還笑得格格響。這幅畫花了文生不少時間。那位農夫的狂笑也一天比一天響亮。文生決意要追究這傢伙什麼事這麼開心。

「你覺得我畫一棵樹滑稽嗎？」他有禮貌地問道。

那人大笑。「是的，是的，真滑稽。你真是傻！」

文生想了一下，問道，「要是我種一棵樹，算不算傻呢？」

那農人立刻正色答道，「哦，不算，當然不算。」

「要是我培養又照料一棵樹，算不算傻呢？」

172

「不算，當然不算。」

「要是我把果子採下來，又算不算是傻呢？」

「不要開我的玩笑了！」

「好吧，要是我像他們一樣，把樹砍下來，又算不算是傻呢？」

「哦，不算，樹當然是要砍的。」

「所以，我可以種樹、養樹、採果、砍樹，可是如果要畫樹，我就算傻子。對嗎？」

農人又咧開嘴傻笑了。「是的，像你那樣坐在那兒，可真是傻。村上的人都這麼說呀。」

晚間他常和家人坐在起居室裡。全家大小都圍在大木桌邊，有的縫衣，有的看書，有的寫信。他的小弟弟科兒是一個沉靜的孩子，難得開口說話。至於諸妹，安娜已經嫁了出去。伊麗莎白十分討厭他，盡量裝出沒見他回家的樣子。維爾敏倒很同情他；只要文生開口，她就做他的模特，對他只有一片單純的情誼。不過他們的來往也只限於現實的事物。

文生也在桌上作畫，桌子正中央大黃燈的亮光下面，確很舒服。他或是臨摹畫帖，或是臨摹當天在野外勾勒的初稿。西奧多勒斯望著他把一個人體畫上十幾遍，結果總是把畫好的作品不滿地丟開；最後這位牧師再也忍不住了。

他俯身在寬大的桌面上，說道，「文生，你一直畫不好嗎？」

「是啊。」文生答道。

「那麼，我懷疑你是不是走錯了一著？」

「我走錯的地方可多著呢，爸爸。你是指那一處呢？」

「我覺得，如果你真有才氣，如果你真是天生畫家的話，這些畫應該一畫就畫好的。」

文生俯視自己的畫稿，上面畫著一個農夫跪在布袋的前面，將馬鈴薯裝進袋裡。他好像連這農夫手臂的線條都把握不住。

「也許是的，爸爸。」

「我的意思是說，你不應該把這些東西畫上一百遍都畫不好。如果你真有一點天才的話，這些東西應該應手而來，不用這麼試來試去。」

「自然在開始的時候總是不聽藝術家的話，爸爸，」他筆不停揮地說道，「可是，只要我確是認真工作，我就不會讓這種反抗力引入歧途。相反地，它只有更激勵我奮鬥取勝的決心。」

「我就不懂了，」西奧多勒斯說。「罪惡之中絕不能產生良善，正如壞作品裡生不出好作品一樣。」

「也許在神學方面是如此。可是在藝術裡卻是可能的。其實，還非如此不可。」

「你錯了，孩子。一個藝術家的作品不是好，就是壞。如果作品是壞的，他就不算藝術家。」

「一開始他自己就應該覺悟，不應該浪費一生的時間和精力。」

「錯了，」文生說，擦掉了滿袋的芋頭，讓農人的左臂僵硬地懸在半空。「骨子裡，自然和真正的藝術家是一致的。也許藝術家要掙扎，要奮鬥好多年才能使自然柔順、馴服，可是最後，那壞的作品，那極壞的作品終會變成好的作品，不會白費。」

西奧多勒斯搜尋自己神學的修養，這問題卻找不出答案。

「可是如果他畫出來的雖是壞作品，卻過了快樂的一生呢？又怎麼說呢？」

「萬一到頭來那作品還是畫不好，又怎麼辦呢？那個跪著的傢伙，你已經一連畫了好幾天了，還是畫不好。萬一你一年年不斷地畫他，偏偏他不斷地出毛病，又怎麼辦呢？」

文生兩肩一聳。「藝術家只好冒這個險，爸爸。」

「這種報酬值得去冒險嗎？」

「報酬？什麼報酬？」

「賺來的錢。和社會上的地位。」

文生第一次擡起頭來，細細打量父親的臉部，好像看到什麼怪人似的。

「我只道我們是在談論好作品和壞作品呢。」他說。

## ｜3｜

## 學生

他日夜不斷地習畫。要是他也展望未來，那只是幻想趕快有這麼一天，他能不再拖累西奧，而畫成的作品能接近完整。他倦得不能作畫時，便去看書。倦得兩樣都不能做時，他便去睡覺。

西奧寄來了安格爾式的畫紙，獸醫學校的馬、牛、羊的解剖圖，「藝術家代表作」中的幾張霍爾拜因的作品，幾枝圖畫鉛筆和翎筆，人體骨骼圖，烏賊墨顏料；同時還盡力省錢寄來，告誡他應該發憤習畫，切莫淪為平庸的畫匠。對他的告誡文生回信答說：「我會盡力工作，可是單純的平凡我絕不輕視。一個畫家絕不可能只憑著對平庸的蔑視便提高了自己。不過你說的發憤習畫是完全正確的。『沒有一天，不畫一線！』賈華尼警惕過我

175　梵谷傳 Lust for life｜第二章｜艾田

們。」

他愈來愈覺得人體畫的益處，和它間接對於風景畫的良好影響。如果他把一棵柳樹當做活的東西來畫——其實它是活的啊——周圍的東西自然也就應手而成，只要他能全神貫注在那棵樹上，不到賦予它生命絕不放手。他很愛風景畫，可是賈華尼，杜米葉，杜瑞，德格魯斯和羅普斯的精品，有時洋溢著驚人的現實感的那些生活素描，他更愛好十倍。他希望為雜誌和報紙畫插圖；他希望在未來漫長而艱苦的日子裡能完全自食其力，使自己的技巧臻於完美，並追求更高的表現。

他父親一直以為他看書是為消遣，有一天不禁說道，「文生，你常說要如何努力工作。那麼你為什麼又要浪費時間，看這些無聊的法文書呢？」

文生用手指按住「高老頭」①的段落，擡起頭來。他一直希望，有一天談論嚴肅話題的時候，父親能了解他。

「你看，」他慢慢地說道，「人體畫和生活寫照不但需要繪畫技術的知識，還需要深刻的文學修養。」

「我必須承認不懂你的意思了。如果我要準備一篇精采的講道詞，我決不會浪費時間去廚房看你母親醃牛舌頭。」

「提起醃舌頭，」安娜・柯妮麗亞想起來說，「那些新醃好的，明天吃早飯應該可以吃了。」

文生並不停止他的譬喻。

「要畫一個人體，」他說，「一定要充分了解裡面的骨骼，肌肉和筋腱。同樣地，要畫一個人頭，一定要了解這個人腦子裡和靈魂裡在想些什麼。畫家要畫人生，不但要懂解剖

學，還要懂人類對自己居住的這個世界有什麼樣的感覺和看法。除了畫技便一無所知的畫家，一定會變成十分膚淺的畫匠。」

「啊，文生，」父親深深嘆息道，「我擔心你將來會變成理論家呢！」

文生繼續看「高老頭」。

又有一次，西奧為了矯正透視的毛病而寄來的幾本卡薩尼的書到了，他大為興奮，愛不忍釋地翻看一遍，又指給維爾敏看。

「我認為沒有更好的書能治我的毛病了，」他對她說道，「如果我的毛病能治好，真得謝謝這些書。」

維爾敏用她母親那樣的明眸朝他微笑。

西奧多勒斯對於巴黎來的一切東西都不放心，他問道，「你的意思是說，文生，只要研究書裡的藝術理論，就學得會正確的畫法嗎？」

「是的。」

「真奇怪。」

「那就是說，只要我能實踐書裡的理論。可是實踐是不能和書本同時買到的。否則書本的銷路就更大了。」

日子在忙碌和歡愉中過去，夏天到了，如今他不去荒原，是為了避暑而不是為了避雨。他速寫縫紉機前的維爾敏妹妹，第三次臨了巴格的畫帖，又把一個握鑱的工人以不同的姿勢畫上五次，名為「挖土者」，把一個播種的農夫畫了兩次，一個握帚的女孩也畫了兩次。接著他又畫一個剝著芋皮的戴白帽的婦人，一個倚仗而立的牧人，最後又畫一個老病的農夫，手捧著頭，膝支著肘，坐在爐邊的椅上②。掘土者，播種者和犁田者，不論男

女，都是他覺得必須再三描畫的對象；農村生活的一草一木，他都必須觀察並加以記述。

他不再面臨自然而感到孤立無援了；因此他感到前所未有的歡愉。

鎮上的人依然認為他古怪，不和他來往。儘管他母親和維爾敏——甚至以自己的方式表現出來的父親——對他異常熱愛，可是在內心深處，在艾田或牧師館的人都無法窺視的深處，他仍感到可怕的孤單。

漸漸地，那些農人都歡喜他，信任他起來。他感覺他們的純樸和他們挖鋤的泥土極為近似。他試著把這種純樸帶進自己的畫裡，可是他的家人每每分不清哪兒表現的是農夫，哪兒表現的是泥土。文生也不明白他的畫怎麼會畫成那樣子，只覺得畫得很對而已。

一天晚上，他的母親問起這一點，他答道，「兩者中間不應該嚴格劃分。兩者實際上只是兩種泥土，彼此摻和，彼此相依；同一材料的兩種形式，本質上是沒有分別的。」

母親因為他尚未娶妻，決意要照料他，幫他成親。

一天早上，她說，「文生，我要你兩點鐘回來。你聽我話嗎？」

「好的，媽。你有什麼事嗎？」

「我要你陪我去參加一個茶會。」

文生大驚失色。「媽，我可不能這樣浪費時間！」

「怎麼說是浪費你的時間呢，孩子？」

「因為茶會上沒什麼東西好畫。」

「這你就錯了。艾田所有的上流女人都要參加的。」

他險些要奪門逃去。過了一會，他克制住自己，想要解釋；可是他說得遲緩而艱苦。

文生的目光投向廚房門口。

178

「媽，我的意思是說，參加茶會的女人沒有性格。」

「胡說！她們的品格都是光明正大的。沒有誰敢說哪一個一句閒話。」

「不是的，好媽媽，」他說，「當然誰敢呢？我的意思是說，她們看起來都差不多。她們的生活方式已經把她們束縛得定了型。」

「哼，敢說我把她們一個個都認得出來，毫無困難。」

「是的，好媽媽，可是你要曉得，她們過的日子太輕鬆了，臉上的紋路一點也不動人。」

「哦，是啊。」

「只怕我不懂你的意思，孩子。你在田裡見什麼工人和農夫，都畫的嘛。」

「可是那樣對你有什麼好處呢？那些人都很窮，什麼也買不起，城裡的太太們就肯出錢請人畫像。」

文生抱住她，用手掌托起她的下巴。那雙藍眼睛是如此明亮，如此深湛，如此慈祥而恩愛。為什麼它們不能夠了解？

「好媽媽，」他靜靜地說，「我求你對我有一點信心。我曉得怎麼把這件事做好，只要你給我時間，我會成功的。你現在覺得無用的工作，只要我努力做下去，總有一天我能賣畫，過好日子的。」

安娜・柯妮麗亞急於要要了解文生，正如文生急於要被了解一樣。她輕輕吻著自己孩子粗硬的紅鬍，彷彿又回到昔日，在桑德的牧師館中，她懷中這強壯結實的成人軀體，被人從她的身畔強抱走時的恐懼之情。她的第一胎孩子剛生下來便死去，所以當文生用響亮悠長的啼聲宣佈自己降世的時候，她心裡充滿了無限的感激和欣喜。在她對文生的慈愛裡，

總微微混合著對從未瞑眼的長子的哀悼，和對下面幾個孩子的感激。

「你是個好孩子，文生，」她說。「聽你的吧。你應該曉得好歹了。我不過要幫你的忙。」

當天文生便沒有去野外寫生，改請園丁皮葉·柯夫曼做他的模特。勸了一會，皮葉總算答應了。

「吃過晚飯吧，」他答應道。「到花園裡去畫。」

等到文生飯後走出來時，他發現皮葉已經把硬繃繃的星期禮服穿著整齊，兩手和面孔也擦洗乾淨。

「等一下，」他興奮地叫道，「等我去端凳子來。我就好了。」

他端了一張小凳子來，像根柱子似地端坐著，準備得妥妥當當像給人照像一般。文生忍不住笑了起來。

「皮葉，」他說，「你穿了那些衣服，我可不能畫。」

皮葉低頭愕視自己的衣服。「有什麼不妥當嗎？」他問道。「這一套是新的嘛。難得有幾個星期天早上穿去做禮拜的。」

「我曉得，」文生說。「就是這個原因。我本來要畫你穿了舊工裝，佝著身子拿著竹耙的樣子，那樣你的輪廓才顯得出來。我要看你的兩肘、膝蓋和肩胛骨。現在除了你的新衣服，我什麼也看不見了。」

皮葉一聽說要看肩胛骨，就決意不幹了。

「我的舊衣服又骯髒，又補過。你要畫我，就得畫我現在這副樣子。」

於是文生回到田裡，去畫俯身掘地的農夫。夏天過去了，他發現目前自修已經到了盡頭。他重新有一個急切的慾望，要晤見別的藝術家，並且找個好畫室，繼續深造。他重新

覺得必須觀摩些好作品，看別的藝術家怎麼工作，才能發現自己有何缺點，如何改進。

西奧來信邀他去巴黎一行，可是他明白自己尚未成熟，不敢去冒那種大險。他的作品仍嫌生硬、笨拙、外行。海牙離家只有幾小時的路程，他可以去那兒求助於他的朋友戴士提格，古伯畫店的經理，和他的姐夫安東·莫夫。在他那緩慢的學習生涯的下一個階段，也許他最好去海牙定居。他寫信去請教西奧，弟弟的回信附來去海牙的火車路費。

文生想在決定遷居之前看看戴士提格和莫夫是否歡迎他，肯幫他忙；否則他只好去別的地方。他仔細包起自己全部的畫稿——這一次帶了一套換洗衣服——便依照所有鄉下青年畫家的慣例，去遠征本國的京城了。

## ■ 譯註

1. Le Père Goriot，法國小說家巴爾扎克的作品。

2. 按此圖名為「在永恆的門口」，有油畫和素描兩種，為梵谷死前二月在聖瑞米所作，時為一八九○年五月，我想史東是弄錯了。

# 戴士提格先生

戴士提格先生是海牙畫派的創始人，也是荷蘭最重要的畫商。全國各地的人民都向他請教，應該買些什麼圖畫；只要戴士提格先生說某幅畫好，他的評語就被認為定論。

當日戴士提格繼文生‧梵谷伯伯之後，就任古伯畫店的經理，漸露頭角的荷蘭青年畫家仍散居各地。莫夫和約瑟夫（Josef）住在阿姆斯特丹，馬里斯兩兄弟住在鄉間，依斯瑞爾，巴斯布姆，和布隆麥則在城鎮之間流浪，居無定所。戴士提格輪流寫信給他們說：

「我們何不會師海牙成為荷蘭藝術之都？我們可以互相協助，互相請益，我們可以同心協力，使荷蘭的藝術恢復霍爾斯和冉伯讓的時代所享的國際盛譽。」

畫家們的反應相當遲緩，可是幾年之間，戴士提格認為頗有才氣而加以邀請的每一位畫家，都來海牙定居。當時那些畫家的作品毫無銷路。戴士提格所以選中他們，不是因為他們有銷路，而是因為他們的作品顯示偉大的前途。他買下依斯瑞爾，莫夫和傑可布‧馬里斯的油畫，直花了六年的工夫，才使觀眾開始欣賞它們。

年復一年，他耐心地收買巴斯布姆，馬里斯和那休的作品，掛在店後的牆頭。他知道這些畫家正在掙扎而趨於成熟，必須加以支持；如果荷蘭的觀眾竟然盲目到不能欣賞本國的天才，他身為批評家兼畫商，就要提拔這些有為的青年，不使他們因貧窮，漠視和失意而永遠埋沒於塵世。在他們困苦的歲月，他買下他們的作品，指點他們的藝術，安排他們和同輩畫家交往，不斷鼓勵他們。日復一日，他努力教化荷蘭的觀眾，讓他們大開眼界，

欣賞本國畫家的宏美和表現。

文生去海牙看他的時候，他已經成功了。莫夫，那休，依斯瑞爾，傑可布・馬里斯，威廉・馬里斯，巴斯布姆和布隆麥等畫家，所畫的一切作品不但都由古伯畫店高價售出，而且頗有希望成為傑作。

戴士提格是荷蘭型的美男子；面貌鮮明出眾，額頭高敞，褐色的頭髮朝後直梳，一臉于思鬍子修剪伏貼而圓整，眼眸透明如荷蘭小湖上的天色。他穿著阿爾伯王子式的全黑外套，長可覆履寬大而有條紋的褲子，還有他太太每早為他繫上的高單領和打好的黑蝴蝶結。

戴士提格素來歡喜文生，當初文生調去倫敦古伯分行，他還為文生寫了一封熱烈的介紹信給那位英國經理。他曾把巴格的「炭筆畫帖」和「素描讀本」寄去礦區給文生，因為他知道對文生有益。不錯，海牙的古伯畫店為文生・梵谷伯伯所有，文生卻深信戴士提格之所以喜歡他，是因為喜歡他本人。戴士提格是不必去迎合的。

古伯畫店位於海牙最高貴最豪華的廣場，普拉茲二十號。一箭之遙，便是當初城基的斯格拉文・亞赫堡，堡中有中世紀的院落，當日的壕溝已改成一汪明媚的湖水，後面遠處是掛著魯本士，霍爾斯，冉伯讓和許多荷蘭小大師的作品的莫里垂斯博物館。

文生從車站沿著狹窄，曲折繁忙的瓦根街，向前走去，又穿過古堡的廣場和內院，才到普拉茲廣場。八年前他離開此地的古伯畫店；短短的八年中他所經歷的痛苦潮水般淹沒了他的身心，使他麻木。

八年以前，大家都喜歡他，看重他。他曾是文生伯伯寵愛的姪兒。大家都認為，他要繼承的，不但是伯伯的職位，甚至是伯伯的產業。他本來可以做一個有財有勢的人物，見

他的人都敬他慕他，有一天他甚至會掌握歐洲最重要的一系列畫店。

結果如何？

他不肯浪費時間去回答這問題，只顧穿過普拉茲廣場，走進了古伯畫店。店中的陳設極為華麗；他倒忘記了。忽然他覺得自己這一身粗黑絨工裝顯得寒酸而傖俗。畫店齊街的一層，是一間掛滿灰棕色豪華帷幕的長沙龍；走上三級，是一間較小的玻璃屋頂的沙龍，其後再高數級，是一間招待圈內人的私用小展覽室。一條寬梯通向二樓戴士提格的辦公室和寓所。臨梯的牆上掛滿了圖畫。

畫店饒有豪富高雅的氣氛。店員都衣飾講究，舉止斯文。牆上掛的油畫都鑲著高價的鏡框，襯以昂貴的帷幕。文生踩著厚而軟的地毯，記起縮瑟在一角的椅子都是無價的骨董。他想起自己畫的從坑穴出來的襤褸的礦工，俯身在煤山上的礦婦，和布拉班特那些鋤地和播種的農人。他暗暗納罕，自己那些寫照貧賤人民的簡陋作品，有無可能在這宏偉的藝術之宮裡出售。

似乎是不太可能。

他站在那裡，呆呆地讚賞著莫夫畫的一幅羊頭。在板畫桌櫃後低聲閒談的店員們，向他的衣著和舉止瞟了一眼，根本懶得問他要買什麼。戴士提格一直在私用畫室裡安排展覽，此刻卻下樓到大沙龍來。文生沒有看到他。

戴士提格在短梯下停下步來，打量他從前的店員。他認出了那一頭短髮，那滿臉通紅的鬍根，農夫的皮靴，工人的外套，一直扣到頸邊，裡面沒打領帶，腋下還挾著累贅的布包。文生的身上，總有些什麼東西十分彆扭：它和這高雅的畫室對照得分外刺眼。

「喂，文生，」戴士提格無聲地走過柔軟的地毯，招呼他道。「我看見你正在欣賞我們

的油畫呢。」

文生轉過身去。「可不是，畫得真好，對嗎？你好，戴士提格先生？家母和家父叫我問候你。」

兩人隔著八年造成的難越的鴻溝，握起手來。

「你的氣色真好，先生，比上次見你的時候還更好呢！」

「哦，是啊，我過得算是很順利。生活使我年輕。上來我辦公室吧？」

文生跟著他走上寬大的樓梯，盯著壁上的畫不忍移目，幾乎跌跤。自從在布魯塞爾和西奧匆匆一唔到現在，這是他第一次看到好的作品。他如在夢裡。戴士提格推開辦公室的門，鞠躬請文生進去。

「請坐吧，文生。」他說。

文生正呆呆地望著魏森布魯奇的一幅油畫，他從未見過魏氏的作品。他坐下來，放下布包，又拿起來，走到戴士提格極為光滑的桌前。

「謝謝你借書給我，現在帶來還你，戴士提格先生。」

他解開布包，把一件襯衫和一雙短襪挪在一旁，拿出成套的「炭筆畫帖」，放在桌上。

「這些畫我已經用功臨過了，你肯借給我，真使我得益不淺。」

「把你臨的畫稿給我看吧，」戴士提格直截了當說。

文生在畫堆裡翻了一會，撿出他在礦區臨的第一集畫稿。戴士提格緘口如石。文生趕快出示在艾田定居後臨的第二集畫稿。這一集只偶然引起一聲「哼姆」，便無下文。文生又攤開他臨走時臨的第三集畫稿。戴士提格動容了。

「這一筆很好，」他有一次說。「我喜歡這烘托，」又有一次他這麼批評。「味道差不

「多了！」

「我自己也覺得還不壞呢。」文生說。

他展完了畫稿，轉向戴士提格，等待批評。

長者把他瘦長的雙手平放在桌上，指尖翹起，說道，「嗯，文生，你稍有進步了。並不多，只有這麼一點。看第一集畫稿的時候，我真是有點擔心……你的作品至少表示你一直在掙扎。」

「就是這樣嗎？只有掙扎，沒有才氣嗎？」

他知道不該問這個問題，可是又按捺不下。

「現在就討論這個問題，不太早了一點嗎，文生？」

「也許是的。我帶了自己幾張創作來。你願意看一看嗎？」

「好極了。」

文生攤開他畫的幾張礦工和農人。可怕的死寂立刻當頭壓下來，戴士提格向成千成百的青年畫家不容爭辯地宣佈他們的作品是劣作時，這樣的緘默，是名聞全荷蘭的。戴士提格看過全部的作品，連「哼姆」都不漏一聲。文生簡直奄奄一息了。戴士提格靠回椅背，望著窗外普拉茲廣場後面湖中的天鵝。根據以往的經驗，文生曉得，如果他不先開口，這死寂將永無休止。

「你看，一點進步都沒有嗎？戴士提格先生？」他問道。「你看，我在布拉班特的畫稿是不是比礦區的那幾張好些？」

「嗯，」戴士提格從窗外的景色收回目光，說道，「好是好些。可是還不算好。這些畫基本上有錯誤。究竟錯在哪裡，我一時也說不上來。我想你暫時不如專臨畫帖。你還不到

186

創作的時候。你應該先打好基礎，才談得上寫生。」

「我很想來海牙學畫。你覺得行嗎，先生？」

戴士提格不願意對文生負什麼責任。他覺得整個情況很彆扭。

「海牙自然是一個好地方，」他說。「這兒有上好的陳列館和許多青年畫家。比起安特衛普、巴黎，或者布魯塞爾是否一定好些，我就不敢說了。」

文生離開了畫店，並未完全喪失勇氣。戴士提格已經看出一點進步了，他的眼光是全荷蘭最難取悅的。至少他沒有站住不動。他明白自己的寫生作品還沒有成熟，可是他堅信，只要自己努力有恆地畫下去，結果總會畫成功的。

## ─ 5 ─

## 安東・莫夫

海牙大概是全歐洲最乾淨，最高雅的都市了。完全是道地的荷蘭風味，單純、樸素、美觀。整齊的街道兩旁，儘是一排排茂密的樹木，屋宇皆用光潔講究的磚石砌成，屋前儘是精心修護的小巧花園，開放著玫瑰和天竺葵。沒有陋巷，沒有貧民區，也沒有疏忽礙眼的場所；一切都在荷蘭人那種講究效率的樸實作風之下，安排得井井有條。

多年以前，海牙採用了鸛鳥做該城正式的標記，從此人口便驟見增多。

文生等到第二天，才去拜訪住在艾爾布門一九八號的莫夫。莫夫的岳母正是安娜・柯妮麗亞的姐姐，也姓賈本特斯；他們的家族觀念很重，莫夫自然熱烈地接待文生。

莫夫體魄魁偉，兩肩下斜而結實，胸膛寬大。他的頭顱在外表上所佔的成分遠比面容來得重要，正如戴士提格和大半的梵谷家人一樣。他的眼睛澄澈而略帶傷感，堅強而挺直的鼻子尖削而突兀地自額上升起，方正的前額，伏貼的耳朵，鹽灰色的鬍子遮住了端端正正的鵝蛋臉。他的頭髮在極右邊梳開，一大把長髮平披在頭頂和額前。

莫夫精力充沛，但絕不濫用。他成天作畫，畫倦了再畫，再畫倦了還是畫下去。到那時他精神勃發，又可以作畫了。

「吉蒂不在家裡，文生，」莫夫說道。「我們去畫室好嗎？我看，我們去那兒舒服些。」

「好的，走吧。」他急於參觀畫室。

莫夫帶他去花園裡那間寬大的木板畫室。入口在朝屋的一邊，但離屋尚有一段路。花園的四周圍著矮樹，使莫夫遠離一切，專心工作。

文生一進門，一股菸葉、舊煙斗和油漆的好聞氣味便向他迎來。畫室十分寬敞，厚實的德文特地毯上散立著許多倚有畫稿的畫架。牆上掛滿了畫稿，十分熱鬧；一邊的牆角裡放著一張骨董桌子，桌前鋪著一張波斯小毯。向北的牆有半面是窗子。書本丟得到處都是，每一吋可加利用的平面上都可以找到畫家的工具。儘管室中生趣盎然，什物充斥，文生仍能感到莫夫的個性發射出的堅定的秩序，籠罩著這個地方。

親戚間的客套話幾秒鐘便說完了；兩人立刻投入世界上唯一能吸引他們的話題裡去。莫夫這一向竭力避免和別的畫家來往（他常說，一個人可以作畫，也可以談畫，但不能兩

樣同時來），他滿心只有一項新計畫：一幅淡影幽光中的霧景。他可不和文生討論，他乾脆和盤托出。

莫夫太太回來，堅留文生吃晚飯。晚飯後他坐在壁爐前，和孩子們聊天；心想，要是自己有個小家庭，妻子愛他又信任他，身邊的孩子們只要叫他一聲爸爸，就像封他做皇帝老爺，要是能那樣，有多好啊！難道他永遠不會有那種快樂日子嗎？

不久，兩人又回到畫室裡，愜意地抽著煙斗。文生出示他臨的畫稿。莫夫用行家敏銳而明察的眼光掃了一遍。

「當做練習看，還不算壞，」他說。「可是有什麼用呢？」

「什麼用？我不懂……」

「你不過是在抄別人，文生，像個小學生一樣。真正的創造別人早做過了。」

「我以為臨帖總可以讓我領會一點東西吧。」

「胡說。要創造，就得寫生，不要摹仿。你自己難道沒有創作嗎？」

文生想起了戴土提格對自己創作的批評。他猶豫了一會，不曉得要不要給莫夫看。他原是來海牙拜莫夫為師的。如果他拿出來的都是些劣作的話……

「有，」他終於答道。「我一直在素描人物。」

「好極了！」

「我有幾張礦工和布拉班特農人的素描。畫是畫得不大好，可是……」

「沒關係，」莫夫說。「讓我看看吧。你總該抓住一點真正的精神！」

文生攤開了他的速寫，一邊心頭猛跳起來。莫夫坐了下來，用左手掠撫那一大把頭髮，一遍又一遍理順在頭上。輕微的笑聲從他鹽椒色的鬍子裡透了出來。有一次他用手猛

推叢髮，讓它蓬然豎立在半空，向文生投來一瞥責難的眼色。過了一刻，他撿起一張農人的速寫，站了起來，和自己新畫布上的一幅人物草稿，對比著看。

「現在我明白自己錯在哪兒了！」他嚷道。

他撿起一根鉛筆，調好光線，兩眼一盯住文生的速寫，匆匆地勾了幾筆。

「這樣就對了，」他退後說道，「現在這叫化子才像是屬於這塊土地了。」

他走到文生的身邊，用手按著他的肩頭。

「行，」他說。「你已經上軌道了。畫是畫得笨些，但很真實。你的畫有一種活力和節奏，平常是不大看得到的。把你那些畫帖扔掉，文生；去買匣顏料吧！你愈早開始畫顏色愈好。你的畫現在只是半生不熟，只要畫下去，會不斷進步的。」

文生覺得此刻簡直是吉星高照。

「我準備搬來海牙繼續學畫，姐夫，」他說。「你願意偶爾指點我嗎？我就需要像你這樣的人來指點。不過稍微指點一下，像今天下午為我講解你的畫稿這樣。姐夫，每個青年畫家都需要拜個老師的，如果你肯收我，我真是感激得很。」

莫夫熟視畫室中那一切未完成的油畫。工餘的一點閒暇他只願和家人消磨。剛才他加於文生的讚美的暖氛已經消逝，代替它的只有畏縮。對於別人態度的轉變向來極為敏感的文生，立刻覺察到了。

「文生，我是個忙人，」莫夫說，「我很少有空去幫助別人。藝術家是需要自私的；他需要珍惜每一秒的工作時間。我不敢說能教你。」

「我也不要求很多，」文生說。「只要讓我偶爾來跟你一起畫，看你怎樣經營一幅油畫就行了。只要像今天下午這樣，跟我談論你的作品，教我見識一整個計畫如何完成。有時

190

趁你休息，讓你看看我的作品，指點指點我的錯誤。我的要求不過如此。」

「你以為這只是小小的要求。可是相信我，收一個徒弟是一件大事。」

「我擔保，不會成為你的負擔。」

莫夫沉吟了半天。他從來不想收門徒；工作的時候，更不喜歡有人在身邊。他並不常想暢談自己的創作，而每次向初學的生手有所指點，只惹來一頓怨言。不過，文生到底是他的內弟，文生·梵谷伯伯的古伯畫店是他油畫的主顧，再加這孩子有這麼一種粗獷而強烈的熱情——正如他在文生畫裡感受到的那種粗獷而強烈的熱情一樣——使他心動。

「好吧，文生，」他說，「我們不妨試一試。」

「哦，莫夫姐夫！」

「我並沒答應你什麼，你要明白。也許結果很糟糕。等你來海牙住定了，你可以來畫室裡，我們試試看能不能互相幫忙。秋天我要去德倫特，你就開冬再來吧！」

「我正想那個時候來。我還想在布拉班特畫幾個月。」

「那麼，就這樣講定。」

歸途的火車上，文生的心裡有一種歌聲在低唱。「我有老師了。我有老師了。再過幾個月，我就要跟一個大畫家學習了，到那時我當然也要學油畫。我要用功，哦，這幾個月我一定要好好用功，讓他看看我多有進步。」

回到艾田的家裡，他發現凱伊來了。

# 凱伊來到艾田

深沉的悲哀淨化了凱伊的靈魂。她一向深愛丈夫，丈夫一死，她內在有樣東西也死了。那女人旺盛的活力，那飛揚的興致，那熱情和衝勁已經完全喪失。連她那溫暖而鮮活的柔髮也似乎失去往日的光彩了。她的臉龐已經瘦成清苦的蛋形，她那藍色的眸子滿孕烏沉沉的兩汪深池，她那光潔照人的肌膚已轉成單調的慘白色了。她的活力比文生在阿姆斯特丹見她時雖已減少，卻贏來更成熟的美，一種閱盡人生的哀愁，為她增加了深度和內容。

「真高興，你終於來了，凱伊。」文生說。

「謝謝你，文生。」

這還是他們第一次直呼對方的名字，而不加稱表親。兩人都不很明白怎麼會這樣，其實也不曾發現這變化。

「小陽①一定帶來了吧？」

「帶來了，他在花園裡。」

「你還是第一次來布拉班特呢。真高興能在這兒做你的嚮導。我們一定要去荒地上長途散步。」

「我很想去。」

她說得溫婉，但毫無熱情。他發現她的聲音更深沉，更迴盪了。他憶起往日在開澤格

拉希特街的舊宅，她如何同情過他。那麼現在他應該向她提起亡夫，安慰她嗎？他知道他應該說些安慰的話，又覺得還是莫勾起她的哀痛為妙。

凱伊感激他的含蓄。亡夫於她是神聖的，她不忍和別人談論他。她也在回憶舊宅中那些快樂的冬晚，回憶她和傅思，和她的父母在爐邊玩牌，文生則遠據一角讀燈下。無聲的痛苦湧上她心頭，一層淡霧遮暗她此刻的烏眸了。文生輕輕地按住她的手，她含著深深顫動的感激仰面望他。他發現痛苦使她變得很敏感。往日她只是快樂的女孩；如今她已是用情受苦的女人了，悲悼的情緒充實她的性靈。他的心中又閃過那古老的格言：

「美從悲來。」

「凱伊，你會歡喜這兒的，」他靜靜地說道。「我成天都在野外畫畫；你一定要陪我去，把小陽也帶去。」

「只怕我會礙你的事呢。」

「哦，不會的！我喜歡有人作伴嘛。一路上有許多好玩的東西，我可以指給你看。」

「那我當然高興去。」

「對小陽也有好處的，呼吸新鮮的空氣，可以長得結實些。」

她輕輕握住他的手。

「我們要做好朋友，對嗎，文生？」

「對，凱伊。」

她放開他的手，望著大路對面的新教堂，但是視而無睹。

文生走到花園裡去，就近端一張長凳給凱伊坐下，又幫小陽築一座小沙屋。他一時竟把海牙帶回來的大消息忘得一乾二淨。

當晚用餐時，他才告訴家裡，莫夫已經收他為徒。平常他是不會轉述戴士提格或莫夫誇獎自己的話，可是席上有了凱伊，他便儘量表現自己的長處。他的母親非常高興。

「你一定事事要聽莫夫姐夫的話，」她說。「他是已經成名了。」

第二天上午，凱伊、小陽和文生一大早便去里斯森林，因為文生想在那邊寫生。他向來懶得隨身帶午餐，可是他母親卻為他們三人準備了一包豐盛的午餐；在她看來，他們不過是去野餐罷了。半途他們看見墓地裡高高的荊球花上有一個喜鵲窩；文生答應為那興奮的男孩找一個鳥蛋。他們穿過松林，滿地都是沙沙作響的松針，又行經荒原上黃色、白色和灰色的沙地。到了一處，文生看見田裡有一把廢犂和一輛篷車。凱伊側立一旁，看小陽嬉戲，默不作聲。文生支起小畫架，把小陽抱進車裡，作了一幅速寫。他從未料到，工作時有個女人伴在身邊，竟有如此愉快。要有她作伴，他就夠滿意了。

三人走過幾座茸草屋頂的茅舍，走上通向魯森達爾的大路。凱伊終於開口了。

「文生，」她說：「看你畫畫的樣子，令我想起從前在阿姆斯特丹對你常有的感想。」

「什麼感想呢，凱伊？」

「你答應不生氣嗎？」

「絕對不會。」

「那麼，說老實話，我就認為你不是做牧師的材料。我知道你一直是在浪費時間。」

「那你為什麼資格告訴你呢，文生。」

「我有什麼資格告訴你呢，文生。」

她把幾卷紅中帶金的秀髮掠到黑色的帽下；路上踩到一條彎溝，她撞向文生的肩頭。

他伸手扶住她的腋下，使她恢復平衡，卻忘記將手縮回。

194

「我曉得你自己會找到出路，」她說。「別人怎麼勸說都不會有用的。」

「現在我記起來了，」文生說。「你曾經警告過我，不要變成一個心地狹窄的牧師。牧師的女兒居然說這種話，也是怪事。」

他熱切地朝她微笑，她的眼色卻轉成憂傷。

「我曉得。可是你看，傅思教會我好多東西，不然我也不會懂的。」

文生把手縮了回來。一提起傅思的名字，他們中間就隔著一道奇怪的無形障礙了。

走了一個鐘頭，三人到了里斯森林，文生重新支起畫架，準備對著一角池沼寫生。小陽在沙地上遊戲，凱伊則在他背後，坐在他帶來的一張凳上。她手裡握著書，可是沒看。她也說不清是因為莫夫誇獎過他，還是因為有凱伊作伴，但他這時的筆觸變得很是穩健。他一口氣畫了好幾張，並不回頭去看凱伊，凱伊也不說話打他的岔，可是有她在身邊，使他有一種幸福的暖意。他要把今天的作品畫得特別精采，好讓凱伊稱讚。

到了午餐時分，他們走了一小段路，來到一座橡樹林子。凱伊將籃裡的食品鋪在一棵陰涼的樹下。空氣寂然無風，沼裡飄來的睡蓮花香溶入了頭頂橡樹的清芬。凱伊帶著小陽，和文生隔籃對坐，又為文生備餐。莫夫和家人圍桌而坐，享用家常晚餐那一幅畫面，浮上他的心頭。

他望著凱伊，心想從未見誰有她這麼秀美。厚實的黃乾酪是可口的，他母親做的麵包也像平日一樣的香甜，可是他吃不下去。一種新的可怕的飢餓在他心裡甦醒了。他目不轉睛凝視著凱伊那嬌嫩的皮膚，精巧的臉蛋，沉思的夜池般的眼睛，和那暫時喪失了豐盈而他相信會再度開放的、飽滿甜蜜的嘴唇。

餐後，小陽枕著母親的膝頭睡著了。文生望著她輕撫孩子的淡色頭髮，追尋什麼似地俯視著那張童稚的臉。他明白，她此刻看到的是反映在孩子身上的亡夫的臉，她此刻還和心愛的男人廝守在開澤格拉希特街的家裡，不是在布拉班特的荒原上伴著表弟文生。

他畫了整個下午，有時讓小陽坐在他懷裡。小陽已經很喜歡他了。文生任他把幾張安格爾紙塗得污黑。他在黃沙地上或笑，或叫，或奔跑，最後總是躍回文生的身邊，問長問短，或是撿來東西，或是要文生逗他玩樂。文生並不在乎；有一個暖和而活潑的小動物在自己身上親熱地亂爬，也是好的。

清秋漸至，太陽落得很早。歸途中，他們在常見的池畔停下步來，望著日落時繽紛的晚霞挾彩蝶的翅膀落在水面，徐徐轉暗，在暮色裡消隱。文生把畫拿給凱伊看。凱伊只淡淡地看一眼，這一眼的印象，她覺得是粗獷而笨拙的。可是文生對小陽很好，她深知痛苦是怎麼一回事。

「我喜歡這些圖畫，文生。」她說道。

「真的嗎，凱伊？」

她的讚美打開了他的心裡久鎖的一道閘門。當初在阿姆斯特丹，她曾如此同情他；現在他正要做的一切，她也會了解的。總之，她似乎是世界上唯一能了解他的人。他無法向家人談自己的計劃，因為他們連他所用的字眼都不懂；和戴士提格及莫夫在一起，又必須保持初學者的謙虛，而這種感覺他並不常有。

他用急驟而散漫的語調傾吐出他的心靈。他愈談愈起勁，步伐也愈為加緊，凱伊簡直要跟不上他。每當他深有所感，他的平衡便忽然飛逝，繼之而來的是往日那種激動而突兀的舉止。下午那彬彬有禮的紳士不見了；眼前這鄉巴佬使她又驚又怕。她覺得他這種突發

的狂態很欠修養，也很幼稚。她不知道，他這麼做，是男人對女人最罕有的，最可貴的恭維。

自從西奧回巴黎以來，一直悶在心裡的所有感慨，他都向她傾吐一盡。他向她訴說自己的理想和雄心，訴說他要把什麼精神貫注到作品裡去。凱伊不懂他何以如此興奮。她不打岔，也不傾聽。她生活在過去，時時刻刻都生活在過去；一個人居然能這麼快樂而堅強地生活在未來，她簡直有點厭惡。文生正在興頭上，完全沒覺察她的畏縮。他手舞足蹈地講下去，直到他提起的一個人名引了起凱伊的注意。

「那休？你是說住在阿姆斯特丹的那位畫家嗎？」

「他以前住在阿城。現在他住在海牙。」

「那就對了。他是傅思的朋友，傅思有幾次帶他來家裡。」

文生突然住口。

傅思！傅思！何苦呢？他已經死了。他已經死了一年多了。到現在她總該忘記他了。他屬於過去，和愛修拉一樣。她何苦老把話題扯回傅思的身上去呢？就算在阿姆斯特丹的時候，他也從未歡喜過凱伊的丈夫。

秋深了。林中松針鋪成的地毯轉成了鏽褐色，脆得瑟瑟作響。凱伊和小陽每天都陪文生去野外寫生。由於在荒原上長途漫步，她的雙頰湧上了一抹紅潤，步伐也比較穩健自如了。如今她帶著縫衣的小籃，十指和文生一樣忙碌。談起她的童年，她讀過的書本，和她在阿城認識的有趣人物時，她的態度也比較活潑、開放了。有文生作伴，凱伊又有了生趣。有凱伊在家，文生也變得可親多了。安娜‧柯妮麗亞和西奧多勒斯感謝上帝這合時的安排，並且竭力拉攏這兩個青家人默許地觀察著他們。

年。

文生愛上凱伊的一切：端莊地籠在黑長衣裡的纖柔的身體；在野外時常戴著的神氣的黑女帽；俯身在他面前時她一股撲鼻的天然體香；談話快時她收嘴的神態；那一對深邃的藍眸探視的目光；從他手裡接去小陽時，她那顫動的手觸及他肩臂的感覺；撼動他性靈深處的她那和諧的喉音，即使他入夢後，也在他心裡低吟；還有她那鮮活光潔的肌膚，他真渴於用飢餓的雙唇飽吻一頓。

現在他才知道，這些年來自己的生活是不完整的，他心裡大量貯藏著的柔情早已乾涸，而戀愛那清涼的泉水從未流到他枯焦的唇邊。只有凱伊在身邊的時候，他才快樂，她的氛圍似乎伸出了手來，將他輕輕撫抱。有她陪去野外，他就工作得迅速而起勁，她獨留家裡的時候，每一根線條都變成了苦役。到了晚上，他總是隔著客廳那大木桌，坐在她對面，儘管是在臨摹日間的畫稿，她那嬌美的臉龐總出現在他和畫紙的中間。如果他偶然擡眼，看她坐在大黃燈的幽影裡，兩人目光相接時，她總是含著又甜又馴的憂傷朝他微笑。他時常覺得再也不能和她保持距離了，真想當著全家的面跳將起來，把她狠狠抱過來，把火熱焦乾的嘴唇浸在她涼泉一般的嘴裡。

他愛的不僅是她的美貌，而是她整個生命和姿勢；她沉靜的步伐，她完美的儀態和舉止，和她一舉一動都表現的高雅修養。

以前他甚至沒有想到，自從他失戀於愛修拉，七年來他有多孤寂。他一生都沒有聽過一個女人對他說一句安慰的話，用滿含柔情的霧眸向他凝望，用手指輕撫他面孔，再繼之以親吻。

沒有女人愛過他。這不是生命，這是死。他初戀愛修拉的時候，還不像這麼糟，因為

198

那是少年時代，他只想給予而已。可是現在，在成人的戀愛之中，他要所取和所予相等了。他知道，除非他新的飢餓有凱伊的熱烈反應來供養，此生將不堪設想。

某夜他讀米舍雷的作品，看到如下的一句：「總需要有一個女人的氣息吹拂你，你才能成為男人。」

米舍雷總是對的。他一直都不能算是男人。儘管他已經二十八歲，他仍然沒有活過。

凱伊之美與愛的清芬吹拂他，他終於變成了男人。

身為男人，他需要凱伊。他迫切而強烈地需要她。他也愛小陽，因為這孩子是他所愛的女人的一部分，可是他恨傅思，全心全力地恨他，因為他似乎無法把這個死人逐出凱伊的心頭。他並不在乎她曾經戀愛和結婚，正如他並不在乎往年因單戀愛修拉而受苦一樣。

兩人都曾在痛苦的熔爐中久經錘鍊，他們的戀愛將因此更為純潔。

他知道他能使凱伊忘掉這位屬於過去的男人。他能使自己的愛情猛烈地燃燒於現在，以燒毀過去。他不久就要去海牙，從莫夫習畫。他要帶凱伊同去，他們可以組織家庭，像他在艾爾布門看見的那種家庭。他要娶凱伊為妻，要她永遠廝守在身邊。他要一個家，要臉上映出他面容的一群孩子。現在他已是一個男人，該乘機結束流浪的生涯了。他的生命裡面需要愛；愛能除去他作品中粗糙的成分，磨圓那些生硬的稜角，用他一向缺乏的現實感使他的作品早趨成熟。他一直不知道自己有多少成分已因缺乏愛情而枯萎；如果知道，他早就熱愛上自己碰見的第一個女人了。愛情是生命的鹽；有了它，人世才有滋味。

現在他慶幸愛修拉不曾愛他了。那時他的初戀多麼膚淺，如今他的愛情多麼深刻豐富啊。如果當時他娶了愛修拉，他永遠也不會了解愛情的真義。他永遠也沒有機會愛上凱伊了！他初次覺悟到愛修拉原是一個膚淺、幼稚的孩子，既不精巧，也不高貴。他竟為一個

「娃娃」痛苦這麼多年!和凱伊相對一小時,勝於和愛修拉廝守終生。以往的路確是難走,可是它終於引他到凱伊的面前,也就不枉此行了。從現在起,生活即將好轉;他要工作,他要戀愛,他的作品就會有銷路的。他倆要在一起過快樂的日子。每一個人的生命都有它的模式,需要慢慢地塑造,才能完成最終的格局。

儘管他性烈情急,他總算努力抑止住自己。有一千次,當他和凱伊單獨在野外,談的都是些毫不相干的話題,他真想大聲呼喊,「聽我說,讓我們不要再這麼假裝無意吧。我要把你抱在我懷裡,一遍,一遍又一遍地吻你!我要你做我的妻子,永遠和我在一起!我們是同命的人,在孤寂之中,誰也缺不了誰!」

他居然忍耐得住,真是一個奇蹟。他總不能晴天霹靂地忽然示愛;那未免太粗魯了。凱伊從不給他開口的機會。她總是躲避愛情和結婚的話題。那麼他該怎麼說,何時說呢?

他覺得他必須趕快了,因為冬天快到了,他必須去海牙了。

最後他再也忍不住了;他的意志崩潰了。一天。他踏上去布里達的大路。文生畫了一上午的掘地的農人。他們傍著小溪,在榆樹蔭下享用午餐。小陽在草地上睡著了。凱伊正坐在籃邊。文生則跪著,拿幾張畫稿給她看。他一邊很快地說著,說些什麼,自己也不知道,一邊覺得凱伊溫暖的肩頭在燙著他的腰身;這一接觸使他激動得無法自抑。他手上的畫稿落了下來,突然間,他把凱伊發狠地抱過來,粗獷而熱情的字眼洶湧著,自唇間迸出。

「凱伊,我再也不能夠瞞住你了!你應該知道我愛你,凱伊,甚於愛我自己!自從第一次在阿姆斯特丹看見你,我就愛你!我要你永遠在我身邊!凱伊啊,告訴我,你也愛我,有一點愛我吧。我們就搬到海牙去住,就我們兩人。我們會有自己的家,會快樂的。你愛

我，對嗎，凱伊？說你要嫁給我吧，親愛的凱伊。」

凱伊始終沒有用力掙扎。她的嘴因驚恐和突變而扭曲了。她沒有聽見他的話，卻抓住了他的含意，她心裡湧起了巨大的恐懼。她那深藍色的眼睛狠狠盯住他，她舉起一隻手搗住唇邊的驚呼。

「不，決不，決不！」她發狠地喘息道。

她掙脫他的擁抱，抓起睡著的孩子，發狂地奔過了原野。文生追上去。驚恐使她的兩腳加速。她在他前面飛逃。他不明白這是怎麼一回事。

「凱伊！凱伊！」他叫道。「不要跑開！」

他的喊聲使她逃得更快。文生一面跑，一面瘋狂地舞動兩臂，頭在肩上搖來擺去。凱伊失足，跌進鬆軟的田畦裡。小陽哭了起來。文生撲跪在她面前的污土上，抓住她的手。

「凱伊，我這麼愛你，你為什麼要逃開呢？你還不明白，我不能沒有你嗎？你也愛我的，凱伊。不要在說，我愛你。我們要忘記過去，凱伊，要開始新的生活。」

凱伊眼中的驚恐轉成了憎恨。她奪回自己的手。小陽此刻已經全醒了。文生臉上凶狠而激動的表情嚇壞了小孩，這怪人口中迸出的狂言使他驚駭。他抱住母親的頸子，哭了起來。

「凱伊，親愛的，你不能說，你有一點點愛我嗎？」

「不，決不，決不！」

她重新越過田野，向大路奔去。文生坐在軟沙地上，呆住了。凱伊奔上了大路，便消逝了。文生跳起身來猛追她，使勁喊她名字。他跑上了大路，眺望她已經遠在前面，仍在奔跑，小孩則抱在懷裡。他停下來，望著他們在轉彎處隱去。他在那裡默站了很久。最後

他重新越過田野，把地上的畫稿撿起。畫稿已經有點沾污。他把午餐食具裝進籃裡，把畫架綁在背上，疲倦地走回家去。

牧師館裡十分緊張；文生一進門，就覺出來了。凱伊已經把自己和小陽鎖在房裡。只有母親和父親在客廳之中。兩老正在談論，他一進來，就馬上住了口；他感覺得出還剩半句話懸在半空。他隨手關上門。他看出父親一定是在盛怒之中，因為他的右眼皮幾乎已蓋下。

「文生，你怎麼可以這樣？」母親泣道。

「我怎麼樣？」他不明白他們究竟責備他什麼。

「像那樣侮辱你的表姐！」

文生想不出要怎麼回答。他解開背上的畫架，放在一角。父親仍舊激動得說不出話來。

「凱伊把詳細的經過告訴你們沒有？」他問道。

父親鬆開了刺痛頸間紅肉的高領子，右手抓緊了桌沿。

「她告訴我們說，你抱住她，說了一大堆瘋話。」

「我對她說，我愛她，」文生靜靜地說。「我不明白，為什麼這算是侮辱。」

「你只有對她說這句話嗎？」父親的語調是冷峻的。

「不止，我還求她嫁給我。」

「嫁給你！」

「不錯。這有什麼值得大驚小怪的？」

「哦，文生，」母親說，「你怎麼會動這種念頭？」

202

「你不也一直在想……」

「可是，我怎麼料得到你會愛上她呢？」

「文生，」父親說，「你曉得凱伊是你的嫡親表姐嗎？」

「曉得。怎麼樣？」

「你不能娶自己嫡親的表姐。那就會造成……那就會造成……」

這位牧師簡直把這個字說不出口。文生走向窗前，凝視園中。

「造成什麼？」

「亂倫！」

文生努力克制自己。他們怎敢用這種陳腔濫調來玷污他的愛情？

「這完全是胡說，爸爸，根本不值得你來說。」

「我告訴你，這是亂倫！」西奧多勒斯吼道。「我不許梵谷家裡有這種罪惡的關係。」

「希望你不是自以為在引用聖經吧，爸爸？表親結婚，常常是可以允許的。」

「哦，文生，我的好孩子，」母親說，「你要是真愛她，為什麼不等一等呢？人家丈夫才死一年。她還在癡心愛他呢。而且你曉得，你又沒錢可以養家。」

「我認為你剛才的舉動，」父親說，「分明是操之過急，不懂世故。」

「爸爸，我要堅決肯定地請你不要再用這些字眼了。我對凱伊的愛，是我這一生最美好的事情。我不要你說成是不懂世故，操之過急。」

他抓起畫架，回到自己的房裡。他坐在床沿上自問，「這是怎麼一回事？我做了什麼事呢？我對凱伊說我愛她，她便逃走了。為什麼？她不要我嗎？」

他掏出煙斗，捧在手裡，過了一會，又放回原處。

文生退了一步。

「不，決不，決不！」

他整夜一遍又一遍地追憶日間的情景，自苦不休。每一遍他總是停在原處。那簡短的回答在他耳中迴盪，像是他末日的喪鐘。

次日近午，他才打起精神走下樓下。緊張的空氣已經解除。母親正在廚房裡，見他進去，她便吻他，同情地摸一摸他的臉頰。

「你睡著了沒有，好孩子？」她問道。

「是的。」

「去阿姆斯特丹嗎？」

「去搭火車。她要回家去。」

「為什麼？」

「你父親送她去布里達了。」

「凱伊在哪裡？」

「哦。」

「她覺得這樣比較好，文生。」

「她有留話給我嗎？」

「沒有，好兒子。坐下來吃早飯吧，好嗎？」

「一句話也不留？關於昨天的事情？她生我的氣了嗎？」

「沒有，她只想回到父母家裡去。」

安娜．柯妮麗亞認為，凱伊說的話，還是不轉述為妙；她只放顆雞蛋在爐火上面。

「那一班火車什麼時候開出布里達？」

「十二點二十分。」文生向廚房裡的藍鐘看了一眼。

「正是這個時候。」他說。

「是的。」

「那我也沒有辦法了。」

「來坐下吧，好兒子。今早我弄了幾條上好的新鮮的醃舌頭[1]。」她繞著他轉來轉去，催他快吃；她覺得，只要他肚子吃飽，一切都會好轉的。

她把廚房的桌面清出一角，為他鋪好桌巾，擺好早餐。

文生知道這樣做能討她歡喜，便將她擺上桌來的東西吃個精光。可是那句，「不，決不，決不！」的滋味，仍然留在他舌端，使他吞下的每口美食都變成苦汁。

■ 譯註

1. 即凱伊之子。

# 「不，決不！」

7

他知道他愛自己的工作，遠勝於愛凱伊。如果他只能兩者擇一，他的心裡是毫無猶豫的。可是他的作品忽然變得平淡無味。他再無興趣工作下去了。他瀏覽掛在牆上的布拉班特時期的代表作，看出他自從愛凱伊以來，已經頗有進步。他知道自己的素描裡面，仍有粗糙和峻厲的成分，卻認為凱伊的愛能使它柔和。他的愛情是認真而熱烈的。再多的「不，決不，決不！」也不能使它冷卻；他認為她的拒絕不過是塊堅冰，只要他按在自己的心上，便會化的。

可是他心頭還有一點疑慮，使他不能安心工作。如果他永遠不能改變她的決心呢？她似乎對於可能有新歡的念頭，都感到良心不安。他要醫好她那過度沉溺於過去的致命重症。他要用他那畫家的拳頭和她那淑女的纖手合作，為他們每日的麵包和幸福努力。

他成天守在房裡，寫熱烈的哀求書給凱伊。過了幾個星期，他才曉得這些信她根本不拆閱。他幾乎每天都寫信給他的知己西奧，藉此抵禦自己心頭的疑慮，和父母及史垂克牧師的圍攻。他痛苦，萬分地痛苦，卻時常掩飾不了自己的痛苦。母親一臉的憐愛，滿口的慰藉，前來看他。

「文生，」她說，「你這樣簡直是用可憐的頭顱去撞石壁嘛。史垂克姨夫說，她的『不』是一成不變的。」

「我才不把他的話當回事呢。」

206

「這可是她親口告訴他的，親愛的。」

「說她不愛我嗎？」

「是啊，還說她永遠不會改變主意。」

「我們走著瞧吧。」

「這件事是毫無希望的，文生。史垂克姨夫說，就算凱伊愛你，除非你一年能賺一千法郎以上，他也不會答應這門婚事的。你知道，你離那條件還遠著呢。」

「不過，媽，有愛就能生活，能生活就能工作，能工作就有飯吃。」

「真美滿，好兒子，可是凱伊是嬌生慣養長大的。她一向過得很闊。」

「她過得再闊，也不能使她快樂。」

「要是你們兩個癡情結了婚，一定要吃大苦頭的；守窮、挨餓、受凍、生病。你要曉得，她家裡是一塊錢也不會幫忙的。」

「這些苦我早就吃過了，媽，嚇不倒我的。我和她在一起，總比不在一起好。」

「可是我的孩子，要是凱伊不愛你呢？」

「只要我能去阿姆斯特丹，告訴你，我就能把她的『不』改成『要』！」

「不能去見自己心愛的女人，不能賺一個法郎去買火車票，他認為這是「人生小悲劇」中最慘的一件。他力不從心，不禁大怒。他已經二十八歲了，十二年來他努力不懈，除了生活上起碼的必需，什麼都不敢享受，可是世界之大，可憐這麼一小筆錢，他都無法到手，買不起去阿姆斯特丹的車票。

他想步行這一百公里，可是他知道走到時一定又髒、又飢、又累。他自己倒不在乎這麼苦，可是如果他走進史垂克牧師家的樣子，就像上次走進皮德森牧師家那樣的話……！

早上才寄了一封長信給西奧，晚上他又坐在桌前寫了一封：

親愛的西奧：

我急需來款去阿姆斯特丹，只要夠用，我就動身。

附上幾張素描；告訴我何以會銷不掉；我怎樣才能有銷路呢？我必須賺點錢，買張車票，去探測那一句「不，決不，決不！」

日復一日，他覺得有一種新生的健康的力量湧上全身。他的愛情使他堅定。他已經驅走了疑慮的種子，他心裡明白，只要他能見到凱伊，使她了解他內心究竟是何許人物，他就能把那句「不，決不，決不！」改變成「是的，永遠，永遠！」他帶著新的活力工作起來；雖然他曉得自己的手腕仍嫌不夠靈活，卻感到一種堅強的自信，相信假以時日，必能克服生硬的技巧，並改變凱伊的主意。

第二天晚上，他寄了一封信給史垂克牧師，將自己的情形解釋清楚。信中的詞句毫不含糊；想起他姨夫口裡會爆出怎樣的咒語，他得意地笑了。父親曾經禁止他寫這封信；牧師館裡正醞釀著一場真正的鬥爭。西奧多勒斯的人生觀只是絕對的服從和謹慎的為人；人性的多變他毫無所知。如果他的兒子不合這種模型，錯的自然是他的兒子，不是這種模型。

「這都得怪你看的那些法文書，」一天晚上，西奧多勒斯隔著桌子說道。「如果你成天跟扒手、凶手為伍，怎能指望你做孝子和紳士呢？」

文生放下米舍雷的作品，含著淡淡的驚奇，擡起頭來。

208

「扒手和凶手？你把雨果和米舍雷叫做扒手嗎？」

「倒不是，可是他們的就是這些」。他們的書裡充滿了罪過。」

「什麼話，爸爸；米舍雷的作品像聖經本身一樣地純潔。」

「我可不要聽你那些褻瀆神明的話，小伙子！」西奧多勒斯義正辭嚴地怒吼道。「那些書全是傷風敗俗。你就是害在這些法國觀念的手裡。」

文生站了起來，繞過餐桌，把「愛情和女人」攤在西奧多勒斯的面前。

「只有一個辦法能使你相信，」他說。「你親自念幾頁看看。你也會心動的。米舍雷不過想幫助我們解決自己的問題，和一些小小的悲劇罷了。」

西奧多勒斯用善人揚棄罪惡的手勢將「愛情和女人」掃到地上去。

「我才不要看呢！」他吼道。「梵谷家裡有個叔祖，中了法國觀念的毒，結果就染上了酒癮！」

「原諒我吧，米舍雷爸爸。」文生撿起書本，喃喃說道。

「我可以請問，為什麼叫米舍雷爸爸？」西奧多勒斯冷峻地說道。「你是想侮辱我嗎？」

「我完全沒有這個意思，」文生說。「可是，我得坦白告訴你，如果我要人指教的話，我情願去找米舍雷，也不來找你。他的話總比較合時。」

「哦，文生，」母親哀求道，「你何苦說這些話呢？你何苦破壞家庭關係呢？」

「是啊，你正是這樣，」西奧多勒斯叫道。「你是在破壞家庭關係。你的行為是不可饒恕的。你最好離開這個家，去別處住吧。」

文生上樓去自己的畫室，坐在床上。他悶悶地想，每次受到重大的打擊，他為什麼坐

在床上，不坐在椅上。他四顧牆上掛著的掘土者、播種者、勞工、縫衣婦、浣衣女、伐木工人和海克的素描。是的，他有發展，他進步了。可是他這兒的工作還沒有結束。莫夫仍在德倫特，還要過一個月才回海牙。他不想離開艾田。他在這兒很舒服；住到別處去要貴得多。在永遠離開艾田以前，他仍需要一段時間突破自己笨拙的手法，抓住布拉班特各種典型的真正精神。父親已經叫他離開家庭，已經真的詛咒過他。可是這些話都是在氣頭上說的。如果他們真的說「滾吧！」真正這個意思的話……他真的就壞到這種程度，要給父親趕出去嗎？

次晨他收到兩封來信。第一封是史垂克牧師答他掛號信的回函。裡面還附上牧師太太一張短簡。他們將文生的生涯毫不含糊地算了一次總帳，告訴他說，凱伊愛的是別人，那人很有錢，最後他們希望他立刻停止對他們的女兒那種不倫不類的攻勢。

「真的，在這世界上，再沒有比牧師之流更離經叛道，更心狠，更庸俗的人了。」文生自語著，一面帶著野蠻的快樂把阿姆斯特丹的來信捏成一團，好像這信就是那牧師一樣。

第二封信是西奧寄來的。

> 「素描畫得很好，我將盡我所能，賣掉它們。同時附上去阿姆斯特丹的路費二十法郎。祝你成功，大孩子。」

210

# 在有些城市裡總是倒楣的

文生走出中央火車站的時候，已是暮色四合了。他急急走上丹洛克街，到了市府廣場，又走過皇宮和郵局，抄近路去開澤格拉希特街。正是商店的店員和機關的員工紛紛下班的時候。

他越過了辛格爾街，在埃倫運河的橋上停立片刻，俯視一條花船上的人們露天圍著一張桌子，正吃麵包和鯡魚的晚餐。他左轉上了開澤格拉希特街，穿過一長列狹窄的佛蘭德式的房屋，終於到了史垂克牧師家的短石級和黑欄杆前。他憶起初來阿姆斯特丹時，第一次站在此地的情景，覺得在有些都市裡，人永遠是倒楣的。

他一路衝過壩路和市中心，可是到了這兒，正要進去，卻感到疑懼和猶豫。他仰視看到閣樓小窗上伸出來的鐵鉤。他心想，要是有人要上吊，到是非常方便。

他踩過寬闊的紅磚路，站在邊石上，俯視著運河。他知道，下一個鐘頭將決定他外在生活的整個道路。只要他能見到凱伊，和她說話，使她了解，一切都可以解決。可是一個少女的前門的鑰匙是握在她父親的手裡。萬一史垂克牧師不讓他進去呢？

一條沙舟緩緩地逆流而上，撑去泊處過夜。船上載的沙已自空艙鏟出，黑舷上尚留著一痕潮濕的黃沙。文生發現船到船尾並未曬著衣服。一個瘦削的男人腋下抵著竹篙，彎腰使勁地撐著，在舷板上一路掙扎，那又沉又笨的沙舟便在他腳下向上游滑行。一個女人圍著污穢的圍裙，坐在船尾，像一塊河水沖成的石頭，一手伸在背後，

掌著笨重的木舵。一個小男孩，一個女孩，和一隻骯髒的白狗都站在艙頂，熱切地注視著開澤格拉希特街沿河的街屋。

文生走上了五級石梯，拉響門鈴。過了一會，女僕出來應門。她向在暗影裡的文生偷張了一眼，認出是他，便用她那稱職的胖軀攔住門口。

「牧師在家嗎？」文生問道。

「不在。他出去了。」她早已受過吩咐。

文生聽見屋裡的人聲。他把女僕粗魯地推開。

「別擋我的路。」他說。

女僕跟上去，想要攔住他。

「全家都在吃晚飯，」她勸道。「你不能進去的。」

文生走過長廊，跨進了餐室。剛進去，他便瞥見一角熟悉的黑衣裙隱入另一邊的門口。史垂克牧師，威廉敏娜姨媽和兩個最小的孩子正在用飯。可是位子卻擺了五個。推開的空椅斜靠在一旁，桌上卻放著一盤煮小牛肉，整塊整塊的馬鈴薯，還有四季豆。

「我攔他不住，老爺，」女僕說。「他直衝進來。」

桌上有兩盞銀燭臺，高擎的白燭射出唯一的光輝。牆上掛著的加爾文像，在昏黃的燭光下，顯得有點怪異。雕花碗櫥上的銀質餐具在暗中閃亮，文生看到那扇高高的小窗，他第一次和凱伊談話，便在那窗下。

「哼，文生，」姨夫說。「你好像愈來愈沒有禮貌了嘛。」

「我要和凱伊說話。」

「她不在家裡。她看朋友去了。」

212

「我拉鈴的時候，她還坐在這位子上的。她已經開始吃了。」

史垂克回顧他的妻子。「把孩子帶出去。」

「好啊，文生，」他說，「你惹了多少麻煩。不只是我，家裡所有的人都受夠了你了。你是個浪子，是個懶漢，是個鄉巴佬，照我看來，簡直是一個忘恩負義的大壞蛋。你好大膽子，來追求我的女兒？這簡直是侮辱我。」

「讓我見見凱伊吧，史垂克姨夫。我有話跟她說。」

「她不想跟你說話。她再也不願多看你一眼！」

「凱伊這麼說嗎？」

「不錯。」

「我不相信。」

史垂克大怒。自從受職傳教以來，這還是第一次被人指為說謊。

「你敢說我是在說謊！」

「除非我聽到她親口說這句話，我絕對不會相信。就算她說了，我也不相信。」

「想想看，當初在阿姆斯特丹，我在你身上浪費那許多寶貴的時間和金錢。」

文生頹然坐在凱伊剛離開的位子上，把兩臂都擱在桌上。

「姨夫，聽我說一下。向我表示，就連一個牧師，在他那三片鐵甲的下面，也有片肉做的心吧。我愛你的女兒。日日夜夜，每一刻我都在想她，念她。你是為上帝工作的，看在上帝的分上，給我一點慈悲吧。別對我這麼殘忍。我曉得自己還沒有成功，可是如果你能給我一點時間，我會成功的。給我一個機會，向她表示我的愛吧。讓我向她解釋，她為什麼必須愛我。你一定也戀愛過一次的吧，姨夫，你該曉得一個人要吃多

少苦。我已經苦夠了；讓我也有一次嘗一點點幸福吧。只要給我一個機會追求她，我只求你這一點。這種寂寞和痛苦，我不能再忍受一天！」

史垂克牧師向他俯視了一會，然後說道，「你就這麼沒用，這麼懦弱，這點苦都受不了嗎？難道你要永遠哭訴這件事嗎？」

文生猛地跳了起來。他失去了一切溫和的感覺。要不是兩人站在桌子的兩邊，中間還隔著銀燭臺上兩枝長燭，年輕的一位就要揍那位牧師了。逼人的死寂在室中沉吟，兩人對立著，怒視著對方眼中反射的點點燭光。

文生‧梵谷也不知道過了好久。他舉手湊近燭火。

「讓我和她說話吧，」他說，「我能把手放在這火上燒多久，就說多久。」

他翻過手來，把手背放在燭火上面。室中的光線暗了下去。燭火的烏煙立刻薰黑了他的皮肉。幾秒鐘後，手背轉成了灼熱的生紅色。文生一直凝視著姨丈，毫不退縮。五秒鐘過去了。十秒了。他手背的皮膚開始冒煙。史垂克牧師兩眼圓睜，滿是恐怖。他像是癱瘓了。他幾度想要開口，想要動彈，都毫無辦法。他被文生那一對殘酷的、搜索的目光緊緊地捕住了。十五秒過去了。冒煙的皮膚裂了開來，可是那手臂毫不顫動。史垂克牧師終於猛然一震，清醒了過來。

「你這瘋子！」他竭力喊道。「你這神經病！」

他撲過桌來，將文生手下的燭火奪了過去，一拳打滅。接著他俯身到最近的燭火前面，猛一口氣把它吹熄。

房間完全陷入黑暗。兩人用手掌扶著桌子對立著，向暗中透視，一無所見，卻又分外清楚地看到對方。

「你瘋了！」牧師吼道。「凱伊全心全意地瞧你不起！滾出去，再也不准進來！」

文生沿著黑暗的街道，一路慢慢地摸索著，最後發現已到了城郊。他立住腳，凝視著下面那一條半鹹的死運河，一陣止水的氣味，熟悉而又臭中帶甘，撲向他鼻孔。街角的煤氣燈照在他左手上——深厚的本能剛才把作畫的右手留在身邊——他看見皮上有一個黑洞。他又走過一列狹小的水道，依稀嗅到久被遺忘的海水氣味。最後，他發現已走到孟德‧達‧科斯塔家附近。他蹲在一條運河的邊上。他向那一層厚而綠的「克魯斯苔」上投了一塊卵石，它沉了下去，完全看不出底下有水。

凱伊從他的生命裡消失了。那句「不，決不，決不！」是迸自她心靈的深處。她的呼聲已經移植過來，成為他的一部分。它在他腦中撞擊，一遍一遍地喊道，「不，你永遠，永遠也見不到她了。你再也聽不見她婉轉的低吟，看不到她深藍的眼裡的笑意，感不到她溫暖的肌膚撫摸你臉頰了。你永遠也嘗不到愛情，因為愛情並不存在，不，就算你能把自己的肉放進燃燒的痛苦之爐裡去，那一刻工夫，它也不能存在！」

一陣無聲的劇痛湧上他的咽喉。他將左手舉到嘴邊，堵住這一聲呼喊，不讓阿姆斯特丹和全世界知道，他已被審判，被判為一文不值。在唇上，他嘗到單戀那苦澀的餘燼。

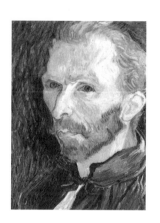

海牙 | **3**

# 第一間畫室

莫夫仍在德倫特。文生在艾爾布門的附近尋了一會，總算在萊恩車站後面找到一間小屋，月租十四法郎。那畫室——直到文生來租以前，只是一個房間而已——相當寬大，有一個小凹房可供炊煮，還有一扇朝南的大窗。一角低蹲著一個火爐，有一條黑色長管通入近天花板處的牆壁。牆紙是乾淨，灰沉的色調；透過大窗，文生可以看見房東家的堆木場，一片綠色的牧場，後面又是一片沙丘。畫室位於海牙和東南郊外牧場間最外面的一條叫做森魁格的街上。萊恩車站隆隆進出的火車在屋上撒下了一層烏煙。

文生買了一張結實的餐桌，兩張廚房用椅，還有一張毛毯，準備睡在地板上時蓋用。買完這些，他的一點錢也就光了，可是下月一號已經快到，西奧和他約好每月供他一百法郎，不久就會寄來。正月嚴寒的天氣不容他去戶外工作；他既無錢僱用模特兒，只好坐待莫夫歸來。

莫夫終於回到艾爾布門。文生立刻跑去他的畫室。莫夫正興沖沖地支起一張大畫布，額前的濃髮直掃到眼前。他正要開始今年的大計劃，畫一張要送去沙龍的油畫，畫題則已選中斯開文寧根海邊用馬拖上岸來的一條漁舟。莫夫和太太吉蒂一直認為，文生要來海牙的事，十分渺茫；他們知道，幾乎每個人一生之中，都有一個時期，隱隱約約地想來海牙做什麼藝術家的。

「你果然來海牙了。好極了，文生，我們教你做畫家吧。你找到住處了沒有？」

「找到了，我住在森魁格街一百三十八號，就在萊恩車站背後。」

「那很近。你手頭夠用嗎？」

「嗯，怎麼大佈置我可沒錢。只買了一張桌子，兩把椅子。」

「還有張床，」吉蒂說。

「不，我一直睡在地板上。」

莫夫向吉蒂低聲說了幾句話，她便去屋裡，不一會取來一個錢包。莫夫抽出一張一百荷盾的票子。「這個錢借給你，文生，」他說：「去買張床；夜裡可要好好休息。房租付過了嗎？」

「還沒呢。」

「那就付了吧，了一件心事。光線怎麼樣？」

「光線很充足，可是只有一扇窗子，朝南。」

「那不行；最好想個辦法。每隔十分鐘，太陽就會改變你對象的光線的。買幾塊布簾吧。」

「我不愛向你借錢，莫夫姐夫。你願意教我已經很好了。」

「胡說，文生；每個人一生總有一次必須成家立業的。到頭來，還是自己有家具比較上算。」

「是啊，真是這樣。我希望不久就能賣掉幾張素描，把錢還你。」

「戴士提格可以幫您忙。當時我比你還年輕，正開始學的時候，他就買我的畫了。不過你也得開始畫水彩和油畫。單調的鉛筆畫是沒有銷路的。」

莫夫雖然身材魁梧，動作卻很緊張，愛作快速的衝刺。他只要一看到自己正找著的東

西，便聳起一個肩頭，朝那方向撲去。

「諾，文生，」他說道，「這兒是一個畫匣子，裡面有幾種水彩顏料、畫筆、調色板、調色刀，油料和松節油。我教你怎麼拿調色板，站在畫架的前面。」

他教了文生幾種基本的技巧。文生很快便領會了他的意思。

「好極了！」莫夫說。「我老以為你是個傻子，現在看來你並不是。你可以早上來這兒畫水彩。我可以為你提名，做柏爾克里社的特別會員；你可以每星期抽幾個晚上去那兒畫模特兒。此外，也給你機會和別的畫家來往來往。等你有了銷路，就可以做正式的會員了。」

「是啊，我想畫模特兒。我要設法每天僱一個來畫。只要我把握住了人體，別的一切就自然順手了。」

「對，」莫夫表示同意。「最難畫的就是人體，可是一旦給你把握住了，樹啦，牛啦，落日啦，就簡單了。有些畫家忽略人體，是因為覺得人體太難畫。」

文生買了一張床，買了窗簾布，付了房租，又將布拉班特的畫稿釘在牆上。他知道，這些畫是賣不掉的，它們的缺點也顯而易見，可是這些畫卻出於自然，畫來都帶著一種熱情。他指不出來，熱情究竟在哪兒。也說不出怎麼會在那兒的；在他認識德波克之前，他甚至沒有悟出這種熱情的全部價值。

德波克很討人喜歡。他出身良好，舉止可親，收入固定，曾在英國念書。文生在古伯畫店見到他。德波克在各方面都恰和文生相反；他的人生觀很隨便，沒有事情使他煩心或振奮，他的整個骨架都是纖小的，嘴巴的長度正如兩個鼻孔的寬度。

「去我那兒喝杯茶好嗎？」他問文生。「我有幾張近作要給你看看。我想，自從戴士提

220

格賣我的作品以來，我有了一種新的銳氣。」

他的畫室設在海牙的貴族區，威廉斯公園。四壁都掛著灰色的絨帷。鋪有豪華坐墊的長椅斜倚在每個牆角。此外還有煙桌，滿是書本的書架，和東方的地氈。文生想起自己的畫室，自感像個隱士。

德波克燃起供著俄式水壺的煤氣爐子，又差管家去買餅。接著他從壁櫥裡取出一幅油畫，倚在畫架上。

「這是我最近的作品，」他說。「你抽根雪茄慢慢看好嗎？這幅畫最宜抽著菸看；你絕對想不到的。」

他的語調輕鬆自得。自從戴士提格發現了他，他的自信簡直天一般高。他知道，文生會喜歡這幅油畫的。他抽出一支俄國長菸，這玩意兒使他名聞海牙；一面注意文生臉部可有流露匆匆的評斷。

文生透過德波克名貴雪茄的藍煙，注視那幅油畫。從德波克的神態，他感到藝術家向陌生的眼睛首次展示自己的創作時，那一瞬間可怕的不安。他該怎麼說呢？這幅風景畫得不算壞，可是也不能算好。它太像德波克的個性了……隨便。他記起，一位年輕的後起之秀竟敢擺出降低身分的神態來評他作品的時候，他曾多麼憤怒而難過。雖然這幅畫是屬於一覽無遺的一流，他仍舊研看下去。

「你對於風景畫是有一手的，德波克，」他說。「你真懂得怎樣使它迷人。」

「哦，謝謝你，」德波克說著，對於自以為是恭維的話，感到頗為滿意。「來杯茶好嗎？」

文生雙手緊握茶杯，深恐把茶潑在豪華的地氈上。德波克走到銅壺前面，為自己也倒

了一杯。文生竭力希望對德波克的作品不加壞評。他喜歡德波克這個人，想和他交個朋友。可是客觀的畫家在他的心中昂起，他忍不住要批評。

「這張油畫只有一點我不怎麼喜歡。」

德波克自管家手裡接過盤子，說道，「吃個餅吧，老友。」

文生推卻了，他不懂怎麼能一面吃餅，一面把茶杯擱在膝頭上。

「你說你不喜歡什麼？」德波克不在意地問道。

「你的人體。看來好像不大真實。」

「你曉得，」德波克在舒適的長椅上悠然欠身，向他招認說，「我早就想好好搞人體畫，可是總像抽不出空來。我總是僱個模特，畫上幾天，總是忽然又會對什麼風景畫之類發生興趣。說來說去，風景畫不折不扣是我的拿手戲，所以我何必費事去弄人體畫，對嗎？」

「而我，就在畫風景的時候，」文生說，「也想在裡面表現一點人體的味道。你的作品比我是高出好幾年了，何況，你已經是公認的畫家。可是你允許我提供一句善意的批評嗎？」

「歡迎。」

「那麼，我該說你的作品缺乏熱情。」

「熱情？」德波克俯身在銅壺前面，一目斜睨著文生，問道。「那許多種熱情，你是指哪一種？」

「那倒不大容易解釋。可是你的感情似乎有點模糊。在我看來，它還可以表現得強烈一些。」

222

「你看，老朋友，」德波克坐直了身子，注視自己的一幅油畫說。「我總不能就因為人家要我表現感情，就把感情嘔在整個畫面上啥，對嗎？我看見什麼，感覺什麼，就畫什麼。如果我不覺得有什麼狗屁感情，我怎麼能把它塗在畫筆上去呢？一個人總不能去蔬菜店買成磅成磅的感情啥，對嗎？」

和德波克的畫室相比，文生的畫室幾乎是簡陋而淒涼了，可是他明白這種樸素也有其好處。他把床推向一角，又將炊具藏好；他要把這個地方當畫室，而不是住家。西奧這個月份的錢尚未匯到，好在莫夫的借款還剩下幾個法郎，他便用來僱模特兒。他搬進自己的畫室沒有多久，莫夫便來看他。

「我只走十分鐘就到了，」他說著，打量了一周。「對，這就行。應該是朝北的光線，不過這樣也行。這樣可以使疑心你外行而遊蕩的那些人，有一個好印象。我看，你今天在畫模特兒的吧？」

「是的。天天都畫。就是太貴了。」

「可是結果最上算。你欠用嗎？文生？」

「謝謝你，莫夫姐夫。我還可以維持。」

「放心好了，」莫夫興高采烈地說道。「你起碼得蹭蹓十張鉛筆畫底子，才能把畫筆握得像個樣子。你最近在布拉班特的素描，拿幾張來給我看看。」

文生出示近作。莫夫在技巧上不愧是行家，只須寥寥數語，便能把一張作品的基本毛病指出來。他袋裡只剩一個法郎，僅夠一天的伙食，文生塗得一團糟。「你起碼得蹭蹓十張鉛筆畫底子，才能把畫筆握得像個樣子。」

莫夫花了一個鐘頭，教他怎麼塗水彩，怎麼把顏色沖掉。

只是他要的是莫夫慷慨的教益；錢實在是不重要的。

他認為要莫夫負擔他的經濟，是不智之舉。

病說個透徹。他從不說「這不行」就住了口。他總是加上一句，「這樣畫畫看。」文生用心地聽著，他知道莫夫不但對他是這麼說，就是自己畫壞了一張油畫，對自己也會這麼說的。

「你能畫，」莫夫說。「畫了一年鉛筆畫，對你很有益處。如果不久我看到戴士提格買你的水彩畫，也不會感到意外的。」

可是兩天後，文生袋裡不名一文的時候，這句堂皇的安慰話對於他可沒有多大幫助。這個月份已經過了好幾天，西奧的一百法郎還沒有寄到。出了什麼事嗎？西奧生他的氣了嗎？難道西奧會在他事業正要開頭的時候，背棄他嗎？他在外衣口袋找到一張郵票；總算有辦法寫信給弟弟，請他將款子起碼寄一點來，讓他解決伙食，同時偶爾僱個模特兒。

一連三天，他一口東西都沒有吃，早上去莫夫家學畫水彩，下午去湯食店和三等車候車室速寫，晚上則去柏爾克里社或是莫夫家裡繼續作畫。他怕莫夫會發現他的現況，對他灰心。他明白，莫夫雖然漸漸歡喜他，可是只要他的問題影響到莫夫的創作時，莫夫會不加考慮，將他丟開的。吉蒂留他晚餐的時候，他便婉拒了。

他那枵腹深處的低沉而遲鈍的撐痛，使他憶起礦區的日子。難道他注定要終生挨餓嗎？難道什麼地方他都享不到片刻的舒適或安靜嗎？

第二天他吞下了自尊，去見戴士提格。也許他能從養活海牙一半畫家的人物那裡，借到十塊法郎。

戴士提格偏又出差去巴黎了。

文生發起燒來，不能再握鉛筆。他倒在床上了。第二天他拖著病軀又去普拉茲，發現戴士提格在店裡。戴士提格答應過西奧要照料文生。他借給文生二十五法郎。

「我一直想去看看你的畫室，文生，」他說。「我會很快去看你。」

文生回答得很有禮貌。卻十分吃力。他只想趕快走開，去吃東西。他在來古伯畫店的路上曾經想到，「只要能借到一點錢，我就沒問題了。」可是現在有了錢，他反而覺得更難過。他感到絕對的被棄的寂寞。

「吃了晚飯就好了。」他自慰道。

食物驅走了他胃裡的痛苦，但寂寞藏在他心中不可捉摸的地方，那痛苦卻無法消除。

他買了一點廉價的菸絲。走向寓所，躺在床上，抽起煙斗來。對於凱伊的渴望挾著可怕的力量重來襲他。他感到極為難過，簡直不能呼吸。他從床上一躍而起，打開窗子，把頭伸進雪封的一月之夜。他想起了史垂克牧師。一陣涼意透過他全身，好像在教堂冰冷的石壁上靠得過久似的。他關上窗子，拿起帽子和大衣，跑上街，向他在萊恩車站前面見過的一家酒店跑去。

## ｜2｜

# 克麗絲丁

酒店的門口掛了一盞油燈，櫃臺上也有一盞，店的中央則半籠在陰影裡。牆邊倚著幾張長凳，前面擺著有斑點的石面的桌子。這是做工人生意的酒店，褪色的四壁，水泥的地

板，與其說是安樂窩，不如說是避難所。

文生揀了一張桌子坐下，疲乏地靠在牆上。當他有事做，有錢吃東西僱模特兒的時候，還不像這麼慘。可是他能找誰來陪陪他，無心地，親切地，隨時聊聊天呢？莫夫是他的老師，戴士提格是個忙碌的大畫商，德波克是個有錢的交際人士。也許一杯濁酒可以澆他的塊壘。明天他就能工作，一切都會顯得好轉的。

他慢慢地喝著酸紅酒。店中酒客很少。他對面坐著的像是個工人。靠近櫃臺的角落裡坐著一對夫婦，女的穿得非常俗豔。旁邊的桌畔是一個單身的女人。他並沒有看她。

酒保走了過來，對那女人粗聲說，「還要酒嗎？」

「一個錢也沒有。」她答道。

文生轉過身去問道。「過來一起喝一杯好嗎？」

那女人朝他望了一下，說，「好的。」

酒保端來一杯酒，拾起二十個生丁走了。桌子都靠得很近。

「謝謝你。」那女人說。

文生向她熟視。她不年輕也不美麗，有點憔悴，她的年華已經逝去。她的身材纖細，骨架勻稱。他注意到她握著酒杯的手；這不是凱伊那種淑女的手，而是操勞慣了的手。半籠在燈影裡，她使他想起了薩丹或是史丁畫中的奇異人物。她的眼色憂鬱，可是裡面仍含著一絲活力。她的鼻子彎曲，中段隆起，上唇有一片隱隱的鬚毛。

「別客氣，」他答道。

「我叫克麗絲丁，」她說。「你呢？」

「很感激你來陪我。」

「文生。」

「你在海牙做事嗎？」

「是的。」

「你做什麼事？」

「我是個畫家。」

「哦，那種生活也很苦，是嗎？」

「有時候是的。」

「我是洗衣服的。那是指洗得動的時候。可不是一直那樣。」

「那你怎麼辦呢？」

「我在街上拉客很久。病得洗不動的時候，就上街幹那一行。」

「洗衣服很苦吧？」

「當然了。他們要我們洗十二個鐘頭，不給錢的。有時候洗了一整天，還得去接個男人，才餵得飽孩子。」

「你有幾個孩子了，克麗絲丁？」

「五個。現在肚裡又懷了一個。」

「你的丈夫死了嗎？」

「孩子都是跟生客生的。」

「那就麻煩了，對嗎？」

她聳聳肩頭。「耶穌基督。開礦的總不能因為怕死就不下坑啥。對不對？」

「對。你曉得有誰是他們的父親嗎？」

「只記得第一個狗娘養的。我連他們的名字都不曉得。」

「現在你肚裡的這個呢？」

「嘿，我也搞不清楚。那時我病得洗不動衣服，常常上街去拉客。也無所謂。」

「再喝一杯好嗎？」

「來杯杜松子苦酒吧。」她伸手去錢包裡，掏出了一段粗黑的菸頭，把它點著。「你也不像是得意的。」她說。「你的畫賣得掉嗎？」

「賣不掉，我剛起頭。」

「看你年紀滿大了，才起頭。」

「我才三十。」

「看起來有四十了。你怎麼過日子呢？」

「靠弟弟寄一點錢來。」

「哼，也不比他媽的洗衣服壞嘛。」

「你跟誰住在一起呢，克麗絲丁？」

「我們都住在母親的家裡。」

「她曉得你去接客嗎？」

「我的天，曉得啊！她叫我去的。她一輩子幹的就是這個。我和我弟弟就是這麼生的。」

那女人縱聲大笑，卻不是因為開心。

「你弟弟做什麼呢？」

「他弄了一個女人在家裡。他幫她出去拉客。」

「這對你五個小孩不大好吧？」

「沒關係。總有一天他們也要幹這個的。」

228

「這都是無理可喻的，對嗎，克麗絲丁？」

「傷心也沒用。我可以再來杯杜松子苦酒嗎？你的手怎麼啦？一大塊焦黑的傷口呢。」

「給火燙了。」

「哦，那一定很痛。」她輕輕捉住他的手。

「不，克麗絲丁，沒什麼。我自己要燙的。」

她放下他的手。「你怎麼一個人來這兒呢？沒有朋友嗎？」

「沒有。我的弟弟，他又在巴黎。」

「一個人真感覺寂寞，對嗎？」

「是啊，克麗絲丁，寂寞得可怕。」

「我也是一樣。家裡有那些孩子，還有我母親和弟弟。還有我接的那些男人。可是你總是一個人在過日子，對不對？人多不算數，最要緊是找到真心喜歡的人。」

「你可有喜歡過誰嗎，克麗絲丁？」

「第一個男人，我那時才十六。他有錢，可是礙著家裡，不能娶我。不過他給錢養那小孩，後來他死了，留下我，一分錢也沒有。」

「你幾歲了？」

「三十二了。生孩子嫌大了。免費診所的醫生說，這一胎我會死的。」

「不會的，只要有醫生好好照料。」

「去哪兒請人照料？我又沒存錢。免費診所的醫生是不管的；找他們看病的女人多著呢。」

「你就沒辦法弄點錢嗎？」

「有是有。只要我連著兩個月，整夜上街去接客。可是那樣，比生小孩還要死得快。」

兩人沉默了半晌。「你出了酒店，上哪兒去呢，克麗絲丁？」

「我洗了一整天的衣服，累死了，在這兒喝一杯。他們說是要給我一個半法郎，可是要拖到星期六才給錢。我要有兩個法郎才吃得飽。本來打算歇一歇再去接客。」

「讓我跟你去好嗎，克麗絲丁？我很孤單。我想去。」

「當然好。我也省點事。再加你人也好。」

「我也歡喜你，克麗絲丁。剛才你握起我燒傷的手……我也記不清上次有多久了，不過這是第一次有個女人對我說體己話。」

「那就怪了。你並不難看，舉動也很秀氣。」

「我就是愛情不得意。」

「哦，總是這樣的，是不是？我可以再來杯杜松子苦酒嗎？」

「聽著，你和我用不著喝醉酒來增加感情。把我剩得下來的錢都放到你袋裡去吧。很抱歉，只有這一點。」

「看樣子，你比我還需要錢用呢。你來就是了。等你走了，我會再找個男人，去賺那兩個法郎。」

「不行。你把這錢拿去，我出得起。剛問一個朋友借了二十五個法郎。」

「好吧，我們走吧。」

回家的路上，兩人在暗街上彎來繞去，像老朋友似地隨便交談。她向他訴說自己的過去，也無自憐，也無埋怨。

「你做過模特兒沒有？」文生問她。

「年輕時做過。」

「那為什麼不做我的模特兒呢？我不能給你多少錢，每天一個法郎也出不起。不過等我有了銷路，就可以給你兩個法郎，這總比洗衣服好些。」

「那，倒不錯。我可以把小孩帶來，給你免費畫。等你畫我畫厭了，還可以畫我的母親，她也想不時找點外快，賺個把法郎。她是做雜工的。」

最後兩人走到了她家。一座粗陋的石屋，平房，有個院子。「不會碰見誰的，」克麗絲丁說。「我的房間就在前面。」

她住的是一個樸素簡單的小房，素淨的牆紙有一種安靜的灰色調子，像薩丹的畫，文生想著。地板上鋪著一張蓆子和一條深紅色的舊氈。一邊牆角放著一個廚房用的普通爐子，另一邊是一座抽屜櫃子，中間則橫著一張大床。這是一個真正女工之家的內貌。

第二天早上文生醒來，發現自己不是孤零零一個，曙色裡看見身邊還躺著一個人時，這世界似乎是可親得多了。痛苦和寂寞消逝了，代之而來的是深厚的安寧之感。

— 3 —

# 有進步了

早上他收到西奧的來信，內附一百法郎。月初過了好幾天，西奧才設法將錢匯來。他

衝出房去，在附近找到一個正在自己屋前花園裡掘土的老嫗，問她可願做他的模特兒，代價是五十生丁。老嫗欣然允諾。

回到畫室，他使老婦襯著睡意沉沉的背景，坐在煙囪和爐子的附近，一旁還擺個小銅茶壺。他尋找的是色調；這老嫗的頭部正蘊藏著大量的光和生命。他將四分之三的水彩調成黃綠色的調子。老婦倚坐的那個角落，他處理得很柔和、輕婉，富有感情。有一個時期，他的作品曾是生硬、乾澀而脆薄；可是現在他的作品流動了。他向紙上辛苦經營著素描，把自己的意念表現得恰到好處。他感激克麗絲丁為他所做的一切。在他的生命裡，愛情的欠缺帶給他無限痛苦，可是對他並無妨害；但是性的不足卻能使他藝術的泉源涸竭，致他的死命。

「性是潤滑劑，」他一面流暢而輕鬆地畫著，一面喃喃自語。「奇怪，米舍雷爸爸為什麼從來不提起。」

有人叩門。文生開門，請戴士提格進來。他的條紋褲子摺得筆直，圓頭褐色皮鞋亮得像面鏡子，鬍子修得非常講究，頭髮在一邊整齊地分開，領子潔白無瑕。

戴士提格看到文生有一間真正的畫室而且正在努力工作，衷心感到滿意。他樂於見到年輕的畫家成名；這是他的興趣，也是他的行業。可是他喜歡的那種成功，是來自循規蹈矩的預作安排的途徑；他覺得，一個人與其打破一切格律而成功，不如遵循傳統的規則而失敗。在他看來，比賽的規則遠比爭取勝利更重要。戴士提格身為良善而光明的人物，他希望別人也都能良善而光明。他決不承認，某種環境能化邪惡為良善，使罪惡得救。賣畫給古伯畫店的畫家們也明白，他們必須循規蹈矩。只要他們違反了德行的戒條，那即使他們的作品成為傑作，戴士提格也不肯代售的。

「嗯，文生，」他說，「我喜歡乘你工作的時候突然來看你。我最愛這樣來拜訪我的畫家。」

「謝謝你特意來看我，戴士提格先生。」

「別客氣。自從你搬來之後，我一直就想來看看你的畫室。」

文生四顧室內的床、桌、椅、爐和畫架。

「沒什麼好看的。」

「沒關係，努力畫吧，不久你就買得起好些的家具的。莫夫告訴我，你正開始畫水彩；現在水彩畫的銷路很好。我可以幫你賣幾張，你弟弟也可以幫忙。」

「我正朝這方面努力呢，先生。」

「你好像比我昨天見你的時候神氣得多。」

「是啊，我本來不舒服。昨夜就好了。」

他想起酸酒，杜松子苦酒，和克麗絲丁；如果戴士提格曉得了，會怎麼說呢？想著，他不禁顫抖起來。「你想看看我幾張畫嗎，先生？你的感想能使我得益。」

戴士提格站在黃綠色背景襯著的，繫白圍裙的老嫗前面。他的緘默不像文生記憶中在普拉茲時的那麼固執了。他扶著手杖過了片刻，又把手杖掛在臂上。

「不錯，不錯，」他說，「你快了。莫夫會把你教成水彩畫家的，我看得出來。再花點時間，就行了。你要趕緊啊，文生，趕緊自己賺錢用。一個月給你一百法郎，西奧也挺吃力的；上次去巴黎，我看得出來。你得趕快維持自己的生活。不要好久，我就能買你幾張小畫了。」

「謝謝你，先生。多謝你關心。」

「我只想幫你成名，文生，成名了，古伯畫店也有生意。一等我開始銷你的畫，你就可以租一間好些的畫室，買幾件好衣服，出去跟人交際交際。這些都免不了的，假如你以後還要銷油畫。好吧，我還得趕到莫夫家去。他畫給沙龍的那張斯開文寧根的作品，我要看看。」

「你要再來啊，先生？」

「來，當然來。過一兩個星期。記住，要努力工作，拿點進步給我看看。你可不能叫我每次白來，知道吧。」

他和文生握過手，便走了。文生重新發憤工作。只要他能維生，只要能靠他的作品維持最單純的生活，他也就別無他求了。那時他就能獨立，不必再拖累別人。最要緊的一點便是，他不必拚命趕了；他可以從容而堅定地摸索自己的道路，走向他追求的成熟表現。

下午，他收到德波克一封粉紅色信箋的短簡。

　親愛的梵谷：

　明晨我準備把阿爾慈的模特兒帶去你的畫室，和你一同繪畫。

　　　　　　　　　　　　　　德波克

結果阿爾慈的模特兒是一個很秀麗的少女，每次索價一個半法郎。文生很是高興，因為他自己是絕對僱不起她的。小爐子裡炭火旺盛，模特便在爐邊脫衣取暖。在海牙，只有職業性的模特兒才肯裸體受畫。文生為此大冒其火；他要畫的是老叟和老嫗的人體，因為那才有色調，有個性。

234

「我把自己的菸袋帶來了，」德波克說，「還有我管家做的一點午餐。我想我們也懶得費事出去吃了。」

「讓我抽抽你的菸看。我的早上抽，嫌辣了一點。」

「我好了，」模特兒說。「可以教我擺姿勢了嗎？」

「坐著好還是站著好，德波克？」

「我們先試試站的吧。我新畫的風景裡面，正有幾個人站著。」兩人畫了將近一個半小時，那模特兒便累了。

「我們畫她坐下來吧，」文生說。「坐著的姿勢輕鬆些。」

兩人各自俯身在畫板前面，一直畫到中午，只偶或跟對方埋怨光線或菸味。於是德波克解開了午餐，三人就圍爐吃起來。大家嚼著薄麵包夾冷肉和乾酪，一面研究上午的畫稿。

「真奇怪，只要你一開始吃東西，對自己作品的看法，就客觀得多了。」德波克說。

「我可以看看你畫的嗎？」

「歡迎。」

德波克把這女孩的臉畫得很像，可是她那肉體的特性一點都沒有表現出來。這只是一個正確的人體。

「喂，」德波克望著文生的畫稿叫了起來，「你把她的臉畫成什麼樣子了？這就是你所謂的帶有熱情嗎？」

「我們又不是在畫人像，」文生答道。「我們在畫人體嘛。」

「我還是第一次聽說，面孔不屬於人體。」

「看看你畫的肚子吧。」文生說。

「有什麼毛病嗎？」

「你這個肚子看上去，好像裡面全是熱氣。我看不出裡面有一吋腸子。」

「你憑什麼看得出？我才看不出這可憐的女孩有什麼肚腸掛出來呢！」

那模特兒只管吃，笑都不笑一下。總之她認為所有的畫家都是瘋子。文生把自己的畫稿擺在德波克的畫稿旁邊。

「如果你仔細看，」他說。「我這張肚子裡全是肚腸。你看著它，就知道曾經有多少頓的食物，通過了這些累人的九曲迴腸。」

「這跟畫畫有什麼關係？」德波克問道。「我們又不是內臟專家，對嗎？別人欣賞我油畫的時候，我要他們看見林中的煙霧，雲後火紅的落日。我可不要他們看到肚腸。」

每天上午，文生一大早便與沖沖出門去找當天的模特兒。有一次找到一個鐵匠店的徒弟，有一次找到蓋斯特街瘋人院裡的一個老婦，有一次找到泥炭市場上的工人，又有一次找到猶太區的一個祖母和她的孫子。僱模特兒很花錢，他知道這些錢本該省下來做月底的伙食費。可是要他住在海牙，跟莫夫學畫，而又不能全速邁進的話，又有什麼好處呢？要吃，可以等到成名以後。

莫夫不斷地耐心教他。每天早晨，文生跑去艾爾布門，在那忙碌溫暖的畫室裡工作。有時也因為自己的水彩畫得又濃、又污、又沉悶，不免感到氣餒。莫夫只是發笑。

「當然一下子是畫不好的，」他說。「如果『現在』你就畫得鮮明的話，也不過有這麼一點俏皮，說不定過一陣又會變得遲鈍的。現在你拚命畫，畫得沉悶，可是後來就會畫得流暢，變得鮮明的。」

「話是不錯，莫夫姐夫，如果一個人要靠賣畫來掙錢的話，他該怎麼辦呢？」

「聽我的話，文生，如果你想速成，你就會斷送自己藝術的生命。時新的畫家往往只是一時的畫家。在藝術的世界裡，『誠實乃上策！』這古老的格言是不會錯的。與其養成討好觀眾的趣味，不如在嚴肅的畫稿上多下點工夫。」

「莫夫姐夫，我是要忠於自己，要用粗獷的筆調來表現嚴肅而真實的東西。可是需要維持生活的時候⋯⋯我畫了幾張畫，我想戴士提格也許可以⋯⋯當然我明白⋯⋯」

「讓我看看。」莫夫說。

他對那些水彩畫匆匆一瞥，便把它們撕得粉碎。「守住你自己的粗獷作風，文生，」他說，「別跟在那些玩票的和賣畫的背後瞎跑，讓愛好你的觀眾來將就你吧，到時候你會豐收的。」

文生向地上的碎紙掃了一眼。「謝謝你，莫夫姐夫，」他說。「我正需要這種教訓。」

當晚莫夫舉行了一個小規模的酒會，一群畫家湧了進來；其中魏森布魯奇以批評他人作品奇苛而有「無情刀」之稱；此外尚有布賴特奈、德波克、巴庫森和傅思的朋友那休。

魏森布魯奇身材矮小而精神龐大，沒有力量能使他屈服。凡他厭惡的對象——那是無所不包的——他只需舌鋒一掃，無不摧毀。他愛畫什麼就畫什麼，愛怎麼畫就怎麼畫，而且非使讀者歡迎不可。有一次戴士提格對於他一張油畫的某點表示不滿，他從此拒絕讓古伯畫店銷售他的作品。可是所有的作品他都銷得掉，誰也不知道怎麼銷的或銷給誰。他的面容和舌鋒一樣峭厲；頭、鼻、頦，無一不尖削。大家都怕他，可又渴求他的讚許。但憑這傲睨一切的手段，他已經成為舉國聞名的人物。他把文生帶到一隅，就爐坐下，頻向火中吐唾，聽悅耳的絲絲炙響，又把玩一條石膏腳。

「聽說你是一個梵谷子弟，」他說。「你畫畫，可像你那些叔叔伯伯們販畫那麼得意？」

「不得意，我什麼事都不得意。」

「那是你的大幸，每個藝術家六十歲以前都挨餓。到了六十，他也許畫得出幾張像樣的油畫。」

「呸！」

「呸！你也不過四十剛出頭，照樣畫得出好作品。」

魏森布魯奇歡喜這一聲「呸！」好多年來，這還是第一次有人敢對他說一聲「呸！」

他向文生大肆攻擊，表示賞識。

「如果你認為我的油畫有點道理的話，你不如改行去做門房算了。你想我為什麼把作品賣給那些愚蠢的大眾？還不是因為它是廢紙！要是它真有點道理，我自己就存起來了。不是的，小伙子，我現在不過正在練習罷了。等我到了六十，我才會當真畫起畫來。六十以後，我所有的作品都要存起來；等我死了，全給我殉葬。沒有一個藝術家會出讓自認為精采的東西的，梵谷。他賣給大眾的，只是些殘羹剩菜。」

德波克從房間的另一頭向文生使了一個眼色，文生便說，「你是幹錯了行啦，魏森布魯奇；你該做一個藝術批評家的。」

魏森布魯奇大笑，叫道，「你這位表弟真不可貌相呢，莫夫。他這根舌頭並沒有白長，」他轉過身來向著文生，厲聲說道，「你穿著這一身髒兮兮的破衣服，到處去招搖，是什麼意思？為什麼不買兩件像樣的衣服呢？」

文生身上穿的，是西奧的一套舊衣服，改給他穿的，改得並不合身，加以文生每天都穿著它畫水彩。

238

「你那些叔叔伯伯賺來的錢，荷蘭全國的人做衣服穿都夠了。他們什麼也不給你嗎？」

「憑什麼要給我呢？他們跟你一樣，認為藝術家應該餓肚子。」

「如果他們不賞識你，那一定沒錯。人家都說，姓梵谷的在一百公里以外都嗅得出藝術家的。你恐怕真是窩囊。」

「滾你媽的蛋！」

文生憤然轉過身去，魏森布魯奇卻一把抓住他的手臂。他解顏而笑。

「有出息！」他叫道。「我就要試試你到底受得了多少氣。鼓起勇氣來，好小子。你真夠料。」

莫夫喜歡學人的動作以娛賓客、他出身牧師之家，可是他生命裡只容得下一種宗教：繪畫。吉蒂一面傳遞茶點和酪餅，他便用聖彼得的那條漁船為題講起道來。這條船是人家送給彼得的呢，還是彼得祖上的遺產呢？是他分期付款買來的呢？還是他，哦，可怕的猜想，偷來的？畫家們以驚人的速度吞下了酪餅，灌下了茶，室內滿是他們的煙味和笑聲。

「莫夫變了。」文生暗自思量。

他不明白，莫夫現在正身歷藝術創造者必經的蛻變。他著手一張油畫，開始總是無精打采，幾乎毫無興致工作。慢慢地，當各種意念開始潛入他心裡，漸漸有眉目的時候，他的精力便旺了起來。他會一天比一天畫得久些，勤些。等到物象了然呈現於畫布，他對於自己的要求也就漸苛。他心神會飛離自己的家庭，朋友和別的事物。他會喪失胃口，會整夜失眠，思量要做的工作。他的體力逐漸下降，亢奮之情便逐漸上升。不久他就全靠心力撐下去了。他那龐然的骨架上，肉體日見萎縮，那一對傷感的眼睛便陷入朦朧的霧裡。他愈感疲倦，工作得愈緊張。攫住他的那種亢奮的激情一刻比一刻高漲。他心裡明白這件工

作要好久才能完成；他調好自己的意志力，使它維持到最後那一天。他好像給一千個魔鬼騎在背上；明明有漫長的歲月，可以從容完成自己的作品，可是有一種力量總在逼他，一天二十四小時，每一刻都在虐待自己。到最後，他變得火氣沖天，情緒激動，誰要去打擾了他，準會猛吵一場。他猛攻畫布，不遺餘力。不管這幅畫要畫多久，他的意志力總能夠撐到最後一滴顏料。在完工以前，什麼力量都打不倒他。

等到油畫一送出去，他便垮成了一團，又弱，又病，又昏迷。吉蒂總得照料他好幾天，才能使他恢復健康和常態。他累得精疲力盡，一見到或聞到顏料便想吐。可是慢慢地，十分緩慢地，他的精力會恢復過來。接著興趣也恢復了。他又開始去畫室收拾東西，窮忙一番。他又去野外漫步，起先自然一無所見。到後來，某種景色又吸住他的視線，於是那現象又循環起來。

文生初來海牙的時候，莫夫正著手那幅斯開文寧根的油畫。可是此刻他的衝動正與日俱增，不久那種瘋狂的，壯觀的，最富摧毀性的一種昏迷狀態，亦即藝術的創造，眼看著即將開始。

# 男人需要女人

## — 4 —

過了幾夜，克麗絲丁來叩文生的房門。她穿了一條烏裙和深藍色的外套，頭上戴著黑色小帽。她已經洗了一整天衣服、每逢累極了的時候，她的嘴總是微微張開；臉上的麻斑也比他記憶中的要來得大而深。

「喂，文生，」她說，「我來看看你的住處。」

「你是來看我的第一個女人呢，克麗絲丁，歡迎歡迎。圍巾交給我好嗎？」

她在爐邊坐下取暖。少待，她打量室內。

「不錯，」她說。「就是空了些。」

「我知道。沒錢買家具嘛。」

「嗯。我想你也夠用了。」

「我正要弄晚飯，克麗絲丁。你陪我吃好嗎？」

「你為什麼不叫我莎楊呢？人家都這麼叫我。」

「好啊，莎楊。」

「你晚飯吃什麼？」

「馬鈴薯和茶。」

「今天我賺了兩個法郎，我去買點牛肉吧。」

「諾，我有錢。我弟弟寄了點錢來。要多少呢？」

「我想有五十生丁也夠吃了。」

不久她買了一紙包的肉回來。文生接過來，準備弄飯。

「哪，你坐下來。你不懂煮飯的，我是個女人。」

她俯身在爐子邊做飯，火光照得她臉孔發熱泛紅，看起來相當動人。看著她把馬鈴薯切進鍋裡，和牛肉燉在一起，發出沸響，文生斜著椅子靠在牆上，望她做事，心裡覺得一陣溫暖。這是他的家，這裡有一個女人正用親熱的雙手為他做飯。他以前多麼夢想有凱伊為伴的這種情景啊！莎楊回頭看他，望見他坐的椅子靠在牆上，斜得危險。

「哪，你這傻小子，」她叫道，「坐端正些。你想要跌壞頸子嗎？——沒有一個不曾說過。」文生憨笑了。「坐端正些。」

「好吧，莎楊，」他說。「我聽你的話。」

她一轉過背去，他又將椅子斜靠在牆上，悠然抽起煙斗來。莎楊把晚飯擺在桌上。剛才出去時，她順便買了兩個麵包捲；吃完牛肉和馬鈴薯，兩人便用麵包沾菜汁來吃。

「文生，坐端正些，」她說。「你要跌死了。」

「是啊，莎楊，我自己燒飯的時候，我根本分不清吃的到底是魚、是雞，還是妖怪。」

「我敢打賭，你燒不到這麼好的。」

「哪，」莎楊說。「我自己燒飯的黑雪茄，談得很起勁。文生覺得和她在一起，比和莫夫或德波克在一起要自在得多。兩人中間有一種親切感，為他所無法了解。他們談的都是些單純的話題，不用做作，也無須競爭。文生講話，她便聽著；她並不急於要他講完，好講她自己。她並沒有什麼刻意要給對方什麼好印象。莎楊敘述自己的生平，自己的苦役和悲慘時，文生只要把她的故事換幾個字，就恰如在講他自己了。

兩人一面喝茶，莎楊一面吸自己

242

他們的話裡沒有挑剔，他們的沉默裡不含矜持。這是兩個靈魂赤裸裸的交會，毫無階級的隔閡，毫無虛偽和歧視。

文生站了起來。「你要幹什麼？」她問道。

「那些盤子。」

「坐下來。你不會洗盤子的，我是個女人。」

他把椅子倚爐斜坐，裝滿煙斗，愜意地抽吸，她則彎腰在盆裡洗濯。她的雙手搓滿肥皂泡沫，血管微露，縱橫交錯的皺紋訴說雙手曾如何操作。文生取過紙筆，速寫她的雙手。

「這兒很舒服，」她洗好盤子，說道。「要是我們有杜松子苦酒……」

兩人對飲苦酒，消磨冬晚，文生則速寫莎楊。她兩手放在膝頭上，安靜地坐在溫暖的爐邊，看來心滿意足。爐火的烘托，加上和了解她的人談笑的樂趣，使她顯得煥發而活潑。

「你衣服什麼時候才洗得完呢？」他問道。

「明天。幸虧如此，我再也撐不下去了。」

「你這一向不舒服嗎？」

「倒不，可是快了，快了。這倒楣的小孩不時在肚裡扭動呢！」

「那你下星期起就來給我畫吧？」

「我只要這樣子坐著嗎？」

「就是這樣了。有時你可要站著，或者光著身子。」

「那倒不壞。工全是你做，我倒拿錢。」

她望望窗外。外面正在下雪。

「但願我是在家裡，」她說。「外面好冷，我又沒加衣服，只有圍巾。要走好久呢！」

「你明天早上還要回到這附近來嗎？」

「六點鐘，天還沒亮。」

「只要你肯，就住在這兒吧，莎楊。我喜歡有人作伴。」

「那不礙你的事嗎？」

「絕對不會，床好寬呢。」

「睡得下兩個人嗎？」

「沒問題。」

「那我就住下來。」

「好極了。」

「謝謝你留我，文生。」

「謝謝你陪我。」

第二天早上，她為他煮咖啡、鋪床、打掃畫室。之後她便告別，去上工洗衣。她一走，畫室忽然顯得空虛起來。

244

# 「你得加緊工作，才能開始賣畫！」

當天下午，戴士提格又來拜訪。由於在雪亮的冷天裡走路，他的眼睛發亮，兩頰透紅。

「好嗎，文生？」

「很好，戴士提格先生。多謝你又來看我。」

「也許你有些動人的作品給我看吧？我是特意為這件事來的。」

「有的，我又有幾張新的東西了。請坐吧。」

戴士提格望望椅子，掏出手巾想要掃去上面的灰塵，接著又斷定這樣不免失禮。他終於坐了下來。文生遞給他三四小張水彩畫。戴士提格像略覽長信一樣匆匆翻看了一遍，然後翻回第一張細看。

「快了，」過了一會，他才說道。「還沒有畫到家，還是粗了一點，可是看得出是有進步了。你也該趕快畫出點作品來讓我收買了，文生。」

「是的，先生。」

「你應該想法子自食其力，小伙子。靠別人接濟過日子也不是辦法。」

文生接過那幾張水彩畫，翻看一遍。他承認是畫得粗些，可是像所有的畫家一樣，他看不出自己作品到底有什麼缺點。

「我是恨不得能自立的，先生。」

「那你就得加緊一點。你得趕快，我真希望你不久能畫出幾張我能收買的東西。」

「是的，先生。」

「總之，看到你這麼快樂，這麼用功，我很高興。西奧曾經要我照顧你。畫幾張好作品出來，文生；我要使你在普拉茲成名。」

「我是想畫好作品，可是我的手常常不聽話。不過，其中有一張曾受到莫夫的誇獎。」

「他怎麼說呢？」

「他說，『這一張幾乎開始有點像水彩畫了。』」

戴士提格笑了起來，他把毛巾圍在頸間，說道，「努力幹，文生，努力幹；偉大的作品都是努力的結果。」說罷他便走了。

文生曾經寫信給科爾伯伯，說他已經在海牙住下，請伯伯前來看他。科爾伯伯開的畫店是阿姆斯特丹最大的一家，他常來海牙為畫店採購畫具和圖畫。一個星期天的下午，文生開了一個茶會，招待自己新近混熟的幾個小孩。他一面作畫，一面還得娛悅小客人；所以他買了一袋糖果，一面彎腰在畫板前面描繪，一面講故事給他們聽。他聽見門上一聲急叩，接著是又沉又洪的口音，知道是科爾伯伯來了。

科爾伯伯（Cornelius Marinus Van Gogh）有名、得意、而又多資。儘管如此，他那烏黑的大眼睛卻含著一抹哀愁。他的嘴唇不像其他的梵谷家人那麼飽滿；可是頭部卻有梵谷家風，方正的，又寬又高的額頭，方正的強勁的顎骨，大而圓的下巴，堅實的鼻子。

科爾伯伯把畫室看個一清二楚，但給人的印象卻像沒瞄過一眼。在荷蘭，他見識過的畫室內幕，也許比什麼人都多。

文生把剩下的糖果分給了群童，叫他們回家。

246

「和我一起喝杯茶好嗎，科爾伯伯？外面一定冷極了。」

「謝謝你，文生。」

文生為他倒茶，看他那樣輕鬆地談論當日的新聞，一面竟能若無其事地保持膝頭上茶杯的平衡，不禁暗暗稱奇。

「結果你要做一個畫家啊，文生，」他說。「我們梵谷家也該出一個畫家了。海英·文生和我，三十年來買的都是外人的作品。現在我們也可以留點錢給自家人了！」

文生笑起來。「我的開頭倒很有利，」他說，「三個伯伯叔叔和一個弟弟，全是做畫的生意。來點麵包夾乾酪好嗎，科爾伯伯？你恐怕餓了吧？」

科爾伯伯深知，拒食一個窮畫家的東西，最容易得罪人家。「好，謝謝你，」他說。

「我早飯吃得很早。」

文生把幾片厚厚的黑麵包盛在一個缺口的盤子裡，又從紙包裡取出一點粗乾酪。科爾伯伯勉強吃了一點。

「戴士提格告訴我，西奧每個月寄給你一百法郎，是嗎？」

「是的。」

「西奧還年輕，他應該存點錢。你也應該自己掙飯吃。」

文生正因戴士提格昨天提起這件事，心頭還在冒火。他不加思索，很快答道：

「掙飯吃嗎，科爾伯伯？你這是什麼意思？掙飯吃……還是配吃飯？不配吃飯，也就是說，沒資格吃飯，那當然是罪過，每個誠實的人都配吃飯的。如果一個人配吃飯，可惜沒機會掙飯吃，那才是不幸，大不幸。」

他玩弄著面前的黑麵包，把一片瓤子搓成了一個又圓又硬的團子。

「所以，科爾伯伯，如果你對我說，『你不配吃飯』，那你就是在侮辱我。如果你公平一點，說我不能經常掙飯吃，那倒是真的。不過說這句話又有什麼用呢？如果你只說這句話，對我是一點幫助也沒有的。」

於是科爾伯伯不再提掙飯吃這回事了。他們談得還算投機，直到文生談及表現手法時，很偶然地提起了德格魯斯的名字。

「不過你可曉得，文生，」科爾伯伯說。「德格魯斯在私生活方面名譽並不好嗎？」

文生不能忍受坐在那兒聽人家這麼批評勇敢的德格魯斯大師。他明白，對於科爾伯伯最好說「是」，可是和梵谷家人在一起，他好像永遠沒法答一聲「是」。

「我常常覺得，科爾伯伯，藝術家把自己的作品展示給大眾的時候，他有權利隱瞞他私生活內在的掙扎，因為這種掙扎和創造藝術品所涉及的特殊困難，有直接而嚴重的關係。」

「儘管如此，」科爾伯伯飲著文生沒放糖的茶，說道，「一個人工作時不用鋤頭或帳簿而用畫筆，這件單純的事實，並不能給他生活放蕩的權利。我認為無行畫家的作品我們不應該收買。」

「我卻認為，批評家更不該暴露一位畫家的隱私，如果那畫家的作品無可指摘。藝術家的私生活之於他的作品，正如產婦之於她的孩子。你可以欣賞那嬰孩，可是不能掀開產婦的內衣，看裡面是不是染有血跡，這種舉動是很不禮貌的。」

科爾伯伯正把一小塊麵包夾乾酪送進嘴裡。他趕快把它吐在手心裡，站起來，投進爐火裡去。

「好了，好了，」他說。「好了，好了，好了！」

文生擔心科爾伯伯會動怒，幸好情形即有好轉。文生取出一疊較小的素描和草稿，又

248

為科爾伯伯搬一張椅子到燈下。開始科爾伯伯一語不發，可是看到文生某次和布賴特奈午夜漫遊，自泥炭市場取景所畫的一幅猶太區時，他停了下來。

「這一幅相當好，」他說。「這樣的市景你能為我多畫幾張嗎？」

「可以，有時我畫厭了模特兒，就畫這些換換口味。我還有幾張，你要看嗎？」

他從科爾伯伯的背後俯身尋視起伏的畫面。「這是佛萊斯提格街……這是蓋斯特街，這一幅是魚市場。」

「你幫我畫十二張這樣的好嗎？」

「好啊，不過這是買賣，我們得訂一個價錢。」

「好極了，你要多少錢呢？」

「這種尺寸的小幅素描，無論是鉛筆畫還是鋼筆畫，我的定價一律是兩個半法郎。你覺得這還公道嗎？」

科爾伯伯不禁暗自竊笑，這定價實在低廉。

「滿公道，如果畫得精采，我還要請你畫十二幅阿姆斯特丹的街景。到那時我就自己來定價，讓你多賺一點。」

「科爾伯伯，這是我接的第一次定貨！我真說不出有多高興！」

「我們都願意幫你的忙，文生。只要你的作品夠水準，老實說，你畫什麼我們就買什麼。」他拿起帽子和手套。「寫信給西奧的時候，代我問候他。」

文生抓起他新近的水彩畫，一直跑去艾爾布門，心裡充滿了成功的醉意。吉蒂出來應門，她面有憂容。

「如果我是你，文生，我就不會到畫室裡去。安東又發作了。」

「怎麼啦？他病了嗎？」

吉蒂嘆道，「還不是老毛病。」

「那我看他是不肯見我了。」

「等下次再說吧，文生。我會告訴他，你來過了。等他清醒一點，他會去看你的。」

「你不會忘記告訴他吧？」

「不會的。」

文生等了好幾天，可是莫夫始終未來。來的卻是戴士提格，不是一次，是兩次。可是每一次都是相同的消息。

「是的，是的，也許你是有了一點進步，還不能算好。我還是不能把這些作品放在普拉茲出賣。恐怕你畫得還是不夠努力，不夠快吧，文生。」

「我的好先生，我每天五點鐘就起來，一直畫到夜裡十一、二點鐘。只有偶然吃一口東西的時候，我才歇一下。」

戴士提格不解地搖搖頭。他重新翻看那些水彩畫。「我簡直不懂。你的作品裡面，還是有你初來普拉茲時，我看到的那種粗糙不文的成分。這一點，你早該克服了。照說努力工作應該見效的，只要一個人有點才氣的話。」

「努力工作！」文生應道。

「天曉得，我是存心要買你的東西，文生。我巴不得見到你自食其力。我覺得不該讓西奧⋯⋯可是總得等你畫好了我才能買啊，對不對？你並不要人家救濟嘛。」

「當然。」

「你要趕快了，總之。要趕快，你應該開始賣畫自立了。」

等到戴士提格第四度重彈這老調，文生不禁懷疑，這傢伙是否在尋他的開心。「你應該自食其力……可是我不能買你的作品！」要是沒人肯買，他憑什麼自食其力喲？

一天，他在街上遇到莫夫。莫夫正漫無目的地垂頭疾走，一邊走著，一邊將右肩衝向前面。他簡直像是不認得文生。

「好久不見了，莫夫姐夫。」

「我這一向很忙。」莫夫的聲音冷淡而乏味。

「我曉得，是那幅新畫。畫得怎麼樣了？」

「哦……」他用手含糊比了一下。

「什麼時候我可以去你的畫室一下嗎？我擔心自己的水彩畫沒什麼進步。」

「現在不行！告訴你，我忙。我不能浪費自己的時間。」

「你出來散步的時候，能不能來看我？只要你幾句話，就可以改正我的。」

「看吧，看吧，可是我現在忙得很。我要走！」

他俯身向前疾行，緊張地沿街衝去。文生立住，凝視著他的背影。

這到底是怎麼一回事？難道他得罪了他的姐夫嗎？難道他在什麼地方失去莫夫的歡心了嗎？

使他萬分詫異的是，過了幾天，魏森布魯奇居然走進了他的畫室。除非偶或去痛罵人家的作品，魏森布魯奇向來不屑與晚輩的畫家來往，也不屑敷衍成名的畫家。

「嘖，嘖，」他四周打量著說道，「這簡直是一座宮殿嘛。眼看你就要在這裡跟皇帝皇后畫像了。」

「要是你看不順眼，」文生咆哮，「你可以滾出去！」

「你幹嘛不改行呢,梵谷?這是狗過的日子。」

「可是你似乎過得很得意。」

「不錯,可是我已經成名,而你絕無可能。」

「也許是的,可是將來我的作品比你的高明得多。」

魏森布魯奇朗聲而笑。「不可能的,不過你的機會也許比海牙所有的畫家都要大些。」

只要你畫如其人……」

「你為什麼早不說呢?」文生說著,取出他的畫本。「坐下來好嗎?」

「我坐著不能看。」

他把那些水彩畫一把推開,只說了一句,「這不是你的表現方式;水彩畫太平淡了,畫不出你要表現的東西。」接著便聚精會神,欣賞鉛筆速寫的礦區居民和布拉班特的農民,以及來海牙後素描的老叟老嫗。他看罷一張又一張的人體,只管欣然自笑。文生準備結結實實挨一頓痛罵。

「你這畫真好得一塌糊塗,文生,」魏森布魯奇說著,一對銳利的眼睛閃閃發光。「我幾乎閃壞了他的背脊。他驀地坐了下來。

文生本來擺好架勢,準備接他沉重的一拳;不料魏森布魯奇的評語竟這麼輕飄飄的,自己都可以臨著畫了!」

「我只當你素有『無情刀』之稱。」

「不錯。要是你的畫裡看不出什麼道理,我自然會說給你聽。」

「戴士提格看了這些畫還罵我呢,他說畫得太野太粗。」

「放屁!這些畫的力量就在這裡。」

252

「這些鉛筆畫我倒是打算畫下去，可是戴士提格說，我應該練習用水彩畫的眼光來看世界。」

「才有銷路，是嗎？不行的，小伙子，如果你看到的世界像鉛筆畫，你就得畫成鉛筆畫。最要緊的是，絕對不要聽別人的話——那怕是我講的。只管走你自己的路。」

「看樣子，也只好這樣。」

「當時莫夫說你是天生的畫家，戴士提格說不然，莫夫便為你跟他辯論，我也在座。現在我看過了你的作品，如果再有辯論，我一定也要幫你說話。」

「莫夫說我是天生的畫家嗎？」

「別讓這句話說昏了頭吧。只要臨死能成個畫家，就算是運氣了。」

「那他為什麼對我這麼冷淡呢？」

「他快畫完一幅油畫的時候，文生，對誰都是這樣的。別為這件事煩心；等到那幅斯開文寧根的油畫畫好了，他就會恢復過來的。在這以前，如果你需要幫忙，儘管來我的畫室好了。」

「我可以問你一個問題嗎？魏森布魯奇？」

「可以。」

「是莫夫叫你來的嗎？」

「是的。」

「他為什麼要這樣呢？」

「他要聽聽我對你作品的意見。」

「何苦呢？·如果他認為我是個天生的……」

「我也不清楚，也許戴士提格使他懷疑起你來了吧。」

■ 譯註

1. 指文生之叔。

| 6 |

## 良善生長在想不到的地方

如果說戴士提格對他失去信心，而莫夫一天比一天冷淡，那麼克麗絲丁正好接替了他們，把他渴求的那種純樸的友情帶進了他的生活。每天一大早她便來畫室，把縫衣籃子也帶了來，她的雙手便陪著他的雙手一同工作。她的聲音粗野，用字也不入耳，可是語氣卻很安詳；文生發現，每當他需要專心，她的話很容易聽而不聞。通常她也樂於靜坐在爐邊，凝望窗外，或是為快生的小孩縫幾件小衣服。她是個笨拙的模特兒，學習也很遲緩，但是她很想討文生的歡喜。不久她便慣於在回家之前，為他照料晚飯。

「你不要不要費事了，莎楊。」他對她說。

「不費事，我比你做得好嘛。」

「那你要跟我一起吃了？」

「好。母親會照料那些小孩的，我喜歡留在這兒。」

文生每天給她一個法郎。他明白這是自己負擔不起的，可是又喜歡有她作伴；一想到他這是在幫她解脫洗衣的苦役時，他又滿意了。有時，碰上他下午有事出門，他便一直畫她到深夜，當然她也就懶得趕回家去了。他樂於一覺醒來，嗅到新煮的咖啡香味，見到一個親善的女人在爐邊忙碌。他初嘗家居的滋味，覺得非常舒適。

有時克麗絲丁也會毫無緣故地在他那兒過夜。「我看我今晚就睡在這兒吧，文生，」她常說。「可以嗎？」

「當然可以，莎楊。只要你高興，盡管常來過夜。你曉得，我喜歡你來作伴。」

雖然他從未要她做什麼事，她卻漸漸習慣於為他洗衣、補衣，為他去市場買點菜。

「你們這些男人，根本不會照料自己，」她說，「你們身邊缺不得女人的。敢說菜場上的人都欺負你的。」

她根本不善於管家；在她母親家裡那麼多年的懶散生活，已使她清潔和整齊的意志消磨殆盡。她料理家事是一陣一陣的，會忽然充滿了精力和決心。這是她初次為自己喜歡的人管家，自然她樂於做事……那就是說，當她記得的時候。文生看見她居然肯做家務，心裡已很滿意；他根本就沒想到要責備她。現在她既已不再日夜疲乏欲死，她的聲音也喪失了些許粗野；髒話也漸從她的口頭一一消失。可是她一向欠缺控制情感的修養，只要生起氣來，便會忽然大怒，恢復慣有的粗聲粗氣，文生從小進學校以來都不曾聽過的穢語，她都說得出口。

每逢這種時候，他總把克麗絲丁看成自己的諷刺畫；他總是靜坐一旁，等待暴風雨平息。克麗絲丁也同樣的寬容。每當他的素描畫得一團糟，或是她竟忘記了他一切的教導，

把姿勢擺得不倫不類的時候，他也會大發一頓脾氣，聲撼四壁；過一會他又恢復得平靜了。幸好兩人從未同時發怒。

他時常畫她，到了熟悉她肉體的各種線條時，便決定作一幅真正的特寫。米舍雷的一句話使他走上這條路：「何以世上獨有這一個女人絕望？」他叫克麗絲丁裸體坐在爐邊的一塊矮木頭上。他把那塊木頭畫成一段樹樁，再加上一點草木，便將背景移到了野外。於是他畫上克麗絲丁，粗糙的雙手擱在膝頭上，臉部埋在瘦削的兩臂裡，稀疏的頭髮下垂，略微遮住了背脊骨，球莖狀的乳房垂下去，欲觸及瘦腿，而平底的腳不穩地踩在地面。在畫底他寫上了米舍雷的那句話。把這張畫叫做「憂傷」。這是一個榨乾了生命之汁的女人的寫照。

這幅特寫畫了一個星期，花完了他的餘款；到三月一號還有十天。家裡的黑麵包還可以維持兩三天。他只好完全停止畫模特兒，這樣他還可以多挨幾天。

「莎楊，」他說，「恐怕在下月一號以前我不能再僱你了。」

「怎麼啦？」

「我沒有錢了。」

「你是說給我嗎？」

「是啊。」

「我又沒有別的事好做，反正我要來的。」

「可是你總要用錢呀，莎楊。」

「我弄得到的。」

「要是你成天在這兒，就不能洗什麼衣服了。」

「⋯⋯嗯⋯⋯放心吧⋯⋯我弄得到錢的。」

他讓她再來三天，直到麵包吃完。到月初還有一個星期。他告訴莎楊，他要去阿姆斯特丹看他的伯伯，回來之後會去看她。一連三天，他守在畫室裡臨摹作品，只喝些水，並不感覺怎麼難過。第三天下午，他去德波克的寓所，希望能有茶點招待。

「哈囉，老朋友，」德波克站在畫架前面招呼道，「請便吧。我要一直畫到晚飯的約會，桌上有幾本雜誌，自己看吧！」

可是始終不提起茶點。

他知道莫夫不願見他，而又恥於向吉蒂乞食。戴士提格既然在莫夫面前說了他的壞話，他寧肯餓死，也不屑向他求援。無論處境多麼窘困，他從來沒想幹別的行業，去掙幾個法郎。他的舊敵熱病又發了，雙膝得了佝僂病，終於臥倒在床上。雖然明知其不可能，他始終希望會出現奇蹟，使西奧的一百法郎能早到幾天。可是西奧的薪水要到一號才發。

第五天下午，克麗絲丁沒有叩門，便走了進來。文生已經入睡。她俯立在他的身旁，望著他刻著皺紋的臉，紅鬍子下的蒼白的皮膚，和羊皮紙般乾糙的嘴唇。她伸手輕輕按在他額上，覺出有發燒。她在平日貯藏食品的櫥架上尋找了一會，看不到一粒乾硬的黑麵包屑，或是一粒咖啡豆。她走了出去。

一小時後，文生開始夢見艾田家裡母親的廚房和她慣於為他準備的豆子。他醒了過來，發現克麗絲丁正向爐上的罐子裡調什麼東西。

「莎楊。」他喚道。

她走到床前，用涼手摸他的臉；那紅鬍子簡直在燃燒。「別再神氣了，」她說，「別再撒謊了。我們就算窮，也不是自己的錯，我們一定要互相幫忙。在酒店碰見你的第一天

晚上，你不是幫過我的忙嗎？」

「莎楊。」他喚道。

「你跟我躺在那兒。剛才我回家去弄了點馬鈴薯和四季豆來，都燒好了。」

她把馬鈴薯搗碎在盤子裡，又倒些綠色豆子在旁邊，坐在床沿上餵他。「要是你的錢不夠，幹嘛天天給我錢呢？餓肚子是沒有好處的。」

那怕等幾個星期，他也能忍受這種窘境，直到西奧寄錢來。使他屈服的，往往是這種意外的親善。他決定去看戴土提格，克麗絲丁洗好他的襯衫，可是沒有燙衣的熨斗。第二天早晨，她用麵包和咖啡為他做了小小的早餐。他動身步行到普拉茲去，泥污的皮靴有一隻後跟已脫，褲子上滿是補釘和灰土。西奧這件外套小了好幾號，一條舊領帶歪在頸子的左邊，頭上則戴著一頂古怪小帽，那種帽子只有他有本領去挑到，誰也不知道是哪兒來的。

他沿著萊恩鐵路的軌道步行，繞過森林和開火車去斯開文寧根的車站，朝城裡走去。到了方場，他瞥見一家商店的櫥窗上映出他的影像。難得一時清醒，他用海牙居民的眼光反顧到自己：一個污穢的亂髮浪子，無處依靠，無人需要，病弱、古怪、而不容於社會。

普拉茲廣場呈廣闊的三角形，直通向舊堡旁邊的霍夫湖。只有最豪貴的店家才能在這裡開業。文生不敢走進那三角聖地。以往他從未體會到，自己和普拉茲之間的階級距離要用幾百萬哩來計算。

古伯畫店裡的店員們正在打掃。他們帶著明目張膽的好奇注視著他。此人的家族掌握著全歐的藝術，何以他偏這麼潦倒現眼？

258

戴士提格正在樓上辦公室裡，坐在桌前，用一把玉柄的裁紙小刀開拆信件。他看到文生低過眉毛的小圓耳朵，橢圓形的臉沿著兩顎向下收束，到了方正的下巴又平坦開來，左眼上面的頭髮已漸漸脫落，那藍中帶綠的眼睛向外凝視，像在探尋什麼，卻又不表意見，還有那飽滿的紅唇，掩映在髭鬚之間，顯得更紅。他從來不能斷定文生的面容和頭型究竟是醜是美。

「你是今早本店的第一個顧客呢，文生，」他說。「有什麼事嗎？」

文生說明了自己的困境。

「你這個月的津貼怎麼用的？」

「花光了。」

「如果你自己不儉省，總不能指望我來鼓勵你啊。一個月有三十天；你不該每天用過了頭。」

「我並沒有浪費嘛，那些錢主要是用來僱模特兒的。」

「那你就不該僱，自己一個人畫就省得多了。」

「不畫模特兒，等於斷送了一個人體畫家。」

「那就別畫什麼人體。畫牛和羊好了，牛和羊不必給錢的。」

「如果我無感於牛和羊，先生，我就不能畫牛和羊。」

「總之，你不該畫什麼人物；那些素描賣不掉的。你應該專畫水彩，不畫別的。」

「水彩畫不是我的表現方法。」

「我認為你的素描只是一種麻醉劑，用來逃避你不能畫水彩的痛苦。」

一陣沉默，文生再也想不出該怎麼回答這句話。

「德波克不用什麼模特兒，人家可是有錢。我想你也會同意，他的油畫真是精采；價錢正不斷地上漲。我一直指望你能把他那種動人的筆法吸收一點到你的畫裡去，不知怎的，你就是辦不到。我真的是失望了，文生；你的作品始終是那麼彆扭，那麼外行。有一件事情我是毫無疑問的，你不是一個畫家。」

五天來的劇餓突地解開了文生膝頭的筋肉。他無力地坐在一張手雕的義大利椅子上。

他的聲音在枵腹深處突處消失了，再也發不出來。

「你為什麼要對我說這種話呢，先生？」停了一會，他才問道。

戴士提格取出一塊潔白無瑕的手巾，擦擦鼻子、嘴角、和下巴上的鬍子。「因為我要向你和你的家裡負責。你應該明白真相。只要你趕快採取行動，文生，還來得及挽救你自己。你不是一塊畫家的材料；你應該去尋找自己一生的正途，我看畫家是從來錯不了的。」

「我知道。」文生說。

「我反對你的一大原因便是，你開始得太晚了。如果你從小就開始，現在你的作品裡也許還培養得出一點風格。可是你已經三十了，早該成名了。我在你這年齡早已成功了。如果你沒有畫才的話，怎能希望自己成名呢？更糟的是，總是靠西奧接濟，你有什麼藉口呢？」

「莫夫有一次對我說，『文生，你一畫起畫來，便是畫家。』」

「莫夫是你的姐夫；他在愛護你罷了。我是你的朋友，請相信我，我對你的愛護是比較有益的。趁你發現一生虛度之前，早改行吧。總有一天，你找到了自己真正的事業，而且有了成就，你就會回來謝謝我的。」

「戴士提格先生，一連五天，我袋裡沒有一分錢可以買一片麵包。如果只是為了自己，

260

我也不會向你借錢。我的模特兒是個又窮又病的女人，我一直還不了欠她的錢。她需要錢用，我求你借我十盾錢，等到西奧的錢寄來，我一定還你。」

戴士提格起身來，凝視窗外池中的一群天鵝，那是故宮供水工程僅有的遺跡了。他不禁納悶，文生的叔叔伯伯們坐擁阿姆斯特丹、鹿特丹、布魯塞爾和巴黎各地的畫店，他何苦偏偏住到海牙來呢？

「你認為借給你十盾錢是恩惠，」他把兩手反握在阿爾伯王子式外套的背後，頭也不轉地說道。「可是我相信，不借給你也許是更大的恩惠。」

文生明白，莎楊買那些馬鈴薯和四季豆的錢是怎麼掙來的，他不能讓她繼續接濟自己。

「戴士提格先生，無疑你是對的。我不是畫家，也沒有才氣。要你用金錢來鼓勵我，實在是很不聰明。我必須立刻自己掙飯吃，並且去尋找終生的事業。可是看在老朋友的面上，求你借我十盾錢。」

戴士提格從阿爾伯王子式的外套內面取出一個錢包，尋出一張十盾的票子，一言不發，遞給文生。

「謝謝你，」文生說。「你真好。」

他沿著修護得十分整潔的街道，走回家去，兩旁那些乾淨的小磚房向他動聽地鼓吹著安全，舒適和寧靜，他喃喃自語道，「一個人是不能長做朋友的；有時也得吵上一架。可是這六個月內我再也不去找戴士提格，再也不和他說話，或是拿作品給他看了。」

他順路去德波克的畫室，看看這個有銷路的玩意，德波克所有而他所無的動人風格，究竟是什麼樣子。德波克正翹起兩腿坐在一張椅子，看一本英文小說。

「哈囉，」他招呼道，「我無聊透了，一筆也畫不出來。端張椅子過來，幫我散散心吧。上午抽雪茄恐怕嫌早了吧？德波克？我要研究一下，憑什麼你的作品有銷路，我的就沒有。」

「讓我再看看你幾張油畫好嗎？近來聽見什麼好消息沒有？」

「就沒有。」

「才氣，老朋友，憑才氣。」德波克懶拖拖地站起身來，「這是天生的。有就有，沒有就沒有。我自己也說不出個所以然來，只曉得畫那些鬼東西就是了。」

他拿來六張還在架上的油畫，輕鬆地自論起來，文生卻坐在一旁，用冒火的眼睛透視那些單薄的顏料和單薄的感情。

「我的作品還是好些，」他對自己說。「我的作品比這些真，比這些深。我用一枝木匠的炭筆，比他用整匣的顏料，表現的還要豐富得多。他所表現的都一目了然，畫完了等於虛偽的性格，使我氣悶。米勒說得好：『我寧願什麼也不說，也不願說得微弱。』

「讓德波克去媚俗賺錢吧。我可是要過我踏實清苦的生活，這條路是餓不死人的。」

他看見克麗絲丁正用一塊濕布在擦畫室的地板。她的頭髮用烏巾束起，臉上的麻孔閃著微微的汗珠。

「有了闊朋友真好啊。」

「借到了，十個法郎。」

「借到錢了嗎？」她跪地仰面問他。

262

「是啊。這裡是我欠你的六個法郎。」

莎楊站了起來，用黑圍裙擦臉。

「現在你不要給我錢，」她說。「等你弟弟把那筆款子寄來了再說吧，四個法郎也不夠你什麼用場。」

「我可以想辦法，莎楊。你是需要這些錢的。」

「你還不是一樣。告訴我，我們該怎麼辦。我一直留在這兒，等你收到弟弟的信再說。我們就把這十個法郎拿來做伙食，就像這錢是我們兩個人的，我用這筆錢會比你用得久些。」

「那麼你做模特兒呢？我是沒錢給你的。」

「你供了我食宿，還不夠嗎？我是真喜歡留在你這兒，又暖和，又不用去做工，把人累出病來。」

文生將她擁在懷裡，把她額前稀疏而粗糙的頭髮向後撫平。

「莎楊，有時你簡直會創造奇蹟。你幾乎使我相信，真有上帝了！」

# 學會忍受而無怨尤

過了一週的光景，他前去拜訪莫夫。他的姐夫讓他走進畫室，可是不待文生來得及窺看，便將自己那幅斯開文寧根的油畫用一塊布匆匆遮住。

「你要幹什麼？」他佯作不知地問道。

「我帶來了幾張水彩畫，我想你也許抽得出一點時間來。」

莫夫正用緊張而又出神的動作擦洗著一堆畫筆。他已經有三天未進臥室，而在畫室的臥榻上時斷時續的小寐，並未能恢復他的精神。

「我不是時常有心情指教你的，文生。有時我實在過分疲倦，你也得積個德，等一個較合適的時候。」

「對不起，莫夫姐夫，」文生一面說，一面走向門口。「我並不是存心來打擾你，也許我明晚可以來吧？」

莫夫已經掀開了架上的遮布，根本沒聽見他的說話。

文生第二天晚上再去的時候，發現魏森布魯奇也在那裡。莫夫正精疲力盡，瀕於神經質的程度。他抓住文生進門的機會自尋開心，並娛賓客。

「魏森布魯奇，」他叫道，「這就是他的形狀。」

他立刻開始維妙維肖地摹仿起來，把自己的臉收縮成一條條崎嶇的皺紋，又把下巴急切地伸向前方，做出文生的神態。學是學得真像。他走到魏森布魯奇的面前，半閉起眼睛

仰瞄著他，說道，「這就是他的語調。」於是他摹仿文生的那種粗聲粗氣，激動地亂說一通。魏森布魯奇不禁狂笑。

「哦，像極了，像極了，」他嚷道，「人家看你就是這樣子，梵谷。你知道你是這麼美麗的動物嗎？莫夫，再學那樣子把下巴伸出來。一面抓抓鬍子。真笑死我了。」

文生呆住了。他縮向一隅。連他自己都聽不出的一種聲音發自他的喉裡。「要是你們也在倫敦的街頭整夜淋雨，或是餓著肚子，無家可歸，發著燒，露天在礦區裡熬夜受凍，你們臉上照樣也會有難看的皺紋，照樣也聲音半啞！」

過了一會，魏森布魯奇離去。他一出門，莫夫便頹然倒在椅上。小小作樂的反作用使他十分疲倦。文生十分肅靜地立在牆角，最後莫夫注意到他。

「哦，你還在這兒嗎？」他說。

「莫夫姐夫，」文生板起了臉，正像莫夫剛才學他的那樣，厲聲說道，「我們之間有什麼過不去嗎？只須告訴我，我做錯了什麼事。你為什麼要這樣對待我呢？」

莫夫慵困地起立，將那一大把頭髮推得直豎起來。

「我看不慣你，文生。你應該能自立了，不應該到處去向人借錢，坍我們梵谷家的臺。」

文生想了一下，說道，「戴士提格來看過你嗎？」

「沒有。」

「那麼你不肯再教我了？」

「是的。」

「很好，讓我們握一握手，彼此不要存一點怨恨或是反感。任何情形都不能改變我對你

的感激之情。」

莫夫久久不答。最後他才說，「別記在心裡，文生。我又累，又不舒服。我願意盡力幫你的忙。你帶畫來沒有？」

「有。可是這不是時候……」

「給我看吧。」

他用通紅的眼睛審閱了一遍，說道，「你的素描都不對。完全不對。奇怪我以前怎麼看不出來。」

「有一次你告訴我，說我畫起素描來，便是個畫家。」

「我把粗率當成有力了。如果你真想學習，就得從頭整個再來一遍。牆角的煤簍子裡有幾個石膏模型。只要你高興，你現在就可以臨著畫。」

文生恍惚地走到牆角，在一個白色的石膏腳前坐了下來。他久久不能思想或動彈。他從袋裡抽出幾張畫紙，可是一筆也畫不出來。他轉過身去，看見莫夫正站在架前作畫。

「畫得怎麼啦，莫夫姐夫！」

莫夫倒在小長椅上，充血的眼睛立刻閉上了。「戴士提格今天說，這是我最好的一張作品。」

過了一會，文生高聲說道，「果然是戴士提格！」

莫夫已經鼾聲微起，聽不見他的話了。

過了一會，痛苦的感覺稍稍麻木。他開始畫那石膏塑腳。等到過了兩三個鐘頭，他的姐夫醒過來，文生已經畫了七張。莫夫像一頭貓似地跳了起來，一若從未睡過，躍到了文生的身邊。

「給我看看，」他說。「給我看看。」

他望著畫紙那七張素描，再三說道，「不行！不行！不行！」

他將畫紙一齊撕掉，把碎片丟得滿地。「還是那麼粗率，還是那麼外行！你不能照著那模型的樣子畫嗎？你難道不能把一根線條表現得確確實實的嗎？難道你一輩子不能有這麼一次，畫一個準確的物體嗎？」

「你這口氣倒像藝術所學院的教員呢，莫夫姐夫。」

「要是你能多進幾所學院的話，也許你現在已經會畫了。把那隻腳再畫一次，看看你能不能畫得像一隻腳！」

他走過花園，到廚房裡去找東西吃，然後重回畫室，就著燈光作畫。夜晚一小時接一小時地逝去。文生畫了一隻腳又畫一隻腳。他愈畫愈痛恨面前這塊有毒的石膏。等到曙色隱隱潛進了北窗，他面前已經積起一大堆草稿。他站了起來，周身酸麻，心神恍惚。莫夫重新審視他的畫稿。又把它們捏成一團。

「不行，」他說，「完全不行。你違反了每一條基本的畫法。哪，回去吧，把這隻腳也帶回去。一遍，一遍，又一遍地畫下去，畫不好別再來！」

「我要肯再畫，算我沒種！」文生吼道。

他把石膏腳摔進煤簍子，撞它個粉碎。「別再跟我說什麼石膏石膏的，我受不了。除非世界上再也沒有活人的手腳好畫，我絕對不畫什麼石膏像。」

「你要是有這種感覺，就算了。」莫夫冰冷地說。

「莫夫姐夫，我可不願意受任何死規矩的約束，不管是你的還是別人的。我要畫什麼，就得照我所看見的畫，不能照你什麼，就得按照我自己的脾氣和個性來表現。我要表現什

「我不願再管你的事了！」莫夫用醫生對死屍的口吻說道。

文生中午醒來，發現克麗絲丁已經把她的長子哈曼帶來畫室。哈曼是個十歲的男孩，面色蒼白，眼色魚綠中帶有畏怯，下巴則無足稱道。克麗絲丁給了他一張紙和鉛筆，讓他保持安靜。他沒有學過閱讀或寫字。由於怕生，他羞愧地走向文生。文生教他怎麼拿筆，怎麼畫一隻母牛。哈曼很高興，不久就變得親熱起來。克麗絲丁擺好少量的麵包和乾酪，二人便圍桌吃中飯。

文生想起凱伊和漂亮的小陽，喉頭不禁哽住。

「今天我覺得不大舒服，你就改畫哈曼吧。」

「怎麼啦，莎楊？」

「我不曉得。肚子裡歪來扭去的。」

「懷別的孩子有這種感覺嗎？」

「難是難過，可是不像這樣。不如這樣難過。」

「你一定要去看醫生。」

「去義診所看那個醫生有屁用。他只給我藥吃，吃藥根本沒用。」

「你應該去萊頓的國立醫院。」

「……我看是該去了。」

「坐火車去只有一點路。明天早上我帶你去吧。荷蘭各地的病人都到那家醫院去。」

「人家都說它好。」

克麗絲丁在床上躺了一整天，文生便畫那孩子。到了晚飯的時候，他把哈曼帶回克麗

268

絲丁母親的家裡，獨自回來。第二天一清早，兩人便搭火車去萊頓。

醫生檢查過克麗絲丁的身體，又問她無數的問題，然後說道，「難怪你一直覺得不舒服，胎兒的部位不對嘛。」

「有什麼辦法，大夫？」文生問道。

「哦，有的，可以動手術。」

「嚴不嚴重呢？」

「現在開還不嚴重。只要用鉗子把胎兒轉一下就行了。不過要花點錢。手術倒不要錢，可是要住院費。」他轉問克麗絲丁：「你有存一點錢嗎？」

「一個法郎也沒有。」

醫生幾乎嘆了口氣。「都是這種情形。」他說。

「要好多錢呢，大夫？」文生問道。

「不出五十塊法郎。」

「如果她不動手術呢？」

「那她絕對沒有希望挨過去。」

文生想了一下。答應他科爾伯伯的十二幅水彩畫快要畫好了；那就有了三十法郎。剩下的二十法郎，可以從西奧四月份的來款中撥出。

「錢由我負責，大夫。」他說。

「好極了。星期六上午再把她帶來，我可以親自動手術。現在還有一件事；我不清楚你們兩位的關係，也不想知道。這和醫生的責任無關。可是我想，你應該曉得，這個小女人如果再回到街頭去的話，六個月之內，她一定送命。」

「她再也不會去幹那一行了，大夫。我可以向你保證。」

「好極了。那麼星期六上午再見。」

數日後，戴士提格來訪。「我看，你還在幹這個。」他說。

「是的，我正在工作。」

「我收到你寄還我的十個法郎了。你至少也應該親自來謝我一聲。」

「路遠，先生，天氣又壞。」

「當時你要錢用的時候，路就不嫌長了，嗯？」

文生沒有回答。

「文生，你就是這樣沒有禮貌，使人對你發生反感。就因為這樣，我不信任你，也不能買你的作品。」

文生坐在桌沿上，準備再掙扎一次。「我認為你買不買和私人間的爭論不和，應該是完全無關的，」他說。「我認為這應該看我的作品，而不該看我怎麼做人，來作決定。讓私人的惡感來左右你的判斷，是不大公平的。」

「當然，只要你能畫些有銷路的東西，只要那東西畫得動人，我是恨不得能拿去普拉茲出賣的。」

「戴士提格先生，凡是經過畫家辛苦經營，貫注了畫家的個性和情感的作品，是不會既不動人也無銷路的。我認為，我的作品還是不要一開頭就去取悅每一個人。」

戴士提格坐了下來，既不解開大衣，也不脫去手套，只將雙手按在杖頭。

「你曉得，文生，有時我就疑心你是情願沒有銷路的；你寧可依賴別人過日子。」

「我非常樂於能賣出一張作品，可是更樂於聽到像魏森布魯奇那樣的真正的藝術家，批

270

評你認為沒有銷路的一件作品說：『這幅畫忠於自然；簡直可以讓我臨著畫了。』錢雖然對我，尤其是現在，有很大的幫助，可是我主要的志向是畫些認真的作品。」

「這對於像德波克那樣的有錢人也許還說得上，對於你絕對不合適。」

「藝術的基本精神，我的好先生，和一個人的收入毫不相干。」

戴士提格把手杖橫在膝上，靠回椅背。「你的父母來信給我，文生，要我儘量幫你的忙。很好，如果我不能昧著良心買你的畫，至少總可以給你一點實際的忠告。你穿著這一身破爛不堪的衣服到處去招搖，簡直是毀了你自己。你應該去買幾件新衣服，維持一點體面。你忘記自己是梵谷家的子弟了。還有，你應該設法和海牙的上等人物來往，不要到處去跟工人和那些下流人混在一起。總之你就是迷戀那些下流的和醜陋的東西；人家曾經看見你出現在不清不楚的場所，和不清不楚的同伴混在一起。如果你有這樣的行為，怎麼能有成功的希望呢？」

文生從桌角站起來，立在戴士提格的身邊。如果他還有機會贏回此人的友誼，那就是此時此地了。他在心裡尋思，想把聲音調整得柔和而親切。

「先生，多謝你想要幫我的忙，我將儘量誠心誠意地回答。我連一個法郎也省不下來買衣服，又沒有辦法掙一文錢，怎麼能穿得像樣些呢？

「去碼頭上，小巷裡，市場上，候車室裡，甚至去酒店裡成天徘徊，固然不是有趣的娛樂，可是在一個藝術家就不同了！要做藝術家就得在東西可畫的最污穢的地方，也不願去參加儘是美女的茶會。尋找題材，生活在工人的中間，就地寫生，這些都是粗糙的工作，有時候甚至於污穢的工作。對於我，對於無須接待高貴夫人和有錢紳士，向他們兜售貴重物品以賺錢的人，售貨員的禮貌和衣著並不合用。

「我的本分便是畫蓋斯特洞裡的掘土工人，我畫了一整天。在那種地方，我的髒臉破衣和環境完全配合，我能保持本色，快樂地工作。如果我穿上漂亮的衣服，我要畫的那些工人就會害怕我，懷疑我。我作畫的目的，在於讓大家看看值得一看而又不是人人都熟悉的東西。如果我有時為了完成自己的作品不得不犧牲一點社交禮節，那不也是情有可原嗎？難道說，我跟自己畫的人物住在一起，就降低了我的身分嗎？難道說，走進工人和貧民的家裡，或者招待他們來我的畫室裡，就是降低我的人格嗎？我認為自己的職業需要我如此。這難道就是你所謂的毀滅自己嗎？」

「你很倔強，文生，不肯聽能幫你忙的長者的話。以前你失敗過，將來你還要失敗。不過重演一次罷了。」

「我有的是畫家的手腕，戴士提格先生，不管你怎麼勸我，我都不會停止繪畫！我問你，自從我開始學畫的那一天起，我可曾懷疑過，猶豫過，動搖過一次？我想，你也很明白我正在進步，在這種戰鬥中我是越戰越強。」

「也許吧，可是你的戰鬥注定要失敗。」

他站了起來，扣好腕上的手套，戴上絲質的高帽。「莫夫和我會設法使你再也收不到西奧的錢。只有用這個辦法，才能使你清醒過來。」

文生覺得胸中有物鏗然撞擊。萬一他們從西奧那邊向他下手，他就完了。

「我的天！」他吼道。「你何苦這樣來對付我呢？我有什麼事情對不起你，要這樣來害我？只因為一個人和你的意見不合，就要他的命，這樣算是光明嗎？你不能讓我走自己的路嗎？我答應不再去麻煩你好了。天下之大，我就只剩這麼一個弟弟了。你竟敢把他搶走？」

「這是為你好，文生。」戴士提格說罷，揚長而去。

文生抓起錢包，特地進城去買一隻石膏腿。到了艾爾布門，吉蒂應鈴出來開門，看見是他，吃了一驚。

「安東不在家，」她說。「他很氣你呢。他說，他再也不想見你。哦，文生，我真難過，居然發生這種事情！」

文生把石膏腿交在她的手裡。「請你把這個還給安東，」他說，「對他說我非常抱歉。」

他轉身正要走下石級，吉蒂忽然把手同情地按在他肩上。

「那幅斯開文寧根的油畫已經畫好了。你想看一看嗎？」

他默然站在莫夫的畫前，這一幅大畫，畫的是幾匹馬把一條漁船拖上海灘。他知道自己正望著一幅傑作。這幾匹馬都是老馬，可憐的備受虐待的老馬，分黑、白、褐諸色；牠們立在海邊，耐性，馴服，順從，認命而又沉默。牠們還要把沉重的漁船向上拖最後一程；苦役已快完工。牠們喘著氣，周身都是汗，但並不埋怨。年復一年。牠們早就不在乎這些了。牠們逆來順受，準備苟延殘喘，苦役下去，如果明天非去剝馬皮的工人那兒不可，唉，也罷，牠們認了。

文生從畫裡開悟到一種深刻而踏實的哲學。那便是，「懂得如何忍受而毫無怨尤，這是唯一可行的事」，一大學問，一種應該記取的教訓，也是解決人生問題的途徑。

他走出門來，精神振奮，想起給他最重一擊的人，居然又教他如何承受，真是矛盾可笑了。

# 無情之刀

克麗絲丁的手術很順利，可是還得付錢。文生把十二幅水彩畫寄給了科爾伯伯，等待那三十法郎的來款，他等了一天又一天；可是科爾伯伯卻不急著付錢。因為萊頓的那位醫生也就是要為克麗絲丁接生的一位，他們不願得罪於他。距離下月初一還有好幾天，文生已將僅餘的二十法郎寄去了。同樣的故事又重演一次。先是咖啡和黑麵包，接著只剩下了黑麵包，接著但飲白開水，終於又是發燒，困倦，昏迷。克麗絲丁回娘家吃飯，可是再也剩不下什麼來帶給文生。最後到了絕境，他便爬下床來，恍惚如在火熱的霧裡飄浮，直浮到魏森布魯奇的畫室。

魏森布魯奇頗為富有，可是他信奉清苦的生活。他的畫室高在四樓，有一扇朝北的大天窗。畫室裡什麼使人分心的東西都沒有；沒有書本，沒有雜誌，沒有沙發或是舒適的椅子，牆上無畫，也無可以外眺的窗子，除了他這一行的必要工具，什麼都沒有。甚至不多置一張小凳，讓訪客坐下；這也是拒客之道。

「哦，是你呀，是嗎？」他吼著，並不放下畫筆。他不在乎去別人的畫室打擾人家，可是輪到別人來打擾他的時候，他好客的程度簡直像落阱的猛獅。

文生說明來意。

「哦，不行，小伙子！」魏森布魯奇叫起來。「你找錯人了，天下之大，最不該來找我。我連十個生丁也不借你。」

「你手頭方便嗎？」

「當然方便！你以為我也是個倒楣的門外漢，跟你一般什麼也賣不掉嗎？此刻我銀行裡的存款，給我花三輩子也花不光。」

「那你何苦不借我二十五個法郎呢！我窮透了！家裡連一粒老麵包屑都沒有。」

魏森布魯奇欣然搓手。「好極了！好極了！這正合你的需要！來得正妙。你還可以成一個畫家。」

文生倚在空壁上，要不靠著什麼東西，他簡直無力站直。「餓肚子有什麼妙處呢？」

「餓肚子對你是無上的奇遇，梵谷。它可以使你受苦。」

「你為什麼這麼好興致，看我受苦呢？」

魏森布魯奇雙腿交疊，坐在唯一的小板凳上，用紅尖的畫筆指著文生的下顎。

「因為這樣才能使你成為真正的藝術家。你愈加受苦，就應該愈加感激。第一流的畫家就是用這種材料造成的。空肚子總比飽肚子有益。梵谷，傷心也勝於開心。永遠不要忘記！」

「這都是連篇廢話，魏森布魯奇，你自己也曉得。」

魏森布魯奇用畫筆向文生指指點點。「沒有吃過苦的畫家就沒有東西可畫，梵谷。快樂是屬於牛類的；只對牛類和商人才有好處。藝術家可要靠痛苦才能發達；如果你遭遇飢餓，失意和痛苦，你應該感恩戴德。這是上帝對你施恩！」

「可是窮困使人毀滅。」

「是的，窮困能毀滅弱者，但無法毀滅強者！如果窮困能毀滅你，那你一定是一個懦夫，活該倒楣。」

「而你就不肯動一根手指，救我一命？」

「那怕我把你當做古今最偉大的畫家，我也不肯。如果飢餓和痛苦能毀滅一個人，他也就不值一救了。在暢所欲言之前無論上帝或魔鬼都毀滅不了的藝術家，才是屬於人間的藝術家。」

「可是我已經餓了好幾年了，魏森布魯奇。我曾經害著病，發著燒，獨白一人，無家可歸，幾乎是赤身露體在雨裡雪裡奔走。那種經驗我已經沒什麼好學的了。」

「你還沒有搔到痛苦的皮毛呢。你不過剛起步。告訴你，只有痛苦才是世界上永無止境的東西。現在快跑回家去拿起你的鉛筆來吧。你愈餓愈苦，就畫得愈好。」

「而我的作品也就愈快遭人白眼。」

魏森布魯奇縱聲大笑。「當然要遭人白眼了！應該的。這樣對你也有好處，就是使你更加痛苦。於是你下一幅畫就比上一幅更好。如果你挨餓，受苦，而你的作品受人侮辱和漠視，夠久之後，也許你終於——注意我是說也許，不是當然——也許你終於畫出一張作品，足以比美史丁（Jan Steen）或者……」

「……或者魏森布魯奇！」

「正是如此。或者魏森布魯奇。如果我現在借錢給你，就等於剝奪了你名垂千古的機會。」

「滾你的名垂千古！我要的是此時此地就畫起來，可是空著肚子卻辦不到。」

「胡說，小伙子，凡有價值的作品，都是空著肚子畫出來的。腸子塞滿的時候，就向另一頭去創造了。」

「我好像就沒聽說你受過這麼多苦。」

「我有的是創造的想像力。我可以不受苦就了解痛苦。」

「你這個老滑頭！」

「才不是呢。如果我能看出自己的作品像德波克那麼平淡無味，那我早就把錢花光，去過流浪的生活了。偏偏我能不靠十分痛苦的記憶，就能創造出十分痛苦的幻覺來。這就是何以我能成為一個大藝術家。」

「也就因為這樣，你成了一個大騙子。算了吧，魏森布魯奇，做做好人，借我二十五個法郎吧！」

「二十五個生丁也不借！告訴你，我是誠心誠意的。我對你的估價很高，不願意借錢給你而傷了你的元氣。只要你能雕塑自己的命運，文生，總有一天你會畫出光輝燦爛的作品來的；莫夫家垃圾桶裡的那隻石膏腳，已經使我相信這一點。現在快跑去施粥站喝一碗免費的肉湯吧！」

文生向魏森布魯奇熟視了一會，便轉身開房門。

「等一下！」

「難道你要告訴我說，你要做一個懦夫，要軟化了嗎？」文生厲聲問道。

「聽著，梵谷，我並非守財奴，我不過是要貫徹主張。如果我把你當做傻瓜，我就會給你二十五個法郎，打發你走路。可是我尊重你，把你當做同道的行家。我可以送你一樣用全世界的財富都買不到的東西。除了莫夫，在海牙沒有第二個人值得我送他這件東西。過來，把天窗那塊布簾拉拉好。這樣好多了。看我這幅特寫吧。我就是這樣經營，這樣分配我的材料的。天哪，站在亮處，你怎麼能看得清楚？」

一小時後，文生欣然別去。他在這片刻學習的心得，比去上一年藝術學校還要豐富。

走了一段路，他才記起自己又餓，又燒，又病，而且不名一文。

## 愛

幾天後，他在沙丘上碰見莫夫。如果他存著和解的念頭，他便失望了。

「莫夫姐夫，請你原諒我上次在你畫室的行為吧。是我糊塗。你不能看清真相，原諒我嗎？幾時來看看我的作品，和我談談好嗎？」

莫夫直截了當地拒絕了。「我絕對不會去看你，一切都完了。」

「你對我已經完全絕望了嗎？」

「是的。你是個壞蛋。」

「如果你肯告訴我，我哪件事做壞了，我會改的。」

「我再也沒有興趣管你的事了。」

「我不過像其他的畫家，照樣吃飯，睡覺，工作罷了。這就算壞嗎？」

「你自命為畫家嗎？」

「不錯。」

「真滑稽。你一輩子都沒有賣過一張畫。」

278

「賣畫——只要能賣就算畫家是指永遠在追求而從未完全發現的這麼一個人呢。我認為，做一個畫家的意義，跟『我懂了，我發現了。』正好相反。當我說我是一個畫家的時候，我的意思不過是，『我正在追求，正在掙扎，正全心全意地做這件事。』」

「儘管這樣，你還是個壞蛋。」

「你疑心我什麼是嗎？——到底都是流言——你疑心我有什麼事瞞著人嗎？」『文生正在掩飾一件見不得人的事情。』到底是什麼事，莫夫？爽快告訴我吧！」

莫夫回到畫架的前面，開始著色作畫。文生轉身緩緩地走下了沙丘。

他猜對了。果然是有流言，全海牙都曉得他和克麗絲丁的關係了。第一個透露這消息的，是德波克。他闖進畫室，蓓蕾似的嘴上掛著頑皮的微笑。克麗絲丁正作勢受畫，他便改說英文。

「好呀，好呀，梵谷，」他脫去黑色的厚大衣，點起一支長菸，說道。「全城都傳遍了，說你養了一個情婦呢。我是從魏森布魯奇，莫夫和戴士提格那裡聽來的。全海牙都如臨大敵。

「哦，」文生說，「原來全是為了這件事。」

「你要小心點，老朋友。她是城裡的模特兒嗎？我只道現成的模特兒我全認得。」

文生向爐邊縫衣的克麗絲丁看了一眼。她穿著羊毛布的衣裳和圍裙，注視著正在縫製中的小衣服，平凡之中也不失動人。德波克的香菸失手落地，他跳了起來。

「我的天！」他叫道，「你不至於告訴我，這就是你的情婦吧？」

「我沒有情婦，德波克。不過我猜你們談論的就是這個女人了。」

德波克拭去額上幻覺的汗水，仔細打量了克麗絲丁一遍。「你怎麼敢跟她睡在一起的？」

「你問它幹嘛？」

「我的老朋友，她是個醜婆子呀！最普通的醜婆子呀！你這是打的什麼主意？怪不得戴士提格要大驚小怪了。你要情婦，為什麼不去城裡揀個清清爽爽的小模特兒呢？這附近多得很。」

「我已經告訴過你一次，德波克，這女人不是我的情婦。」

「那是什麼……？」

「是我的太太！」

「你的太太！」

「是的。我準備和她結婚。」

「你的天！」

「我的太太！」

德波克閉起他那嬌小的雙唇，那神態有如一個正在扣鈕釦的人。

德波克向克麗絲丁恐懼而厭惡地投去最後的一瞥，等不及穿上大衣，便逃走了。

「你們剛才在說我什麼？」克麗絲丁問道。

文生走了過去，向她俯視了一會。「我告訴德波克說，你就要做我的妻子了。」

克麗絲丁沉默了很久，兩手卻忙個不停。她的嘴唇微張，舌頭像蛇舌一般疾伸出來，舔潤她很快變乾的嘴唇。

「你真的要娶我嗎，文生？為什麼呢？」

「如果我不娶你，那還不如讓你一個人去好。我要嘗遍家庭生活的悲歡，才能根據自己

280

的經驗把它畫下來。我曾經愛過一個女人，克麗絲丁。可是我跑去她家的時候，她家人卻告訴我說，她討厭我。我的愛情是真心誠意而強烈的，克麗絲丁，當日我離開她家時，我曉得自己已經死了心。可是死後又會復活的；你便是復活。」

「可是你不能娶我！那些孩子怎麼辦呢？你弟弟也會把錢斷掉的。」

「我尊重一個做了母親的女人，克麗絲丁。我們可以把新生下來的孩子和哈曼留在這兒，和我們同住，其他的孩子可以跟你母親去住。至於西奧⋯⋯不錯⋯⋯他也許會砍斷我的頭。不過等我寫信告訴他全部真相之後，我就不相信他會拋棄我。」

他坐在她腳邊的地板上。她的樣子比他們初遇時好得多了。她那憂鬱的褐色眼睛裡也露出一抹欣悅的表情。新生的生命活力湧上了她的整個性靈。做模特兒擺姿勢，在她並非易事，不過她也夠努力，夠忍耐的了。當日初見她，她曾是粗魯，患病而悲慘；如今她整個態度都變得安詳多了。她已經恢復了健康和活力。他坐在那兒，注視她那粗糙而微麻的面孔，發現上面已經湧現出一抹甜蜜的情調，不禁又想起米舍雷的句子：「為何世上獨有這一個女人絕望？」

「莎楊，我們可以節衣縮食，盡量儉省，對嗎？恐怕我會有一段時間不名一文。在你去萊頓以前，我可以幫你的忙，可是等你回來的時候，就不敢說我的情形怎麼樣了，有沒有麵包吃都難說。不過，我所有的，都願意分給你和孩子。」

克麗絲丁從椅子上滑下，坐在他旁邊的地板上面，張臂抱住他的頸子，將頭枕在他的肩上。

「只要讓我和你住在一起，文生。我並沒有多少要求。就算只有麵包和咖啡，我也不埋怨。我愛你，文生。你是第一個待我好的男人。要是你不想娶我，也不一定要娶我。我願

意做你的模特兒，願意努力工作，你叫我做什麼我就做什麼。只要跟你一起過日子，就快樂了。」這還是我第一次快樂，文生。我並不要什麼東西。只要讓我跟你在一起！

他覺得出她肚裡的孩子正抵著他，暖和而有生命。他用指尖輕輕撫弄她平凡的面孔，一一親吻她的疤痕。他讓她的頭髮散落在她的肩上，用手溫柔地理平那一股股的薄髮。她將泛紅而欣悅的面孔靠在他的鬢上，輕輕地摩來摩去。

「你真的愛我嗎，克麗絲丁？」

「是啊，文生，我愛你。」

「有人愛是好的。要是全世界都說我們壞話，就讓他們去說吧。」

「滾他們的蛋。」克麗絲丁說得乾脆。

「我要過得像個工人；那種生活合我口味。你和我互相了解，我們才不用管別人怎麼想呢。我們不必充面子，講什麼社會地位。我自己的階級早就把我趕出來了。那怕再窮，我情願吃自己爐邊的一粒麵包屑，也不願離開你去過日子。」

他們相擁著坐在地板上，紅通通的爐火照得人溫暖。郵差驚破了他們的沉醉，遞給文生一封阿姆斯特丹的來信。內容如下：

文生：

適聞汝無行，所訂六畫希作罷論。不復過問汝作品矣。

科爾伯伯

現在他的整個命運要取決於西奧了。除非他能使西奧了解自己和克麗絲丁之間的詳細

關係，則西奧斷絕每月一百法郎的接濟，也是理所當然。他可以不靠老師莫夫；他可以不靠畫商戴士提格；他也可以不靠家庭、朋友、同行，只要他有工作和克麗絲丁。可是他不能不靠每月那一百法郎！

他寫熱烈的長信給弟弟，解釋一切，請西奧了解他，不要遺棄他。他不敢定購付不起帳的繪畫材料，也不敢再畫什麼水彩畫，或繼續工作。

西奧提出多項反對，可是並未責罵。他也提出不少忠告，可是從未表示，如果文生不聽忠告，他便會停止接濟。最後，他雖不表贊許，卻向文生保證，他會像以前那樣繼續幫助文生。

這時正是五月初旬。萊頓的那位醫生曾經告訴克麗絲丁，她將在六月裡分娩。文生決定，她最好在生產以後才搬來和他同住，他盼望到時能租下森魁格街隔壁的那所房子。克麗絲丁大半的時候都在畫室裡，不過她的行李仍舊留在娘家。他們準備等她復原後正式結婚。

他趕去萊頓，守候克麗絲丁分娩。從晚上九點起一直到凌晨一點半，胎兒始終不肯動彈，最後只好用鉗子拖他出來，幸喜毫未受傷。克麗絲丁吃了很多苦，可是一見文生，就全忘了。

「不久我們又要畫畫了。」她說。

文生站在床邊，滿含眼淚俯視著她。孩子是別的男人的，他並不在乎。總之這是他的妻子和孩子了，他快樂，滿含眼淚。他發現那房東，也就是堆木場的老闆，在門前等他。

「怎麼樣，租不租那座房子，梵谷先生？每星期只要八個法郎。我可以叫人幫你油漆、粉刷一下。只要選你中意的糊牆紙，我會幫你去糊起來。」

「還早啊，」文生說。「要等我太太回來以後才搬過去，就算不租那房子，也無所謂。」

「好吧，不過我總得糊牆紙的，你還是選一種最合意的好了，不過我先寫信給我弟弟。」

西奧從幾個月以前，就在信裡聽說起那座房子了。它要寬敞得多，有一間畫室，一間起居室，一間廚房，一個套間，閣樓上還有一間臥室。比起老地方來，每星期要貴四個法郎，可是既然克麗絲丁、哈曼和嬰孩都搬來森魁格街，他們也需要這麼大的地方。西奧回信，說他又加了一次薪，又說目前文生可以指望按月收到一百五十法郎。文生立刻把新房租下。再過一個星期，克麗絲丁就要回家來了，他要讓她一到家裡，就發現一個溫暖的窩。房東派來兩個堆木場的工人，幫他把家具搬去隔壁的新畫室裡，克麗絲丁的母親也去料理一切。

# 神聖家庭

普通的灰褐色的牆紙，擦洗過的木質地板，牆上掛的畫稿，兩端各倚著的一個畫架，

和一張寬大的白色的松木工作桌，使新的畫室看來十分真切。克麗絲丁的母親在窗前掛起洋紗白窗布。和畫室相連的是一個小套間，專放文生的畫板，紙夾和木刻畫；牆角的櫥櫃則專藏他的瓶子、罐子和書籍。起居室裡有一張桌子，幾張廚房用椅，一個油爐，臨窗還有一張寬大的柳條椅子，專給克麗絲丁坐的。椅邊他安了一張小兒睡的綠頂的小鐵床，上面的牆頭則掛了一張冉伯讓的蝕刻畫，畫著兩婦人坐在燭旁，其中一婦人正就著燭光誦讀聖經。

他準備了廚房的一切必用品；克麗絲丁回家來時，十分鐘內就能把飯做好。他多買一副刀叉匙盤，以備西奧來來訪。在閣樓上，他又置了一張大床，給自己和妻子同睡，那張舊床上一切被褥用具整理妥當，給哈曼睡。他和克麗絲丁的母親搬來了稻草、海藻和褥套，去閣樓上自己動手裝填褥子。

克麗絲丁出院時，她的主治醫生，她病房的護士和護士長都來送別。文生較前更深深覺悟，嚴肅的人對她都會同情，愛護。「她從未見識過良善的事物，」他暗自說道，「所以怎能怪她不學好呢？」

克麗絲丁的母親和孫兒哈曼都在森魁格街歡迎她。這一幕回家的情景是極為愉快的，因為文生一直不曾對她提起新居。她奔來奔去，撫摸著一切；那搖籃，那安樂椅，還有他們的臥室裝上了護壁板，看起來真像船艙。每天晚上文生要把那鐵搖籃拿上樓去，放在她窗外檻上的花瓶。她興高采烈。

「那大夫滑稽死了，」她叫道。「他說，『喂，你喜歡喝杜松子苦酒嗎？你會抽菸嗎？』；『會的，』我回答他。他又說，『我問你這些，不過只是告訴你，不必戒菸戒酒。不過你可不能吃醋、胡椒或者芥末。還有每星期至少要吃一次肉。』」

第二天早上又得拿下樓到起居室裡來。克麗絲丁仍感虛弱，諸如鋪床，生火，撞東西，搬東西，清理房間等等家事，仍需由文生暫做。他覺得自己好像和克麗絲丁及孩子們同住了很久了，又覺得自己很是適應。克麗絲丁手術後仍感辛苦，不過也漸漸在復原了。

文生心裡一片新生的寧靜，再度工作起來。自己有一個家，感到身邊有家庭的熱鬧和組織，是美好的。和克麗絲丁住在一起，他又有勇氣和精力工作下去了。只要西奧不遺棄他，他確信自己會鍛鍊成一個優秀的畫家。

在礦區，他曾為上帝做過苦工；可是在這兒，他有了一個新的，比較具體的上帝，有了用一句話便能表現的宗教：那便是，一個工人的身體，犁過的田間的幾行畦溝，一帶沙地，一片海水，一角天空都是很重要的主題，都很難畫，但同時又如此宏美，即使要他貢獻一生，去表現其中隱隱的詩意，也確是值得的。

一日午後，他從沙丘回來，在森魁格街的屋前遇見了戴士提格。

「高興能見到你，文生，」戴士提格說。「想起要來看看你現在過得如何。」

文生知道如果戴士提格跑上樓去，一定會引起風暴，他怕。他站在街上和戴士提格寒暄片刻，好壯壯膽子。戴士提格的態度親善而和悅。文生顫慄起來。

兩人進門的時候，克麗絲丁正坐在她的柳條椅上餵那嬰孩，哈曼正在爐邊嬉戲。戴士提格朝他們久久愕視。等到開口說話，他說的是英文。

「你真的娶了她嗎？」

「克麗絲丁是內人。那是我們的孩子。」

「那女人和孩子是什麼意思？」

「如果你是指的婚禮，那我們還沒有舉行過。」

「你怎麼想得起和這種……女人，這種孩子住在一起？」

「男人總要結婚的，對嗎？」

「可是你沒有錢哪。你還要靠弟弟接濟呢。」

「完全錯了。西奧給我的是薪水。我所畫的作品都算他的。總有一天他會收回他的錢的。」

「你瘋啦，文生？這純粹是不健全的心靈和性情才做得出的事情。」

「人類的行為，先生，很像畫畫。整個景象都因取景人的眼睛移了位置而有差異，這種差異不在對象，而在取景人本身。」

「我要寫信給你的父親，文生。我要寫信把一切情形都告訴他。」

「如果他們先接到你一封憤怒的信，緊接著又接到我的信，請他們來這兒看我，一切由我招待，你覺得豈不滑稽嗎？」

「你打算自動寫信去嗎？」

「你怎麼可以這樣問呢？當然我要寫的。可是你也得承認，現在很不合時。父親正要搬到努能的牧師館去。至於內人的健康情形，目前只要有一點煩心或緊張，就等於要她的命。」

「那我當然就不寫。小伙子，你的愚蠢和投水自殺的人沒有分別。我不過想救你一命罷了。」

「我相信你是好意，戴士提格先生，所以聽了你的話，我一直忍住沒動火。可是這樣談下去很不合我的胃口。」

戴士提格一臉困惑地走了。來自外界的第一次真正打擊，卻發自魏森布魯奇。一日午

後，他滿不在乎地溜了進來，看文生是否尚在人間。

「哈囉，」他招呼道。「我看你沒有那二十五個法郎，也有辦法過日子嘛。」

「不錯。」

「現在你該高興當時我沒有溺愛你了吧？」

「我相信那天晚上在莫夫家裡，我對你說的第一句話便是，『滾你媽的蛋！』」那逐客令我重申一次。」

「只要你能爭這口氣，你還可以做魏森布魯奇第二；你是塊男兒本色的材料。怎麼不把我介紹給你的情婦呢？我還沒有過這份光榮呢！」

「要耍盡量耍我好了，魏森布魯奇，可是別去惹她。」

克麗絲丁正搖動那綠頂的搖籃。她知道人家正在挖苦自己，只有滿臉痛苦地仰望著文生。文生跑過去，侍衛地站在母子兩人的身邊。魏森布魯奇望望三人，又望望搖籃上方冉伯讓的作品。

「我說啊，」他叫道，「你們真是一個絕妙的題材。我倒想把你們畫一張，題目就叫『神聖之家』！」

文生一聲怒叱，向魏森布魯奇撲去，幸好後者逃出門去，安然無恙。牆上那冉伯讓的作品旁邊，掛著一面小鏡。文生撞頭瞥見他們三人鏡中的影子，一剎時可怕而厲害地清醒過來，看到了魏森布魯奇眼中的景象……私生子，娼妓和慈善販子。

「他把我們叫做什麼？」克麗絲丁問道。

「神聖之家。」

「那是什麼意思？」

「瑪麗亞、耶穌和約瑟夫的一幅畫。」

淚水湧上了她的眼眶，她將臉孔埋進嬰孩的襁褓。文生跪到搖籃邊去安慰她。黃昏爬進了朝北的窗子，投下一片安詳的暗影，籠著全室。文生再度置身局外，好像不屬於這家庭那樣，旁觀到他們三人的情景。這一次他是用自己的心靈來觀照。

「莫哭，莎楊，」他說。「莫哭，親愛的。撐起頭來，把眼淚擦乾。魏森布魯奇說得不錯！」

# 西奧來到海牙

—11—

文生的發現斯開文寧根和油畫，幾乎是同時的。斯開文寧根是一座小漁村，夾在北海岸邊兩條屏障似的沙丘中間。海邊一排排的，儘是豎著獨桅的方形漁舟，船帆都飽經風霜，顏色深暗。船尾總是粗糙的方舵，漁網總是展開，準備出海，上面則高懸一面鏽紅色或海藍色的三角旗子。紅輪子的藍篷車把魚運去村中；漁婦們都戴著油布小白帽，前面用兩個圓形的金別針別牢；全家大小都在潮水的邊緣歡迎歸舟；此外還有揚著鮮麗旗幟的卡薩爾船，那些唇上歡喜淺嚐鹽味又怕海水嗆了咽喉的外國遊客，把它當作一座樂宮。岸邊

的海水灰沉沉的，飄著白沫，愈遠則色澤愈綠，終於化入一片鈍藍；天色則是一片嫩灰，綴著定型的雲朵，偶或化開一角藍空，暗示漁人，日光仍然照著荷蘭的上空。斯開文寧根的居民都要工作，他們都是泥土和海水的孩子。

這一向文生用水彩畫了好幾張街景，他發現，要表現匆促間的印象，水彩是稱職的。可是用來表現他要傾訴的東西，則仍嫌不夠深度、密度和個性。他神往於油畫，但聽說許多畫家沒學好素描便畫油畫，就毀了前途，所以不敢輕易一試。這時，西奧到海牙來了。

西奧現年二十六，是一個能幹的畫商。他常為畫店出差，到處都以最優秀的青年畫商聞名。巴黎的古伯畫店如今賣給布梭和瓦拉東（人稱「兩君子」），雖然店方仍挽西奧留任舊職，但販畫的業務已不如古伯和文生叔叔的舊況了。畫作不問好壞，均以最高的索價售出，只有成名的畫家才受到照料。文生叔叔、戴士提格和古伯都認為畫商的第一要務，在於發掘並鼓勵新進的青年畫家；如今只有老一輩的成名畫家才受到眷顧了。藝壇的新人，馬內、莫內、畢沙洛、高敢、塞拉和西尼牙克等①正致力於表現和布格羅等學院派畫家那種千篇一律的作風大不相同的東西，但無人願意接受。這些革新的畫家沒有一個人的作品曾在「兩君子」的店裡展出或代售。西奧對於布格羅和學院派畫家們養成了一種深切的厭惡；他的同情完全是投向年輕的革新派一邊的。他天天盡力勸誘「兩君子」展出新的作品，並教化大眾，引他們購買。「兩君子」店方認為這些革新派狂妄，幼稚，毫無技巧。西奧則認為他們是未來的大師。

兩兄弟在畫室會晤的時候，克麗絲丁一直躲在閣樓的臥室裡。初見的寒暄過後，西奧說，「我來海牙原也有業務，可是我得承認，我來這兒的主要目的是勸你不要和這女人建

立什麼永久關係。最要緊的，她是什麼一個樣子？」

「你記得我們桑德老家的老奶媽，魏曼蓮嗎？」

「記得。」

「莎楊就像那種樣子。她只是芸芸眾生裡一個平凡的女人，可是對於我，卻有崇高的成分。不管生活多麼陰暗，只要能愛上一個平凡的普通的女人，同時又被她所愛，就算是幸福的了。這種幫助別人的感覺，使我恢復了自我，使我新生。我並沒有去找它，是它來發現我的。莎楊能忍受一個畫家生活上的一切煩惱和困難，而且很願意做模特兒，我覺得，跟她一起比跟凱伊結了婚，我的藝術更有前途。」

西奧繞著畫室走動，終於注視著一幅水彩畫，開口說話了。「我只是不懂，你怎麼能一面熱戀著凱伊，一面又和這女人發生愛情。」

「我並沒有發生什麼愛情，西奧，並沒有一見鍾情。難道凱伊不要我，我全部的感情就該都消滅嗎？你來這兒，並沒有發現我沮喪而憂鬱，相反地，你來到一個新畫室和一個興旺的家庭；這畫室並不神秘，它是植根於現實生活的──擺著搖籃和嬰兒的高椅的畫室──這兒沒有靜止，這兒的一切都在推進，都在催生，都在活動。一位畫家如要親切地表現家庭生活，就應該感受到他要畫的對象，應該生活在現實的家庭生活裡，這一點在我看來，是和白天一樣清楚。」

「你曉得我向來是不分什麼階級的，文生，不過你覺得聰明人會……？」

「是的，我並不覺得降低了身分或者辱沒了自己，」文生打斷他說，「因為我覺得我的工作是深入大眾心底的，我要接近地面，緊緊地把握生活，向重重的憂慮和困苦裡去求進步。」

「我並不反對這些。」西奧快步跑過去，俯視著他的哥哥。「但是何苦一定要結婚呢？」

「因為我和她說好要結婚的。我不要你把她看做情婦，或者認為我不過和她同居同居，不問會有什麼後果。這婚約是有雙重意義的；第一、只要環境許可，馬上就正式結婚，第二、在這以前，要互相協助，要像已經結了婚那麼互相愛護，分擔一切。」

「可是你在正式結婚之前，總得等一下吧？」

「是的，西奧，如果你問我的話。除非我能靠賣畫每月掙到一百五十法郎，不再需要你的接濟，否則是不會急著結婚的。我答應你，在我的作品還沒有進步到可以自立的時候，決不和她結婚。一步步來，等我開始賺錢的時候，你就可以按月減少對我的接濟，到最後我就不再靠你接濟了。到那時候我們才談得上正式結婚。」

「看來還是這樣最好。」

「她來了，西奧。看在我的面上，儘量當她做妻子和母親吧！本來她也是如此。」

克麗絲丁走下畫室後面的樓梯。她穿了一件乾淨的黑衣，頭髮朝後仔細地梳好，微紅的臉色也幾乎淹沒了那些麻孔。她變得有點家常之美了。文生的愛把她籠罩在自信和幸福的靈光之中。她安詳地和西奧握過手，問他可要喝杯茶，並堅留他吃晚飯。她坐在窗前自己的安樂椅裡，一面縫衣，一面推著搖籃。文生則興奮地在畫室裡跑來跑去，指點自己的炭筆人體畫，水彩街景，和用木匠的鉛筆速寫的人群。他要西奧看看他作品的進度。

西奧堅信來日文生定會成為偉大的畫家，但對於到現在為止所畫的作品，仍不十分喜歡。西奧是眼光犀利的鑑賞者，審美的修養極為精密，可是對於他哥哥作品的評價，卻始終拿不定主意。他只覺得文生恆在蛻變的過程，從未進入成熟的境界。

文生把他所有的畫稿給西奧看過，又談起對油畫的嚮往。西奧說，「如果你開始覺得有畫油畫的需要，那何不就著手呢？還等些什麼？」

「等我有把握把素描先畫好。莫夫和戴士提格說我還不懂……」

「……可是魏森布魯奇卻說你已經懂了。只有你自己能做最後的決定。只要你覺得你現在必需用比較深沉的色彩來表現自己，那麼時機就已成熟。放手做吧！」

「可是，西奧，這一筆錢！那些短命的顏色，一兩顏料貴得像一兩黃金。」

「明天早上十點鐘，到我旅館來找我。你早一天開始把油畫寄給我，我就早一天收回我的本錢。」

晚餐桌上，西奧和克麗絲丁談得很起勁。臨走時，西奧在樓梯上轉向文生，用法文說道，「她很好，真是很好。我沒有想到！」

次晨兩兄弟走上了瓦根街，形成了奇異的對照：弟弟衣著講究，皮靴雪亮，襯衣漿硬，外衣燙得服服貼貼，領帶結得端端正正，黑色的圓頂高帽瀟灑地斜戴在一邊，柔軟的褐色鬍子修剪得異常仔細，另一位的皮靴則已破舊，補過的褲子和緊窄的上衣極不相稱，沒繫領帶，頭上頂著不倫不類的農夫小帽，長著蔓延成一球球的濃密的紅鬍子，以突兀而零亂的步代向前跋行，一面談話，一面舞動兩臂，比著興奮的手勢。

兩人並未注意到自己形成的畫面。

西奧帶文生去古伯畫店，選購顏料、畫筆、畫布。戴士提格敬佩西奧；也願意歡喜並了解文生。聽明白兩人的來意後，他堅持要親自挑選一切材料，並指點文生各種顏料的優劣。

西奧和文生走了六公里路，翻過沙丘，去斯開文寧根。一條漁船正返航歸來。界石附

近有一座小木屋，裡面坐著一個瞭望的人。一見來船，他便拿著一面大旗出現了。一群孩子跟了上去。他揮動大旗，幾分鐘後，一人騎著老馬，馳來拖錨。這時一大群男女從村中翻過沙丘，蜂擁而至，加入群童來歡迎歸人。等到小船駛得夠近，騎者便策馬下水，把船錨拖上來。於是眾漁人便被穿著高統橡皮靴子的人背上岸來；每上來一人，便引起一陣響亮的歡呼。等到漁人都已上岸，漁舟也已被老馬拖上灘來，整隊人馬便像駱駝商隊那麼翻過沙丘，回去村裡，馬上的騎者則蠢然出眾，有如巍巍巨靈。

「我的油畫就要畫這種東西。」文生說。

「等你的作品畫得稱心了，馬上就寄幾張給我。也許我能在巴黎找到主顧。」

「哦，西奧，一定要找到！你一定要開始賣我的畫了！」

**■譯註**

1. 以上十三位所謂「新人」都是後來印象派和後期印象派的大師，其中絕大多數到了本書的第五章「巴黎」，都要出場，或成為文生的好友，或成為文生和諸友爭論的人物；；群彥汪洋，蔚為奇觀，書末自當一一介紹，此處不贅。

# 做父親的真有意思

西奧走後，文生便開始試畫他的顏料。他畫了三張油畫稿子，一張是齊斯特橋後的一排截頂柳樹，一張是一條鋪灰色的小路，另一張是梅德福的菜園，園中有一個穿藍色粗外套的工人在採拾馬鈴薯。白沙地面，半被翻掘，上面尚遮著一排排乾麥稈，中間還雜生綠草。遠處是暗綠的樹叢，掩映著幾家屋頂。回到畫室審視自己的作品時，他樂了；他深信沒有人看得出這些竟是他的處女習作。那素描、油畫的脊椎和支撐其他一切的骨架，是準確而忠於現實生活的。他不禁略感意外，因為他原來以為自己的初作會失敗的。

這一向他正在畫林中的一片斜坡，上面堆滿了枯乾的山毛櫸葉子。地面的色澤，褐中略帶微紅，而深淺不一，樹影條條覆地，有的地方半被樹影蔽沒，更使原來地面的褐色濃淡不一。問題就在如何把握住顏色的深度，如何把握住地面那渾厚的氣勢和堅實的程度。這麼畫著，他初次感到那片暗影裡仍有多少光。他必須攫住這一層光，同時還得把握住那豐富色彩的深度。

地面在秋晚的殘照裡，是一片深褐而帶微紅，但已經樹影沖淡。幼樺樹欣欣茁生，有一面照到斜輝，映成一片鮮綠，但樹枝背光的一面則轉成暖和而深沉的暗綠。在這些幼樹和褐紅色的土地後面，是一片極嫩的天色，灰中微藍，暖洋洋的，幾乎不算藍色，上下一片明豔。襯著遠空是一線朦朧的綠邊，還有縱橫交錯的細枝和淡黃樹葉。幾個拾柴的人形在周圍徘徊，像叢叢黑暗而神秘的幽影。一婦人俯身伸手，欲拾枯枝，她那白帽和深沉的

紅褐色地面形成大膽的對照。矮樹叢中伸出一個男人的半身黑影，反襯在天邊，顯得龐大而充滿詩意。

他一面畫著，一面自語，「除非畫裡有了秋晚的感覺，有了神秘而又嚴肅的氣氛，我決不罷手。」可是天色漸漸昏暗，他必須趕快畫了。他用穩健的畫筆，有力地勾了幾下，立刻將那些人影畫下。他注意到，那些小樹的枝幹是多麼堅固地植根在土裡。他嘗試將這些畫進去，但是地面已經這麼黏濕，再畫上一筆，簡直就看不出來。他一遍又一遍地緊急試畫，因為天色更加昏暗了。最後他覺悟自己是失敗了；在那麼肥沃的濃褐色的泥土裡，沒有筆筆觸能表現出什麼東西了。盲目的直覺使他丟掉畫筆，索性從顏料管裡把一條條的樹根和樹幹向畫布上擠，再拾起另一枝畫筆，用筆柄調開那濃厚的油彩。

「對，」等到黑夜終於籠住了樹林，他叫起來，「現在它們總算立住了腳，根深柢固，從地下湧上來的了。我已經盡所欲言了！」

當晚魏森布魯奇又來訪。「跟我去柏爾克里社吧。我們有幾場活人畫和字謎呢。」

文生沒有忘記他上次的來訪。「算了，謝謝你，我不想丟下我的太太。」

魏森布魯奇走到克麗絲丁的面前，吻她的手，問候她的身體。又逗著嬰兒，玩得十分高興。他顯然忘記自己上次對人家說過的話了。

「讓我看看你的近作吧，文生。」

文生求之不得地欣然允諾了，文生。魏森布魯奇選出一張正在拆散貨攤的星期一的市場；另一張畫的是一排人候在施粥店前；又有一張畫著瘋人院中的三老人；再一張是斯開文寧根一隻起了錨的漁舟，第五張是文生冒著陣雨跪在沙丘的泥濘上畫的作品。

「這些畫賣不賣？我倒想買。」

「這又是你的無聊把戲嗎，魏森布魯奇？」

「我從來不拿藝術開玩笑的。這些畫都是上品。你要多少？」

「你出價吧，」文生麻木地說，深恐自己隨時會遭他挖苦。

「很好，每張五個法郎如何？一共二十五個法郎。」

文生睜大了眼睛。

「他欺你，我的小伙子。「太多了！我的科爾伯伯每張只給我兩個半法郎。」

「怎麼說，成交了吧？」

「魏森布魯奇，有時你真是天使，有時你簡直是魔鬼！」

「那是要換換胃口，朋友們才不會討厭我。」

他摸出錢袋來，給了文生二十五個法郎。「現在跟我去柏爾克里社吧！你也需要散散心。今晚有唐尼‧歐福曼的鬧劇。大笑一頓對你有益的。」

於是，文生便去了。俱樂部的大廳上擠滿了男人，盡抽著廉價而濃烈的香菸。第一幕是扮冉伯讓畫的「依撒賜福於雅各」，鮮活的麗碧嘉在一旁窺伺，看她的狡計是否得售。另一活人畫扮的是梅士的蝕刻畫「伯利恆的馬廄」，情調和色彩都很好，表情卻完全不對。

鬱悶的空氣脹得文生頭昏。不等鬧劇演出，他便離社回家，邊走邊思索一封信中的文句。

他將克麗絲丁的事情揀自己認為合適的部分告訴了他的父親，並附去魏森布魯奇的二十五個法郎，請西奧多勒斯來海牙一遊。

一星期後，父親來了。他的藍眸更為黯淡，步態也更為遲緩。上次兩人在一起時，西奧多勒斯曾將長子逐出家門。這其間，父子兩人已經通過幾封親善的家信。西奧多勒斯和安娜‧柯妮麗亞曾經寄來幾綑內衣、外衣、香菸、家製的餅，偶然也附來十塊法郎。文

生猜不透他父親會如何對待克麗絲丁。有時世人是體諒而寬大的，但有時卻又盲目而邪惡。

他認為父親總不能再無動於衷並且提出反對——至少在一個搖籃前面。搖籃是無可比擬的，誰也不能玩忽搖籃。父親也只好寬恕克麗絲丁過去的一切了。

西奧多勒斯腋下挾著一個大包袱。文生解開包袱，抽出一件給克麗絲丁穿的暖和外套，立刻明白一切都沒有問題了。克麗絲丁上去閣樓的臥室，西奧多勒斯和文生同坐在畫室裡。

「文生，」父親說，「有一件事情你信裡沒有提起。這小娃是你的嗎？」

「不是的。我碰見她的時候，她已經懷著了。」

「那麼原來的父親呢？」

「他遺棄了克麗絲丁。」

「可是你會娶她的，文生，對嗎？這樣住下去是不行的。」

「我也這麼想。我是希望趕快正式舉行婚禮的。不過西奧和我決定，不如等我每月賣畫能賺到一百五十法郎的時候再說。」

西奧多勒斯嘆了口氣。「對，也許還是這樣好。文生，你的娘要你抽個時間回家去一次。我也要你回去。你會喜歡努能的，孩子；努能是布拉班特一個很可愛的村鎮。那小教堂真小，活像座愛斯基摩人的冰屋。坐不下一百個人，你想想看！牧師館的四周圍著山楂的籬笆，文生，教堂後面是開滿了花的院子，院裡還有沙堆和古老的木十字架。」

「木十字架！」文生說。「白的嗎？」

「是的。上面的名字是黑的，可是漸漸給雨水沖掉了。」

他遺棄了克麗絲丁。」他認為沒有解釋這孩子來歷不明的必要。

「教堂頂上可有個漂亮的高塔尖，爸爸？」

「是有個小巧纖細的塔尖，文生，可是它向上直鑽，一直鑽到半天高。有時我會想，它差點就接通上帝了。」

「而且向墓地投一片瘦長的影子，」文生的眼睛亮了。「我真想畫那種情景。」

「附近還有一片荒地和松樹林子，還有農夫在田裡鋤土。你一定要趕快回家來看一次，孩子。」

「好，我一定要看看努能的。那些小十字架，那個塔尖，還有那些鋤地的農人。我想我身邊總會有些布拉班特的氣息。」

西奧多勒斯回到家裡，寬慰老妻，說孩子這兒的情形並不像他們所想的那麼糟。文生懷著更大的熱忱投入自己的工作。他發現自己愈來愈相信米勒的名句：「藝術便是戰鬥；它需要全力以赴。」西奧信任他，父母並沒有反對克麗絲丁，海牙也沒有人再來打擾他了。他可以無拘無束地工作下去了。

木料行的老闆把前來找事而無法安插的人都介紹給文生做模特兒。他的錢夾漸漸空了，他把爐邊籃中的嬰孩畫了很多很多遍。秋雨來時，他便去戶外，用油畫的無光紙寫生，捕捉他所需要的效果。他很快地發現，一個色彩畫在自然裡面看到一種顏色，立刻會把它分析，說，「那一片灰綠色應該是黃中調黑，幾乎是不帶藍色的。」

無論畫中人體或是風景，他要表現的不是傷感的哀愁，而是嚴肅的憂鬱。他要深入事物，讓別人形容他的作品說，「此人感受很深，也很委婉。」他曉得在世俗的眼光裡，自己是個百無一用的人，古怪而難處，在人世是毫無地位

的。他就要在自己的畫裡表現出來，這麼一個怪人，這麼一個默默無聞的人，心裡究竟在想什麼。他在最窮困的小屋和最污穢的角落裡，看到了畫意。他愈畫下去，對其他的活動就愈感乏味。他愈拋開其他活動，他那把握人生畫意的眼光就愈為敏捷。藝術要求的是不斷地工作，百折不撓地工作，和持續地觀察。

唯一的困難，便是油畫顏料貴得可怕，而他著起色來偏又如此濃厚。他把一條又濃又深的顏料從鉛管裡擠到畫布上去，那感覺，簡直像把一塊塊的法郎倒進須德海裡。他作畫極快，以致畫布的帳單極為可觀，莫夫要畫兩個月的一張油畫，他只要一口氣就畫成。是的，他不能淡淡地畫，也不能慢慢地畫；他的錢花光了，他的畫室卻充滿了作品。西奧的錢一到——他已經改為每月初一，初十，二十號各寄五十法郎——他便衝到畫店裡，去買大管的赭石，鈷藍和普魯士藍，還有比較小管的那不勒斯黃，土褐色，純青色和籐黃色。於是他欣然工作，直到巴黎來款後的五、六天，顏料和法郎都已用盡，困難又再開始。

他驚異地發現，那嬰孩要買那麼多東西：克麗絲丁經常要服藥，要新裝，要特備的食品，哈曼進的那所學校要買書本和物品；而家用簡直是一個無底坑，需要他不斷地投進燈、罐、毛氈、煤、柴、帳、粗毯、燭、床單、銀餐具、盤碟、家具和源源不絕的食品。那五十法郎在他的繪畫和依他度日的三個家人之間，究竟該怎麼分配，確實難以明白。有一次，文生從西奧的信封裡抓出那五十法郎，便開始集攏空顏料管子，克麗絲丁說道，「你真像一個工人，一領到錢，就馬上衝到酒店裡去。」

他造了一個有兩條長腿可以架在沙丘上的新配景器，又叫鐵匠為架子配上鐵角。有大海，有沙丘，有漁人，還有漁舟，拖馬和漁網的斯開文寧根，對他的誘惑最大。每天他馱

著沉重的畫架和配景器，翻過沙丘去捕捉海天變幻的景色。秋深了，別的畫家都開始退守畫室的爐火，他仍然冒著風，冒著雨，冒著霧和暴風雨，出門去作畫。碰到最惡劣的天氣，他的濕油油的顏料常常黏滿了飛沙和海水。雨水淋他，霧氣和海風凍他，飛沙射進他眼睛和鼻孔……但是每一分鐘對他都是享受。除了死亡，現在再沒有力量能阻止他了。

一夜，他指點克麗絲丁看一張新完成的油畫，「文生，」她叫道，「你怎樣把它畫得這麼像的！」

文生忘記自己是在對不識字的普通女人說話了。他的語氣像在對魏森布魯奇或是莫夫說話。

「我自己也不曉得，」他說。「我支起一張空白的畫布，坐對吸引我的地方，我說，『這張白布一定要變成一樣東西！』我畫了很久，回到家裡，還是不滿意，因為那神奇的原景原物留在我心底，太清楚了，令我對自己臨場寫生的畫稿不能稱心。可是至少在自己的作品裡，我找到了吸引我的原物的一聲回響。我看出自然已經告訴我什麼，已經對我開了口，而我也已經用速記把它記下來了。在我的速記裡面，也許有不可解的字眼，也許有錯誤和漏洞，可是森林、海岸或者人體給我的啟示，那裡面總記了一點下來了。你懂嗎？」

「不懂。」

# 藝術即戰鬥

克麗絲丁並不了解他做的工作。她認為他這麼渴於描畫事物只是一種富貴毛病，可是她明白這是他生命之屋的石基，並不企圖去阻止他；然而他的抱負，他的作品緩慢的進展和吃力的表現，她是完全不能體會的。她是日常家居的良伴，可是文生的生活只有很小的一部分屬於家居。每當他要用文字來傾訴的時候，他只好寫信給西奧；他幾乎每夜都要寫一封熱烈的長信，傾訴他日間所見、所畫、所思的一切。每當他想要享受別人的表現時，他便乞援於法、英、德、荷各國的小說。克麗絲丁只分享到他生活的一小部分。可是他仍然是滿意的；他並不反悔娶克麗絲丁為妻的決定，也並不想勉強她去作知性的追求，因為她顯然是不夠條件的。

在漫長的夏日和秋日，他每晨早在五、六點鐘便出門去了，一直要到天已黑透，他才乘著晚涼，翻過沙丘，跋涉回家；在這一段時期，這樣的關係還很美好。可是等到一場大風雪，揀上他們在萊恩車站對面的酒家相逢的周年紀念，竟然來襲時，文生只好從早到晚守在家裡工作，要維持美滿的關係便比較困難了。

他回頭去畫素描，把油畫顏料的錢省下，可是模特兒的用費使他難以同時養家。一般人為了極其微薄的工資欣然去做最苦的勞工，要他們來坐著給他描畫的時候，卻會索取高價。他請求瘋人院准許他去作畫，而院方聲稱這種事並無前例，此外，院中正在鋪設新地板，所以他只能揀上會客的日子去作畫。

他唯一的希望寄託在克麗絲丁身上。他期待她一旦康復，便重做他的模特兒，像生產以前那麼努力地工作。克麗絲丁的想法卻不同。開始她總推說，「我還沒有完全復原呢。」等一下吧。你又不急。」等她完全復原了，她卻又覺得自己太忙了。

「現在和以前不同了，文生，」她總說。「我得照顧小孩。我得打掃整個房子。還要燒給四個人吃呢。」

於是文生清晨五時便起身料理家事，好讓她白天有空受畫。「可是我不是一個模特兒了，」她抗議道。「我是你太太了呀。」

「莎楊，你一定要做我的模特兒！天天僱模特兒，我是僱不起的。這也是你來這兒的一個原因嘛。」

克麗絲丁初遇文生時常見的那種一發不可收拾的脾氣，又發作了。「你叫我來就只為這件事啊！好靠我來省錢啊！我只是你倒楣的老媽子！要是我不給你畫，你還會把我趕出去呢！」

文生想了一會，說道，「你這些話都是在你媽媽那兒聽來的。你自己並沒有這麼想。」

「哼，我這麼想又怎麼樣？可沒說錯啊！」

「莎楊，你不能再回家去了。」

「憑什麼？我想我只是愛我媽媽，不行嗎？」

「可是他們毀了我們的關係。首先他們就會引誘你跟他們一樣想法。到那時我們還結什麼婚呢？」

「家裡沒吃的時候，不是你叫我回媽那兒的嗎？多賺點錢，我就不用回去了。」

到了終於勸動她受畫時，她已經不可救藥。去年他煞費苦心加以糾正的那些錯誤，她

全部重犯了。有時他疑心她故意扭一下，做一下古怪的手勢，存心使他討厭，不再纏著她，便是充當模特兒。最後他只好將她放棄。他去外面僱模特兒的費用增加了。與之俱來的，便是無錢舉炊的日子增多了，克麗絲丁被逼回娘家的時間也增多了。每次她從娘家回來，他總覺出她的舉止和態度又略有轉變。他陷入了惡性循環：如果他將全部的錢用於家務，克麗絲丁就不會回去受她母親的影響，他就可以維持兩人間的健全關係。可是這麼做，他又得犧牲自己的工作了。難道他當初救她，只是為了害他自己嗎？如果她每月不回娘家幾次，她和那兩個孩子就要餓飯；如果她回去呢，到頭來又會毀了他們的家庭。要他怎麼辦呢？

生病而懷孕的克麗絲丁，住院的克麗絲丁，產後漸漸復原的克麗絲丁，這都是一類的人；一個被棄而絕望的女人，瀕於慘死，只要有人一語溫柔或是一事相助，便極為感激；那時她嘗盡了世間的一切痛苦，為求片刻的解脫，什麼都肯做，對自己，對生命，什麼狂熱而英勇的諾言都肯許下。可是復原後，由於營養良好，醫護得當，克麗絲丁又變成另一種女人。痛苦的記憶消隱了，做賢妻良母的決心鬆弛了；早年的主意和習慣又漸漸恢復了。十四年來，她一直放蕩度日，在街頭賣笑，生活在劣酒、黑菸、穢語和野男人中間。她身上侵入了一種陰險的變化。如今她的體力既已恢復，十四年來的懶散便壓到了一年來的關切和柔情。她意會到這是怎麼一回事了。

正在這時，新年開始，他接到西奧寄來的一封怪信。他的弟弟在巴黎的街頭邂逅了一位孤獨、患病而絕望的女人。她的腳有病，不能工作，本來已經準備自殺。有文生的例子在先；西奧便學他老師的樣。他把那女人收容在一位老友的家裡，請來一個醫生為她檢查，又負擔她全部的生活費用。在信裡他稱她做自己的病人。

開頭文生還不懂：漸漸地他意會到這是怎麼一回事了。

「我應該和我的病人結婚嗎，文生？這樣是否幫助她的最好方式呢？我應該舉行正式的

婚禮嗎？她受過很多苦；她很不快樂；她被她唯一心愛的男人丟了。我應該如何救她一命呢？」

文生深受感動，便寫信去表示同情。可是克麗絲丁卻一天比一天更難纏了。只有麵包和咖啡的時候，她便口出怨言。她堅持要他停止僱用模特兒，把錢用在家務上。她要不到新裝時，便不愛惜舊裝，任它給食物和塵土玷污。她不再為他補外衣和襪衫了。她再度受母親左右，被她母親說得心動，相信文生要不溜跑，也會攆她出去。既然永久的關係沒有指望，那麼維持目前的關係又有什麼好處？

他可以勸西奧和他的病人結婚嗎？正式的婚姻是拯救這些女人的上策嗎？也許最重要的，還是遮蔽她們頭頂的房屋，增進她們健康的好食物，和誘使她們恢復生之樂趣的善意吧？

「等一下吧！」他警告弟弟道。「你不妨盡力幫助她；這原是一件義舉。可是婚禮對你們是毫無補益的。如果你們之間有愛情滋長，那麼，結婚的時機也終會成熟。不過首先還得看你能否救她。」

西奧按月寄三次錢來，每次五十法郎。如今克麗絲丁既已怠於理家，來款便不像往日那麼經用。文生渴望多僱模特兒，才積得起足夠的底稿，畫幾張真正的油畫。從畫款裡分出來投入家用的每一塊法郎，他都心疼。她呢，從家用裡分出來，投入畫款的每一塊法郎，都感到吝惜。這是兩人之間一場求生的鬥爭。每月一百五十法郎，剛夠維持他的膳宿和畫具；但企圖用以維持四個人的生活，雖然勇敢，終無可能。他開始向房東、鞋匠、雜貨商、麵包師和顏料商等欠帳了。更糟的是，偏偏西奧近日也鬧窮。

文生發出求援的信。「請將二十號來款稍微提前寄下，至少請勿延遲。家裡只有兩張

紙和僅餘的一截炭筆頭，更沒有一塊法郎可以僱模特兒，買食品了。」每月他照例要寫三封這樣的信；等到五十法郎寄到，只夠全部還給商人，以後的十天簡直無法維持。

西奧的「病人」患腳腫病，必需開刀。西奧把她安頓送去一家好醫院。同時他還得寄錢回去努能，因為新教區的區民稀少，西奧多勒斯的收入也有時不敷家用。結果西奧和他的病人，文生、克麗絲丁、哈曼、嬰孩安東和努能的老家，都要西奧一人維持。他用完自己全部的薪水，再也無力多寄文生一個法郎。

終於在三月初旬，文生只剩下了一塊法郎，但鈔票已破舊，為一商人所拒收。家裡沒有一口餘糧。西奧下一次的來款，至少要過九天才能寄到。要把克麗絲丁送到她母親手裡住這麼久的時候，他是極不放心。

「莎楊，」他說，「我們不能餓了孩子。在西奧來信以前，你最好把他們帶回母家裡。」

兩人相視了一會，想的是一樣的心思，可是沒有勇氣說出口來。

「好吧，」她說，「我想也只好如此。」

雜貨商收下他的爛票子，賣給他一塊黑麵包和一點咖啡。他把模特兒僱來家裡，又欠了她們的錢。他變得愈來愈神經質了，作品也變得艱澀而枯燥。他一直餓著肚子。無窮的經濟問題使他覺得不支。他不能活下去而沒有工作，可是每一小時的工作都顯得他在退步。

九天後，正是三十號那天，西奧來信寄到，附來五十法郎，他的「病人」動過手術，已經復原，他把她安頓在私人的家裡。經濟的壓迫也使他不支，他已經絕望了。他在信裡說，「未來的事，恐怕我不能保證你了。」

這句話幾乎把文生逼瘋。西奧的意思只是說，他以後不能再寄錢來嗎？這件事本身倒不怎麼糟糕。還是說，從文生幾乎是按日寄給他表示工作進展的那些畫稿看來，他的弟弟已經斷定他缺乏才氣，前途再無希望了嗎？

他因此煩憂，夜間失眠，又不斷寫信給西奧，請求解釋，同時惶然四顧，尋求自己謀生之道。可是謀生之道一條也沒有。

## ［14］婚姻亦如此

他去找克麗絲丁時，發現她正和母親、弟弟、弟弟的情婦，還有個奇怪的男人混在一起。她正在抽黑雪茄菸，飲杜松子酒。想到要回到森魁格街去，她似乎一點也不高興。

在母親家裡住了這九天，使她又恢復了舊日的惡習，使生命毀滅的惡習。

「只要我高興，我就可以抽菸！」她嚷道。「我自己弄來的菸，你可沒資格不讓我抽。

醫院裡那個大夫說，我要喝多少杜松子苦酒，都可以喝。」

「不錯，當做藥吃……是可以開胃的。」

她迸出一陣獰笑。「當做藥吃！你真是個大……！」自從他們當初認識以來，她一直就沒說過這種髒話。

文生的敏感給磨得毛躁躁的。他無可抑止地發怒了。克麗絲丁也學他的樣。「你根本不再照顧我了！」她吼道。「你根本不給我東西吃。你幹嘛不多賺點錢呢？你到底是什麼倒楣男人啊？」

嚴冬轉入了逡巡不前的春天，文生的情況愈加不堪。他的債務加重了。由於他的飢腸得不到對胃的食物，它便回過頭來囓他。他一口東西也吞不下去。胃病延及了牙痛。他夜間痛得失眠。牙痛又禍及他的右耳，使右耳成天一抽一抽地發痛。

克麗絲丁的母親開始常來他們的家裡，陪她女兒一起抽菸喝酒。她不再認為克麗絲丁能結婚是幸運的了。有一次文生發現她的弟弟也在家裡，可是文生一進門，他便避了出去。

「他來這兒幹嘛？」文生問道。「他要你幹嘛？」

「他們說你會把我趕出去。」

「你曉得我絕對不會的，莎楊。你願意住多久，我就讓你住多久。」

「母親要我走。她說我住在這兒沒有東西吃，可真不好。」

「你要去哪兒？」

「當然回家去。」

「把孩子們也帶到你家裡去嗎？」

「總比在這兒餓肚子好。我可以做事，自己掙飯吃。」

「你要做什麼呢？」

「嗯……總有事做的。」

「做傭人？洗衣服？」

「⋯⋯是吧。」

他立刻看出她是在說謊。

「原來他們是在引誘你幹這個！」

「哼⋯⋯也不壞嘛⋯⋯可以掙錢呢。」

「聽我說，莎楊，如果你回家去，你就完了。你曉得，你母親會再差你上街拉客的。想想看，萊頓那位醫生是怎麼說的。要是你再去過那種生活，你要送命的！」

「才不會送命呢。我現在好了。」

「你覺得好了，是因為這一向你當心調養啊！要是你再回去的話⋯⋯」

「我的天，誰要回去嘛？除非你趕我回去。」

他坐在她那柳條椅臂上，把手按在她的肩頭。她的頭髮是零亂的。「那就相信我，莎楊，我永遠不會丟掉你。只要你肯和我分擔一切，我一定會留你下來。可是你一定要離開你母親和弟弟。他們會毀了你的！為你自己的好處著想，答應我，不再和他們見面。」

「我答應。」

兩天後，他從慈善院寫生完畢回家，畫室空無一人，更看不見晚飯的影子。他找到克麗絲丁，正在她母親家裡縱飲。

「我跟你說過，我愛我母親嘛，」兩人回家後，她抗議道。「我想，我高興見她就見她。你又不是我的主人。我有權利，愛做什麼就做什麼。」

她再度墮入往日慣有的那種懶散的生活習慣。每當文生要糾正她的惡習，並解釋這麼做等於在拆散兩人，她總是答道，「是的，我很明白，你不要我跟你住在一起。」他指給她看，家裡有多骯髒，多欠人料理。她就說「啊，我是懶骨頭，什麼也不行；我向來就是

這樣子，沒有辦法啊。」如果他要指點她，說她這麼懶惰會招致何種結局，她就會回答，「我不過是給人丟了的人，不錯，我將來的下場就是跳河！」

如今她的母親幾乎天天都來畫室，文生原來樂於有克麗絲丁為伴，這種相伴之趣也喪失了。家庭亂成一團，三餐不再按時。哈曼則任他衣衫襤褸而污穢地到處亂跑，不上學校。克麗絲丁愈不做家務，就愈抽菸喝酒。她不肯告訴文生，買這些東西的錢是哪兒來的。

夏天到了。文生重新去野外作畫。這就等於說，要額外花錢去買顏料、畫筆、畫布。畫框，和更大的畫架。西奧來信報告，他的「病人」病情好轉，可是他和她的關係卻問題嚴重。現在她既已好轉，他應該如何安頓她呢。

文生對於他私生活的一切都閉眼不管，只管畫下去。他知道這整座房子正在自己的耳邊倒塌，再度攫住克麗絲丁的懶惰的深淵，正把他也拖了進去。他嘗試把自己的絕望埋在作品裡面。每天早晨，當他出門著手一項新計劃，總是希望這一張油畫能盡善盡美，立刻賣掉，使他成名。每夜他回到家裡，又淒然覺悟，他和自己嚮往的得心應手之境，還有好多年的距離。

唯一的安慰便是那嬰孩安安。這孩子是生命活力的奇蹟，一切可吃的東西他都牙牙而笑地吞了下去。他常伴文生坐在畫室一角的地板上。他總是朝著文生的素描歡呼，接著又靜靜地坐著，注視牆上的畫稿。將來他長大了，一定是個漂亮而活潑的孩子。克麗絲丁愈不管這小孩，文生對他便愈加憐愛。在安東的身上，他看到自己去年冬天所作所為的真正目的和報酬。

魏森布魯奇只來訪一次。文生把去年的幾張畫稿拿給他看。他自己對這些畫極不滿

310

意。

「不要有這樣的感覺，」魏森布魯奇說。「很多年後，你會回顧早期的這些作品，發現它們是真實而深刻的。只管畫下去吧，我的孩子，不要為任何東西停筆。」

但是臉上的一擊終於使他停了筆。這一年春天，他曾經拿一盞燈給陶器店去修理。那匠人硬要文生拿幾隻新盤子回去。

「可是我沒有錢付款。」

「沒關係。不忙嘛。拿去吧，有錢的時候再給我好了。」

兩月後，那商人來捶畫室的門。他是個莽大漢，頸子跟頭一樣粗。

「你幹嘛要騙我呢？」他責問道。「你憑什麼拿了我的貨，有了錢一直不給我？」

「現在我是窮得精光。我一收到錢就會給你的。」

「騙人！你剛把錢付了我隔壁那個鞋匠。」

「我正在工作，」文生說，「不喜歡人來打擾。我有了錢就會給你。請你出去。」

「你把錢給我，我就走，不給就不走。」

文生魯莽地把那傢伙推向門口。「滾出去。」他命令道。

那商人正巴不得有這一著。一給摸著，他馬上揮起右拳猛擊文生的面孔，把文生推撞在牆上。他再打文生，把文生打翻在地板上，不多講一句話，走了出去。

克麗絲丁正在母親家裡。安東在地板上爬過來，帶哭地撫弄文生的臉。過了幾分鐘，文生才清醒過來，勉強爬上閣樓，躺在床上。

這兩拳並沒有打傷他的臉。他並未感到痛苦。當他結結實實跌在地板上時，也並未受傷。可是這兩拳打碎了他心裡的一樣東西，打垮了他。他自己知道。

克麗絲丁回來了。她走上樓來。家裡既沒有錢，也沒有晚飯。她每每不解，文生有何方法過活。她看見他橫臥在床上，頭和兩臂垂在一邊，兩腳懸在另一邊。

過了很久，他才恢復氣力，扭過身來，把頭枕在枕頭上。「莎楊，我必須離開海牙了。」

「怎麼啦？」她問道。

「⋯⋯是的⋯⋯我明白。」

「我必須離開此地，到鄉下某處去。也許去德倫特。我們住在那兒比較便宜。」

「你要我跟你一同去嗎？那是個破地方，德倫特。你又沒錢，我們又沒東西吃的時候，教我怎麼辦？」

「我也不曉得，莎楊。我想你還是要挨餓。」

「你答應把那一百五十法郎拿來做家用嗎？別拿去花在模特兒和顏料上行嗎？」

「我不能答應你，莎楊。那些東西更要緊。」

「是的，你覺得！」

「可是你不以為然。你為什麼要在乎那些東西呢？」

「我也要過日子呀，文生。我不能活著不吃東西。」

「我也不能活著不畫畫。」

「不錯，這是你的錢⋯⋯你做主⋯⋯我明白。還有幾分錢嗎？我們去萊恩車站對面的酒店吧！」

店裡有一股酸酒的氣味。快要傍晚時分，但油燈尚未燃亮。他們初次相鄰而坐的那兩張桌子正好空著。克麗絲丁領先走了過去。兩人各自叫了一杯酸酒。克麗絲丁把玩著杯

脚。文生憶起，將近兩年以前，她坐在那張桌前做著同樣手勢的時候，他曾經如何讚賞她那雙工人的手。

「當初他們都對我說，你會丟掉我的，」她低聲說道。「我自己也早曉得。」

「我並不想把你丟掉，莎楊。」

「這並不是丟我，文生。你對我一直只有好處。」

「要是你還想跟我一起過日子，我願意帶你去德倫特。」

她毫不動情地搖搖頭。「不了，我們兩個不夠過活。」

「你明白我，是不是，莎楊？只要我有得多，我情願什麼都給你。可是在餵你和餵我的作品之間，逼得我非挑一樣的話⋯⋯」

她按住他的手；他感覺得到她那乾燥的皮膚。「沒關係。不用為這件事覺得難過。你已經為我盡了力了。我想是該散伙的時候了⋯⋯算了。」

「你真要我們這樣嗎，莎楊？我願意和你結婚，帶你走，只要那樣能使你快樂。」

「不了。我是跟母親的命。大家注定過自己的日子。我的弟弟就要弄一幢新房子給他的女人和我住。」

文生乾了杯，嚐到杯底苦澀的殘滓。

「莎楊，我努力幫過你的忙。我愛過你，把我心裡所有的溫存都給了你。為了報答我，我要你為我做一件事，就這麼一件。」

「什麼事呢？」她淡淡地問道。

「不要再回到街頭去。要送命的！為了安東著想，不要再去過那種生活。」

「剩的錢還夠叫一杯酒嗎？」

「夠啊。」

她一口氣喝了半杯，然後說道，「我只曉得我賺的錢不夠用，偏偏還要養那幾個孩子。所以我再回街上拉客的話，那是因為沒辦法，不是因為我情願。」

「如果你幹的活夠用，你可答應我，不再回去幹那種事嗎？」

「當然，我答應。」

「我會按月寄錢給你，莎楊。我要你給那小傢伙一個前途。」

他回信，加寄一百法郎給他還債，並且對此熱烈贊成。「我那病人前幾夜失蹤了，」他信中寫道。「現在她已經完全康復，我們似乎想不出將來有什麼方式來維持關係。她把所有的東西都帶走了，連地址都沒留給我。還是這樣好些。現在你我兩人都沒有牽掛了。」

文生把信給西奧，說自己想去鄉下，並且和克麗絲丁脫離關係。西奧即乘下班郵件給他回信。

文生寫信給西奧，說自己想去鄉下，並且和克麗絲丁脫離關係。西奧即乘下班郵件給他回信。

他接到努能寄來的家信和一個包裹，裡面有一點菸草，還有他母親用油紙包好的一塊烘乾酪。

「你何時回來畫教堂墓地裡的那些木十字架呢？」他的父親問道。

他立時覺得自己想回家去了。他又病又餓，極為煩躁，又倦又沮喪。他要回到母親身邊小住數週，保養身心。想起他的布拉班特的鄉村，想起那些圍籬、沙丘，和田裡鋤土的農人，好幾個月來都不曾領略到的一種寧靜之感，飄落在他的心頭。

克麗絲丁和兩個孩子送他到車站。大家都站在月臺上，說不出話來。火車進了站，文

314

生跳上車去。克麗絲丁站在月臺上，懷裡抱著嬰孩，手裡牽著哈曼。文生望著她們，直到火車迤邐出站，衝進了眩目的陽光裡面，於是那女人便永遠消失在車站那煙籠的黑影之中。

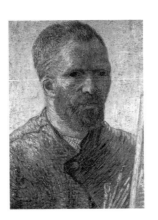

努能

**4**

# 牧師館中的一畫室

努能的牧師館是一座粉刷的兩層石屋，後面有一個寬大的花園，園中有榆樹、圍籬、花床，一汪水池，三棵平頭橡樹。努能的居民雖有兩千六百，但其中新教徒只有一百人。西奧多勒斯的教堂小得可憐；比起那富庶的小市鎮艾田，努能算是降了一級。

實際上，努能只是通向該區首邑愛茵霍芬的路上，夾道對峙的兩小排房屋而已。居民大半是織工和農人，荒原上儘是他們的點點小屋。他們都敬主敬業，依循祖先的風俗習慣度日。

牧師館前，在門的上方，有「一七六四年」幾個鐵鑄的黑字。進口的門，由大路直通向將屋子隔成兩半的大廳。左手邊是餐廳和廚房，中間隔著一條通向臥室的粗木梯。文生和弟弟科兒同住在起居室上面的那間臥房。早晨醒來，他可以看見太陽升自父親的教堂那纖細的塔尖，將一片淡影輕投在池面。日落時分，一切色調都比黎明深沉，他總愛坐在窗前，守望暮色像一層濃厚的油彩鋪在池上，然後漸漸在黃昏裡消溶。

文生愛父母；兩老也愛他。老少三人都斷然決心，維持親善而和諧的關係。文生大吃大睡，時或去荒原上漫步，可是絕不談話，作畫或讀書。家人個個都對他特別客氣，他對他們也是一樣。這是一種很拘束的關係；大家在說話之前，都得提醒自己：「我得小心啊！我可不願破壞和諧的空氣！」

在文生病中，這種和諧的空氣尚能保持。但要他和思想不同的人同處一室，他總是不

自在的。當他父親說，「我要讀哥德的『浮士德』。這是譚開德牧師（Reverend Ten Kate）的譯本，總不至於像那麼傷風敗俗。」文生不禁感到噁心。

他原意只打算回家休假兩週，可是他深居鄉間，很想再住下去。他希望樸實而安靜地寫生，希望只表現自己目睹的景象。除了深愛布拉班特外，他更無他求。像那位良善的米勒公公一樣，他要和農民生活在一起，了解並描畫他們。他堅信有少數人給誘入都市，困於其中，但又保留了對農村不可磨滅的印象，因而終生懷念著田野和農人。

他一直知道，自己總有一天會回到布拉班特來永遠定居。可是如果兩老不要他住下來，他是不能長住在努能的。

「一扇門不是開著就是關著，」他對父親說。「讓我們來談個明白吧。」

「好的，文生，我正求之不得。我看你的畫總算是漸漸有了點道理了，我很滿意。」

「好極了，請你坦白告訴我，你覺得我們能不能在這兒和平相處？你歡迎我住下來嗎？」

「歡迎。」

「好久呢？」

「你高興住好久就住好久。這是你的家。你應該和我們在一起。」

「萬一我們合不來呢？」

「那我們就不必因此感到不快。我們必須安靜度日，彼此容忍。」

「可是我們怎麼解決畫室的問題呢？你總不要我在家裡工作吧。」

「我也一直在想這個問題。何不利用花園裡那間小茅屋呢？你可以一個人用，誰也不會

來打擾你的。」

那間小屋緊傍著廚房，可是無門相通。這是一間四四方方的小屋，有一扇開得很高的小窗朝著花園。泥土的地面，冬來總是潮濕。

「我們可以在這裡生一盆旺火，文生，把這間屋子烘乾。然後再鋪一層木板，你就十分舒服了。你說怎麼樣？」

文生四下打量。這是一間陋室，很像荒地上的農舍。他可以把它改造成地道的田園畫室。

「要是那扇窗子嫌小的話，」西奧多勒斯說，「我現在手頭還有點錢，可以把它開大些。」

「不必了，不必了，就這樣正好。我在這兒畫模特兒，跟我去模特兒家小屋裡畫他，光線是一樣的。」

於是他們攪了一個多洞的桶進來。生起一堆旺火。等到四壁和屋頂的濕氣都已烘乾而泥地也已烤硬的時候，他們便鋪下木板。文生把自己的小床、一桌、一椅，和畫架搬了進去。他釘起自己的畫稿，在朝廚房一面的白粉牆頭用畫筆寫一個粗大的「谷」字，便安頓下來，做一個荷蘭的米勒。

# 織工們

努能附近最有趣的居民便是那些織工了。他們都住在通常是兩個房間的泥土稻草混合蓋成的小茅屋裡。其中一間有一面小窗子，透進一長條光線，全家人都住在裡面。在離地高約三呎的牆裡，開著正方形的凹洞，作為臥床；此外只有一桌、數椅、一個泥灰爐子，一個盛放盤和罐的粗櫥，還有不平的泥地和土牆。隔壁的房間只有居室三分之一那麼大小，高度則僅及其半，上面是斜下來的屋頂，裡面便放著織機。

一個織工不斷工作，每週可織布六十碼長。他一面工作，一面需要有個女人為他繞上線軸。織這麼長的一塊布，織工每週只能淨賺四塊半法郎。他將那塊布送去給製造商時，得到的消息往往是：要再過一兩個星期才能讓他再拿塊布回去。文生發現他們的氣質和礦工們不同；他們都很安分，從來沒聽到他們發過類似抗議的言論。他們為狀甚樂，有如拖出租馬車的馬，或是用汽船運去英國的羊群。

文生很快便和他們成了朋友。他發現織工們都心地純樸，但求做夠了工作，換取維生的馬鈴薯，咖啡和偶或一嚐的一片鹹肉。他們在工作的時候，並不在乎他在一旁作畫；他每去也必帶一點糖給人家的孩子，或是一袋菸葉孝敬人家的老祖父。

他發現一架綠色舊橡木製的織機，上面刻有一七三〇年的日期。織機旁邊，俯瞰一片綠草地的小窗下，擺著一張嬰兒的搖椅。椅中的嬰孩一坐便是幾小時，望著飛梭出神。

只是一間泥地的陰鬱的小屋，可是文生感到一種安詳和美，想要將它捕捉在自己的畫布

上。

他每晨很早起身，整天待在田裡，或是農夫和織工的茅舍裡面。他感到和田間機畔的工人相處，非常自在。往日和礦工們，挖泥灰的工人們及農人們圍爐沉思度過那麼多的晚上，不能算是虛度。由於一天到晚不斷地觀察農人的生活，他已經沉浸其中，簡直不想到其他的事物了。他要在短暫中追求永恆。

他恢復了人體寫生的愛好，可是同時他有了一個新愛好：顏色。半熟的麥田是一片濃厚的金黃色調，血紅而帶金褐，襯著天空片段的鈷色，達到了最高度的效果。背後是女人的身影，極粗獷，極有力，曬得發褐的臉孔和手臂，塵污的靛青色的粗衣，還有蓋著短髮形如羊毛圓帽的黑色女帽。

當他背上綁著畫架，腋下夾著油濕的畫布，健步走過大路，每一座房子的百葉窗便都從底下掀開一條小縫，他便會一路遭受女人好奇而駭異的目光所注視。在家裡，他發現那古老的格言，「一扇門如不是開著，就得關著」應用在家庭關係上，是不盡正確的。牧師館裡天倫之樂的門總是分明停留在既不開也不閉的奇妙的地位。他的妹妹伊麗莎白討厭他，深恐他的怪行會斷送她在努能結婚的前途。維爾敏喜歡他，可是覺得他有點乏味。過了一晌，他才和弟弟科兒成為朋友。

文生不和家人同桌吃飯，他獨坐一隅，盤子放在膝頭上，日間的畫稿則架在面前的一張椅子上，他邊吃邊用犀利的目光熟視自己的作品，將它撕成片片，找尋它的缺點和濃淡不當的顏色。他從不和家人交談。家人也很少向他搭腔。他吃麵包不配湯，因為他不願養成自奉過奢的習慣。偶或因家人的桌上談論到他喜歡的作家，他也會轉向他們，交談片刻。可是大致上，他發現大家還是愈少交談愈妙。

322

# 瑪歌

**3**

他在田間畫了一個月的光景之後，開始有一種很奇怪的感覺，覺得有人在監視自己。

他知道努能的居民常常向他愕視，田裡的農人也偶或倚鋤向他愕視。但這一次情形不同，他感到自己不但被監視，還被跟蹤。開頭幾天，他不耐煩地想把這種感覺拋開，可是一雙眼睛在他背後透視過來的感覺，卻無法驅除。好幾次他用目光尋視四周的田野，卻一無所見。有一次，他驀地轉過身去，覺得似乎看到了一個女人的白裙隱入一棵樹後。又有一次，他從一個織工的屋裡出來，一個人影便匆匆地奔下了坡路。還有第三次，他在林中作畫，偶爾離開畫架，去池邊飲水，回來的時候，竟發現濕油油的顏料上印著指紋。

他花了將近兩星期的時間才抓到那個女人。這一次他是在荒地上畫鋤地的農人；近處有一輛被棄的舊貨車。他作畫的時候，那女人便立在車後。他突然收起畫布和畫架，假裝走回家去。他不使她疑心，跟了上去，看見她轉進了牧師館近鄰的屋裡。

當晚全家共聚用餐，他問道，「媽，左邊隔壁住的是誰？」

「那是白吉曼家。」

「她們是些什麼人？」

「我們也不大清楚她們的情形。五個女兒，一個媽媽。父親分明是早就死了。」

「她們是什麼樣子呢？」

「這很難說；她們有點神秘。」

「她們都是舊教徒嗎？」

「不，是新教徒。父親本來是個牧師。」

「女兒裡面，有誰沒有結過婚嗎？」

「有，都沒有結婚。你問它做什麼？」

「我有點好奇罷了。誰養家呢？」

「誰也不養家。她們像是很有錢。」

「你連一個女兒的名字也不曉得吧！我想？」

母親好奇地注視著他。「一個也不曉得。」

第二天他又回到田裡原來的地點。他要把握住襯在成熟的麥田裡，或是一帶山毛櫸圍籬的枯葉前的農夫藍色的身影。居民穿的是自織的粗亞麻襯衫，經黑緯藍，結果是黑藍色條紋的花式。等到這種花式淡了下去，再經風吹雨打而褪色，便呈現一種極為素靜而精緻的色調，反襯出肉體的顏色。

上午過了一半的光景，他覺得那女人又到他背後來了。他從眼角邊瞥見她的衣角，躲在一片矮林中被棄的貨車後面。

「今天我可要把她捉住，」他喃喃自語道：「就算畫到半途停筆也不管了。」

這一向他漸漸養成了一種「一氣呵成」的習慣，以一股巨大而狂熱的衝勁把眼前景色給他的印象畫將下來。往昔荷蘭繪畫給他最深的印象，那些大師們都是從第一筆起一氣呵成，不再修改。為了保持純粹的第一印象和當時構思畫題的原始心情，他們都是乘著沛然的衝動而作畫的。

在創造的狂熱情緒之中，他竟忘記了那女人。一小時後，他無意中向四周掃一眼，看到她已走出樹林，此刻正站在車後。他真想跳起來抓住她，問她為什麼老是跟著他，可是又不忍擱下自己的工作。過了一會，他又轉過身去，驚異地發現她竟站在車前，目不轉睛地凝視著他。這是她初次祖露了自己。

他繼續狂熱地畫下去。他畫得愈起勁，那女人似乎走得愈近。他向畫布上傾潑的感情愈濃烈，背後透視的那雙眼睛也愈發熱。他將畫架向亮處移了一下，看見她竟已站在田中，正當那廢車和自己的中間。她的樣子簡直像一個被人催眠而在夢遊的女人。她一步一步地走愈近，一步一停，屢欲止步，但是被一種不可自抑的力量逼著，向他不斷地走來。他覺得她已到了背後。他旋過身去，死盯住她的眼睛。她只望著文生的油畫，並不看文生。他等她先開口。她一直保持著沉默。他繼續工作，用一陣最後的衝勁完成了作品。那女人並不動彈。他感到她的衣裳觸及自己的外套。

天色近晚。那女人已經在田裡站了好幾個鐘頭。文生倦極，他的神經因創造的興奮而磨出了鋒口。他站了起來，轉向那女人。

她的嘴已經乾了。她用舌尖潤潤上唇，又用上唇潤濕下唇。那一點潮意很快地消失，她的雙唇變得極為乾燥。她伸手撫摸喉頭，呼吸如有困難。她想說話，可是說不出來。

「我叫文生・梵谷，是你的鄰居，」他說。「我想你已經曉得。」

「是的。」這是一聲耳語，輕得他幾乎聽不見。

「你是白吉曼家哪一位小姐呢？」

她晃了一下，抓住他的袖子才站好。她再度想用乾燥的舌頭舔潤嘴唇，開口試了幾

次，才說出話來。

「瑪歌。」

「你為什麼老是跟著我呢，瑪歌·白吉曼？我知道這件事已經有幾星期了。」

一聲啞呼迸自她唇間。她用指甲掐進了他的手臂，想扶住自己，接著便暈倒在地上。

文生跪下去，用手臂墊著她的頭，把她額前的頭髮掠開。她並不美，應該是靠四十的人了。她的嘴在左角突然收攏，右角卻曳著一條紋路，幾乎直達下巴。眼下有帶著小雀斑的發藍的圈痕。皮膚則似乎快要起皺了。

文生正好帶有一淺罐水。他將平素用來拭擦顏料的一塊破布潤濕瑪歌的面孔。她的眼睛驀然睜開，他發現這是一對美目，深褐而柔和，簡直有點神秘。他用指尖沾了一點水，撫著瑪歌的臉。她抵著他的手臂顫抖起來。

「你覺得好過些嗎？瑪歌？」他問道。

她在他懷裡躺了片刻，凝視著他那綠中帶藍的眼睛，如此地同情，如此地透澈，如此地善解人意。於是，帶著一陣像從她心靈最深處擠出來的瘋狂的抽泣，她舉起兩臂抱住了他的頸子，把雙唇埋進了他的鬢裡。

# 「要緊的是愛人，而不是被愛。」

第二天兩人在離村相當遠的地點約好見面。瑪歌穿了一件動人的高領麻紗白衣，手裡還拿著一頂遮陽草帽。在他面前雖然仍感覷腆不安，可是比起昨日的情景，她好像較能自持了。文生見她來到，便放下調色板。她毫無凱伊那種精巧的美，比起克麗絲丁來，卻是一個非常動人的女人。

他離開小凳站了起來，不知如何是好。平日他不喜長裝的女人；他比較習慣那些穿短外套和裙子的婦女。所謂高級的荷蘭女人，無論是拿來畫或者拿來看，都是不大有吸引力的。他寧可要普通的女僕；她們總是很像薩丹①筆下的人物。

瑪歌仰身吻他，純真地，佔有地，好像兩人相愛已久，然後又起身抱他，震顫了一會。文生把自己的外套鋪在地上，讓她坐下。他坐在小凳上；瑪歌則倚在他的膝頭，仰望著他，那表情是他在女人的眼裡前所未見的。

「文生。」她喚他，只為著喚他的名字有一種單純的快樂。

「嗯，瑪歌。」他不知該做什麼，或者說什麼。

「你昨夜可覺得我亂來？」

「亂來？那裡話。我怎麼會呢？」

「你也許覺得難以相信，文生，可是我昨天吻你的時候，還是我初吻一個男人。」

「怎麼會呢？你從來沒有戀愛過嗎？」

「沒有。」

「多可惜。」

「是嗎？」她沉默了片刻。「你愛過別的女人，對嗎？」

「是的。」

「很多女人嗎？」

「不。只有⋯⋯三個。」

「她們也愛你嗎？」

「不，瑪歌，他們都不愛我。」

「她們應該是愛你的。」

「我在愛情方面總是失意的。」

瑪歌朝他移近些，將手臂扶在他膝頭上。她用另一隻手的指頭戲撫他的臉孔，他那有力的高鼻梁。那豐滿而張開的嘴，那結實的圓下巴。一陣奇妙的顫動掠過了她；她縮回了手指。

「你多壯啊，」她喃喃說道。「你的一切：你的手臂、下巴和鬍子。我從來沒見過像你這樣的男人。」

他用雙手粗魯地托起她的臉。臉上激盪著的愛和興奮使它變得動人了。

「你可有點歡喜我嗎？」她迫切地問道。

「當然。」

「那你肯吻我嗎？」

他吻了她。

「請你不要看輕我，文生。我不能控制自己。你看，我愛上了你……愛上了你……無法躲開。」

「你愛我？你真的愛我？什麼原因呢？」

她仰起身來，吻他的嘴角。「就是這個原因。」她說。

兩人靜靜地坐著。農人的墓地便在近旁。自古以來，農人們生前耕這一片田野，死後便埋在下面。文生要在他的畫布上表現出來，死亡是一件多麼簡單的事情，像一片秋葉落地那麼簡單，只是一塊掘起的泥土，和一個木十字架而已。墓地的野草一直蔓延到小牆外面，野草盡處，四周的田野終於和天空分界，有如海天相接。

「你曉得我的情形嗎，文生？」她輕柔地問道。

「曉得很少。」

「他們……有誰告訴過你……我的年齡嗎？」

「沒有。」

「哎，我已經三十九了。再過不了幾個月，我就四十了。這五年來，我一直在心裡想，如果在四十歲以前我還不戀愛的話，我就要自殺。」

「可是愛上一個人是容易的，瑪歌。」

「哦，你認為是如此嗎？」

「是啊，難的是那個人也愛你。」

「不吧。在努能就很難了。二十多年了，我一直拚命想要愛誰。可是我一直無人可愛。」

「一直嗎？」

他轉望別處。「有一次……那時我還是一個女孩子……我歡喜過一個少年。」

「真的啊？」

「他是個舊教徒。給她們趕走的。」

「她們？」

「我的母親和姐妹。」

「我懂。」

她起身深深跪在田裡的沃土中，玷污了美麗的白衣。她將雙肘靠在他的大腿上，將臉藏在手裡。他的膝頭輕輕觸及她的腰身。

「一個女人的生命，如果沒有愛情來充實，好空虛啊，文生。」

「每天早上醒來，我總是對自己說，『今天我一定要找一個人來愛了！別的女人都戀愛，為什麼我就不能？』可是黑夜又會來臨，我又會感到寂寞，難受。無盡無止的一串空虛的日子，文生。我在家裡根本沒事做──我們有的是傭人──所以時時刻刻都充滿了對愛情的渴慕。每夜我都對自己說，『今天你還不如死了好，那怕你又算是活了一天。』我不斷地安慰自己，總有一天，總有我愛的男人會出現的。過了好多生日，三十七、三十八、三十九了。我不敢從未戀愛就面對四十歲。於是你來了，文生。**現在我終於也戀愛過了！**」

這是一聲奏凱的歡呼，好像她已經榮獲大勝。她仰起身來，舉唇待吻。他將她耳畔的柔髮向後掠開。她張開兩臂抱住他的頸子，遍吻他，輕咬他一千次。坐在自己的小畫椅上，身邊放著調色板，面前橫著村墓，懷裡抱著跪倒的女人，周身浸在她洶湧的情潮之中，文生有生以來初次嘗到了女人傾訴愛情的甘美而仁慈的香膏。於是他顫抖了，他知道

自己正立在聖潔之境。

瑪歌坐在地上，倚在他兩腿中間，她的頭仰枕在他的膝上。她的兩頰有了紅暈，眼中有了光彩；她在深長而吃力地呼吸。浸在自己的情潮裡，她看起來不過三十歲。文生一點感覺都沒有，只好用手指撫摸她臉部柔軟的皮膚，直到她抓住了他的手，吻它，又把他的手心貼在自己發燙的臉上。過了一會，她才開口。

「我曉得你並不愛我，」她安靜地說道。「那該是奢求。我只求上帝讓我戀愛。我從來沒有夢想有誰會來愛我。要緊的是愛人，對不對，文生，而不是被愛。」

文生想起了愛修拉和凱伊。「對的。」他答道。

她用後腦廝磨著他的膝頭，仰望著藍空。「你會讓我來陪你的，噢？要是你不想說話，我會靜坐在一旁，一句話也不說。只要讓我靠近你；我答應決不打擾你或是影響你的工作。」

「當然你可以來的。可是告訴我，瑪歌，既然努能沒有男人，你為什麼不跑開呢？至少出去玩玩啊？你有這筆錢嗎？」

「哦，當然，我有很多錢。我的祖父留給我一大筆收入。」

「那你為什麼不去阿姆斯特丹或是海牙呢？去那兒你就可以碰到有趣的男人了。」

「她們不要我去嘛。」

「你的姐妹都還沒有結婚吧？」

「沒有，親愛的，我們五個都是單身。」

一陣痛苦透過他全身。女人叫他做「親愛的」，這還是第一次。他曾經營過愛人而不被愛是多麼痛苦，可是從未料想到，有一個好女人用整個生命愛他時有多甜蜜。他一直把瑪

歌對他的愛情看做一種奇異的意外，自己並不是局中人。可是這一個簡單的字眼，那麼安詳而親熱地出自瑪歌的口裡，竟改變了他整個的心情。他把瑪歌抱了過來，將她微顫的身子緊貼著自己。

「文生，文生，」她喃喃喚道，「我真愛你。」

「聽你說你真愛我，這聲音好奇怪啊。」

「現在我再也不在乎，這些年來自己得過沒有愛情的日子了。你是值得等待的，我的至愛。在我一切愛情的夢裡，我從未幻想愛一個人能像愛你這麼深。」

「我也愛你，瑪歌。」他說。

她微微地向後退縮。「你不必說這種話，文生。也許過一個時候你會開始有點喜歡我。可是現在，我只要求你讓我愛你！」

她滑出了他的懷抱，將他的外套鋪在一旁，坐了下來。「工作吧，親愛的，」她說。

「別讓我礙你的事。我愛看著你畫。」

■ 譯註

1. 十八世紀法國畫家，「紙牌房子」畫一束髮少女靜坐桌前，以對摺之紙牌，戲排成屋，為薩丹之代表作。

# 天涯海角，我都追隨

瑪歌幾乎每天都陪他去野外寫生。他每每要步行十公里路，走到荒原上他要描畫的那個確切的地點，兩人走到時總是熱得精疲力盡，可是瑪歌從不埋怨。這女人有了驚人的蛻變。她那曾是鼠褐色的頭髮轉成了活潑的金黃。她那曾是瘦削而乾燥的嘴唇，如今變得飽滿而紅潤。她的皮膚曾是枯乾，幾乎有點起皺；如今它竟光滑、柔軟而溫暖了。她的眼睛似乎變大了，胸部隆起了，她的聲音有了新的韻律，她的步態也變得穩健而活潑了。愛情已經開放了她心裡的一股奇妙的泉水，她便經常浸在它那愛的仙液裡。她常帶來意外的午餐，討他的歡心，又寄信去巴黎購買他曾經讚美過的圖畫，而且從不打擾他工作。他作畫時，她便十分恬靜地坐在一旁，浴於他投向畫布的同樣豐富的熱情之中。

瑪歌完全不懂繪畫，可是她有敏銳的智力，能在恰當的時機說恰當的話。文生發現她能不知道而了解。他有一種印象，覺得她像是一把給拙劣的修琴匠弄壞了的克里摩納①的提琴。

「要是我早十年遇見她多好！」他暗自說道。

一天，正當他要猛襲一幅新畫時，她問他，「你怎麼會有把握，使你選擇的地點恰到好處地活現在畫布上呢？」

文生想了一下，答道，「如果我要採取主動，就得不怕失敗。當我看見一幅空白的畫布癡望著我，我就只管刷將下去。」

「你確實是在拚命刷。我就從來沒見過有什麼東西像你的油畫長得這麼快。」

「唉，我不能不如此。看到一張空白的畫布對我凝望，說『你什麼也不懂』！我便會感到麻痹。」

「你是說，這是一種挑戰嗎？」

「一點也不錯。空白的畫布像白癡一樣凝望著我，可是我知道它害怕敢作敢為的熱情畫家，害怕他已經一勞永逸地衝破了那句『你不行』的魔咒。生命本身朝著一個人的，也是無盡渺茫，挫人勇氣，毫無希望的一面空虛，上面什麼也看不見，瑪歌，和這塊畫布一樣地空虛。」

「對啊，可不是嗎？」

「可是有信仰有力量的人不怕這一片空白；他走進去，他行動、他建設、他創造，到最後這塊畫布②不再是空白，而是充滿了豐富的生之圖案。」

文生享受瑪歌對他的愛情。她從不用批評的眼光看他。他所作的一切，她都認為是對的。她並不告訴他說，他的舉止魯莽，聲音粗野，臉上已有了坎坷的皺紋。她從不怪他沒法賺錢，或是要他做繪畫以外的事情。兩人在安靜的黃昏走回家去，他的手臂攬著她的腰身，他的聲音因她的同情而變得柔和，他便將自己做過的一切事情向她傾訴，說他為什麼寧願畫居喪的農夫而不畫鎮長，為什麼認為一個農家少女，穿著塵污而補綴的藍裙和緊身，比一個貴婦還要美。她接受一切，絕不發問。他就是他，她愛他的一切。

文生無法適應自己的新環境。每一天他都準備關係破裂，瑪歌變得凶狠而殘忍，把他的多次失敗攤在他的眼前。她的愛情和成長中的夏日同時增進；她將只有成熟的女人才能賜予的那種全心全意的同情和崇拜，獻給了他。他因她不肯自動地責難他而失望，便試將

334

自己的失敗盡量說得極為陰慘，想激她惱怒。她偏偏不把它們當做失敗，反而認為是他何以做了必須做的事情的簡單敘述而已。

他把自己在阿姆斯特丹和礦區的慘敗經歷告訴了她。「無疑地，那是一種失敗，」他說。「我在那兒所做的一切都是錯的，是不是？」

她仰面朝他縱容地微笑。「王者無誤。」

他吻了她。

又有一天她對他說，「我母親對我說，你是個壞人。她聽人說，你在海牙跟壞女人住在一起。我對他們說，這是惡意中傷的謠言。」

文生把克麗絲丁的事情說了一遍。瑪歌聽著，眼中又恢復了近日才被愛情驅散了的、往日那種默默的哀愁。

「你曉得，文生，你確實有點像耶穌。我相信我父親也會這麼想的。」

「我告訴你，我和一個妓女同居了兩年，你只有這句話對我說嗎？」

「她並不是妓女；她是你的妻子。你救她沒有成功，正如你救礦工們沒有成功一樣，並不是你的錯，一個人是無力抵抗整個文明的。」

「對，克麗絲丁曾是我的妻子。年輕的時候，我對弟弟西奧說，『如果我不能娶到一個好妻子，我也要娶一個壞妻子。壞妻子總比根本沒有妻子好。』」

接著是一陣不大自然的沉默；兩人之間尚未提起婚姻的話題。「關於克麗絲丁，我只懷悔一件事情，」瑪歌說。「我只希望能佔有你那兩年的愛情。」

他接受了她的愛情，不再企圖斬斷它了。「年輕的時候，瑪歌，」他說，「我以為一切都決定於緣分，決定於無理可講的渺小的巧合或是誤會。可是長大了，我開始領悟到比

較深刻的動機。大半的人，都是命中注定要追求很久，才能找到光的。」

「就像我需要尋你一樣！」

兩人正走到一家織工的矮門前。文生親熱地捏一下她的手。她給了他一個甜蜜而柔順的微笑，他不禁奇怪，為何命運認為這些年來不該讓他享受愛情。兩人走進了茅舍。夏去秋至，白晝黑得較快。織機上面懸著一盞油燈。織工和他的妻子正織著一塊紅布，在整理線頭；佝僂的黑色人體反襯著燈光和布色，在織機的板條和圓軸上投下了龐然的暗影。瑪歌和文生交換了一個會心的微笑；他已經教會她捕捉醜陋的地方潛藏著的美了。瑪

到了十一月落葉的季節，當樹上的叢葉幾天便落光的時候，努能全村都在談論文生和瑪歌了。村民都喜歡瑪歌；可是對文生只有疑懼。瑪歌的母親和四個姐妹想要阻止此事，而她堅稱這不過是友誼，而且在野外同行又有何妨呢？白吉曼家人知道文生是個浪子，所以安心等他隨時離去。她們倒不十分擔憂。擔憂的是村民；他們再三地說，梵谷家那怪人是做不出好事來的，又說白吉曼家如果不叫她們的女兒離開文生的話，可要懊悔的。

文生再也不懂，鎮上的居民何以如此厭惡他。他既不惹誰，也不害誰。他沒有想到在這安靜的小村上，這幾百年來的生活根本就不曾改變過一個字或是一個習慣，而自己在這裡是怎樣地格格不入。最後他發現原來他們以為他是遊手好閒之徒，便放棄了取悅於他們的幻想。有一天，狄安‧范登比克，一個小店主，看他走過，便向他招呼，代表全村向他挑釁。

「秋天來了，好天氣也過去了啊？」他問道。

「是呀。」

「大家想你快要做事了，嗯？」

文生將背上的畫架移到一個比較舒適的位置。「是呀，我正要到荒地上去。」

「不，我是說做事，」狄安說。「一年到頭都要做的正經事。」

「畫畫就是我的工作。」文生安詳地說。

「人家工作都是要賺錢的；就是職業。」

「到田裡去，像你現在看見我這樣，就是我的職業，范登比克先生，就像賣東西是你的職業一樣。」

「不錯，可是我賣東西！你賣得掉自己做的東西嗎？」

他在村中不論跟什麼人說話，人家都問他這相同的問題，他實在是煩透了。

「有時候我也賣的。我弟弟是個畫商，他買我的東西。」

「你該去做事了，先生。你這樣偷懶是不好的。一個人老了，結果一事無成。」

「偷懶！我工作的時間比你開店的時間長一倍呢！」

「你這就叫工作嗎？坐著亂塗一氣？那只是小孩子的玩意。開店；種田；那才算是正經人的工作。你年紀這麼大，不應該再蹧蹋時間了。」

文生明白，狄安・范登比克不過是代全村發言罷了，在鄉下人的心目中，藝術家和做工的人是互不相容的。他不再理會別人的看法，在街上遇見他們的時候，也只作沒有看見了。可是等到大家對他的疑懼正達高潮時，卻發生一件事故，使他贏回了人心。

安娜・柯妮麗亞在海爾曼下火車，跌斷了一條腿。她立刻被趕送回家。雖然那醫生在家人面前沒說出口，他實在擔心她活不了。文生毫不猶豫地放下了自己的工作。他在礦區的經驗已經把他訓練成優秀的護士。醫生觀察了他半小時，然後說道，「你簡直比女人還能幹嘛；你的母親有好手照料了。」

努能的居民在救急的時候也能表示親善，正如他們在無聊的時候會變得殘忍一樣，這時便群來牧師館裡，帶來美味的點心和書本，還有安慰的思念。他們十分驚奇地凝望著文生；他能夠更換床單而不搬動母親，他為她沐浴，餵飯，又照料她腿上的石膏。兩星期後，村人對他的觀感完全修正過來了。他們來探病，他就用他們的口吻對大家交談；他們討論避免臥痛的良法，病人該吃些什麼食物，病室該保持何種溫度。這麼和他交談而終於了解了他，才斷定他原來也是一個常人。等到他的母親稍有起色，而他也可以每天抽一點時間出外作畫的時候，大家居然帶笑而呼名地招呼他了。他在鎮上走過，也不再發覺百葉窗一扇接一扇地從下面掀開一條縫來了。

瑪歌一直伴在他的身邊。只有她一個人對他溫柔的態度不感到驚奇。一天，兩人正在病室裡低語，文生偶然說道，「充分認識人體，是打開許多事物的鑰匙，可是學起來真花錢。有一本很美的書，叫做『藝術家的解剖學』，約翰・馬修（John Marshall）寫的，可是真貴。」

「你有錢買嗎？」

「沒有，除非等到我能賣畫的時候。」

「文生，如果你願意讓我借一點給你，我就會好快樂。你曉得，我有一筆經常的收入，一直不曉得怎麼花才好。」

「謝謝你的好意，瑪歌，可是我不能。」

她並不勉強他，可是在兩星期後，卻遞給他一個海牙寄來的包裹。「這是什麼？」他問道。

「打開來看嘛。」

緞帶上繫著一張小字條。包裹竟是馬修的著作；字條上寫著：「紀念一個最快樂的生日。」

「這不是我的生日啊！」他叫道。

「不是的，」瑪歌笑道，「是我的生日！我的四十歲生日，文生。你已經把我的生命做了我的禮品。乖乖地收下來吧，親愛的。我今天真快樂，我要你也快樂。」

兩人正在園中的畫室裡。周圍一個人也沒有，只有維爾敏丁正陪媽媽坐在屋裡。下午將晚，落日將一小片殘照抹在粉刷的牆上。文生輕柔地撫摸著新書；除了西奧，這還是第一次有人高興幫他的忙。他將書丟在床上，將瑪歌擁在懷裡。她的眼睛裡浮起了因愛他而起的薄霧。這幾個月來，因為怕人看見，他們在野外很少做愛撫的動作。瑪歌總是百依百順，全心全意地讓他撫抱。他離開克麗絲丁已有五個月；他有點緊張，不敢過於信任自己。他不願做任何事情去傷害瑪歌，或是瑪歌對他的愛情。

他一面吻她，一面俯視她溫柔的褐色的眼睛。她朝他微笑，然後又閉起眼睛，微張雙唇去就他。他們緊緊地相擁，兩個身體從嘴唇到腳趾都貼在一起。只差一步便是臥床。兩人相擁坐下。在緊鎖的擁抱之中，兩人都忘記了曾使自己生命僵硬的那些沒有愛情的歲月了。

落日西沉，牆頭的一方殘照也隨而消滅。畫室浸在柔熟的暮色裡。瑪歌用手撫摸文生的面孔，奇異的聲音發自她的喉間，訴說著愛情的言語。文生覺得自己正沉入深淵，只有急退才能自救。他從瑪歌的懷裡掙開，跳了起來。他走到畫架的前面，將畫了一半的一張紙捏成一團。四周寂然，只有金合歡樹上的鵲噪和回欄牛鈴的清響。過了一會，瑪歌開口了，安靜地、直率地。

「只要你想來，就來吧，親愛的。」她說。

「為什麼？」他問著，並不轉過身來。

「為了我愛你。」

「這樣不好。」

「我告訴過你，文生，王者無誤！」

他屈一腿跪下。她的頭靠在枕上。他又看到她右嘴角上伸延到顎邊的紋路，便吻了它。他吻她那太窄的鼻梁，太寬的鼻孔，又用雙唇掠吻她那年輕了十歲的面孔。暮色中抱著他的頸子，迎就地躺著，她又像自己二十歲的那個美貌女郎了。

「我也愛你，瑪歌，」他說。「以前我不知道，現在我知道了。」

「謝謝你這麼說，親愛的。」她的聲音柔婉如夢。「我曉得你有點歡喜我。我卻是全心全意地愛你。這就夠我滿意的了。」

他並不像以前迷戀愛修拉和凱伊那麼地愛她。他甚至沒有愛克麗絲丁那麼愛她。可是他對於如此柔順地躺在自己懷裡的這個女人，仍然感到十足的柔情。他知道愛情是幾乎包含每一種人間關係的。想到自己對於世上唯一毫無保留地愛他的女人，竟然只有如此微弱的感情時，他的心裡有一樣東西在發痛；他憶起自己因單戀愛修拉和凱伊而經歷過的那種劇痛。他尊重瑪歌對他的那種全心全意的愛，可是不知怎的，又覺得這種愛有點討厭。跪在黑暗的畫室的地板上，把手墊在這位愛他如他愛愛修拉和凱伊的女人的頭下，他終於了解以前那兩位女人何以要逃避他了。

「瑪歌，」他說，「我是條苦命，可是如果你願意和我分擔這條苦命，我會非常快樂。」

「我願意和你分擔，親愛的。」

「我們可以就住在努能，親愛的。還是你覺得我們婚後離開這兒好呢？」她用頭憐愛地廝磨著他的手臂。「露絲③說過什麼來著？『天涯海角，我都相隨。』」

■ 譯註

1. Cremona，義大利一小城，十七世紀及十八世紀初許多有名的提琴製造者居於此。

2. 指人生的畫布。

3. Ruth——舊約中的賢妻，夫死，從婆返伯利恆。

<div style="text-align:center">

─ 6 ─

審問

</div>

兩人完全沒有料到，第二天早上各自向家庭宣佈這項新聞時，竟引起了一場暴風雨。

梵谷家裡倒只有一個錢的問題。當西奧還在維持他生活，他怎麼可以娶妻呢？

「你總得先賺錢過正常的日子，然後才談得上結婚。」他的父親說。

「如果我和自己本行的赤裸裸的真理奮鬥，因而健全了我的生活，」文生答道，「到時候當然會賺錢的。」

「那你也得到時候才結婚。現在可不行！」

牧師家裡的騷動，比起隔壁女人之間正發生的一幕，只能算是一場小小的風暴。有五個全未出嫁的姐妹，白吉曼這一家自可嚴陣以待外界。對於全村，瑪歌的結婚就是他姐妹婚姻失敗的一個活證。白吉曼太太認為，與其讓一個女兒快樂，不如使四個女兒免於更多的痛苦。

這一天，瑪歌沒有陪他去織工們的家裡。傍晚時分，她才到畫室裡來，眼睛是浮腫的，比以往更像四十歲的人了。她絕望地將他摟緊了片刻。

「她們痛罵了你一整天，」她說。「我從來沒見過一個人能像這麼壞還活得下去的。」

「你早該料想到的。」

「我是料想到的。可是我想不到她們會罵得這麼毒。」

他張臂溫柔地摟住她，吻她的臉龐。「把她們交給我來對付吧，」他說。「今晚我吃過晚飯來。也許我能使她們相信，我並不是這麼可怕的人。」

他一跨進白吉曼家，就知道自己是置身於奇異的絕境了。六個女人造成的氣氛簡直陰沉沉的，從來沒一個男人的聲音或腳步將它打破。

她們帶他到客廳裡去，室內陰冷而有霉腐的氣息。好幾個月沒有人來過這兒了。文生知道那四個姐妹的名字，可是從未費事將名字和臉孔連在一起。她們都像是瑪歌的漫畫像。

負責管家的大姐親自主持這一次的審問。

「瑪歌告訴我們，說你想要娶她。我可以請問，閣下在海牙的太太是什麼下場嗎？」

文生將克麗絲丁的事情解釋了一遍。客廳裡的空氣又降了幾度。

「你今年幾歲了，梵谷先生？」

342

「三十一。」

「瑪歌有沒有告訴過你，她已經……」

「我曉得瑪歌的年齡。」

「請問閣下收入多少？」

「每月一百五十法郎。」

「這筆收入是哪兒來的呢？」

「我弟弟給我的。」

「不，這是他給我的月薪，來交換我的一切作品。」

「你的意思是說，你弟弟維持你的生活嗎？」

「他賣了你幾張作品呢？」

「我實在不曉得。」

「可是我曉得。令尊告訴我，你弟弟根本就沒有賣過你一張作品。」

「將來他會找到銷路的。將來他賣這些作品的價錢，會比現在高好多倍。」

「至少這還是大成問題的。我們還是討論事實吧。」

文生熟視大姐僵硬而平凡的面容。他是沒希望在那張臉上贏得同情的。

「如果你賺不到一文錢，」她說下去，「我可以請問你有什麼把握養活妻子呢？」

「我弟高興每月在我身上投注一百五十法郎；那是他的事，跟你不相干。對我說來。這仍然是一種薪水。我賺這份薪水是十分吃力的。瑪歌和我可以靠這份薪水過日子，只要我們過得緊些。」

「我們不必過得緊些！」瑪歌叫道。「我的錢夠我自己用的。」

「住嘴，瑪歌！」大姐命令道。

「記住，瑪歌，」她的母親說，「如果你有什麼行為玷辱了家聲，我有權力取消那筆收入！」

文生微笑了。「嫁給我算是一種恥辱嗎？」他問道。

「我們對你了解得很有限，梵谷先生，偏偏有限的那一點都是不幸的。你畫畫幾年啦？」

「三年了。」

「可是你還沒有成名。到底要好久才能成名呢？」

「我不曉得。」

「你在學畫以前，做過什麼事呢？」

「畫販，教員，書商，神學院的學生和福音牧師。」

「結果都失敗了嗎？」

「是我不幹的。」

「什麼原因呢？」

「它們不合我的個性。」

「那麼你要好久才放棄畫畫呢？」

「他絕對不會放棄！」瑪歌叫起來。

「我覺得，梵谷先生，」大姐說，「你實在是妄想和瑪歌結婚。你實在是無可救藥的亡命之徒，你不名一文，也沒有賺錢的本領，你根本沒有專業的恆心，只曉得到處遊蕩，像一個閒人，一個浪子。我們怎麼敢讓自己的妹妹嫁給你呢？」

文生掏出煙斗，又放了回去。「瑪歌愛我，我也愛她。我能夠使她幸福。我們準備在這兒住一年的光景，然後出國。我只會待她體貼而恩愛的。」

「你會遺棄她的！」一個聲音更尖的姐姐叫道。「你會討厭她，把她丟了，去跟像海牙的那種壞女人相好！」

「你跟她結婚，只是想她的錢！」又有一個說。

「可是你別想弄到手，」第三個又說。「媽會把那筆錢收回家產裡來的。」

瑪歌眼中流出了淚水。文生站起身來。他覺悟和這些悍女浪費時間是無益的。他得乾脆和瑪歌去愛因霍芬結婚，婚後即去巴黎。一時他還不想離開布拉班特；他在這兒的工作尚未完成。當他想起要把瑪歌獨自留在老處女之家時，他顫抖了。

此後數日，瑪歌極為痛苦。白雪初降，文生只好守在畫室裡工作。白吉曼家不讓瑪歌來看他。從她早上下床那一刻起，直到夜間准她裝睡為止，她都被迫聽她們長篇闊論地咒罵文生。她和家人已經同住了四十年；但和文生相識才數月。她恨自己的姐妹，因為她知道她們已經毀了她一生，可是，恨原是愛的一種比較隱晦的形式，而且有時會產生更為強烈的責任感來。

「我就不懂你為什麼不和我私奔，」文生對她說，「或者至少不要她們同意就在這兒和我結婚。」

「她們不讓我結婚的。」

「你母親嗎？」

「我的那些姐妹。媽只管坐在一旁同意她們。」

「你姐妹說什麼，有什麼關係呢？」

「你還記得，我跟你說過，我年輕的時候，幾乎和一個男孩戀愛嗎？」

「記得。」

「她們阻止了我。我那些姐妹。我不懂為什麼。這一輩子，凡我想做的事，她們都要阻止。我要去城裡看親戚，她們不讓我去。我要看書，她們不讓我把好書帶進家裡。每次我請個男人到家裡來，他走後，她們就把他罵得體無完膚，教我再也不能看他一眼。我曾想此生做一點事；做護士，或者學音樂。可是不行，我必須想她們同樣的思想，和她們過完全一樣的生活。」

「現在呢？」

「現在她們不讓我嫁你。」

新近獲得的生命力，大部分已從她的聲音和舉止裡消逝了。她的嘴唇枯乾了，眼下的小雀斑也顯現出來了。

「別為她們煩惱，瑪歌。我們結了婚，一切就解決了。我弟弟常常要我去巴黎。我們可以住在巴黎。」

她不回答。她坐在床沿上，俯視著地板出神。她的兩肩朝裡微曲。他在她身邊坐下，握起她手來。

「她們不答應，你就不敢嫁給我嗎？」

「不是的。」她的聲音既無力量，又無自信。「如果她們把我們拆開，文生，我就自殺。我受不了。已經愛上了你，我不能再離開你。總之，我要自殺。」

「不必要她們曉得嘛！先結婚，婚後再告訴她們。」

「我無法抵抗她們。她們這麼多，對我一個。我無法鬥她們大家。」

346

「那根本就不要費事去鬥她們。只要跟我結了婚，就一了百了。」

「不會了的。只是開頭。你不了解我那些姐妹。」

「我才不要了解呢！不過今晚我可以再見她們試試看。」

他一進客廳，就曉得這件事是白費精神。他已經忘記她家那冷峻的氣氛了。

「這些話我們已經聽過了，梵谷先生，」大姐說，「既不能使我們相信，也不能使我們動心。這件事情我們已經決定。我們希望看見瑪歌幸福，但是不願她浪費生命。我們已經決定，如果兩年後你還想娶她的話，我們就不再反對。」

「兩年！」文生呼道。

「兩年後我就不在這兒了。」瑪歌安詳地說。

「那你在哪兒吧？」

「我已經死了。如果你們不讓我嫁給他，我就自殺。」

「你怎麼敢說這種話！」「你看看，他對她的影響有多大！」文生在這陣罵聲中逃了出去。他再也無能為力了。

這些年來的反常環境，已經在瑪歌身上顯示出來了。她的神經並不強壯，她的健康也並不太好。在五個死硬的女人正面攻擊之下，她的精神一天比一天低沉了。一個二十歲的少女也許能夠安然無恙地突圍而出，可是瑪歌的反抗力和意志力已經早給擊潰。她的臉上又出現了皺紋，眼中又恢復了舊日的憂鬱，皮膚又變得淡黃而粗糙，而嘴唇右邊的皺紋是更深了。

文生對瑪歌的那份感情，隨著她的美貌一同消逝了。他一直就沒有真心愛過她，或是想和她結婚；如今他是更不想了。他對於自己的無情，感到慚愧；因此在談愛的時候，他

便更加顯得熱烈。他不曉得，她是否猜得到他真正的心情。

一天，她設法逃來他畫室裡相會幾分鐘，他便問道，「你愛她們甚於愛我嗎，瑪歌？」

她向他射來一瞥驚異而責難的眼色。「哦，文生！」

「那麼你為什麼要放棄我呢？」

她蜷進了他的懷裡，像一個疲倦的孩子。她的聲音低沉而暗啞。「如果我認為你愛我和我愛你相等，我就會抵抗整個世界。可是這件事對你實在不算什麼……對她們卻如此重要……」

「瑪歌，你錯了，我是愛你的……」

她用手指輕輕地按在他的唇上。「不，親愛的，你願意愛我……可是你並不愛我。你不必因此感到不安。我願意做得愛得最深的一個。」

「你為什麼不掙脫她們，自己做主呢？」

「你說來倒容易。你強壯；什麼人你都能對付。可是我已經四十了……我生在努能……我從來沒有到過比愛因霍芬更遠的地方。你可明白，親愛的，我這一生就從沒擺脫過任何人，或是任何事情。」

「是，我明白。」

「如果這是『你』所要的東西，文生，我將盡力為你奮鬥。可是這只是我要的東西。總之，它來得太晚……我的生命現在已枯萎……」

她的聲音降低成一絲竊語。他用食指勾起了她的下巴，又用拇指將它托住。她的眼中有忍住的淚水。

「我的好姑娘，」他說。「我最親愛的瑪歌。我們可以終身相守。只要你說一句話。今

348

晚，等你家人都睡了，把你的衣服收拾好。你可以在窗口遞給我。我們可以走去愛茵霍芬，搭早班車去巴黎。」

「沒用，親愛的。我是她們的一部分，她們是我的一部分。不過到頭來還是我贏。」

「瑪歌，我不能忍心看你這麼痛苦。」

她轉臉望他。淚水已經乾了。「錯了，文生，我是快樂的。我已經達到我的要求了。愛你，是美妙的。」

他吻她，在她的唇上，他嚐到了滾下她臉頰的淚水的鹹味。

「雪已經停了，」過了一下，她說道，「明天你要去野外畫畫嗎？」

「要啊，我想會去。」

「你要去哪兒呢？下午我來找你。」

第二天他工作得很晚，頭上戴頂皮帽，亞麻外衣緊裹著頸子。淡紫而帶金黃的晚空，籠在一片片微紅色叢林間的茅舍黑影上。在這一切的上面，是白楊那纖細的黑枝；前景是一片隱隱發白的綠色，間以片片的黑土和溝邊灰白的枯葦。

瑪歌自田間疾走而來。她穿著兩人初見時她穿的那件白衣，肩上披著一條圍巾。他看見她臉上透出了一抹紅意。現在的她，又像是幾星期前在愛情的光照下開放得那麼嬌豔的女人了。她的手裡提著一隻針線籃子。

她張開兩臂，抱住他的頸子。他感到她的心抵住他的身子狂跳。他托起她的臉，注視著她褐色的眸子。眼中的憂鬱已經消退。

「怎麼啦？」他問。「有什麼事嗎？」

「沒什麼，沒什麼，」她叫道，「只是……只是我覺得快樂……又和你在一起了……」

「可是你為什麼穿得這麼單薄跑出來呢？」

她沉默了一會，然後說道，「文生，無論你走得多遠，我要你永遠記住我一件事。」

「那是什麼呢，瑪歌？」

「就是，我曾經愛你！永遠記住，你這一生，沒有女人比我更愛你。」

「你怎麼抖得這麼厲害？」

「沒什麼。剛才我給留住了。所以我來遲了。你快畫好了嗎？」

「再過一會就好了。」

「那麼讓我坐在你背後，看你畫，像以前一樣。你曉得，親愛的，我從來不願意礙你的事，或者阻撓你。我只希望你讓我愛你。」

「好吧，瑪歌。」他再也想不出別的話好說。

「那你就去畫吧！我的情人，畫完了……我們好一同回家。」她微微顫抖，把圍巾裹住肩頭，說道，「在你開畫之前，文生，請再吻我一遍。吻我……像那次……在你的畫室裡……當我們擁抱，那麼快樂。」

他溫柔地吻她。她將衣裳裹住身子，在他背後坐下。落日西沉，短暫的冬晚飄墜在平原上面。鄉間寂靜的暮色圍住了他們。

一聲瓶響傳來。瑪歌迸出半抑的呼聲，跪起身來，接著又倒在地上，劇烈地痙攣起來。文生一躍而起，向她撲去。她的兩眼已經閤上；臉上展開一個苦笑。她發出一陣一陣急驟的抽搐；身體僵硬，朝後拱起，兩臂也彎曲。文生俯視橫在雪地裡的瓶子。瓶口裡面還剩下一點白色結晶的殘渣。聞不出有什麼氣味。

他把瑪歌抱在懷裡，瘋狂地奔過田野。離開努能還有一公里，他深怕她會在他抱她回

到村上之前死去。這時正是晚餐前的時候，村民都坐在自己的門前。文生自另一端入村，必須抱著瑪歌跑過全村。他跑到白吉曼家，用皮靴一腳踢開了大門，將瑪歌放在客廳的沙發椅上。母親和姐妹們都跑了進來。

「瑪歌服了毒藥！」他叫道。「我去找醫生！」

他跑去村醫家裡，把醫生從晚餐桌前拖走。「你確定是馬錢素嗎？」醫生問道。

「看來很像。」

「你送她到家，她還活著嗎？」

「是啊。」

他們趕到時，瑪歌正在長椅上扭掙。醫生俯身看她。

「是馬錢素，不錯，」他說，「可是她同時喝了一種東西止痛。我覺得這氣味像鴉片。」

她不曉得鴉片的作用是解毒的。

「有希望，我們得趕快送她去烏特勒支。她必須有人仔細看護。」

「那麼她會活了，大夫？」母親問道。

「你可以介紹烏特勒支的醫院嗎？」

「我認為不宜住醫院。我們最好送她去精神病院住一個時期。我曉得有一家很好。準備馬車吧。我們得趕愛因霍芬開出來的末班火車。」

文生站在黑暗的角落裡，默不作聲。馬車繞到了屋前。醫生把瑪歌裹在毯子裡，抱她出來。她的母親和五個姐妹跟了出來。文生走在最後。他的家人齊立在隔壁牧師館的走廊上。全村居民都齊集白吉曼家的屋前。醫生抱著瑪歌出來，一片峻厲的死寂當頭壓下。他將她抱進車內。五個女人都上了車。文生站在車旁。醫生握起了韁繩。瑪歌的母親轉過頭

來，看到了文生，便嚷起來：

「都是你惹出來的！你害了我的女兒！」

人群向文生注視。醫生揮鞭打馬。馬車在路的盡頭消隱。

# 「你的作品差不多可以銷了，可是……」

在他母親跌斷了腿以前，村民對他不表親善，那是因為他們對他不信任他，不能了解他的生活方式。可是當時他們並不曾積極地厭惡他。現在他們對他有了強烈的反感，他感覺得到他們的仇恨四面八方將他圍困。他一走近，人們都轉過臉去。沒有人和他說話，沒有人看他。他變成了一個浪子。

他自己並不在乎──茅舍裡的織工和農人們仍然把他當做朋友──可是等到大家不再來牧師館看他父母的時候，他明白自己是應該搬走了。

文生知道，最好的方式是乾脆離開布拉班特，讓兩老清靜過日。可是去哪兒呢？布拉班特是他的家鄉。他是希望在這裡長住的。他歡喜畫那些農人和織工；只有畫這些，他才覺得自己的工作不算白費。冬日的深雪裡，秋日的黃葉中，夏日成熟的麥田裡，春日的草叢深處，他知道這一切都是美好的；他更知道，長和割草的農夫和農家少女們相處，夏日

352

走在廣闊的天空下，冬日坐在火爐邊，這一切也是美妙的，往昔曾是如此，未來也將是一樣。

在他看來，米勒的「晚禱」（Angelus）是人類創造神蹟最逼真的作品。他在粗獷的農家生活裡面，發現唯一真正持久的現實。他要在戶外，在原地作畫。在這種情形下，他要趕開成百的蠅蟲，要抵抗沙塵，背著畫布橫越荒原和圍籬走上幾小時，也會將畫布擦壞。可是回到家裡，他就會明白剛才自己真是面對現實，並且把握住它某種純樸的原素了。如果他畫的農民圖上竟有鹹肉，煙灰和蒸薯的氣味，那倒是健康的。如果一座馬廄有馬糞的臭味，那也是馬廄應該有的。如果田裡有一片熟玉蜀黍、鳥糞、或是肥料的氣息，那也是健康的——尤其是對於城裡的人。

他很單純地解決了自己的問題。順著大路走下去，不遠便有一座天主教堂，隔壁便是看守教堂的人家。約翰·史卡夫拉斯是一個裁縫；不看守教堂的時候，他便幹裁縫這一行。他的太太阿德麗雅娜是個好心人。她租給文生兩個房間，對於自己能幫助見棄於全村的人，感到一種快慰。

史卡夫拉斯家當中隔著一條寬大的走廊；一進門右邊是史家的住房。左手是一個面對村道的大起居室，後面是一間小些的房間。那起居室文生用來做畫室，後面那一間便做了他的貯藏室。他睡在樑下的閣樓裡；一半的地位史家用來曬衣，另一半則置放一張彈簧墊子高床，一把椅子。到了晚上，文生總是把衣服往椅子上一丟，跳上床去，抽一斗菸，望著煙火沒入黑暗，便沉沉睡去。

他將自己的水彩畫和炭筆畫掛在畫室裡；那些都是男人和女人的頭部，具有強調的黑人一般的朝天鼻，突出的下顎骨和大耳朵。此外還有織工和織機，搖梭的婦人，種馬鈴薯

的農人。他和弟弟科兒成了朋友；兩人合做了一個櫥架，蒐集了至少有三十種不同的鳥巢、荒原上各式各樣的苔蘚和植物、梭、紡車、墊床草、農具、舊小帽和大帽、木屐、盤碟、和一切有關農村生活的東西。他們甚至在後面的牆角裡置了一棵小樹。

他安頓了下來，開始工作。他發現，許多畫家棄而不用的煤褐色和地瀝青使他的色調成熟而妥貼。他發現，如果把一種顏色配在青紫色或淡紫色的旁邊，只要加上一點黃色，就能使它顯得非常之黃了。同時他發現，離群索居是一種囚犯的生活。

三月間他的父親遠涉荒原，去探視一個教區的病人，回到牧師館後面的石級上，竟頹然倒成一團。等到安娜‧柯妮麗亞趕到時，他已經死去。他們將他葬在舊教堂附近的花園裡。西奧趕回家來送葬。是夜兩人坐在文生的畫室裡，談罷家事，又談起各人的工作。

「有一家新開的畫店出我一千法郎的月薪，要我離開古伯，去他們店裡。」西奧說。

「你準備答應嗎？」

「我不想答應。我疑惑他們唯利是圖。」

「可是你來信給我，一直說古伯……」

「我曉得，『兩君子』也是只想賺大錢的。可是我在他們店裡已經有十二年了。我何苦為了多賺幾個法郎換一家店？總有一天他們會派我去主持一家分店的。到那一天，我就要開始賣印象派的作品了。」

「印象派？我想我在哪兒報刊上見過這名字的。是些什麼人呢？」

「哦，就是在巴黎一帶的年輕畫家嘛：馬內、戴嘉、雷努瓦、莫內、席思禮、庫爾貝、羅特列克、高敢、塞尚、塞拉。」

「他們的派名怎麼來的？」

「是一八七四年，在納達爾①店裡開畫展時取的。莫內也參加了一張油畫，自題『印象：日出』（Impression: Soleil Levant）。一個叫做勒赫瓦（Louis Leroy）的報紙專欄批評家把那次展覽叫做『印象派』畫展，從此這名稱就取定了。」

「他們畫的顏色亮呢，還是暗呢？」

「哦，亮極了！他們是看不起暗色的。」

「那我想我不能跟他們在一起畫。我倒是想改變自己的色調，可是我反而要變暗些，不會變亮。」

「等你來了巴黎，也許你的看法會改變的。」

「也許會吧。其中可有誰有銷路嗎？」

「杜朗・里耳（Durand-Ruel）偶然賣一張馬內的作品。如此而已。」

「那麼他們怎麼過日子呢？」

「那只有天曉得。多半得靠自己想辦法。盧梭教小孩子拉提琴；高敢向股票交易所的老朋友借錢；塞拉靠母親接濟；塞尚靠父親接濟。其餘的畫家錢怎麼來的，我就想像不出了。」

「你全認識他們嗎，西奧？」

「認識，正和他們漸漸混熟。我一直勸『兩君子』店方在古伯畫店給他們一個小角落展覽，可是他們連用十呎長的棍子去碰一下印象派的油畫都不肯。」

「看樣子，我倒是該去見見這些傢伙。你看，西奧，你完全不讓我調劑調劑，見見別的畫家。」

西奧走到畫室前面的窗口，凝視著看守教堂人家和去愛茵霍芬的大路之間的一小片草

地。

「那就來巴黎和我同住吧，」他說。「你一定會終老巴黎的。」

「我還沒有準備好。我在這兒還有事要先完成。」

「嗯，如果你老待在鄉下，可沒機會跟你的同道來往。」

「也許是的。可是，西奧，有一件事情我不懂。你就從來沒有為我賣過一幅素描或是油畫；實際上你就沒有試過。你到底試過沒有？」

「沒有。」

「為什麼沒有呢？」

「我曾經把你的作品拿給鑑賞家看。他們說……」

「哦，那些鑑賞家！」文生兩肩一聳。「我已經聽膩了那些鑑賞家濫用的陳腔老調。說真的，西奧，你也該曉得，這些人的意見跟一件作品的本質是毫不相干的。」

「嗯，我不該這樣說。你的作品差不多可銷了，可是……」

「西奧，西奧，當初你寫信給我，批評我從艾田寄去的最初的畫稿，說的就是這句老話。」

「可是沒有說錯，文生；你像是永遠將要進入成熟的妙境。我每次熱心揀起你的近作，總希望奇蹟終於發生。可是到現在……」

「至於什麼銷得掉，銷不掉，」文生把煙斗反敲火爐，傾出殘菸，插口說道：「那已經是一句老話了，我可不願說鈍了我的牙齒。」

「你說你在這兒還有工作，那就加緊做完它吧。你還是早點來巴黎的好。如果你同時要賣畫的話，寄整幅的畫給我，不要寄草稿來。沒有人要買草稿。」

356

「不過，草稿在哪兒結束，正式的畫在哪兒開始，倒有點難說呢。讓我們儘量畫吧，西奧，讓我們保存真我，不遺漏任何缺點和特性。我說『我們』，因為你寄錢給我——我知道你給我這些錢是很吃力的——你便有權利認為這些作品有一半是你自己的創作。」

「哦，這個……」西奧走向房後，把玩著掛在樹上的一頂舊女帽。

■ 譯註

1. Nadar——攝影術的祖師，曾為拉馬丁、雨果、杜米葉、巴爾札克、喬治桑、貝恩哈特等留影。

# 食薯者

—8—

父親死前，文生只偶或前往牧師館，吃頓晚飯，或和家人聚談一小時。喪禮既畢，伊麗莎白妹妹坦白表示，他是十分不受歡迎的人物；梵谷家還要保持一點體面。母親感覺，他的生活應由他自己負責，她有責任維護自己的女兒。

如今他在努能已完全孤立；他便研究自然，以代替人物。開始他絕望地掙扎，要摹仿自然，可是一切都不順手；最後他靜靜地用自己的調色板創造，於是自然相應而順從。每當他因孤寂而感到悲哀，他便憶起魏森布魯奇畫室的一幕，和那位舌鋒犀利的畫家倡導痛

苦的論調。在他忠實可靠的米勒的作品裡，他發現魏森布魯奇的哲學表現得更為有力：

「我從不要壓抑痛苦，因為痛苦每每使藝術家的自我表現更為有力。」

他交上了姓德格魯特的一個農家。這一家的父母，兒子和兩個女兒都下田工作。像布拉班特大多數的農人一樣，德格魯特家人也有資格叫做「黑嘴巴」，正如礦區的那些工人。他們的面容有如黑人：寬闊而敞開的鼻孔，隆起的鼻梁，厚而闊的嘴唇，和長而尖的耳朵，五官均較前額突出，頭部又小又尖。他們都住在單間的茅屋裡，牆上挖了凹洞做床。房的中央有一桌，二椅、數箱，和一盞自露梁的粗天花板上懸下的油燈。

德格魯特家以馬鈴薯為食。晚飯時他們喝一杯黑咖啡，也許每星期可以嘗一片鹹肉。他們種的是馬鈴薯，挖的是馬鈴薯，吃的是馬鈴薯；這就是他們的一生。

絲婷・德格魯特是一個甜甜的姑娘，年約十七。她在做事的時候，總是戴一頂寬邊的白女帽，穿一件白領的黑外套。文生每天晚上去她家玩，不覺成了習慣。他常和絲婷在一起談笑。

「看哪！」她總是嚷道。「我是個嬌小姐。有人跟我畫像呢。要我為你戴起新帽子來嗎，先生？」

「不要，絲婷，你就這樣最漂亮。」

「我，漂亮！」

她迸出了一陣狂笑。她有一對快樂的大眼睛，和俏美的表情。她的臉部迴盪著生氣。當她在田裡俯身掘薯時，他在她身體的曲線裡，看到甚至比凱伊還要真實的秀雅。他發現，人體畫的要點在於動作，而古典大師作品中的人體，一大毛病就在於這些人體並不工作。他畫德格魯特家人在田裡鋤土，在家裡擺飯，或是嚼食蒸薯的情景，絲婷總愛在他的

358

背後偷窺，開他的玩笑。有時碰上星期天，她會戴一頂乾淨的女帽，換一條乾淨的領子，陪他去荒原漫步。這便是農家唯一的娛樂。

「瑪歌歡喜你嗎？」有一天她問道。

「歡喜啊。」

「那她為什麼要自殺呢？」

「因為她家裡不讓她嫁我。」

「她真傻。你猜換了我，非但不自殺，還要怎麼樣？我要愛你！」

她仰面朝他狂笑，接著便奔向一叢松林。兩人整天在松林裡取笑，嬉戲。別的情侶步過，都看見他們。絲婷天生愛笑；再小的事情，文生說了或做了，都會使她唇間迸出毫無拘束的笑喊。她和他角力，想把他摔在地上。她不歡喜他在她家所畫的作品時，便把咖啡潑在畫上，或是把畫丟在火裡。她常來他的畫室受畫，她一走，室內總是一團糟。

夏天和秋天他便如此過去，冬天來到。因為下雪，文生一直困在畫室裡作畫。努能的居民不喜歡給人畫像，如果不是為了錢，沒有人願意來他這兒。在海牙時，他為了要合畫三個縫紉女，幾乎試畫過九十個縫紉女。如今他要畫德格魯特家在晚餐桌旁，吃馬鈴薯喝咖啡的情景，可是為了要將他們畫好，他覺得自己必須把附近的每一個農夫畫一遍。

天主教的神父本來就不贊成把看守教堂人家的房間租給一個既是異教徒又是藝術家的人，可是文生安靜而有禮，他也找不出理由趕他走。一天，阿德麗雅娜·史卡夫拉斯十分激動地跑進了畫室。「鮑威爾神父要立刻見你！」

鮑威爾神父身材高大，臉色紅潤。他向畫室四周匆匆一瞥，認為從未目睹過這種瘋狂的紊亂。

「我能幫你的忙嗎，神父？」文生有禮地問道。

「你可幫不了我什麼忙！但是我能夠幫你一點忙！假使你肯照我的話做，我可以一手料理你這件事情。」

「你是指哪一件事情，神父？」

「她是舊教徒，你是新教徒，可是我可以向主教請求特准。這幾天內，準備結婚吧！」

文生走到窗前，在充足的光線上注視鮑威爾神父。「只怕我不懂你的意思了，神父。」

他說。

「哦，你當然懂。這一套裝佯是沒有用的。德格魯特家的絲婷懷孕啦！得保全她家的名聲。」

「見她的鬼！」

「讓你求鬼去。這真是魔鬼幹的。」

「你弄清楚了嗎，神父？沒弄錯嗎？」

「沒有絕對的證據以前，我不會到處去誣告別人的。」

「那麼，絲婷告訴你……她說過……是我嗎？」

「沒有。她不肯對我們說出這人的名字。」

「那麼，你憑什麼把這份光榮送給我呢？」

「人家好幾次看見你們兩個在一起。她不是常來這畫室嗎？」

「是啊。」

「星期天你沒有跟她在田裡散步嗎？」

「不錯，有的。」

「好了，我還要什麼證據呢？」

文生沉默了一會。然後安靜地說道，「我聽到這件事很難過，神父，尤其是如果這件事會為我的朋友絲婷招來苦惱的話。可是我可以向你保證，我和她的關係是無可非議的。」

「你指望我相信這句話嗎？」

「不，」文生答道，「我不指望你相信。」

當晚絲婷自田間歸來，他正在她家的石級上等她。其他的家人全進屋吃晚飯去了。絲婷頹然坐在他身邊。

「不久我就多一個人給你畫了。」她說。

「那是真的了，絲婷？」

「當然。要摸一下嗎？」

她握起他的手，按在自己的肚子上。他感到隆起的肚皮。

「鮑威爾神父剛才告訴我，說我是這孩子的父親。」

絲婷笑了起來。「我倒希望是你。可是你從來沒轉過這念頭，對嗎？」

他熟視她那暗色的皮膚上凝結的田間工作的汗污，結實彎曲而粗糙的面容，厚實的鼻子和嘴唇。她朝他微笑。

「我也希望是我，絲婷。」

「結果鮑威爾神父說是你。真滑稽。」

「這有什麼滑稽呢？」

「你為我保守秘密嗎？」

「我擔保。」

「是他自己教堂裡的司事。」

文生吹一聲口哨，「你家裡曉得嗎？」

「當然不曉得，我絕對不告訴他們。不過他們曉得不是你。」

「可是村上就不同了。當時阿德麗雅娜曾在門外偷聽。她很快地將這消息傳遍了左右鄰居。一小時內，努能的兩千六百居民全曉得德格魯特家的絲婷正懷著文生的小孩，而且即將分娩，鮑威爾神父就要強迫兩人結婚了。

十一月帶來了冬天。是該搬走的時候了。他在努能待下去，毫無益處。農家的生活，凡是可畫的，他都畫過了，凡是該學的，他也學會了。他認為自己再也無法在全村復燃的仇恨裡住下去了。他顯然應該離開了。可是去哪兒呢？

「梵谷先生，」阿德麗雅娜叩罷房門，憂傷地說道，「鮑威爾神父說，你必須馬上離開這所屋子，搬去別處。」

「好極了，我答應他搬。」

他環繞畫室，巡視自己的作品。整整兩年的苦工。一共是幾百張草稿，有織工和他們的妻子，織機，田間的農夫，牧師館園底的截頭樹，古老的教堂塔尖；荒原和圍籬在烈陽下，在冷冷的冬晚。

沉重的巨影落在他心上。他的作品都是這麼零零碎碎。布拉班特的農家生活，各方面都有一點寫照，就是沒有一件作品能包括全面的農夫，能攫住農舍和農家熱騰騰的馬鈴薯的神韻。他自己寫照布拉班特農民的「晚禱」何在？在完成他的代表作之前，他怎能離開

呢?

他望望日曆。距下月初一還有十二天。他把阿德麗雅娜喚來。

「告訴鮑威爾神父,說我的房租要下月初一才滿期,等期滿我才搬。」

他撿起畫架、顏料、畫布和畫筆,跋涉去德格魯特的家裡。德格魯特家人坐下來,開始用鉛筆速寫房間的內景。等到家人從田裡回來,他便將畫紙撕碎。德格魯特家人坐下來,開始吃他們的蒸薯、黑咖啡和鹹肉。文生裝好畫布,努力工作,一直畫到全家就寢的時候。整夜他在畫室裡修改那幅油畫。白天他便睡覺。醒來時,他滿懷凶狠的憎惡把畫燒掉,再去德格魯特家。

古典的荷蘭大師曾教會他,素描和顏色原應一致。德格魯特家人在他們坐了一輩子的老位子上坐了下來。文生要明白地表現,在燈下食薯的這些農人,曾經用自己擱在盤裡的這雙手鋤過泥土;他要使這幅畫表現出手的操作,表現出他們如何誠誠懇懇地自食其力。他那猛襲畫布的老習慣現在正好用得著;他畫得十分迅速而有力。他不必思考自己正在做些什麼;因為他已經畫過幾百遍的農夫,農舍和坐食蒸薯的農家了。

「鮑威爾神父今天來過。」母親說道。

「他要怎麼樣?」文生問道。

「他送錢給我們,叫我們不給你畫。」

「你們對他怎麼說呢?」

「我們說,你是我們的朋友。」

「他已經找過這附近所有的人家,」絲婷接口說道。「可是大家都告訴他,說他們情願賺一分錢讓你畫,也不願拿他的救濟金。」

第二天早上，他又將自己的油畫毀掉。半屬憤怒，半屬無能的一種情緒攫住了他。只剩十天了。他必須離開努能；這裡的環境愈來愈難受了。可是在實現自己對米勒許下的諾言之前，他不能離開。

每夜他都重到德格魯特家去。他一直畫到人家昏昏欲睡，不能再坐下去為止。每夜他試用新的顏料組合，不同的濃度和比例；可是每天他都看出自己又畫錯了，他的作品還是不完整。

月底最後的一天來到。文生已經畫瘋了。他已經放棄睡眠，也很少進食。如今他是靠心力撐下去了。他愈失敗，便愈加激動。這一晚，德格魯特家人從田間回來，文生正候在他們家裡。他已支起畫架，調好顏料，裝就畫布。這是他最後的機會了。明天早上，他就要永遠離開布拉班特。

他一連畫了幾個鐘頭。德格魯特家人都很體諒。吃罷晚飯，他們仍舊圍坐桌前，用田裡的土語低聲交談。文生直不曉得自己在畫些什麼。他一口氣畫下去，手指和畫架的中間簡直不容考慮或意識。到了十點鐘，德格魯特全家都睡著了，文生也已倦極。他已經盡力畫過。他收好畫具，吻過絲婷，向全家告別。他在夜色裡跋涉回家，簡直是行而不覺。

回到畫室，他將油畫靠在椅上，燃起煙斗，站著打量自己的作品。全不對勁。總缺少一點什麼。找不到那種精神。他又失敗了。他在布拉班特的兩年苦工是白費了。

他繼續抽菸，直抽到熱辣辣的殘滓。他收拾行囊，又將牆上和櫥裡的草稿全部收起，放在一個大盒子裡。然後他倒在長椅上。

也不知道過了好久，他站了起來，撕下架上的畫布，丟向一角，又裝上一塊新畫布。

他調好幾種顏料，坐下來，開始工作。

「開始我們絕望地掙扎，要摹仿自然，可是一切都不順手；最後我們靜靜地用自己的調色板創造，於是自然相應而順從。」

「別人以為我是在幻想——其實不是——我是在回憶。」

正如皮德森在布魯塞爾告訴過他的；他和對象的距離太近了。他始終無法綜攬全局。

他一直是把自己傾入自然的模型；現在他要把自然傾入自己的模型了。

他用一隻美好，泥污，未經剝皮的馬鈴薯的那種色調，來沉浸全畫。畫面上出現了污穢的麻桌布，煙薰的牆壁，掛在粗糙的梁上的油燈，將蒸薯遞給父親的絲婷，倒黑咖啡的母親，舉杯就唇的哥哥，和大家臉上接受事事物物不變的秩序那種安詳和耐心的表情。

旭日上升，一片晨曦窺進了貯藏室的窗口。文生從小凳上站起來。他感到十分安詳而平靜。十二天的興奮消逝了。他望望自己的作品。畫面上簡直嗅得到鹹肉，油煙和馬鈴薯的熱氣。他笑了。他已經完成了他的「晚禱」了。他已經在短暫中攫住了永恆。布拉班特的農夫不朽了。

他把這幅油畫敷上一層蛋白。他將滿箱的素描和油畫拿到牧師館裡，留給母親，向她辭行。回到畫室裡，他在畫上題了「**食薯者**」（The Potato Eaters）三個字，附帶了自己幾張最好的畫稿，便動身去巴黎了。

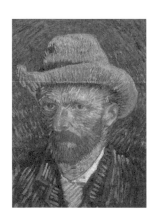

巴黎 | **5**

# 「啊，是的，這是巴黎！」

1

「那你是沒有收到我上封信了？」次晨兩人吃著麵包捲和咖啡，西奧問道。

「我想是沒有收到，」文生答道。「裡面講些什麼？」

「我在古伯升等的消息。」

「嘿，西奧，可是你昨天居然一字不提！」

「昨天你太興奮了，聽不進的。現在我負責蒙馬特大道的那家畫店。」

「西奧，那太好了！你自己的畫店！」

「又不真是我的，文生。我必須十分嚴格地執行古伯的政策。不過他們讓我在中層樓上掛出印象派的作品，所以……」

「你展覽些誰的作品呢？」

「莫內，戴嘉，畢沙洛，馬內。」

「從來沒聽過這些名字。」

「那你最好到畫店裡來，好好地看個夠！」

「你臉上那狡猾的微笑是什麼意思，西奧？」

「哦，沒什麼。再來點咖啡嗎？我們再過幾分鐘得走了。我每天早上都走去店裡。」

「謝謝。不行，不行，半杯就夠了。嘿，西奧，小子，又跟你同桌吃早飯，真夠味

啊！」

368

「我等你來巴黎，等了好久了。你總歸要來的，不成問題。可是我認為要是你等到六月，我搬到來比克路去的時候再來，就更好了。那邊有三個大房間。你在這邊是做不了什麼事的，你曉得。」

文生在椅上轉身，四顧室內。西奧的寓所有一個房間，一個小廚房，和一間內室。室中陳設悅目，有道地的路易‧菲立浦式家具，可是簡直沒有走動的空地。

「要是我支起畫架來，」文生說，「就得把你這可愛的家具搬幾件到院子裡去了。」

「我曉得這兒很擠，可是這些家具是我有一次碰巧廉價買來的，正好是我新寓所需要的。來吧，文生，讓我帶你下山去，走我愛走的那條路，去蒙馬特大道。你不能了解巴黎，除非你一大清早嗅到了巴黎的氣息。」

西奧穿上領口開得很高的黑色厚大衣，領口露出潔白無瑕的蝴蝶結，最後一次用刷子按頭髮兩邊翹起的小髮卷，又撫順上唇的髭和下頦的軟鬚。他戴上黑球帽，取過手套和手杖，走到前門口。

「喂，文生，你好了沒有？天哪，看你這副樣子！你要不是在巴黎穿這身衣服的話，準給人抓起來！」

「怎麼不好？」文生低頭打量自己。「我穿這套衣服快兩年了，也沒有誰說過一句話嘛。」

西奧笑了。「放心吧，巴黎人已經看慣你這樣的人了。等今晚畫店關了門，我去跟你買幾件衣服。」

兩人走下了一段曲折的扶梯，經過司閽的房間，出了前門，踏上拉發爾路。這條路還算寬闊，兩邊有出售藥品、畫框和骨董的大商店，看來繁榮而體面。

「你看我們三樓那三個美女。」西奧說。

文生仰視，看見三座半身燒石膏像。第一座像下寫著「雕刻」，中間的像下寫著「建築」，最後一座像下則是「繪畫」。

「他們為什麼認為繪畫是這麼一個醜丫頭呢？」

「我也不曉得，」西奧答道，「總之，你選對了房子了。」

兩人行經西奧買路易‧菲立浦式家具的「老盧昂骨董店」，不久又走上蒙馬特路，這條街以優雅的姿勢彎上山去，接上克里希大道和蒙馬特岡，然後又伸下坡去，直入市中心。

街上充滿了晨曦，充滿了巴黎早起的氣息，小吃店裡吃捲餅和咖啡的客人，和開始一天生意的菜店、肉店和乾酪店。

這是熱鬧的中產階級的地區，擠滿了小鋪子。工人在街中央行走。主婦們在商店門口翻檢櫃裡的商品，和店員喋喋不休地講價還價。

文生深深地吸一口氣。「這是巴黎，」他說。「等了這麼多年了。」

「是啊，這是巴黎，歐洲的首都，尤其是對於一個藝術家。」

文生把彎來繞去上坡下坡的繁忙的生命之流吸進胸中：穿著紅黑相間的條紋外套的侍役；腋下夾著未經包紮的長條麵包的主婦；街邊的手推車販子；穿軟拖鞋的女僕；上班途中的殷商。兩人走過了無數的肉店、餅店、麵包店、洗衣店和小酒店，順著蒙馬特路繞到山麓，步進了六街相交而形成的不整齊的莎陀丹圓場。兩人穿過圓場，行至羅瑞特聖母院，那是一座方形的、污穢的、黑石教堂，頂上有三個天使，飄飄然如欲飛上藍色的高空。文生注視門上的字體。

「這玩意兒代表『自由、平等、博愛』嗎，西奧？」

370

「我想是的。第三共和國也許可以持久。保皇黨是垮定了，社會黨的勢力一天天增高。有一天晚上，左拉對我說，下一次的革命是要推翻資本主義，而不是推翻皇室了。」

「左拉！你真神氣，居然認得他，西奧。」

「是塞尚介紹我的。我們每星期在巴地尼約酒店聚會一次。下次我去時帶你去。」

穿過莎陀丹圓場，蒙馬特路上的布爾喬亞作風消逝了，換上了更為堂皇的派頭。商店更大了，酒店更神氣了，居民的穿著更講究了，屋子也更為富麗了。音樂廳和飯館並列在人行道旁，旅社也露面了，馬車代替了貨車。

兩兄弟一路健步前行。冷冷的陽光令人感到奮發，空中的氣味暗示著豐富而繁複的城市生活。

「你既然在家裡無法工作。」西奧說，「我建議你去進柯蒙（Cormon）的畫室。」

「那裡怎麼樣？」

「哼，柯蒙經院氣十足，跟別的畫師一模一樣，不過如果你不要他的批評，他也就讓你去。」

「貴不貴呢？」

西奧舉杖敲敲文生的大腿。「我不是跟你說過，我升了嗎？我就要變成左拉下一次革命要撲滅的資產階級了！」

最後蒙馬特路匯入了寬闊而莊嚴的蒙馬特大道，兩旁儘是大百貨公司，拱頂商場和豪華店鋪。這一條林蔭大道再過幾排房屋便成為義大利大道，並且通向歌劇院廣場，這裡算是本市最重要的通衢。這麼早街上雖然空無行人，但店裡的店員們已經在準備應付繁忙的一天了。

西奧主持的古伯畫店分行設在十九號，靠近蒙馬特路右邊，只隔開短短一排房屋。文生和西奧橫過廣闊的林蔭大道，在街心一盞煤氣燈旁站住，讓一輛馬車馳過，然後繼續走向畫店。

西奧走過畫店的展覽室，衣著講究的店員們都必恭必敬地向他鞠躬。文生憶起，自己做店員時，也常常向戴土提格和奧巴克鞠躬。店中具有同樣的文雅的氣氛，他以為自己的鼻孔已經忘記這種味道了。展覽室的牆上掛著布格羅，韓納和戴拉羅希的大油畫，展覽室上還有個小樓臺，室後有一段扶梯可以相通。

「你要看的畫都在那中樓上，」西奧說。「看完了到樓底下來，把你的感想告訴我。」

「西奧，你舔嘴吮舌地幹什麼？」

西奧的笑容更開朗了。「再見了。」他說罷，便沒入自己的辦公室去了。

# 豁然開朗

「我進了瘋人院嗎？」

文生歪歪倒倒目眩地走向中樓上唯一的椅邊，坐了下來，揉揉眼睛。從十二歲起，他就看慣了暗澹而陰鬱的油畫，在那種油畫裡，筆觸是看不出來的，畫面上每一個細節都準

確而完整，平淡的色彩漸漸地溶入別的平淡的色彩。

此刻在牆上朝他欣然發笑的這些油畫，和他見過的甚至夢見過的任何作品都絕不相同。單薄的平面不見了。傷感的自持不見了。曾經將歐洲的作品浸過好幾個世紀的褐色汁液，也不見了。眼前的這些畫被太陽刺激得群情騷動，如癡如狂，滿是陽光和空氣，跳盪的生命活力。畫上儘是後臺的芭蕾舞女，用原始的紅、綠、藍諸色，肆無忌憚地傾潑在一起而畫成。他注視那簽名。戴嘉。

有一組河邊的外景，燃著仲夏所有成熟而茂盛的色調和當頭的驕陽，簽的名是莫內。文生見過的幾百幅油畫之中，那光亮，那氣韻，那芬芳，全加起來也抵不上這些燦明的油畫中的任何一幅。莫內筆下最暗淡的顏色，比起荷蘭全部藝術館裡找來的最鮮明的色彩，還要鮮明十倍。筆調大膽地突出，每一筆都分明，每一筆都匯入自然的節奏。畫面是厚實的，深刻的，跳動著一點點濃厚、成熟而飽滿的顏料。

文生站到另一幅畫前，上面畫著一個穿毛線襯衫的男人，帶著法國人星期日下午那種悠然自得十分出神的姿態，掌著一條小船的木舵。他的太太慵困地坐在一旁①。文生找尋畫者的名字。

「又是莫內？」他大聲說道。「那就怪了。跟他戶外的寫景完全不同。」

他再看一下，發現是自己弄錯了。簽的名是馬內（Manet），不是莫內（Monet）。於是他記起了馬內的「草地野餐」和「奧林比亞」的故事，記起了那時警察逼得只好把這些作品用繩子攔開來，防止它們被人用小刀劃破，或是向它們吐口水。

他不懂為什麼，馬內的畫使他想起了左拉的作品。兩者似乎對於真理都有同樣的苛求，同樣大膽的透視；兩者似乎同樣感覺，人物總是美的，不管他們表面是如何地陰鬱。

他細心研究那畫技，發現馬內將幾種基本的顏色毫無濃淡之分地緊配在一起，許多細節只有暗示，而色彩和線條，光和影，都交流在一起，並無確切不移的界限。

「就像眼睛在自然中看見它們交流的那樣。」文生說道。

他聽到莫夫的聲音響在耳邊。「難道你不能把一根線條描畫清楚嗎，文生？」

他重新坐下來，讓這些圖畫浸入他的性靈。過了半天，他發現使繪畫完全改觀了的一種簡單手法。這些畫家使他們畫中的空氣充實了！而這種活潑的、流動的、充盈的空氣，也改變了透過空氣才能見到的一切景物！文生知道，在學院派看來，空氣是並不存在的，它只是一片虛空，讓他們安置僵硬而呆板的景物。

可是這些新人！他們發現了空氣！他們發現了光和風，大氣和陽光；他們看見的物體，是生存在這種激盪的流體中的不可勝數的力量濾過了的。文生覺悟，繪畫再也不能保持舊觀了。照相機和學院派畫師們不妨造出逼真的複製品，畫家們看見的，卻是經自己性分和自己工作於其中的流瀉陽光的空氣濾過的事事物物。這些新人簡直像是創造了一種新藝術。

他顛顛倒倒地走下樓去。西奧正在大展覽室裡。他轉過身來，唇邊帶著微笑，熱切地尋視他哥哥的面孔。

「哦，西奧！」文生喘了一口氣。

「怎麼樣，文生？」他問道。

他想要說話，可是說不出來。他的目光射向中樓。他轉身跑出了畫店。

他走上了寬闊的林蔭大道，直來到一座八角大廈的前面，他認出這是歌劇院。透過石砌大樓的峽壁間的空隙，他瞥見了一座橋，便向河邊走去。他滑到水邊，把手指浸入塞納

河裡。他只管走過橋去，也不看那些青銅騎士的雕像，只在左岸那迷魂陣的街道上彎來繞去。他繼續走上坡去，行經一座公墓。轉向右手，來到一個大火車站前。他忘記自己早已過了塞納河，反要一個警察指點他去拉發爾路的途徑。

「拉發爾路嗎？」警察說。「你誤走到城這邊來了。這裡是蒙巴那司。你應該走下坡路，過塞納河，再走上坡路去蒙馬特。」

文生在巴黎街頭蹣跚地穿行了幾個鐘頭，並不大在乎自己走到哪兒。先是兩邊有堂皇的商店的寬闊而整潔的林蔭大道，接著又來到慘澹而污穢的小巷，然後又是中產階級的街道，道旁是走不完的一排排的酒店。他重新發現自己來到一座山頂，上面有一座凱旋門。向東俯視，他看到一條林蔭大道，兩旁圍著一片片狹窄的公園，大道盡頭是一片大廣場，場中豎著一座埃及式的方尖塔。向西望，他俯覽到一片連綿的森林。

直到傍晚，他才找到拉發爾路。他肚中隱隱的飢餓已因純然的疲倦而變得麻木。他逛向捆藏自己油畫和草稿的地方走去，將它們攤開在地板上面。

他凝視自己的油畫。天啊！好陰暗而沉悶。天啊！好笨重，好缺乏生命，好死板。他一直在一個消逝了的悠長的世紀裡作畫，而自己一直不知道。

西奧在暮色中回來，發現文生無精打采地坐在地板上。他在哥哥身邊跪了下來。房中最後的殘照也給拭去了。西奧沉默了半晌。

「文生，」他說，「我明白你是什麼感覺。看呆了。真偉大，是嗎？凡是畫中認為神聖的一切，幾乎都給我們揚棄了。」

文生那細小而沮喪的眼睛遇到了西奧的目光，便盯住不放。

「西奧，你怎麼沒有告訴過我？我以前怎麼不曉得？你怎麼早不叫我來這兒呢？你讓我

浪費了整整六年。」

「浪費？胡說。你已經創造出你自己的風格。你畫得像文生・梵谷，不像這世界上任何人。如果你在自己的獨創手法成熟以前就來了此地，巴黎就會把你塑造成適合它的模型。」

「可是我要怎麼辦呢？你看這張廢紙！」他把一張陰暗的大幅油畫一腳踢穿。「全是死板板的，西奧。毫無用處。」

「你問我，你要怎麼辦嗎？讓我告訴你吧，你應該向印象派學習光和色。這一方面你必需跟人家學。可是到此就為止。你絕對不能摹仿。你絕對不能陷在裡面。不要讓巴黎把你淹沒。」

「可是，西奧，我必須從頭學習一切。我以前的東西都畫錯了。」

「你以前的東西都是對的……除了你的光線和色彩。從你在礦區拿起鉛筆來的那一天起，你就已經是一個印象派畫家了。看你的素描！看你的筆法！在馬內之前，誰也沒有這樣畫法。看你的線條！你幾乎從來沒有一筆是畫準了的。看你的人面，你的樹木，你這些田裡的人體！這些都是你的印象。都是粗獷的，不完整的，經你自己的人格濾化過的。做一個印象派的畫家，就是這個意思；不要和別人畫得相同，不要做規律和教條的奴隸。你是屬你的時代的，文生，不管你同不同意，總之，你是個印象派的畫家。」

「哦，西奧，問我同不同意！」

「在巴黎，真正重要的年輕畫家們已經認識你的作品。哦，我指的是正在從事重要試驗的那些畫家，不是那些有銷路的畫家。他們都想認識你。你可以向他們學到些奇妙的東西。」

「他們認識我的作品？年輕的印象派畫家認識我的作品？」

376

文生跪起身來，好把西奧看得清楚些。西奧想起了當日在桑德，兩兄弟慣在育嬰室的地板上一起嬉戲的情景。

「當然了。你以為這些年來我在巴黎幹什麼嘛？你以為這些年來我在巴黎幹什麼嘛？他們認為你目光犀利，手腕巧妙。現在你要努力的，只是換一塊鮮明的調色板，學習畫生動而光明的空氣。文生，生活在發生這種重大事件的時代，豈不是很神妙麼？」

「西奧，你這老壞蛋，你這偉大的老壞蛋！」

「起來吧，別跪著。點燈吧，讓我們一起穿好衣服，出去吃晚飯吧。我帶你去『萬國大飯店』，喝巴黎最好的『沙陀布良』。我要招待你吃一頓正式的酒席。再來瓶香檳酒，老孩子，慶祝巴黎和文生·梵谷相聚的偉大日子！」

■ 譯註

1. 按此畫原名「舟中」（In a Boat），為馬內一八七四年作品。

—3—

「能做畫家，何必做伯爵？」

次晨文生帶了畫具，去柯蒙的畫室。這是一個大房間，在三樓，臨街有朝北的強烈的

光線。畫室一端有一個裸體的男模特兒朝著門口擺姿勢。大約有三十張椅子和畫架散置室內，給學生們使用。文生向柯蒙登記過，派到一個畫架。

他畫了將近一個鐘頭，通向大廳的門忽地打開，一個女人走了進來。她的頭上裹著一條緞帶，正用一隻手托住自己的下顎。她向那裸體的模特兒驚惶地一瞥，尖叫一聲「我的天！」便狂奔出去。

文生轉向旁邊坐著同伴。

「你想她是怎麼一回事呢？」

「哦，天天如此。她找的是隔壁的牙科醫生。見到裸體的男人，一嚇，往往就治好了牙痛。要是那牙科醫生不搬家，他恐怕就得餓飯了。你是新來的吧？」

「是的。我到巴黎才三天。」

「你叫什麼名字？」

「梵谷。你呢？」

「亨利・土魯斯・羅特列克。你是西奧・梵谷的親人嗎？」

「他是我弟弟。」

「那你一定是文生了！好呀，我真高興見到你。你的弟弟是巴黎最好的畫商。只有他才肯提拔青年人。不但如此，他還認為我們奮鬥呢。如果我們真會得到巴黎大眾的歡迎，那一定得歸功於西奧・梵谷。我們都覺得他真了不起。」

「我也一樣。」

文生向那人仔細地打量。羅特列克有個扁平的頭；他的臉、鼻、唇和下巴卻自平頭上向外遠遠地突出。他蓄著滿滿一把黑鬚，可是鬚毛從裡向外長，不是順著下巴向下長。

378

「你為什麼來柯蒙這種鬼地方呢？」羅特列克問道。

「我得找地方畫呀。你呢？」

「誰曉得。上個月我一直住在蒙馬特上面一家妓院裡。跟那些姑娘畫像。那才是真正的創作。在畫室裡畫畫簡直是兒戲。」

「我倒願意看看你那些女人的畫稿。」

「你真要看嗎？」

「當然。為什麼不看呢？」

「許多人認為我是神經病，因為我老畫舞女、小丑和妓女。可是只有在這種場合你才找得到真實的個性。」

「我曉得，我在海牙就娶了一個。」

「好！梵谷這一家沒話說！讓我看看你畫的模特好嗎？」

「都拿去吧。我畫了四張。」

羅特列克向畫稿注視了一會，說道：「你和我一定合得來的，朋友。我們的看法相同。柯蒙看過這些草稿嗎？」

「沒有。」

「等他看到了，你在這兒就完蛋了。那就是說，他就不再給你批評了。前幾天他還對我說。『羅特列克，你老愛誇張。你每張特寫中的每一根線條，都是諷刺畫的筆調。』

「而你就回答，『這個，我的好柯蒙，是性格，不是諷刺畫。』」

羅特列克烏黑的針尖一般的眼睛閃出了奇異的亮光。「你還是要去看我那些姑娘的畫像嗎？」

「當然。」

「那就來吧。總之這地方像個屍體陳列館。」

羅特列克有粗壯的脖子，結實的兩肩和兩臂。可是等他站起身來，文生才發現這位新朋友竟是一個跛子。羅特列克站著並不比坐著高。他那厚實的上身，幾乎自三角形頂點的腰際向前俯傾，接著便突然收進去，變成萎縮的兩條細腿。

兩人走下了克里希大道，羅特列克吃力地拄杖而行。每隔一會，他就得停下來休息，指點兩座並列的大樓某根優美的線條。在紅磨坊過來一排街屋的地方，兩人轉彎上坡，向蒙馬特岡走去。羅特列克更加頻頻休息。

「你也許在奇怪我的腿怎麼一回事吧，梵谷？大家都會奇怪的。好吧，我就告訴你。」

「哦，算了！你不必提了。」

「你曉得了也好。」他俯身以肩抵杖。「我是生就的脆骨頭。十二歲那年，我在跳舞的地板上滑了一跤，跌斷了右邊的大腿骨。第二年我跌進溝裡，又把左腿跌斷。從此我的兩條腿就沒有再長過一吋。」

「這使你很不快活吧？」

「不。如果我身體正常的話，我就絕對不會做畫家了。我父親是土魯斯①的伯爵。我是他爵位的直接繼承人。只要我高興，我本來可以拿一根元帥的指揮杖，和法國皇帝共轡而馳。那是說，如果法國還有皇帝的話……可是，天哪，一個人如果能做畫家，又何苦去做什麼伯爵呢？」

「對，我想伯爵的時代是過去了。」

「走吧？戴嘉的畫室就在這巷子裡面。他們說我學他的畫，因為他畫芭蕾舞女，而我畫

紅磨坊裡的舞女。他們高興怎麼說就怎麼說吧。這就是我的住處，芳甸路十九號之A。我住在最底下一層，你猜也猜得到的。」

他打開房門，鞠躬請文生進去。

「我一個人住，」他說。「請坐吧，只要你找得到地方坐。」

文生四顧室內。室中除了畫布、畫框、畫架、小凳子、小梯、和一卷一卷的帷幕，還有兩張礙事的大桌子：一張桌上擺滿了許多瓶名貴的酒，和盛著五顏六色的旨酒的酒罐；另一張上面堆滿了舞鞋、假髮、舊書、女裝、手套、長襪、下流的照片，和名貴的日本印畫。在這片雜貨堆裡，只有一小塊空地可讓羅特列克坐下來繪畫。

「怎麼啦，梵谷？」他問道。「找不到地方坐嗎？只管把那個舊貨推到地板上去，再把這椅子搬到窗口去。這家妓館有二十七個姑娘，我跟每個都睡過。你可同意，要徹底了解一個女人，必須先和她同過床嗎？」

「同意。」

「這些就是我的畫稿。有一次我把這些畫拿給嘉普辛路的一個畫販看。他說：『羅特列克，你何苦硬要留戀醜惡呢？有什麼老是畫那些最下流最不正經的人物呢？這些女人真討厭，討厭透了。她們的臉上寫滿了淫蕩和凶惡。創造醜惡，這就是現代藝術的意義嗎？』我說：『對不起，只怕我要嘔出來了，我可不願意把你這條漂亮的地氈嘔得到處都是。』難道你們這些畫家已經無視於美，只能畫畫人世的渣滓了嗎？」

「喝杯什麼嗎？說吧，你愛喝什麼？凡是你要喝的，我都有。」

他靈活地在椅、桌和帷幕堆中跳來蹦去，倒了一杯酒，遞給文生。

「向醜陋致敬，梵谷，」他叫道。「但願它永遠不傳染國家學院！」

文生徐徐飲酒，熟視羅特列克畫的蒙馬特列場中的二十七個姑娘。他知道這些畫都是畫家照自己所見的情形畫下來的。這些都是客觀的畫像，不含道德態度或是倫理的批評。在這些姑娘的臉上，他已經攫住了悲哀和痛苦，麻木的肉感，獸性的放縱和精神的隔離。

「你歡喜農人的畫像嗎，羅特列克？」他問道。

「歡喜，只要不帶傷感氣息。」

「嗯，我畫的都是農夫。我覺得這些女人也是農夫。肉體的園丁，這麼說的話。泥土和肉體，不過是同一質料的兩種不同的形式罷了，對不對？這些女人開墾的是肉體，必須開墾才能長出生命的人體，羅特列克；你已經表現出一些值得表現的東西。」

「你不覺得這些畫醜嗎？」

「這些畫都是對人生真實而深刻的解釋。這正是最高度的美，你說對嗎？如果你把這些女人理想化了，或者傷感化了，那你就會使她們變醜了，因為你的畫像是怯懦而虛偽的。可是你卻把親眼所見的真相完全說了出來，這正是美的原意，對不對？」

「耶穌·基督！世界上為什麼不多幾個像你這樣的人呢？再來一杯！那些畫儘管拿吧？要多少拿多少去！」

文生舉畫就光，在心裡尋思片刻，於是叫道，「杜米葉！這張畫使我想起了杜米葉。」

羅特列克的臉孔亮起來。

「對呀！杜米葉。最偉大的一位。只有他能使我學到一點東西。天！那個人恨得多麼壯烈！」

「可是為什麼要畫你恨的東西呢？我只畫我愛的東西。」

「一切偉大的藝術都起源於恨，梵谷。哦，我看你是在欣賞我的高敢呢。」

382

「你剛才說這是誰的畫？」

「保羅・高敢。你認得他嗎？」

「不認得。」

「那你應該認得。這張畫的是一個馬丁尼克②的土女。高敢在那邊住過一個時期。談起過原始的生活，他就瘋得一塌糊塗，他真是個了不起的畫家。他本來有太太，有三個小孩，在股票交易所做事，一年賺三萬法郎。他向畢沙洛，馬內和席思禮買畫，花了一萬五千法郎。結婚的當天，他就畫他太太的像。她還認為這是一件有趣的『雅事』呢！高敢以前老是在星期天畫畫；你曉得股票交易所的藝術社嗎？有一次他拿一張畫給馬內看，馬內對他說，畫得很好。『啊，』高敢回答，『我不過是業餘畫了好玩罷了！』；『哦，不是這麼說，』馬內說，『除了畫壞作品的畫家，並沒有什麼業餘畫家。』這句話就像純酒精一樣注進了他的頭腦，從此他就沒清醒過。交易所的事也不幹了，靠著積蓄，和家人在盧昂住了一年，又把太太跟小孩送到她斯德哥爾摩的娘家去。一直到現在，他就單憑動腦筋過日子。」

「聽來這人倒很有意思。」

「碰到他你才要當心：他最愛折磨朋友。呃，梵谷，讓我帶你去『紅磨坊』和『蒙馬特樂園』好嗎？那邊的姑娘我全認得。你喜歡女人嗎，梵谷？我是說跟她們睡覺。我愛她們。你說怎麼樣，我們幾時去玩一個晚上好嗎？」

「完全贊成。」

「好極了。我想我們得回柯蒙的畫室去了。再喝一杯才走好嗎？對了。哪，只要再來一杯，這瓶就完了。當心，你要把那張桌子撞翻了。沒關係，女工會把這些都撿起來的。想

我也得趕快搬家了。我有錢，梵谷。我父親怕我怪他帶我來世上做跛子，所以我要什麼他就給什麼。我每次搬家，什麼都不拿走，只拿我的畫。我總是租一間空畫室，把東西一件買起來。等到房間快要塞滿的時候，我又搬家。對了，你喜歡哪一種女人？金髮的？紅髮的？

「別費事去鎖門了。你看那一片金屬的屋頂一直傾瀉到克里希大道，像一片黑色的海洋。哦，真苦！我不必跟你裝佯了。我所以要扶著這根手杖，指點美景，是因為我是個倒楣的跛子，一次只能走幾步路！哼，我們多多少少都是跛子，走吧。」

■ 譯註

1. 法國南部一大城。
2. 西印度群島中法屬小島名。

# ——4——
# 原始主義者的寫照

看起來真容易。他只需拋開舊日的調色板，買幾種鮮明的顏料，學印象派的風格作畫。第一天的嘗試完畢，文生不禁驚愕，略感惱怒。過了第二天，他困惑了。不久，困惑

又輪流為沮喪、憤懣和恐慌所代替。一星期後，他不禁盛怒。經過了這幾個月來對於顏色的辛苦試驗，他依然是一個生手。他的油畫總是顯得陰暗，沉悶而遲滯。在柯蒙的畫室裡，羅特列克靜坐在文生身邊，看他顏料和咒語齊飛，但是耐住性子，不發一言相勸。

如果說這一星期在文生是難受的，則在西奧更是千倍的不堪。西奧是一個溫柔敦厚的人，舉止斯文，生活習慣也很秀氣。無論衣著、禮節，家居或辦公室內，他都極端講究。

文生那種逼人的精神和魄力，他只分到了一小份。

拉發爾路的那間小公寓只容得下西奧和他那套脆弱的路易・菲立浦家具。一星期後，文生已經將寓所變成了舊貨鋪子。他在起居室裡踱來踱去，踢開家具，把畫布，畫筆和空顏料管丟得滿地都是，用他那髒衣服披飾長椅和桌子，打碎了盤子，潑翻了顏料，把西奧循規蹈矩的一切生活習慣破壞無餘。

「文生，文生，」西奧叫道，「不要這樣彎不講理嘛！」

文生一直在小房裡踱來踱去，一會兒咬指頭，一會兒自言自語。他頹然陷進一張脆弱的椅子。

「沒用的，」他呻吟道。「我開始得太遲了。我年紀太大，改不過來了。天啊，西奧，我已經試過了！這個星期我已經試畫了二十幅油畫。可是我的技巧已經定了型，我不能從頭再來一遍了。告訴你，我是完了！看過了此地的作品，我不能再回荷蘭去畫綿羊了。我來得太遲了。跟不上我這行的主流了。天啊，我怎麼辦呢？」

他一躍而起，顛躓地走向門口，吸一口新鮮的空氣，又將門砰然關上，再推開了窗子，凝望著巴塔葉飯店，過了一會，又猛將窗子關上，幾乎震碎了玻璃，接著便大步走進廚房去喝口水，把一半的水都給潑在地板上，回到起居室來的時候，下巴兩邊都有滴水。

「喂，你怎麼說，西奧？我要不要放棄呢？我是不是完了，對不對？」

「文生，你這舉動簡直像小孩。我要不要放棄呢？我是完了嗎？看樣子是完了，對不對？」

「可是，西奧，我已經害你接濟我整整六年了。結果你得到什麼？手頭一堆棕色浸濕的畫，和一個絕望的廢物。」

「聽著，老孩子，當初你要畫農夫的時候，是一個星期就把握住全部的訣竅呢，還是花五年的工夫呢？」

「話是不錯，可是那時候我剛開始啊。」

「現在你畫顏色，也只是開始呀！也許要再花你五年的工夫呢。」

「難道永無止境嗎，西奧？難道我一輩子都要上學嗎？我已經三十三了①……到底要到什麼時候我才算成熟呢？」

「這是你最後的工作了，文生。當代歐洲什麼樣的畫，我都見識過了；我店裡中層上掛的那些畫確實是主流。只要你的顏色能鮮明起來……」

「哦，西奧，你真的認為我辦得到嗎？你不認為我已經失敗了嗎？」

「我只認為你是個笨蛋。藝術史上空前的大革命，你居然想一個星期就把它學通！我們去崗上散散步，讓頭腦涼一涼吧。再要我跟你在這間房裡悶上五分鐘，我可真要爆炸了。」

第二天下午，文生在柯蒙畫室直畫到傍晚，然後去古伯畫店約西奧。四月初旬的黃昏已經飄墜，一長排一長排的六層石砌大樓直浴在漸逝的珊瑚紅的殘照裡。巴黎全城都在吃點心。蒙馬特路邊的咖啡座上正擠滿了和朋友談天的客人。咖啡館裡傳來輕鬆的音樂，慰藉

386

著勞苦了一天的巴黎人。煤氣燈逐漸點亮，飯館裡的侍役們正在鋪桌布，百貨公司裡的店員們正拉下皺疊的鐵製百葉窗，並騰清路邊的貨櫃。

西奧和文生悠然向前漫步。兩人走過了六街交匯，車水馬龍的莎陀丹圓場，行經羅瑞特聖母院，又折上山坡，來到拉發爾路。

「我們也吃點點心吧。文生？」

「好的。讓我們坐在好看行人的地方。」

「我們去巴塔葉飯店吧，就在阿貝斯路。也許會有幾個朋友經過那邊。」

巴塔葉飯店的常客以畫家居多。前面的門外只有四、五張桌子，不過裡面的兩個房間卻寬敞而舒適。巴塔葉太太總是把畫家領到一間房裡，而把布爾喬亞們引去另一間；只消一瞥，她便能看出來者屬於哪一類客人。

「茶房！」西奧呼道。「來一杯葛縷子甜酒。」

「你看我來杯什麼呢，西奧？」

「嘗一杯完特羅吧。你要嘗一個時期，才能決定你經常的飲料的。」

侍役用碟子盛著酒杯，端到兩人面前，價格已用黑字標好。西奧燃著了雪茄，文生抽起煙斗。黑圍裙的浣衣婦走過去，腋下夾著一籃籃燙好的衣服；一個工人提著未經紙包的鯡魚的尾端，晃來蕩去，也走了過去；此外還有穿工服的畫家，畫架上還綁著濕漉漉的油畫；戴黑氈帽穿灰格子外套的生意人；穿布拖鞋手裡拿了一瓶酒或一包肉的主婦；和長裙飄飄，細腰嫋嫋，額前斜覆著插羽小帽的美人。

「這真是五光十色的行列，對不對，西奧？」

「對。巴黎要到晚點時分才真地醒來。」

「我一直在想……究竟是什麼使巴黎這麼神奇。」

「老實說，我也不曉得。這是一個永恆的謎。恐怕和法國人的性格有關係，我想。此地有一種自由和寬容的傳統，一個豁達的人生觀……哈囉，來了一個朋友，我要你見見他。喂，保羅，你好嗎？」

「很好，謝謝你，西奧。」

「這是我的哥哥，文生•梵谷。文生，這位是保羅•高敢。坐下來，保羅，來一杯你少不了的苦艾酒吧。」

高敢端起他的苦艾酒，用舌尖試試酒味，然後遍舔口腔內部。他轉向文生。

「你喜歡巴黎，梵谷先生？」

「很歡喜。」

「啊！真怪。還是有人喜歡。至於我，我只覺得它像個大垃圾桶，人類文明是裡面的垃圾。」

「我不大喜歡這種苦艾完特羅，西奧。你另叫一樣好嗎？」

「嘗一杯苦艾酒吧，梵谷先生，」高敢插嘴說。「只有這種酒才配讓畫家喝。」

「你說怎麼樣，西奧？」

「何必問我呢？你中意就行。茶房，來一杯苦艾酒給這位先生。你今天好像滿高興嘛，保羅。什麼事？賣了一張畫嗎？」

「沒那麼俗氣，西奧。可是今天早上我有件事真過癮。」

「告訴我們吧，保羅。茶房！再給高敢先生來一杯苦艾酒。」

西奧向文生霎了一下眼。

高敢用舌尖嘗一下新來的苦艾酒，又舔濕嘴腔，然後才開始。

388

「你可曉得那條佛雷尼葉的死巷子，一頭通到福諾路的？嘿，今早五點鐘我聽到那貨車夫的女人，芙蕾兒太太在喊：『救命呀！我丈夫上吊啦！』我跳下床，穿起褲子，（還要講規矩！）抓起一把小刀，衝下樓去把繩子割斷。那男人已經死了，可是還有熱氣，還在發燙！我本來想抱他到床上去。『住手！』芙蕾兒太太叫，『我們一定要等警察來！』

「我房子的另一邊正好遮蓋了花販子的十五碼花床。『有沒有梨瓜？』我喊那花販子。

『當然有，先生，有個熟的。』吃早飯的時候，我吃那梨瓜，完全忘了那上吊的男人。生活裡面還是有樂事的，你看。毒藥之外總還有解藥。他們請我去吃中飯，我就穿上我最舊的襯衫，想叫他們大驚小怪。我把那件事說了一遍。他們笑笑，滿不在乎，大家都向我要一段那傢伙上吊的繩子。」

文生熟視高敢。他具有蠻族那種龐大的黑頭顱，一條大鼻從左眼角一直射到右嘴邊。他那杏形的，突出的大眼睛裡，籠罩著一層逼人的憂鬱。骨脈自眉上和眼下隆起，削下了長頰，橫過了寬闊的下巴。他是一尊巨人，充溢著猛獸般的精力。

西奧淡然一笑。

「文生，跟我一起走吧？」

「保羅，你的虐待狂恐怕是太過癮了一點，不十分自然了。我現在得走了；晚飯有約。

「讓他在這兒陪我吧，西奧，」高敢說：「我要認識認識你這位哥哥。」

「很好，可別灌他苦艾酒灌得太多。他喝不慣。茶房，好多錢？」

「你這位弟弟真不錯，文生，」高敢說：「他還是不敢展覽年輕的一輩，我想是瓦拉東把他牽制住了。」

「他把莫內，席思禮，畢沙洛和馬內掛在邊樓上。」

「不錯，可是塞拉的作品掛在哪兒？高敢的呢？塞尚和羅特列克的呢？別的那些畫家現在都快老了，他們的時代已經過去了。」

「哦，那你也認識羅特列克嗎？」

「亨利嗎？當然認得！誰不認得他？他是個非常出色的畫家，可惜是個瘋子。他以為，只要他睡上五千個女人，自己做殘廢男人的仇恨就能夠報復了。因為他沒有好腿，他每天早上醒過來，就受到自卑感的咬嚼；每天晚上他把那種自卑感沉溺在醇酒和女人的懷裡。可是第二天早上，那感覺又回到他的心裡。要是不發瘋，他準做了我們第一流的畫家。我們在這兒進去。我的畫室在四樓。那一級小心。木板已經斷了。」

高敢走上前去，點了一盞燈。這是一間簡陋的閣樓，房中有一個畫架，一張黃銅床，和一桌一椅。文生看見近門處的凹壁上掛有粗俗而淫穢的照片。

「從這些照片看來，我敢說你對愛情的看法不會很高？」

「你坐在哪兒，床上，還是椅子上？要抽菸，桌上有菸絲。哼，我喜歡女人，可是要胖胖的，野性難馴的那一種。女人的智力使我冒火。我老想要一個胖敦敦的情婦，可是始終找不到。老是騙我，這些女人都是懷了孕的。你念到一個叫莫泊桑的小伙子上個月發表的一個短篇小說吧？他是左拉的人。裡面說，有個歡喜胖女人的男人，在家裡叫了兩客份量的聖誕餐，再出去找女人來陪。結果碰到一個完全合他胃口的女人，可是等到兩人吃到烤肉的時候，那女人居然生出一個活跳跳的小男娃！」

「這些和愛情沒有什麼關係啥，高敢。」

高敢臥倒在床上，用一隻肌肉結實的手臂墊在頭下，向未經油漆的橡木噴出一陣陣的濃煙。

「我的意思並不是說，我不能感受美，文生，我只是說，我的感覺裡不要這一套東西。如你所感，我並不懂愛情，要我說，『我愛你』，簡直要崩壞我一嘴的牙齒。可是我並不埋怨。像耶穌一樣，我也說，『肉體歸肉體，靈魂歸靈魂。』謝謝這句話，只花一點錢，我的肉體就已滿足，我的靈魂也就安靜了。」

「你倒輕而易舉地就把這件事解決了啊！」

「不，跟誰同床可不是一件隨便的事。碰到有快感的女人，我的快感也增加一倍，我寧可做作虛有其表的姿態，也不願大動感情。我的感情要留下來畫畫。」

「近來我自己也漸漸採取這種觀點了。不了，謝謝，我看我不能再喝苦艾酒了。別客氣，請吧。我弟弟西奧很佩服你的作品。我可以看看你的草稿嗎？」

高敢一躍而起。

「不可以。我的草稿是個人私有的，和我的信件一樣。可是我的油畫可以拿給你看。你在這種光線下看不到什麼的。算了，好吧，你一定要看的話。」

高敢跪下去，從床底下拖出一堆油畫，將它們一一倚在桌上的苦艾酒瓶邊。文生本來準備看到什麼非凡的作品，可是他對於高敢的作品只感到麻木的愕然。他只看見亂七八糟一大堆浸在陽光中的圖畫；只看見任何植物學家都找不到的樹木；連居維葉②也未曾幻想其存在的動物；只有高敢才畫得出的人物；只有從火山口才流得出的海水；和沒有上帝能居住的天空。還有彆裡彆扭，用幾何角度畫成的土人，那純真的原始的眼睛裡隱藏著無限之謎；還有一幅幅的夢境，用淡紅、淺紫和顫動的鮮紅色的火焰畫成；還有純屬裝飾性質的風景，景中滿是奇花異獸，流溢著太陽的熱與光。

「你跟羅特列克一樣，」文生念念有辭。「你恨。你全心全力地恨。」

高敢笑道，「你覺得我的畫怎麼樣，文生？」

「老實說，我也不知道。給我點時間考慮考慮。幾時讓我再來欣賞你的作品。」

「只要你高興，歡迎你常來。目前在巴黎，只有一個青年的作品趕得上我……喬治·塞拉。他也是原始派。除此以外，巴黎附近所有的傻子都是文明的產物。」

「塞拉？」文生問道。「我相信我從來沒有聽說過這個人。」

「當然，你不會聽說的。城裡沒有一個畫販願意展覽他的油畫。可是他是個大畫家。」

「我倒想見見他，高敢。」

「等下我帶你去吧。我們這就去吃晚飯，去布魯昂飯店，你說怎麼樣？你有錢嗎？我只有兩塊法郎的樣子。不如把這瓶酒也帶去。你先走，我提燈照你走到半樓，不然你要跌斷頸子的。」

■ 譯註

1. 此時正是一八八六年。

2. Cuvier，法國博物學家。

# 繪畫者必須成為一門科學

等到兩人繞到塞拉家裡，已經快要凌晨兩點了。

「你不怕我們會把他吵醒嗎？」文生問道。

「天哪，不會的！他整夜都在畫。白天也要畫上大半天。我看他是從來不睡的。這是他家的屋子。是喬治的母親的。有一次她對我說，『我的孩子，喬治，他要畫畫。好極了，讓他畫吧。我錢儘夠我們母子兩個花的了。只要他快活就行。』他真是一個模範兒子：不喝酒，不抽菸，不罵人，不夜遊，不追女人，除了畫具，什麼錢都不花。他只有一個罪過：畫畫。聽說他有個情婦和一個小孩，就住在附近。可是他從來不提起。」

「屋子黑洞洞的，」文生說。「不把全家都叫醒，怎麼進得去？」

「喬治住在閣樓上面。我們要繞到對面去也許看得到燈光。可以丟石塊打他的窗子。哪，讓我來吧。萬一你丟得不準，打到了三樓窗子，會吵醒他的母親。」

塞拉下樓來開了大門，用手指按住嘴唇，然後帶他們摸上三層樓梯。他將閣樓的房門隨手關好。

「喬治，」高敢說，「我要你見見西奧的哥哥，文生‧梵谷。他畫起畫來像個荷蘭人，不過除了這一點，他真是一個大好人。」

塞拉的閣樓大得驚人，其長幾乎等於屋子的全長。牆上掛著尚未完工的巨幅油畫，畫前置有木梯臺架。煤氣燈下放了一張高高的方桌；桌上正平鋪著一張濕漉漉的油畫。

「歡迎得很，梵谷先生。原諒我，再等個幾分鐘，好嗎？我要趁顏料還沒有乾，再填滿一小方塊顏色。」

他爬到一張高腳凳的頂端，蹲下身來，俯臨著他的油畫。桌面上大約有二十個小顏料罐子，整整齊齊地排成一行。塞拉用文生歷來所見的最小畫筆的尖端蘸一蘸其中的一罐顏料，開始把小點小點的顏色精確如數學地點到畫布上去。他十分安靜，不帶感情地畫著。他的態度冷漠而超然，有如一個技工。點，一點，一點，又一點。他把畫筆垂直地握在手中，僅僅微觸及罐中的顏料，接著便點，點，點在畫布上，交錯的成千成百的細點。

文生愕然凝望著他。最後塞拉在凳上轉過身來。

「好了，」他說，「這塊空白總算是填滿了。」

「你願意讓文生見識一下嗎？喬治？」高敢問道。「他家鄉的畫家，畫的都是牛羊。直到一星期以前，他才曉得有所謂現代藝術。」

「請你坐到這高凳上來，梵谷先生。」

文生爬上了高凳，俯視前面攤開的油畫。無論在藝術裡或是在現世，他從未見識過這種境界。畫中所繪的景色是大碗島①。用無數點逐次調和的顏色點成的建築物形的人體，矗立著，有如哥德式大教堂裡的石柱。草地、河水、小船、樹木，都是朦朧而抽象的千萬點光。畫面用調色板上最鮮明的色調點成，比馬內、戴嘉，甚至高敢所敢用的還要鮮明。這幅畫隱退到了一種幾乎是抽象的諧和境界。如果它也有生命，那不是從自然的生命得來。空氣裡充滿是閃亮的澄明，可是無論何處都沒有一絲微風。這是把顫動的生命當靜物來畫，裡面的動作已經永被排除。

394

高敢站在文生的旁邊，望著他臉上的表情發笑。

「沒關係，文生，誰第一次看見喬治的畫，都要像這樣發呆的。說出來吧！你有什麼意見？」

文生歉然轉向塞拉。

「請你原諒我，先生，這幾天我經歷過太多奇怪的事情，已經失去了常態了。過去我受的是荷蘭傳統的訓練。我以前根本不曉得印象派是怎麼一回事。現在我忽然發現，自己以往信仰的一切，都被人拋棄了。」

「我明白，」塞拉靜靜地說。「我的方法是繪畫技巧上全面的革命，所以不能希望你一目了然。你看，先生，到目前為止，繪畫只是個人經驗的東西。我的目的就是要把它變成抽象的科學。我們應該把我們的感覺分門別類，求得像數學一樣準確的心靈狀態。人類的每一種感覺都可以，也應該，簡化成一種用色彩，線條和濃淡來表現的抽象符號。你看見我桌上的這些小顏料罐嗎？」

「看見，我一直都在打量著呢。」

「每一個小罐，梵谷先生，都裝著一種特殊的人類感情。這些顏料可以用我的方程式在工廠裡製造，在化學用品店裡出售。再也不用在調色板上瞎調顏色了；那種方法已經過時了。從現在起，畫家只要光顧化學用品店，把一小瓶一小瓶顏料的蓋子扳開就行了。現在是科學的時代，我要把繪畫也改變成科學。個性必須消除，繪畫必須變得像建築一樣精確。你懂我的意思嗎，先生？」

「不懂，」文生說，「我怕是不懂。」

高敢以肘輕推文生。

「聽我說，喬治，你憑什麼硬把這技法據為己有呢？人家畢沙洛想出這技法來的時候，你還沒出世呢。」

「胡說八道！」

一陣紅潮湧上了塞拉的面孔。他從高凳上一躍落地，疾走到窗前，用指尖頻敲窗檻，然後又暴風雨一般掃回來。

「誰說畢沙洛是在我之先想出來的？告訴你，這是我的技法。是我第一個想出來的。畢沙洛的點畫法是從我這兒學去的。我從義大利原始派去，找遍了整部的藝術史，告訴你，在我之前就沒有人夢見過這種東西。你竟敢……」

他死勁咬住嘴唇，走向一座臺架的前面，把駝背朝著文生和高敢。

文生對於他的轉變感到萬分驚訝。剛才他的眼睛還是冷靜的，不帶個性的神態像實驗室中的科學家。剛才他的聲音還是鎮靜的，近乎學究的腔調。剛才他的眼中，還蒙著類似他撒在畫面上的那種抽象的層紗。可是此刻他在閣樓的另一端，竟咬住濃鬚中突出的紅潤而厚實的下唇，憤然將原是整齊的濃密的褐色鬚髮抓得亂成一團。

「哦，算了，喬治，」高敢向文生霎眼說道：「誰都曉得這是你的技法。沒有你，怎會有『點畫派』。」

經此一番軟化，塞拉才算回到桌邊。他眼中的怒火漸漸熄了下去。

「塞拉先生，」文生說，「繪畫的可貴主要就在個性的表現，我們怎麼能使它變成客觀的科學呢？」

「看哪！讓我來告訴你。」

塞拉從桌上抓起了一匣蠟筆，伏在光禿的地板上。煤氣燈在大家頭頂幽幽地照著。深夜十分寂靜，文生在他一旁跪下，高敬則蹲在另一旁。塞拉還在興奮，語氣也仍激動。

「我認為，」他說，「一切繪畫的效果都可以簡化成公式。譬如說，我現在要畫一張馬戲班的景色吧。這兒是無鞍騎師，這兒是馴獸師，這兒是樓座和觀眾。我把所有的線條都朝上畫，像為繪畫三要素？線條、色調、顏色。很好，為了暗示快樂，我把所有的線條都朝上畫，像這樣。再強調鮮明的色彩，像這樣，強調熱鬧的色調，像這樣。哪！這不就暗示出抽象的快樂了嗎？」

「哼，」文生應道，「這樣也許可以暗示抽象的快樂，可是抓不到快樂的本身。」

塞拉從蹲伏的姿態仰視文生。他的面部籠在陰影裡。文生發現他真是個美男子。

「我追求的不是快樂本身。我追求的是快樂的本質。你讀過柏拉圖嗎，我的朋友？」

「讀過。」

「好極了，藝術家要學習描畫的並不是事物，而是那件事物的本質。當藝術家畫一匹馬的時候，他所畫的不應該是你在街上可以指認的個別的馬。照相機可以照相；我們必須更進一步。我們畫馬的時候，要把握住的，梵谷先生，是柏拉圖所說的『馬性』，馬的外在精神。再譬如，要畫一個人，就不該畫一個鼻尖上長個瘤的門房，而是人性，一切人的精神和本質。你懂我的意思嗎，朋友？」

「懂是懂，」文生說，「可是不同意。」

「等一下再談同不同意。」

塞拉坐起身來，脫去外套，用來揩掉地板上的馬戲圖。

「現在我們進一步，談到安靜，」他說下去。「這一向我正在畫一幅大碗島的風景。我

把所有的線條都畫成水平，像這樣。色調方面，我在熱鬧和冷淡之間用絕對的中庸，像這樣；顏色方面，在明暗之間用絕對的中庸，像這樣。看得見嗎！」

「說下去，喬治。」高敢說，「別問傻問題。」

「現在我們來看憂傷。我們把所有的線條朝下降的方向畫，就像這樣。強調冷淡的色調，像這樣；再強調深的顏色，像這樣。看哪！憂傷的本質！連小孩子都畫得出來。均分畫面篇幅的數學公式，可以用小冊子規定下來。我已經把它們全算好了。畫家只要念過這本書，去化學藥品店裡，買來分了類的成罐顏料，然後照規矩畫下去，便成為一個科學化的十全十美的畫家了。無論在陽光中或是煤氣燈下，無論是僧侶或是浪子，無論是七歲或是七十歲的人，他都可以作畫，而所有的作品都會達到同樣的，建築物似的，客觀的完美。」

文生直霎眼睛，高敢縱聲而笑。

「他認為你是神經病，喬治。」

塞拉用外套將最後的圓形擦掉，接著便把它扔進黑暗的角落。

「真的嗎，梵谷先生？」他問道。

「沒有，沒有，」文生分辯道，「我自己也老被人家叫做神經病，才不會喜歡這三個字呢。不過我必須承認⋯你的想法很怪！」

「他的意思是承認了，喬治。」高敢說。

門上有一聲急叩。

「我的天！」高敢埋怨道，「又把你母親吵醒了！她跟我說過，要是我夜裡老來這兒，她就要拿一把髮刷來對付我了！」

塞拉的母親走了進來。她穿了一件厚長袍，戴了一頂睡帽。

「喬治，你答應過我，不再畫通宵了的。哦，是你嗎，保羅？你為什麼不肯出房租呢？」

「只要你肯收容我，塞拉伯母，我就什麼租金也不用出了。」

「算了，謝謝你，家裡有一個畫家已經夠了。諾，我把你的咖啡和蛋糕拿來了。要畫，就得吃點東西，我看我又得下樓去跟你拿瓶苦艾酒了，保羅。」

「你還沒有喝光嗎，伯母？」

「保羅，還記得我跟你講過頭髮刷子嗎？」

文生從燈影裡走了出來。

塞拉夫人握起他的手。

「只要是我孩子的朋友，我都歡迎，那怕現在已經是早上四點鐘了。你要喝什麼呢，先生？」

「媽，」塞拉說，「這是我的新朋友，文生·梵谷。」

「那可不行！」高敢叫道。「伯母是限制我的口糧的。每個月只能喝一瓶。喝別的吧！」

「如果你不反對的話，我想喝一杯高敢的苦艾酒。」

夜裡就有地方好睡了。」

出了，夜裡就有地方好睡了。」

三位青年和塞拉夫人一面坐談，一面享用咖啡和蛋糕，直到旭日向北窗射來一小塊三角形的金曦。

「我要去換衣服了，」塞拉夫人說。「哪天晚上來和喬治跟我一同便飯吧，梵谷先生。我們歡迎你來。」

到了大門口，塞拉對文生說，「恐怕我剛才解釋自己的技法，還嫌草率了一點。只要你高興，儘管常來，我們可以在一起畫。等到你慢慢了解了我的技法，你就曉得繪畫再也不能維持原狀了。好吧，我得回去繼續畫了。我還要填滿一小塊空白才去睡覺。請代我問候你弟弟。」

「好的。」

「我們到山頂去看太陽喚醒巴黎吧。」高敢說。

「好的。」

兩人走到了克里希大道，便順著來比克路，繞過嘉來磨坊②，然後七彎八繞地爬上蒙馬特山。房屋漸行漸稀；花木叢生的空曠平原漸漸可見。來比克路到了盡頭。兩人穿行林間的曲徑。

文生和高敢走下了闃無人蹤的石樓深谷，又爬上山去蒙馬特。巴黎尚未夢醒。綠色的百葉窗仍然緊閉，商店的窗帷尚未拉開，而鄉下的小貨車已經在小菜市場卸下了蔬菜、生果和花束，正踏上歸途了。

「老實跟我說，高敢，」文生說，「你認為塞拉怎麼樣？」

「喬治？我猜到你要問的。自從戴拉庫瓦以來，就沒有人比他更懂色彩。他對於藝術好談抽象的理論。這是錯的。畫家不應該老想著自己在做什麼。理論，留給批評家去管好了。喬治對於顏色一定會有貢獻的；他那套哥德式建築的風格也許能加速藝壇原始派的復興。可是他真癡，癡到了底，你剛才親眼看到的。」

這是一條峻峭的上坡路，等到兩人攀登峰頂，全巴黎都展現在他們眼底；一片黑色的屋脊匯成湖水，點點教堂的塔尖刺破了朦朧的夜色。塞納河將全市切成兩半，像一條曲折的光帶。一片屋宇瀉下了蒙馬特山，直落到塞納河谷，然後又湧上了蒙巴那司。旭日破曉

400

而出，照亮了下面的萬賞森林。可是巴黎城另一端，綠油油的布隆尼森林仍是一片昏黑，睡意猶濃。市區的三大目標，居中的歌劇院，東邊的聖母院，和西邊的凱旋門，矗立天際，像三座五色繽紛的巨石。

■ 譯註

1. 按此畫全名為「大碗島上的星期日下午」（Sunday Afternoon on the Island of La Grande Jatte），係塞拉的代表作。大碗島乃巴黎近郊塞納河中一公園小島。

2. 夜總會名，雷努瓦曾有作品加以寫照，極為聞名。

─ 6 ─

# 盧梭開晚會

一片安詳飄墜在拉發爾路的小房裡。西奧得享片刻安寧，不禁感謝吉星高照。可是好景不常。文生不再用自己老朽的調色板從容而精細地作畫，他開始摹仿朋友的畫風來了。

急於想做一個印象派畫家，他竟將自己習畫的一切心得忘光。他的油畫像是臨摹塞拉、羅特列克和高敢的惡劣贗品。他以為自己有了輝煌的進步。

「聽我說，老孩子，」一夜西奧說道，「你叫什麼名字？」

「文生‧梵谷。」

「你能保證你不叫喬治‧塞拉或者保羅‧高敢嗎?」

「你到底是什麼意思,西奧?」

「你真以為自己能成為一個塞拉嗎?你明白自古以來只有一個羅特列克嗎?也只有一個高敢……謝天謝地!你竟去摹仿他們,多傻。」

「我並沒有摹仿他們。我是在向他們學習嘛。」

「你是在摹仿。隨便把你的近作拿一幅來,我馬上說得出前一晚你跟誰在一起。」

「可是我一直在進步嘛,西奧。看,這些油畫鮮明得多了。」

「你天天在走下坡路。你畫得愈多,就愈不像文生‧梵谷。抄捷徑是不行的,老孩子。你還得下幾年苦工。你難道甘心做弱者,非要摹仿別人嗎?你難道不能只吸收人家的長處嗎?」

於是大戰開始。

「西奧,我告訴你,我這些都是好作品!」

「我也可以告訴你,這些作品糟透了!」

還沒來得及脫帽解衣,文生便猛向弟弟撲了過來。

「諾!再跟我說,這一張又不好諾!再跟我說,我的著色沒有進步諾!你看那陽光的效果!再看這個……」

每夜西奧從畫店回來,又疲倦,又煩躁,總發現文生拿著一幅新畫在焦慮地等他。他

如果說一次謊話,就可以和一個友善的哥哥度一個快樂的晚上,如果說實話,就要被這位哥哥在房裡一直狂追到天亮;西奧必須兩者擇一。西奧已經累壞了。要說實話,他實

402

在吃不消。可是他還是說了。

「你上一次是什麼時候去杜朗・里耳的店裡的？」他困倦地問道。

「那有什麼相干？」

「回答我的問題。」

「嗯，」文生呆頭呆腦地說，「昨天下午啊。」

「你曉得，文生，巴黎有將近五千個畫家想學馬內嗎？其中一大半比你學得更像。」

這戰場太小了，兩人都不能獨存。

文生施了一個新計。他把印象派所有的畫法全搬上了一張油畫。

「妙呀，」當夜西奧喃喃念道。「我們可以把這一幅叫做『集錦』。畫裡的東西可以一一標明。那棵樹是高敬的真蹟。角落裡這女孩無疑是羅特列克的手筆。我敢說，你這條溪水上面的陽光是席思禮畫的，色彩來自莫內，樹葉來自畢沙洛，空氣來自塞拉，中間的人物來自馬內。」

文生苦鬥不已。他整天努力工作，等到晚上西奧回來，他就像小孩一樣挨罵。西奧只好睡在起居室中，不讓文生夜間在室中作畫。和西奧吵後，文生每每興奮過度，無法安眠。他向弟弟一發議論，便好幾個小時。西奧和他接戰，直到自己純因倦極睡去，而燈光仍亮，文生仍在興奮地手舞足蹈。西奧指望早日搬去來比克路，可以獨有一間臥室，在門上裝一把結實的好鎖；只有靠這個希望他才能忍受下去。

等到文生倦於為自己的作品辯護時，他便逼著西奧和他整夜激論藝術，藝術的生意，和藝術家的悲慘生涯。

「西奧，我真不懂，」他怨道。「你是巴黎最重要的畫店之一的經理，可是你連自己哥

哥的一幅作品都不肯展出。」

「瓦拉東不許我展出。」

「你試過沒有呢?」

「試過一千次了。」

「好吧,我們不妨承認我的作品還不夠好。可是塞拉又怎麼說呢?高敢呢?羅特列克呢?」

「他們每一次把新畫給我,我都求瓦拉東讓我把那些作品掛在中樓上面。」

「畫店的主人是你呢,還是別人呢?」

「唉,我不過在那兒做事罷了。」

「那你就該離開。這樣下去等於墮落。西奧,換了我,就不吃這一套。要是我,就離開那兒。」

「明天吃早飯再談吧,文生。我忙了一天,可要睡了。」

「我可不願意等到明早。我要現在就談這件事。西奧,展覽馬內和戴嘉的作品有什麼好處呢?他們已經有人賞識了,已經開始有銷路了。你現在應該為年輕的一輩奮鬥。」

「那要給我時間!也許再過三年……」

「那不行!我們不能再等三年。現在就得採取行動。哦。西奧,你為什麼不辭掉差事,自己去開一家畫店呢?想想看,再也沒有瓦拉東,再也沒有布格羅,再也沒有韓納了!」

「那要有錢呀,文生。我一點積蓄都沒有。」

「我們總可以弄點錢來的。」

「賣畫生意發展得很慢,你要曉得。」

「讓它慢慢好了。我們可以日夜工作，到你能站住腳為止。」

「可是那一段時間我們怎麼辦呢？我們得吃飯呀。」

「你是在怪我沒有自食其力嗎？」

「做做好事，文生，去睡吧。我累死了。」

「我不要睡嘛。我要明白真相。這就是你不離開古伯的唯一原因嗎？因為要接濟我，是不是？來吧，說老實話吧。我是你套在頸子上的磨石。我拖住了你的腳。我逼得你不能換來，你的工作在畫畫。我在古伯的成績一半是你的；而你畫畫的成績一半也是我的。好差事。要不是為了我，你早就自由了。」

「要是我比你高大些，或者比你強壯些，我早就結結實實揍你一頓了。可惜我不能，我想我可以請高敢來代勞。不論現在或將來，文生，我的工作在古伯畫店。不論現在或將了，不要再坐在我的床上了，讓我睡吧，不然我就叫警察了！」

次日晚上，西奧遞給文生一個信封，說道，「如果你今晚不做什麼事，我們不妨去參加這個晚會。」

「誰請的？」

「亨利‧盧梭。看請帖嘛。」

請帖上有一首分成兩段的小詩，還有手繪的幾朵花。

「他是誰？」文生問道。

「大家都叫他『稅務員』（Le Douanier）。他在鄉下做收稅的，一直做到四十歲。常愛在星期天畫畫，就像高敢一樣。幾年前他來巴黎，住在巴斯鐵獄一帶的工人區。他這一輩子連一天的教育或者訓練都沒有受過，他居然畫畫，寫詩，作曲，彈琴，教工人子弟拉提

琴，還教兩個老頭子畫素描。」

「他畫哪一類東西呢?」

「多半是些古裡古怪的動物，從更為古怪的熱帶叢林向外窺探。他所看到的最近似熱帶叢林的東西，不過是布隆尼森林裡的移植樹園子罷了①。他是個農夫，也是個天生的原始派畫家，儘管高敢老是笑他。」

「你覺得他的作品怎麼樣呢，西奧?」

「哼，我也不曉得。大家都叫他做白癡、瘋子。」

「他真的是嗎?」

「他是有點像個孩子，像個赤子。我們不妨今晚去參加，讓你有機會自己去判斷。他把自己的畫都掛在牆上。」

「既然能開晚會，他一定是有錢了。」

「恐怕他是巴黎目前最窮的畫家了。他教人家拉的那把提琴，都是租來的，他連提琴都買不起。可是他開這些晚會是有作用的。你去了就會明白。」

盧梭住的房子裡，住的都是工人的家庭。他的房間在四樓。街上滿是吵鬧的孩子；廳堂過道上炊事、洗衣和便溺混合成的一股臭氣，濃得使人窒息。

盧梭出來應西奧的叩門。他是個結實的矮個子，體格頗似文生。他的手指短而粗，頭部接近四方形。他有翹鼻子和翹下巴，和天真的大眼睛。

「多蒙你光臨，梵谷先生。」他的語氣輕柔而和藹。

西奧介紹過文生。盧梭搬椅請坐。房中五顏六色，簡直有些喜氣洋洋。盧梭已在窗上掛起紅白相間的方格農家窗簾。牆上掛滿了野獸、叢林和難以置信的風景的繪畫。

四個小男孩站在一隅的破鋼琴旁邊，手裡緊張地抱著小提琴。壁爐的拱板上放著盧梭親自烘製的夾著葛縷子的家常小餅。房中散置著許多長凳和靠椅。

「你第一個到，梵谷先生，」盧梭說：「批評家皮爾（Guillaume Pille）就要帶一批貴賓光臨。」

街上傳上來一片喧囂；那是孩子們的笑喊和馬車輪子滾過卵石街道的轔轔震響。盧梭大開房門。廳堂上飄來了女人悅耳的笑語。

「快走，快走，」一個沉重的聲音在說：「一隻手抓欄干，一隻手捏鼻子！」

接著這句俏皮話，傳來了一陣笑聲。盧梭分明聽見了，卻轉向文生，微微一笑。文生心想，他從來沒有見過一個人有這麼澄澈而又純真，不含一絲惡意和仇恨的眼睛。

十位到十二位光景的一批來賓衝進房來。男賓都穿晚禮服，女賓都御華麗的長裝，精緻的便鞋，和白色的長手套。她們一進房，便帶來了一股高貴香水，細膩香粉，絲裳和古老花邊的清芬。

「喂，亨利，」皮爾那深沉而喧赫的聲音說道，「你看，我們都來了。可是我們不能多耽擱。我們還要去『布洛里公主』參加舞會。你得先招待我的客人。」

「哦，我真想見見他，」一個穿祖胸皇家式衣裳的窈窕褐髮少女滔滔說道，「想想看，這就是全巴黎都在談論的那位大畫家。你要吻我的手嗎，盧梭先生？」

「當心哦，白蘭喜，」一個人說：「你曉得……這些畫家……」

盧梭帶著笑吻她的手。文生退據一角。皮爾和西奧閒談了片刻。其餘的來賓一對對地巡行室內，帶著一陣陣的笑聲評論各式的油畫，又撫弄盧梭的窗帷和各種裝飾，搜遍室內的每一個角落，尋找新的笑料。

「先生太太們，假使各位願意坐下來，」盧梭說，「我的樂隊就要演奏我自作的歌曲了。我把這首歌敬獻給皮爾先生。它叫做『拉發爾歌』。」

「來吧！大家都來吧！」皮爾喊道：「盧梭就要為我們演奏了。珍妮！白蘭喜！傑克！來坐吧。這是難得的演奏。」

四個巔巔巍巍的男孩齊立在唯一的樂譜架前，調整各自的琴弦。盧梭坐在鋼琴的前面，閉上了眼睛。過了一會，他說，「好了，」便開始彈奏。這是一首純樸的牧歌。文生努力地傾聽，可是聽眾吃吃的笑聲淹沒了琴音。奏畢大家采聲雷動。白蘭喜趨向琴前，伸手按著盧梭的肩頭，說道，「這首歌真美，先生，美極了。我從來沒有這麼感動過。」

「你過獎了，小姐。」

白蘭喜又叫又笑。

「吉約姆②，你聽見沒有？他以為我是在過獎他呢！」

「現在我再為大家另奏一曲。」盧梭說。

「唱一首你做的詩來和吧，亨利。你看，你做了這麼多首詩。」

盧梭孩子一樣地傻笑。

「很好，皮爾先生，只要你高興，我可以唱一首詩來和。」

他走到一張桌前，取出一疊詩稿，翻了一遍，選出了一首。他在琴前坐下，又開始彈奏。文生覺得調子很好。詩中聽得出的幾行，他也覺得很動人。可是兩者合在一起的效果卻十分可笑。聽眾狂號了。她們猛拍皮爾的背脊。

「哦，吉約姆，你這老狗。你真壞。」

奏罷歌曲，盧梭走到廚房裡去，端來好幾隻又厚又粗的杯子盛著的咖啡，遍傳給來

408

賓。大家都把餅裡的葛縷子挖出來，丟進彼此的咖啡裡。文生在一隅抽他的煙斗。

「來吧，亨利，把你的近作拿給我們看看。我們是特地為這個來的。我們要趁盧佛宮買走之前，在這裡，在你的畫室裡先欣賞一番。」

「我正有幾張可愛的近作，」盧梭說。「我可以從牆上取下來給大家看。」

來賓們圍擠在桌邊，大家互相競爭，看誰的誇獎最過分。

「這一張真神妙，簡直神妙極了，」白蘭喜嘆道。「我一定要拿去裝飾我的臥室。沒有它，我簡直不能再活一天！我的大師，這張不朽的傑作要好多錢呢？」

「二十五個法郎。」

「二十五個法郎！想想看，二十五個法郎買一張偉大的作品！你願意獻給我嗎？」

「那是我的榮幸。」

「我答應了芳絲娃斯，要帶一張給她的，」皮爾說。「亨利，這一張是給我未婚妻的。非要你生平最精采的一張不可。」

「我曉得有一張正合你意，皮爾先生。」

他取下了一張油畫，畫的是一匹怪獸，從神話的叢林中向外窺視。大家都朝皮爾狂嚎。

「這是什麼？」

「是頭獅子。」

「不是，是隻老虎。」

「我告訴你，這是我的洗衣婦；我認識她。」

「這一張要比較大一點，先生，」盧梭柔聲說道。「要賣你三十法郎。」

「值這個價，亨利，值這個價，將來我的孫子們賣這張傑作，要出三萬法郎！」

「我要一張，」其他的幾位也叫道。「我一定要拿一張給我的朋友們看。這是最時髦的展覽了。」

「我要一張，」

「走了，各位，」皮爾喊道。「我們去舞會要遲到了。各自把畫拿好。憑這些畫可以在『布洛里公主』引起一場暴動了。再見，亨利。我們玩得真痛快。趕快再開一個晚會吧。」

「再見，我的大師，」白蘭喜說著，望他鼻下揮一揮她那灑過香水的手絹。「我永遠也忘不了你。你將永遠留在我的記憶裡。」

「別惹他了，白蘭喜，」一位男賓喊道。「這可憐蟲恐怕要整夜失眠了。」

大家成群嚷嚷地擠下樓去，大聲地互相取笑，留下了一陣名貴的香水氣息，和屋裡的臭氣混成一團。

西奧和文生走到門口。盧梭正立在桌前，俯視著那一堆錢。

「你不在乎獨自回去吧，西奧？」文生靜靜地問道。「我要留下來和他認識認識。」

西奧離去。盧梭沒有注意到文生閉上房門，然後倚門而立。他繼續清點桌上的錢。

「八十法郎，九十法郎，一百，一百零五。」

他擡起頭來，發現文生正在注意他。那種單純而童稚的表情又回到他的眼中。他推開錢堆，站在那兒傻笑。

「拿開你的假面具吧，盧梭，」文生說。「我，也是一個農夫和畫家。」

盧梭離桌走到文生面前，熱烈地抓起他的手來。

「你弟弟把你畫的荷蘭農夫拿給我看過。真好，比米勒的還要好。我一遍又一遍地欣賞那些畫。我佩服你，先生。」

「剛才那些……在愚弄自己的時候，盧梭，我已經欣賞過你的畫了。我同樣佩服你。」

410

「謝謝你，請坐吧？你把我的菸絲裝在你煙斗裡抽抽看好嗎？一共是一百零五個法郎，先生。我可以買菸，買吃的，買畫布來畫了。」

兩人對桌而坐，在友善的沉思的默契下吸著菸。

「我想你應該曉得，人家叫你做瘋子吧，盧梭？」

「是的，我曉得。我也聽說，在海牙人家也以為你是瘋子。」

「是的，不錯。」

「隨他們高興怎麼想吧。有一天，我的作品要掛在盧森堡美術館裡。」

「而我的，」文生說，「要掛在盧佛。」

兩人熟究對方眼中的含意，迸出了自然而衷心的大笑。

「他們是對的，亨利，」文生說。「我們是狂！」

「我們去喝一杯慶祝如何？」盧梭問道。

■ 譯註

1. 此點容有錯誤，因一般藝術批評家均謂盧梭曾於十八歲時隨軍樂隊前往墨西哥服役。

2. 皮爾之名。

# 7 自縊的可憐蟲

下星期三將近晚餐時分，高敢來叩房門。

「你弟弟叫我今晚帶你到巴地尼約酒店去。他在畫店有事，要做到很晚。這些畫很有意思嘛。我可以看看嗎？」

「你弟弟叫我今晚帶你到巴地尼約酒店去。他在畫店有事，要做到很晚。這些畫很有意思嘛。我可以看看嗎？」

「當然。有幾張是我在布拉班特畫的，有幾張是在海牙畫的。」

高敢向那些畫注視良久。好幾次他舉手張口，像要說話。他似乎無法說明自己的思想。

「請你原諒我的問題，文生，」他終於說道。「你可有癲癇病？」

文生正套上他在舊貨鋪裡發現而堅持必穿，使西奧大驚小怪的那件羊皮外套。他轉過身來，瞪著高敢。

「我可有什麼？」他問道。

「癲癇病。害上這病的人會發一陣陣的神經。」

「據我所知是沒有，高敢。你為什麼要問？」

「呃……你這些作品……看起來就像要破框而出。每次看你的作品……我這種情形已經不是第一次了……我總開始感到一種神經質的激動，簡直忍受不了。我只覺得，不是這張畫爆炸，就是我自己一定要爆炸！你曉得你的畫對我哪一部分最有影響嗎？」

「不曉得。哪兒呢？」

412

「在我肚子裡。我整個內臟都顫抖起來。我感覺好激動，好不安，幾乎不能自制。

「那我也許可以把這些畫當做瀉藥賣出去。你曉得，掛一張在廁所裡，每天按時看一遍？」

「說正經話，文生，我想我是不能天天對著你的畫的。不要一星期，它們就會把我激瘋。」

「走吧？」

兩人走上蒙馬特路，到了克里希大道。

「你吃過晚飯沒有？」高敢問道。

「還沒有。你呢？」

「也沒有。我們去巴塔葉飯店吧？」

「好主意。有沒有錢？」

「一分錢也沒有。你呢？」

「我是乾的，向來如此。你呢？」

「叱！看樣子我們是沒得吃了。」

「管它，去看看今天上什麼菜吧？」

兩人沿著來比克路爬上山去，然後右轉到阿貝斯路。巴塔葉太太在店前一棵偽裝的盆樹上繫著一張鋼筆寫的菜單。

「嗯姆姆姆，」文生說，「小牛肉炒豌豆。我最愛吃的菜。」

「我最討厭小牛肉，」高敢說。「我高興，不用吃這道菜。」

「鬼話！」

兩人沿街逛下山去，走進了蒙馬特岡下的三角形小公園。

「哈囉，」高敢說，「那就是保羅‧塞尚，在長椅上睡著了。我就不懂那白癡為什麼非拿鞋子來當枕頭。我們來弄醒他。」

他解下了褲腰帶，摺成雙條，向睡著的人穿了長襪的腳，橫抽了一下。塞尚一聲痛呼，從椅上直跳起來。

「高敢，你這該死的虐待狂！你這叫開玩笑嗎？把我逼急了，總有一天要打爛你的頭蓋骨。」

「打得好，誰叫你光著腳。你為什麼要把這雙普羅汪斯①的臭鞋子枕在頭下呢？我覺得這樣子倒不如沒有枕頭的好。」

塞尚輪流搓揉兩隻腳底，然後套上皮鞋，囁嚅說道：

「我可不是用來做枕頭的。我把皮鞋枕在頭下，人家才不會趁我睡著了來偷啊。」

高敢轉向文生說：「聽他的口氣，你還只當他是個餓飯的畫家呢。他的父親開一家銀行，普羅汪斯省的艾克斯城，一半都是他家的。保羅，這是文生‧梵谷，西奧的哥哥。」

塞尚和文生握手。

「太可惜了，半小時以前找不到你，塞尚，」高敢說。「本來你可以和我們一起吃晚飯的。我從來沒有嘗過像巴塔葉今晚這麼好的小牛肉炒豌豆。」

「真好吃，是嗎？」塞尚問道。

「好吃？簡直鮮極了！對吧，文生？」

「當然。」

「那我想我也要去吃一點。來陪陪我吧，好嗎？」

414

「不曉得我能不能再吃一份呢？你行嗎，文生？」

「我看是不行了。不過，既然塞尚先生一定要⋯⋯」

「做做好事吧，高敢。你曉得我是最討厭一個人吃飯的。要是你小牛肉吃膩了，吃點別的好了。」

「好吧，不掃你的興。來吧，文生。」

三人重回阿貝斯路，走去巴塔葉飯店。

「歡迎，各位先生，」侍役招呼道。「點好菜沒有？」

「對了，」他說，「聽說左拉的『工作』一銷就是幾千本。」

「好了，」高敢答道，「給我們來三客今天的時菜。」

「好的。喝什麼酒呢？」

「你點酒吧，塞尚。這些東西你比我內行。」

「我看噢，有聖內斯德夫、波爾多、索特恩、波奈⋯⋯」

「你嘗過他們的蓬馬②沒有？」高敢若無其事地插嘴問道。「我總認為這是他們店裡最好的酒。」

「那就來一瓶蓬馬吧。」塞尚吩咐侍役。

高敢神速地吞下了他的牛肉炒豌豆，然後轉向才吃到一半的塞尚。

塞尚投給他又怒又恨的一瞥，把晚餐憤然推開。他轉向文生。

「你念過那本書沒有，先生？」

「還沒有。我剛才讀完了『種子』。」

「『工作』是一本壞書，」塞尚說，「而且是一本不真實的書。此外，它還是假友誼之

名而行的最毒的陰謀。這本書是寫一個畫家，梵谷先生。寫我！左拉是我最久的朋友。我們一同在艾克斯長大。我們一同上學。我來巴黎，完全是因為他在巴黎的緣故，我們比兄弟還要親密，愛密爾③和我。年輕的時候，我們一直計劃，將來兩人如何並肩攜手，做一對大藝術家。現在他居然對我來這一套。」

「他對你怎麼啦？」文生問道。

「嘲笑我。挖苦我。使我成為全巴黎的笑柄。每一天，我對他解釋我的光的理論，我的表現潛伏在表面物形下的立體的理論，以及我革新調色的觀念。他仔細地聽，鼓勵我，引誘我。而其實他一直是在蒐集他那本書的材料，來說明我有多蠢。」

他喝完自己的酒，然後轉向文生，繼續訴苦；他那細小的，辛酸的眼睛燃起了激動的仇焰。

「左拉把我們三個人合寫進他那本書裡，梵谷先生；我，巴西耶，和常為馬內打掃畫室的一個可憐的窮男孩。那男孩曾有藝術的雄心，可是到頭來絕望地上吊死了。左拉把我寫成一個幻想家，一個迷途的可憐蟲，自以為是在革新藝術，而其實所以要反叛傳統的畫風，純然是由於本身的才氣不夠。他安排我在自己傑作的木架上吊死，因為到頭來我發現，自以為是天才的東西，不過是狂妄的塗鴉之作。為了反襯我，他又拉進了艾克斯來的另一位藝術家，一個濫造最平凡最正統的廢物的自作多情的雕刻家，結果竟把他寫成一個大藝術家。」

「真有趣，」高敢說，「還記得第一個支援馬內的繪畫革命的就是左拉。愛密爾鼓吹印象派的功勞，勝過當代的任何人物。」

「是啊，他崇拜馬內，因為愛德華④打倒了學院派。可是等到我要超越印象派的時候，

416

他居然就叫我做傻子、白癡。至於愛密爾自己，他只是一個庸才，一個惡友。我逼得好久以前就不上他家去了。他現在的生活就像他媽的布爾喬亞。爐架上供的是瓶花，幾個傭人服侍著，還有雕金鏤玉的書桌，給他寫作的傑作。呸！他比馬內過的生活還要布爾喬亞。他們骨子裡其實是一對布爾喬亞的難兄難弟；所以兩人才這麼合得來啊。只因為我跟愛密爾是同鄉，因為他從小就認識我，他就以為我絕對創造不出偉大的作品。」

「聽說幾年以前，他曾經為你在『退件畫家藝展』的那些畫寫過一本小冊子。結果怎麼啦？」

「正要把那本小冊子送去印刷的時候，高敢，愛密爾把它撕了。」

「為什麼？」文生問道。

「他怕那些批評家以為他所以要支持我，只是因為我是他的老朋友。如果當時他發表了那本小冊子，我早就成名。相反地，他卻出版了『工作』。真夠交情。我掛在『退件畫家藝展』的作品，一百個觀眾裡有九十九個人加以嘲笑。杜朗・里耳展出了戴嘉、莫內和我的朋友基約曼的作品，可是連一時空地都不肯給我。甚至令弟，梵谷先生，也不敢把我的作品掛在他的中樓。整個巴黎，肯把我的畫擺在櫥窗裡的畫商，只有一個老唐基（Père Tanguy），而他，可憐人，連藝術一片麵包屑都沒法賣給極需精神食糧的財主。」

「瓶裡還有蓬馬酒嗎，塞尚？」高敢問道。「謝謝。我反對左拉的一點就是，他寫到他那些洗衣婦的時候，對話跟真的洗衣婦一模一樣，可是等他改變了題材，卻忘了改變他的文體。」

「哼，我在巴黎也受夠了。我就要回艾克斯去，度過我的餘生。那兒有一座小山從谷底

聳起，俯視著整個田野。普羅汪斯有的是明亮的陽光，有的是色彩！那種色彩！我曉得靠近山頂有一片地要出賣，上面長滿了松樹。我要在那上面蓋一間畫室，種一園蘋果。我要在我土地的四周圍一道大石牆。我要在牆頭的水泥上插滿酒瓶的破片，與世隔絕。我再也不離開普羅汪斯，再也，再也不離開！」

「做一個隱士，呃？」高敢向他那杯蓬馬酒喃喃念道。

「不錯，做一個隱士。」

「艾克斯的隱士。多動人的名稱。我們還是動身去巴地尼約酒店吧。現在大家一定都到齊了。」

■ 譯註

1. 法國南部省名。

2. 一種紅葡萄酒。

3. Emile，左拉之名。

4. 馬內之名。

418

## 藝術超乎道德

幾乎每個人都到了。羅特列克面前堆著一疊碟子，其高簡直可以托住他的下巴。塞拉正和一個清癯的畫家，叫做安蓋丹的，靜靜地交談：此人有意試鎔印象派手法與日本畫風於一爐。盧梭正取出袋中的烘餅沾他的牛奶咖啡；西奧正和巴黎兩位較有現代觀念的批評家熱烈地討論。

巴地尼約原為克里希大道口的郊區，當初馬內就是在此地號召巴黎的同道的。馬內生前，巴地尼約畫派每週在這家飯店內聚會二次，已成慣例。布格羅，方丹·拉都，庫爾貝和雷努瓦都曾在此地見面，建立起他們的藝術理論，可是如今這畫派已經由年輕的一輩所繼承了。

塞尚看到了左拉。他走去遠處的餐桌，叫了一杯咖啡，離群獨坐。高敢把文生介紹給了左拉，便走去羅特列克身邊坐下。左拉只和文生兩人一桌。

「剛才我看見你和塞尚一塊進來的，梵谷先生。他一定跟你講起我了？」

「是的。」

「他講什麼啦？」

「我想你的作品恐怕很傷他的心。」

左拉長嘆一聲，把桌子從皮墊的長椅前推開，讓自己的大腹鬆動一下。

「你聽說過有一種斯魏寧格爾的治療法嗎？」他問道，「他們說，如果一個人一日三餐

滴酒不沾的話，三個月內就能減輕三十磅。」

「還沒聽說過。」

「寫那本書描寫塞尚，使我深為難過，可是書中的話，卻是一字不假。你是一個畫家。你會只因為怕你的朋友描寫塞尚，而為他畫一張不真實的像嗎？當然你不會。保羅①是個大好人。他是我多年來最要好的朋友。可是他的作品簡直可笑。你曉得我們家裡是非常容忍的，先生，但是每次有朋友來，我都必須把保羅的畫鎖在櫥裡，不讓人家笑他。」

「他的作品也不至於那麼糟吧？」

「還不只呢，我的好梵谷，還不只呢。你從來沒有見過嗎？怪不得你不相信了。他畫得像個五歲的小孩。我可以向你保證，我真的認為他完全瘋了。」

「高敢很尊重他。」

「看著塞尚這麼不倫不類地浪費他的生命，」左拉繼續說道，「真使我痛心。他應該回艾克斯去繼承他父親銀行裡的職位。那樣，他還可以不虛此生。看現在的情形……總有一天他要上吊的……就像我在『工作』裡預言過的那樣。你念過那本書嗎，先生？」

「還沒有。我剛看完『種子』。」

「哦？你覺得它怎麼樣？」

「我覺得它是巴爾扎克以來最好的作品。」

「對，這是我的傑作。去年它在『吉爾·布拉斯』連載過。我為此還賺了好一筆稿費。現在這本書已經銷了六萬多本了。我的收入從來沒有像現在這麼豐富。我準備在梅丹的屋子旁邊加蓋一個廂房。這本書已經在法國的礦區引起了四次的罷工和暴動。『種子』會引起一次大革命，到那時候，再會吧，資本主義！你畫的是哪一類作品……剛才高敢說，你

420

大名是什麼？」

「文生。文生・梵谷。西奧・梵谷是我的弟弟。」

左拉放下他一直在石桌上亂畫的鉛筆，向梵谷注視。

「好奇怪。」他說。

「怎麼？」

「你的名字。我以前在哪兒聽見過的。」

「也許西奧向你提起過。」

「他是提起過，可是那不相干。不忙！那是……那是……『種子』！你有在煤礦區裡待過嗎？」

「有啊。我在比利時的礦區住過兩年。」

「礦區！小瓦斯美！馬加斯坑。」

左拉的大眼睛幾乎從圓滾滾的多鬍的臉上爆了出來。

「原來你就是基督再世！」

文生臉紅了。「你這是什麼意思？」

「我在礦區裡待了五個星期，蒐集『種子』的材料。那些『黑嘴巴』說起有一個基督下凡，在他們那兒做福音牧師。」

「說低一點，我求你！」

左拉把兩手交疊在自己胖肚子上，向下直壓。

「別難為情，文生，」他說，「你在那兒想完成的事情，是值得一做的。只是你的方式選錯了。宗教對於人民是無補於事。只有精神上的弱者，才會為了來生幸福的諾言而忍受

此生的悲苦。」

「我發現時，已經太遲了。」

「你在礦區熬了兩年，文生。你送掉了自己的食物，金錢和衣服。你把自己累得要死，結果你得到什麼？一場空。他們叫你做瘋子，把你趕出了教會。你走的時候，那裡的情形不比你去的時候好轉。」

「只有更壞。」

「可是我的方式卻辦得到。文字可以引起革命。比利時和法國每一個識字的礦工都讀過我的小說。整個礦區裡，沒有一家酒店，沒有一間悲慘的茅屋裡，沒有一本翻舊了的『種子』。至於不識字的，就叫人家一遍又一遍地念給他們聽。已經有四次罷工了。還會有幾十次的。全國都騷動了。『種子』能夠創造一個新社會，而你的宗教不能。結果我得到什麼報酬呢？」

「什麼呢？」

「法郎嘛。整千上萬的法郎。陪我喝一杯好嗎？」

羅特列克桌上的討論熱烈起來。每個人的注意力都轉向了那邊。

「『我的方法』怎樣啦，塞拉？」羅特列克逐一捏響自己的指節，問道。

塞拉不理他的批評。他那精緻完美的面貌和安詳如假面具的表情，暗示的並非一個男人的臉，而是男性美的本質。

「一個美國人叫做路得（Ogden Rood）的，寫了一本新書談論色彩的折光。我覺得它比黑姆霍爾慈（Helmholtz）和謝夫洛爾（Chevral）進了一步，不過還比不上許佩維爾（Superville）的作品那麼啟發讀者。各位不妨一讀，那會有益處的。」

「我向來不看談畫的書，」羅特列克說。「那是外行人的事。」

塞拉解開他那黑白方格交錯的外套的鈕釦，把灑滿了波爾卡斑點②的藍色大領帶理正。

「你自己就是個外行，」他說，「如果你用色的時候只憑猜想。」

「我可不瞎猜。我天生就曉得。」

「科學不過是一種方法，喬治，」高敢說。「我們多年來憑了苦工和試驗，在用色方面已經很科學了。」

「那還不夠，我的朋友。我們這時代的趨勢，是傾向客觀的生產的。靈感和試誤（trial and error）的日子，已經永遠消逝了。」

「我沒辦法看那些書，」盧梭說。「看了使我頭痛。我得畫上一整天才能復原。」

大家笑了。安蓋丹轉向左拉，說道，「你看見今天晚報上對於『種子』的攻擊嗎？」

「沒有，怎麼說呢？」

「那批評家說你是十九世紀最不道德的作家。」

「陳腔濫調。他們難道找不出別的話來罵我嗎？」

「他們說得不錯，左拉，」羅特列克說。「我覺得你的作品是俗氣而淫穢。」

「你當然看到黃色的東西就認得出來！」

「你有那麼空嗎，羅特列克？」

「茶房，」左拉叫道。「跟大家上酒。」

「我們又上鈎了，」塞拉對安蓋丹念念有辭。「愛密爾要是請喝酒，你就得準備聽一個鐘頭的訓話。」

侍役添上了酒。畫家們燃起煙斗，圍成了一個緊湊而親密的圓圈。煤氣燈的螺旋式的火光照著全室。別的桌上傳來嗡嗡的語音低沉而微弱。

「他們說我的作品不道德，」左拉說，「正如他們說你的畫不道德，是一樣的理由，亨利③。大眾不能了解，在藝術裡，是沒有道德判斷的地位的。藝術是超道德的（amoral）；生活也如此。在我看來，根本就沒有什麼不道德的圖畫或是書本；只有命意失敗，表現失敗的作品。羅特列克筆下的妓女是道德的，因為他表現出潛伏在她外形下的美；可是布格羅④筆下純潔的村姑反而不道德，因為她是矯揉造作的，甜得膩人，只要望她一眼，就叫你發嘔！」

「是啊，真是這樣。」西奧點頭稱善。

文生發現畫家們是尊敬左拉的，並不是因為他已經成名——他們是蔑視世俗所謂的成名的——而是因為他的創作方式對於他們是神秘而困難的。他們都留神聽他說話。

「常人的思路都是二元論的；光和影，甜和酸，善和惡。這種對立在自然裡面並不存在。世界上並無善惡，只有生存和工作。我們描寫一個動作的時候，其實是在描寫人生；我們批評那個動作的時候——例如叫它做墜落或淫穢——就進入了主觀偏見的範圍了。」

「可是，愛密爾，」西奧說。「一般人如果沒有道德的標準，怎麼辦呢？」

「道德像宗教，」羅特列克插嘴說，「使人閉起眼睛不見庸俗人生的一種催眠劑。」

「你的超道德無非是一種無政府主義，左拉，」塞拉說，「而且還是虛無的無政府主義。以前就有人試過，根本行不通。」

「當然我們必須有某些規則。」左拉同意道。「公眾的幸福需要個人有所犧牲。我並不反對道德，我反對的是只是向『奧林比亞』⑤吐口水，要禁止莫泊桑作品的那種假道學。」

424

我告訴你，在今日的法國，道德只限於情慾的範圍。讓別人愛跟誰睡覺就跟誰睡吧；我知道還有比那更高的道德。」

「你這句話使我想起了幾年前我做東的一個宴會，」高敢說。「我請的客人中間有一個說道，『你要明白，我的朋友，如果你的情婦也在座，可沒辦法把內人帶來赴宴。』；『好極了，』我答道，『那我就叫她晚上出去好了。』等到宴會完畢，大家都回家的時候，我們這位打了一晚上呵欠的正經太太居然停止打呵欠，對她的丈夫說，『我們先談點好玩的髒話，再來那個吧。』她的丈夫說，『不要來嘛，談談算了。今晚我吃得太飽了。』」

「這就一語道破了！」笑聲裡透出了左拉的高呼。

「對，對大眾而言，這正是新的不道德的本質，」高敢贊同道。「你看見本月份『法國水星雜誌』（Mercure de France）叫我們做什麼嗎？唯醜主義。」

「暫且不談道德，回到藝術裡一種更大的不道德，醜陋。」文生說。「從來沒有誰說我的畫淫穢，可是人家千篇一律地控告我一種更大的不道德，醜陋。」

「上次就給你指出了。」羅特列克說。

「對於我也是這樣的批評，」左拉說。「前幾天一位伯爵夫人還對我說，『我親愛的左拉先生，像你這種才氣不凡的人，何苦到處去翻石頭，研究底下爬的是些什麼爛蟲子呢？』」

羅特列克從袋裡取出一份剪下的舊報。

「你們聽批評家怎麼批評我上次『獨立畫家藝展』裡的作品。『土魯斯・羅特列克專愛表現無聊的取鬧，粗鄙的娛樂和「低級的題材」，實應加以指摘。他似乎無感於娟秀的面貌，美好的體態和優雅的舉止。不錯，他能用動人的筆調描畫畸形、粗笨和醜得令人生厭

的人物，可是這種顛倒是非有什麼好處呢？』」

「簡直是霍爾斯⑥的情調。」文生喃喃自語。

「對，人家說得沒錯，」塞拉說。「你們這般人如果不算本末倒置，至少也是誤入歧途。藝術的對象是抽象的事物，例如色彩、結構和情調；不應該用來改造社會環境，或者追求醜陋。繪畫應該像音樂一樣，和日常的生活絕緣。」

「雨果（Victor Hugo）去年逝世，」左拉說，「一整套的文化也隨他消逝了。動人的姿態，傳奇，巧妙的謊言，狡猾的逃避，所構成的文化。我的作品代表的是新的文化；二十世紀超道德的文化。各位的畫也是一樣。今天布格羅還拖著他的殭屍在巴黎出沒，可是從馬內展出了『草地野餐』的那一天起，他就已病倒，從馬內畫好『奧林比亞』的那一天起，他就已死去。如今馬內已經作古，杜米葉也已物化，可是我們還有戴嘉、羅特列克和高敢繼承他們的工作。」

「把文生‧梵谷的名字也列進去。」羅特列克說。

「把他列在名單的前面。」盧梭說。

「好極了，文生，」左拉含笑說道，「你已經給提名加入唯醜派了。你接受這個提名嗎？」

「唉，」文生說，「恐怕我生來就是這一派。」

「讓我們發表自己的宣言吧，各位先生，」左拉說。「第一，我們認為一切真相都是美的，不論其面目有多猙獰。我們接受自然的全部，無所遺棄。我們相信，粗糙的真理比美麗的謊言含有更多的美，現世生活比巴黎全部的沙龍更富詩意。我們認為痛苦是好的，因為它在人類所有的情感裡最為深刻。我們認為性是美的，那怕它是表現在妓女和鴇母的身

426

上。我們重視個性，甚於醜陋，重視痛苦，甚於美麗，重視堅實而粗糙的現實，甚於全法國的財富。我們接受全面的人生，不加任何道德的判斷。我們認為妓女媲美伯爵夫人，門房媲美將軍，農夫媲美內閣大臣，因為他們都合於自然的模型，織入了人生的圖案！」

「大家舉杯吧，」羅特列克呼道。「讓我們為超道德和唯醜主義乾杯。但願它美化並重造世界。」

「呸！」塞尚說道。

「我也說『呸！』」塞拉也說。

■ 譯註

1. 塞尚之名。

2. polka-dots，分布勻稱，大小一律的斑點。

3. 指羅特列克。

4. 經院派傳統畫家。

5. Olympia，馬內的作品，所畫為一裸女，除戴有手鐲，穿上拖鞋，頸間圍了黑絨帶外，全身均裸；此畫與「草地野餐」在展出時均備受侮辱。

6. 十七世紀荷蘭畫家，專畫市井小民，羅特列克的題材和他相似，故梵谷作此語。

# 9

## 老唐基

六月初，西奧和文生遷進蒙馬特區來比克路五十四號的新居。新居離拉發爾路不遠；他們只需沿著蒙馬特路，向上走過幾排房屋到克里希大道，然後順著曲折的來比克路向上坡走，直走過「嘉來磨坊」，就幾乎進入蒙馬特岡的鄉區了。

他們的寓所在三樓，有三個房間，一個小室和一間廚房。起居室裡陳設著西奧漂亮的舊櫥，路易‧菲立浦式的家具，和抵禦巴黎嚴冬的大火爐，也夠舒適的了。西奧頗有佈置家庭的天才。他愛把一切安排得恰到好處。他的臥室在起居室的隔壁。文生則睡在小室裡，背後便是他的畫室，中等大小，開有一窗。

「你不必再去柯蒙的畫室畫了，文生。」西奧說。兩人正在起居室裡再三安排家具。

「不了，謝天謝地。不過我還需要畫幾張裸女。」

西奧把沙發橫置在房中，遙對著小室，然後挑剔地打量著全室。「你這一向一張畫都沒畫完過，對不對？」他問道。

「沒有。」

「為什麼呢？」

「有什麼用嘛？除非我能把顏色調準……你要把這張椅子擺在哪兒，西奧？擺在燈底下，還是靠窗子？可是現在我自己有了畫室……」

第二天早上，文生天亮就起床，在新畫室裡將畫架整理好，把一張畫布裝上畫框，擺

428

好西奧買給他的亮閃閃的調色板，又將畫筆浸軟。等到西奧要起身的時候，他便燉上咖啡，下樓去糕店裡買又脆又嫩的麵包捲。

對坐用早餐時，西奧覺察到文生異常的興奮。

「哪，文生，」他說，「你已經上學三個月了。哦，我不是說柯蒙的畫室，我是說巴黎的畫派！你已經見過歐洲三百年來最重要的畫派了。現在你已經準備好……」

文生推開吃到一半的早飯，跳了起來。「我想我就要開始……」

「坐下來。把早飯吃完，時間多著呢，沒有什麼要你煩心。我會把你的顏料和畫布批發買來，使你手頭經常不缺。你最好把牙齒也去整一下；我要你把身體養好。可是做做好事，畫起畫來，慢一點，也仔細一點！」

「不要胡說八道，西奧。我幾時慢慢地，仔細地做過什麼事情？」

當夜西奧回來，發現文生已經鞭策自己，到了瘋狂的程度。六年來①，他曾在最令人傷心的環境下工作而不斷進步，現在一切都為他安排順利了，他竟面臨令人氣短的無能狀態。

直到十點，西奧才算使他安靜下來。兩人出去吃晚飯的時候，文生才恢復了一點自信。西奧卻已蒼白而憔悴。

其後數週，兩人均感痛苦。每當西奧從畫店回來，他總是發現文生在盛怒之中，而這種盛怒是千變萬化的。他門上那把結實的鎖，也對他毫無益處。文生率性賴在他床上和他爭吵，直到凌晨。等到西奧睡著時，文生又搖撼他的肩膀，將他吵醒。

「不要在地板上踱來踱去了，安安靜靜地坐一下吧，」一夜西奧哀求他道，「也不要再喝那短命的苦艾酒了。高敢並不是靠這樣來發展他的畫技的。現在聽我說，你這該死的糊

塗蛋，你至少得準備一年的工夫，才談得上用批評的眼光來看你自己的作品。把自己累病了，有什麼好處呢？你越來越瘦，越來越煩躁了。你曉得，在這種情形下，你是畫不出傑作來的。」

巴黎的炎夏來了。驕陽焚燒著大街小巷。巴黎人都在自己喜愛的咖啡店前，享用冷飲，直到清晨一兩點的光景。蒙馬特岡上的百花迸發出色彩的暴動。塞納河穿過了兩岸的樹林和一片片陰涼的草地，閃閃地彎過了巴黎城。

每天早晨，文生把畫架綁在背上，出門去尋找畫面。在荷蘭，他從未見過如此炎熱而持久的陽光，也從未見過如此深厚而原始的顏色。他幾乎每晚都及時畫畢歸來，加入古伯畫店中樓上的熱烈討論。

一天，高敬來幫他調幾種顏料。

「你這些顏料是跟誰買的？」他問。

「西奧批發來的。」

「你應該去光顧老唐基的畫店。他的價錢是巴黎最便宜的，而且信任了一個人，就連破產也信到底。」

「這位老唐基是誰？」

「你還沒見過他嗎？天哪，你不要再猶豫了。我所認識的人裡面，只有你和老唐基兩個，才是真心真意地博愛世人。戴上你那頂漂亮的兔毛大帽吧，我們就去克羅賽爾路。」

兩人沿著曲折的來比克路走下坡去，高敬一面講述老唐基的來歷。「來巴黎以前，他一直是做石膏師。後來他在愛德華②家裡做磨顏料的工人，不久又去蒙馬特岡上跟人家做門房。他的太太照料屋子，他就開始在那一帶販賣顏料。後來他遇見了畢沙洛、莫內和塞

430

尚，既然他們都喜歡他，大家就向他買顏料了。上次動亂的時候，他加入了公社黨；有一天他在站崗的時候睡著了，凡爾賽的一支隊伍突襲他崗位。這可憐的傢伙就是不忍向別人放槍。他把槍都丟了。為了這次的反叛罪，他給判刑，在布瑞特的船上做兩年苦工，幸虧我們把他救了出來。

「後來他存了一點錢，就在克羅賽爾路開了這家小鋪子。羅特列克為他把小店的門面塗成藍色。在巴黎，他是第一個展覽塞尚作品的畫商。從那時起，我們大家的作品都放到他店裡去了。不是因為他銷得掉什麼畫。哦，不是的！你知道，老唐基是個大畫迷，可是他窮，買不起畫。所以他把那些畫陳列在他的小鋪子裡，好讓自己成天欣賞。」

「你是說，就算有人出好價錢，他也不肯賣一張畫嗎？」

「絕對不肯。他只收自己心愛的作品，可是只要他愛上了一件畫，你就別想再把它弄出店來。有一天，我在他店裡，剛好有個衣冠楚楚的顧客走進店來，看上了一幅塞尚，問他要好多錢。換了巴黎別的畫販子，誰都願意賣它個六十法郎。老唐基把那張畫看了好半天，才說道，『啊，對了，這一張。這是塞尚特別精彩的一幅。六百法郎以下，我不能賣。』等那顧客跑出去後，老唐基把牆上的畫拿下來，含淚抱在胸口。」

「那麼要他陳列你們的作品有什麼用嘛？」

「是呀，老唐基是一個怪人。說到藝術，他只曉得怎麼磨顏料。可是對於真正的藝術，他的感覺卻是萬無一失的。如果他要你的一張畫，你就得給他。這就是你正式踏進巴黎藝壇的開始。到了克羅賽爾路了；我們進去吧。」

克羅賽爾路是連接馬提爾路和亨利．蒙尼葉路的一排街屋。兩邊儘是小鋪子，樓上則是兩三層有白色百葉窗的住家。老唐基的畫店正和一所女子小學隔街相對。

老唐基正在翻看漸在巴黎流行的日本印畫。

「老頭，我帶來一個朋友，文生‧梵谷。他是個熱心的社會主義者。」

「歡迎你來我店裡。」老唐基用柔和得幾乎像女人的聲氣說道。

唐基是個小個子，胖胖的臉，熱切的目光像一隻友善的狗。他戴了一頂寬邊草帽，一直拉到眉際。他有短短的手臂，粗笨的兩手和粗糙的鬍子。他的右眼比左眼睜大一半。

「你真是一個社會主義者，梵谷先生？」他怯生生地問道。

「我不曉得你所謂的社會主義是什麼意思，老唐基。我只覺得每個人應該努力做事，做自己最喜歡的一行，而得到一切的必用品，便是報酬。」

「就那麼簡單。」高敢笑道。

「啊，保羅，」老唐基說，「你在交易所做過事。是錢使人變成了野獸，是嗎？」

「是的，有錢，和缺少錢，都會如此。」

「不會的，只因為缺少食物和生活必需品，絕不會因為缺錢。」

「一點也不錯，老唐基。」文生說。

「我們這位朋友，保羅，」唐基說，「他看不起賺錢的人，可是他又看不起我們，因為凡是每天生活費用超過五十個生丁的人，都是壞蛋。」

「那麼我的美德，」高敢說，「就是給需要逼出來的了。老唐基，你願意再賒一點顏料給我嗎？我曉得我還欠了你一大筆帳，可是我目前畫不成畫，除非……」

「好的，保羅，我讓你賒帳。如果我對別人少信任點，而你對別人多信任點，我們兩個的日子都會好過點。你答應我的新作呢？也許我能夠賣掉它，拿回我的顏料錢。」

「我們沒法賺錢。不過我倒情願做後面的一類。」

432

高敢向文生霎眼。「我準備拿兩幅給你，老唐基，給你並排掛起來。哪，要是你肯給我一管黑色，一管黃色的……」

「先還你的帳，再拿顏料！」

三個男人同時轉過頭去。唐基太太把通向住家的房門砰地關上，跨進店來。她是個短小精悍的女人，臉孔峭厲而瘦削，目光苛刻。她一直衝到高敢的面前。

「你以為我們做生意是辦救濟嗎？你以為我們能把唐基的社會主義拿來當飯吃嗎？把帳算個清楚，你這壞蛋，否則我就叫警察抓你！」

高敢做出他最動人的笑容，又握起唐基太太的手來，慇懃地吻了一下。

「啊，冉蒂琵③，你今早真漂亮。」

唐基太太不懂這英俊的野獸為何總是叫她做冉蒂琵，但是她喜歡這名字的聲音，遂覺得飄飄然了。

「別以為你就能逃過我，你這馬浪蕩。我苦得要死，才磨好那些爛顏料，就讓你來偷走。」

「我親愛的冉蒂琵，不要對我這麼凶嘛。你有一個藝術家的靈魂，我看得出它充滿你迷人的面孔。」

唐基太太掀起圍巾，像要把她面上的藝術家的靈魂擦去。「叱！」她大聲說。「家裡有一個藝術家就夠受的了。我猜他告訴過你，他一天只要用五十個生丁過日子。要是我不幫他賺錢，你想他那五十個生丁哪裡來？」

「全巴黎都說你漂亮又能幹，好太太。」

他俯下身來，再度用他的嘴唇輕拂她那粗糙不平的手。她軟化了。

「哼，你這個壞蛋，馬屁專家，這一次你就拿一點顏料去吧。只要你能負責還帳。」

「為了報答你的恩惠，我可愛的冉蒂琵，我準備為你畫一張像。總有一天它會掛在盧佛宮裡，使我們兩人不朽。」

前門的小鈴一聲叮噹，一個陌生人走了進來。「你們櫥窗裡掛的那張畫，」他說。

「那張靜物。是誰畫的？」

「保羅·塞尚。」

「塞尚？從來沒聽說過。賣不賣？」

「哦，不行了，可惜已經給……」

唐基太太扔掉圍裙，將唐基一把推開，熱心地跑到那人面前。

「當然賣了。真是一幅美麗的靜物，可不是嗎，先生？你以前見過這樣的蘋果嗎？既然你喜歡它，先生，我們可以便宜賣給你。」

「好多？」

「好多，唐基？」太太問他，聲音裡帶有威脅。

唐基勉強嚥一口氣。「三百⋯⋯」

「唐基⋯⋯」

「兩百⋯⋯」

「唐基！」

「好吧，一百法郎。」

「一百法郎？」陌生人說。「買一張無名畫家的作品嗎？我想太貴了。我只準備出二十五法郎的光景。」

唐基太太從櫥窗裡取出那幅畫。

「諾，先生，這是一張大畫，一共是四隻蘋果。四隻蘋果一共賣一百法郎，你只肯出二十五個法郎。為什麼不拿一隻蘋果呢？」

那人向畫面尋視了一會，然後說道，「好吧，我可以照辦。就把這一隻蘋果順著畫長剪下來，我就買。」

唐基太太跑回房裡，拿來一把剪刀，將邊上的蘋果剪下。她用張紙把它包好，遞給那人，又接過那二十五個法郎。他挾著那紙包走了出去。

「我最心愛的一幅塞尚，」唐基呻吟道。「我把它掛在櫥窗裡，只是讓人家欣賞一會，然後快樂地走開的。」

唐基太太把殘缺的油畫放在櫃臺上。

「下一次有人要買塞尚的畫而錢又不夠的時候，就賣他一隻蘋果。能賣多少就賣多少。反正這些又不值錢。誰叫他畫這麼多。你不要笑，高敢，你也是同樣待遇。我這就把牆上你那些畫拿下來，把你那些異教的裸體女人拿出去零賣，每個女人五個法郎。」

「我親愛的冉蒂琵，」高敢說，「我們真是相見恨晚了。要是你做了我在交易所的合夥人，現在我們早做了法國銀行的老闆了。」

「歡迎之至。這些日本畫真可愛。賣不賣？」

等到唐基太太退回店後的住家，老唐基才對文生說，「你也是個畫家嗎，先生？希望你能來這裡買顏料。也許你可以讓我看看你的畫吧？」

「賣的。自從龔古兩兄弟④喜歡收集日本畫以來，這種畫在巴黎變得很時髦，對我們的青年畫家有很大的影響。」

「我喜歡這兩張，我要研究這些。怎麼賣？」

「每張三個法郎。」

「我買下來吧！哦，糟糕，我忘了。我今早把錢全用光了。高敢，你有六個法郎嗎？」

「別滑稽了。」

文生懊喪地把日本畫放在櫃臺上。

「只怕我不能買了，老唐基。」

老唐基把日本畫塞在文生的手裡，仰視著他，樸拙的臉上綻開羞怯而熱心的笑容。

「你畫圖需要這些。請拿去吧，下次再給我錢好了。」

■ 譯註

1. 一八八〇至一八八六。

2. 馬內之名。

3. Xantippe蘇格拉底悍婦的芳名。

4. Goncourt brothers，十九世紀中葉兩小說家，自然主義之先驅。

# 小巷畫展

西奧決定開一個晚會，招待文生的朋友。兩人準備了四打煮蛋，運來一小桶啤酒，又裝滿無數盤的蛋糕和點心。起居室裡煙氣極為氤氳，當高敬的巨軀從一端移向另一端時，那簡直像一條郵輪自霧中駛來。羅特列克棲息在一隅，向西奧心疼的扶手椅臂上敲他的煮蛋，蛋殼亂丟在地氈上面。盧梭一團高興，因為當天接到一封灑了香水的短簡，是一位畫迷小姐寫來約見他的。他驚異地睜大了眼睛，一遍又一遍地報告這消息。塞拉這一向又想到了一種新理論，正把塞尚困在窗前，向他講解。文生倒出桶裡的啤酒，一會兒笑聽高敬的黃色故事，一會兒又陪盧梭猜他那女朋友是誰，一會兒又和羅特列克爭論：線和點的顏色哪一樣在把握一種印象上更加有效，又將塞尚從塞拉的掌握下解救出來。

起居室興奮得幾乎要炸開了。室中的人物都是強烈的個性，固執的自我主義者，和激動的打倒偶像者。西奧叫他們做唯一狂。他們都愛爭論，戰鬥，詛咒，辯護自己的理論，痛詆其他的一切。他們的聲音又宏又粗；而世上，他們厭惡的東西簡直不可勝數。要容納這些好戰的，狂呼的畫家們發射出來的動力，換了比西奧的起居室大二十倍的大廳，也會嫌小的。

室中的騷動，把文生刺激到手舞足蹈的狂熱和健談的程度，卻使西奧感到頭痛欲裂。這一片呼嚷全不合他的個性。房中的這群人，他是非常歡喜的。他所以向古伯畫店進行無聲又無止的戰鬥，可不就是為了他們？可是他覺得他們那種粗獷，反常的囂張個性和自己

的性分格格不入。西奧的性情裡，是有好多女性的成分的。尖刻成性的羅特列克有一次說：

「可惜西奧是文生的弟弟，不然他倒是文生的理想太太。」

西奧覺得，要他銷售布格羅的作品，正如要文生畫那些作品一樣的討厭。可是，只要他出售布格羅的作品，瓦拉東就可以讓他陳列戴嘉的畫。總有一天他會說服瓦拉東，讓他掛一幅塞尚，然後再掛一幅高敢或者羅特列克，最後，在遙遠的將來，掛一幅文生‧梵谷……

他向那喧囂、沙鬧、煙霧氳氳的房間投最後的一瞥，在無人注意之下溜出了前門，走上山頂，獨覽面前展開的巴黎燈火。

高敢正和塞尚爭論。他一手揮著一隻煮蛋和一塊蛋糕，一手揮舞著一杯啤酒。他常誇口，說巴黎之大，只有他一個人能夠嘴裡含著煙斗喝啤酒。

「你的畫面都是冷的，塞尚，」他呼道。「都是冰冷的。只要看你的畫一眼，我就凍死了。在你潑瀉過顏料的幾里路長的畫布上，簡直找不到一兩感情。」

「我又不要畫感情，」塞尚反駁道。「那是小說家的事情，我只畫蘋果和風景。」

「你不畫感情是因為你不會畫。你畫畫用眼睛，你就是這樣畫的。」

「你的畫面都是冷的，塞尚，」

「那麼別的人用什麼畫畫呢？」

「用各式各樣的東西，」高敢向室內匆匆一瞥。「羅特列克，哪，畫畫用脾臟。文生畫畫用心。塞拉畫畫用腦，那跟你畫畫用眼睛幾乎一樣糟。盧梭呢，畫畫用幻想。」

「那你畫畫用什麼呢，高敢？」

「誰呀，我嗎？我不曉得。從來沒想到。」

「我可以告訴你，」羅特列克說。「你畫畫用生殖器！」

等到嘲弄高敢的笑聲平息了下來，塞拉便坐在長椅的扶手上叫道：「你們不妨嘲笑一個人用腦畫畫，可是剛才的話使我發現，我們怎樣能使自己的畫事半功倍。」

「剛才的廢話，難道要我再聽一次嗎？」塞尚呻吟道。

「閉嘴，塞尚！高敢，找個地方坐下來，不要把整個房間鬧翻了。盧梭，別再說你那位畫迷的倒楣故事了。羅特列克，丟個蛋給我。文生，我可以來一塊蛋糕嗎？現在大家聽我說！」

「聽著！今日的繪畫是什麼？光線。哪一種光線？逐漸分層的光線。互相交流的點點色彩……」

「又有什麼主意啦，塞拉？自從上次那傢伙在『退件畫家藝展』上向你的畫吐口水以來，我還沒見過你這麼激動呢！」

「那不是繪畫，那是點畫派！」

「看在上帝的面上，喬治，你又要跟我們大發議論了嗎？」

「住嘴！我們畫好了一張油畫。然後怎麼樣呢？我們把它交給一個傻子，讓人家鑲在醜惡不堪的金框子裡，把什麼效果都斷送了。現在我建議，大家在交出一幅油畫以前，一定要先配畫框，再把畫框著色，使它成為那幅畫不可分割的一部分。」

「可是，塞拉，你放手得太早了。每一幅畫都必須掛在房裡。萬一房間的顏色不對，就把畫和畫框都給毀了。」

「對，何不把房間著色來配畫框呢？」

「好主意。」塞拉說。

「那麼房間外面的屋子又怎麼辦呢？」

「還有那屋子四周的城市。」

「哦，喬治，喬治，你就會出這種鬼主意！」

「這就是你用腦畫畫的結果。」

「你們這些白癡不用腦畫畫，是因為你們根本就沒有頭腦！」

「大家看喬治的臉。快！好呀，這一次我們總算把科學家惹火了。」

「你們這些人為什麼老是要互相爭吵呢？」文生問道。「你們為什麼不想法合作呢？

「你是這一伙的社會主義者，」高敢說。「不妨說給大家聽聽，我們合作了有什麼好處？」

「很好，」文生說著，把一塊又硬又圓的蛋黃拋進了嘴裡，「我可以告訴大家，我一直在想一個計劃。我們不過是一群無名小卒。馬內，戴嘉，席思禮和畢沙洛已經為我們開了路。他們已經被人接受，他們的作品已經在大畫店裡陳列。好吧，他們算是大街上的畫家。我們只好走進偏僻的街道。我們就算小巷的畫家。我們為什麼不能把作品拿到小巷的小飯館裡去展覽呢？拿到工人的飯館裡去展覽呢？我們每個人可以出，譬如說，五張畫吧。每天下午我們可以換一個地方展覽。我們這些畫，工人出得起多少錢，我們就賣多少錢。不但使我們的作品經常出現在觀眾面前，我們還可以使巴黎的貧民有機會欣賞好藝術，而且幾乎不出什麼錢就能買到美麗的圖畫。」

「好，」盧梭興奮地睜大了眼睛，吸一口氣，「好極了。」

「畫一張畫要花我一年的工夫，」塞拉埋怨道。「你以為五個銅板我就會賣給一個臭木匠嗎？」

「你可以把小幅特寫拿來參加嘛。」

「不錯，可是萬一人家飯店不肯要我們的畫呢？」

「人家當然肯。」

「為什麼不肯呢？又不要他們出錢，還可以美化他們的店面。」

「我們怎麼進行呢？誰去找飯店？」

「我已經全部計劃好了，」文生叫道。「我們可以叫老唐基做我們的經理。讓他去找飯店，掛圖畫，收錢。」

「對了。他正合式。」

「盧梭，你乖，你下山去老唐基那裡。跟他說，要他來，有要緊事情。」

「不要把我算在這計劃裡面。」塞尚說。

「怎麼啦？」高敢說。

「不是的，這個月底我要回艾克斯去了。」

「就試一次吧，塞尚，」文生勸道。「要是辦不成功，你也不吃虧啊。」

「哦，好吧。」

「等我們找完了飯店，」羅特列克說，「我們還可以找妓院，蒙馬特山上大半的姑娘我都認得。她們的主顧比較高級，我想我們可以多賣些錢。」

老唐基十分興奮地跑了進來。剛才盧梭只能就發生的一切，給了他一個走了樣的報告。他的圓形草帽歪在一邊，小胖臉上閃著狂熱的光輝。

聽完那計劃，他嚷道，「是啊，是啊，我曉得正有一個地方。諾爾文飯店，老闆是我的朋友。他的牆上是空白的，他當然願意。等我們在那邊展覽完了，我曉得皮爾路還有一

家。哦，巴黎有好幾千家飯店呢。」

「『小巷派』的首次畫展什麼時候舉行呢？」高敢問道。

「何必拖呢？」文生說道。「何不明天就開始？」

唐基獨足跳來跳去，摘下了帽子，又緊壓在頭上。

「對了，對了，就是明天吧，明天早上把你們的畫拿給我，下午我就掛到諾爾文飯店去。人家來吃晚飯的時候，一定大為轟動。我們的畫會像復活節的聖燭那麼暢銷。你給我什麼？一杯啤酒？好！各位先生，我們為小巷派的同人藝社乾杯。祝首展成功！」

## ─11─
## 勞動者的藝術

第二天中午，老唐基來來叩文生的房門。

「我已經跑了一圈，告訴大家，」他說。「我們必須在諾爾文吃晚飯，才讓我們在那邊展覽。」

「那沒有問題。」

「好極了。別人全答應了，我們要到四點半才能掛畫。你四點能來我店裡嗎？我們大家一同去。」

「我會去的。」

等他走到克羅賽爾路的藍色畫店時，老唐基已經把畫逐一裝進一架手推車上了。其餘的人都在店內，一面吸菸，一面討論日本畫。

「好了，」唐基喊道，「大家走吧。」

「我幫你推車好嗎，老唐基？」文生問道。

「不行，不行，我是經理。」

他把手車推到街中心，踏上了悠長的上坡路。畫家們一對一對地跟在後面。第一對是高敢和羅特列克；這兩人因為要形成滑稽的畫面，老愛走在一起。盧梭因為當天下午接到第二封灑了香水的信而十分激動，塞拉正在聽他訴說。文生和恨恨然老說些尊嚴和禮儀之類字眼的塞尚，則走在最後。

「喂，老唐基，」大家走了一段曲折的上坡路後，高敢說道，「那輛車很重，裡面裝的儘是不朽的傑作。讓我來推一下吧。」

「不行，不行，」老唐基向前直跑，叫道。「我是這一次藝術革命的旗手。放過了第一槍，我就要倒下了。」

這些毫不相稱的奇裝異服的人物，跟著一輛普通的手推車走在街心，形成了一幅可笑的畫面。他們可不在乎好奇的行人的注視，只管高興地笑談。

「文生，」盧梭喊道，「我告訴過你今天下午我收到的那封信嗎？又是了灑香水的，還是那位小姐的。」

他跑到文生的身邊，揮動兩臂，把那說不完的故事從頭到尾又說了一遍。等他終於講完，和塞拉落到後面去時，羅特列克喊住了文生。

「你曉得盧梭的小姐是誰嗎？」他問道。

「不曉得。我怎麼會曉得呢？」

羅特列克忍住了笑聲。「是高敢，他要給盧梭一點愛情。那可憐的傢伙，從來就沒有過女人。高敢要用灑了香水的情書讓他陶醉兩個月，然後再訂一個約會。他要穿上女人的衣服，和盧梭在蒙馬特找一間有洞可窺的房間幽會。我們大家要在洞口偷看盧梭第一次如何做愛，一定妙極了。」

「哦，算了，文生，」高敢說。「我想這是個絕妙的玩笑。」

「高敢，你真是魔鬼。」

最後大家到了諾爾文飯店。它躲在一家酒店和一家馬料行中間，是一家平平淡淡的小店，外面漆成油黃，裡面的牆壁漆成淡藍色。店裡約莫有二十張鋪有紅白交叉的方格桌布的方桌子。屋後靠近廚房門口的地方，有一個高高的隔間，給老闆坐守。

哪一張畫該掛在哪一張畫的旁邊，畫家們為此足足爭吵了一個鐘頭。老唐基幾乎要冒火了。老闆也快發怒了，因為晚餐的時間已經逼近，而店內仍是一團糟。塞拉絕對不許把他畫掛上去，因為藍色的牆壁蹧蹋了他的畫裡的藍空。塞尚不許把他的靜物掛在羅特列克的「不堪的廣告畫」旁邊，而盧梭則因為大家要把他的作品釘在靠近廚房的店後的牆上而大不高興。羅特列克則堅持把自己的大幅油畫掛一張在廁所裡。

「這是一個人每天思想最發達的時候。」他說。

老唐基幾乎是絕望地跑到文生的面前。「哪，」他說，「這兩個法郎拿去，能添多少就添多少，把大家趕到街對面的酒吧裡去。只要有十五分鐘，我就弄好了。」

這計策果然有效。等到大家浩浩蕩蕩地再回到飯店，畫展已經就緒。大家停止了爭

444

吵，都在朝街大門邊的一張大桌前坐下。老唐基已經在四壁貼滿了廣告：「油畫廉售，請洽店主。」

正是五點半，要到六點鐘才上菜。大家坐立不安，有如女學生。前門每次開啟，所有的眼睛都滿含希望地轉向門口。可是六點正以前，諾爾文是不會有顧客的。

「你看文生，」高敬低語塞拉。「他簡直緊張得像個歌劇的女主角。」

「告訴你我要怎麼樣，高敬，」羅特列克說，「我跟你賭這頓飯的東道，我的畫比你先賣出去。」

「一言為定。」

「塞尚，我跟你賭三比一。」又是羅特列克。

塞尚受此侮辱，滿面通紅，大家都笑他。

「記住，」文生說，「老唐基負責一切交易，誰也不准跟買客講價還價。」

「他們怎麼還不來呢？」盧梭說道。「不早了。」

等到牆上的掛鐘逼近了六點，這群畫家一刻比一刻不安。終於所有的嘲謔都停止了，大家的目光都不離門口，緊張的感覺壓迫眾人。

「那時我參加獨立派畫家在全巴黎的批評家面前展出，也沒有這樣的感覺。」塞拉念念有辭。

「看！看！」盧梭低聲說，「那個人，正在過街。他朝這邊走呢，是個顧客。」

那人走過了諾爾文飯店，便不見了。牆上鐘敲六下。敲到最後的一下，門開了，一個工人走了進來。他衣衫襤褸，肩頭和背上，裡裡外外，都刻著疲倦的皺紋。

「好了，」文生說，「我們等著瞧吧。」

那工人垂頭走到店的另一邊的一張桌前，危坐，注視著人家。那工人尋視菜單，點了一道當天的菜，不久就用一把大調羹在喝湯了。他始終望著盤子，不曾仰視。

「嘿，」文生說，「奇怪了。」

兩個薄金屬工人走進店來，老闆向他們道聲晚安。兩人鼻子哼了一聲，頹然坐在最近的椅上，立刻便因當天發生的一件事大吵起來。

飯店慢慢地客滿了，幾個女人跟著男人走了進來，好像每個人都有自己固定的桌子。他們第一眼看的便是菜單；等到上了菜，他們就專心用膳，根本不再仰視。飯後他們點起煙斗，閒聊片刻，攤開各自的晚報，就閱讀起來。

「各位先生，現在上菜怎麼樣？」將近七點的時候，侍役問道。

無人回答。侍役走開，一男一女走進店來。

正要把帽子拋在架上，那男人注意到盧梭畫的一幅林中虎窺圖。他指給同伴看。畫家桌上舉座緊張起來，盧梭半攙起身子。那女人低聲說了一句話，便笑了起來。兩人坐下，頭靠著頭，貪婪地注視起菜單來。

八點差一刻的時候。侍役不再請示，便上了湯。沒有人動它。等到湯冷了，侍役又來端開。他端上當日的菜。羅特列克用自己的叉子在肉汁裡畫圖，只有盧梭能夠下嚥。每個人都飲乾了自己那杯酸紅酒，連塞拉也不例外。食物的氣味，和曾在驕陽下苦役流汗的人的體臭，使飯店悶熱起來。

顧客們一一付過帳，應了店主一聲匆匆的「晚安」，便魚貫而出。

「對不起，各位先生，」侍役說，「現在已經八點半了，我們要關門了。」

老唐基取下牆下的畫，搬到街上去。他在徐徐降落的暮色中推車歸去。

## ─ 12 ─

## 藝術協會

往日古伯和文生‧梵谷叔叔的精神已經在畫店裡永遠消失。代替它的，是賣畫有如賣貨，有如賣鞋子和鯡魚，一樣的政策。店方經常逼迫西奧，要他賺更多的錢，賣更糟的畫。

「你看，西奧，」文生說，「你為什麼不離開古伯呢？」

「別的畫商也一樣糟糕，」西奧無精打采地答道。「何況我跟他們也這麼久了，我還是不動為妙。」

「你一定得動，我非要你動不可。你在那邊，一天比一天難過。放掉我！我要走來走去嘛，只要我高興。西奧，你是巴黎最有名最受人歡迎的年輕畫商。你為什麼不自己開家畫店呢？」

「哦，天，難道我們還要辯一遍嗎？」

「對了，西奧，我有一個絕妙的主意。我們可以開一家互助的畫店。我們大家可以把作品交給你，凡是你賺進來的錢，我們都平分過活。我們可以湊足一筆錢，在巴黎開一家小

店，還可以去鄉下租一座房子，大家住在一起工作。波蒂葉（Portier）前幾天還賣了一幅羅特列克，老唐基已經銷掉好幾張塞尚了。我相信我們一定可以吸引巴黎的年輕顧問。鄉間開辦那座房子，也不要花好多錢的。我們可以一起過樸素的生活，不必在巴黎維持十幾處的開銷。」

「文生，我頭痛得厲害。現在讓我睡吧，行嗎？」

「不行，你可以星期天睡。聽著，西奧……你到哪裡去？好吧，你要脫衣，就脫吧，我可是要跟你談話的。諾，我坐在你的床頭好了。既然你在古伯不稱心，而全巴黎的青年畫家又都願意，而我們還可以湊一點款子……」

第二天夜裡，老唐基，羅特列克和文生一起走進房來。西奧原指望文生會出去夜遊。老唐基的小眼睛裡跳動著興奮。

「梵谷先生，梵谷先生，這真是好主意。你一定要答應。我願意放棄自己的小店，跟你搬到鄉下去。我願意磨顏料，裝畫布，做畫框。我只求供應膳宿。」

西奧嘆口氣，把書放下。

「我們去哪兒弄這筆開辦費呢？開店，租房，養大家，都要錢。」

「喏，我帶來了，」老唐基嚷道。「兩百二十法郎，我全部的存款。拿去吧，梵谷先生。」

「羅特列克，你是明白人。你對這一套荒唐話有什麼意見呢？」

「我認為這是個絕妙的主意。現在的情形是，我們不但在抵抗全巴黎，而且還自相爭鬥。只要我們能團結對外……」

「好極了，你有錢。你肯幫我們忙嗎？」

448

「啊，不行。如果要變成領津貼的會社，就有背它的宗旨了。我願意出兩百二十法郎，和老唐基一樣。」

「簡直是胡思亂想！要是你們這些人稍微明白生意場中……」

老唐基跑到西奧面前，扭著他的手。

「我的好梵谷先生，我求求你，不要說這是胡思亂想，這是個大好的主意。你一定，你一定非來不可……」

「現在可逃不掉了，西奧，」文生說。「我們捉住你了！我們要湊點錢，推你做領袖。你已經告別古伯了，你已經跟那邊吹了。現在你是『合作畫社』的經理了。」

西奧伸手在眼前一比。

「我想像得出，管你們這群野獸的情景。」

第二天晚上，西奧回來，發現他家裡擠滿了興奮的畫家，一直塞到門口。空氣給惡劣的煙氣薰成一片藍色，又為高亢而激動的聲音攪成一團。文生正坐在起居室中央一張脆弱的桌上，擔任主席。

「不行，不行，」他嚷道，「我們不能有薪水，絕對不給錢。我們要一年到頭都看不到錢。西奧賣畫，只供我們膳宿和畫具。」

「要是有人的畫老賣不掉，怎麼辦呢？」塞拉問道。「我們要接濟他們多久呢？」

「他們願意和我們住在一起工作多久，就多久。」

「好極了，」高敢哼道。「我們準把全歐洲的業餘畫家都引到門口來了。」

「梵谷先生來了！」老唐基一眼看到西奧倚立在門口，便喊了起來。「向我們的經理歡呼三聲。」

「西奧萬歲！西奧萬歲！西奧萬歲！」

每個人都極為興奮。盧梭要問個明白，他在協會裡還能不能教人家拉小提琴。安蓋丹說，他已經欠了三個月的房租，大家最好趕快去鄉下找房子。塞尚堅持說，如果人家自己有錢，應該准人家用。文生嚷道，「不行，這會破壞我們的互助精神，我們應該大家平分。」羅特列克想曉得，他們可否帶女人來同住。高敢則強調，要硬性規定，每個人每月至少要捐兩幅油畫。

「那我就不加入了！」塞拉叫起來。「我一年才畫得完一幅大油畫。」

「材料怎麼辦呢？」老唐基問道。「我是否每星期給每個人等量的顏料和畫布呢？」

「不，不，當然不是這樣，」文生嚷道。「大家各得所需的材料，不過多也不過少，就像食物一樣。」

「那我就不加入了！」塞拉叫起來。

「不錯，可是，剩下來的錢怎麼辦呢？畫開始有銷路的時候呢？盈餘歸誰呢？」

「不歸誰，」文生說。「只要我們稍有盈餘，就可以去布列塔尼①再開一家，然後去普羅汪斯再開一家。不久全國都有了我們的分社，我們就可以到處旅行了。」

「火車票錢怎麼辦呢？從盈餘裡支取嗎？」

「是啊，我們能旅行多遠呢？誰來決定呢？」

「萬一在旺季的時候，一個屋子住不下那麼多畫家呢？誰給剔出去挨凍呢，你能告訴我嗎？」

「西奧，西奧，你是這社團的經理，把詳情都告訴我們吧。是不是誰都可以參加？會員的資格是不是有限制？我們是不是要根據某種規矩來畫呢？在鄉下那房子裡有模特兒嗎？」

直到清早才散會。樓下的房客們不斷用帚柄敲打天花板，已經敲得精疲力盡。四點左

右，西奧準備就寢，可是文生，老唐基，和幾個比較熱心的份子仍圍在床邊，催他下月一號就向古伯畫店辭職。

一連幾個星期，畫家們越來越興奮。巴黎的藝術界分成了兩個陣營。成名的畫家們談論的是那兩個瘋子，梵谷家的兩兄弟。其餘的畫家們則無休無止地討論這新的實驗。

文生日夜地談論，工作，有如瘋狂。就有這麼多成千成萬的細節需要解釋：如何湊錢，何處設店，如何定價，何人可以入會，鄉下的屋子由何人，用何種方式來管理。西奧幾乎是勢不由己地被捲入了狂熱的激動。來比克路的寓所夜夜客滿，新聞記者跑來採訪。藝術批評家跑來討論這新的運動，法國各地的畫家都回到巴黎來參加這畫社。

如果說西奧是國王，那麼文生便是皇家的組織大員了。他擬製了無數的計劃、會章、預算、募款書、守則條例、報上的宣言，以及向全歐洲昭示「藝術合作社」宗旨的小冊子。

他忙得連作畫都忘記了。

將近三千個法郎滾進了合作社的錢櫃。畫家們獻出了他們最後的一塊法郎。克里希大道上舉行了一次街頭義賣，每人都喊賣自己的油畫。信件從全歐各地寄來，有時還附來幾張又髒又縐的法郎票子。全巴黎愛好藝術的人士都跑來他們的寓所，染上了新運動的狂熱，都要投一張紙幣在箱裡才肯離去。文生則身兼秘書和司庫。

西奧堅持說，他們必須湊足五千法郎才可以開辦。他已經選定特隆謝路一家店面，認為那裡地點適中，文生則在拉伊河邊的聖日爾曼林中找到了一座絕佳的古廈，幾乎不要出什麼錢就可以買下來。申請入會的畫家們的作品，不斷地湧進了來比克路的寓所，堆得毫無轉身的餘地。成千成百的人群在小房裡湧進湧出。他們辯論，吵架，罵人，吃，喝，瘋

狂地手舞足蹈。房東通知西奧搬家了。

一個月後，那套路易‧菲利浦式的家具已經破壞無餘。

現在文生簡直沒空想起他的畫了。他又要寫信，又要會客，又要看房子，還要鼓舞他遇見的每一位新來的畫家和業餘畫迷。他說話說到聲音嘶啞，眼睛裡充滿了病態的熱力。

他食無定時，而且幾乎找不到睡眠的機會。他永遠都在走，走，走。

到了初春，五千法郎已經湊齊。西奧準備下月初一向古伯曼的古廈店辭職。他已經決定買下特隆謝路的那家商店。文生交了一小筆定錢，訂下了聖日爾曼的古廈。西奧，文生，老唐基，高敢和羅特列克擬定了開辦會員的名單。西奧從他寓所堆積的畫裡，選出了準備在首展時陳列的作品。盧梭和安蓋丹為了誰裝飾店內，誰裝飾店外的問題，大吵了一場。西奧吵得夜不成眠，也不在乎了。現在他已經像文生開始時那麼熱心。為了合作社能在夏天成立，他也狂熱地工作起來，把一切準備就緒。他和文生不斷地爭執，第二所社址究竟應該設在大西洋畔或是地中海邊。

一日清晨，文生倦極，四點左右便就寢。西奧並不喚醒他。他一覺睡到中午，醒來精神煥發。他逛進畫室，畫架上的油畫已經擺了好幾個星期了。調色板上的顏料已經乾凝，開裂，蓋滿了塵土。顏料管子也給踢到牆角裡去了。畫筆散置各處，結成一塊又硬又舊的顏料。

一個聲音在他心裡輕輕地問道，「別忙，文生。你到底是畫家呢，還是社會運動家？」

他把一綑綑雜亂的油畫抱進西奧的房裡，堆在床上。畫室裡只留下他自己的畫。他把它們一一倚在畫架上，咬著指甲上的肉刺，向它們注視。

是的，他是有了進步。漸漸地，漸漸地，他的色彩已經變得鮮明，已經掙扎到一種透

452

澈澄明的程度。他的作品不再是摹仿的了。畫面上再也尋不出朋友們的痕跡了。他第一次悟出，自己一直是在培養一種極為獨創的畫技，這種畫技和他歷來所見的完全不同。他甚至不明白這技法是怎麼來的。

他已經把印象主義濾過了自己的性分，正要獲得一種非常奇異的表現手法。結果，他竟突然地停了下來。

他把較近的作品倚在架上，有一次他幾乎叫出聲來。他差不多，差不多把握住一點東西了！他的畫正開始表現出一種確定的手法，一種新攻勢，用他去冬鑄成的兵器所發動。

幾星期來的休息，使他對自己的作品有了清楚的反省。他發現自己正培養出純然自創的印象派手法。

他向鏡中仔細地打量自己。鬍子需要修了，頭髮需要剪了，襯衫髒了，褲子像蕩來蕩去的破布。他用熨斗燙平了自己的外衣，換上了西奧的一件襯衫，又從錢箱裡取出一張五法郎的票子，上理髮店去。修整乾淨後，他心事重重地走向蒙馬特大道的古伯畫店。

「西奧，」他說，「你可以陪我出去一下嗎？」

「什麼事？」

「戴上帽子吧。附近有什麼咖啡館，不會讓人家發現我們嗎？」

在咖啡店裡面的僻靜的一角坐下後，西奧說，「你曉得，文生，這個月來，這還是我第一次有機會跟你單獨說話呢？」

「我曉得，西奧。只怕我這一向是有點糊塗。」

「怎麼呢？」

「西奧，坦白告訴我，我是畫家，還是社會運動家？」

「你這是什麼意思？」

「這一向，我忙於組織合作社，簡直沒有時間畫畫了。合作社一開辦，我就一點空也找不到了。」

「我曉得。」

「西奧，我要畫。我下了這七年苦工，可不是只為了要幫別的畫家做管家。告訴你，我急於要重握畫筆了，西奧，急得恨不得搭下一班火車離開巴黎。」

「可是，文生，既然我們已經……」

「跟你說，我是做了糊塗事。西奧，你能耐心聽我的自白嗎？」

「嗯？」

「『一個人或是可以畫畫，或是可以談畫，可不能兩樣同時來。』哪，西奧，你接濟了我七年，難道只為聽我空發議論嗎？

「見到別的畫家，我就感到滿心的厭惡。我聽厭了他們的談話，他們的理論，他們無盡無止的爭吵。哦，你不必笑，我曉得吵架也有我一份。問題就在這裡。莫夫常說什麼來著？『一個人或是可以畫畫，或是可以談畫，可不能兩樣同時來。』哪，西奧，你接濟了

「你已經為合作社出了大力了，文生。」

「不錯，可是一切就緒，要搬到鄉下去的時候，我卻發現自己不想去了。我住在那兒，絕對做不出什麼事來的。西奧，我不曉得能不能使你了解……不過，我當然是能夠的。當初我獨自在布拉班特和海牙，我把自己當成一個重要人物。我曾經單槍匹馬，向整個世界戰鬥。我曾是一個藝術家，當代唯一的藝術家。我所畫的每一件作品都是有價值的。我知道自己有偉大的天才，總有一天這世界會說，『他是個傑出的畫家。』」

「而現在呢？」

454

「唉，現在，我只是許多畫家的一個。我四周的畫家們成千成萬。四面八方，都是我自己的諷刺畫。想想看，申請入會的畫家們，送來的那許多亂七八糟的畫，全在我們房裡。他們也同樣認為自己會成為大畫家。嘿，也許我正和他們一樣。誰曉得呢？現在，我有什麼可以支持自己的勇氣呢？來巴黎以前，我還不曉得世界上有這許多無可救藥的傻子，終身在欺騙自己。現在我曉得了，我很傷心。」

「這情形和你無關。」

「也許無關吧。但是我再也不能踩死那一點疑惑的種子。我一個人住在鄉下的時候，就忘記每一天有成千的作品被人畫成。我幻想自己這一幅是獨一無二的，是獻給世界的完美禮品。哪怕我知道自己的作品惡劣不堪，我也會畫下去，而這種……這種藝術的幻覺……是有益的。你明白嗎？」

「明白。」

「再加，我不是都市的畫家。我並不屬於此地，我是個農村的畫家。我要回到我的田野裡去。我要去尋找一個熱烈的太陽，讓它燒掉我心頭的一切，除了繪畫的慾望！」

「是？……你是要……離開……巴黎了？」

「是的。我必須如此。」

「那麼藝術合作社怎麼辦呢？」

「我準備退出，可是你得撐下去。」

「不，沒你不行。」西奧搖搖頭。

「怎麼不行？」

「我不曉得，我做這件事完全是為你……因為當初你要做啊。」

兩人沉默了一會。

「你還沒有辭職吧，西奧？」

「沒有。我正準備下月初一辭職。」

「我想，我們可以把錢分別退給原主吧？」

「可以……你打算什麼時候走呢？」

「要等我的色彩透明後才走。」

「哦！」

「然後我就離開。也許去南方，我也不曉得去哪兒，只是我能獨自一人就行。而且要畫，畫，不斷地畫。自己一個人畫。」

他帶著粗獷的熱情，張臂抱住西奧的肩頭。

「西奧，告訴我，你不會看輕我。害你陷得這麼深，就這麼一走了之。」

「輕視你嗎？」

西奧含著無限憂傷，微笑起來。他伸手拍拍按在他肩頭的手。

「……不會的……不會的，當然不會的。我明白，我想你是對的。好了……老孩子……趕快乾杯吧。我還得趕回古伯去呢。」

■ 譯註

1. 法國西北部半島。

456

# 向南方，永遠向南方的太陽！

文生又做了一個月的苦工，他的色彩雖然接近畫友們的那麼清澄而鮮明，他仍然似乎尚未達到自己能滿意的表現形式。開始他以為那是由於他素描底子太粗率，所以他便試著慢慢地畫，冷冷靜靜地畫。上色的瑣細過程，對於他簡直是痛苦，可是事後再審視畫面，更是不堪。他試將筆觸藏在平面裡；他試用稀薄的顏色代替一團團濃厚的顏料。似乎毫無用處。他屢次感到自己正在摸索，要尋找一種不但是獨創的，而且是能使他暢所欲言的手法。可是迄今他仍然不能充分把握。

「那一次幾乎給我抓住了，」一天晚上，他在寓所喃喃念道。「幾乎，但是不完全。只要我能夠找出，究竟是什麼在礙手礙腳，就好了。」

「我想我能夠告訴你。」西奧從哥哥的手裡接過油畫，說道。

「你能夠嗎？那是什麼呢？」

「那是巴黎。」

「巴黎？」

「是的。巴黎是你的訓練基地。只要你一天留在這兒，你就只是個小學生。記得我們荷蘭的學校嗎？文生？我們在那兒學習別人怎麼做事，什麼事應該怎麼做法，我們從沒實際為自己做過什麼事情。」

「你是說，我在這兒找不到合意的題材嗎？」

「不是的，我是說你不能跟你的老師一刀兩段。你走了，我會十分冷靜，文生，可是我曉得你非走不可。世界之大，總有一個地方，可以完全歸你。你不曉得那是什麼地方；得靠你自己去找。不過你總得脫離你的學校，才成熟得起來。」

「老孩子，你曉得我近來老在想一個什麼地方嗎？」

「不曉得。」

「非洲。」

「非洲！當真的？」

瓦（Delacroix）

「真的。在這整個可惡的又長又冷的冬天，我一直在想那曬得使人起泡的太陽。戴拉庫就是在那兒找到他的色彩的，也許我也能在那兒發現自我。」

「非洲離此地好遠呢，文生。」西奧沉思地說。

「西奧，我要太陽，我要它最強烈的熱度和力量。整個冬天，我一直覺得它像一塊大磁石，把我吸向南方。在離開荷蘭以前，我一直不曉得世界上有樣東西叫太陽。現在我才知道，沒有它，根本就沒有繪畫這樣東西了。也許我就需要一個熱騰騰的太陽，才能使自己成熟。巴黎的冬天使我冷入骨髓，西奧，只怕我的調色板和畫筆裡也鑽進這麼一點寒氣了。我向來做事是不含糊的：只要我能叫非洲的太陽曬盡我心頭的寒氣，燃起了我的調色板⋯⋯」

「哼姆姆姆，」西奧說，「我們要好好考慮一下，也許你是對的。」

塞尚舉行了一個晚會，告別所有的友人。他已經靠著父親的安排，在俯視艾克斯的山頭買下了那片土地，就要回去蓋一座畫室。

「離開巴黎吧，文生，」他說，「到普羅汪斯來吧。不要來艾克斯，那是我的領土，去

458

附近的什麼地方好了。那兒的陽光比世界上任何地方都暖和而清爽。在普羅汪斯，你能見到前所未有的光和鮮潔的色彩，我準備在那兒度過餘生。」

「我第二個離開巴黎，」高敢說。「我要回到熱帶去。如果你以為在普羅汪斯就真有太陽的話，塞尚，你應該去馬貴薩斯群島①看看。島上的陽光和色彩簡直和土人一樣原始。」

「你們這些人應該去加入拜日教。」塞拉說。

「至於我，」文生宣稱，「我想我是要去非洲。」

「嘖，嘖，」羅特列克喃喃道，「我們這邊又多一個小戴拉庫瓦了。」

「當真的嗎，文生？」高敢問道。

「真的。哦，也許沒這麼快。我想我應該在普羅汪斯找一個地方先息下腳，習慣習慣那種種陽光。」

「你不能不能停在馬賽，」塞拉說。「那城市是屬於蒙提且里的。」

「我不能去艾克斯，」文生說，「因為它屬於塞尚。莫內已經畫過了昂提布，我也同意馬賽是『蒙公』（蒙提且里）的聖地。誰能建議我可以去哪兒嗎？」

「別忙！」羅特列克叫道，「我曉得有個地方正合式。你曾經想到阿羅（Arles）嗎？」

「阿羅？那是古羅馬的殖民地，對嗎？」

「對。就在羅尼河邊，離馬賽只有兩個鐘頭的路程。我在那兒住過一次，那四郊的色彩簡直使戴拉庫瓦的非洲景色顯得貧血。」

「真的啊？陽光好嗎？」

「陽光？足以把你曬瘋。你應該看看阿羅的女人；世界上最漂亮的女人。她們還保留希臘祖先的那種清秀而纖巧的面容，再加上征服她們的羅馬人那種結實健壯的身材。可是說

來也真怪，她們的氣息卻分明是東方型的；我想那可能是八世紀阿拉伯人西侵的結果。真正的愛神只有在阿羅才找得到，文生。那典型便是阿羅女人！」

「聽來倒真動人。」文生說。

「可不是。先等你領教了『米斯特洛』。②再說吧。」

「『米斯特洛』是什麼？」文生問道。

「到那兒你就明白了。」羅特列克歪嘴笑答。

「生活怎麼樣？便宜嗎？」

「除了膳宿，沒有什麼要你花錢，膳宿也不花什麼錢。要是你真急於離開巴黎，何不一試阿羅？」

「阿羅，」文生喃喃自語，「阿羅和阿羅的女人。我真想畫一個阿羅的女人！」

巴黎曾使文生興奮。他飲過太多瓶的苦艾酒，吸過太多斗的菸，參加過太多的外在的活動了。他厭煩極了。他感到一種強烈的衝動，想要獨自去什麼安靜的地方，好把洶湧而強盛的精力貫注到作品裡去。他只要一個熱烈的太陽，就可以成熟過來。他覺得，他生命的高潮，他追尋了整整八年的全盛的創造力，已經不太遠了。他明白，自己迄今尚未畫出什麼有價值的作品；也許前面有短短一段路，可以讓他創造有限的幾幅畫，而不虛此生。

蒙提且里說過什麼來著？「我們必須下十年苦工，到頭來才能畫出兩三張真正的畫像。」

在巴黎，他有安全，友誼和愛。和西奧在一起，他總有一個可愛的家。他的弟弟絕對不會讓他挨餓，不會讓他開口兩次才得到畫具，自己力量所及能夠供給的一切絕無吝嗇，更不用說衷心的同情了。

他知道，一旦離開巴黎，他的苦惱就開始了。離開西奧，他就無法處理他的津貼。他會有一半的時間逼得無力舉炊。他會被逼得只好住在不堪的小酒店裡，因為無力購買顏料而陷於痛苦，因為沒有同道可以交談，只有把話哽在喉間。

「你會歡喜阿羅的，」第二天，羅特列克說。「那裡很安靜，沒有人會去打擾你。那裡暑氣乾爽，色彩鮮麗，全歐洲只有這麼一個地方，能找到純粹日本式的清朗。那真是畫家的樂園。要是我不這麼留戀巴黎的話，我自己早去了。」

當天晚上，西奧和文生去聽了一場華格納的音樂會。兩人很早回家，靜靜地消磨一鐘頭，回憶桑德的童年時代。翌晨，文生為西奧煮了咖啡，等他弟弟去古伯上班後，又把那小小的寓所加以兩人搬來後的最徹底的大掃除。在牆上，他掛了一幅淡紅色蝦子的油畫，一幅老唐基戴著圓草帽的畫像，一幅嘉來夜總會，一幅裸女背影，和一幅香熱里楜街景。

當晚西奧回來，發現起居室的桌上有一張字條。

親愛的西奧：

我去阿羅了，一到就會寫信給你。

我在牆上掛了我的幾張畫，使你不忘記我。

幻想和你握別

文生

■ 譯註

1. the Marquesas 南太平洋中法屬十三島。

2. mistral，法國南部一種寒冷而乾燥的北風。

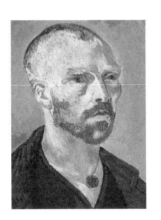

阿
羅　6

# 地震或是革命？

阿羅的太陽打在文生兩眼的中間，把他劈成兩半。這是一團旋轉的，流動的，檸檬黃的火球，射透藍狠狠的天空，使大氣充溢著眩目的亮光。那酷熱，那分外澄明的大氣，形成了一個新奇而異樣的世界。

一清早他下了三等客車，踏上了蜿蜒的小路，從車站走向拉馬丁廣場：這是一個市集的方場，一邊圍著隆河的堤岸，另一邊圍著酒店和破爛的旅館。阿羅就在前面，襯在一座小山腰邊，像是一個靈巧的泥水匠用鏝給砌上去似的，正在熱帶炎炎的陽光下打著瞌睡。

找什麼住處，文生是無所謂的。他走進在廣場上第一家遇見的旅館，車站旅店，便租了一個房間。房內只有一張粗銅床，一個盛著裂開的闊嘴瓶的洗臉盆，和一把古怪的椅子。老闆搬來一張未經油漆的桌子。沒有空地可支畫架，可是文生打算整天在戶外寫生。

文生把提包往床上一丟，便衝出店去觀光全鎮。從拉馬丁廣場去阿羅市中心，有兩條通路。左手邊迂迴的一條是馬車道，繞著鎮郊緩緩地彎上山頭，沿途經過古羅馬的市場和圓劇場。文生走的，是穿過迷魂陣似的狹窄的卵石街道的一條。走了一段漫長的上坡路，他抵達驕陽逼曬下的市府廣場。在上山的路上，他行經陰涼的石院和方屋，看上去，這些院落像是從古羅馬時期原封不動地流傳迄今。為了遮蔽熱得令人發狂的烈日，小巷都蓋得異常狹窄，文生只要張開兩臂，便能用指尖觸及兩旁的排屋。為了要躲避殘酷的北風，山旁的街道都蓋得曲曲折折，無法辨路，沒有一處有十碼以上的直路。垃圾堆在街上，污穢

的孩子們立在門首，每一樣東西都籠在掙獰而亡命的面貌裡。

文生離開了市府廣場，穿過一條短巷，走到鎮後的市場要道，漫步穿過小公園，終於顛躓地走下山去，直到羅馬的圓場。他在一排排的石座上跳行，像一隻山羊，最後跳到了頂上。他坐在石塊上，懸足於一落數百呎的危壁，點起了煙斗，縱覽起自命要君臨於此的這片天地來了。

足下的鎮市陡然直落到隆河邊，像一道千變萬化的瀑布。千門萬戶的屋頂以錯綜的形式交纏在一起。屋頂的瓦片原為紅土燒成，經烈日不斷地烘焙，從最淡的檸檬黃和嬌豔的粉紅到奪目的淡紫和泥土的濃褐色，只見七色雜呈。

寬闊而急流的隆河，在阿羅鎮所依傍的山腳轉了一個急彎，便俯衝流入了地中海。兩邊的河岸都築有石堤。對岸的特蘭克戴葉閃閃發亮，像一座彩繪的都市。文生的背後橫著群山，龐然的巨嶺，昂首於透明的白光之中。展開在他面前的全景，有田，有開花的果園，有蒙馬茹的聳立的山丘，還有肥沃的谷地，被犁成千萬條深畦，都向遠方交匯於無窮的一點。

可是使他伸手翼蔽自己愕視的雙眼的，卻是四野的色彩。天空藍得如此強烈；藍得硬朗，苛刻，深湛，簡直不是藍色，完全沒有色彩了。展開在他腳下的這一片綠田，可謂綠色之精，且中了魔。燃燒的檸檬黃的陽光，血紅的土地，蒙馬茹山頭那朵白得奪目的孤雲，永遠是一片鮮玫瑰紅的果園……這種種彩色都令人難以置信。他怎麼畫得出來呢？就算他能把這些移置到調色板上去，又怎能使人相信世上真有這些色彩呢？檸檬黃、藍、綠、紅、玫瑰紅；大自然挾五種殘酷的濃淡表現法暴動了起來。

文生沿著馬車道走回拉馬丁廣場，抓起畫架。顏料和畫布，便沿著隆河岸向前疾走。

四處的杏樹都開始開花了。水面那閃閃白晃晃的陽光反射過來，刺痛了他的眼睛。他把帽子掉在旅館裡了。陽光燒透了他的紅髮，驅盡了巴黎的寒氣，驅盡了都市生活充塞他靈魂的一切倦意、失意、和煩膩。

沿河下行一公里，他找到了一座吊橋，襯著藍空，恰有一輛小馬車經過。河水藍如井水，橙黃的河岸上綴滿綠草。一堆穿著粗外套戴著彩色小帽的浣衣婦，正在一棵孤樹蔭下搗著白色污衣。

文生支起畫架，深深吸一口氣，接著便閉上了眼睛。沒有人能夠睜開眼睛捕捉這五光十色。塞拉那一套點畫科學的老話，高敢那一套原始裝飾手法的宏論，塞尚的立體表面下的形狀，羅特列克的色彩的線條和憤恨的線條，這一切，都離他而去了。

只剩下一個文生。

晚餐時分，他回到店裡。他在酒吧間揀一張小桌坐下，叫了一杯苦艾酒。他過度興奮，心中過度充實，簡直不想吃東西。鄰桌坐著的一個客人，注意到文生滿手，滿臉和滿身衣服上濺污的顏料，便向他搭訕起來。

「我是巴黎來的記者，」他說。「我來這兒已經三個月，要蒐集資料，寫一本論普羅汪斯方言的書。」

「你怎麼會有這種想法呢？」

「啊，聽我的勸告，別住下來。阿羅是世界上最瘋狂的地方。」

「要的，我想要的。」

「我看得出來。要長住嗎？」

「我今天早晨才從巴黎來。」文生說。

466

「我並不是想，我知道。三個月來，我一直在注意這些居民，告訴你，全是瘋的。只要注意他們，注意他們的眼睛。在塔拉斯康附近這一帶，就沒有一個正常、清醒的人！」

「這話說來好怪。」文生說。

「不出一個星期，你就會同意我的看法了。阿羅的郊野是普羅汪斯最痛苦，受鞭策最厲害的區域。你已經出去曬過那種太陽了，難道你想像不出，對於天天受這種耀眼陽光照射的這些居民，會有什麼作用嗎？告訴你，太陽把他們的腦汁全曬乾了。還有那北風。你還沒有領教過那北風吧？哦！天，等你嘗嘗看。一年足足有兩百天，北風把這個小鎮抽打得發狂。你要上街，它就把你撲在牆上。你要下鄉，它就把你推倒，把你揪在爛泥裡。它撐歪你的五臟，直撐得你再也受不了。我見過那該死的風，拆窗，拔樹，推翻籬笆，把人和畜生撲倒在田裡，我簡直以為它們一定要飛成成碎片。我在這裡不過三個月，自己都已經有點兒神經了。明天早上我就逃了！」

「你一定是在吹牛吧。」文生說。「從我今天的一點觀感，我覺得阿羅的居民好好的嘛。」

「你看到的那一點是好好的。等你認識了人家再說。聽著，你曉得我私下的看法怎麼樣嗎？」

「不曉得，怎麼樣？陪我喝一杯苦艾酒如何？」

「謝謝你。我私下的看法認為阿羅有羊癲瘋。它把自己鞭策到神經萬分緊張，你可以斷定，它就會狂發痙攣，口吐白沫。」

「結果有沒有呢？」

「沒有，怪就怪在這裡。這地方永遠在接近一個高潮，可從來不達到高潮。三個月來。

我一直等著看市府廣場上爆發革命或者火山崩裂。好多次，我都以為全鎮居民會忽然發狂，互相殘殺！可是正當他們快到爆炸的沸點時，北風就會息下去兩天，太陽也就躲到雲背後去了。」

「哈，」文生笑道，「如果阿羅從來沒有達到高潮，你總不能名正言順說它是羊癲瘋啥，對嗎？」

「對，」記者答道，「可是，我可以叫它做慢性羊癲瘋。」

「那是什麼意思？」

「我正為我巴黎那家報紙寫一篇文章，討論這個題目。就是這篇德文論文，使我起了這念頭。」

他從袋裡抽出一份雜誌，推過桌來給文生。

「這些醫生研究過幾百個人的病情，這些人有神經宿疾，看起來像羊癲瘋，可是結果總沒有發作。你看這些圖表，他們畫出了不安和亢奮的上升曲線；醫生管這叫做不穩的緊張。哪，這種病情毫無例外，患者的熱度逐漸升高，一直要到三十五歲到三十八歲的年齡。平均到了三十六歲，他們就會發一陣羊癲瘋。以後的病情，不過是再發作五、六次，過不了一兩年，就再見啦。」

「這樣死，太年輕了，」文生說。「到了這年紀，一個人才開始把握自己呢。」

那記者把雜誌放回了袋裡。

「你準備在這家旅館住一個時期吧？」他問道。「我的文章快要寫完了；一出版，我就寄一本給你。我的論點是：阿羅是一個慢性的癲癇城。幾百年來，它的脈搏正逐漸加快，接近第一次災禍了。躲不掉的，眼看就要發生。到那時，我們就目睹一場可怕的大禍。殺

468

人，放火，強姦，集體的毀滅！這地方不能老是保持受鞭撻，受折磨的狀態。該出事，要出事的。我準備在居民口吐白沫以前，就逃出這兒。我勸你跟我一同走！」

「謝謝你，」文生說，「我喜歡這兒。我看我現在要進去了。明天早上還會見你嗎？不行？那就祝你好運。別忘了送我一本論文。」

# 繪畫機

## [ 2 ]

每晨文生在黎明前起床，穿好衣服，便跋涉好幾公里，或沿河而下，或深入鄉間，去尋找使他動心的地點。每夜他背著一張完成的油畫回來，說是完成，因為他再也無能為力了。一吃過晚飯，他就睡覺。

他變成了一架盲目的繪畫機，一口氣畫了一張又一張熱騰騰的油畫，簡直不曉得自己在做些什麼。野外的果園正在開花。他激發了一腔豪情，要把它們全畫下來。他不再想著自己的畫了，他只是畫下去。整整八年的苦工，終於勃發為勝利的力量，在表示自己了。

有時他在曙色初破時開始工作，到了中午已經畫成。於是他跋涉回鎮，飲一杯咖啡，又背著一張新畫布，朝另一個方向出發。

他不知道自己的作品是好是壞。他並不在乎，他是醉於色彩了。

沒有人對他說話，他也不對別人說話。繪畫之餘剩下的一點精力，他還得用來抵抗北風。每星期總有三天，他得把畫架緊緊的插入地下的木釘上。畫架在風裡來回晃動，像曬衣索上的布片。到了夜裡，他覺得周身傷痛，像是給人毒打了一頓。

他向來不戴帽子。烈日漸漸曬脫了他頂上的頭髮。等到夜裡躺在小店那銅床上時，他只覺得自己的頭像是盛在一個火球裡面。陽光耀得他眼花撩亂，他簡直分不出綠色的田野和藍色的天空。可是回到了店裡，他發現那油畫多多少少總是大自然光輝燦爛的寫照。

一天，他在一座果園裡作畫；園中是一片淡紫色的耕地，圍有紅籬，還有兩株玫瑰紅的桃樹，襯著燦亮的藍白相間的天空。

「也許這是我筆下最好的風景了。」他喃喃自語。

回到店裡，他接到一封信，說莫夫已在海牙逝世。他在自己畫的那幅桃樹下題了：

「紀念莫夫——文生和西奧。」便立刻把它寄去艾爾布門的莫夫家裡。

次晨，他找到一座正在開花的梅樹園子。他正在畫著，一陣暴風颳了起來，時息時起，有如海濤。風息時，烈日高照，滿樹的白花燦爛奪目。冒著隨時見到全景撲倒在地的危險，他繼續畫下去。此情此景，使他憶起當日在斯開文寧根，他慣於在雨中、在暴風沙中作畫，讓風捲海浪，打在他身上和畫架上。他的畫布上有一種頗含黃色的白色效果，還有藍色和淡紫色。等到畫完時，他在畫上看到自己沒有想要畫上去的一種東西，北風。

「人家還以為我畫這幅畫時，是喝醉了呢。」他獨自笑道。

他記起了西奧昨日來信中的一段話。戴士提格先生某次去巴黎，站在席思禮的一張作品前面，對西奧喃喃說道，「我無法不認為，這張畫的作者有點喝醉了。」文生想道，「他一定會說，這是不折不扣的

「要是戴士提格見到了這些阿羅的作品，」

神志昏迷。」

阿羅的居民遠遠地躲開文生。他們總看見他在日出前便衝出鎮去，背上馱著沉重的畫架，頭上不戴帽子，下巴急切地伸向前面，眼中含著狂熱的興奮。回來時，他們又看見他臉上開著兩個火洞，頭頂紅得像生肉，腋下挾著濕油油的畫，獨自比著手勢。鎮上人跟他取了一個綽號。大家都這麼叫他。

「紅頭瘋子！」

「也許我真是一個紅頭瘋子，」他自言道，「可是有什麼辦法呢？」

旅店老闆騙盡了文生每一個法郎。文生無法找東西吃，因為在阿羅，幾乎每個人都在家裡吃飯。飯店都很貴。文生試過全鎮的飯店，想找點濃湯喝，可是什麼也沒有。

「馬鈴薯不好煮嗎，太太？」他在一家店裡問道。

「沒辦法，先生。」

「那你有米飯嗎？」

「那是明天的菜。」

「通心麵呢？」

「爐子上沒地方煮麵。」

最後他只有打消正式用飯的念頭，有什麼吃什麼了。儘管他不注意自己的胃，烈日卻支住他的氣力。他用苦艾酒、菸草和多德①的塔塔林故事集，代替了正常的食物。畫架前無數次的聚精會神，已將他的神經磨得毛躁躁的。他需要刺激品。苦艾酒使他第二天更加興奮，被北風鞭打，被烈日烤進他心內的興奮。

漸漸進入仲夏，一切都燃亮了。他四顧但見蒼老的金黃色，青銅色，黃銅色，上面則

是白熱的青中帶綠的天色。驕陽射及的一切，都轉成硫黃的黃色。他的油畫只是一團團燦亮而燃燒的黃色。他知道，自從文藝復興以來，歐洲的繪畫就不曾用過黃色，可是他並不因此退縮。鮮黃的顏料從鉛管裡擠上畫布，便黏在上面。他的作品浸著陽光，燃著陽光，被烈日曬紅，北風吹打。

他堅信，畫一張傑作並不比找一顆鑽石或珍珠來得容易。他並不滿意自己和自己目前的成績，可是他還有這麼一閃希望，覺得它最後總會進步。有時候，就連那閃希望也像是海市蜃樓。可是也只有在努力工作的時候，他才感到生趣洋溢。說到私生活，他是一點也沒有。他只是一座機器，一架盲目的繪畫機，每天早晨把食物，液體和顏料倒進去，到晚上便倒出一張完成的油畫。

為了什麼？為賣錢？當然不是！他明知人家不要買他的作品。那麼，忙什麼呢？自己那簡陋不堪的銅床下面的空地，已經給油畫堆得快滿了，他還驅策自己畫成打成打的作品做什麼呢？

成名的雄心麼，他已經放棄了。他作畫，因為他不得不如此，因為繪畫使他內心不至於過分痛苦，因為它能分他的心。他可以不要妻子，家庭，兒女；他可以不要愛情，友誼，和健康；；他也可以不要安全，舒適，和食物；他甚至可以不要上帝。可是他不能失去一樣比他偉大，等於他的生命的東西——創造的力量和天才。

■ 譯註

1. Daudet 1840-97法國小說家。

# 小鴿子

他想要僱請模特兒，可是阿羅的居民不肯讓他畫。他們認為自己的像給畫得很糟，怕朋友們見到畫像會發笑。文生明白，如果他畫得像布格羅那麼俗豔的話，居民就不會恥於讓他畫像了。他只好放棄僱模特兒的念頭，經常以泥土為題材。

等到盛夏成熟，一陣光燦而強烈的暑氣遍地襲來，北風便平息了。照著他繪畫的光輝，從淡硫黃的黃色到淡金黃的黃色都有。他時常想起雷努瓦和他那純淨清晰的線條。在普羅汪斯那澄明的空氣裡，一切景物都可作如是觀，正如日本版畫中所見。

一天清早，他見到一個女孩，咖啡色的皮膚，金黃色的頭髮，灰色的眼睛。穿一件淡玫瑰色的印花布緊身，文生看得出裡面勻稱，結實而嬌小的乳房。她是一個像田野一樣單純的女人，身上的每一根線條都是童真，她的母親卻有驚人的身材，穿著暗黃色和褪藍色的衣服，迎著熾烈的陽光，和滿廣場雪白及檸檬黃的鮮麗花朵互相對照。她們給他畫了幾個鐘頭，賺到一點小費。

當晚他回到店裡，竟發現自己想起那咖啡膚色的女郎來了。他失眠了。他知道阿羅有的是妓院，可都是五個法郎的去處，只有送來阿羅受法國陸軍訓練的黑人，即所謂蘇阿夫人，才去光顧。

除了偶或要一杯咖啡或者一袋菸葉，文生有好幾個月沒有和女人說過話了。他憶起了瑪歌的情話，憶起了她撫遍他臉孔的手指，和繼之而來的陣陣愛吻。

他跳了起來，匆匆走過拉馬丁廣場，撞進了黑鴉鴉的石屋的迷魂陣。走了沒有好久的上坡路，他聽到前面極為喧譁。他跑起步來，直趕到里可萊特路的一家妓院前門，正好看見警察用車戴走兩個被酗酒的義大利人殺死的蘇阿夫兵。崎嶇的卵石街上，那兩個兵的紅纓帽正橫在血泊之中。一小隊警察把那些義大利人趕去牢獄，憤怒的人群則跟在背後，激動地嘶喊：

「吊死他們！吊死他們！」

文生乘著騷動，溜進了里可萊特路一號持有營業執照的妓院。老闆路易出迎，領他到大廳左側的一個小房間，裡面正坐著幾對飲酒的男女。

「我還有個小姑娘，叫做娜莎，人很甜，」路易說。「先生你要試試看嗎？如果你不喜歡她的樣子，還有別的姑娘儘你挑。」

「我可以見見她嗎？」

文生在一張桌邊坐下，燃起了煙斗。外廳裡揚起了笑聲，一個女孩跳了進來。她滑入文生對面的椅子，朝他微笑。

「我是娜莎。」她說。

「喲，」文生叫起來，「你還是一個小娃娃嘛！」

「我已經十六了。」娜莎驕傲地說。

「你來這兒多久了？」

「路易這兒嗎？一年了。」

「讓我看看你吧。」

黃橙橙的煤氣燈正掛在她背後，她的臉給籠在陰影裡。她仰頭倚牆，把下巴迎著燈光

474

翹起，讓文生好打量她。

他看到一張渾圓的胖胖的臉，大而藍的眼睛，豐潤的下巴和頸項。她的烏髮盤在頭頂，使臉龐更顯得像個圓球。她只穿了一件單薄的印花布衣和一雙便鞋。她那滾圓乳房的尖頭，像控告的手指一樣直向你翹起。

「你真漂亮，娜莎。」他說。

她空廓的眼裡露出明亮而童真的笑意。她霍地轉過身來，握住他的手。

「你喜歡我，我真高興，」她說。「我要男人喜歡我。這樣來比較好，對嗎？」

「對。你歡喜我嗎？」

「我覺得你很有意思，紅瘋子。」

「紅瘋子！那你是認得我了？」

「我在拉馬丁廣場見過你。你幹嘛老是背著那一大捆東西衝來衝去嘛？你為什麼不戴帽子呢？不怕太陽曬嗎？你的眼睛全是通紅的。不痛嗎？」

文生看到這孩子這麼天真，不禁笑了起來。

「你真乖，娜莎。要是我告訴你我的真名，你願意叫我的真名嗎？」

「你叫什麼？」

「文生。」

「不，我還是比較歡喜『紅瘋子』。你不反對我叫你紅瘋子吧？我可以來杯什麼喝嗎？老路易正在廳堂裡望著我呢。」

她用手指摸摸喉嚨；文生望著她的手指陷進了她的柔肌。她用空廓的藍眼微笑，他看得出，她是為了現得快樂而這麼笑著，好讓他也覺得快樂。她的牙齒整齊而暗淡；她的寬

大的下唇向下垂落，幾乎觸及她厚實的下巴上面那條平而齊的紋路。

「很好。」

等到酒送來了，娜莎說，「去我的房間裡喝好嗎？那邊比較舒服。」

「叫一杯酒吧，」文生說，「可是別叫貴的，我沒有好多錢。」

兩人爬上了一層石梯，走進娜莎的小房。房裡有一張狹窄的帆布床，一個衣櫥，一把椅子，白牆上還掛著幾面彩色的儒蓮大獎牌。衣櫥頂上坐著兩個破舊的洋娃娃。

「這些是我家裡帶來的，」她說。「哪，紅瘋子，拿著。這個是傑克，這個是凱莎琳。

我常常跟他們玩當家。哦，紅瘋子，你不要做這種怪樣嘛！」

文生站著，一手抱著一個洋娃娃在傻笑，直到娜莎停止了笑聲。她從他手裡拿走凱莎琳和傑克，拋在櫥上，又把便鞋踢進了牆角，脫去了外衣。

「坐下來嘛，紅頭瘋子，」她說，「我們來玩當家。你做爸爸，我做媽媽。你歡喜玩當家嗎？」

她是個矮小、結實的女孩，具有隆起而凸出的臀部，尖尖的乳房下面溝紋很深，胖而圓的肚子直滾到三角形的骨盤裡。

「娜莎，」文生說，「如果你要叫我紅頭瘋子，我也有個名字叫你。」

娜莎拍起手來，縱身跳上他的膝頭。

「哦，告訴我，是什麼？我歡喜人家給我取新名字！」

「我要叫你做鴿子。」

「為什麼我是鴿子呢，爸爸？」

娜莎的眼睛顯得委屈而困惑。

476

文生用手輕撫她那愛神式的圓潤的腹部。

「因為妳這對溫柔的眼睛和胖胖的小肚肚看起來像個小鴿子。」

「那麼做鴿子好不好呢？」

「哦，當然好。鴿子又很美，又很乖⋯⋯像你這樣。」

娜莎湊過身去，吻他的耳朵，又跳下帆布床去，拿來兩只茶杯盛酒。

「你的耳朵小得多滑稽，紅頭瘋子。」她一面喝著紅酒，一面說道。她喝酒時，鼻子都伸進了酒杯，像個小娃娃。

「你歡喜它們嗎？」文生問道。

「歡喜。你耳朵又軟又圓，真像隻小狗的耳朵。」

「那就送給你吧。」

娜莎縱聲大笑。她舉杯就唇。想想還覺得這笑話很滑稽，她又格格笑了起來。一串紅酒掛下了她的左邊乳房，曲曲折折滾下了她的鴿肚子，沒入了黑色的三角地帶。

「你真好，紅頭瘋子，」她說。「聽大家說起來，好像你真是個瘋子。可是你並不瘋，對嗎？」

文生做了一個鬼臉。

「只有一點。」他說。

「你願意做我的情人嗎？」娜莎問道。「我有一個多月沒有客人了。你願意每夜來看我嗎？」

娜莎鼓起了嘴。「恐怕我不能每夜都來，鴿子。」「怎麼不能呢？」

「嗯，我沒錢，先不說別的。」

娜莎戲捻他的右手。

「要是沒有五個法郎，紅頭瘋子，你肯把耳朵割下來給我嗎？我要你的耳朵。我要把它放在衣櫥上，每天晚上拿來玩。」

「要是我以後有了五個法郎，你讓不讓我贖回去呢？」

「哦，紅頭瘋子，你真有趣，真好。我希望來這兒的男人都像你。」

「你在這兒快活嗎？」

「哦，快活，我在這兒很快活，什麼我都喜歡……除了蘇阿夫人，就是說。」

娜莎放下酒杯，以優美的姿勢張臂抱住文生的頸子。他感到她柔軟的肚皮頂著自己的背心，蓓蕾般的乳尖燙進他的心裡。她將雙唇埋入了他的嘴，他發現自己正在吮吻她下唇那柔軟如絨的內壁。

「你會再回來看我嗎，紅頭瘋子？你不會忘記我，去找別的姑娘吧？」

「我會再來的，鴿子。」

「我們現在就來吧？來玩當家好嗎？」

等到半小時後離去，他感到的焦渴，只有用無數杯清涼的水才能解救。

478

# 郵差

## ——4——

文生得到一個結論：一種顏料搗得愈細，則它愈易浸透油分。油不過是傳顏色的媒介；他並不很喜歡它，他尤其不在乎自己的畫呈現粗獷的外貌。他決定自己做磨色匠，不再購買在巴黎不知被人在石上搗過多少小時的顏料。西奧請老唐基寄給文生三種鉻色、孔雀石、硃砂、橙黃鉛、鈷、和紺青。文生在旅店的斗室裡把它們磨碎。此後他的顏料不但省錢，而且也更為新鮮，耐久。

接著他又不滿意自己繪畫用的吸收性畫布。這種畫布面上塗的那一層薄薄的石膏，並不能吸收他的濃厚的色彩。西奧寄給他成捲未經上膏的原布；夜間他便用小碗把石膏調好，塗在次日準備繪畫的畫布上。

塞拉曾經使他注意到作品的畫框。他把來阿羅的初期作品寄給西奧的時候，便說明應用何種木料，漆何種顏色。可是他必須看到他的作品鑲在自己手製的木框裡，才會稱心滿意。他向雜貨站買來平常的木條，削成自己需要的尺寸，然後塗上能陪襯自己作品內容的顏色。

他自製顏料，自造支架，自敷石膏，自畫作品，自製畫框，自漆畫框。

「可惜我不能買自己的畫，」他高聲自語。「不然我就完全自給自足了。」

北風又起，整個大自然都像在震怒，長空無雲，燦亮的陽光挾酷燥與奇寒俱來。文生守在房裡畫了一張靜物：一隻藍色琺瑯質的咖啡壺，一隻深藍金色的杯子，一隻深藍微白

方格相間的牛奶瓶，一隻藍底襯上紅、綠、褐諸色花式的馬佐里卡陶水壺，最後，還有兩隻橙，三隻檸檬。

等到北風平息，他又出門去，畫了一張隆河景：特蘭克戴葉的鐵橋，圖中的天空和河水呈苦艾酒的顏色。碼頭一片淡紫。以肘支欄的人影灰黑，鐵橋作深藍色，黑色的背景中帶有一片奪目的橙黃和一星深孔雀石綠的色調。他試要表現十分心碎因而十分使觀者傷心的情調。

他不再嘗試把眼前的景色一成不變地畫下來，他只武斷地使用色彩，以求更有力的自我表現。他發現，畢沙洛在巴黎告訴他的話是對的：「色彩產生的印象，無論是調和的或是不調和的，你都應大膽加以誇張。」在莫泊桑的「兩兄弟」①的序言裡，他找到相同的情緒。「藝術家應有誇張的自由，才能在小說裡創造一個比我們這世界更優美，更單純，更安慰人的世界。」

烈日下，他在麥田裡做了一天緊張的苦工。結果他畫了一片耕地，伸向天邊土色淡紫的大地；一個穿著藍白衣服的播種者；天邊是一片矮矮的成熟的稻田，而在這一切的上面，是一片黃太陽的黃天。

文生知道，巴黎的批評家們會認為他畫得太快。他並不同意。驅使著他的，難道不是感情，不是他對於大自然的純真的感情嗎？如果有時他的感情強烈得自己畫而不知，如果有時筆調像一篇演說中的言語那麼連貫而和諧地降落，那麼，總有一天，毫無靈感的沉悶的日子又會到來的。他必須趁熱打鐵，把煉好的鐵條扐在一邊。

他把畫架綁在背上，踏上行經蒙馬茹的歸途。他走得很快，不久便趕上了在他前面閒逛的一漢一童。他認出那男子便是阿羅的郵差，老魯蘭。在咖啡館裡，他常和魯蘭鄰桌而

坐，屢次想和他談話，可始終沒有機會。

「日安，魯蘭先生。」他說。

「啊，原來是你，畫家，」魯蘭說。「日安，我乘星期天下午帶孩子出來散散步。」

「今天天氣真美，啊？」

「啊，是的，只要那短命的北風息了下去，天氣就可愛了。你今天畫了一張畫是嗎，先生？」

「是的。」

「我是個沒知識的人，先生，完全不懂藝術。可是如果你願意讓我欣賞，我會感到榮幸。」

「好極了。」

男孩向前奔跑，嬉戲。文生和魯蘭並排步行，乘著魯蘭注視油畫，文生便打量他。魯蘭戴著他那郵差的藍帽。他有柔和而好奇的眼色，一部方正而彎曲的長鬚遮沒了頸子和領子，一直垂落在深藍色的郵差制服上。文生在魯蘭的身上，感到曾經引他歡喜老唐基的那種柔和、熱忱的品質。他樸實得有點可憫，那平易近人的農夫的臉，似乎和他希臘式的濃鬚不很相稱。

「我是個沒知識的人，先生，」魯蘭又說，「請你原諒我亂說。你的稻田畫得真活，就像，哪，我們剛經過的那片稻田一樣，我正見你在畫的。」

「那你是歡喜它了？」

「這個我說不上來。我只曉得它使我感動，在這裡。」

他舉手撫胸②。

兩人在蒙馬茹山下小憩。紅日落向古寺的背後，殘暉返照在亂石間叢生的松樹的枝葉上，染得它們火橙橙的，而遠處的松林反襯在帶有嫩藍綠色的天空，轉成普魯士藍。樹下的白沙地和層疊疊的白石，也染上了藍意。

兩人向前走去，一面靜靜地友善地交談。魯蘭的話一點也不令人心煩。他的心地單純，他的思想既單純又深刻。靠著一百三十五法郎的月薪，他維持了一妻、四子和自己的生活。他做郵差已經有二十五年，從未升級，加的薪水也微乎其微。

「年輕的時候，先生，」他說，「我常常想起上帝，可是他似乎一年比一年瘦了。他仍然在你畫的那片稻田裡，在蒙馬茹的落日裡，可是當我想起人類……和人類造成的這個世界……」

「那景色也是生機蓬勃的，是嗎，先生？」魯蘭問道。

「等到我們都離開了人世，這景色仍舊是生機蓬勃的，魯蘭。」

「對啊，正是這樣，」魯蘭叫道，「就稍微改善這麼一點。」

「在批評他以前，我們還應該看看同一隻手做的別的工作。這世界顯然是那畫家在沒有靈感的沉悶的日子裡，一時匆忙亂造起來的。」

「我曉得，魯蘭，可是我愈來愈覺得，我們不能夠根據這個世界來判斷上帝了。這世界不過是一張畫得不好的草稿罷了。如果你喜歡這畫家，面對他畫壞了的一張畫，又能怎樣呢？沒有什麼好批評的……你閉上了嘴。可是你有權利要求改善。」

黃昏飄落在曲折的鄉道上。初晚的星群刺破了厚層的鈷藍色之夜。魯蘭柔和而純真的眼光搜索著文生的面孔。「那你是認為，在這世界之外，還有其他的世界了，先生？」

「我不曉得，魯蘭。自從我對自己的畫發生興趣以來，我就不再思索那種東西了。可是

482

這種人生似乎真殘缺，對嗎？有時候，我認為傷寒和肺病是把我們從一個世界的交通工具，正如在現世，火車和馬車是把我們從一個地方送到另一個地方的交通工具一樣。」

「啊，你想得好遠，你們這些藝術家。」

「魯蘭，你肯幫我的忙嗎？讓我畫你的像吧。阿羅的居民都不肯給我畫。」

「那是我的光榮，先生。可是你為什麼要畫我呢？我只是一個醜漢。」

「如果真有上帝，魯蘭，我想他的鬍子和眼睛應該像你一樣。」

「你開我的玩笑，先生！」

「恰恰相反，我是說正經話。」

「明晚來我家吃晚飯好嗎？我們只有粗菜，可是歡迎你來。」

魯蘭太太是一個農家婦女，她使文生有點想起丹尼斯太太。桌上鋪著紅白相交的方格桌布，擺著些許煨馬鈴薯，家製麵包和一瓶酸酒。飯後文生為魯蘭太太畫像，邊畫邊和魯蘭閒談。

「大革命的時候，我是共和黨，」魯蘭說，「可是如今我覺得，我們什麼也沒有得到。不管我們的元首是國王還是部長，我們這些窮人跟以前還是一樣窮。以前我還以為，只要我們改成了共和國，大家就一切平均分享呢。」

「啊，不是的，魯蘭。」

「我這一輩子都不明白，先生，為什麼一個人要比另一個人有錢，為什麼一個人要努力工作，而他的鄰居卻閒坐在一邊。也許我太無知，想不通。你想，先生，如果我進過學校的話，會比較了解嗎？」

文生立刻撞眼，看魯蘭是否意含嘲諷。可是他臉上仍是那種天真純樸的神態。

「會吧，我的朋友，」他說，「許多受過教育的人似乎都很能了解這種現狀。可是我和你同樣無知，我再也不能了解或者接受這種現狀。」

**■ 譯註**

1. Pierre et Jean，一名「畢爾和哲安」，有黎烈文先生的中譯本。

2. 高敢讀梵谷之畫而腹內蠢蠢欲動，魯蘭觀梵谷之畫而氣蟠胸臆，熟視梵谷之畫者莫不有此經驗。

# 黃屋

### ─ 5 ─

每晨他四點起身，步行三、四小時，走到自己中意的地點，便一直畫到天黑。順著荒僻的小路跋涉十或十二公里回鎮，並不是有趣的事情，可是他歡喜腋下那濕漉漉的油畫給他鼓舞的實感。

他在七天之內畫了七大幅油畫。到了週末，他幾乎累得半死。這一個夏天是燦爛的，可是他已畫得精疲力盡。猛烈的北風颳了起來，捲起漫天的塵土，撒白了樹林。文生只好靜下心來，他一睡便是十六小時。

他這一向的生活非常清苦，因為錢在星期四就已用盡，而西奧的來信和內附的五法郎，要到星期一中午才能寄到。這不怪西奧。除了補充全部的畫具，他仍舊每隔十天就寄來五十法郎。文生急於為自己的油畫裝框，定做的木框多得超過了預算。在這四天之中，他就靠二十三法郎過活。

他開始對自己的作品發生強烈的反感。他覺得自己的畫不配西奧給他的愛護。他想要賺回自己用掉的錢來，還給弟弟。他逐一檢視自己的油畫，責怪自己，這些畫根本值不得花那麼多錢。就算其中偶或出現一張差強人意的畫稿，他明白，要是向別人去買，還會便宜些。

一整個夏天，他的畫意潮湧不止。儘管他一直孤獨，卻無暇去思索或是感受。他一直前進，有如一座蒸氣機。可是現在他的腦汁竟像變了味的稀粥，偏偏沒有一個法郎可以買東西吃或者去找娜莎以自娛。他斷定，這個夏天凡他所畫的作品都非常、非常糟糕。

「隨便怎麼樣，」他自言自語道，「經我畫過的畫布，總比一張空白的畫布有價值。我的自負到此為止；那便是我畫畫的權利，我畫畫的理由。」

他自信，只要在阿羅住下去，他便能解放自己的個性。人生是短暫的，過得很快。是的，既然做了畫家，他還得畫下去。

「我這十根畫家的手指總算是柔順了，」他想，「雖然我這具殭屍就要崩潰。」

他開了一長列顏料的名單，寄給西奧。忽然間，他想起這張名單上的所有顏色都不在荷蘭畫家的調色板上，都不是莫夫，馬瑞斯，或者魏森布魯奇的作品裡所能找到的。阿羅已經使他完全掙脫了荷蘭的傳統。

星期一錢到了，他找到一個地方，可以花一塊法郎好好吃一頓。這是一個怪飯店，全

都灰沉沉的；地面是灰色的地瀝青，有如柏油馬路，牆上糊著灰紙，綠色的百葉窗經常垂下，門口掛著一塊綠色的大布簾子，遮斷塵土。一扇百葉窗裡射進來一條極為狹窄而強烈的陽光。

他休息了一個多星期後，便決定要畫幾幅夜景。他畫下那灰色的飯店，和店內顧客正在用膳而女侍往來疾走的情景。他描畫自拉馬丁廣場所見，綴滿了千萬顆普羅汪斯的星星，厚而暖的淡藍色的夜空。他走去空曠的大路上，描畫月光下的柏樹。他又畫下那幅「夜之酒店」（Café de Nuit）：這家酒店通宵營業，讓無錢投宿或是醉到無法扶去住處的浪子們在此過夜。①

有一夜他畫那酒店的外景，第二夜又畫內景。他試用紅綠兩色來表現人性可怕的情慾。他用血紅和深黃描繪店的內景，居中的彈子桌則作綠色，又加上四盞射出橙綠光輝的檸檬黃的掛燈。熟睡的市井小流氓的身影，處處是互相牴觸、互相對照的最不諧和的紅色和綠色。他嘗試要表現的觀念是：酒店是使人墮落，發狂或犯罪的地方。

阿羅的居民發現他們的紅頭瘋子整夜在街上繪畫而白天睡覺，感到十分有趣。文生的怪行，他們永遠看之不厭。

到了下月初一，旅店老闆不但將他的房租加價，還決定向文生收取他在小室藏畫的每日貯藏費。文生本來就討厭這家旅館，老闆的貪婪無度更使他憤怒。上次他去吃飯的那家灰飯店，他是滿意的，可是他的錢每十天之中只夠他去光顧兩三天。冬日將至，他沒有畫室可以工作，旅館的房間又沉悶難堪。被逼在廉價飯店裡吃的食物，又使他倒盡胃口。

他必須找尋永久的住處和畫室。

一天晚上，他正和老魯蘭走過拉馬丁廣場，忽然發現離他旅館一石之投的一座黃屋上

面，貼有「招租」的廣告。那黃屋有兩個邊房，中間還有一個院子，正對著廣場和山上的市區。文生停步，向它熱切地注視。

「可惜太大了，」他對魯蘭說。「我倒歡喜租這樣的屋子。」

「不必租整個屋子嘛，先生。譬如說，光租右邊的廂房。」

「真的！你看它有好多房間？不曉得貴不貴？」

「我猜，大概有三、四個房間。租錢很低，還不到旅館的一半。只要你高興，明天我吃中飯的時候可以來陪你看房子，也許我能幫你討到好價錢。」

第二天上午，文生興奮得在拉馬丁廣場走來走去，從四面打量那黃屋，別的事情都不做了。它建築堅固，陽光充足。走近些去觀察，文生才發現黃屋有兩個分開的入口，左邊的廂房已經有人居住。

吃過中飯，魯蘭便來找他。兩人同入黃屋的右廂房。屋內有一條過道通到一個大房間，還有一間較小的房間可通。牆壁經過粉刷，大廳和通向二樓的扶梯都鋪有整潔的紅磚。樓上還有一間附有內室的大房間。地板上鋪著磨洗過的紅磚，粉刷的牆頭映著燦潔的陽光。

魯蘭已經寫過一封短簡給房東，此刻他正在樓上的房間等候兩人。他和魯蘭用急促的普羅汪斯方言談了片刻，文生懂得很有限。那郵差轉向文生。

「他一定要曉得你住多久。」

「跟他說，不一定。」

「你同意至少租六個月嗎？」

「哦！同意！同意！」

「那麼，他說，他願意租給你，十五個法郎一個月。」

十五個法郎！就租這整座房子！只及他旅館房錢的三分之一。甚至比他在海牙的畫室還要便宜。十五法郎的月租，就有個長久的家。他趕快從口袋裡掏出錢來。

「諾！趕快！給他吧。這房子是租定了。」

「他要曉得你什麼時候搬進來。」魯蘭說。

「今天。馬上搬。」

「但是，先生，你沒有家具嘛。怎麼能搬進來呢？」

「我可以買一張床墊和一張椅子。魯蘭，你不曉得住在倒楣的旅館裡是什麼味道。我馬上要這個地方！」

「隨你的便，先生。」

房東離去。魯蘭也回去上班。文生從一室走到另一室，又在樓梯上走上走下，一遍又一遍地巡視他王國的每一吋土地。西奧的五十法郎昨天剛剛寄到；他袋裡還有三十法郎的光景。他衝了出去，買了一張便宜的床墊和一張椅子，搬到黃屋裡來。他決定把樓下的房間用來做臥室，樓上的那間做畫室，他把墊子鋪在紅磚地上，把椅子搬上畫室裡，然後回去旅館算帳。

旅館老闆找一個脆弱的理由，在文生的帳單上加了四十法郎。他拒絕讓文生在付帳以前把油畫取走。文生逼得去警務法庭取出油畫，就算如此，也得將捏造的帳目還清一半。近晚的時候，也找到一個商人，願意賒給他一個小煤氣爐子，兩個罐子，和一盞煤油燈。文生僅餘三個法郎。他買了咖啡，麵包，馬鈴薯，和一點燒湯的肉。結果他一分錢也沒剩。到了家裡，他在樓下套間裡佈置了一個廚房。

黑夜蓋住了拉馬丁廣場和黃屋，文生便在小爐子上煮他的湯和咖啡。沒有桌子，他便在床墊上鋪一張紙，擺好晚餐，交腿坐在地板上吃飯。他忘記了買一副刀叉，只好用畫筆的木柄去罐裡夾肉片和馬鈴薯。兩樣菜都有點顏料的味道。

吃過飯，他提著煤油燈，爬上紅磚樓梯到二樓去。室內空虛而寂寞，只有那僵硬的畫架倚立在月光照耀的窗前。後面則是拉馬丁廣場昏黑的花園。

他在墊子上睡下。次日醒來，他推開窗，望見綠色的花園，初升的朝陽，和蜿蜒入城的大路。他巡視整潔的紅磚地板，白淨無瑕的粉牆，和寬敞的房間。他煮了一杯咖啡，走來走去，一邊就著罐子喝，一邊計劃如何佈置房子，壁上要掛什麼畫，在自己真正的家裡如何消磨快樂的時光。

第二天，他收到好友高敢的來信，說他現在貧病交加，正被困在布列塔尼②蓬大望的一家簡陋不堪的酒店裡。「我無法離開這個鬼地方，」高敢在信上寫道，「因為我無法還帳，而店主又將我全部的油畫鎖了起來，在一切為害人類的痛苦裡面，沒有一樣東西比欠錢更使我憤怒，可是我覺得自己偏偏注定一輩子討飯。」

文生不禁想起塵世的畫家，失意，患病，貧困，受同胞的冷落和嘲笑，挨餓受苦而死。為什麼？他們犯了什麼罪？他們有什麼嚴重的過失，要淪為浪子和化外之民呢？這種苦難的靈魂怎麼畫得出好作品來呢？未來的畫家——啊，他該是空前的色彩畫家和男子。

他不需要再住在不堪的酒店裡，去光顧黑人的妓院了。

可憐的高敢，在布列塔尼的什麼爛洞裡發霉，病得不能工作，沒有朋友幫忙，袋裡沒有一塊法郎買像樣的食物或是看醫生。文生認為他是一個大畫家，一個偉人。如果高敢竟要死去，如果高敢竟然被逼放棄了他的工作，那真是藝壇的一大悲劇。

文生把信塞進了袋裡，走出黃屋，順著隆河堤前行。碼頭上泊著一艘滿載煤炭的小船。剛下過陣雨，從上面看下去，船上一片閃爍，還濕漉漉的。河水白中帶黃，反映著珠灰色的雲影。天空淡紫，西方橫延橙黃色的條紋，鎮市則作紫色。船上有幾個穿著污穢的藍白相間衣服的工人走來走去，運貨上岸。

這純粹是北齋的畫面。它使文生憶起了巴黎，憶起了老唐基店裡的日本版畫⋯⋯憶起了高敬，他最最心愛的朋友。

他立刻知道自己該怎麼做了。黃屋寬大，可容兩人居住。兩人都可以有自己的臥室和畫室。如果他們自己煮飯，自己磨顏料，再用錢儉省的話，兩人真可以靠他每月的一百五十法郎過日子。房租照舊，伙食也很便宜。重新有一個朋友，有一個語言相通而又了解自己本行的畫友，該有多妙。高敬會教他多少繪畫的趣事啊。

他一直沒有想到，自己在阿羅寂寞得多徹底。就算他們沒法靠文生的一百五十法郎過活，也許西奧能多寄五十法郎來，換取高敬每月的一張油畫吧。

對了！對了！他一定要高敬來阿羅和他同住。普羅汪斯的烈日會曬好他的病軀，正如它已經曬好文生一樣。不久他們就會有一個充滿生氣的畫室。他們的畫室該是法國南部第一個畫室。他們要繼承戴拉庫瓦和蒙提且里的遺風。他們要把油畫沉浸在陽光和色彩之中，要喚醒全世界來欣賞騷動的自然。

他必須解救高敬！

文生轉過身去，開始犬式的慢跑，一路奔回拉馬丁廣場。他衝入黃屋，躍上了紅磚樓梯，便開始興奮地計劃如何分配房間。

「保羅③和我在樓上各有一間臥室。樓下的房間我們可以用來做畫室。我可以去買床，

床墊，被褥，和桌椅，我們可以有一個真正的家。我可以畫盛開的向日葵和果園來裝飾整個屋子。」

「哦！保羅，保羅，重新跟你在一起，該多好啊！」

■ 譯註
1. 普羅汪斯所見的星子特別亮而大，作家多德，Alphonse Daudet，曾描寫之。
2. Brittany，法國西北部。
3. 高敢之名，本章要屢次出現的。

## 瑪雅

─ 6 ─

事情不如他盼望的那麼容易。西奧倒是願意每月多加五十法郎，換取高敢的一幅油畫，可是火車票錢卻非西奧或高敢所能負擔。高敢病得太厲害，無法走動，負債太多，無法離開蓬大望，而又心灰意冷，對什麼計劃都提不起勁。於是阿羅、巴黎和蓬大望之間，信件交馳，既快且密。

如今文生深愛起他的黃屋來了。他用西奧的來款買了一張桌子和一個衣櫃。

「到今年年底，」他寫信給西奧，「我就變了一個人了。可是別以為我就要離開此地。絕對不會。我準備在阿羅度我餘生。我要做南方的畫家。你不妨認為你在阿羅有一間村舍。我急於要把它全部佈置妥當，讓你時常來這兒度假。」

他將日常生活的必需儘量儉省，而將餘款全部耗於黃屋之間作個選擇。他該買肉來做飯呢，還是該買那隻馬佐里卡陶瓶呢？他該買一雙新鞋呢？還是買那條綠被來鋪高敢的床呢？他該為自己的新作定做一個松木框子呢，還是該買那些燈心草墊底的椅子呢？

結果總是黃屋佔先。

黃屋給他一種安詳感，因為他是為確保未來而努力。他流浪得過久了，東奔西馳，莫名其妙。可是現在他再也不搬家了。他去世後，另一位畫家會找到永不休止的關懷。他現在是在創立一座永久的畫室，讓世世代代的畫家用來表現並寫照南方。他念念不忘，要為黃屋作畫裝飾，如此，往日他毫無成績的時候花在他身上的金錢，才不白費。

他以更新的熱忱投入自己的工作。他知道，久久注視一幅東西，能使自己成熟，了解更深。他登臨蒙馬茹山五十次，熟視山底的田野。北風逼得他難將自己的筆觸和感情交匯在一起，因為他面前的畫架在風中猛烈搖晃。他從清早七時畫到晚上六時，毫不動彈。一天一張畫！

「明天是個大熱天，」一個深秋的晚上，魯蘭說道。兩人正在拉馬丁酒店裡坐飲啤酒。

「以後便是冬天了。」

「阿羅的冬天怎麼樣？」文生問道。

「壞極了。多雨，狂風，奇寒。不過這裡的冬天很短，只有兩個月。」

「原來明天是最後的一個晴天了。那我可曉得我要畫的是哪個地點。想想看，有一座秋天的林園，魯蘭，裡面有兩棵柏樹，瓶綠色，瓶形，還有三棵小栗樹，長著黃色的樹葉。還有一棵小水柏，長著淡檸檬黃的葉子和青紫色的樹幹，還有兩小叢矮樹，血紅色，長著猩紅深紫的葉子。此外，還有一片沙草和一角藍空。」

「啊，先生，聽你描寫景色，我才發現我這一輩子都沒有睜過眼睛。」

次晨，文生日出即起。他興高采烈；用剪刀修好亂鬚，又將阿羅的太陽尚未曬脫的稀髮梳個平伏，穿上他僅有的全套衣服，又戴上他從巴黎帶來的兔毛帽子，作為告別夏陽的特別依戀的姿態。

魯蘭的預測靈驗了。旭日湧出，一隻熱騰騰、黃橙橙的火球。兔毛帽子沒有鴨舌前簷，烈日便逼視著他的眼睛。他興高采烈，用剪刀修好亂鬚，離阿羅有兩小時的行程。它斜倚在一座小山坡上。文生把畫架插定在園後偏向一邊的田畦裡。這時雖然尚在清晨，太陽已經炙熱了他的頭頂，把他久已看慣的那種跳動的火網撒開在他眼前。

他仔細打量眼前的景物，分析好色彩的組合，在心裡打好了圖樣。等到他確信自己已經把握住景色時，他便浸軟畫筆，扭開顏料管蓋子，再把用以塗抹濃彩的小刀擦淨。他再度瞥視那果園，將意象虛印在面前的空畫布上，把顏料在調色板上和好，又舉起畫筆。

「就這麼急著開始嗎，文生？」一個聲音在他背後問道。

文生霍地轉過身去。

「還早呢，親愛的。你有足足一整天可以工作呢！」

文生十分驚奇地張嘴望著那女人。她年輕，可是並非孩子。她的眼睛藍得像阿羅鈷藍

色的夜空，她背後洶如波浪的密髮，像陽光一樣檸檬黃。她的面容甚至比凱伊的還要秀氣，卻含有南方香軟的成熟。她的皮膚是曬成的金黃色，微笑的雙唇間，她的牙齒白得像血紅的葛藤中露出的夾竹桃。她穿著一件潔白的緊身長袍，只在腰間別一枚方形的銀釦，她腳上穿了一雙樸素的便鞋。她的身材結實而壯健，卻順著觀者的目光向下流瀉，線條單純而豐滿。

「我離開你這麼久了，文生。」她說。

她站到文生和畫架的中間，靠在空白的畫布上，遮沒了果園的景色。朝暾映上了她那檸檬黃的柔髮，激起一陣陣的光波，瀉下她的背後。她朝他微笑，笑得這麼衷心，這麼親熱，他逼得舉手遮目，看自己是否忽然生了病，或是在做夢。

「你不會了解的，我的好孩子，」那女人說。「本來，我這麼久都沒有出現，你怎麼會了解呢？」

「你是誰？」

「我是你的朋友，文生，你在世界上最好的朋友。」

「你怎麼知道我的名字呢？我從來沒有見過你。」

「啊，不錯，可是，我卻見過你很多、很多次。」

「你叫什麼名字？」

「瑪雅。」

「就這樣嗎？就叫瑪雅。」

「對你來說，文生，就叫瑪雅。」

「你為什麼跟我到野外來呢？」

494

「和我追隨你跑遍歐洲是一樣的原因……只為了要接近你。」

「你把我跟別人搞混了。我絕對不是你找的那個人。」

那女人把一隻清涼的白手放在他曬焦的紅髮上，輕輕將它向後撫平。她那清涼的手和

她那清涼、溫柔而低沉的聲音，好像綠色的深井裡流出來的使人清醒的涼水。

「世上只有一個文生‧梵谷。我絕對不會把他認錯。」

「你說你認識我有好久了呢？」

「八年了，文生。」

「哦，親愛的，還在……」

「……是啊，八年以前我還在……」

「你那時候就認識我嗎？」

「我第一次看見你，是在一個深秋的下午，你正坐在馬加斯坑前一個鏽鐵輪上……」

「……看那些礦工回家！」

「對了。我初次看見你，你正懶懶地坐在那兒。我正要走過去。你忽然從口袋裡抽出一個舊信封和一枝鉛筆，畫起畫來，我在背後看你畫些什麼。等我看到時……我就愛上了。」

「你愛上了？你就愛上了我嗎？」

「是的，文生，我親愛的好文生，愛上了你。」

「也許我那時還不怎麼難看。」

「不如你現在一半好看。」

「你的聲音……瑪雅……聽起來好怪。以前只有一次，有一個女人用這種聲音對我說話

……」

「⋯⋯瑪歌的聲音。她愛你，文生，和我一樣。」

「你曉得瑪歌？」

「我在布拉班特住了兩年。每天我都跟你去野外。我望著你在廚房後面的小屋裡畫畫。」

「我快樂，因為瑪歌愛你。」

「於是你就不再愛我了？」

她用清涼的指尖撫弄他的眼睛。

「啊，不，那時我還是愛你。自從第一天起，我從未停止愛你。」

「那你也不嫉妒瑪歌嗎？」

那女人微笑了。無限的憂鬱和同情掠過了她的面部。文生想起了孟德・達・科斯塔。

「不，我並不嫉妒瑪歌。她的愛情對你有益。可是你對凱伊的愛我不歡喜。它使你受傷。」

「我愛上修拉的時候，你認得我嗎？」

「那件事在我之前。」

「那時你是不會歡喜我的。」

「是啊！」

「那時我真傻。」

「有時候一個人是要開頭愚蠢，後來才會學乖的。」

「可是，我們在布拉班特的時候，你如果是愛我，為什麼不來找我呢？」

「你還沒有成熟，不能見我，文生。」

「而現在⋯⋯我成熟了嗎？」

「是啊！」

「你還愛我嗎？就連現在……今天……此刻？」

「現在……今天……此刻……永遠。」

「你怎麼會愛我呢？看諾，我的牙肉已經腐敗。我嘴裡每一顆牙齒都是假的。我頂上的頭髮都已經曬脫。我的眼睛紅得像害了梅毒。我的臉只剩下一把瘦骨。我醜。我是世界上最醜的男人。我的神經已經崩潰，我的肉體已經無能，我的內臟從頭到底都中了毒。你怎麼會愛上這麼一個殘缺的人呢？」

「坐下來好嗎，文生？」

文生在小凳上坐下。那女人跪倒在田裡的軟土上。

「不要這樣，」文生叫道。「你會把白袍弄髒的。讓我把外套墊在你下面吧。」

那女人用手極輕微地一按，阻止了他。「好幾次，我為了追隨你，都會弄髒了我的白袍，文生，可是它總會乾淨起來。」

她用壯健而白皙的手掌捧起他的下巴，又用指尖撫平他耳後那幾根曬焦了的頭髮。

「你並不醜，文生。你美，你把包裹著你靈魂的這可憐的身體蹧躂了，折磨了，可是你無法傷害你的靈魂，我愛的就是這個。當你用狂熱的苦工毀了你自己的時候，那個靈魂仍將長存……直到永遠。我對你的愛也和它長在。」

太陽在空中又上升了一個鐘頭。熱熱的陽光猛擊著文生和那女人。

「我帶你去涼快的地方吧。」文生說：「就在下面的路上有幾棵柏樹，你還是去樹蔭裡比較舒服。」

「我高興在這兒陪你。我不怕太陽。曬慣了。」

「你來阿羅很久了嗎？」

「我是從巴黎跟你來的。」

文生憤然躍起，踢翻了他的小凳。

「你是個騙子！你是別人派來故意作弄我的。一定是有人把我的過去告訴了你，給你錢，來騙我的。滾開。我再也不和你說話了！」

那女人用眼睛的笑意止住了他的盛怒。

「我不是騙子，親愛的。我是你生命中最真實的東西。你永遠沒法消滅我對你的愛。」

「那是謊話！你並不愛我。你是作弄我。讓我來拆穿你的騙局。」

他狂暴地把她抱住。她倒向他的懷裡。

「你要是不走開，不停止折磨我的話，我就要傷害你了！」

「傷害我吧！文生。你以前傷害過我的。受傷，原是愛情的一部分。」

「好極了，給你藥吃吧！」

他緊緊抱住她的肉體。他用嘴唇壓上她的嘴唇，用牙齒咬她，強吻她。

她張開柔軟而溫暖的嘴唇就他。讓他深深吮吸她甜蜜的嘴腔。她全身仰就著他，肌貼著肌，骨抵著骨，肉纏著肉，毫無保留地作最後的臣服。那女人伏在他身邊的地上，用一條手臂靠著他的大腿，把文生將她推開，跌向小凳。

自己的頭也枕在他腿上。他撫弄她那又長又密的檸檬黃色的秀髮。

「現在你總相信了吧？」她問道。

良久，文生才說，「你從我來後就在阿羅了。你曉不曉得『小鴿子』呢？」

「娜莎是一個乖孩子。」

498

「你反對嗎？」

「你是一個男人，文生，你需要女人。以前因為時機沒到，不能來找你獻出我自己，你只好能去哪兒就去哪兒。可是，現在……」

「現在？」

「你再也不必奔波了。永遠不必了。」

「你是說，你……？」

「當然，親愛的文生。我愛你。」

「你為什麼要愛我呢？女人向來看不起我的。」

「你不是生來戀愛的。你有別的工作要做。」

「工作？呸！我真傻。這幾百張油畫有什麼用處啊？誰要收藏它們？誰要買它們？誰願意勉強讚美我一句，說我已經了解了自然，或是已經畫出了自然之美？」

「總有一天全世界都會這麼說，文生。」

「總有一天，多美的夢啊。就像夢想，有一天我會變成一個健康的人，有一個住處，一個家庭，賣畫的錢足以維生。我已經畫了整整八年了。這麼久，就沒有一次有誰想要買我的一張畫。我真傻。」

「我曉得，可是傻是多麼光榮，等你死後，文生，全世界都會了解你想要表現的東西。今天你賣不到一百法郎的這些油畫，總有一天賣一百萬法郎。啊，你笑，可是我可以告訴你，這是真的。無論是阿姆斯特丹、海牙、巴黎、德勒斯登、慕尼克、柏林、莫斯科和紐約，美術館裡都會掛你的作品。你的作品將成為無價之寶，因為到那時再也買不到了。有人會為你的藝術寫書，以你的經歷為題材寫小說和劇本。只要有兩個愛好繪畫的人聚在一

起，就會把文生・梵谷的名字奉為神明。」

「如果我不是嘴唇還能嘗到你的嘴唇，我會以為自己是做夢或發瘋了呢？」

「來坐在我的身邊，文生。讓我握著你的手。」

太陽正當天頂。山腰和谷地都浴在硫黃般的黃霧裡。文生傍著那女人，臥在田畦裡面。整整的六個月了。除了娜莎和魯蘭，他一直無人可訴。他的心裡澎湃著千言萬語。那女人深深透視著他的眼睛，他開始說話了。他向她訴說愛修拉，和他在古伯做店員的日子。他向她訴說自己的奮鬥和失望，他對凱伊的愛情，和他嘗試和克麗絲丁共建的生活。他向她訴說繪畫的雄心，他曾經如何被人辱罵，如何受人打擊，向她訴說為何他寧願自己的素描粗獷，作品殘缺，色彩激動；把他要為繪畫和畫家們所做的一切，以及他肉體如何因疲倦和病困而崩潰的經過，全部向她訴說。

他愈說愈感興奮。言語從他的嘴裡湧出，好像顏料湧自他的鉛管。他全身劇動起來。他邊說邊用手、臂、和肩頭比舞，身子劇扭地在她面前走來走去。他的脈搏加速，血液熱騰，烈日曬得他大發狂熱的精力。

那女人靜靜地，一字不漏地聽下去。從她的眼色裡，他看出她是了解的。她把他要說的話全部吸收了進去，仍守在他面前，熱切地準備再聽下去，準備了解他，接受他無法藏在心裡而必一吐為快的一切。

他忽然停止。他興奮得渾身顫抖。他的眼睛和面孔通紅，他的四肢發抖。那女人拉他躺在身旁。

「吻我吧，文生。」她說。

他吻她的嘴唇。她的嘴唇不再是清涼。他們並肩躺在鬆脆的沃土裡。那女人吻他的眼

睛，耳朵，鼻孔，他傾斜的上唇，用她甜蜜而柔軟的舌頭舐潤他的口腔，又用指尖沿著他多毛的頸項和肩膀下撫摸，直到他腋窩敏感的神經末端。

她的吮吻激起他有生以來最難忍受的情慾。他每一吋的肉體都在發痛，肉體遲鈍的痛苦，不能單靠肉體來滿足的痛苦。以前就從來沒有一個女人，用愛情之吻向他獻身。他把她緊抱過來，覺得她熱烈的生命在柔軟的白衣下奔流。

「等一下。」她說。

她解開了腰邊的銀釦，把白衣扔開，她的裸體和面孔是一樣亮閃閃的金黃。它是童貞的，每一跳脈搏都是童貞的。他從未想到，女人的肉體竟能夠生得如此精巧，也從未想到，情慾竟能如此的純潔、美好而又劇烈。

「你在顫抖呢，」她說。「把我抱緊吧。不要顫抖，我的乖乖；我親愛的，親愛的乖乖。抱住我，隨你愛怎麼樣。」

太陽正滑下西邊的天空。大地因晝間強烈的曝曬而發燙。那氣息暗示著曾經種植過的一切，曾經生長過，被割過而再度死亡的一切。那氣息暗示著生命，生命豐富而強烈的氣息，恆在創造而又恆回歸初造時的本質。

文生的情慾一刻比一刻洶湧。他的每一根纖維都向內撞擊，向一個痛苦的焦點。那女人向他張開了兩臂，向他張開了她的溫暖，又接受他的所以為男性，容納整座火山的騷動，容納一刻一刻在摧毀他的神經，迸裂他肉體的全部氾濫的情慾，然後用輕柔的愛撫的波動引他到粉碎一切的創造之高潮。

他倦極，倒在她懷裡睡去。

醒來時，只有他一人。夕陽已經下山。適才他把汗污的臉頰貼在沃土上睡去，那一邊

已經結成一塊硬泥。地面已經微微轉涼，透出埋葬了的和蠕爬著的東西的氣味。他穿上外衣，戴上兔皮帽子。把畫架綁在背上，把畫布挾在腋下，然後踏上了昏暗的歸途。

回到黃屋，他把畫架和空畫布扔在臥室的床墊子上。他上街去飲一杯咖啡。他把手放在冷冷的石桌面上，以手支頤，把日間的情景回憶了一遍。

「瑪雅，」他喃喃自語道。「瑪雅。我以前在哪兒聽見過那名字嗎？它的意思是……它的意思是……我奇怪它是什麼意思？」

他喝了第二杯咖啡。一小時後，他走過拉馬丁廣場，回去黃屋。起了一陣冷風。空中有雨水的氣息。

剛才放下畫架，他懶得去點燃煤油燈。此刻他劃亮一根火柴，把燈放在桌上。鮮黃的火焰照亮了全室。他的目光被床墊子上的一片彩色吸引住了。他吃了一驚，走了過去，撿起他當天早上帶出去的畫布。

哪，在一片燦爛的光輝裡，他看到了自己的秋園風景；那兩棵瓶綠色的柏樹；三株長著菸草色和橙黃色葉子的小栗樹；長著淡檸檬黃的密葉和淡紫色樹幹的水松；長著猩紅紫色葉子的血紅色的矮叢樹；前景是一片沙草，頂上是一片藍而又藍的天空，和一團滾滾的硫黃般檸檬黃色的火球。

他立望此畫多時，他把它輕輕釘在牆上。然後他走回墊旁，交腿坐下，望著那幅油畫笑了起來。

「真好，」他大聲說道。「表現得真好。」

# 高敢來了

冬天來了。文生終日守在他那溫暖而愉人的畫室裡。西奧來信說，高敢曾去巴黎一天，心情惡劣，抵死反對阿羅之行。在文生的心目之中，這所黃屋不僅是兩個人的家，而是南部一切藝術的永久畫室。他擬定了精細的計劃，只等他和高敢把這屋子佈置得井井有條可以工作的時候，便要擴大他的住所。任何畫家只要願意住在那兒，都會受到歡迎；但必須按月寄贈西奧一幅油畫，作為報恩。一等西奧手頭存足了印象派的作品，他就可以離開古伯，在巴黎開一家「獨立畫店」。

文生在信中明白說定，要高敢做畫室的主任，管理所有在那兒工作的畫家。文生盡力省下每一個法郎，來佈置他的臥室。他將四壁塗成淡紫色。地板原是紅磚鋪成。他買來異常素淡的，微帶綠色的檸檬黃的床單和枕頭，猩紅色的被蓋，又將木床和椅子塗成新鮮牛油的色澤。他將梳妝臺塗成橙黃，面盆塗成藍色，房門塗成淡紫。他把自己的作品多張掛在牆上，扔掉百葉窗，然後把全室畫成油畫寄給西奧，讓他弟弟看看，他的房間有多麼安逸。他用自由的平面的淡色畫法畫成此圖，有如日本印畫。

高敢的臥室可就不同了。他不願意為畫室的主任買這麼廉價的家具。魯蘭太太再三對他說，他要買給高敢的那架胡桃木床，售價高達三百五十法郎，這筆數目是他無力籌齊的。但是他仍舊著手購買小件的家具來佈置那臥室，所以經常處於經濟枯竭的絕境。

沒有錢僱模特兒的時候，他便站在鏡前，一遍又一遍地畫自己的像。娜莎前來受畫；

魯蘭太太每週抽一個下午帶孩子們來；齊奴克斯太太，文生常去飲酒的那家酒店的老闆娘，也穿了阿羅女人的服裝給他描畫坐姿。他在一小時內便把人像刷上了畫布。背景是淡淡的檸檬黃色，臉是灰色，衣裳則黑中帶著原始的普魯士藍。他使她肘倚綠桌，坐在一張借來的橙色木扶手椅裡。

一個小臉、牛頸、虎目的蘇阿夫男孩，答應以低價給他描畫。文生為他畫了一張半身像，畫中人穿著琺瑯質小鍋那種藍色的藍制服，紮著一根淡淡的橙黃帶微紅的辮子，胸口還綴著兩顆淡檸檬黃的星星。青銅色的貓形頭上，戴著一頂淡紅的小帽，背後襯以綠色。結果是不相稱的色調作了粗獷的組合，異常峭厲、通俗、甚至於囂鬧，可是極合主題的氣質。

他接連幾個鐘頭坐在窗口，拿著鉛筆和畫紙，嘗試把握一種畫技，能寥寥數筆畫下有頭、有身、有腿、各部相稱的男人、女人、少年、馬、和狗的形狀。他將今年夏天完成的油畫臨摹了多張，因為他想，如果年內他能畫出五十幅特寫，每幅能賣二百法郎的話，則自己的飯飽酒醉，一若受之無愧，也不至於太不誠實了。

這個冬天，他學會了不少東西：普魯士藍是不能用來畫肉體的，否則便會形如木頭；他的色彩尚不如理想的那麼穩定；以南方為題材的油畫，最重要的因素便是對照，紅與綠，橙與藍，硫黃與淡紫的對照；他要在圖畫裡表現一種像音樂那麼令人快慰的東西；他希望在畫男人和女人時，能賦予一種神性，傳統繪畫用「靈光」（halo）來象徵這種神性，他則用自己著色的真實光輝和顫動；最後，他還發現，在能夠安貧的人看來，貧窮是永恆的。

梵谷家的一個伯伯死了，留給西奧一小筆遺產。既然文生這麼急於接高敢去同住，西

奧便決定撥一半的遺產，來佈置高敢臥室，並作高敢赴阿羅之用。文生樂了。他開始計劃黃屋的裝飾。他要在十二塊木板上畫阿羅燦爛的向日葵，藍色和黃色的交響曲。

即使奉送火車票的消息，似乎也不能鼓舞高敢。他寧可在蓬大望鬼混，究竟為什麼，文生始終不了解，文生急於完成佈置，把畫室準備妥當，等主任光臨。

春天來了。黃屋後院的一排夾竹桃樹發了瘋，開得如癡如狂，簡直像害了脊髓癆一樣。樹上綴滿了鮮花，也有一簇簇的殘朵；那種鮮綠勃然噴出，無時稍減，顯然是噴之不竭的。

文生重新背起畫架，深入鄉間，去尋找向日葵來畫在那十二面牆板上面。犁過的泥土色澤柔潤，有如一雙木鞋的顏色，藍如毋忘我花的天空，綴著朵朵白雲。有些向日葵是他在日出時就地寫生，一氣呵成。有些則採回家去，插在綠瓶裡面來描畫。

他把屋子的外表又漆上了一層鮮黃，使拉馬丁廣場的居民大感有趣。

等他完成了裝飾黃屋的工作，夏天也到了。隨之而來的，是沸騰的驕陽，疾掃的北風，逐漸騷動的大氣，受苦、歷難、倉皇的四野，以及砌在山邊的石城。

他到阿羅，天還沒亮，便在一家通宵營業的小酒店裡坐等日出。酒店老闆向他熟視，叫了起來，「你原來是那個朋友！我認得你。」

「你說什麼？」

「梵谷先生把你送給他的畫像拿給我看過。真像你，先生。」

他們的相見是喧囂而熱烈的。文生帶高敢參觀全屋，幫他出清提包，又詢問巴黎的近聞。兩人興奮地談了好幾個鐘頭。

「你今天準備畫畫嗎，高敢？」

「你以為我是個卡洛勒斯・杜朗①，能夠一下火車，抓起調色板，馬上就跟你畫一幅陽光的印象嗎？」

「我問問罷了。」

「那就不要瞎問。」

「我也休一天假好了。來吧，我帶你去參觀全鎮。」

他帶高敢上山去，穿過浴於烈日中的市府廣場，沿著鎮後的市場大路前行。蘇阿夫兵正在營外的操場上操練，他們的紅纓帽在陽光下燃燒。文生帶路，穿過古羅馬市場前面的小公園。阿羅的女人們正在裡面散步，吸取早晨的空氣。文生一直向高敢鼓吹，說阿羅的女人有多美妙。

「你覺得阿羅的女人怎麼樣，高敢？」他問。

「我看到她們，汗毛都不動一根。」

「看她們肉體的色調，小子，別注意輪廓嘛。你看，陽光對她們膚色的影響。」

「此地的妓院怎麼樣，文生？」

「只有給蘇阿夫兵逛的五法郎的去處。」

兩人回到黃屋，擬定一套生活守則。他們在廚房的牆上釘了一隻木箱，放進一半的錢——菸錢若干，臨時費用若干，當然還包括租金。他們在箱上置備一張紙條和一枝鉛筆，每取一個法郎，都得記下。他們把餘錢放在另一隻箱內，分成四份，作為每週伙食之用。

「你是個好廚子，對嗎？高敢？」

「可說是第一流。我做過水手。」

506

「那麼以後你來做飯。不過今晚我來做湯，表示歡迎。」

當晚他端上湯來，高敢簡直不能下嚥。

「我想像不出，文生，你怎麼會調得這麼一團糟的。正如你畫上調的色彩吧，我敢說。」

「我的好朋友，你還在新印象主義的泥沼裡掙扎呢。你不如放棄現在的手法吧。它和你的性情格格不入。」

文生推開了他的湯碗。

「我畫裡的色彩怎麼不好呢？」

「你一眼就看出來了，呃？真不愧是個批評家。」

「好，你自己看吧。你又不是瞎子，對嗎？那些窮凶極惡的黃色，舉個例吧；簡直亂七八糟。」

文生向牆上那些向日葵畫板仰瞥了一眼。

「你對我的向日葵只有這一句話好說嗎？」

「何止，我的好朋友，我要批評的東西多著呢。」

「舉個例吧？」

「舉個例吧，你的和色；可說單調而零碎。」

「瞎說八道！」

「哦，坐下來，文生。別做出像要謀殺我的樣子吧。我的年紀比你大得多，也比你成熟。你還在嘗試發現自己。好好聽我的話，我會給你一點有益的教訓。」

「我很抱歉，保羅。我真希望你能幫我的忙。」

「那首先你該把腦子裡的垃圾統統掃出去。你整天就胡說八道，講什麼梅梭尼葉和蒙提且里。這兩個傢伙都毫無價值。你如果老是欣賞那種作品，就永遠自己畫不出一張好畫。」

「蒙提且里是一個大畫家。他對於顏色的了解，勝過當時的任何畫家。」

「他是個醉酒的白癡，如此而已。」

文生一躍而起，怒視著對桌的高敢。他的湯碗跌在紅磚地上，打得粉碎。

「不准你這樣侮辱『蒙公』！我愛他，簡直像愛自己的弟弟！說他是酒鬼，說他神經錯亂，這一切胡說都是惡意中傷。天下沒有一個醉漢畫得出像蒙提且里那種作品。調和六種基本色彩的心靈勞動，絕對的緊張和意匠經營，短短的半小時內還有成百的事情要考慮，這一切都需要健全的頭腦。清醒的頭腦。如果你也人云亦云那麼說『蒙公』的閒話，那你就像最初造謠的那個死女人一樣可惡。」

「嘖嘖嘖嘖，我的高帽子！」

文生猛地跳了回去，像是臉上澆了一杯冷水。他的話和強烈的情感梗塞在心頭。他想要抑止盛怒，可是不能。他走回自己的臥室，隨手把門猛然關上。

■ 譯註

1. Carolus-Duran，十九世紀法國畫家。

508

# 怪聲與狂怒

翌晨，爭吵之事已被忘記。兩人一起喝過咖啡，便分途去尋找各自的畫面。當晚文生回來，被他自己所謂的「六種主色的調和」累得半死，他發現高敢已經在那小煤氣爐上準備晚飯。兩人靜靜地談了片刻；不久又轉入了他們唯一熱切關心的話題：畫家和繪畫。

於是爭端又起。

高敢讚賞的畫家，偏偏文生看不起。文生的偶像卻是高敢的厭物。兩人對於本行的一切技法都意見相左。別的什麼題目，他們也許能夠用安靜而友善的態度來討論，可是藝術對他們等於是生命的營養。他們為自己的觀點而戰鬥，直到最後的一滴精力。高敢那野獸般的精力倍於文生，可是文生那種衝勁卻使兩人勢均力敵。

即使在討論意見相近的問題時，他們的辯論也是異常激動的。話從他們嘴裡直衝出來，他們的頭腦卻像發射完電流的電池一樣疲倦。

「你絕對做不了藝術家，文生，」高敢宣佈道，「除非你能先觀察自然，回到畫室，然後冷靜地作畫。」

「我可不要冷靜地畫，你這白癡。我要在熱血奔騰的時候畫！這就是我來阿羅的原因。」

「你畫的這一套，無非是奴隸一般的摹仿自然。你必須學習即興作畫。」

「即興作畫！我的天！」

「還有呢：聽聽塞拉的意見對你是有益的。繪畫是抽象的，我的孩子。畫裡可沒有地方容納你要說的故事，要傳的道理。」

「我傳道說教嗎？你神經啊！」

「如果你要說教，文生，回去當牧師好了。繪畫只是色彩，線條，形狀；更無其他。藝術家只能表現自然裡的裝飾成分，可是到此就為止。」

「裝飾的藝術。」文生噴氣道。「如果這是你觀察自然的全部心得，我勸你還是回股票交易所去。」

「果真如此，我會每個星期天的上午去聽你傳道。你從自然又得到什麼呢，旅長？」

「我得到動作，高敢，和生命的旋律。」

「喂，又說岔了。」

「當我畫太陽，我要使別人覺得它是以極大的速度在旋轉，同時還射出強力的光輝和熱浪。當我畫一片稻田，我要別人感覺稻草的原子是在向外衝突，向最後的成熟破體而出。當我畫一隻蘋果，我要別人感覺那果汁正擠向果皮，而中心的果核正向外掙扎，衝向成熟！」

「文生，我告訴你多少次了，一個畫家不應該有理論。」

「拿這座葡萄園的風景來說吧，高敢。看哪！那些葡萄就像要迸裂，直射到你眼裡來。我要使別人感覺到曾經有幾百萬噸的澗水瀉過它的兩腰。我要畫一個人像，就要使大家感覺到那個人的整個生命之流，感覺到他所見，所做，所遭受的一切！」

「你在說些什麼鬼話？」

「就是說這個，高敢。迸自麥田裡的小麥，瀉下澗谷的流水，葡萄的汁液，和流經一個

510

人的生命，都是一體，都是一物。生命唯一的和諧便是節奏的和諧。我們大家都隨著它跳動的一種節奏；人、蘋果、澗谷、耕地、麥田中的推車、房屋、馬，和太陽，都如此。你生命的質料，高敢，也許明天便會貫穿一粒葡萄，因為你和一粒葡萄原是一體。當我畫一位農夫在田裡工作，我要別人感覺那農夫的生命正向下流入泥土，和玉蜀黍一樣，而泥土的生命正向上流入那太陽。我要他們感覺太陽的生命流入農夫，流入田野、麥、犁、和馬，正如它們的生命也都流回那太陽。你必須先感覺到世上一切東西都賴以運行的無所不在的節奏，才會了解生命。只有這個才是上帝。」

「旅長，」高敢說，「你說得有理。」

文生正在感覺的高潮，因白熱的興奮而顫抖。高敢的話打在他身上，有如當面一掌。他癡癡地張大著嘴站在那兒。

「你這到底是什麼意思，『旅長，你說得有理』？」

「那就是說，我認為現在可以去酒店喝一杯苦艾酒了。」

到了第二星期的末尾，高敢。「今晚我們去試試你那家妓院吧，也許我找得到一個胖胖的好姑娘。」

「別去惹娜莎，她是我的姑娘。」

兩人走上了石巷的迷魂陣，進入那家「有牌照的妓院」。娜莎聽到文生的聲音，便奔過了聽堂通道，投入文生的懷裡。文生把高敢介紹給路易。

「高敢先生，」路易說，「你是一位藝術家。我去年在巴黎買的兩張新畫，也許你願意給我一點高見。」

「願意效勞。你在哪一家買的呢？」

「在歌劇院廣場的古伯畫店買的，都掛在前面的客廳裡。請進吧，先生？」

娜莎把文生帶到左邊的房內，推他在桌邊的一張椅上坐下，便坐上他的膝頭。

「我來這兒六個月了，」文生不平道，「路易就從來沒有拿他的畫來請教我。」

「他不當你做畫家呢，紅頭瘋子。」

「也許他是對的。」

「你不再愛我了。」娜莎氣鼓鼓地說。

「你為什麼要這樣想呢，鴿子？」

「你有好幾個星期不來看我了。」

「那是因為這一向忙著為朋友佈置房子嘛。」

「那你是愛我的了，就算你沒有來？」

「就在我沒來的時候，也愛你。」

她戲捻他那小圓耳朵，逐一親吻它們。

「只為了證明你愛我，紅頭瘋子，你願意把這對滑稽的小耳朵送給我嗎？你答應過要送我的。」

「只要你拿得下來，就送你。」

「哦，紅頭瘋子，倒好像是給縫上去的，跟我那洋娃娃的耳朵一樣。」

廳堂對面的房間傳來一聲吶喊，有人在尖叫，也分不出究竟是笑喊，還是呼痛。文生推下膝頭的娜莎，奔過大廳，衝進了客廳。

高敢正彎腰坐在地上，喘不過氣來，淚水滿臉淌著。路易手裡提著燈，愕然俯視著他。文生俯身在高敢身邊，搖撼他。

512

「保羅，保羅，怎麼啦？」

高敢想說話，卻說不出來。過了一會他才喘息著，「文生……終於……我們算出了這口氣……看……看……看牆上……那兩張畫……路易從古伯買來……裝飾他妓院的客廳。

他搖搖晃晃地站了起來，走向前門。

## 兩張都是布格羅的東西。①

「等一下，」文生追上去喊道。「你去哪兒呀？」

「去電報局。我要把這消息馬上拍給巴地尼約俱樂部。」

夏季挾眩目的酷熱以俱來，四郊掀起了色彩的暴動。那一片綠、藍、黃、紅，強烈得駭人眼目。驕陽觸及的一切，都直燃到內心。隆河的谷地一波接一波洶湧著汪洋熱浪。烈日曬壞兩位畫家，射傷他們，將他們打成一團生命的肉漿，吸乾了他們的抵抗力。北風揚起，鞭打他們的身體，抽撻他們的神經，猛撼他們頸上的頭顱，直撼到他們以為自己的頭顱行將迸裂或撼脫。可是每天早晨，兩人都日出而出，直畫到夜色的嘯藍加深了白晝的嘯藍。

一個是座不折不扣的火山，一個內裡也在沸騰，文生和高敢之間正醞釀著一場劇鬥。到了夜裡，兩人累得無法入睡，卻又緊張得無法靜坐，便把精力向對方身上發洩。錢將用盡，又無法消遣，兩人便互相折磨，來發洩悶在心頭的激情。高敢愛把文生鞭策到盛怒的狀態，樂之不疲，而每當文生激動至於高潮，便當面嘲弄他，「旅長，你有理！」

「文生，怪不得你不會畫畫。看這間亂七八糟的畫室，看你這零亂的顏料匣子。我的天，如果你的荷蘭頭腦不是這麼熱中於多德和蒙提且里，也許你還可以把它清理一下，使你的生活有一點條理。」

「這跟你無關，高敢。這是我的畫室，你自己的畫室愛怎麼處理隨你。」

「既然談到這個問題，我不妨告訴你，你的頭腦跟你的顏料匣子一樣混亂。歐洲每一個設計郵票的畫家，你都佩服，反而看不出戴嘉……」

「戴嘉！他畫過什麼東西，配跟米勒相提並論？」

「米勒！那個傷感主義者！那個……」

文生一向當米勒是自己的老師和精神上的父親，如今米勒受此奇辱，文生不禁狂怒。他怒逐高敢，從一間房追到另一間房。高敢逃竄。黃屋狹小。文生對他咆哮，爭論，逼在他結實的臉前揮舞拳頭。直到熱帶鬱悶的深夜，他們一直不放棄你來我往的鬥爭。

兩人都著魔似地工作，嘗試把握住達到成熟點的自身和自然。日復一日，他們和自己燃燒的調色板戰鬥，夜以繼夜，還要對付彼此囂張的自我。即使他們不是在劇吵，那種友善的辯論也是火爆的，簡直不可能入睡。西奧寄了錢來，他們立刻花在於酒上面。天氣熱得不能吃飯。他們以為苦艾酒能夠定神，其實只有使他們更加激動。

險惡而橫抽的北風颳了起來，兩人被逼守在屋裡。高敢無法工作，便折磨文生，使他經常陷於沸騰狀態，以遣長日。他從未見過誰為了單純的觀念會變得這麼劇烈。

文生是高敢唯一的消遣品，他儘量用來取樂。

「你還是安靜一下吧，文生。」北風颳到第五天時，他道。他挑逗他的朋友，直到黃屋裡面的風暴使外面那咆哮的北風顯得像柔和的微風。

「那麼你自己呢，高敢？」

「不巧的是，文生，曾經有幾個人常和我在一起，又歡喜和我討論東西，結果都發了瘋。」

514

「你這是在威脅我嗎？」

「不，我是警告你罷了。」

「那這個警告給你自己吧。」

「好極了，如果出了什麼事，可別怪我。」

「哦，保羅，保羅，別再這麼吵鬧不休，我知道你畫得比我好。我知道你能教我許多東西，可是我不准你瞧不起人，聽見沒有？我已經苦了整整九年，基督在上，總算能用這短命的顏料來表現一點東西了！現在承認吧，對不對？說吧！高敢。」

「旅長，你有理！」

文生想起了巴黎的那位記者。

「究竟會發生什麼呢？」他自問道。「地震呢，還是革命？」

儘管如此，他仍然光著頭在野外作畫。他需要那白熱眩目的暑氣來溶化他心中可怖的情緒。他的頭腦是一座燃燒的坩鍋，煉成了一張又一張的紅熱的油畫。

他愈多畫一張作品，愈敏銳地感到，他整整九年的苦工正會合在短短的這幾個全盛的星期，使他在一剎那間成為十全十美的藝術家。他已經遠遠超過去年夏天的成就。這麼充分地表現自然的本質和他自身的本質的作品，以後他再也畫不出來了。

他從清晨四點畫起，直到黑夜偷走了他眼前的景色。每天他創造兩幅，有時甚至三幅

北風平息，阿羅的居民又敢上街了。灼熱的太陽又回來了，無法忍受的狂熱籠罩著阿羅城，警察需要應付暴行的案件。眾人四處走動，眼中含著燃燒的亢奮。沒有人笑，沒有人說話，石頭的屋頂在烈日下沸騰。拉馬丁廣場上有人打架，刀光閃閃。空中嗅得到災禍的氣息，阿羅的情緒憋得無法再忍受下去了，隆河的谷地轉眼就要炸成百萬塊碎片。

完整的作品。他每完成一張痙攣的嘔心之作，就等於吐出了一年的生命之血。他再也不關心自己能在塵世多久了，只關心他如何利用這餘生。在他看來，時間，應該用他傾吐出來的作品來衡量，不能用日曆飄零的頁數來計算。

他意識到自己的藝術已經登峰造極；這正是他生命的高潮，正是他多年來爭取的一刹那。他不知道這會維持多久。他只知道自己必須畫下去，畫更多的……更多，更多的作品。他生命的這一陣高潮，永恆的這一微點，必須把握、維持、發揚，直到他畫盡自己靈魂中成長的所有作品。

兩人整天爭執，整夜爭執，完全不睡，吃得也很少，用陽光、色彩、亢奮、菸草和苦艾酒飽饜自己，被大自然和自己創造的衝動所折磨，同時還要用自己的憤怒和粗狂去折磨對方；他們的火氣愈升愈高了。

烈日猛撻他們，北風抽打他們，色彩刺瞎了他們的眼睛，苦艾酒把他們的空腸灌滿了漸升的熱度。在熱帶那濃稠的夜裡，黃屋隨風暴搖撼又震顫。

高敢乘著文生在畫一張犁具的靜物畫時，為他畫了一張像。文生熟視畫像，他第一次清楚了解高敢對他的看法了。

「這無疑是我，」他說。「可是瘋了的我！」

當晚兩人同去酒店。文生叫了一杯淡苦艾酒，忽然他連杯帶酒向高敢的頭上擲去。高敢閃開了。他抱起文生，走過拉馬丁廣場。文生發現自己躺在床上，他立刻睡著了。

「我的好高敢，」次日早晨他十分安靜地說道，「我彷彿記得，昨晚像是得罪了你。」

「我高高興興地全心全意地原諒你，」高敢說，「可是昨天的一幕可能重演。挨了打，我說不定會失去控制，把你勒死。所以還是容許我寫信給你弟弟，告訴他我要回去了吧！」

「不行！不行！保羅，你不能這樣子。離開黃屋嗎？屋裡的一切都是我為你佈置的。」

這場暴風雨亂了一天。文生拚命糾纏，想留下高敢。高敢卻拒絕了任何請求。文生苦求，婉勸，痛罵，威脅，甚至啼哭。在這場爭鬥中，他佔了上風。他覺得，他整個命運都決定於能否留他的朋友在黃屋裡。到了天黑，高敢倦極。為了爭取片刻的休息，他屈服了。

黃屋的每一個房間都像充了電、通了電一般的緊張。高敢睡不著。將近天亮，他才恍惚入夢。

一種奇異的感覺使他驚醒。他看到文生俯立他床邊，在暗中向他炯炯逼視。

「你幹什麼，文生？」他厲聲問道。

文生走出房間，回到自己床上，沉沉睡去。

第二天夜裡，高敢被同樣怪異的感覺所撼醒。文生正俯立在他床邊，暗中向他炯炯逼視。

「文生！去睡覺！」

文生轉身走開。

第二天晚餐的時候，兩人為了菜湯大吵起來。

「你乘我沒看見，把顏料倒在湯裡，文生！」高敢怒吼。

文生大笑。他走到牆邊，用粉筆寫道：

我是那聖靈

我心神清醒

此後數日，他異常安靜。他顯得陰沉而抑鬱。他簡直不和高敢說話。他甚至不執畫筆，他也不讀書。他坐在椅子上，凝視著前面的虛空。

第四天下午，北風淒厲，他要高敢陪他出去散步。

「我們上山到公園裡去吧，」他說。「我有話跟你說。」

「這兒比較舒服，你不能在這兒告訴我嗎？」

「不行，我不能坐著說，我非走著說不可。」

「好吧，既然你堅持。」

兩人沿著繞經鎮市左郊的貨車路前進。他們必須衝著北風前進，好像它是什麼濃密的、堅韌的東西。公園裡面的柏樹被風搖撼得幾乎觸地。

「你要跟我說什麼呢？」高敢問道。

他必須湊著文生的耳朵嘶喊。北風幾乎在文生來得及捉住他的話前，將它攫去。

「高敢，我這幾天一直在想。我想到了一個妙計。」

「原諒我對你的妙計有點不放心。」

「我們畫畫都失敗了。你曉得什麼原故嗎？」

「什麼？我一個字也聽不見。對著我的耳朵叫吧！」

「**你曉得我們為什麼畫畫都失敗了嗎？**」

「不曉得。為什麼？」

「因為我們都是一個人在畫！」

「什麼意思？」

518

「有的東西我們畫得好，有的東西我們畫得糟，可是我們好歹全塞進了一張畫裡。」

「旅長，我在等你的話哪。」

「你記得巴斯家兩兄弟嗎？荷蘭畫家。一個善畫風景，一個善畫人物。他們合畫一張作品。一個畫風景，一個添人物。結果成名了。」

「好了，把一個說不完的故事說到它晦澀的終點吧。」

「什麼？我聽不見你的話。走近些吧！」

「我說，『講下去！』」

「保羅，我們就應該這麼做。你和我，塞拉，塞尚，羅特列克，盧梭。我們大家應該合畫一幅畫，這才是畫家們真正的合作。我們可以各畫所長，塞拉畫空氣，你畫風景，塞尚畫表面，羅特列克畫人物。我畫太陽，月亮和星星。聯合起來，我們可以成為一個大畫家。你說怎麼樣？」

「嘖嘖嘖嘖？我的高帽子。」

他迸出了粗厲的笑聲。北風把他的嘲諷潑濺在文生的臉上，有如海水的浪花。

「旅長，」等到喘過氣來，他才喊道，「如果這不算是世界上最絕的主意，我可以吃掉它。」

「原諒我的狂笑。」

他笑得捧腹彎腰，搖搖晃晃走下山徑。

文生屹立，絲毫不動。

一陣烏鳥自天外飛來。成千成萬悽啼猛拍的山鳥。牠們向文生俯衝，撞擊他，包圍他，飛過他的亂髮，飛進他的鼻孔、嘴巴、耳朵、眼睛，把他埋在一叢濃密、昏黑、窒息、鬈如亂雲的狂撲的翅膀裡面。

高敢又走回來。

「來吧，文生，讓我們下山去路易的妓院。聽了你無上寶貴的高見，我覺得需要慶祝一下。」

文生默然隨他去走里可萊特路。

高敢帶了一個姑娘上樓去了。

酒室中，娜莎坐在文生的膝頭上。

「你不跟我上樓去嗎，紅頭瘋子？」她問道。

「不行。」

「怎麼不行呢？」

「我沒有五個法郎。」

「那你用耳朵代替好嗎？」

「好的。」

只過了很短一段時間，高敢便下來了。兩人走下山去，回到黃屋。高敢狼吞虎嚥他的晚餐。他一言不發，從前門走了出去。快要走過拉馬丁廣場，他忽然聽見背後有一陣熟悉的步聲，短促，急驟，零亂。

他霍地轉過身去。

文生向他衝來，手裡揚著一把出鞘的剃刀。

高敢屹立不動，朝他注視。

文生在兩呎外站住，他在暗中向高敢炯炯而視。他垂下頭，轉身，跑了回去。

高敢找到一家旅館。他開了一個房間，鎖過房門，才去就寢。

文生走進了黃屋。他走上了紅磚扶梯，到臥室裡去。他拿起曾經照著自己畫過許多幅自畫像的鏡子。他把它放在梳妝臺上，靠著牆。

他獰視鏡中自己的眼睛。

末日已經來到，他這輩子是完了。他在自己的臉上可以窺見。

不如乾脆結束。

他舉起剃刀，他感到鋒利的冷鋼正抵看自己喉頭的栗肌。

各種聲音在向他耳語著奇異的故事。

阿羅的太陽在他的眼睛和鏡子中間擲下了一道眩目的火牆。

他割下自己的右耳。

只留下一小片耳輪。

他扔下剃刀。他用幾塊面巾裹頭。血滴在地板上。

他從盆中撿起自己的耳朵。洗淨，用幾張圖畫紙將它包好，外面又裹上一層報紙。

他戴一頂巴斯克圓帽，遮住那厚實的繃帶。他下樓走到前門口。他走過拉馬丁廣場，爬上山去，直到有牌照的妓院第一號，拉響門鈴。

一個女孩出來應門。

「叫娜莎來見我。」

娜莎立刻來到。

「哦，是你，紅頭瘋子。你要做什麼？」

「我帶了一樣東西來給你。」

「給我？一件禮物嗎？」

「是的。」

「你真好，紅頭瘋子。」

「小心收藏，這是我的紀念品。」

「這是什麼？」

「打開來，你就曉得了。」

娜莎解開紙包，她驚恐地注視那耳朵，她頹然昏倒在大扁石上。

文生轉過身去。他走下山坡，他走過拉馬丁廣場。他隨手關上黃屋的大門，便去就寢。

次晨七點半，高敢回來，發現前門圍著一堆人。魯蘭絕望地扭著自己的手。

「你把你同伴怎麼樣了，先生？」一個戴瓜形帽子的男人問道。他的語調突兀而嚴厲。

「我不曉得。」

「哦，你曉得……他死了。」

「高敢隔了很久，驚疑始定。人群的注視似乎將他撕得粉碎，使他窒息。

「大家上樓去吧，先生。」他囁嚅地說道。「上去把話講清楚。」

樓下兩間房內，地板上散置著濕漉漉的毛巾。通向文生臥室的扶梯上，染污了血跡。

文生躺在床上，身上裹著床單，拱起背，像一條槍機。他像是死了。高敢輕輕地，十分輕柔地撫摸他的身體。身體是暖的。高敢好像忽然恢復了全部的體力，全部的精神。

「做個好事，先生，」他對警察局長低聲說道，「把這個人叫醒，要十分小心。要是他問起我，告訴他，我去巴黎了。再見到我，可能使他送命。」

警察局長召來一個醫生和一輛馬車，大家把文生送去醫院。魯蘭跟隨在車旁奔跑，喘

522

著氣。

■ 譯註

1. 法國古典畫家。為後起之印象派所鄙視，但在當時藝壇，則炙手可熱，故高敢有「出氣」之謂。

# | 9 |
# 紅頭瘋子

雷菲禮大夫，阿羅醫院的年輕住院醫師，身材短小結實，有一個八角形的方頭，還有一把亂蓬蓬的烏髮自八角形的頭頂翹起。他治療過文生的傷口，然後送他到一切東西都已清除的斗室中去就寢。出來的時候，他隨手鎖上了門。

日落時分，他正為這位病人按脈，文生醒了過來。他凝望著天花板，又凝望白粉牆壁，最後又透過窗外，凝望那一片漸暗的藍空，他的目光慢慢轉到雷大夫的臉上。

「哈囉。」他微弱地招呼。

「哈囉。」雷大夫應道。

「我在哪兒？」

「你在阿羅的醫院裡。」

「哦。」

一閃痛苦掠過他的面孔。他伸手去摸昔日右耳所在的地方。雷大夫止住了他。

「不能摸。」他說。

「……對了……現在……我記起來了。」

「這個傷口幸好乾淨俐落，老朋友。我可以使你幾天之內就起床。」

「我的朋友呢？」

「他已經回巴黎了。」

「……哦……我可以抽菸嗎？」

「現在還不行，老朋友。」

雷大夫把傷口洗淨，紮好。

「這種意外事情沒什麼了不起，」他說，「反正一個人又不靠他貼在頭邊的那些白菜來聽聲音，你不會不慣的。」

「謝謝你，大夫。這個房間為什麼……這麼空呢？」

「為了保護你，我叫人把所有的東西都搬出去了。」

「防備誰呢？」

「防備你自己。」

「……哦……我明白了……」

「好了，現在我得走了。我會叫助手把你的晚飯送來，你要一動不動地躺著。你失血過多，身體弱了。」

早上文生醒來，西奧正坐守他床邊。西奧的面孔蒼白而瘦削，眼中充滿血絲。

「西奧。」文生喚道。

西奧從椅上滑下，跪在床邊，握起文生的手。他毫不害羞地縱情哭了起來。

「西奧……每次……我醒來……需要你的時候……你總在我身邊。」

西奧說不出話來。

「高敢昨天拍的電報，我趕夜車來的。」

「害你老遠趕到這兒來，真是罪過。你怎麼曉得的？」

「高敢真不該害你這麼花錢。你坐守了一夜，西奧。」

「是啊，文生。」

兩人默然片刻。

「我已經和雷大夫談過了，文生。他說這是中暑。你一直不戴帽子在太陽底下工作，對不對？」

「不對？」

「不錯。」

「對了，你看，老孩子，不行呢。以後你一定要戴帽子，阿羅這裡有好多人中暑。」

文生輕輕捏他的手，西奧極力吞下喉頭的硬塊。

「我有件消息告訴你，文生，可是又覺得不如且等幾天。」

「是不是好消息，西奧？」

「我想你聽了會高興的。」

雷大夫走了進來。

「喂，病人今早怎麼樣？」

「大夫，我弟弟可以告訴我一件好消息嗎？」

「我想可以的。諾，不忙。讓我看看這兒。對，很好，很好。嗯，很快就會好的。」

等到大夫出去了，文生便要求聽那個消息。

「文生，」西奧說，「我已經……哪，我……我碰到了一個女孩。」

「怎麼，西奧？」

「對。她是個荷蘭姑娘，約翰娜‧本格爾（Johanna Bunger）她很像母親，我看。」

「你愛她嗎，西奧？」

「沒錯。你不在巴黎，文生，這一向我寂寞透了。你來巴黎以前，還不像這麼厲害，可是我們同住了一年以後……」

「我是很難處的，西奧。恐怕我真是苦了你。」

「哦，文生，你不曉得好多次我都希望，一走進來比克路那公寓，就能看見碗櫥上放著你的鞋子，床上攤滿了你的濕漉漉的油畫。可是我們不該再談下去了，你應該休息，我們就守在一起好了。」

西奧在阿羅逗留了兩天。雷大夫向西奧保證說，文生很快就會復原，又說他會照料文生，不但把文生當做病人，更把文生當做朋友，西奧才肯離開。夜裡，文生常苦於幻覺。雷大夫在文生枕上和床上放置樟腦丸，醫治他的失眠。

等到第四天過後，雷大夫看文生已經完全清醒，便打開房門的鎖，叫人把家具搬回房來。

「我可以起床穿衣嗎？大夫？」文生問道。

「只要你自己覺得吃得消。散散步，就到我辦公室裡來。」

526

阿羅醫院有兩層樓，四方院子，中間方天井儘是五色狂放的花朵，羊齒，和卵石小徑。文生緩緩地漫步了幾分鐘，然後走去底樓雷大夫的辦公室。

「走動走動覺得怎麼樣？」醫生問道。

「好極了。」

「告訴我，文生，你為什麼做那件事呢？」

文生默然良久。

「我不曉得。」他說。

「你做那事的時候，心裡想些什麼呢？」

「……我……並沒有……想什麼，大夫。」

又過了數日，文生體力漸漸復原。一早上，他正在雷大夫房裡和雷大夫閒談，忽然拿起盥洗臺上的一把剃刀，將它打開。

「你應該光一下臉了，雷大夫，」他說。「要我跟你剃一下嗎？」

雷夫退至牆角，手掌朝外，擋住面孔。

「不要！不要！把刀放下！」

「我真是一個好剃頭師傅呢，大夫。我能夠把你剃個乾淨。」

「文生！把剃刀放下！」

文生大笑，合攏剃刀，放回盥洗臺上。「不要怕，我的朋友。全過去了。」

過了兩個星期，雷大夫才准許文生作畫。他派了一個助手去黃屋，取來畫架和畫布。

雷大夫讓文生畫像，不過是逗他高興的意思。文生畫得很慢，每天只畫一點，畫像完成，他便贈給雷大夫。

「我要你收下這幅畫，大夫。當做我的紀念品，大夫。我只能用這方式來表示對你感恩。」

「真要多謝你了，文生。這是我的榮幸。」

雷大夫把畫像帶回家去，用來遮蔽一條牆縫。

文生在醫院裡又住了兩個星期，他描畫浴在陽光裡的院落。工作的時候，他戴上一頂寬邊草帽。那座花園他足足花了兩個星期才畫成。

「你一定要天天來看我，」雷大夫在醫院大門口和文生握手，說道。「記住，不能喝苦艾酒，不能激動，不能不戴帽子就在太陽底下工作。」

「我一定遵命，大夫。一切都謝謝了。」

「我要寫信給你弟弟，說你現在已經完全康復。」

文生發現房東已經跟人訂約，要把他趕走，將黃屋轉租給一個於草商人。文生對那黃屋已有深厚的感情，這是他植根於普羅汪斯泥土中唯一的東西。他曾經裡外外把黃屋一時時漆過，他曾經使它宜於居住。儘管他發生了這次意外，他依舊把它當做自己永久的家，他決心和房東苦鬥到底。

開始他不敢獨自睡在那屋裡，因為他的失眠即使用樟腦也無法克服。雷大夫給了他溴化鉀，用以根除一直使他駭恐難忍的幻覺。終於，曾經向他耳畔悄訴過奇異故事的那些怪聲消失了，只在夢魘裡才回來擾他。

他仍感病體虛弱，不能出門工作。他的頭腦慢慢地才恢復平衡。他的血氣一天天復原，胃口也增加了。他和魯蘭去飯店欣然同餐，感到很快樂，不怕再受苦了。出事的時候，魯蘭太太的畫像尚未完成，現在他又小心地繼續描畫。他歡喜自己調配從玫瑰到橙黃的諸般紅色，又透過黃色升到檸檬黃，復和以明暗諸綠色的手法。

他的健康和工作漸漸地復原。以前他只知道，一個人弄壞了自己的手足，以後還可以復原，可是一個人弄壞了自己的頭腦，居然照樣能復原，使他頗感驚異。

一天下午，他去問候娜莎。

「小鴿子，」他說，「我很抱歉，引起你許多麻煩。」

「沒什麼，紅頭瘋子。你不要為這件事煩心。在這個鎮上，這樣的事情並不稀奇。」

他的朋友們跑來，勸慰他道，在普羅汪斯，一個人不得熱病，也要生幻覺，或者發瘋的。

「這個毫不稀奇，文生，」魯蘭說。「在塔塔林這兒鄉下，我們大家都有點反常的。」

「嗯，嗯，」文生說，「我們彼此了解，如一家人。」

又過了幾個星期。如今文生已經可以整天在畫室裡工作了。瘋狂和死亡的疑慮，自他的腦中消失，也幾乎開始感到正常了。

最後他冒險去戶外寫生。陽光燃著了鮮黃的稻田，可是文生無法將它捕捉。近來他按時食宿，又遠避激動和過度狂熱。

他的感覺正常得不能作畫了。

「你是個十分神經質的人，文生，」雷大夫曾經告訴過他。「你就從來沒有正常過。可是話說回來，沒有一個藝術家是正常的；否則，他就不成其為藝術家了。正常的人是不會創造藝術作品的。他們吃飯，睡覺，照規矩做事，直到死亡。你對於生命和自然具有高度的敏感；所以你才能為別人解釋自然。可是如果你不當心的話，這種過度的敏感便會引你走向毀滅。這種壓力遲早要摧殘每一位藝術家。」

文生明白，要達到籠罩著他那些阿羅作品的激揚的黃色情調，他必須坐立不安，必須

緊張，必須激動得顫抖，敏感得縱情，神經給剉得毛躁躁的。如果他容許自己陷入那種境界，他就能重新畫得像以前那麼光采動人，然而這條路卻引向毀滅。

「藝術家應該是有工可做的人，」他喃喃自語道。「要我活著而不能隨心所欲地畫下去，多麼愚蠢啊。」

於是，他光著頭去野外徜徉，吸收著太陽的熱力。他飲入了夏空瘋狂的色彩，黃橙橙的火球，綠油油的田野，和怒放的花朵。他讓北風鞭打他，濃密的夜空窒息他，讓向日葵鞭策他的幻想，到飛迸的一點。等到他的亢奮上升時，他的胃口便喪失了。他開始僅賴咖啡、苦艾酒和菸草度日。夜間他失眠了，四郊那濃烈的色彩在他充血的眼前疾馳而過。終於他背上畫架下鄉去了。

他的熱力恢復了；他對於大自然無所不在的節奏的感覺，他在數小時內便畫成一幅巨畫並使它滿溢著眩目而光燦的陽光的才氣，都回來了。每一天有一幅新作畫成；每一天他熱情的度數上升一級。他一口氣畫了三十七幅油畫。

一天早晨，他醒了過來，感到無精打采。他無法工作，他坐在椅上，他凝望白壁，他幾乎整天都不曾動彈。怪聲又回到他的耳中，向他訴說荒誕怪異的故事。黑夜降落了，他走進那灰色的飯店，揀一張小桌坐下。他點過菜湯，女侍把湯端上。一種聲音在他的耳中尖鳴，警告著他。

他把湯盤一掃落地，盤子撞得粉碎。

「你想毒死我！」他叫道。「你在湯裡下了毒！」

他跳起來，把桌子踢翻。幾個顧客奪門逃走，其餘的都張口結舌向他愕視。

「你們大家都想毒死我！」他吼道。「你們想謀害我！我看見你們在那盤湯裡下了

530

毒！」

兩個警察跑了進來，擁他上山到醫院裡。

過了二十四小時，他才完全安靜下來，和雷大夫討論這事件。每天他只做一點工作，去野外散步，然後回到醫院裡吃晚飯，睡覺。有時也陷入難以形容的精神痛苦，有時那時間之紗和不可逃避的環境之網，像在轉瞬之間揭了開來。

雷大夫准許他重新作畫。文生畫了一幅以阿爾卑斯山為背景的路旁的桃樹園子；一幅長著古銀色葉子，但襯著藍色轉成了綠色的橄欖樹林，下面是橙色的耕地。

三星期後，文生回到了黃屋。可是現在的阿羅鎮，尤其是拉馬丁廣場，都被他激怒了。割掉的耳朵，下了毒的菜湯，是他們無法泰然忍受的。阿羅的居民堅信，繪畫能逼人發狂。每當文生走過，大家都向他注目，高聲議論，有時甚至還越過街去，避免和他相遇。

鎮上沒有一家飯店肯讓他進門了。

阿羅的群童圍集在黃屋前面，想出各種遊戲來作弄他。

「紅頭瘋子！紅頭瘋子！」他們吶喊道。「割下你另一隻耳朵。」

文生鎖上窗子，群童的笑喊仍透進窗來。

「紅頭瘋子！紅頭瘋子！」

「瘋子！瘋子！」

他們又編了一首小調，在他的窗下合唱：

　　紅頭瘋子是一個瘋子，

文生設法出門避開他們。這一群快樂的帶笑高歌的頑童跟他上街，跟他下鄉。他們群集在黃屋前面，人數一天比一天增多。文生用棉花塞住耳朵。他守在架前作畫，臨摹自己的草稿。頑童的笑喊從窗隙和牆裡透了進來，烙進了他的心裡。幼童們愈來愈膽大了。他們像一群小猴子，爬上了排水管，坐在窗臺上，向室內窺探，朝文生的背後嘶喊。

「紅頭瘋子，割下你另一隻耳朵。我們要你另一隻耳朵！」

拉馬丁廣場的喧囂更加厲害了。群童搭起鋪板，爬上了二層樓來。他們打破窗子，探進頭來，拿東西擲打文生。下面的觀眾為他們助陣，響應著他們的歌聲和笑喊。

「把另一隻耳朵給我們。我們要另一隻耳朵！」

「紅頭瘋子！要吃糖嗎？當心哪，有毒！」

「紅頭瘋子！要喝湯嗎？當心哪，有毒！」

紅頭瘋子是一個瘋子，

他把自己的右耳割掉。

現在隨便你怎麼叫喊，

那瘋子再也不會聽到。

現在隨便你怎麼叫喊，

那瘋子再也不會聽到。

他把自己的右耳割掉。

坐在窗臺上的頑童，領著樓下的群兒唱了起來。他們齊聲合唱，歌聲逐漸高揚。

「紅頭瘋子！紅頭瘋子！把你的耳朵丟下來！把你的耳朵丟下來！」

文生從畫架前悄然起立。三個頑童正坐在他窗臺上合唱，他向他們衝去，他們逃下了搭板。下面的群童俯視著他們。

一陣山鳥烏自天外飛來，成千成萬悽啼猛拍的山烏。牠們遮暗了拉馬丁廣場，齊向文生俯衝，撞擊他，飛滿了一房，包圍他，飛過他的亂髮，飛進他的鼻孔，嘴巴和眼睛，把他埋入了一叢濃密、昏黑、窒息、鬟如亂雲的狂撲的翅膀之中。

文生躍上了窗臺。

「滾開！」他吼道。「你們這些魔鬼，滾開！天哪，讓我安靜一下吧！」

「紅頭瘋子！紅頭瘋子！把你的耳朵丟下來！把你的耳朵丟下來！」

「滾開！不要惹我！聽見沒有，不要惹我！」

他舉起桌上的面盆，向他們丟去。它撞碎在下面的卵石上。他盛怒地在室內跑來跑去，抓起每一件順手的東西，摔下拉馬丁廣場，給不可收拾地撞碎。他的椅子，畫架，鏡子，桌子，被褥，和牆上掛的向日葵油畫，雨點一般全向普羅汪斯的頑童們落下。每一件家具都在一閃之間回顧他在黃屋時代的歷史，回顧他如何犧牲自己，將這些樸素的家具一件一件地買來，佈置他終身的房屋。

等到搬光了全室，他便立定在窗前，每一根神經都在顫抖。他橫仆在窗檻上。他的頭倒垂向卵石砌成的廣場。

# 「在現實的社會裡，畫家只是一條破船。」

拉馬丁廣場區立刻傳閱著一份申請書。九十名男女居民都簽了名。

鎮長塔地厄鈞鑒：

下列簽名之阿羅市民均堅信，拉馬丁廣場二號居民文生·梵谷乃一危險之狂人，不宜任其自由。職是之故，吾等請求閣下以鎮長之身分將此狂人拘禁。

這時阿羅的選舉日期已很逼近了。塔地厄鎮長不願得罪這麼多選民，他下令警察局拘捕文生。

警察發現他正躺在窗後的地板上，便送他去監獄，將他鎖在一間小室裡，門口還守著一個牢卒。

等到文生恢復了知覺，他要求一見雷大夫。獄方不允所請。他要求紙筆寫信給西奧，又遭拒絕。

最後雷大夫總算獲准進入獄中。

「努力抑止你的憤怒，文生，」他說，「不然，他們就要把你判成一個有危險性的瘋子，那你就完了。再加，大動感情只有使你的病情加重。我可以寫信給你的弟弟，他和我可以把你救出此地。」

「我求求你，大夫，別叫西奧到這兒來。他正要結婚，這麼做，會破壞他的全盤計畫。」

「那我就叫他不要來，我想我可以為你出一個主意。」

過了兩天，雷大夫又來探牢。那牢卒卒還守在小室外面。

「聽著，文生，」他說，「剛才我看著他們把你的東西搬出了黃屋。房東把你的家具都存在一家酒店的地下室裡，又把你的油畫都鎖了起來。他說，除非你還清了房租，他絕對不肯把畫交出來。」

文生默然。

「既然你不能再回到那邊去，我想，你不如照我的計劃做做看。我不敢擔保，這種癲癇症狀你還會發作幾次。如果你有安全、清靜又愉快的環境，而且不受刺激的話，也許你的病可以根除，否則它每隔一、兩個月就會復發。所以為了自衛，並且保護你周圍的人起見……我想最好還是……去進……」

「……瘋人院嗎？」

「是的。」

「那你認為我是……？」

「不，我的好文生，你並不是。你自己看得出來，你是跟我一樣正常的。可是癲癇症發作起來和別的熱病一樣，會使一個人失卻理性。所以碰上了神經的刺激，你自然會做出蠻不講理的事情。這就是你應該進療養院的原因，因為在療養院裡你才有人照顧。」

「我明白。」

「聖瑞米有一個好地方，離這兒只有二十五公里，叫做聖保羅寺。他們收容的病人分頭

「准不准我畫畫呢?」

「嗯,當然了,老朋友。你愛做什麼都准你的⋯⋯只要它對你沒有害處。就像在院子很大的醫院裡一樣。如果你能像那樣安安靜靜住上一年的話,你就會完全醫好的。」

「可是我怎麼能離開這鬼地方呢?」

「我已經跟警察局長談過。他同意讓你去聖保羅寺,可是要我帶你去。」

「你說那真是個好地方嗎?」

「哦,可愛極了,文生。你會找到許多東西好畫的。」

「多好,每月一百法郎並不太貴。也許我正需要有這麼一年,好恢復平靜。」

「當然應該這樣。我已經寫信給你的弟弟,把這件事告訴了他。他向我建議,在你目前的健康情形之下,不宜把你送去遠方,巴黎當然也不宜。我告訴他,在我看來,還是以聖保羅寺對你最為適合。」

「好吧,既然西奧同意⋯⋯隨便好了,只要不再增加他的麻煩⋯⋯」

「我想很快就有回信,接到回信我會再來。」

西奧並無選擇的餘地。他同意了,他匯款來清償哥哥的債務。雷大夫僱了馬車陪文生去車站,然後兩人同搭火車去塔拉斯康。到了塔拉斯康,兩人又乘火車沿著一條小支線,蜿蜒駛經一片綠油油的肥沃的谷地,到達聖瑞米。

去聖保羅寺,要行經睡意沉沉的小鎮,爬兩公里陡峭的山路。文生和雷大夫僱了一輛

536

馬車，車道直通一脈黑色的荒山。不遠處，文生看到倚在山腳下的修道院的土褐色圍牆。

馬車停住，文生和雷大夫跳下車來。山路右側是一片開朗的圓場，還有一座維絲達①廟和一座凱旋門。

「這裡怎麼會有這些古蹟的呢？」文生問道。

「這裡以前是羅馬殖民的要地。那條河，你看，在那底下，古時曾注滿這一整片谷地。河水曾經直流到你現在站著的地方。等到河水漸低，市區也日漸爬下山去，如今什麼也沒留下，只有這些腐朽的石碑和這座修道院了。」

「真有趣。」

「來吧，文生，貝隆大夫在等我們呢。」

兩人離開車站，穿過一片松林，走到修道院的門口。雷大夫拉動鐵環，牽響了一隻響鐘。

不久，大門開啟，貝隆大夫出迎。

「你好，貝隆大夫？」雷大夫說。「正如我們信上安排好的，我已經把我的朋友，文生・梵谷，帶來給你了。我曉得你會好好照顧他的。」

「當然，雷大夫，我們會照顧他的。」

「請你原諒，大夫。我的時間只夠趕去搭乘回塔拉斯康的火車了。」

「當然，雷大夫。我明白。」

「再見了，文生，」雷大夫說。「高高興興的，你就會好起來的，我將盡可能常來看你。一年以後，我等著見你完全復原。」

「謝謝你，大夫。你真好，再見。」

「再見，文生。」

他轉身穿過了松林。

「請進吧，文生。」貝隆大夫閃向一旁，說道。

文生走過了貝隆大夫的面前。

瘋人院的大門在他的背後鎖上了。

■ **譯註**

1. 羅馬女灶神。

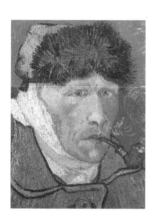

聖瑞米 7

# 三等客車

病人的臥室有如死氣沉沉的小鎮上的三等候車室。瘋人們經常戴上帽子和眼鏡，拿著手杖，穿著旅行裝，恍若就要啟程遠行。

修女戴莎娜領著文生走進一間狹長有如走廊的房間，指點他一張空床。

「你就睡在這兒吧，先生，」她說。「夜裡你可以放下帳子，分個彼此，貝隆大夫要你收拾好了去他的辦公室見他。」

沒有生火的爐子四周散坐著的十一個病人，對於文生的到來，既不注意，也不置評。

修女戴莎娜走出了那狹長的房間，她那漿硬的白袍、黑披肩和黑紗硬繃繃地拖在背後。

文生放下提包，四顧室內。病室的兩邊都排著向下傾斜五度的病床，每張都圍著木架，架上掛有污穢的乳酪色帳子。屋頂支有粗糙的樑木，四壁是粉白的牆，居中有一個火爐，一根曲折管子自爐的左邊伸出。室中還有一盞孤燈，正懸在火爐的上面。

文生暗暗納罕，這些病人為何如此安靜。他們並不互相交談，也不看書或者遊戲。大家只是靠在床上，凝視著火爐。

文生床頭的牆上釘有一箱，可是他情願把自己的東西放在提包裡。他把煙斗、菸絲和一本書投入箱中，又將提包塞進床下，然後走到花園裡去。路上他行經一排又黑暗又陰濕的房間，緊緊鎖著，空無一人。

庭邊的走廊悄無一人。巨松下面盡是又長又亂的青坪，和離離的野草纏成一片。四壁

圍牆關住了一方靜止的陽光。文生向左轉，走去貝隆大夫和家人居住的私宅，叩響大門。

貝隆大夫曾在馬賽任海軍軍醫，其後又曾做眼科醫生。他害了嚴重的痛風症，逼得只好找一座瘋人院，享受鄉下的清靜。

「你看，文生」，貝隆大夫兩手抓住桌角說道，「以前我照料的是肉體的健康。現在我照料的是靈魂的健康。反正都是一樣的行業。」

「你對於神經病很有經驗，大夫。你能解釋我為什麼要割掉自己的耳朵嗎？」

「這對於癲癇病的病人是毫不足奇的，文生。我曾經碰到兩次相同的病歷。病人的聽覺神經變得極端地敏感，他以為只要割掉那外耳，就能消滅自己的幻覺了。」

「……哦……我明白了。那我該接受什麼樣的治療呢……？」

「治療嗎？嗯……呃……你每個星期至少應該洗兩次熱水澡。我認為必須如此。每次你必須浸兩個鐘頭。洗後可以使你定神。」

「另外我還要做什麼呢，大夫？」

「你要保持絕對的安靜。切戒衝動。不能工作，不能看書，不能辯論，也不能煩心。」

「我明白……我身體太弱，本來不能工作。」

「要是你不願意參加聖保羅寺的宗教生活，我可以告訴修女，不勉強你。有什麼需要，儘管來找我。」

「謝謝你，大夫。」

「五點開晚飯。你會聽到鐘聲的。你要儘快適應本院的生活方式，文生，這樣你才能早日復原。」

文生摸索走過迷亂的花園，穿過三等病房進口處的破舊的走廊，又行經那一排黑暗而

冷落的小室。他在自己病房的床上坐下。他的同房病人此時仍然圍爐默坐。過了一會，他聽到鄰室傳來一陣喧囂。十一個病人帶著陰沉沉的毅然神態站起身來，湧出了病室。文生也跟了出去。

他們的食堂只有泥土地面，沒有窗。室中只有一張粗木長桌，周圍擺著長椅，修女們為他們上菜。菜味霉腐，有如低級食堂中所供食者。第一道菜是湯和黑麵包；湯裡的蟑螂使文生懷念巴黎的餐館。第二道菜是小豌豆、大豆和扁豆。他的同伴們努力加餐，還把桌上的黑麵包屑掃落掌中，用舌頭舔食。

飯後，各人回到爐邊自己固定的座椅，聚精會神地消化自己的晚餐。等到晚餐全已消化，他們便一一離座解衣，撒帳安寢。到現在為止，文生還沒有聽見他們發出聲音。

落日恰恰西墮。文生站在窗前，俯覽綠油油的山谷。淡檸檬黃的燦美的晚空反襯著悲吟的古松，構成精巧的黑花圖案。這景色並不能感動文生，他一點繪畫的興致也沒有。

他佇立窗前，直到普羅汪斯濃厚的黃昏濾過了檸檬黃的晚空，吸乾了那滿天色彩。沒有人到病室中來點燈。暗中無事可做，只有各自追撫生平。

文生解衣上床。他躺在床上，眼睛睜凝視著天花板上的粗樑，床的斜度把他直滑到床腳。他帶了戴拉庫瓦的書來。他在箱裡摸索，找到那本書，在暗中，把那皮質的封面按在自己的心上。觸到書，他放心了。他並不屬於四周的這些狂人，他是屬於這位藝術大師的；戴拉庫瓦的智慧而安慰的言語透過那僵硬的封面，流進了他痛苦的心靈。

不久他便入睡了，但又被鄰床的一陣低吟驚醒。那呻吟愈來愈響，終於迸出了狂呼和一串淒厲的喊話。

「走開！不要跟著我！你憑什麼要跟我？我並沒有殺他！你瞞不了我。我曉得你是誰。

你是個密探！好，你高興搜我就搜吧！我沒有偷那筆錢！他是星期三自殺死的！走開！天哪，放開我吧！」

文生跳起身來，推開了帳子。他看見一個二十三歲的金髮少年，正用牙齒撕咬自己的睡衣。那少年看見文生，便跪了下去，狂熱地握手當胸。

「莫乃虛里先生，不要把我帶走！跟你說，我沒有做這件事嘛！我沒有犯雞姦罪嘛！我是個律師。我可以承辦你的一切案件，莫乃虛里先生，只求你不要抓我！上星期三我不可能害死他的！我並沒有拿那筆錢！看諾！不在這裡嘛！」

他扯開身上的被單，又開始發作癲狂，將床褥一片片地撕開，一面還不斷地嘶喊，反抗那秘密警察，抗議對自己的誣告。文生不曉得該怎麼辦。其他的病人都好像睡得很熟。文生跑到隔壁床邊，牽開紗帳，搖撼帳內的病人。那人睜開眼來，茫然凝視文生。

「起來幫我制服他，」文生說。「我怕他會傷害自己呢！」

床上的病人右嘴角開始流出口水，並發出一串含糊的哭聲。

「快點，」文生叫道。「要我們兩個人才壓得服他。」

他感覺有一隻手按住他肩膀。他猛旋過身去。一個年紀較大的病人正立在他的背後。

「跟這個傢伙瞎纏是沒有用的，」那人說。「他是個白癡。來這裡他還沒講過一句話呢。來吧，我們可以制服那孩子。」

他金髮少年已經用指甲在床墊上挖了一個洞，正伏身跪在墊子上，把塞草拉出來。再看到文生時，他便開始大喊法律術語。他用手猛搥文生的胸口。

「是的，是的，是我殺了他！可並不是為了雞姦！我沒有做那件事，莫乃虛里先生。不是上星期三。是為了他的錢！看諾！在我這兒！我把錢包藏在床墊裡！我幫

你找諾！只要你叫那密探不要跟著我！就算我殺了他，我還是可以自由！我可以引用許多前例來證明……諾！我可以從床墊子裡掏出來！」

「抓住他那一隻手。」老人對文生說。

兩人把那男孩按倒在床上，可是他的瘋話繼續叫了一個多鐘頭。最後疲倦已極，他的瘋話才降低成為刺耳的喃喃，終於昏沉沉地睡去。老人繞至文生的身邊。

「這孩子本來是念法律的，」他說。「他用腦過度。大概每隔十天就這麼發作一次。可是，從來不傷害別人。晚安，先生。」

老人回到自己床上，很快便入睡了。文生重新走到俯臨谷地的窗前。距離日出還有很久，除了啟明星外，什麼也看不見。他憶起杜比尼畫過的一幅晨星，宇宙那廣闊的安詳和壯麗……以及立在星下，向它凝眸的渺小的個人，那種傷心的感覺，在畫中表現無遺。

## 狂人相助

|2|

次晨吃過早飯，眾人都到花園裡去，遠遠的牆外，可以看到一脈荒寂不毛的山巒，自從羅馬人當初橫越以來，一直就這麼沉寂。文生旁觀病人們不勝清愁地玩著滾球戲。他默坐在石凳上，凝望著牽滿葛藤的濃樹，和爬滿玉黍螺的地面。奧伯納之聖約瑟派的修女

們，穿著黑巾白袍，形如老鼠，眼眶深陷，手玩念珠，喃喃在念晨禱，正走過他們身邊，步向古羅馬的小教堂。

默然打過一小時的滾球，眾人便退回陰涼的病房，圍著冷爐坐下。他們那種絕對的懶惰使文生驚訝。他不懂為什麼他們竟無舊報可讀。

等到他再也不能忍受的時候，他重新走入園中，四處漫步。在聖保羅寺中，即連陽光也是死氣沉沉的。

這座古寺的屋宇乃依傳統的四方院築成；朝北是三等病房；靠東是貝隆大夫的私宅，教堂，和一座十世紀的修道院；南邊是頭等和二等的病房；西邊則是有危險性的狂人住的院落和一道枯土長牆。上鎖而又插閂的大門是唯一的出口。牆高十二呎，平滑難攀。

文生回到一叢野玫瑰旁，在石凳上坐下。他嘗試細細思量，想把自己來聖保羅寺的原因想個明白。一種深深的驚恐攫住了他，使他無法思考。他在心裡尋找，既無希冀，也無慾望。

他頹然走回病房。剛跨進長屋的走廊。他忽然聽到一陣怪異的犬吠。他還不曾走到病室的門口，那怪聲已經從犬吠轉成了狼嗥。

文生順著窄長的病室走去，在遠遠的牆角裡，他看到昨夜的那個老人正以臉面壁。那老人的臉又仰向天花板。他的臉上露出野獸的表情，正以肺部的全力發出狼嗥。狼嗥又轉成熱帶叢林的怪嘯。那悲哀的聲浪淹沒了全室。

「我是給囚在什麼樣的動物園裡啊？」文生不禁自問。

爐邊的病人們全不在意。牆角的獸嚎升高成絕望的調子。

「我非幫他的忙不可。」文生大聲說道。

那金髮少年攔住了他。

「還是讓他去為妙，」他說。「你要是對他說話，他會大發脾氣的。幾個鐘頭也就完了。」

修道院的牆壁是厚實的，可是午餐時分，文生一直聽到那痛苦的老者變化無窮的悲號自無邊的岑寂中厲然透來。他在花園遙遠的一角挨過了整個下午，竭力迴避那瘋狂的哭聲。

當晚晚餐之際，一個左邊身子麻痺了的少年，忽然抓起一把小刀，跳起身來，用右手握刀當胸。

「時候到了！」他喊道。「我要自殺了！」

坐在他右邊的病人懶懶起立，抓住那癱瘓病人的手臂。

「何必今天呢？雷蒙，」他勸道。「今天是星期天嘛。」

「對了，對了，就是今天！我不要活嘛！我拒絕活下去！放開我的手臂！我要自殺！」

「明天吧，雷蒙，明天吧。今天日子不對。」

「放開我的手臂！我要把這把刀插進我的心裡！告訴你，我非自殺不可！」

「我曉得，我曉得呀，可是現在不必了。現在不必了。」

他從雷蒙的手裡奪過刀來，把他引回病室，雷蒙則自恨無能地哭了起來。

文生轉向鄰座一病人；那人想要取湯就唇，陷在紅眶裡的眼睛正不安地注視著自己顫巍巍的手指。

「他怎麼啦？」他問道。

那梅毒病人放下了湯匙，說道，「雷蒙一年到頭沒有一天不想自殺。」

「那他為什麼要在這裡試呢？」文生問道。「他怎麼不偷一把刀子，等大家都去睡了再自殺呢？」

「也許他並不願意死，先生。」

第二天早上，文生正看他們玩著滾球，一個病人忽然倒地，發作一陣陣的痙攣。

「快！他發羊癲了。」有人喊道。

「把他的手腳抓住。」

那金髮少年伸手到自己袋裡，掏出一根湯匙，塞在匍匐於地的病人兩排牙齒之間。

「來，按住他的頭。」他對文生喊道。

那癲癇病人發出了一陣時起時伏的痙攣，高潮正漸次上升。他的眼珠在眶裡直翻，嘴角流出了白沫。

動員了四個人，才算把他的手腳按住。那扭掙的癲癇患者，好像有十二個人的氣力。

「你幹嘛把調羹塞在他嘴裡呢？」文生埋怨道。

「怕他咬自己的舌頭。」

半小時後，顫抖的病人陷入了昏迷狀態。文生和兩個病人把他擡回床上。這件事就如此結束；再也無人提起。

兩星期後，文生已經見過他十一個同伴各自不同的發瘋方式：撕破自己衣服，見到什麼就毀什麼的狂人；作獸鳴的狂人；兩個梅毒患者；自殺狂；三個喜怒過度的麻痺病人；那羊癲患者；患迫害狂的淋巴病狂人；和幻想秘密警察追蹤他的金髮少年。

天天都有人發作；天天文生都需要幫忙制服臨時發作的狂人。三等病房的病人必須輪流做別人的醫生和護士。貝隆大夫每週只來巡視一次，看護們也只照料頭等和二等的病

人。病人們緊守在一起，苦難的關頭便互相協助，具有無限的耐心；每人都明白，不久會重新輪到自己，需要同伴們的救護和容忍。

這真是狂人的同盟。

文生居然慶幸自己加入了。看透了狂人生活的真相後，他漸漸失去了那種模糊的恐怖，失去對於瘋狂的的畏懼了。漸漸地，他開始認為瘋狂只是一種瘋態，和其他的疾病一樣。到了第三個星期，他發現他的同伴們並不比患上肺病或癌病來得可怕。

他常和那位白癡坐談。那白癡只能用語無倫次的聲音作答，可是文生感到，那人懂得他的意思，而且樂於交談。修女們除非逼不得已，絕對不向病人說話。文生每星期的正常社交，也只限於他和貝隆大夫的五分鐘對答。

「告訴我，大夫，」他說：「這些人為什麼從來不互相交談呢？其中有些病人，在清醒的時候好像還相當聰明呢。」

「他們不能夠說話，文生，因為一說話就爭吵，激動，結果又會發作的。所以他們發現，自己維生的唯一方法，便是絕對保持安靜。」

「那他們還不如死了好，對嗎？」

貝隆聳聳肩頭。「這個，我的好文生，只是看法的問題罷了。」

「那麼他們至少也可以看書呀。我總認為書本⋯⋯」

「看書會擾亂他們的心境，文生，立刻他們就大感刺激。不行的，我的朋友，他們只能隱居在自己閉塞的天地裡。也不必為他們感到難過。你可記得朱艾敦①的詩句？『狂中自有狂中樂，除卻狂人誰得知？』」

一個月過去了。文生一點沒有離開的念頭。他也看不出別的病人明確地希望離去。他

548

知道，這是因為他們感覺自己已經不堪收拾，適應不了外界的生活了。

病室中籠罩著殘敗之人的腐朽氣息。

文生緊緊地把握住自己的精神，期待有一天自己能恢復繪畫的慾望和精力。他的同房病人懶散度日，只念著自己的一日三餐。為了要磨練自己，不甘降伏，文生拒食那種走味而又略帶腐敗的食物。他只肯吃一小塊黑麵包和菜湯。西奧寄贈他單冊版的莎士比亞全集；他便閱讀「理查第二」，「亨利第四」和「亨利第五」，將自己的心靈投射到別的時間和空間。

他奪勇戰鬥，不使悲傷像水注沼中那麼凝聚在心裡。

西奧已經結婚了。他和太太約翰娜時常寫信給文生。西奧的身體衰弱了。文生對弟弟的關懷勝過對自己的憂慮。他請求約翰娜，在西奧吃了十年的飯館後，給他重嘗健康的荷蘭菜。

文生明白，工作遠比其他的事物更能使他分心，如果他能全心投入工作，也許那便是最好的治療。房中的病人無法自拯於日趨腐朽的死亡；他卻有藝術可恃，藝術能將他從瘋人院中救出來，使他變成健康而快樂的人。

六週後，貝隆大夫撥了一間小房給文生做畫室。室中糊有綠灰色的牆紙，兩幅海綠色的窗帷，印著極淡的玫瑰圖案。這窗帷，和一張覆著斑斑點點有如蒙提且里手筆的椅帔的舊扶手椅，都是一位比較富有的病人死後的遺物。窗中望見一片斜落的稻田，也望見了自由。窗上卻橫著粗黑的鐵條。

文生立刻將窗中所見的景色畫下。前景是一田被暴風雨所蹂躪而壓倒在地的玉蜀黍。一道界牆依坡而立，幾棵橄欖樹的灰色叢葉外，露出了數間茅舍和幾座青山。在畫布的上

端，文生添上了浸於青空的一朵灰白色的巨雲。

晚餐時分，他欣然回到病房。他又和大自然面面相對了。工作的熱忱攫住了他，驅策他去創造。

現在，瘋人院再也囚不死他了。他已踏上康復的大道。幾個月後，他便可出院，便可恢復自由，回巴黎見他的老朋友去了。生命又重新為他開始。他寫了一封激動的長信給西奧。要求顏料、畫布、畫筆，和有趣的書本。

第二天早晨，旭日湧出，黃橙橙熱騰騰的。園中的群蟬開始尖叫地歌唱，比蟋蟀的鳴聲高出十倍。文生搬出了他的畫架，描畫松樹、矮樹叢和走道。他同房的病人們都來他背後窺探，可是保持著十分的肅靜和敬意。

「他們比阿羅的體面人有禮多了。」文生喃喃自語。

當天快晚的時候，他去見貝隆大夫。「我現在覺得完全好了，大夫，我希望你能准我出院去畫畫。」

「是的，你的面色無疑是好多了，文生，熱水浴和安靜的生活對你是有益的。不過，這麼快就出去，你不覺得有點危險嗎？」

「危險？怎麼，不會的。怎麼會呢？」

「假使你……在野外……發作起來呢……？」

文生笑了起來。「我不會再發作了，大夫。我根本好了。我覺得自己比得病以前還要正常呢。」

「不行，文生，我擔心……」

「求求你，大夫，如果我能愛去哪兒就去哪兒，愛畫什麼就畫什麼，你想，我不是快樂

550

「好吧，如果你非做點事不可……」

於是修道院的大門便為文生而開了。他重背畫架，出門去找尋畫題。聖瑞米附近的柏樹佔據了他的思想。他想好好表現這些樹，像他畫向日葵一般。迄今尚未有人畫柏樹畫得像他所見的形態，使他感到驚訝。他覺得，它們在線條上和比例上都足以媲美埃及的方尖塔；陽光燦爛的風景裡，它們是縱橫恣肆的黑姿。

阿羅時期的老習慣又恢復了。每晨日出，他挾著一塊空畫布跋涉出門；每晚日落，大自然已經移上了畫布。如果他的功力和畫才退了步，他是感覺不到的。他一天比一天感到更為強壯，更為敏感，也更為自信。

如今既已重為自己命運的主宰，他便不再怕吃瘋人院的伙食了。他貪婪地大嚼三餐，即連那道落了蟑螂的菜湯也不放過。他需要食物來補足工作的精力。現在他沒有什麼可以擔心了。他已能完全控制自己。

在瘋人院裡度過三個月後，他找到的一個柏樹的畫題，竟使他跳出一切的煩惱，一切痛苦的經歷。那是幾棵巨柏。前景地勢低下，爬著荊棘和叢林。後面則是幾座淡紫色的山，和掛著一鉤下弦月的綠色和玫瑰紅色相間的晚空。他用點點黃、紫、綠色把前景的那叢荊棘塗得很密。當夜審視自己的作品，他明白自己已經跳出深坑，仰見天日，又腳踏實地了。

他不勝欣喜，想見自己重作自由人了。

西奧多寄來了一筆錢來，於是文生獲得院方許可，去阿羅取回他的舊畫。拉馬丁廣場的居民對他彬彬有禮，可是他見到那黃屋，感覺很不自在。他覺得自己行將昏倒。他逕去尋

找那位扣了他舊畫的房東，而未如預定的那樣，去看魯蘭和雷大夫。

當夜，文生並沒有如約歸去瘋人院。第二天，有人在塔拉斯康和聖瑞米之間找到他，伏身在一條溝中。

■ 譯註

1. John Dryden 1631-1700，英國大詩人。

## 考朽畢竟是老朽

|3|

一連三星期，熱病籠罩著他的心靈。同房的病人，文生曾因他們的病時發時歇而加以憐憫，這次他們對文生都很有耐心。等到他充分復原，意會到發生過什麼事時，他不斷對自己說。

「真是可怕啊。真是可怕啊！」

將近三星期末，正當他開始在那空虛得有如走廊的病房裡走動的時候，修女們帶來一個新的病人。他非常柔順地讓人領到他的床前，可是一等修女離去，他便大發脾氣。他撕去身上所有的衣服，把它們扯成碎片，一面還不斷地拚命狂呼。他把床褥抓成碎布，打破

552

釘在牆上的木箱，拉下帳子，拆散帳架，把自己的提包踢得七零八落。

病人們是絕對不碰新來的病人的。最後才來了兩個看護，把這瘋子拖開。他被鎖在走廊盡頭的一個小室裡。一連兩個星期，他狂嘯如一頭野獸。文生日夜都聽見他的呼聲。最後那呼聲完全靜止。文生望著看護們把那人葬在教堂背後的小墓地裡。

一陣可怕的沉鬱籠罩著文生。他的健康愈趨正常，他的頭腦愈冷靜地推理，他便愈加覺得，犧牲如此重大而收穫又等於零，竟然還要畫下去，實在是愚蠢的。可是不畫畫，他又活不下去。

貝隆大夫從家裡帶了一點肉和酒給他，可是不准他走去畫室。文生在復原期間並不在乎，等到他恢復了體力，發現自己被困於同室病人那種難忍的懶惰中時，他反抗了。

「貝隆大夫，」他說，「工作對於我的康復是必要的。如果你逼著我像那些瘋子一樣到處懶洋洋地坐著，我真要變成他們的同類了。」

「我曉得，文生，可是使你發作的正是工作過度。我必須禁止你那麼興奮。」

「不，大夫，不是因為我的工作。原因是阿羅之行。我一看見拉馬丁廣場和那黃屋，就不自在起來。只要我不再去那兒，我絕對不會再發作的。求求你，讓我去畫室吧。」

「我可不願意對這件事負責。我要寫信給你的弟弟。如果他同意，我們就可以讓你重新工作。」

西奧的回信促貝隆大夫讓文生作畫，還帶來一件令他興奮的消息。西奧要做父親了。這件消息使文生感到像上次發作前那麼快樂而健壯。他立刻坐了下來，寫了一封熱情的信給西奧。

「你曉得我希望的是什麼嗎，西奧？那便是，家庭對於你，將如自然、泥土、青草、黃

黍和農夫對我的關係一樣。約翰娜正為你創造的那個孩子，將使你能把握現實，而這在一個大都市裡，是別的方法所無能為力的。現在，你自己當然是深入你的自然了，因為你說，約翰娜已經感到那孩子在動了。」

他重新走入畫室，從釘有鐵條的窗內繪畫風景，景中的麥田有一個小收割者和一輪大太陽。除了一道傍著險峻而陡斜的山坡蜿蜒而下的土牆，和淡青紫色群山的背景外，畫面是一片鮮黃。

貝隆大夫應西奧之請求，准許文生去野外工作。他畫柏樹自地下湧出，直流入陽光的黃穹。他畫了一幅拾橄欖的群婦；泥土作淡紫色，稍遠處作黃赭石色，樹幹作青銅色，樹葉作綠灰色；晚空和三婦人的身影則作深玫瑰色。

去作畫的途中，他常愛駐足和田裡操勞的農人談話。在他的心目中，他自認不如這些農人。

「你看，」他向一位農人說道，「我耕耘我的畫布，就像你耕耘你的田地一樣。」

普羅汪斯的晚秋達到了美的焦點。泥土呈現一切的淡紫色；燃盡的秋草在園中那小叢玫瑰四周閃光；綠色的秋空和深淺不等的黃葉互成對照。

文生的體力也隨著晚秋而完全恢復了。他看出自己的作品是在進步。美妙的思想又湧自他心中；他樂於任其生發。他久居於此，開始對這一帶鄉野有了深刻的感受。此地的特性和阿羅全然不同。北風來勢大半被俯視谷地的群山所阻。陽光遠不如阿羅的那麼耀眼。

他既已逐漸了解聖瑞米四周的郊野，倒不想離開瘋人院了。初來數月，他曾經祈禱上蒼，願能度過這一年而心靈不崩潰。如今他既已深入自己的工作，他簡直分不清自己是住在醫院裡還是旅館裡了。雖然他已經自覺完全復原，他仍認為，任意搬去他處，再花上半年工

夫去熟悉新的地形，是不智之舉。

巴黎的來信使他保持愉快的心境，西奧的妻子在家裡為他做菜，他的健康正在迅速復原。約翰娜懷孕的情形極為順利。西奧每週都寄來菸葉、巧克力糖、顏料、新書、並附來一張十法郎或二十法郎的票子。

上次阿羅之行發作的記憶，在文生心中消失了。他再三向自己保證，如果當時他不回到那該死的鎮上，他早有了半年正常狀態的信用了。等到他那些柏樹和橄欖林子的特寫乾透，他便用水和了一點酒加以擦洗，拭去濃厚顏料中的油分，然後寄去給西奧。他收到西奧的來信，說正把文生的幾張油畫參加「獨立派」展出，文生不禁感到失望，因為他覺得自己還沒有畫出最佳的作品。在他的藝術登峰造極之前，他寧可延遲展覽。

西奧來信向他保證說，他的作品正有長足的進步。他決定在院中住滿一年，便去聖瑞米村中租一座房子，繼續寫照南方。他再度感到，往日在阿羅，高敢未來前他正用木板畫向日葵時的那種狂歡。

一日下午，他正在野外安靜地工作，思路忽又開始出軌。當日深夜，瘋人院的看護們在離開他畫架幾公里的地點尋到了他，正伏在一棵柏樹的幹上。

# 「我在沒齒沒氣的時候才發現繪畫。」

─ 4 ─

五日後，他的感覺恢復了常態。最使他深為傷心的，是他同房病人的態度，他們竟認為他這次發作是理所必然的。

冬天到了。文生還沒有起床的決心。如今房中的爐火燃得很旺了。病人們守住凍僵的沉默，從早到晚都圍坐在爐旁。病房的窗子又小又高，只透進些許光線。爐火燒熱了，散佈出濃厚的腐敗氣息。修女們更縮進她們的黑披肩和白頭巾，走來走去，喃喃念著禱詞，撫弄著她們的十字架。背後的荒山有如骷髏頭那麼突兀。

文生醒臥在傾斜的床上。莫夫那幅斯開文寧根的油畫給過他什麼啟示？「學會受苦而不怨尤。」學會受苦而不怨尤，面對痛苦而無憎惡……不錯，可是在這種情形下他也不免有昏庸的危險。如果他向那種痛苦，那種空虛屈服，它就會把他困死。每個人一生總有這麼一次，必須扔掉痛苦，像扔掉一件骯髒的外套。

日子就這麼過去，每一天都和昨日完全相同。他的心靈荒寂得毫無思想和希望。他聽到修女們在討論他的作品；她們不明白，究竟他是因為發瘋而作畫，還是因為作畫而發瘋。

那白癡坐在他的榻畔，一連幾小時向他喃喃泣語。文生在那人的友誼裡感到一種溫暖，也不趕他走開。他也常向那白癡說話，因為此外就再無別人肯聽他說了。

「她們以為是我的作品把我畫瘋了，」一天恰好有兩個修女走過，他便對那人說。「我

知道，這背後的真相大概是，畫家是這麼一種人，過分迷醉於目睹的景色，對自己生活的其餘部分反而把握不住。只因為如此，他就不宜生存在這個世界嗎？

那白癡只是流口水。

終於戴拉庫瓦書中的一句話，鼓起了他下床的勇氣。「當我不再有牙齒或氣力。」戴拉庫瓦說，「我仍能發現繪畫。」

一連數週，他連走進園中的念頭都沒有。他坐在病房裡的爐邊，默讀西奧從巴黎寄來的新書。一位同房發作起來的時候，他也不撞頭或是起身了。瘋狂變成了清醒；畸形變成了常態。他長久未與常人共處，已經不以同房病人為反常了。

「很抱歉，文生，」貝隆大夫說，「我不能讓你再離開修道院的場地。以後，你只能在圍牆裡活動。」

「你准我去畫室裡工作嗎？」

「我勸你不要這樣。」

「那你是寧可要我自殺了，大夫？」

「好吧，去你的畫室工作吧。可是每天只能少畫幾小時。」

即使見到畫架和畫筆，也無法驅走文生的倦意了。他困坐在那張蒙提且里的扶手椅裡，透過鐵窗條，凝視著荒涼的麥田。

過了幾天，他被喚去貝隆大夫的辦公室裡，簽收一封掛號信。他撕開信封，扯出一張開在他名下的四百法郎的支票。這是他生平一次擁有的最大的一筆錢。他納罕，西奧究竟為何匯來此款。

親愛的文生：

終於實現了！你的一張油畫已經以四百法郎賣出去了！那是「紅葡萄園」，去春你在阿羅畫的那張。買主是安娜・波克（Anna Bock），荷蘭那位畫家的妹妹。

恭喜了，老孩子！不久我們要在全歐各地銷售你的作品了。只要貝隆大夫同意，就用這筆錢回巴黎來吧。

最近我碰見一個討人歡喜的人，叫嘉舍大夫，住在瓦斯河畔的奧維鎮，離巴黎只有一小時的路程。自從杜比尼以來，只要是重要的畫家，都曾去他家裡作畫。他自稱完全清楚你的病情，只要你想去奧維，他隨時可以照料你。

明天再寫信給你

西奧

文生把來信給貝隆大夫和他太太看。貝隆若有所思地讀完那封信，又把玩那張支票。文生走下了小徑。他腦中的軟漿又因狂熱的活動躍向堅實的生命了。

他走入園中，半路上發現自己只帶走了支票，卻把西奧的來信掉在大夫的辦公室裡了。他轉身疾走回去。

他正要叩門，忽然聽見裡面提起他的名字。他進退兩難遲疑了片刻。

他祝賀文生的好運。文生把來信給貝隆大夫和他太太看。

「那你想，他為什麼要這麼做呢？」貝隆太太問道。

「也許他認為，這樣做對他的哥哥有好處吧。」

「要是他出不起這筆錢……？」

「我想，他認為使文生恢復常態而這麼做，是值得的吧！」

558

「那你認為，這件事絕不可能是真的嗎？」

「我的好瑪麗，怎麼可能嘛？這女人據說是一個畫家的妹妹。一個稍有見識的人，怎麼會……？」

文生走開了。

晚飯時，他收到西奧的來電。

**為那男孩取了你的名字。約翰娜和小文生母子均安。**

自己作品的出售，加上西奧拍來的好消息，使文生一夜之間復原過來。次日他一早到畫室裡去，洗淨畫筆，又將倚在牆上的油畫和草稿分別理好。

「如果戴拉庫瓦沒齒沒氣的時候都能發現藝術，那我也應該發現藝術，即使已沒有牙齒和理智。」他重懷無聲的狂熱投入自己的工作。他臨摹戴拉庫瓦的「沙美利亞的善人」和米勒的「播種者」及「鋤土者」。他決心以北方人的冷漠來對付當前的不幸。藝術創作的生涯是磨人的……當初一開始，他便已知悉。那麼為什麼這麼晚了，又抱怨起來呢？

收到四百法郎的支票後整整兩週，他在來郵中收到一本正月號的「法國水星雜誌」。他發現西奧已將扉頁一篇題為「孤獨者」的文章做了記號。

文生·梵谷全部的特點，便是活力充溢，表現強烈。他那種對於一切事物本質的絕對肯定，他那種常是粗獷的簡化的形體，他那種敢於面對面正視太陽的慾望，他那激情的素描和色彩，凡此種種都顯示一種有力的、陽剛的、勇敢的、有時野蠻有時卻又確然精細的個性。

文生·梵谷繼承了霍爾斯的偉大傳統。他的寫實精神已經超越他那些心廣體胖的

祖先，那些偉大的荷蘭小市民的真理。他對於人物的認真觀察，他對於每一件事物的本質不斷的追求，他對於自然和真理那種深厚而又近於童稚的熱愛，這些都是他作品的特色。

這麼一位心靈開明，健康而又真誠的藝術家，他能享受到被大眾真正賞識的快樂嗎？我認為不會。對於我們當代的布爾喬亞的精神而言，他是太樸素而同時又太微妙了。除了他同道的藝術家外，誰也不會完全了解他。

文生沒有把這篇評介拿給貝隆大夫看。

他的精力和生之慾望全部恢復了。他畫了一幅自己睡覺的病室，又畫了修道院的住持和他的妻子，更臨摹米勒和戴拉庫瓦的原作，日日夜夜都充滿了激動的工作。

他仔細研究自己的病歷，明白看出自己的發作是週期性的，每三個月來襲一次。好極了，只要他曉得何時發作，他便能照應自己了。等他下次快發作時，他可以放下工作，上床休息，準備生一場短期的小病。而幾天之後，他又可以起床了，就像是只害了一次輕微的傷風而已。

如今，瘋人院中唯一令他心煩的，便是此地濃厚的宗教氣息。他覺得，由於黯澹的冬日來到，修女們像患了歇斯底里的病症。有時，他望著她們喃喃念著禱詞，吻著十字架，踮著足尖潛入教堂祈禱並禮拜，他簡直難於分別，在此瘋人院中，究竟誰是病人，誰是護士。自從礦區的時期起，他便對一切宗教的過分舉動深惡痛絕。有時他覺得修女們這種昏迷狀態簡直在殘害他的心靈。他更加熱烈

阿伯特・奧里葉（G. Albert Aurier）

地鞭策自己去工作，設法把那些黑頭巾黑披肩的人物的幻影從他的心中拭去。

到了第三個月底，他在四十八小時內便開始留心，在健康和精神的絕佳狀態中上床安息。他放下床邊的帳子，圍在四周，不使那些震撼於漸升的宗教狂熱的修女來破壞他的心靈的安靜。

他原應發作的日子到了。文生急切地，近乎多情地等待著它。一小時一小時挨過去了。什麼也沒有發生。他先是驚訝，繼而失望。第二天過去了。他依然感覺十分正常。等到第三天順利地過去，他不得不笑自己。

「我真傻。其實我已經發作完了。貝隆大夫弄錯了。從現在起，我不要再擔心了。像這樣躺在床上，簡直是浪費時間。明天早上，我要起床工作了。」

當晚夜深入睡，他悄然爬下床來，赤足走過那石板地面的病房。暗中他摸索著走進了藏煤的地窖。他跪在地上，捧起一把煤屑，塗在臉上。

「你看見我嗎，丹尼斯太太？現在他們接受我了。他們明白我是他們一起的了。以前他們不相信我，可是現在我是一個黑嘴巴了。礦工們願意讓我把上帝的真理傳給他們了。」

天亮後不久，看護們在地窖裡尋到了他。他正在低念昏迷的禱詞，背誦七零八落的經文，回答向他耳中傾注荒誕故事的聲音。

他的宗教幻覺數日不退。等到他恢復了知覺，便央求一位修女請貝隆大夫前來。

「大夫，要不是我受了這一套宗教狂熱的影響，」他說，「我想，我本來可以避免這次發作的。」

貝隆大夫聳聳肩頭，俯立在床邊，把文生的帳子拉開來遮在自己背後。

「我有什麼辦法呢，文生？每年冬天都是這樣。我並不贊成，可是也不能干涉。話說回

來，那些修女做事都不錯。」

「就算如此，」文生說，「要在這些瘋子堆裡保持清醒，已經是夠難的了，更別說還要受宗教狂熱的影響。我已經發作完了……」

「文生，不要欺騙你自己。上次那發作是一定要來的。你的神經系統每三個月就會形成一個危機。你的幻覺如果不是宗教式的，也會以別種性質出現。」

「如果再發作，大夫，我就要叫我弟弟來帶我走了。」

「隨你的便吧，文生。」

真正的春季第一日，他回到自己畫室去工作。他重畫窗中所見的景色，那是一片翻耕中的只餘殘梗的黃麥田。他使淡紫色的耕地，片片黃色的殘麥根，和背景的群山形成對照。到處的杏樹都在開花，日落時分，天空又轉成淡檸檬色了。

大自然永恆的新生，並不能為文生帶來新的生機。自從他習於同室病人以來，他們的狂語和週期性的發作，初次撕碎了他的神經，扯裂了他的內臟。同時，那些穿著黑披肩白長袍的形如老鼠口念禱詞的人影，他又無法逃避。一見到她們，文生全身便掠過一陣陣恐懼的戰慄。

「西奧，」他寫信給弟弟說，「離開聖瑞米將使我不樂；此間可畫之好作品尚多。但如我再有宗教狂之發作，其過應歸瘋人院，而不在我之神經。此種發作，只需重演兩三次，我命殆矣。

「請你注意。如果再發宗教狂態，我決定可以下床便立刻去巴黎。也許我還是重回北方最好，北返後，我至少有把握保持相當的清醒。

「你那位嘉舍大夫如何？能以私人的關懷照料我嗎？」

西奧回信說，他已重與嘉舍大夫談過，並曾將文生的幾幅油畫相示。嘉舍大夫熱烈歡迎文生去奧維，在他家裡作畫。

「他是個專家，文生，研究的對象不僅是神經病，還包括畫家。我相信，你不會找到更好的醫生了。你什麼時間想來，只要來電給我，我便搭第一班火車去聖瑞米。」

初春的暖氣遍地拂來。園中的群蟬開始長嘶了。文生畫下三等病室的長廊，園中的幽徑和樹木，更臨鏡自畫。他一眼望著畫布，一眼望著日曆，那麼工作下去。

他下次的發作應在五月。

他聽見空走廊上有聲音向他呼喊。他應聲回喊，自己呼聲的回音反撲過來，像命運不祥的召喚。這一次大家發現他不省人事，倒在教堂裡。宗教幻覺纏擾著他的頭腦，直到五月中旬，他才清醒過來。

西奧堅持要來聖瑞米接他。文生則願獨行，一位護士在塔拉斯康送他上火車。

親愛的西奧：

我並非病人，更非危險的野獸。讓我向你和我自己證實我是個正常人吧。如果我能自力掙脫這個瘋人院，去奧維開始新生活，也許就能克服自己的瘋疾。

我再給自己一個機會。只要離開這個「狂人之家」，我深信自己能重作常人。看你的來信，奧維應該是安靜而幽美的。只要我在嘉舍大夫的照料下小心生活，我就有把握能克服自己的病症。

車離塔拉斯康，我即拍電給你。在里昂車站接我。我準備星期六走，為了和你、約翰娜和那孩子在家裡同度禮拜。

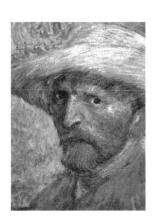

奥維 | **8**

# 個人首展

當晚西奧焦念得失眠。文生的火車根本沒到達的前兩個鐘頭，他便動身去里昂車站。

約翰娜要在家裡照料孩子。她站在他們皮廊城四樓寓所的平臺上，從屋前掩映的大黑樹叢葉中向外窺視。她熱切地守望著皮廊城的入口，等待有馬車自皮廊路轉彎進來。

從里昂車站到西奧家裡，路途頗長。對於約翰娜，簡直像是無盡的等待。她開始擔心文生在車上會出事。最後，一輛敞篷馬車終於從皮廊路轉了進來，兩張快樂的臉齊向她點頭，兩隻手在揮動。她努力探身，要瞥視文生一眼。

皮廊城是一條死胡同，盡頭被一個花園石屋突出的屋角所阻。這樣繁榮而體面的街道，兩旁只有兩座長長的大廈。西奧便住在第八號，最貼近路底的一家；那屋子退據在一座小花園後面，有一條自用的私家人行道。馬車只馳了幾秒鐘，便停在黑色巨樹的門前。

文生躍上了樓梯，後面緊跟著西奧。約翰娜以為會看到一個病人，可是目前張臂抱她的這個男人卻面色健康，臉上含著微笑，表情極為堅定。

「他好像完全正常，看起來比西奧壯多了。」是她的第一個印象。

可是她不忍注視他的右耳。

「好呀，西奧，」文生握住約翰娜的手讚許地打量著她，一面叫道，「你這位太太真是選得好。」

「謝謝你，文生。」西奧笑道。

西奧選太太，是以母親為標準的。像安娜・柯妮麗亞一樣，約翰娜也有柔和的褐色眼睛，滿含體貼和同情的、迎人的溫婉態度。雖然孩子只有兩三個月，她周身已淡淡地暗示出未來的主婦風味了。她面貌平易而美好，卵形的臉蛋近於粗壯，一頭淡褐色的密髮，自荷蘭式的高額上向後梳成樸素的式樣。她對於西奧的愛情，是包括文生在內的。

西奧拖文生到臥室去，嬰孩正在搖籃裡熟睡。兩人眼中含淚，默然俯視那孩子。約翰娜感到兩兄弟也許愛單獨在一起片刻；她躡手躡腳退至門口。正當她伸手去握門房的把手，文生含笑轉身，指著搖籃上蓋的結線花巾，對她說道：

「不要把太多的花巾蓋在他身上啊，小妹。」

約翰娜隨手悄然掩門。文生重新俯視嬰兒，忽然感到無後的獨身漢們那種可怖的痛楚，因為他們的肉體不留下肉體，他們的死是永恆的死。

西奧窺出了他的心事。

「還來得及的，文生。總有一天你會找到一個太太來愛你，來分擔你一生的辛苦。」

「哦，不行了，西奧，太遲了。」

「就在前幾天我還碰到一個女人，配你正好。」

「真的嗎？誰呢？」

「她就是屠格涅夫『處女地』中的那個女孩。記得她嗎？」

「你是指為虛無主義那邊工作，把調停的文件帶過邊境去的那一位嗎？」

「就是。你的太太應該是那種女人，文生，嘗盡了人生悲苦的人……」

「……那她又何求於我呢？要一個獨耳的人嗎？」

小文生醒了過來，仰望著他們，微笑了。西奧從籃中抱起孩子，送到文生的懷裡。

「又軟又暖，像隻小狗。」文生感到那孩子抵在自己心口，說道。

「喂，小孩子不是那樣抱法的。」

「恐怕我還是抓一枝畫筆比較內行。」

西奧接過孩子，抵在自己肩頭抱住，他的頭部正觸到孩子褐色的鬈髮。在文生看來，父子兩人像是用一塊石頭雕出來似的。

「唉，西奧，」他無奈地說，「各有各的方式。你創造有生命的肉體……而我創造油畫。」

「正是如此，文生，正是如此。」

當晚，文生的幾個朋友跑來西奧的寓所，歡迎他重回巴黎。首先到的是奧里葉，一個英俊的鬈髮少年，兩頰叢生著于思鬍子，可是居中卻無鬚髯。文生帶他去臥室，西奧在房裡掛有一幅蒙提且里的花束。

「奧里葉先生，你在大作論文裡曾說，在所有畫家裡，只有我能領受事事物物的色感而把握金屬和寶石一般的品質。看這幅蒙提且里的作品吧。『蒙公』在我來巴黎之前好幾年就已經有此成就了。」

一小時後，文生放棄了說服奧里葉的企圖，並且送他一幅在聖瑞米時所畫的柏樹，答謝他的那篇評介。

羅特列克衝了進來，雖然連爬六層樓梯氣喘不已，卻仍嘻笑狎褻，一如往日。

「文生，」他握著手嚷道，「我在樓梯上碰到一個殯儀館的人。他是在找你呢，還是找我？」

「找你羅特列克嘛！他才別想做我的生意呢。」

「我可以跟你小賭一次，文生。我打賭，你的名字比我的先登記在他的**小簿子上**。」

「一言為定，賭什麼？」

「雅典酒店吃晚飯，歌劇院看一晚歌劇。」

「我希望你們這兩個傢伙開玩笑不要開得這麼怕人。」西奧淡然一笑，說道。

一個陌生人走進門來，望望羅特列克，然後遠據一角頹然坐下。大家都等待羅特列克介紹他，可是羅特列克只顧說下去。

「你不介紹尊友嗎？」文生問道。

「那不是我的朋友，」羅特列克笑道。「那是我的監守人。」①

接著是一陣痛苦的沉默。

「你聽說過嗎，文生？我神經失常了兩個月。他們說，那是因為酒喝多了。所以現在我改喝牛奶了。我可以給你一張請帖，請你參加我下一次的茶會。請帖上印了一張畫，畫我為一頭牛擠奶，擠錯了地方！」

約翰娜傳遞茶點。大家都同時說話，空氣因煙味而轉濁。此情此景，使文生憶起巴黎的往日。

「塞拉這一向怎麼樣？」文生問羅特列克。

「喬治！你是說你還不曉得他的情形嗎？」

「西奧給我的信裡什麼都沒提，」文生說。「怎麼啦？」

「喬治生肺病快死啦！醫生說，他挺不過三十一歲的生日。」

「肺病！唉，喬治本來滿結實健康的啊。怎麼會……？」

「工作過度，文生，」西奧說。「你兩年沒見他了吧？喬治把自己逼得像中了魔。一天只睡兩三個小時，其餘的時間全在發憤工作。就連他那好心的老娘也救不了他。」

「喬治居然快要走了。」文生沉思地說。

盧梭走了進來，帶來一袋自製的小餅，送給文生。老唐基還是戴著那頂圓草帽，他贈文生一張日本畫，還發表一篇動人的演說，說他們多麼歡迎他重回巴黎。

到了十點，文生堅持要下樓去買一公升的橄欖。他使大家都一嘗，連羅特列克的監守人也不例外。

「要是你們見到普羅汪斯的那種銀綠色的橄欖林子，」他嚷道，「保管你們願意吃一輩子的橄欖。」

「說到橄欖林子，文生，」羅特列克說，「你覺得阿羅的女人怎麼樣？」

文生回到樓上，穿著襯衫，四處閉立打量牆頭。四壁都掛滿了他的作品。餐室的壁爐架上掛著「食薯者」，起居室裡掛的是「阿羅風景」和「羅尼河上的夜色」，臥室裡掛的是「盛開的果園」。床底，沙發下，碗櫥下，塞滿了大堆大堆尚未裝框的油畫，連那空房裡也堆得結結實實的，直教約翰娜的女僕顧而絕望。

次晨文生幫約翰娜把小兒推車搬到街上去，好讓孩子在私家的街廊上享受陽光。然後文生在西奧的桌子抽屜裡翻尋東西，無意間翻到用粗線紮起的大包信件。他驚訝地發現，這些都是他自己的手筆。從二十年前文生離開桑德去海牙古伯畫店的那一天起，凡文生寫給西奧的一行一句，西奧都小心地保存了起來。一共是七百封。文生不明白西奧存起來來幹什麼。

在桌子的另一邊，他發現自己十年來寄給西奧的素描，已經全部分期，整理得井井有

條：這一疊是礦區時期所畫的礦工和他們俯拾煤渣的妻子；這一疊是艾田附近在田裡鋤土和播種的農人；這一疊是海牙的老叟老嫗，蓋斯特的鋤土農夫，和斯開文寧根的漁人；這一疊是努能的食薯者和織工；這一疊是巴黎的飯館和街景；還有一疊是阿羅早期的向日葵和果園的速寫；最後這一疊，是聖瑞米瘋人院的花園。

「我要舉行我自己的個展！」他叫了起來。

他取下牆上所有的作品，扔下成包的速寫，又從每一疊是巴黎的油畫拖出來。他將它們十分仔細地按期分類。然後他選出最能把握他作畫地點的精神的速寫和油畫。在通向屋子的正廳走廊的那間休息室裡，他釘起約莫三十張早期的素描，畫的是礦工們出洞，俯身在卵形爐前，以及在小屋中吃晚飯的情景。

「這一間是炭筆畫室。」他獨自宣佈道。

他巡視屋中其餘的地方，認為第二個最不重要的地方便是浴室。他站在椅子上，將一排艾田時期畫的布拉班特農夫的速寫排成一直線，釘在四壁。

「這一間當然是木匠鉛筆畫室。」

接著他選了廚房。在廚房裡他掛起海牙和斯開文寧根的速寫，包括自他窗中俯覽木材場的景色，沙丘，和正被拖上海灘的漁舟。

「第三室，」他說：「水彩畫室。」

在那小空房裡，他掛起以他的朋友德格魯特家人為題材的油畫，「食薯者」；這是他充分表現自己的第一幅油畫。在它四周，他釘起數十張特寫，畫的是努能的織工，居喪的農民，他父親教堂後面的墓地，和那細長的塔尖。

在他自己的臥室裡，他掛起巴黎時期的油畫，也就是他去阿羅那夜懸於西奧來比克路

寓所牆頭的那些作品。在起居室裡，他把牆頭密密麻麻地掛滿了阿羅時期光輝燦爛的油畫。在西奧的臥室裡，他掛上自己在聖瑞米瘋人院中所畫的作品。

工作完畢，他便清理地板，戴帽穿衣，走下了四層樓梯，在皮廓城的陽光下為小文生推車，約翰娜則挽著他的手臂，和他以荷語閒談。

過了十二點不久，西奧從皮廓路轉彎進來，欣然向他們揮手，跑步過來，把孩子從推車裡慈愛地抱起。他們把車留給門房去看管，興高采烈地笑談著走上樓去。等到大家都走到門口，文生忽然攔住他們。

「讓我帶你們去參觀一個梵谷的畫展，西奧和約②，」他說：「準備受一次折磨吧。」

「畫展嗎，文生？」西奧問道。「在哪兒？」

「你只管把眼睛閉起。」文生說。

他推開大門，三人便步入了休息室。西奧和約翰娜愕然巡視室內。

「當時我住在艾田，」文生說，「父親有一次說過，惡中絕對生不出善，我當時回答他，說是不但可能，而且在藝術裡還必須如此。如果你們跟我來，我的好弟弟，好妹妹，我可以引你們去看一個人的經歷，他開始的時候畫得很粗，像一個笨手笨腳的小孩，但是下了十年有恆的苦工，終於達到了……可是這一點還是由你們自己來判斷吧！」

順著年代的次序，他領著他們從一室走到另一室。他們像藝術家陳列館中的三位觀眾，站著觀賞等於一個人的一生的這些作品。他們感到這位藝術家緩慢而艱苦的成長，感到他探向成熟的表現，巴黎時期的激昂，阿羅時期他有力的呼聲奮然迸發，將他多年來的苦練萃於筆端……接著是……那打擊……聖瑞米的作品……維持創造之火於不滅的努力掙扎，接著便是那緩緩的下沉……下沉……下沉……下沉……

他們用陌生人偶然的眼光參觀這畫展。在短短半小時內，他們瀏覽了面前這個人一生的總結。

約翰娜做了一頓布拉班特鄉風味的午餐。文生重嘗荷蘭風味，很是快慰。等她收拾停當，兩人便燃起煙斗，閒談起來。

「你要好好聽嘉舍大夫的話啊，文生。」

「當然，西奧，我會的。」

「因為你曉得，他是神經病專家。只要你能依照他的指示，你一定能夠復原。」

「我一定聽話。」

「嘉舍也畫畫呢！每年他都用『梵‧里塞爾』（P. Van Ryssel）的化名跟獨立派的畫家們一起展出。」

「他的畫好嗎，西奧？」

「不好，我認為不好。但是有些人有賞識天才的天才，他正是這樣的人。他二十歲來巴黎讀醫，結交了庫爾貝，繆爾惹，桑夫勒里和普魯東。他以前常去『新雅典酒店』，很快地就和馬內，雷努瓦，戴嘉，杜朗和莫內等人成為好朋友。杜比尼和杜米葉在他家畫畫的時候，還沒有印象主義這回事呢？」

「真的啊！」

「他手頭所存的作品，幾乎都在他的花園或者起居室裡畫成的。畢沙洛，基約曼，席思禮，戴拉庫瓦，都去奧維鄉下和他一同畫過。在他的牆上你同樣看得見塞尚，羅特列克和塞拉的作品。告訴你，文生，自從十九世紀中葉以來，就沒有一個重要的畫家不是嘉舍大夫的朋友。」

「嘿！且慢，西奧，你嚇壞我了。我可沒資格跟這些名家並列。他看過我什麼畫沒有呢？」

「你這傻子，你想想看，他這麼熱心要你去奧維，為的是什麼？」

「我要曉得又好了。」

「他認為上次『獨立畫展』中，你那些阿羅夜景是全場最好的作品。我可以向你賭咒，當時我把你為高敢和黃屋畫的那些向日葵板畫拿給他看，他眼裡立刻湧出了淚水。他轉過身來向我說，『梵谷先生，你的哥哥是一個大藝術家。藝術史上，就沒有任何東西能和這些鮮黃的向日葵相提並論。單憑這幾張油畫，先生，就足以使你的哥哥不朽了。』」

文生搔首傻笑。

「嗯，」他說，「如果嘉舍大夫對我的向日葵真有那種感覺的話，他和我是處得來的了。」

■ 譯註

1. 按羅特列克曾因失戀酗酒而進過瘋人院，他家裡特派專人終日跟蹤監護。但此時才一八九○年，此事尚未發生，實係原作者史東之誤。

2. 指約翰娜。

# 神經病專家

嘉舍大夫下山來車站接西奧和文生。他是個神經質的，興奮而激動的小個子，眼中含著一股急切的憂傷。他熱心地扭著文生的手。

「對啊，對啊，你會發現這真是畫家的村莊。你會喜歡這裡的。我看你把畫架帶來了。你的顏料夠不夠？你應該馬上開始工作。下午來我家吃晚飯，好嗎？你有帶幾張近作來嗎？在這裡你恐怕是找不到阿羅的那種鮮黃色彩的，可是還有別的東西，是啊，是啊，你總會發現別的東西的。你一定要來我家裡畫。從杜比尼到羅特列克，每一個畫家畫過的花瓶和桌子，我都可以給你畫。你感覺怎麼樣？你覺得你會歡喜這兒嗎？是的，是的，我們會照料你的。我們會使你康復的！」

文生從車站的月臺上看到一片樹林外，綠色的瓦斯河①彎彎曲曲流過了肥沃的谷地。

他跑向一邊，去飽覽全景。西奧低聲對嘉舍大夫說話。

「請你小心看護我的哥哥，」他說。「如果你看到他有什麼發作的徵象，趕快拍電報給我。我一定要守著他，如果他……他絕對不能……有人說……」

「咄！咄！」嘉舍大夫打斷他的話，一面從這隻腳跳到那隻腳，一面用食指使勁揉自己的山羊小鬍子。「當然他是狂人。可是你要怎麼樣？所有的藝術家都是狂人。那才是他們最精采的地方。我就愛他們那種樣子。有時我還希望自己也能發瘋呢！『沒有一個精妙的靈魂沒有瘋狂的成分！』你曉得這句話是誰說的嗎？亞里士多德，就是他。」

「我曉得，大夫。」西奧說，「可是他還年輕，才三十七呢。人生最好的部分還在等著

他呢。」

嘉舍大夫一把拉下他那滑稽的白帽，頻頻用手掠髮，這種動作並無明顯的目的。

「把他交給我好了。我曉得畫家們該怎麼照料。不出一個月，我要使他恢復正常。我可

以使他記得他的工作。一工作，他病好了。我可以請他為我畫像。馬上畫。就是今天下午。我會使

他忘記他的毛病，沒問題。」

文生跑了回來，深深吸著郊野清新的空氣。

「你應該把約和小孩子帶到這裡來，西奧。讓孩子在城裡長大，真是罪過。」

「對了，對了，你們應該星期天常來，和我們過一整天。」嘉舍嚷道。

「謝謝你。我是求之不得。我的火車來了。再會，嘉舍大夫，多謝你照顧我的哥哥。文

生，天天給我來信。」

嘉舍大夫慣於捉住人家的臂肘，把人家朝他要走的方向推進。他把文生直朝前推，不

斷高聲而興奮地滔滔而談，和自己搶著發言，又自問自答，把文生溺於滔滔不休的獨白。

「那是去鎮上的大路，」他說，「就是正前方的那條長路。來吧，我帶你上山去，讓你

好好欣賞一下。你背著畫架走路，不會不方便吧？左邊那個是天主教堂。你注意到，天主

教徒總是把他們的教堂蓋在山上，好讓別人仰望他們嗎？哎呀，哎呀，我一定要老了；這

山坡好像一年比一年陡了。那些麥田真可愛，對嗎？奧維的四郊都是麥田。你一定要挑一

個日子來畫這片田地。當然這兒是比不上普羅汪斯的那麼鮮黃……是啊，右邊那個是墓地

……我們把它安排在這座山頭上，俯視河水和山谷……你認為死人在乎自己躺在哪兒嗎？

……我們給他們的，是整個瓦斯河流域最可愛的地點……進去吧？……你在裡面看那條

河，最清楚……我們幾乎可以看到蓬圖瓦斯……是的，門是開著的，只管推啊……對了……

諾，這裡多好？我們把牆起得高高的，好擋風……舊教徒和新教徒，一律都葬在這裡……」

文生把背上的畫架脫下，抄到嘉舍大夫前面幾步，避開那滔滔的聒絮。墓地正當山

頂，成正方形，但一角卻斜下了山坡。文生走到後面的牆邊，看到了整個瓦斯河谷在他的

腳下奔流。清涼碧綠的河水優雅地曲折流過了鮮翠的兩岸。向右邊，他看到鎮上的茅屋

頂，再過去一點，又是一個山坡，頂上卻有一座別墅。墓地裡充溢著清新的五月的陽光和

早春的花朵，上面覆著嫩藍色的天空。這種完整而幽美的寧靜，已近乎身後的岑寂。

對岸陽光還沒照到的綠色的地方，還有多少淡青紫色。

「你曉得，嘉舍大夫，」文生說道，「我的南遊是有益的。現在我看北方更清楚了。看

「是啊，是啊，淡青紫色，淡青紫色，正是如此，淡青……」

「而且多清醒啊，」文生喃喃自語。「多安詳而舒適啊。」

兩人走下曲折的山徑，行經麥田和教堂，踏上了右手邊的直路，直入鎮市的中心。

「我很抱歉，不能留你住在我家裡，」嘉舍大夫說，「唉！我們地方不夠。我可以帶你

去一家好旅館，你每天都可以來我家畫畫，不要客氣。」

那醫生抓住文生的肘彎，推他走向市政府，直到將近河岸的一家夏日開的旅館。嘉舍

和那老闆交談，老闆答應供給文生食宿，每天六個法郎。

「現在我讓你先安頓下來，」嘉舍嚷道。「可是記住，一點鐘來吃中飯。把你的畫架帶

來。你一定要為我畫像。再把你的近作拿幾張給我看看。我們大談一番，好嗎？」

醫生一走，文生立刻提起他的行李，大步走出前門。

「等一下，」老闆喚道。「你哪兒去啊？」

「我是個工人，」文生說，「不是資本家。我出不起每天的六個法郎。」

他走回廣場，在市府正對面找到一家叫拉霧的小酒店，每日三個半法郎，供膳宿。

拉霧酒店是在奧維四郊操作的農夫和工人的集合場所。文生一進門，便發現右手有一間小酒吧，那陰暗而淒涼的室中，靠牆是一排排粗木桌和長凳。過了酒吧，在店的後面，有一張彈子臺。那綠桌面又髒又破。這卻是拉霧酒店又自豪又自得的設備。後面的一扇門通向後廚房；就在這門外還有一條樓梯彎向上面的三個臥室。臨窗文生可以眺望天主教堂的塔尖，還有墓地的一角圍牆，在奧維溫和的陽光下露出一片清潔爽目的褐色。

他帶了畫架、顏料、畫筆和一幅阿羅女人的畫像，動身去探尋嘉舍的家。剛才一直從車站來還經過拉霧酒店的那條路，在廣場西邊又隱隱通出去，攀上另一個山坡。走了不遠，文生行至三叉路口。他打量右手的一條，彎上山去通過那別墅，左手的一條，彎下了豌豆田，直達河岸。嘉舍曾告訴他，要走中間的一條，沿著山腰繼續前進。文生緩緩地步行，一面念著負責照料他的這位醫生。他發現舊茅屋漸漸變成富有的別墅，鄉間的整個面貌都改觀了。

文生拉響了裝在高石牆上的一個銅把手。嘉舍應著叮叮的鈴聲跑了出來。他領著文生爬上三層陡石階，走到一片高垣的花園。三層樓的房子，蓋得堅固而美觀。醫生扭曲了文生的臂膀，抓住他的肘彎，推得他團團轉，直轉到後院，看他養的鴨、雞、火雞、孔雀、和一群亂七八糟的貓。

講完了院子裡每一隻家禽的詳盡生平，嘉舍才說，「到起居室裡來吧，文生。」

屋子前進的起居室很寬敞，天花板很高，可是只有兩扇小窗子俯臨著花園。房間儘管寬大，卻塞滿了家具、古玩和骨董，兩人在居中的桌子四周，簡直沒有轉身的餘地。因為

578

窗小，室中昏暗，文生發現室中的每一件東西都是黝黑的。

嘉舍跑來跑去，拿起東西只管向文生手裡塞，可是還不等文生來得及細看，又把它們拿開。

「看諾。看見牆上的那束花嗎？戴拉庫瓦曾經用這隻花瓶盛過花。摸摸看。是不是摸起來像他畫過的那隻？看見那張椅子嗎？庫爾貝曾經坐在上面，臨窗畫那座花園。這些盤子精巧吧？是德慕蘭（Desmoulins）從日本帶回來送我的。莫內曾經用這一隻畫了一張靜物。就掛在樓上。跟我來。我帶你去看。」

午餐席上，文生見到嘉舍的兒子保羅，一個十五歲的活潑漂亮的少年。嘉舍自己是個病人，消化不良，卻上了五道菜的大餐。文生吃慣了聖瑞米的扁豆和麵包；才上了三道菜，他便感到不適，無法再吃下去。

「現在我們應該去工作了，」那醫生嚷道。「你要跟我畫像，文生；我就像這樣給你畫吧，行嗎？」

「我想還是等我多認識你一點再說吧，大夫，不然畫出來的像是沒有認識的。」

「也許你說得對，也許你說得對。可是你總要畫一點什麼的吧？你總要讓我看看你怎麼畫的吧？我真急於要看著你畫。」

「我看到花園裡有一個景色，倒想畫畫看。」

「好極了！好極了！我可以幫你支畫架。保羅，把文生先生的畫架拿到花園裡去。你可以告訴我們你要在哪兒畫，我也可以告訴你，有沒有別的畫家畫過那相同的地點。」

文生一面作畫，那醫生一面繞著他跑小圈子，做著狂喜、驚惶、訝異的各種手勢。他逼在文生的背後，滔滔不斷地提出意見，又雜以千百聲的尖叫。

「對了，對了，這一次給你抓住了。這是猩紅的湖。當心。啊，對了，對了，現在給你把握住了。不行。不行。不要再上鈷藍色了。這裡不是普羅汪斯呀。現在我明白了。對了，對了，真奇妙。小心。小心。文生，那朵花再加上一點顏色。對了，對了，就是這樣。你真把東西給畫活了。你沒有一筆是靜物畫的意味。不行。不行。對了。我求你。小心。不要太多了。啊，對了，對了，現在我明白了。真妙！」

文生盡量忍受那醫生的糾纏和獨白。終於他轉向跳躍著的嘉舍，說道，「我的好朋友，你不覺得，把自己弄得這麼激動，這麼緊張，會損害你的健康嗎？你是個醫生，該曉得保持安靜有多重要。」

可是別人在作畫的時候，嘉舍是無法安靜的。

文生畫好了速寫，和嘉舍走回屋裡，把帶來的阿羅女人的畫像拿給他看。那醫生歪起一隻眼睛，怪模怪樣地打量著它。他滔滔不絕地和自己討論它的優點和缺點，良久才宣稱：

「不行，我領受不了。我不能完全領受。我看不出你是要表現什麼。」

「我什麼也沒有想要表現，」文生答道。「她只是所有阿羅女人的綜合，如果你不反對的話。我不過想用顏色來解釋她的性格罷了。」

「唉，」那醫生憂傷地說，「我可沒法完全領受。」

「你不介意我到處去參觀你的藏畫吧？」

「當然不會，當然不會，儘管去看好了。我倒要在這兒陪這位小姐，看看我能不能領受她。」

文生跟著慇懃的保羅從一室到另一室，遍巡全屋達一小時。他發現基約曼畫的一張臥

580

在床上的裸女，隨意被扔在一角。這張油畫顯然已被淡忘，在開裂了。文生正在審視此畫，嘉舍大夫激動地跑上樓來，發出一連串有關那阿羅女人的問題。

「你的意思是說，你剛才一直在看那幅畫嗎？」文生問道。

「對啊，對啊，快了，我開始能感受她了。」

「恕我無禮，嘉舍大夫，這是基約曼的一幅傑作呢。如果你不趕快把它裝框的話，就要蹧蹋了。」

嘉舍根本沒聽見他的話。

「你說你這幅畫是跟高敬學的……我不同意……那幾種顏色的衝突……破壞了她的女性美……不，不是破壞，只是……嗯，嗯，我要再去看看……她漸漸地將就我了……慢慢地……她正從畫裡跳出來就我呢。」

嘉舍繞著那阿羅女人跑來跑去，一會用手指她，一會揮舞雙臂，一會又自言自語，自問自答了無數的問題，做出一千種姿態，長長一下午剩下的時光，就這麼打發了。等到天黑的時候，那女人已經將他的心完全俘虜了。一種歡愉的寧靜落在他心頭。

「要做到樸素，真不容易啊。」他帶著安詳的疲倦站在那幅像前說道。

「是啊。」

「她真美，真美。我從來沒有感受過這麼深刻的性格。」

「要是你真喜歡她，大夫，」文生說，「就送給你吧。今天下午在花園裡畫的那幅風景，也送給你了。」

「你為什麼要把這些畫送給我呢，文生？它們都好值錢呢。」

「最近的將來你也許要照料我。我是沒錢給你的。所以我給你畫作為代替。」

「可是我並不是為了錢來照料你的，文生。我這麼做，只是為了友誼。」

「對呀！我給你這些畫，也是為了友誼。」

■ 譯註

1. 塞納河之支流。

# 「再會」是畫不出來的

— 3 —

文生重新安頓下來，做一個畫家。每夜他在拉霧酒店裡旁觀工人們在昏燈下玩罷彈子，九點便去就寢了。每晨他五點起身。柔和的陽光，嫩綠的山谷，氣候是晴美的。聖保羅寺那段臥病和被迫投閒置散的日子，已經展露出了惡果；畫筆自他的手中滑落了。

他請西奧把巴格的六十張炭筆特寫寄給他臨摹，因為他擔心，如果自己不重新研究比例和裸體，就會落伍了。他遍找奧維四郊，想尋一間小屋，作自己永久的寓所。西奧認為，在這世界上，總有一個女人願意分享他的生活，他不曉得西奧的想法是否正確。他取出自己聖瑞米的作品多張，急於把它們重新處理，使之完整。

可是他這種突如其來的活動，只是一時的姿態，只是餘勢仍強暫難消滅的機能在迴光

582

返照罷了。

經過了瘋人院的長期隱居，日子在他簡直是長如星期了。他茫然不知該如何排遣長日，因為他已經無力終日作畫了。同時他也失去了創作的慾望。在阿羅那次發作之前，他畫畫總嫌日子太短；而如今，日子卻像是永無止境了。

吸引他的大自然的美景減少了，而當他果真工作的時候，他只感到異樣的安靜，甚至近乎冷漠了。每一天每一分鐘都要與奮作畫的那種狂熱，已經棄他而去。如今他作畫的方式，自覺不過是好整以暇而已。天黑了還未完成一幅油畫……他也似乎不在乎了。

嘉舍大夫始終是他在奧維僅有的朋友。他大部分的日子都在自己巴黎的診療室，晚上卻常來拉霧酒店看畫。文生常常奇怪，那醫生眼中何以總含著十分傷心的神色。

「你為什麼不快樂呢，嘉舍大夫？」他問道。

「唉，文生，我苦了這麼多年了……可是卻沒有多少功效。醫生看見的只是痛苦、痛苦、痛苦。」

「我倒情願改做你這一行。」文生說。

「啊，錯了，文生，做一個畫家，才是世界上最美的事情。我一輩子都想做藝術家……可是我只能偶然抽一個鐘頭的空……有這麼多的病人要我照應。」

嘉舍大夫跪下身去，從文生的床底拉出一堆油畫。他舉起一幅鮮黃照人的向日葵，朝著自己。

「只要我畫過這樣一幅作品，文生，我就覺得不虛此生了。我花了這麼多年來醫療別人的痛苦……到頭來他們還是不免一死……所以這有什麼用呢？而你這些向日葵……能醫療

人類心中的痛苦……能帶給人類快樂……直到無窮的世紀……因此你的生命是成功的……你應該是一個快樂的人。」

數日後，文生為醫生畫了一幅像；白帽子，藍外套，鑽藍色的背景。頭部他以極為白淨、極為素淡的色調出之，兩手也畫成淡肉色。他叫嘉舍倚在一張紅桌子上，桌面還放著一本黃色的書和開著紫花的實芝答里斯屬植物。畫成，他發現此畫竟像他在阿羅時高敢未去前所作的自畫像，不禁好笑。

嘉舍大夫完全給這幅畫像迷住了。文生從未聽見過這種潮湧的讚美和喝采。嘉舍強要文生為他臨畫像再畫一幅。文生答應後，醫生真是高興極了。

「你一定要用我閣樓上那架印刷機，文生，」他嚷道。「我們可以去巴黎，把你的油畫全部拿來，把它們石印出來。不要你花一分錢，一分錢都不要。來吧，我帶你去參觀我的工作室。」

兩人爬上一道梯子，又推開一扇活門，才走入那閣樓。嘉舍的畫室裡高高地堆著神祕而離奇的工具，文生簡直自疑置身中世紀治金師的煉丹室了。

下樓時，文生發現基約曼的那幅裸女仍棄之一旁，被人淡忘。

「嘉舍大夫，」他說，「我還是堅持你把這幅畫裝起框來。你把一張傑作蹧蹋了。」

「好的，好的，我是要把它裝框的。我們什麼時候能去巴黎搬你的畫呢？你可以儘量印石印畫。我可以供給材料。」

五月悄然滑入了六月。文生描畫山頂的天主教堂。才半個下午，他便累了，甚至於懶得將它畫完。他以絕大的毅力平伏在地上，頭部幾乎埋在麥堆裡，努力畫一幅麥田；又將杜比尼（Daubigny）夫人的屋子畫成一大幅油畫；又畫了隱在林中的白屋，夜空，窗中橙

584

黃的燈光，昏暗的綠樹，和一片暗玫瑰紅的色調；最後又畫了一張夜景，兩棵梨樹反襯在一片轉黃的晚空，顯得十分黝黑。

可是繪畫的樂趣已經消失了。他因習慣而作畫，因為再也沒有別的事好做了。他那十年巨工可怖的餘勢，仍挾著他略為向前衝進。往日大自然使他震顫而激動的美景，如今竟使他無動於衷。

「那種景像我已經畫過那麼多次了，」他總是背著畫架漫步於途中尋找畫題，這麼喃喃自語。「我再也沒有新的話好說了。為什麼要老調重彈呢？米勒公公是對的。『我寧可什麼都不說，也不願說得微弱。』」

他對於自然的摯愛並未消逝；只是他不再感到撲向一片景色將它重新創造的、那種急切的需要了。他已經燃燒成灰燼了。整個六月間，他只畫了五幅油畫。他疲倦，說不出的疲倦。他感到空虛，已被抽洗乾淨，好像十年來自他心中流瀉出來成百成百的素描和油畫，每一幅都已帶走他一星生命的火花了。

最後他所以畫下去，完全是因為感覺他應該為西奧收回那許多年的投資。然而每當他正畫到一半，忽然想起西奧的屋裡已經塞滿了十輩子也賣不完的作品時，一種輕微的噁心即自他胃底湧起，他不禁厭憎地將畫架推開。

他知道三月的週期將盡，下一次的發作應在七月。他深恐發作時自己會做出無理的事來，使自己見棄於全村，他極感憂煩。離開巴黎時又不曾和西奧洽妥經濟上的安排，他更煩心，不曉得自己會收到多少錢。嘉舍眼中那種時悲時喜的表情，日復一日使文生的喉頭梗塞。

禍上加禍，偏偏西奧的孩子又病了。

為小文生擔憂，文生幾乎給急瘋了。他先是儘量忍耐，終於搭車去巴黎。他的忽來皮

廓城，反而徒增忙亂。西奧臉色蒼白，面有病容。文生竭力勸慰他。

「我煩心的不光是這孩子。」他終於承認道。

「那是什麼呢，西奧？」

「是瓦拉東。他已經揚言要我辭職了。」

「啊，西奧，他不能這樣子的！你在古伯畫店已經有十六年了！」

「我曉得。可是他說，我為了印象派畫家，反把正經生意荒廢了。我賣的印象派作品其

實不多，而且賣的價錢也很低。瓦拉東，我的支店這一年一直在虧本。」

「他能把你辭掉嗎？」

「怎麼不能？梵谷家的股份已經全部賣掉了。」

「那你怎麼辦，西奧？自己開一家店嗎？」

「哪裡有辦法啊？本來倒存了一點錢，可是結婚加上生孩子，都用光了。」

「要是你沒在我身上浪費掉那幾千塊法郎的話……」

「好了，文生，求求你吧。那跟這回事不相干。你曉得我……」

「可是，你打算怎麼辦呢，西奧？得照顧約和小孩呢。」

「是啊。唉……我也不曉得……現在我只擔心這孩子。」

文生在巴黎逗留了幾天。他儘量離開西奧的寓所，怕驚擾那孩子。巴黎和老朋友們使

他興奮。他感到緩慢但極堅持的狂熱自心底升起。等到小文生略微康復，他便搭車回到安

靜的奧維。

可是安靜對他並無益處。他為自己的煩惱所折磨。萬一西奧失業，他將如何？他會不

會像卑賤的乞丐，給拋棄在街頭呢？那麼，約和小孩又怎麼辦呢？萬一那小孩死了呢？他知道，西奧脆弱的身體是絕對受不了這個打擊的。而且當西奧另覓新職的時候，誰又來維持他們四個人的生活呢？西奧怎能有覓職的勇氣呢？

他在黑暗的拉霧酒店裡一坐就是好幾小時。此情此景，使他憶起拉馬丁酒店，和那店裡的走了味的啤酒和辛辣的煙氣。他握著那彈子棒，毫無目的地刺來戳去，試擊那褪了色的彈子。他無錢買酒。他無錢買顏料和畫布。在這危急的關頭，他更不能向西奧索取什麼。他極擔心，怕七月間自己發作的時候，會做出瘋狂的事來，使西奧更加煩心又花錢。

他試著作畫，可是已無補益。他已經把自己要畫的一切都畫過了。他已經暢所欲言了。大千世界已經激不起他的創作狂熱；他知道，自己最精采的一部分已經死了。

日子過去了。七月中旬來到，帶來了炎熱的天氣。西奧快給瓦拉東斬斷生命線，又為孩子和醫藥費憂心欲狂，仍設法榨出五十法郎寄來給哥哥。文生把來款交給拉霧。這筆款子可以維持到將近七月底。以後……又如何？他不能盼望西奧再寄錢來了。

他仰臥在小墓地旁麥田上的陽光裡。他沿著瓦斯河岸走去，嗅著清涼的河水和夾岸成行的叢樹的氣息。他走去嘉舍家吃晚飯，塞飽了自己既不能品味也無法消化的食物。當醫生滔滔不絕激動地談論著文生的作品時，文生卻暗自說道：

「他談的不是我。那些畫不會是我的作品。我根本沒有畫過什麼畫。我連自己畫上的簽名都不認得了。我再也記不起曾經在哪張畫上面畫過一筆了。這些一定是別人畫的！」

躺在黑暗的房中，他對自己說道，「就算西奧沒有失業，就算他還能按月寄給我一百五十法郎，我這一輩子又怎麼過呢？我所以能挨過這麼多年的痛苦，完全是因為我不得不畫，不得不將我心中燃燒的東西畫出來。可是現在，我心中再沒有什麼在燃燒了。我只是

一個空殼了。難道要我奄奄一息，像聖保羅寺中的那些可憐蟲，只等一次發作來將我掃出塵世嗎？」

有時他又為西奧、約翰娜和那孩子擔憂。

「就算我恢復了體力和精神，又想畫畫了。正當西奧需要錢來養活約和孩子的時候，我怎麼能向他拿錢呢？他不應該再把那筆錢花在我身上了。他應該用那筆錢把家小送去鄉下住，讓他們長得健康而結實。他背我已經整整十年了。那還不夠嗎？我還不該退出來，讓小文生有個機會嗎？我已經盡我所欲為；現在該輪到他來有所作為了。」

「可是，潛伏在這一切問題下面的，卻是他患癲癇症的最終結局，令他不勝恐懼。現在他是清醒而理智的；他可以隨心所欲安排自己的生活。可是萬一他下一次發作起來變成了瘋言瘋語的狂人呢？萬一他的頭腦竟在發作的壓力下崩潰了呢？萬一他變成了口流白沫的白癡呢？到那時，可憐的西奧該怎麼辦呢？把他鎖在失魂落魄者的瘋人院裡嗎？他又把自己的兩張作品贈給嘉舍大夫，向他探問真相。

「不會的，文生，」大夫說，「你已經發作完了。從現在起，你會發現自己完全康復了。可是，並非所有的癲癇病人都像這麼運氣。」

「那他們的結局怎麼樣呢，大夫？」

「有時他們發過了幾次瘋，就完全失卻了理智。」

「那他們就不可能復原了嗎？」

「不可能。他們完了。哦，也許還可以在瘋人院裡混它幾年，可是心靈再也不能恢復常態了。」

「那他們怎麼分得出，大夫，自己下一次發作會復原，還是會全盤崩潰呢？」

588

「根本分不出的，文生。算了吧，我們何苦討論這種反常的問題呢？讓我們去工作室裡印蝕刻畫吧。」

其後一連四日，文生都不曾離開他在拉霧酒店的房間。拉霧太太每晚為他送來晚餐。

「此刻我還是健康而清醒的，」他反覆向自己說道。「我還是自己命運的主宰。可是等到下一次發作時……萬一我頭腦崩潰了……我會糊裡糊塗自殺的……那我就完了。哦，西奧，西奧，要我怎麼辦呢？」

第四天下午，他去嘉舍的家裡。醫生正在起居室裡。文生走到一架櫃前，不久以前他曾把尚未裝框的那幅裸女藏在櫃裡。他拾起那幅油畫。

「我跟你說過把這幅畫上框。」他說。

嘉舍大夫向他愕然注視。

「我曉得，文生。我打算下星期找奧維的細木工定做一個木條框。」

「現在就得裝框！今天！此刻！」

「文生！」他喊起來。

文生顫抖了。他垂下目光，抽出袋中的手，跑出屋去。

次日他帶了畫架和畫布，沿著去車站的長途走下，又爬上山去，行經天主教堂，在墓地對面的黃麥田裡坐下。

將近日午，火熱的陽光射在他的頭頂，一陣山鳥驀然自天外飛來。群鴉飛滿了半空，

文生向醫生怒視片刻，帶有威脅地朝他逼近一步，又伸手到他的外衣口袋裡。嘉舍大夫覺得他看見文生在外衣裡面緊握了一把手槍，指向著他。

「叱！文生，你這是胡說八道！」

遮暗了太陽，把文生圍入一層濃密的黑夜，又飛入他的頭髮、眼睛、鼻孔、嘴巴，把他埋入一叢緊湊、窒息、紛如烏雲的狂撲的翅膀之中。

文生開始工作了。他畫鳥群掠過鮮黃的麥田。他也不曉得自己握筆畫了多久，等到他看見已經畫成，便在角下寫下「**麥田群鴉**」（Crows above a Cornfield），拿起畫架和畫布回到拉霧酒店，橫臥床上，沉沉睡去。

第二天下午，他又出門，可是從另一邊走出了市府廣場。他爬上山去，走過那別墅。

一個農人看見他坐在樹上。

「這是不可能的！」他聽到文生說。「這是不可能的！」

過了一會，他爬下樹來，倘佯於別墅背後的田裡。這一次是真的完了。當初在阿羅的第一次，他已經知道，可是始終未能一刀兩段。

他想告別了。儘管如此，他生活過的這世界曾是美好的。正如高敢所說，「毒藥之外，尚有解藥。」而現在，在離開這塵世之前，他想要向它告別，告別一切曾經幫他塑造自己生命的朋友：以輕蔑的態度使他掙脫刻板生活，成為一個浪子的愛修拉；使他相信他終會有所表現而那種表現將使他不虛此生的孟德·達·科斯塔；用「不，決不！決不！」蘸著酸液寫在他靈魂上的凱伊·傅思；使他熱愛塵世那些受人輕視的眾生的丹尼斯太太、若克·費尼、和亨利·德克魯克；不因文生簡陋的衣著和村野的舉止而稍減仁慈的皮德森牧師；儘量給他慈愛的母親和父親；命運認為宜於賜給他的唯一的妻子，克麗絲丁；曾經做過他幾個愉快的星期的老師莫夫；他最初的畫友，魏森布魯奇和德波克；視他為梵谷家的黑羊的叔伯們，文生、陽、科尼里留斯·馬里納斯、和姨夫史垂克；唯一愛他而為了那個愛試圖自殺的女人，瑪歌；以及他在巴黎的一切畫友：重被關入瘋人院待斃的羅特列克[1]；

才三十一歲便因工作過度而夭逝的塞拉②；在布列塔尼做乞丐的高敢；在巴斯鐵獄附近的陋室裡發霉的盧梭；在艾克斯一座山頂上嫉俗遁世的塞尚；使他看到世上單純靈魂的智慧的老唐基和魯蘭；以他需要的親善待他的娜莎和雷大夫；世界上認為他是大畫家的僅有的兩人，奧里葉和嘉舍大夫；最後，還有他的好弟弟西奧，永遠愛他，世界上最相好，最可愛的兄弟。

可是語言向來不是他的表現方式。他需要描畫告別了。

可是一個人是無法畫再會的。

他仰面朝著太陽。他用手槍抵住自己的腰部。他拉動扳機。他頹然倒地，把面孔埋在那豐盛而辛辣的沃土田中，一具更富於彈性的塵軀，回到他母體的子宮裡去了。

■ 譯註

1. 按文生死於一八九○年。羅特列克首次入院為一八九九年，史東誤矣。

2. 按塞拉死於一八九一年，三十二歲，為文生死後一年，此亦史東之誤。

# 4 一種更富彈性的泥土

四小時後，他蹣跚地進入昏黑的酒店。拉霧太太跟他到他的房裡，看見他衣上有血。

她立刻跑去找嘉舍大夫。

「哦，文生，文生，你怎麼搞的！」嘉舍大夫跑進房來，呻吟道。

「我想我是搞糟了……你覺得怎麼樣？」

嘉舍驗過傷口。

「哦，文生，我可憐的老朋友，你怎麼痛苦得這樣，要做這種事情！我為什麼早不曉得呢？我們大家都這麼愛你，你為什麼要離開我們呢？想想看，你還要為全世界畫那些優美的作品。」

「謝謝你，把我背心口袋裡的煙斗遞給我好不好？」

「當然，我的朋友。」

他把煙斗裝上菸絲，然後插在文生的嘴裡。

「請你點個火。」文生說。

「當然，我的朋友。」

文生靜靜地抽他的煙斗。

「文生，今天是星期天，你弟弟又不在店裡。他住家的地址在哪裡？」

「這我不能告訴你。」

592

「可是，文生，你非告訴我不可！我們得趕快通知他！」

「西奧的星期天是打擾不得的。他已經夠累，夠煩心的了。他需要休息。」

無論怎麼勸誘，都挖不出文生心裡皮廓城的地址。嘉舍大夫照顧他的傷口，陪他直到深夜。然後他留下兒子看護文生，回家去休息片刻。

文生整夜睜大了兩眼躺在床上，不向保羅說一句話。他不斷把煙斗裝滿了菸絲，頻頻抽吸。

次晨西奧到古伯上班，發現嘉舍的電報正在等他。他搭第一班火車去蓬圖瓦斯，然後乘馬車疾馳奧維。

「啊，西奧。」文生說。

西奧跪在床邊，像小孩一樣地抱住文生。他說不出話來。等到醫生來到，西奧引他到走廊上去。嘉舍憂傷地搖頭。

「沒救了，我的朋友。他太弱了，我不能開刀取子彈。他要不是鐵打的身體，早就死在田裡了。」

西奧握著文生的手，在他床邊坐守了一整天。夜色來時，房中只剩兄弟兩人，他們開始靜話布拉班特的童年。

「你還記得萊斯威克的那個磨坊嗎，文生？」

「那座老磨坊，對嗎，西奧？」

「我們常去那溪邊的小路散步，計劃我們的一生。」

「仲夏時光，我們在高高的麥叢裡遊戲，你總愛牽著我的手，就像現在一樣。記得嗎，西奧？」

「記得，文生。」

「在阿羅的醫院，我常常回憶起桑德。我們的童年是愉快的，西奧，你和我。我們常在廚房後面的花園裡，那些金合歡樹蔭底下遊戲，母親還為我們烘乾酪做中飯吃。」

「那好像很久以前的事了，文生。」

「……是啊……嗯……人生是悠長的。西奧，為我善自珍重。注意你的身體。你要為約和小孩子著想。把他們帶到鄉下去，讓他們長得結實而健康。不要留在古伯了，西奧。他們耗盡了你一輩子……可是什麼也沒有報答你。」

「我打算自己開一家小畫店，文生。第一次畫展就是個人展覽。文生‧梵谷的全部作品……就像你在我寓所裡……親手佈置的那樣。」

「啊，是的……我的作品……我曾經為它犧牲了一輩子……我的理智幾乎都崩潰了。」

奧維夏夜的深沉的靜寂，飄落在房中。

凌晨，才過了一點，文生微微轉過頭去，悄然說道……

「但願我現在能死去，西奧。」

幾分鐘後，他合上了雙眼。

西奧感到他哥哥別他而去，永遠永遠。

# 「死時兩人也不分離」

盧梭、老唐基、奧里葉和貝爾納德（Emile Bernard）從巴黎趕來送葬。

拉霧酒店的門都上了鎖，百葉窗也都拉下。黑馬拖的黑色小柩車在前面等候。

他們把文生的棺材放在彈子桌上。

西奧、嘉舍大夫、盧梭、老唐基、奧里葉、貝爾納德和拉霧，默然圍桌而立。大家不忍互相對看。

沒有一個人想起要請個牧師。

柩車的御者叩響了前門。

「時間到了，各位先生。」他說。

「天哪，我們不能讓他就這樣走的！」嘉舍叫起來。

他取下文生房中所有的作品，又遣他兒子保羅跑回家去，把他其餘的油畫拿來。

六人動手把畫都掛上牆頭。

只有西奧獨立在棺材旁邊。

文生這些陽光充溢的油畫，使這間單調陰暗的小酒店化成了一座光明燦爛的大教堂。

眾人重新圍攏在彈子桌邊。只有嘉舍說得出話來。

「我們不要絕望，我們，文生的朋友。文生沒有死。他將永遠不朽。他的愛、他的天才、他所創造的偉大的美，將長留人間，充實這世界。我沒有一刻不凝望他的作品，並且

在裡面發現一種新的信仰，一種新的生命的意義。他是座巨像……一個偉大的畫家……一個偉大的哲人。他為熱愛藝術而殉道了。」

西奧想要答謝他。

「……我……我……」

淚水哽住了他。他說不下去。

文生的棺蓋合上了。

他的六位朋友自彈子桌上擡起棺材。他們把它擡出了小酒店。他們把它輕輕地放進了柩車。

他們跟在黑色馬車的後面，走下了陽光照耀的大路。他們走過了座座茅舍和小小的村居。

到了車站，柩車便向左轉，開始慢慢地爬上山去。他們走過了天主教堂，又曲折行經鮮黃的麥田。

黑色的馬車在墓地的柵門前停下。

六人將棺材擡向墳墓，西奧跟在後面。

嘉舍大夫選了他們兩人第一天駐足俯視瓦斯河可愛的翠谷的那個地點，做文生最後的安息之所。

西奧再度想要發言。可是說不出來。

助手們把棺材放入地下。於是眾人鏟土落墳，踩之使平。

七人轉過身去，走出了墓地，走下了山坡。

數日後，嘉舍大夫重來墓地，把向日葵遍植在墳的四周。

596

西奧回到皮廓城的寓所。他的傷悼挾著不可稍減的悲哀，逐盡了日日夜夜每一秒沉痛的時光。

他的心靈在這種壓力下崩潰了。

約翰娜送他去烏特勒支的瘋人院裡；瑪歌曾經先他來此。

幾乎是文生死後的整整六個月，西奧也逝去了。他被葬在烏特勒支。

未幾，約翰娜閱讀聖經以自慰，忽遇「撒母耳」一章有句如下：

**死時兩人也不分離。**

她把西奧的屍體運去奧維，埋在他哥哥的身邊。

奧維的驕陽俯射在麥田中間的小墓地上時，西奧遂舒適地安息在文生那些向日葵的濃蔭裡了。

四十四年十月十六日譯畢

四十四年十一月二十四日大華晚報連載畢

六十六年十月十五日重譯完畢

六十七年四月十七日校對完畢

九十八年九月新版重校畢

# ■作者附註

讀者也許要自問，「這故事究竟真實到何種程度？」對話是必須重加想像的；也偶或有一段文字純屬虛構，例如瑪雅的那一幕，讀者自易識破；有一兩處，我對於次要插曲的描寫，雖然並無實證，卻仍深信其事可能發生，例如塞尚和梵谷在巴黎的短暫相會便是；為了方便起見，我曾採用了一些變通的辦法，例如在文生流浪西歐期間，以法郎為折算幣值的單位；我並曾刪去整個故事中無關緊要的某些片段。除了這些技術上的權宜之外，本書是完全寫實的。

我主要的根據來自文生．梵谷寫給他弟弟西奧的三卷書信（Houghton Mifflin, 1927-1930）。大部分的資料，則是作者追尋文生生前在荷蘭、比利時和法國的行蹤而發掘出來的。

梵谷在歐洲的許多朋友和知音，曾慷慨惠我以時間和資料，如果我不在此向他們申謝，那真是忘恩負義了：計有*Haagshe*郵報的Colin Van Oss和Louis Bron；海牙古伯畫店的Johan Tersteeg；斯開文寧根的Anton Mauve（安東・莫夫）後人；小瓦斯美的M. and Mme. Jean Baptiste Denis①；努能的Hofkes家人；阿姆斯特丹的J. Bart de la Faille；阿羅的Dr. Felix Rey②；聖保羅寺的Dr. Edgar le Roy；以及迄為文生在歐洲最忠實的朋友，瓦斯河畔奧維鎮的Paul Gachet③。

在此我應感謝Lona Mosk, Alice and Ray C.B. Brown和Jean Factor④賜我以編輯上的協助。最後，我要向首先目睹本書原稿的Ruth Aley表示最深切之謝忱。

伊爾文・史東

——一九三四年六月六日

■ 譯註

1. 按即書中的丹尼斯及其太太
2. 按即書中的雷菲禮大夫
3. 按即書中嘉舍大夫之子保羅，文生臨終前，曾守其榻畔者
4. 按即作者夫人琴・法克陀

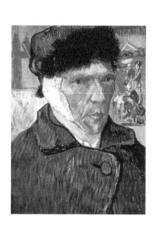

附
錄

# 人名索引

本表按英文字母次序編排。

次要畫家，尤其是早期影響梵谷或與之交往的荷蘭畫家，僅將姓名中英並列，不加解釋。

首要畫家之介紹，則視其與梵谷之關係，略古而詳今。

布格羅
Adolphe William Bouguereau

- 安蓋丹（Anquetin）

- 巴庫森（Jules Bakhuyzen）

- 巴格（Bargue）

- 布隆麥（Blommers）

- 波德麥爾（Bodmer）

- 巴斯布姆（Johannes Bosboom）

- 布格羅（Adolphe William Bouguereau, 1825-1905）

  法國學院派畫家，畫風纖巧而庸俗，只求貌似，甚為做作。生前名重一時，作品與古典名畫齊價。馬蒂斯做過他的學生。

- 布賴特奈（Breitner）

- 布瑞東（Jules Breton）

- 卡萊爾（Thomas Carlyle, 1795-1881）

  英國作家，史學家，哲人。對英國社會批評甚為猛烈。文體之奇拔突兀，與梵谷畫風有相通之處。

塞尚 Paul Cézanne

薩丹 Jean Baptiste Siméon Chardin

- 卡薩尼（Cassagne）

- 塞尚（Paul Cézanne, 1839-1906）

後期印象派大師，有「現代藝術之父」之稱。初受戴拉庫瓦浪漫畫風及庫爾貝寫實主義的影響，繼又表現印象派的濡染。一八八二年以後，塞尚畫風成熟，不再追捕光影在物體上的瞬間作用，轉而尋求物體的本質和結構。他說：「我們應在自然之中追求柱體，球體，圓錐體。」無論畫的是風景，人像，或靜物，塞尚的作品都表現高度的知性與秩序，強調幾何形體的構圖，對於二十世紀西方現代藝術的基本手法，立體主義，有重大的啟示。但在當時，塞尚的畫受盡世人的誤解及嘲弄。他生在法國南部普羅汪斯省的艾克斯（Aix-en-Provence），家庭富有，得以終身專事繪畫。左拉和他從小同學，私交最密，但兩人至巴黎後，左拉盛稱馬內，認為塞尚並無畫才，且在小說「工作」中加以嘲諷，兩人竟而絕交。於今觀之，馬內在畫史上的地位當然不及塞尚。代表作有「聖維克圖瓦山」，「玩牌的人」，「藍花瓶」，「浴女」等。比梵谷大十四歲，在後期印象派畫家中年最長，為人羞怯而木訥。

- 桑夫勒里（Champfleury）

- 薩丹（Jean Baptiste Siméon Chardin, 1699-1779）

法國十八世紀名畫家，最善描繪靜物與世態人情。

- 柯羅（Jean Baptiste Camille Corot, 1796-1875）

604

法國風景畫家，作品青綠之中勾以銀絲白帶，水光樹色，霧氣空濛，最饒詩意。畫面善於把握空氣與光澤，用色純厚，已開印象派之風尚。與巴比松派諸畫家同遊。亦擅人像。

**庫爾貝**（Gustave Courbet, 1819-1877）

寫實畫派之創始人，一反戴維（David）和安格爾（Ingres）之古典規範，宗教題材，專繪匹夫匹婦，獵景海景等現實題材。作品以避免詩意之做作為務，堪稱畫中之散文家。出身富農之家，特立獨行，所至常生齟齬，不見容於世俗。生於法國東南部，死於瑞士。代表作有「敲石工人」，「真實的寓言：我的畫室」，「裸女戲鸚鵡」等。梵谷到巴黎時，庫爾貝已死九年。

**杜比尼**（Charles François Daubigny, 1817-1878）

法國風景畫家，受巴比松派影響極深，著意在物體上「捕光捉影」，但仍把握物體之結構與實感，未臻於印象派之境。代表作有「春天」等。

**杜米葉**（Honoré Daumier, 1808-1879）

十九世紀最偉大的諷刺畫家，寫實派的巨匠，中產階級與下層社會之形形色色，在他筆下莫不栩栩如生。騙子，奸商，律師，法官等等，在他作品中腐敗群像，可以比於戈耶（Goya）。生於法國之馬賽，自修成名。少習石印畫技，盡得其妙，並世無與倫匹，所作石印畫凡四千幅。亦工素描，曾複製版畫一千幅。所遺油畫約四百張，包括為「唐吉訶德」所作插圖，怪誕而誇張。杜米葉畫中反映的法國社會，可與巴爾札克小說中所反映者等量齊觀。「三律師」，「群丐」，「觀劇」，「三等客車」等均稱名作。梵谷至巴黎，杜米葉已逝七年。

**德波克**（De Bock）

**戴嘉**（Edgar Degas, 1834-1917）

法國畫家，印象派中之素描大師，喜用顏色粉筆。初從古典派習畫神話及歷史題材，後受馬內影響，轉而寫照現實生活，描繪酒店，妓院，賽馬場等。芭蕾舞女之生活，無論臺上演出，後臺化妝，平日練舞，均因戴嘉之畫而永傳後世。其畫面著色，金黃，粉紅，鮮綠，潔白，一片

霞光霧氣，令人目眩神搖。常利用攝影技巧，以捕捉人物瞬間之動態。戴嘉之作品，抒情之中寓有寫實，所作舞女，常著意刻劃苦練之艱辛，所畫浣衣婦亦有名。代表作有「女人與菊花」、「芭蕾舞女整舞鞋」等。比梵谷大十九歲。

**德格魯斯**（De Groux）

**戴拉庫瓦**（Eugène Delacroix, 1799-1863）

法國浪漫畫派大師，日希柯（Géricault）死後，即成為浪漫派之代表。一八二二年作品「但丁與魏吉爾同渡陰陽河」，因主題合於古典畫派之傳統，頗受嘉許。但其後之「凱俄大屠殺」及「沙當那巴勒之死」等，則因引用當代時事與異教題材，著色鮮麗明暢，復師承日希柯與英國畫派等故，猛遭時人抨擊。戴拉庫瓦對古典大師十分傾倒，頗取丁陀瑞托，狄興，魯本士諸家之長，加以融貫，自成一格，而對法國之院畫派則堅不從命，致垂暮之年（一八五七）始當選院士。與蕭邦，喬治桑，波德萊爾等人交善，而尤心儀拜倫，常引其詩為畫題。憤世嫉俗，瘦弱多病，但作品則沉雄豪放，善於表現強烈之激情與驚心動魄之大場面。人謂其腦中可以懸日，心中可以馳騁暴風雨。把他一八五四年所繪「聖喬治」和拉菲爾所繪「聖喬治屠龍圖」相比，古典的明淨和浪漫的奮昂便判然可分。所遺日記，為藝術史及畫評之重要文獻。代表作除前述者外，尚有「馬驚風雨」，戴氏之發現。是以梵谷常臨其畫，塞尚曾擬作「向戴拉庫瓦致敬圖」塞拉更自稱其點畫手法淵於頗有啟發。好用金黃、朱紅二色，光采之華豔照目，對日後印象派「阿剌伯人馬背鬥獅」，「烈日主教之遇害」，「獵虎」，「靜物與龍蝦」，「自由女神率民而戰」等。梵谷到巴黎，戴氏逝世已二十三年。

**戴拉羅希**（Delaroche）

**多瑞**（Dore）

**杜朗**（Durante）

**杜瑞**（Albrecht Dürer 1471-1528）

文藝復興時代德國最偉大的畫家，兼工版畫與素描，觀察犀利，富於細節。祭壇畫數件最為馳名。著述亦多，所論有人體比例，透視，幾何，城防術等。

## 方丹・拉都（Henri Fantin-Latour, 1836-1904）

法國浪漫派畫家，擅人體，群像，靜物，畫風兼有戴拉庫瓦之浪漫幻想與荷蘭畫派之細膩工筆。最馳名之人物群像為「向馬內致敬」。

## 高敢（Paul Gauguin, 1848-1903）

後期印象派大師，象徵畫派之創始人。母親是秘魯人，他小時也住在秘魯，初在巴黎任股票經紀，業餘作畫，並收購印象派之作品，後受馬內鼓勵，辭去交易所工作，專事繪畫。於是高敢拋妻棄子，隱於法國西北之蓬大望，經營其象徵派之畫技。繼而遠遊巴拿馬與馬丁尼克群島，一八八八年，又與梵谷同寓阿羅之黃屋，不歡而散。晚年鄙棄工業文明，兩去大溪地群島，生活悉如土人。死於馬開沙群島之阿土阿納。高敢在蓬大望時倡導的象徵主義，以表現意念，心境，情緒為目的，並認為藝術之貴不在寫實。他的作品色彩鮮明，用粗黑線條分割成塊，一方面有裝飾之美，一方面則為意念之綜合。此種技巧，對「先知派」（The Nabis）之影響頗大。至於高敢務去寫實追求抽象之傾向，對於二十世紀從立體派到抽象派之畫風，亦有啟示。後期作品多畫熱帶風景與土人，原始純真之中，富神祕美。代表作有「自畫像」，「黃色基督」，「採檸檬」，「大溪地山嶺」，「大溪地土女」，「從何處來？究為何人？向何處去？」等。英國小說家莫姆的「月亮和六辨士」，便是他的寫照。郭爾安（Charles Gorham）所著「金色之軀」（The Gold of Their Bodies），亦為高敢的傳記。

杜瑞 Albrecht Dürer

高敢 Paul Gauguin

- **賈華尼**（Gavarni）

- **基約曼**（Armand Guillaumin, 1841-1927）

法國印象派畫家。初任書記，業餘作畫。五十歲時中了彩票，乃得專業繪畫。住在地中海岸及荷蘭等地。

- **霍爾斯**（Frans Hals, 1585-1666）

荷蘭大畫家，最擅人像，與霍爾拜因（Holbein）、維拉斯開司（Velazquez）並稱人像畫之大師。但霍爾斯所畫者，是下層社會的匹夫匹婦，不是貴族。遺作二百四十幅油畫之中，人像近二百幅，餘均為民情風俗之作。霍爾斯之人像畫，無論是個像或群像，均以捕捉瞬間表情或姿勢為務，而與古典人像之正襟危坐作勢受畫者不同。此種生動不拘之畫風，對馬內及印象派諸畫家頗有啟發。

- **北齋**（Hokusai, 1760-1849）

日本畫家，兼擅山水與風土人情，「富士山百景」之版畫最為馳名，所作風景，對西方畫壇影響頗大。

- **霍爾拜因**（Hans Holbein the Younger, 1497-1543）

德國藝術大師，為文藝復興時代北方各國最偉大之人像畫家。作品以冷靜求真為務，目光嚴峻有如法官審案。為當時名學者伊拉斯默斯（Erasmus）所繪三像最為聞名。其他代表作有「亨利第八」、「大主教華恩」、「商人吉斯」等。中年以後定居英國，備受朝廷優遇。英王亨利第八謀娶皇后，常派他去歐陸各國為貴族之女畫像，以資參考，簡直像毛延壽了。他的父親（Hans Holbein the Elder, 1465-1524）亦為名畫家，世稱大霍爾拜因與小霍爾拜因。

- **雨果**（Victor Hugo, 1802-1885）

法國詩人，戲劇家，小說家，浪漫派之領袖。左拉倡導的自然主義強調客觀寫實，當然以雨果

為革命的對象；不過在本書「巴黎」一章第八節中，左拉對雨果的攻擊也太過分了。今日回顧，雨果仍是一位大詩人。

- 依斯瑞爾（Joseph Israels）

- 約塞夫（Joseph）

- 雷格羅（Legros）

- 梅士（Nicholas Maes）

- 馬內（Edouard Manet, 1832-1883）

第一位現代畫家，生於巴黎的富裕家庭。十九世紀中葉法國學院派狹隘而刻板的歷史題材和古典技法，馬內首先起來強烈地反抗。馬內本人文質彬彬，風趣而博學，他的畫今日看來，在題材上不過是中產階級的日常生活，有如莫泊桑的小說所描寫者，但是在當日，他不但被學院派所排斥，更遭大眾的誤解與攻擊。他的畫不畫歷史和宗教的題材，只畫巴黎市民的現代生活；他的裸女就是現實世界有血有肉的女人，不是神話中的女神。是以「草地野餐」和「奧林比亞」等作初展之時，備受時人之嘲弄與凌辱。馬內的畫強調光與影的對比，盡量減少中間的色調，好作即景寫生，而所用色彩種類有限，其中又以黑色為主。他的亮麗色彩，瞬間動感，日常題材等對印象派頗多啟示；另一方面，印象派用色之繽紛甜美，重印象而忽結構等傾向，也倒過來影響了他。馬內雖為印象派畫家所擁戴而有「馬內幫」之稱，卻十分不願和他們結成一黨，更不願和他們聯合展出。代表作除了上述二畫外，尚有「鬥牛」，「橫笛手」，「舟中」等。

- 馬里斯兩兄弟（Jacob and Willem Maris）

- 馬瑞斯（Thys Maris）

- 莫夫（Anton Mauve）

- 梅梭尼葉（Jean Louis Ernest Meissonier, 1815-1891）

莫里梭　Berthe Morisot

畢沙洛　Camille Pissarro

法國畫家，善繪風土世態與戰爭場面。

- **米歇爾**（Georges Michel, 1763-1843）

法國畫家，頗受十七世紀荷蘭風景畫的影響。所繪泥濘街巷，風雨天色，和寫實的原野等等，對巴比松派寫實的風景畫甚有啟示。終身不離巴黎，嘗謂一切畫家所須之題材，四方英里的地區足以全部包羅。

- **米舍雷**（Jules Michelet, 1798-1874）

法國浪漫派史學家，著有「法國史」等。

- **米勒**（Jean François Millet, 1814-1875）

法國風景畫家，巴比松派之重鎮。三十五歲以後定居巴黎東南郊外芳甸布羅林區之巴比松村，所繪以頌美農村生活之辛勞與莊嚴為主，頗有中世紀畫家之宗教熱忱。今日重估之下，米勒不能算怎麼偉大，但在當時他卻十分流行，對早期的梵谷很有影響。

- **莫內**（Claude Monet, 1840-1926）

印象派大師，對於印象主義忠於視覺經驗之原則，終身奉行不渝，並堅持即景寫生。他生於巴黎，成長於勒哈佛。二十歲到二十二歲，在阿爾及利亞服役，對於熱帶的陽光和色彩，留下很深的印象。十五歲開始習畫，先後受到布丹（Boudin），容肯特（Jongkind），和馬內的啟發。

「園中仕女」和「塞納河畔的阿讓特依」兩幅代表作中，均可看出馬內對他的影響，但是馬內的大幅平面著色到了他的筆下，變得生動而熱烈，眩人眼目。一八七四年與同道展出的一幅「印象：日出」，即為印象派名稱之所本。一八九○年以後，莫內開始在不同的時間和光線之中寫生同一景物，以窮其各殊之色相，結果是一組組有名的作品：「白楊」，「乾草堆」，「盧昂大教堂」，「泰晤士河」，「倫敦」，「威尼斯」等，皆為此類組畫。但組畫之中最有名者，仍推晚年所作之「睡蓮」，大大小小凡四十八幅；其尤大者，懸之室中可滿四壁，立於其間，四顧但見油綠，淺紫，玫紅，曖曖交錯，蔚為奇觀。印象主義重色而不重形，物象之融解至此已到盡頭；後之藝術史家認為這一沼閃爍的七彩，幾已泯滅物象，可以說是抽象畫，至少是抽象的印象主義的一個起點。莫內無疑是印象派中最具代表性也是最偉大的畫家。他的作品華美悅目，不愧是一席色彩的盛宴。塞尚說他「只有一對眼睛，可是我的天，多美妙的眼睛啊！」

**莫里梭**（Berthe Morisot, 1841-1895）

法國女畫家，與卡莎（Mary Cassatt）同為印象派僅有之女畫家。早期受柯羅啟示，晚年受雷努瓦影響。她的丈夫是馬內的弟弟Eugène Manet；馬內之放棄黑色並採用印象派鮮活靈動之五光十色，主要是受了她的啟發。

**繆爾惹**（Murger）

**那休**（Neuhuys）

**畢沙洛**（Camille Pissarro, 1831-1903）

法國印象派畫家，出生於西印度群島之聖湯默斯島，父親是葡萄牙籍猶太人之後裔。一八五五年，畢沙洛去巴黎，得見柯羅，深受其啟示。他在印象派中，性情最為寬厚，人緣也最好。印象派的八次畫展，他是唯一始終參加的畫家，一生的創作也謹守印象派的宗旨。高敢，塞拉，西尼牙克，都是經他推薦而參展的。畢沙洛不但多產，而且多才，除油畫外，諸如著色粉筆畫，樹膠水彩畫，各色素描，銅版畫，石版畫等，無一不能。普法戰爭時，他逃往倫敦，不幸

法國的故居為普軍所佔，用來做屠宰場，而所藏的二百多幅作品竟被鋪在園中，遮蓋泥濘的道路。好畫風景與街景。「村口」、「盧昂街景」、「晨曦中的義大利大道」等最聞名。

• 普魯東（Proudhon）

• 冉伯讓（Rembrandt van Ryn, 1606-1669）

荷蘭大畫家，最工人像，以筆觸大膽色調金黃見稱，風格深厚而沉毅。終身窮困。作品有七百幅油畫及繁多之銅版畫。一般把他譯作林布蘭，我依朱光潛之譯名。

• 瑞南（Ernest Renan, 1823-1892）

法國史學家及批評家，治史學，文學，宗教，均重科學方法。名作有「科學之展望」及「耶穌傳」等。

• 雷努瓦（Auguste Renoir, 1841-1919）

法國印象派大師，最擅姣好可愛的婦人與女孩，以線條柔美，色彩鮮麗，情調愉悅見稱，可稱之為現代畫中之莫札特。生於利摩日，長於巴黎。十三歲時做瓷器廠學徒，為人漆畫杯盤，學得不少手藝，對著色也有了認識。早年頗受庫爾貝的影響，其後又學莫內的規律化了的印象派畫技，開始作風景畫。一八七四年，雷努瓦參加印象派第一次畫展；此時畫風已經成熟，參展的「歌劇院包廂」一幅，用色不但能充分把握體積感，黑色的運用尤為成功，可稱傑作。人像畫是他最高的成就，他筆下的女人，不論是社交界的名媛或是商場裡的店員，色彩都華美輕逸，明徹舒暢，頗饒青春歡快的情韻。畫中題材，多為中層社會之悠閒生活，不是觀劇，便是宴遊。後期作品，珠光虹彩，熟極欲流，頗承拉菲爾與安格爾之古典餘澤；素描甚見功力，靜物亦天然可愛。晚年長居法國南部，雖病風濕，仍坐輪椅中作畫不輟。代表作有「莎彭蒂艾夫人與二女」，「船上午餐」，「拉珂小姐」，「席思禮與夫人」，「鞦韆」等。

• 羅普斯（Filicien Rops）

612

- **盧梭**（Henri Rousseau, 1844-1910）

全名亨利‧盧梭，法國原始派大畫家，綽號「收稅員」（le Douanier）。所畫多為奇獸異木：其獸非獅非虎，似蛇似象，身大眼小，癡癡望人；其樹則葉肥而怪，蓊鬱成林，不可能指認。長住歐洲，而所畫皆熱帶幻景，望之令人發笑。盧梭之畫面，細節均精確而逼真，但與四周之其他事物又不相配合，有「魔幻的寫實主義」（Magic Realism）之稱，畫中形體又具幾何之單純，近於「分析的立體主義」。盧梭為人天真而糊塗，是大智若愚的一型。晚年他曾對畢卡索說，他們是世界上最偉大的兩位畫家，畢卡索為埃及畫風之冠，他是現代畫風之首。「夢」與「沉睡的吉普賽人」都是代表作，最為高克多與達利等所推崇。

- **盧梭**（Theodore Rousseau, 1812-1867）

全名泰奧多‧盧梭，法國巴比松派風景畫家，頗受十七世紀荷蘭畫家及日本版畫之影響。

- **魯本士**（Peter Paul Rubens, 1577-1640）

古佛朗德斯（今比利時）最偉大之畫家。生前極享盛譽，求畫者眾，乃設畫坊教學徒以分勞，構圖與潤色則親自執筆。為法國與西班牙宮廷作畫多幅，並任佛朗德斯駐西班牙大使，又接受英國頒贈爵位。魯本士於油畫，各體兼擅，傳後之作品凡二千幅。成熟期之作品華美光燦，最多傑作。「維納斯與阿當尼士」，「抱下十字架」，「三智士來朝」，「魯本士與夫人在忍冬架下」等均享盛名。藝術史家稱之為狄興第二。

- **魯伯瑞**（Ruyperez）

冉伯讓 Rembrandt van Ryn

雷努瓦 Auguste Renoir

盧梭 Henri Rousseau

魯本士 Peter Paul Rubens

席思禮 Alfred Sisley

左拉 Emile Zola

• **雷斯達爾**（Jacob van Ruisdael, 1628-1682）

荷蘭最重要之風景畫家，所繪天空往往陰雲密佈，原野則景色沉鬱，多為記憶與想像之作。師承冉伯讓，亦影響十九世紀之風景畫。

• **薛佛**（Ary Scheffer）

• **塞拉**（Georges Seurat, 1859-1891）

法國後期印象派畫家，「點畫主義」（Pointillism）之創始人。為後期印象派畫家之中最具知性最重理論之人物，生平以調和繪畫與科學為己任。戴拉庫瓦的日記，謝夫洛爾，塞特，查理‧亨利等人的理論，對他的「點畫主義」都有重大的影響。塞拉不喜歡別人稱他的技法為「點畫主義」，而寧願用「分解主義」（Divisionism）一詞。所謂「分解主義」，便是主張繪畫中的輔色可以分解為兩種主色，用小點或短線相鄰並列地畫出來，以求較為明亮的效果。傳統的畫法是把兩種主色在調色板上先調好，然後畫上畫布；塞拉的新法則是分成兩色，直接畫在布上，讓觀者站在遠處，在自己的視覺中予以融和。例如要把綠色畫亮，可以先分為藍黃二色，各以小點斑斕畫出，相鄰而不相疊，但遠遠看來，便是一片綠意了。同時，物體的陰影也不再是一片無光的黑或褐，而是與相接的光亮部分對照的色彩。例如一件橙中帶紅的衣裳，其陰影當可分解為藍中帶綠。塞拉的傑作「大碗島上的星期天下午」（**Sunday Afternoon on the Island of La Grande Jatte**），用色之法正是如此。至於構圖技巧，則著重希臘之黃金律，刻意安排物體之間的關係與比例，務使大小平衡，縱橫相應。印象主義重浮光掠影之瞬間動感，分解主義則重穩定

614

與平衡；因此塞拉之畫面宜繪靜態，而不宜捕捉動感。「新印象主義」（Neo-Impressionism）一詞立於一八八六年（梵谷去巴黎之年），即指塞拉及其從者。塞拉終身無職業，侍母最慤。生性嚴肅，絕少冶遊，三十二歲即因工作過度，死於肺病。

- **西尼牙克**（Paul Signac, 1863-1935）

法國新印象主義畫家兼理論家，塞拉所倡「點畫派」之忠實信徒，不但摹其畫風，更宣揚其畫論。

- **席思禮**（Alfred Sisley, 1839-1899）

英裔法國印象派畫家，專畫風景，與莫內同為印象派之代表人物。唯莫內晚年追求陽光與色彩以致物象解體泯形，席思禮則較有節制。

- **史賓諾薩**（Baruch Spinoza, 1632-1677）

荷蘭哲學家，生於葡籍猶太人之家，因思想不合教義而被逐出猶太教會。十七世紀之西方哲學，笛卡兒主身心對立，史賓諾薩則主身心之合，以為萬物皆為一體。

- **史丁**（Jan Steen, 1626-1679）

荷蘭畫家，題材多為農村與中產階級之生活，風格富於諧趣。

- **羅特列克**（Henri de Toulouse-Lautrec, 1864-1901）

法國大畫家，雖與後期印象派諸畫家交往甚密，畫風卻獨來獨往，難以歸類。影響他最大的，是戴嘉的題材和日本版畫的技法；英國文學和藝術，尤其是比爾滋禮（Aubrey Beardsley）的素描插圖，對他亦多啟迪。他是法國南部土魯斯伯爵的獨子，自幼即已流露畫才，後因跌斷雙腿，下身不再發育，遂成畸形矮人。既不見納於良家淑女，妓女，酒客，馬戲小丑者，蓋因此。羅特列克之題材所以限於舞女，妓女，度出入於舞臺歌榭，妓館酒樓，度其放浪形骸之生涯。但是他的素描出神入化，寥寥數筆，便能表現一個動作，掌握一種氣氛。除他的技巧卻十分繁富。

油畫外，他也畫水彩和著色粉筆畫。他用石印術做的許多海報，線條簡勁有力，色彩平鋪而單純，構圖十分惹眼，堪稱此道之精品。至於為書籍的封面，節目單，菜單等所作的小品石印，更是隨意揮灑，無所不宜。羅特列克的畫著意於形體和動作，並不像印象派那麼強調光影。他不喜歡理論，更不參加派別，對於他所熟悉的巴黎生活，他只是自然而然地表現出來，不加解釋，沒有批評。最有名的一幅油畫，是「紅磨坊」（Moulin Rouge）。法國小說家拉繆爾（Pierre La Mure）所作羅特列克傳記，即以此畫為名。

- **竇納**（Joseph Mallord William Turner, 1775-1851）

英國大畫家，擅風景，兼工水彩與油畫，作風浪漫而飄逸。晚年作品饒有詩意，趨於抽象，所繪威尼斯景色最為秀美。死後遺贈英國之素描，水彩，油畫，多達一萬九千件。「海邊風雪」及「冷雨，熱氣，衝快車」兩幅最為有名。對印象派畫家頗有啟示。

- **魏森布魯奇**（Weissenbruch）

- **左拉**（Emile Zola, 1840-1902）

法國小說家，自然主義之倡導人。亦寫畫評，支持印象派與馬內，卻低估了塞尚。

# 梵谷行程圖（1853-1890）

——余光中　繪

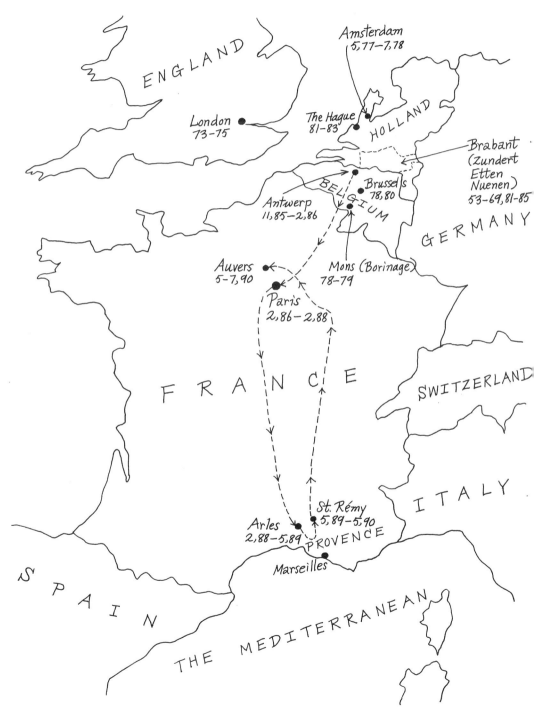

梵谷行程圖 (1853-1890)

ENGLAND

Amsterdam
5,77-7,78

London
73-75

The Hague
81-83

HOLLAND

Brabant
(Zundert
Etten
Nuenen)
53-69, 81-85

Brussels
78, 80

BELGIUM

Antwerp
11, 85-2, 86

GERMANY

Auvers
5-7, 90

Mons (Borinage)
78-79

Paris
2, 86-2, 88

FRANCE

SWITZERLAND

ITALY

St. Rémy
5, 89-5, 90

Arles
2, 88-5, 89

PROVENCE

Marseilles

SPAIN

THE MEDITERRANEAN

# 星光夜

## ——梵谷百年祭之一

當所有的眼睛，在天上，都張開
而所有的眼睛，在地上，都閉起
只剩下一雙，你的，在守夜
守著地上的夢，天上的光
見證滿天燦亮的奇蹟
一盤盤，一圈圈
都轉成熱烈的漩渦，被天河
滾滾的迴波吐出又吞進

——余光中

蕭靜的神諭終夜不停
邃藍的高穹下一頂草帽
白燭插在帽沿的四周
一座崇拜的小祭壇，舉向
赫赫當頭的全部天啟
百年前的今晚，你的目光
曾經升入這一片星光
永不熄滅的煌煌天市
一場永不落幕的盛典
敞向台下一代又一代
來去太匆匆的觀眾
不，那夜只有你一人
山底的小鎮在星光下
全睡著了，只有教堂舉起了塔尖
坡上的柏樹揮舞著綠焰
陪你的燭光一同祈禱
正如百年後我們的目光
也升入這一簇星光，文生
跟隨你一同默禱

—— 一九九〇年四月五日

# 向日葵
## ——梵谷百年祭之三

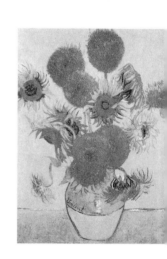

金髮橘面，仰向七月硫黃的天空
菊花族的家譜，唯你
酷似你陽剛的父親
大氣炎炎下有誰竟敢
正面逼視赤露的太陽？
那赫赫的光采令人盲目
從一團大火球轟頂射來
　愈轉愈快
你奮張獅鬣的姿態
儼然烙自日輪的母胎

—— 余光中

出自泥土，卻嚮往著天空
只因那是輝煌的所在
光，就是從那上面瀉來，為你
為世界帶來滿光譜的亮色
你是再掙也不脫的伊卡瑞斯
欲飛而不起的夸父

每天一次的輪迴
從曙到暮
去追一個高懸的號召
扭不屈之頸，昂不垂之頭

烈士的旗號，殉道者的徽章
從晨曦金黃到晚霞橙赤
那人在他的調色板上
調出了你的面容，也是
他自己的畫像，只因他
從北國之陰到南方之晴
為了追光，光，壯麗的光
轉面，扭頸
一頭赤髮的悲哀與懊惱
被同樣的烈焰燒焦

　　　　　——一九九○年四月七日

# 破畫欲出的淋漓元氣

## ——梵谷逝世百週年祭

——余光中

### 不朽的元氣

一百年前，荷蘭大畫家梵谷在巴黎西北郊外的小鎮奧維，寫信給故鄉的妹妹維爾敏娜，說他為嘉舍大夫畫了一張像，那表情「悲哀而溫柔，卻又明確而敏捷——許多人像原該這樣畫的。也許百年之後會有人為之哀傷。」

梵谷寫這封信時，在人間的日子已經不到兩個月了。到那時候，他只賣掉一幅油畫，題名「紅葡萄園」，而論他的畫評也只出現了一篇。在那樣冷漠的歲月，他的奢望也只能寄託在百年之後了。可是他絕未料到，一百年真的過去後，他的名氣早已超過自己崇拜的戴

拉庫瓦，而他的地位也已凌駕米勒而直追本國的前輩冉伯讓。絕未料到，他的故事會拍成電影，唱成歌調，他的書信會譯成各國文字，為之解說。絕未料到，生前無人買得起，身後無人買得起，他的作品有千百位學者來撰文著書，為之解說。絕未料到，生前無人買得起，身後無人買得起，他的畫，在拍賣場中的叫價，會壓倒全世界的傑作，那天文數字，養得活當年他愛莫能助的整個礦區。絕未料到，從他的生辰（三月三十日）到他的忌日（七月二十九日），以「梵谷畫作回顧展」為主的百年祭正在他的祖國展開，熱浪洶湧，波及了全世界的藝壇，包括東方。更未料到，安貧樂道的藝術苦行僧，在以畫證道、以身殉道之餘，那樣高潔光燦的一幅幅傑作，竟被市場競相利用，淪為裝飾商品的圖形。

荷蘭曾經生他、養他、排斥過他再接納他。法蘭西迷惑過他又開啟過他，關過他又放過他，最後又用她的沃土來承受他無助的倦體。如果在百年的長眠之後，那倦體忽然醒來，面對這一切歌頌與狂熱，面對被自己的向日葵與麥浪照亮的世界，會感到欣慰呢還是愕然，還是楞楞地傻笑？

其實那一具疲倦的軀殼，早已沒有右耳，且被寂寞掏空，被憂傷蠶食，被瘋狂的激情燒焦，久已還給了天地。他的生命，那淋漓充沛的精神，早已一燈傳遍千燈，由燃燒的畫筆引渡到一幅又一幅的作品上去了。想想看，這世界要是沒有了阿羅時期那些熱烘烘的黃豔豔的作品，會顯得多麼地貧窮。用一個人的悲傷換來全世界的喜悅，那犧牲的代價，簽在每一幅傑作上面，名叫文生。直到一九四八年，美國大都會美術館的修畫師皮士（Murray Pease），在檢查梵谷的「柏樹」組畫時，還發現其中的一幅顏料並未乾透，用指甲一戳，仍會下陷。這當然還是指的物質現象。但是在精神上，梵谷的畫面蟠蜿淋漓，似乎仍溼著十九世紀末那一股元氣。

# 梵谷的生平

一八五三年三月三十日，文生·梵谷（Vincent van Gogh），生在荷蘭南部布拉班特省的小鎮崇德（Zundert, Brabant），接近比利時的邊界。父親西奧多勒斯是一位不很得意的牧師，父子之間也不很親近。文生的孺慕毋寧是寄在母親的身上，可是他覺得母親對他不夠關懷。在他前面還有個哥哥，也叫文生，比他整整大一歲，也生在三月三十日，一生下來就死了。母親慟念亡兒，心有所憾，對緊接的下一胎據說就專不了心。這感覺成了梵谷難解的情結，據說還經常在他的畫面浮現。

在兩個弟弟和三個妹妹之間，跟文生最親的是二弟西奧，三妹維爾敏娜。此外他對家庭並不十分眷戀，對父親更是心存抗拒。叔伯輩裡有三個畫商，生意做得不小，和文生卻有代溝。

儘管如此，梵谷一生的作為仍然深受家庭的影響。身為牧師之子，他的宗教熱忱可說其來有自，二十二歲起便耽於聖經，二十四歲更去阿姆斯特丹準備神學院的入學考試，未能通過。他立刻又進布魯塞爾的福音學校，訓練三個月後，勉強派去比利時的礦區傳道。從一八七八年的十一月到翌年七月，他和礦工同甘共苦，不但宣揚福音，而且解衣推食，災變的時候更全力救難，成了左拉聽人傳說的「基督再世」。從一八七五年到七九年，梵谷的宗教狂熱高漲了四年，終於福音教會認為他與賤工打成一片，有失體統，開除了他。

在失業又失意之餘，梵谷將一腔熱血轉注於藝術，認真學起畫來。他開始素描礦工，臨摹米勒，自修解剖與透視。也就在這時，任職於巴黎古伯畫店的弟弟西奧（Theo），被

626

他說動，開始按月寄錢給文生，支持他的創作生涯。

從宗教的奉獻到藝術的追求，一八八○年是梵谷生命的分水嶺，但其轉變仍與家庭背景有關。梵谷是牧師之子，也是三個畫商的姪兒，曾在海牙、布魯塞爾、倫敦、巴黎的古伯畫店工作，接觸藝術品從十六歲就開始了。最直接、最重大的因素當然還是有西奧這麼一個弟弟，從一八八○到一八九○，整整十年一直在巴黎的古伯分店任職，不但匯錢，還寄顏料及畫具給他。何況那時的巴黎，藝壇繽紛多姿，真是歐洲繪畫之都，西奧在這一行，當然得風氣之先，大有助於哥哥的發展。要不是弟弟長在巴黎，梵谷也不便在巴黎長住。要不是弟弟在畫店工作，梵谷也很難廣交印象派以至後期印象派的中堅分子。而沒有了巴黎這兩年的經驗，沒有了這轉型期間的觀摩、啟發與貫通，他就不可能順利地接生阿羅的豐收季。

梵谷一生匆匆，只得三十七年。後面的十五年都在狂熱的奉獻中度過：前五年獻給宗教，後十年獻給藝術。二十七歲那年他放棄宗教而追求藝術，表面上是一大轉變，本質上卻不盡然。他放棄的只是教會，不是宗教，因為他對教會灰了心，認為憑當時腐敗的教會實在不足以傳基督之道。他拿起畫筆，是想把基督的精神改注到藝術裡來；隱隱然，他簡直以基督自許。他在給西奧的信裡說：「米勒有福音要傳；我要請問，他的素描與一篇精采的佈道詞有什麼兩樣呢？」梵谷對基督的仰慕見於給西奧的另一封信：「他活得安詳，只用血肉之軀來工作。」梵谷自覺和基督相似，不但一生的事業起步較晚，而且大限相迫，來日無多。基督傳教，三十歲才開始。梵谷在那年齡竟對弟弟宣稱：「我這一生不但習畫起步恨晚，而且可能也活不了多久……也許是六到十年。」他果真僅僅再活了七年。這不是一語成讖，而比一切的藝術家更變成其為大藝術家；他不屑使用大理石、泥土、顏料，

是心有所許。在藝術和身體之間，他寧可犧牲身體，因為身後還有藝術。所以他告訴弟弟

說：「誰要是可惜自己的生命，終會失去生命，但是誰要不惜生命去換取更崇高的東西，他終會得到。」

梵谷是現代藝壇最令人不安的性情中人。傳記家、藝術史家紛紛窺探他的童年，想用佛洛伊德的顯微鏡找出什麼「病根」或「夙慧」。結果：「與常童無異」。幾乎所有的傳記都不得不從二十歲開始，因為直到那時他的生活才「出了狀況」，性情才開始「反常」，那是在一八七三年夏天，梵谷在古伯畫廊的倫敦分店工作。他單戀房東太太的女兒愛修拉·羅葉，求婚被拒，失意之餘，情緒轉惡，乃自放於社會之外，在畫店的工作也失常起來。其後兩年之中，他兩度被調去巴黎分店。一八七六年初，他終於被店方解僱，結束了七年的店員生涯。

這時梵谷的宗教亢奮已經升起，從一八七五到七九，四年之間信心高揚。開始他去英國的小鎮藍斯蓋特與艾爾華斯教書童，並且間歇佈道。然後回到荷蘭，去艾田（Etten）的新家探望家人，又去多特勒支任書店的夥計。一八七七年五月到次年七月，為了阿姆斯特丹神學院的入學試，他苦讀了幾近一年半；落榜之後，又去布魯塞爾的福音學校受訓，終於一八七八年底去比利時南部的礦區做了牧師。

梵谷在號稱「黑鄉」的礦區一年有半，先是摩頂放踵，對礦工之家的佈道、濟貧、救難全心投入，真有救世主的擔當。後來見黜於教會，宗教的狂熱便漸漸淡了下來。滿腔的熱血在藝術裡另找出路，就地取材，便畫起礦工來。這時正是一八八〇年，也是梵谷餘生十年追求畫藝的開始。

這十年探索的歷程，以風格而言，是從寫實的摹仿自然到象徵的重造自然；以師承而

言，是從荷蘭的傳統走向法國的啟示而歸於自我的創造；以線條而言，是從凝重的直線走向強勁而迴旋的曲線；以色彩而言，則是若從地理著眼，則十年間的行程就像一記加速的回力球，自北而南，從荷蘭打到巴黎。但是若從地理著眼，則十年間的行程就像一記加速的回力球，自北而南，從荷蘭打到巴黎，順勢向下飛滾，猛撞阿羅之後，折射聖瑞米，再一路反彈到奧維，勢弱而止。這過程，一站似一站：荷蘭是五年，巴黎是兩年，阿羅是十五個月，聖瑞米整整一年，奧維，只有兩個多月。

荷蘭時期（一八八一年四月迄一八八六年一月）是他的成長期，為時最久。在這期間，他從炭筆、鋼筆等的素描，水彩、石版，一直摸索到油畫。題材則人像與風景並重，也有靜物；人像最多農人、漁人、礦工、織工、村婦等的貧民，絕少「體面人物」。手法則筆觸粗重，色調陰沉，輪廓厚實而樸拙，在荷蘭寫實的傳統之外，更私淑法國田園風味的巴比松派，並曾受到他姐夫名畫家安東・莫夫的指點。一八八五年的「食薯者」是此期的代表作。

五年之中，梵谷先後住在艾田、海牙、德倫特（Drenthe）、努能（Nuenen），和比利時的安特衛普（Antwerp）。他需要愛情，跟女人卻少緣分，談過兩次愛，都不成功。前一次在艾田，是追求守寡的表姐凱伊，被拒。後一次則是在努能，帶點被動地接受鄰家女女瑪歌的柔情，但在家人的反對下瑪歌險些自殺而死，以悲劇收場。中間還夾著一個妓女克麗絲丁，做他的模特兒並與他同居，幾達兩年之久，終於在西奧的勸告下分了手。他跟父親的關係始終不和；一八八五年初，以他為憾的父親突然去世。

巴黎時期（一八八六年二月迄一八八八年二月）是梵谷的過渡期，也是他藝術的催化劑。不經過這階段，梵谷就不能毅然揮別荷蘭時期的陰鬱沉重與狹隘拘泥，而沒有這兩年的準備與調整，忽然投身於法國南部的燦麗世界，就會手足無措，不能充分發揮自己的潛

能，來接生這光華逼人的壯觀。一八八六年的巴黎，印象主義已近尾聲，使用點畫技巧的新印象主義繼之興起。調色板的革命使北方陰霾裡闖來的紅頭傻子大開眼界，不久他的色彩與線條也明快起來。憑了西奧的人緣，梵谷結交了印象派與後期印象派的主要畫家，而與羅特列克、高敢、塞拉等最有往還，也頗受他們的啟發。高敢用粗線條強調的輪廓和大平面凸出的色彩，塞拉用不同原色並列而不交融的繁點技巧，日後對梵谷的影響很大。另一方面，筆簡意活而著色與造形都趨於抽象的日本版畫，這時已經風行於法國畫壇，也提供他新的手法，甚至供他臨摹。「老唐基」、「梨樹開花」等作都可印證。

在巴黎的兩年，面對紛然雜陳的新奇畫風，梵谷忙於吸收與消化，風格未能穩定，簡直提不出自成一家的代表作。一八八八年二月，他接受了羅特列克的勸告，擺脫一切，遠走南方的阿羅（Arles）。這一去，他的藝術生命才煥發成熟，花果滿樹，只待他成串去摘取：八年的鍛鍊，準備的就是為此一刻。

阿羅是普羅汪斯的一座古鎮，位於隆河三角洲的頂端，近於地中海岸，離馬賽和塞尚的故鄉艾克斯也不遠。普羅汪斯的藍空與烈日、澄澈的大氣、明豔的四野，在在使梵谷亢奮不安，每天都要出門去獵美，欲將那一切響亮的五光十色一勞永逸地擒住。這是梵谷的黃色時期：黃騰騰的日球，黃滾滾的麥浪，黃豔豔的向日葵，黃熒熒的燭光與燈暈，耀人眼睛，連他在拉馬丁廣場租來的房子也被他漆成了黃屋，然後對照著深邃的藍空一起入畫。有時在人像畫的背景上，例如「阿羅女子」，也渲染了整片武斷的鮮黃。有時，為了強調黃色，更襯以鄰接的大藍，一冷一熱，極盡其互相標榜。有時意有未盡，更夜以繼日，把蠟燭插在草帽上出門去作畫。在這時期，他一共作了兩百張畫，論質論量，論生命律動的活力，都是驚人的豐收。

然而阿羅時期不幸以悲劇告終。梵谷對人熱情而慷慨，常願與人推心置腹，甘苦相共，然而除了弟弟之外，難得有人以赤忱相報。他的愛情從不順利。在同性朋友，尤其是畫友之間，他一直渴望能交到知己。在巴黎的時候，他曾發起類似「畫家公社」的組織，好讓前衛畫友們住在一起，互相觀摩，售畫所得則眾人共享。這計畫當然沒能實現，可是梵谷並不死心。他在阿羅定居之後，再三力邀高更從布列塔尼南下，和他共住黃屋，同研畫藝。

梵谷性情內向，不善言辭，雖然把高更當作見多識廣的師兄來請教，卻也堅持自己的信念，為之力爭。這樣不同的兩種個性，竟然在同一屋頂下共住了兩個月，怎麼能不爭吵？梵谷的癲癇症醞釀已久，到此一觸即發。一天夜裡，他手執剃刀企圖追殺高更，繼又對鏡自照，割下右耳，去送給一個妓女。

結果是高更回了巴黎，梵谷進了醫院。這是一八八八年耶誕前後的事。弟弟從巴黎趕來善後，但不久癲狂又發了兩次，在鎮民的敵對壓力下，梵谷同意搬到二十五公里外聖瑞米鎮的聖保羅寺去療養。於是從一八八九年五月迄次年五月，展開了梵谷的聖瑞米（Saint Rémy）時期。

他在山間那座修道院療養了整整一年，其間發病七次，長者達兩個月，短者約僅一週。清醒的日子他仍努力作畫，題材包括病院內景，以柏樹為主的院外風景，自畫像等等，並且臨摹了冉伯讓、戴拉庫瓦、米勒、杜米葉等的三十幅作品。此時他創作不輟，固然是為繼續追求藝術，也是為了對抗病魔，藉此自救。一八九○年一月，青年評論家奧里葉（Albert Aurier）在《法國水星雜誌》上發表短文，稱頌梵谷的寫實精神和對於自然與真理的熱愛。同時西奧也生了一個男孩，並且追隨伯伯，取名文生。三月間，梵谷在阿羅所

作的畫「紅葡萄園」在布魯塞爾的「二十人畫展」中售得四百法郎，買主是畫家之妹安娜・波克。這些好消息都令梵谷振奮。同年五月，他北上巴黎。經西奧的安排，他去巴黎西北郊外三十公里的小鎮奧維（Auvers-sur-Oise），接受嘉舍大夫（Dr. Paul-Fernand Gachet）的看顧。

奧維時期從五月二十一日到七月二十九日，充滿了回聲、尾聲。梵谷仍然打起精神勉力作畫，但是昔日在普羅汪斯的衝動卻已不再：畫面鬆了下來，色彩與線條都不再奮昂掙扎了。餘勢依然可見——「嘉舍大夫像」、「奧維教堂」、「麥田群鴉」三幅為本期代作，也都是公認的傑作。七月一日他曾去巴黎小住，探看弟弟、弟媳和姪兒文生，並會見老友羅特列克與為他寫評的奧里葉。回到奧維，他的無奈和憂傷有增無已，只覺得心中的畫已經畫完，癲癇卻依然威脅著餘生，活下去只有更拖累弟弟。七月二十七日下午，他在麥田裡舉槍自殺，彈入腰部，事後一路顛躓回到拉霧酒店。次日西奧聞耗趕來，守在哥哥的床邊。文生並未顯得怎麼劇痛，反而靜靜抽他的煙斗。第三天凌晨，他才死去。臨終的一句話，一說是「人間的苦難永無止境」，一說是「但願我現在能回家去」。

文生・梵谷是死了，但是兩兄弟的故事尚未完結。文生死後，西奧悲傷過度，百事皆廢。他唯一關心的是如何宣揚哥哥的藝術，便去找奧里葉，請他為文生寫傳。奧里葉欣然答應，尚未動筆，兩年後卻生傷寒夭亡，才二十七歲。西奧為了文生的回顧展到處奔走，事情未成，卻和古伯畫店的僱主發生爭吵，憤然辭職。突然，他也神經失常起來。開始還只是糊塗，後來瘋得厲害，不得不加囚禁。其間他一度清醒，太太帶他回去荷蘭，他又陷入深沉的抑鬱，不再恢復。一八九一年一月二十五日，哥哥死後還未滿半年，弟弟也隨之

而去，葬於荷蘭，年才三十三歲。又過了二十三年，遺孀約翰娜讀《聖經》，看到這麼一句：「死時兩人也不分離」，乃將丈夫的屍體運去奧維，跟他哥哥葬在一起。

在現實生活上，西奧這一生全被哥哥連累，最後的十年，除了按月得寄一百五十法郎的津貼給哥哥之外，還不時要供應畫具、顏料及刊物之類。文生寄給他的畫，都得保存、整理，並且求售。文生對自己的信心，大半靠他的鼓舞來支持。文生每次出事，也只有等他迢迢奔去，善後一切。甚至在婚後加重了家累，也是如此。可是他受而甘之，從無怨言，甚至在哥哥身後，仍念念不忘為這位埋沒的天才傳後。這樣的弟弟啊那裡去找？

天生梵谷，把生命獻給藝術，又生西奧，把生命獻給哥哥。否則世上縱有梵谷其人，必無梵谷其畫。今日面對「向日葵」和「星光夜」的神奇燦亮，全世界感動的觀眾，都要領西奧的一份情。

# 梵谷的書信

梵谷留給後世的兩樣東西，一是畫，二是信。他的畫不消說，早經公認為現代藝術的神品。他的信傳後的也有七百多封，傳記家可以從中發掘資料，考證日期，評論家可以探討思想和技巧的發展，一般讀者也可以從中摸到一顆敏感而體貼的熱心。像這麼親切的自白，在文藝史上成為重要文獻的，在梵谷之前還有戴拉庫瓦的《日記》，之後則有勞倫斯的信札。

梵谷為人木訥，拙於言辭，卻勤於寫信，在現實的挫折與寂寞的壓力之下，把一腔情思都訴之函札。傳說中的梵谷，舉止唐突而情緒不穩，但是在信中他卻溫文爾雅，娓娓動人。七百五十多封信裡，寫給西奧的多達六百五十二封，足見他這弟弟真是他的第一知己。寂寞的人最需要的，是一只關切的耳朵。在舉世背對著他的時候，幸有西奧的耳朵向他開放，否則在繪畫之外我們將少了一條直入他心靈的捷徑。其餘的約一百封則是寫給畫友與家人，計有給梵哈巴（Van Rappard）的五十八封、給貝爾納（Emile Bernard）的二十封、給高敢的一封、給妹妹維爾敏娜的廿三封。在阿羅時期，梵谷的畫質高而量多，平均每週畫三張。同時信也寫得最勤，平均每週寫兩封半。兩者相加，足見心智活動之盛。如果減去三次發狂住院的兩個多月，則清醒的日子就更忙碌了。

## 梵谷的繪畫

書信雖然直說，卻是次產品與旁證。主產品當然是繪畫。那畫，不落言詮卻言之親切、懇切、痛切，廣義上也是一封信，不是寫給一個人，而是寫給全世界。

梵谷一生匆匆，起步習畫又晚，創作只得十年，比起狄興或畢卡索來，不到七分之一。但是這十年的貢獻，論質，不下於任何現代畫家，論量，就更形多產了。從一八八〇年夏天到一八九〇年夏天，整十年裡荷蘭（包括在比利時礦區與安特衛普）佔五年半，法國僅得四年半。在法國時期，僅計油畫便有六百張以上。僅計狂疾發作到自殺的那一年

半，產量竟逾三百張，更多的素描還不在內。

梵谷的油畫在人像、風景、靜物各方面都很出色，也都留下了代表作。而無論如何分類，他的作品，尤其是在阿羅以後，線條則夭矯道勁，律動不已，色彩則此呼彼應，相得益彰，輪廓則巧拙互補，氣勢流暢，整個畫面有一股沛然運轉的節奏感。許多畫家的光都是外來的，取自現實，梵谷的光卻發自內裡，像是發自神靈的光源。

人像畫在他的藝術裡分量既重，成就亦高。除了「食薯者」、「阿羅病院」等少數例外，他的人像都是單像而非群像。這似乎是一個限制，但是他要捕捉的毋寧正是個性與寂寞。從早期的礦工到後期的嘉舍大夫，他的像中人多為中下層階級，不見美女貴人。他一生自放於江湖，見棄於社會，又窮得僱不起模特兒，乃成為小人物的造像者。他無需也無意取悅像中人，所以求真重於求美，真了，當然就美。他的人物可能是俗稱的醜人，卻因性格的力量，心靈的流露，生命的經歷而蛻變，成就了藝術之美。另一方面，梵谷的人像用色虛實相應，武斷而有效，背景往往一掃現實，不是用滿幅抽象的鮮黃（如「阿羅女子」）或淺青（如「郵差魯蘭」），便是索性放在星空下面，襯著永恆，例如「詩人巴熙」。這麼一來，他的人物便自現實釋放出來，變得獨特而有尊嚴，甚至超凡入聖了。

梵谷的自畫像很多，變化亦富。在荷蘭畫家之中，他和冉伯讓前呼後應，成為多作自畫像的兩大例外。其實比起一切人像畫家來，梵谷的這類作品皆可謂多得出奇。這說明他有多麼寂寞，卻又多麼勇於自省。除了俊男妍女，誰喜歡注視鏡中的自我呢？然而梵谷的自畫像，正如前輩冉翁，卻嚴於反觀自顧，往往是透過「醜」的外表來探審內在的真情，並不企圖美化。那許多自畫像，激烈蕭峻之中帶著溫柔，有時戴帽如紳士（巴黎時期），有時清苦如禪師（阿羅中期）、有時包著右耳的傷口（阿羅後期）、有時失神落魄如白痴（阿

羅後期）、有時咬緊牙關睥睨如烈士（最後的一張），形形色色，其面目恐怕是觀眾印象最深的畫家了。

最奇異的景象是從巴黎時期起，他的自畫像在背景上出現了光圈。聖徒或天使頭頂的光圈，被梵谷分解成點畫派手法的色彩漩渦，一層層騷動的同心圓，一股股疾轉的斷續圓弧，把人像圍供在中央。評論家指認這是梵谷自命基督的意象，出現率之高令人可信。有時他在畫別人的像中也頂以光輪。他自認這畫法是一大貢獻，並說「我想把男女畫得都帶點永恆，就是以前用光圈來象徵的那東西。」

梵谷對前輩的大師經常臨摹，而效法最多的仍是人像。戴拉庫瓦的「聖母慟子圖」、杜瑞的「監獄內院」及米勒的「播種者」、「收割者」等都是佳例。最可惜也最不解的，是這位人像大家竟未為自己的好弟弟畫一張像。

風景畫也是梵谷的重要作品，其中尚有不少變化。論風格，早期的風景，例如「蒙馬特崗花圃」，開始學文寧根海岸」，色調陰沉，比較拘泥於寫實。巴黎時期的，例如「斯開印象派甚至點畫派。進入阿羅時期之後，才建立了自己的風格：一種是畫面開曠平靜，多為遠景，比較寫實，例如「平疇秋收」和「桃樹果園」；另一種是畫面波動甚至旋轉，地面起伏，眾樹迴舞，連天上的風雲也流動響應，就比較寫意，也即所謂象徵了，例如「橄欖林」和「星光夜」。後面這一種寫意風景不但人格化，簡直神格化了，頗有頌歌的意味。

把以往罕見入畫的群星，寫意成花朵、成漩渦、成迴流、成一叢金黃的太陽，真是匪夷所思，天真得入神。柏樹扭旋成綠色的火焰，在嚮往升天。麥浪掀起整幅的鮮黃，在地上洶湧。連大地本身也在蠢動，甚至一條平凡的村道或是田間的阡陌，也翻翻滾滾，像河水一樣流來。莫內的風景雖美，仍在人境，梵谷的風景卻入於宗教了。對於梵谷，黃色屬於土

地，既生萬物，亦葬眾生。

梵谷的靜物亦超越現實而具有象徵，被內在的光所照亮。早期的「皮鞋」和巴黎時期的「靜物與鯖魚」雖已顯示出眾的感性，但是要到阿羅時期的「向日葵」、聖瑞米時期的「白玫瑰」和「鳶尾花」，才終於別創一格。尤其是那一組十二幅的「向日葵」，十四五朵矮健而煥發的摘花，暖烘烘地密集在一隻矮胖的陶瓶子裡，死期迫近而猶生氣盎然。除了綠莖、綠萼、綠蕊的對照之外，花、瓶、桌、壁，一切都是豔黃，從檸檬黃、土黃、金黃到橘黃，簡直是黃的變奏。色調之和諧絢爛，像是在安慰視覺的神經。

為了求變、求全，梵谷慣於反覆探討同一主題，所以常見同題異畫，有時還很多張，而精麗也有參差，賞者不可不察。無論人像、風景、靜物，都有這現象。例如「郵差魯蘭」便有兩張都是半身，一張及胸，背景多花，另一張及膝，背景無花。「食薯者」除了有許多頭像草稿之外，全畫也有正副兩張，副張比正張要差很多。

如果把家具也歸入靜物，則此類佳作至少還得一提阿羅時期的「梵谷的臥室」、「梵谷之椅」、「高敢之椅」。「梵谷的臥室」已很有名，但是那一對扶手椅賞者不多，未免錯過眼福。而「高敢之椅」尤其華麗之中透出神奇，構圖、配色、造形都臻於至善。這是黃色時期的顛峰，此圖在繽紛錯錦之中仍讓黃色稱王。上面的深綠壁面反托出暖黃的吊燭台，下面的椅墊上也有一台插燭，金黃的光焰正在飄動。加上兩本書反光的封面，和綠椅墊上密密的金線，真是十分耐看。除了油畫，梵谷的素描也十分可觀。這些副產品有的獨立自足，有的只是吉光片羽，為正規的油畫作證，有的甚至隨手勾在信紙上，便於說明。早期的素描多用炭筆，作風奔放，後期兼用鋼筆，有的畫得十分精緻，透視井然。有些評論家甚至認為他始終是一位素描家，畫起油畫來也還是素描技法，也就是說，以線條為主。

# 代表作舉例

限於篇幅，梵谷的傑作不勝枚舉，但是綜觀概論又嫌空泛，以下挑出幾幅代表作來，略加賞析。

「食薯者」（The Potato-Eaters）——作於一八八五年五月，是荷蘭時期的結論。梵谷為這幅力作投注了很多心血。他曾屢次為畫中人素描了個別的頭像和手像，其後在三月間才為群像畫了一幅草稿，四月間畫了油畫的初稿，五月間才畫出今日我們眼熟的完稿。素描、草稿、初稿都畫於現場，梵谷在不滿之餘，發現自己太貼近對象了。完稿是回去畫室，憑著記憶一氣呵成的。

畫中人是梵谷故鄉布拉班特的農家，姓德格魯特。一家人在煤油燈下圍著桌子叉食薯塊，在田裡鋤土挖薯的，也就是這筋骨暴露的糙手。槎枒的樑木、煙薰的舊牆、蒸薯的熱氣、汙穢的桌布，和上面咖啡杯的陰影，配合著一家人各就各位默默共餐的神情，烘托出一片又無奈又溫馨的氣氛。整個畫面似乎用馬鈴薯的色調染成。梵谷傳記《塵世過客》（Stranger on the Earth：by Albert Lubin）的作者魯賓說：「這是梵谷對荷蘭統治階級漠視農民的證詞。」我覺得就畫論畫，與其說那上面是對於當道的憤恨，不如說是對農家的關心。

不過魯賓另有一說倒不妨參考。據他說，梵谷的父親在此畫繪成之前二月突然去世，所以作畫時梵谷的心底隱然潛動著老家的回憶。表面上圍坐的是德格魯特家人，其實是他自己的家人。左手坐的是梵谷自己，要是你仔細看，他的椅背上正簽著Vincent之名。右手

638

是他母親，貌似專心在倒咖啡，其實是心慟亡兒，不願接受他的關注。背對觀眾站在文生和母親中間的，正是文生前一胎的那亡兒，所以不見面目。當中面向觀眾的兩人，左邊是文生的妹妹維爾敏娜，右邊是父親。妹妹一向是在文生一邊；父親舉杯向母親，母親卻不理會。文生的頭頂，畫的左上角是一座掛鐘，正指著七點。其右是一幅畫，隱約可見基督在十字架上，也正透露文生的基督意識。

「老唐基」（Père Tanguy）——作於一八八七年，畫中人是巴黎的小畫商，也是印象派畫家的死黨，為人熱情忠厚，也曾善待梵谷。看得出，在色彩的處理上，此畫已受到塞拉點畫法的引導，但是鬢眉、衣褲的線條已經有自己的技法。最觸目的是背後掛的日本版畫，不但顯示這些畫當時在巴黎多麼流行，也說明梵谷多麼喜歡這風格。像「老唐基」這樣的人像，日後到阿羅，在「郵差魯蘭」等作品裡表現得更為生動。

「夜間咖啡座」（Café Terrace at Night）——為一八八八年作品，確是梵谷夜間在現場所繪。梵谷在信中曾說：「我常認為夜晚比白畫更有活力、更富色彩」；又說：「第二幅畫的是一家酒店的露天座，夜藍之中一盞大煤氣燈照亮了座台，還有一角繁星的藍空。」

色彩的對照沒有比此畫更豔麗饗目的了。燈光的鮮檸檬黃，佐以座台的暖橘色，氣氛熱烘烘的，連卵石的街道也有微明的反光。反襯這中央亮色的，是上面樓房的灰紫和下面街道的碎紫，門框和星夜的深藍左右對峙，背景更襯以深巷的暗邃。也沒有任何夜景比此畫更富詩意的了。整幅畫的視覺美感簡直就是一曲夜色頌。單看星空下的深巷，就足以令人出神入畫，目迷於星燦如花，遠遠近近，都閃著顫顫的光暈，近的一些眼看著就逼近巷底的樓頂了。那神祕而黑的樓影，卻有隱約的燈火橘黃，從狹細的窗口漏出。百年前普羅汪斯的星光夜，就這麼被一雙著魔的眼睛捉住，永遠逃不掉了。

「星光夜」（The Starry Night）——作於一八八九年，屬於聖瑞米時期。梵谷對於星空異常神往，甚至用來做人像的背景，例如那張「詩人巴熙像」，似乎把像中人提升到星際而與永恆同在了。這種渴慕星空的宗教熱情，到了癲狂發作後的聖瑞米時期，迸發而為「星光夜」一類的夜景，有時畫面更見星月交輝。這一幅「星光夜」，人間寂寂而天上熱烈。下面的村莊果然有星月的微輝，但似乎都已入夢了。只有遠處教堂的尖頂和近處綠炬一般的柏樹，互相呼應，像誰的禱告那樣，從地面升向夜空。而那夜空浩浩，正展開驚心動魄的一大啟示，所有的星都旋轉成光之漩渦，銀河的長流在其間翻滾吞吐，捲成了迴川。有些人熟視此畫會感到暈眩。這正是梵谷的感受，在此之前，他久已苦於暈眩，並向貝爾納承認自己有懼高症。在巴黎，他的症狀嚴重得甚至不慣於爬樓，且說感到「陣陣的暈眩，像在作惡夢」。難得的是別人也許因此而自困，梵谷卻把自己的病症轉引成藝術，帶我們去百年前也是永遠的星空。

「鳶尾花」（Field of Irises）——是一八八九年聖瑞米時期作品。正如在阿羅畫了十二幅向日葵，梵谷在聖瑞米所畫鳶尾花也不止一幅。另有一幅是插瓶，構圖與向日葵相似。在希臘神話裡Iris原為彩虹之女神，在紋章譜裡據說鳶尾花也是法國王徽fleur-de-lis圖案之所本。梵谷未必承此聯想。他後期畫中的花卉，無論是向日葵、鳶尾花、白玫瑰，無論莖葉或花朵，都生命昂揚，在婀娜之中透出剛健，和印象派畫花的嫵媚不同。這滿園的鳶尾花昂然破土而出，莖挺而葉勁，勃發的生機沛然向上，似乎破土還不夠，更欲破畫而去。藍紫色的花朵襯以三五紅葩，繁而不亂，豔而不俗。左角上伸過來的白葩使整個畫面為之一亮，而免於過分密實；沒有這白葩，就失之單調了。一簇簇的長葉挺拔如劍，葉尖的趨勢使畫面形成欣然向

上的動感。布局上最突出的地方，便是只有近景，不留餘地，予人就在花前之感。

「嘉舍大夫」——進入了奧維時期，作於一八九〇年六月。梵谷在奧維的十個星期裡，梵谷去那小鎮，原來是要就醫於嘉舍，不料醫生竟然比病人還要憂鬱，而且坐立不安。嘉舍是業餘畫家，當代的大畫家幾乎都接受過他的招待，因此家中藏畫很多。他一見到梵谷的「向日葵」，就斷定是不朽之作。梵谷為他畫了這幅像後，他驚喜之極，要求梵谷再畫一幅完全一樣的送他。梵谷不但再作一幅，還用水彩又畫了一遍。仍以這正本最為傳神，色調也最完美。正如梵谷在信中所云，這畫像的神情「悲哀而溫柔，卻又明確而敏捷」。嘉舍左手按著一枝指頂花（Foxglove），右手托頭的姿勢，顯示他有多憂煩、多疲倦。天的悶藍、山的鬱藍，加上翻領外套的灰紫，呼應身軀的傾斜無奈、臉上的怔忡失神，真是梵谷人像中的神品。梵谷死時，嘉舍守在病床邊為他畫了一張瞑目的遺像，也算是無奈的報答了吧。

「麥田群鴉」（Crows over the Wheatfield）——作於一八九〇年六月，幾乎是在自殺的前夕。許多人以為這是梵谷的最後作品，其實「一八九〇年七月十四」那幅才是。不過「麥田群鴉」確是他一生藝術的迴光返照，劇力之強前所未見。就在六月間他曾寫信告訴弟弟和妹妹：「迄今我又已畫了三幅大畫。都是騷動的天色下廣闊的麥田，我根本不用特別費事，就能夠畫出悲哀與無比的寂寞。」

藍得發黑的駭人天穹下，洶湧著黃滾滾的麥浪。天壓將下來，地翻覆過來，一群不祥的烏鴉飛撲在中間，正向觀者迎面湧來。在放大的透視中，從麥浪激動裡三條荒徑向觀者，向站在畫前，不，畫外的梵谷聚集而來，已經無所逃於天地之間了。畫面波動著痛苦

與焦慮，提示死亡正苦苦相逼，氣氛咄咄逼人。這種壓迫感跟用色的手法頗有關係，因為梵谷用短勁的線條把不同的色彩相疊在一起。

評論家夏比洛（Meyer Schapiro）認為畫中充滿絕望，魯賓卻另有一說。他說，那絕望是用基督的口氣來說的。基督釘上十字架而解脫了痛苦。梵谷在想像中以基督自任，也上了十字架，所以「黑暗佈滿了大地」。那兩條橫徑就是十字架的橫木，而中間的斜徑正是十字架縱木的下端。基督之頭，亦即畫家之頭，卻在畫外仰望著天國。

# 寂寞身後事

梵谷死後的十年間，巴黎、阿姆斯特丹等地有過六次的梵谷畫展，其中的兩次分別由他的畫友貝貝爾納和弟媳婦約翰娜所促成。這些個展並未引起多少注目，但是到了第七次，在巴黎伯爾海二世畫廊展出時，卻吸引了不少文藝界的精英。三十七歲的奧地利詩人霍夫曼希塔爾，觀後深為感動，且在信中告訴朋友：「這位畫家叫文生·梵谷。從目錄所列的年分頗近看來，他應該還在人世……年紀不會比我大吧。」足見時人對他的存歿都不清楚。但是馬蒂斯、德漢、佛拉曼克，未來的野獸派要角，卻在這次畫展的揭幕禮上相逢，而且佛拉曼克還叫道：「我愛梵谷勝過愛父親！」

從畫展的頻率，也可以看出梵谷作品普及的歷程。西歐各國接受他最早：一九○五年，他的畫展先後在巴黎、阿姆斯特丹、德勒斯登、多特勒支舉辦了四次。另一高潮是在

642

一九二七年，分別展出於巴黎、海牙、伯恩、布魯塞爾。二次大戰之後，梵谷熱又顯著升高。從一九四五到一九五三，歐美各地一共有十二次畫展，會場遍及十七個都市：高潮是一九四七的四次，一九四八的三次。一九三五至三六，梵谷以巡迴展方式首入美國；一九四九至五〇又巡迴於紐約的大都會與芝加哥的藝術館。最有意義的一次巡迴展，是一九五一年在法國南部，起站是里昂，終點竟然是阿羅與聖瑞米。六十年後，紅頭瘋子的靈魂又回到受難的舊地，真有基督復活之歎。梵谷地位之經典化，當在四十、五十年代之交。

梵谷早經公認為後期印象派（Post—Impressionism）四位大師之一，但是他的作品特具精神的內容，尤其是宗教的情操，與高敢的神祕象徵或有相通之處，但與塞尚、塞拉的技巧革命卻不一樣。他那民胞物與的博愛胸懷，透過線條的波盪、色彩的呼喚，最富於人文的感召力，所以對文學家最能吸引，也較能感動廣大的觀眾。

在藝術界，梵谷對後世的影響不如塞尚之廣，卻自有傳人。論性靈的悸動、精神的張力、著魔的表情，他對北歐的畫家最多啟示，尤其是對日爾曼族的表現派畫家諾爾德（Emil Nolde）、貝克曼（Max Beckmann）、柯柯希卡（Oskar Kokoschka）。比利時的安索（James Ensor）、挪威的孟克（Edvard Munch）可以算是他的師弟。孟克那幅崇人如魔的石版畫「狂呼」，連梵谷見了也要大吃一驚。柯柯希卡那些人像的眼神與手勢，尤其是那幅情人相擁而飛旋於虛空的「暴風雨」，可謂梵谷式焦灼的變本加厲。貝克曼的名作「家人」，畫一家六口同室而寂寞的群像，也是燭光在中間，左邊的人望著右邊的人，右邊的人卻垂目不應，也是一女子背著觀眾：構圖太像「食薯者」了。

論技巧，則在南方，一任形體變態、色彩騷動以解放本能的野獸派，也是梵谷的傳人。馬蒂斯傾向秩序與冷靜，較受高敢的影響，但是佛拉曼克與德漢，則繼承梵谷的粗曲

線與亮色較多。另有一位獨來獨往的俄裔畫家，無論人像、風景、靜物，在用色、布局和風格上都接近梵谷，名叫蘇丁（Chaim Soutine, 1894－1943）。

至於曲線裝飾的「新藝術」（Art Nouveau）和象徵風格的「先知派」（The Nabis），也受了梵谷的間接影響。但是高敢的粗曲線輪廓和寫意色彩對他們的啟示，比梵谷更大。

就廣義而言，站在梵谷這一切瑰麗熾烈的傑作之前，一百年後的我們，感動而又感恩之餘，又有誰不是梵谷的信徒呢？因為這位超凡入聖的大畫家，從教會的傳道者變成藝術的傳道者，最後更慷慨成仁，做了藝術的殉道者。

<div align="right">——一九九〇年三月</div>

# ■ 余光中筆下的梵谷

詩作：

向日葵（見詩集《夢與地理》，1990）

星光夜（見詩集《安石榴》，1996）

荷蘭吊橋（見詩集《安石榴》，1996）

向日葵（見詩集《安石榴》，1996）

論述：

從慘褐到燦黃（見大地版《梵谷傳》，1977）

梵谷（見九歌版評論集《從徐霞客到梵谷》所收長文〈巴黎看畫記〉，1994）

破畫欲出的淋漓元氣（見九歌版評論集《從徐霞客到梵谷》，1994）

梵谷的向日葵（見九歌版評論集《從徐霞客到梵谷》，1994）

壯麗的祭典（見九歌版評論集《從徐霞客到梵谷》，1994）

莫驚醒金黃的鼾聲（見九歌版評論集《從徐霞客到梵谷》，1994）

兩個寡婦的故事（見九歌版散文集《青銅一夢》，2005）

特
載

護井的人

——寫范我存女士

曉風

正面是譯稿　反面是情書

范我存小事

村信，從台北寄來，大大一包，沉沉甸甸的。

信封上這麼寫著。

深藍色的墨水，派克鋼筆，他的字硬瘦勁挺，方正有稜角，像他的臉，也像他的為人。

她剛下了課，有點累，看到信，仍然非常喜悅，不用拆，她就早已知道裡面是什麼了，這幾個月來照例每個禮拜都會收到這種信，信裡面總是厚厚一疊，有時是四、五張，有時是七、八張，紙是「白報紙」，（大小約等於今日的B4紙，紙質當然沒有今天的好，但跟藍墨水之間的契合卻很美妙。）正面是他的譯稿，反面則是他的信，她喜歡那人的信，或者說，情書，那其間有他一貫的深蘊和熱情。她也喜歡他的譯稿，譯的是一個古怪的畫家的傳記，那畫家名叫梵谷，是荷蘭人，到二十世紀末這人的畫價吵到翻天——但此刻是二十世紀中，台灣還沒有太多的人知道梵谷是誰。那人學的是英國文學，卻對音樂藝術無所不窺。

那人寄來譯稿，她一向是他的「第一讀者」，但還不止，那人還央求她把稿子幫忙再謄一遍。其實他自己的字已十分工整，但譯稿被他塗酌再三，改來改去，不免有點亂了，只是不管多亂，她總看得懂。她是負責且細心整理重抄的人，包括那人的稿以及那人未來長的一生一世。

底稿是橫寫的，此刻要轉謄在六百字的直式稿紙上，稿紙上整整齊齊間距井然，她的工作就是把每個字都挪入方方正正的一個個格子裡去。

她的字清爽娟秀，整個晚上，她就一直幫那人做這件事。她才二十出頭，那人比他大三歲，對於那人的譯筆她毫無意見，她只管理頭抄寫，然後，寄回給那人，那人收到後便直奔台北市中心，館前街上①的大華晚報，有時還會親自遞給編輯。

幾天後稿子便會見報，這，是民國四十四年的事，那稿子從一月一日連載到十一月二

十四日才刊完，後來分上、下兩集出了書，在重光文藝出版社，書名就叫《梵谷傳》。有趣的是上冊出於四十五年十月，下冊卻出於四十六年三月。

那人當時大學畢了業，在國防部服役，官拜少尉，服役的地點竟在總統府，要進總統府當然不簡單，得先考試，那人考了第一名，工作是翻譯一些長官交下來的美國軍方文件。為此，曾經十分出名的英文教師吳炳鐘還為他們惡補了二個月，專教些軍事名詞。

雖然服役能服在總統府，是件美事，但公務畢竟有點忙碌，加上那陣子生命中又有種種不如意，那人困厄蹇頓，她傾聽著他的哀嘆——在信上。而信，寫在原稿紙的反面。她看看原稿又翻過來看看信，唉，那人啊！

扁桃腺一直發炎，那人。為什麼呢？一年級的或二年級②的那一代，誰的個人生命史不牽扯一部民族淪亡史呢？是什麼委屈讓他的咽喉一路用發炎來默然抗議呢？

## ｜2｜
# 這女孩的名字好奇怪

范我存，這名字有點怪。有時候，剛開學，老師無緣無故就在點名簿上先點她，大概「正常女孩」不會叫這種怪名字，老師有點想要見識見識吧！

對，她其實不是「正常女孩」，她的父親是民國初年赴法的留學生，就是「勤工儉學」

的那一批。回國後，在浙江大學教書，他存了些錢，要作為女兒來日的教育費。那時候教授薪水四百銀元，而佣人薪水只需一元，如果把今日佣人薪水視作二萬五，則教授當年每月有一千萬收入，要為長女存點錢自不是難事。

但一切都過去了，父親英年早逝。

唯獨他取的這名字留下來讓人玩味，當年留法，就留意有個「存在主義」，存在主義要到民國五十、六十年才在台北流行，而他在民國二十年已為小女孩取了這個名字。在那年月，如果頭胎是女孩，江南（范我存是江蘇常州人，位置在太湖之畔。）一般人家會給她取名范招弟，以便招它個弟弟來，而她的名字卻是我存。

在抗日戰爭中，全家往西行，在四川樂山，父親病倒棄世，范肖岩，三十九歲，浙大的園藝系主任③，沒有留下什麼，也許只留下肺病的體質。

母親生范我存的時候也因大病之後，孩子落地極為瘦小，不像嬰兒，倒像隻小貓，大家就叫她咪咪。咪咪，也是她情人叫她的名字。文壇上不少長輩平輩都如此叫她。好在她不是歌劇〈波西米亞人〉裡面的「薄命繡花女咪咪」，一下子就摧折了。她跟歌劇中的咪咪一樣病著，但病歸病，她看起來仍是清雅出塵的。

民國二十七年以後，孀居的母親守著女兒活了下來。母親有一票死黨，是她當年的同學，那些同學曾一起赴日本學蠶桑，蠶桑本是江南重要的文化產業，卻不幸還得到日本取經，實在有點嘔。但怎麼辦呢？（不要笑！那時代的年輕人就是這麼想的國家強大起來。）她學的是蠶的育種，她的姊妹淘學的是蠶絲的推廣或如何提高絲的品質，奇怪的是咪咪一向被規定叫這些阿姨為「伯伯」，不知是當時一般風氣？還是范媽媽那些姐妹因自許為「女子而有士行者」自取的叫法，總之，范媽媽可算是

早期青澀的女權主義者。

回國後，開製種場，在杭州拱宸橋，這是個好地方，在城西北，京杭大運河從這裡經過，著名的筧橋機場離此不遠。這批女人的事業正待鴻圖大展，但民國二十六年中日炮火一響，就一切都完了。於是有人去了上海，有人去了四川，其中丁伯伯（女性）跑得最遠，去了西康，而拱宸橋一帶成了日軍的駐地。

在四川，范我存是小學生，那人卻是中學生了，兩人的母親都姓孫，是堂姐妹，所以兩人是偶有過從的。而且兩人都自然學會了「在地四川話」，這種語言以後便成了他們之間的「密語」。

跟母親相聚的時間不多，用現代人的說法，母親是二十世紀初期的「女強人」，而范我存，則是「隔代撫養」的小孩。但想起外婆，她無限依戀，外婆的照顧範圍有兩項是令人難忘的，其一是嚴謹正確的價值觀，例如惜福之類的教訓，其二是她會說些天花亂墜的故事，例如江南水域每有龍捲風，外婆言之鑿鑿，說那是天上的龍渴了，下來喝水了。

她七歲喪父，連兄弟姐妹也沒半個，本來可能會變成一個孤苦無依的小孩，但好在有位志在四方，如同父親的媽媽。而且，還有個溫煦慈和扮演媽媽的外婆。外婆也是年輕輕三十歲就守了寡，但她有五個孩子，范母行三，有些孩子跟外婆住一起，這些孩子的孩子當然都是范我存的好玩伴。

其中，大舅舅更是疼范我存，而那時代對小孩好的方法常是千里迢迢，巴巴的跑到樂山，去送一瓶進口的魚肝油給小外甥女兒進補（啊，那魚肝油還真叫難吃）。大舅舅是個了不起的人物，在重慶還曾修公路供公車行走，老共主政以後把他算成資本家，打入大牢，好在有些昔日手下的工人感其仁惠，才迴護有加，沒有鬥死。可是後來又來了文革，他再

652

度入牢了，全家人都吃了許多苦，范我存後來有了舅舅離世的消息，都不敢告訴年事已高的母親。

# ─3─
# 內壢　崁仔腳的幼稚園老師

此刻的范我存，從台北來到內壢崁仔腳做老師，教幼稚園，兼養病。民國四十三年，幼稚園還不普遍，但這裡是中國紡織公司的廠址，幼稚園是為員工子弟而設的。這些小孩都乖，家長也都尊師，幼稚園只有三個老師，日子單純，挺好過的。而且「幼稚園女老師」這個職業後來也曾是黛安娜王妃婚前的職業，聽起來還蠻高尚的。但范肖岩，當年那個想存錢為女兒作教育費的爸爸，可能希望還不止於此。當然，他一時尚不能知道，命運其實另有安排，女兒的一生另有極重要的任務要承當。

高二，從北一女退學，這就是她的最高學歷了。

初到台灣，插班北一女初三，日子曾是多麼快樂啊！這班同學來自上海，以及其他各地，有二十多個，她們都比較不乖，整潔比賽或什麼比賽永遠輪不到她們班得名，年輕的導師也拿她們這批小女孩沒辦法。但六十年過去，她忽然收到從美國寄來的一封信，信上說：

「我在一本文學雜誌上看到你的名字，你還記得我嗎？我是朱啟泰。」

當然還記得，這導師，是當時眾女孩聯合欺負的好對象，而六十年後他寄來旅美生涯中所寫的舊詩來跟他們夫婦分享。

還記得當時也演戲，齊邦媛老師的妹妹齊寧媛是班上最能說北京話的人，她氣這些江浙來的同學說不準國語，於是逼著她們「正音」，還逼著她們唸ㄅ、ㄆ、ㄇ、ㄈ……

然而，禍事來了。

學校作例行體檢，竟在X光片上看到范我存肺部的陰影，肺結核。一切都中止了，學校怕她傳給別人，她於是休學回家，從此再沒有回去過。

# 婚前所生的孩子

— 4 —

曾經，母親是怎樣教她的啊！跟一般媽媽不同，除了詩詞那些讀物，她居然叫女兒去讀報紙的社論，又拿些早期俄國革命家克魯泡特金的硬硬的著作塞給她看，大概母親的意思跟後來北一女的校歌有點類似：

……

齊家治國，一肩雙挑

……

繼往開來，為我女界爭光耀

那麼偉大的事業，未必是每副女子的肩膀可以承當的，齊家治國不敢說，但范我存做到的或者可說是「治家」「澤國」吧？

母親既是嚴母，負責寵愛范我存的就是舅舅了。舅舅不單自己疼咪咪，也囑咐甥姪輩要大家都來好好善待咪咪，（當然，那也要咪咪自己可愛自重才行。）好在大表哥善待咪咪的方法不再是勤贈魚肝油了，聽說表妹罹病休學在家，他就從美國寄來梵谷的畫冊和傳記，因為知道咪咪一向深愛藝術。「e化教學」「自學計畫」是現在才流行的字眼，但五十多年前的范我存早就這樣做了，她勤於聽收音機，也勤於看書、練琴。

那人來訪，看到這些當年極為罕見的飄洋過海來的「奢侈品」，大為驚動，梵谷其人雖早已知道，但第一次看到那麼完整的作品集，內心的震撼實難言喻。連帶的，那人也愛上放在畫冊旁邊的伊爾文・史東的傳記④，便索去閱讀。這一讀，更不得了，立刻不可自拔，發願要來翻譯——這本書其實等於是那人和范我存共同懷孕生下的孩子，在婚前。

## 長夏幽幽

—5—

除了母親塞給她的那些硬硬的書，成長期間，她自有辦法找到其他文學資源。

「我們暑假要回家去，」那些武漢大學的大哥哥跟她說，「我們房間裡的書你想看就去拿來看。」

那些大哥哥是和范家母女一起在四川樂山租房子的房客，也許慣見小女孩渴讀的眼神，竟給了她那麼大的特權。而且，民國二十五、六年，也就是中日戰爭之前，文化界曾瘋狂地去翻譯外國文學，因此要讀托爾斯泰、讀屠格涅夫、讀英國的翻譯小說，都很容易買到。手執一本《羅亭》或《安娜‧卡列尼娜》，在蟬鳴聲中閱讀是多麼快意的暑假啊！

不止是讀書，在他們所住的院落裡，在第一進和第二進古老宅第之間，房東找了人來說書，黃昏的餘光漸暗，大人小孩簇簇擁擁都來聽，也不知道是誰給的錢，或者，也並不需要付錢。反正，自己是沒出錢就可以白聽的小觀眾。天更黑的時候則點上油燈，說書人在火光中說些三七俠五義、三國演義、珍珠塔……，范我存為這些故事而如癡如醉，那時候，她還只是個小學生。

小小的范我存其實已看得出來是個小美女，她瘦削鶴立，明眸皓齒，眼睛和頭髮有點淡褐色，皮膚則白晰細緻，近乎透明，說起話來細聲細氣，曾經，這種身型的女子，是肺結核最喜歡的宿主，何況當年父親就是死於此症，而整個十九世紀到二十世紀中葉，肺病一直是華人的最大殺手。

恰如她在家中是獨女，那人也是家中的獨子。范我存會是別人心目中的獨生兒子的理想妻子嗎？以家族的利益為考量，誰會想娶進病弱的林黛玉呢？健康的薛寶釵才是更好的選擇吧？

內壢崁子腳，安靜無變化的教學生涯，而那人卻在台北，在高寒的總統府內服他的兵役，這兩地雖不到一百公里，卻迢如千里之遙。唯她知道自己決不會做林黛玉，雖然生的

656

是一樣的病，但她要努力痊癒，為了那人，那人一向迴護著她。

幾年前，那人還讀大學，寫些像豆腐干一般的小詩，投到中央副刊，當時的八行詩，主編孫如陵設下的稿費是五元。記得有一次兩人拿著五元稿費去西門町看電影——那人很愛看電影——共乘一輛三輪車，又吃了飯，回來，還剩下一塊半。啊，他是如此至情至性的君子啊，有了五塊錢，就來找她一起花，那人是可以偕老的人啊！

## ─ 6 ─
## 「要就全部！」

決定要翻《梵谷傳》，真是有點大膽。大學才剛畢業，不過是個文壇小新兵。

梁實秋，他的老師，聽見他要譯梵谷，連忙好心勸道：

「那就節譯吧！全書太長了。」

「幹麼要節譯？」那人年輕氣盛，私下跟范我存說，「要就全部都譯了！」

兩人下決心聯袂趕工，用了一年的時間，不管身體多麼病弱，不管心情多麼沮喪，連載這種事，一旦開始就不能停的。從民國四十四年的一月一日，到十一月二十四日，三百二十八天，刊載了三百二十四篇，那人從來沒有斷稿。但328和324的四天差距是怎麼來的呢？原來一月一日刊那人的序，其他三天則因報社放舊曆年假而停刊。

不知道有沒有市場？不知道有沒有知音？那人只知道范我存是他義無反顧的合夥人，他們要努力讓稿子一天都不斷。

從民國四十四年十一月《梵谷傳》連載完算起，至今已過了五十四年了，曾發行《梵谷傳》的二家出版社，一個收了檔，另一個則換人經營，《梵谷傳》卻仍然是一代代年輕渴美心靈的啟蒙讀本，因此又有出版社願意重出，范我存於是重來操盤。而這一次不同了，校對時她看出有些句子不夠順口，校稿上便有她修正的筆跡，她不再只是那個抄寫員了。而這個當年因病退學的女子如今活得健健康康，丈夫和女兒也都被她養得好好的。

七十八歲了，仍然每逢禮拜三就去高雄市立美術館作義務導覽。她的語言和丈夫相比，丈夫是詩人，長於機鋒和雋語，但范我存則像說書人，說起話來鉅細靡遺首尾呼應，更為生動有趣。

民國四十五年的那場在新生南路衛理堂由聶樹德牧師證婚的婚禮如果可以再來一次，則聶牧師應該在慣用的「貧不相棄　病無悖離」的誓言外多加一段提問：

「范我存啊，你知道你要嫁的這位余光中是中文世界裡非常重要的詩人嗎？身為詩人之妻，你要使他的家族『老有所終，幼有所養』。他是眾人汲飲的井，但你是護井的人，你須護持其清澈澄潔，湧流不息。他是眾人採擷的果樹，唯你須供其雨露養分。你是他的朋友，他的手足，他的情人，他的母親，他的糾正者外加他的信徒。而且，做了這一切之餘，你還必須是你自己，是你美麗完足的自己。你，可以承諾嗎？」

「我，已經這樣做了，五十三年來。」

傳來的是范我存細柔清靈的吳音。

——九十八年十二月一、二日《聯合報》副刊

原載九十八年十一月十二日

1. 館前路，那時候叫館前街，雖然路短短的，大約只有三百公尺，卻一直都是一條重要的路，因為一頭接著火車站、汽車站，另一頭接著「新公園」和園內的博物館。跟週邊襄陽路、衡陽路、重慶南路相比，它和公園路是少數以本身特色命名的路。當時的路很窄，因為東側一字排開全是違建，而違建一律是吃食店，店內生意火紅，賣的多是外省食物，例如蒸餃、水餃、鍋貼等，（當時的本省人是「有家人」，比較不去「外食」，偶然「外食」的多是外省人。）這裏賣的算粗食，但人潮洶湧。大華晚報便創業在這條街上，是當時「第二重要大報」，第一重要的仍是中央日報，它位在中正路上，亦即今日的忠孝西路，二報相距約五百公尺。

2. 這是台灣近年興出來的特別用語，一年級指民國十年到十九年出生的人。余光中生於民國十七年，屬一年級，范我存出生於民國二十年，屬二年級，餘類推。

3. 另有較早的資料，以為范肖岩是生物系的，范我存後來赴浙大查證，弄清楚父親是園藝系的。

4. 伊爾文·史東（Irving Stone）是一九〇三年出生的美國傳記作家，他本是加州大學經濟學講師，「不幸」得了一項劇本獎，得遊巴黎，從此便放棄了教師「正途」，從事起寫作來。其成名作即是《梵谷傳》（Lust for Life）。他寫此書極耗時耗力，他因而想出一記「劫富濟貧」的寫作怪招，他寫偵探小說來維生，其中有五本偵探小說作了他「隨著梵谷的腳步一程一程去親自考察」的旅費，是個「以俗養生，以雅傳世」的奇人。他劫的是自己通俗作品的版稅，濟的是自己為前賢立傳的千秋大業。除了此書他另有作品也不錯，例如：傑克倫敦、林肯夫人、傑克遜夫人和米開朗吉羅的傳記，另有一本構思特別的《他們也參選了》，寫了美國總統大選中落選的十九位俊彥。

由於那五本偵探小說都貢獻作「現場勘察費」用完了，史東後來只好另寫了二篇血淋淋的謀殺小說，賺的錢等於成立了一個自設的「史東寫作基金會」，贊助了史東自己半年之久的寫《梵谷傳》的花費。

余 光 中 作 品 集 3 2

梵谷傳
Lust for Lift

國家圖書館出版品預行編目 (CIP) 資料

梵谷傳 / 伊爾文 . 史東 (Irving Stone) 著 ; 余光中譯 .-- 二版 .--
臺北市 : 九歌出版社有限公司 , 2023.11
面 ; 公分 .-- ( 余光中作品集 ; 32)
譯自 : Lust for life
ISBN 978-986-450-618-7 ( 平裝 )

1.CST: 梵谷 (Van Gogh, Vincent, 1853-1890) 2.CST: 畫家 3.CST: 傳記
4.CST: 荷蘭
940.99472                                              112016900

著      者──伊爾文‧史東（Irving Stone）
譯      者──余光中
校      對──范我存、藍玉人、潘貞仁
圖片來源──典匠資訊股份有限公司
創 辦 人──蔡文甫
發 行 人──蔡澤玉
出版發行──九歌出版社有限公司
　　　　　臺北市八德路 3 段 12 巷 57 弄 40 號
　　　　　電話 / 25776564 傳真 / 25789205
　　　　　郵政劃撥 / 0112295-1

九歌文學網　www.chiuko.com.tw

印      刷──晨捷印製股份有限公司
法律顧問──龍躍天律師 ‧ 蕭雄淋律師 ‧ 董安丹律師
初      版──2009 年 12 月 10 日
二      版──2023 年 11 月
定      價──680 元
書      號──0110232
I S B N──978-986-450-618-7